U0399450

Art in Its Ritual Context
Essays on Ancient Chinese Art by Wu Hung

礼仪中的美术
巫鸿中国古代美术史文编

*

［美］巫 鸿 著

郑 岩 王 睿 编

郑 岩 王 睿 李清泉
杭 侃 孙庆伟 张 勃
陈星灿 许 宏 姜 波
译

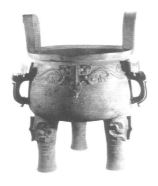

生活・讀書・新知三联书店

图书在版编目（CIP）数据

礼仪中的美术：巫鸿中国古代美术史文编／（美）巫鸿著；郑岩、王睿编；郑岩等译．—北京：生活·读书·新知三联书店，2016.1（2024.2重印）
（开放的艺术史丛书）

ISBN 978-7-108-05296-4

Ⅰ．①礼…　Ⅱ．①巫…②郑…③王…　Ⅲ．①美术史－中国－古代－文集　Ⅳ．① J120.92-53

中国版本图书馆 CIP 数据核字（2015）第 066003 号

开放的艺术史丛书
礼仪中的美术——巫鸿中国古代美术史文编

丛书主编	尹吉男
责任编辑	张　琳　杨　乐
特约编辑	刘庆胜
装帧设计	宁成春　曲晓华
电脑制作	胡长跃
责任印制	董　欢
出版发行	生活·讀書·新知三联书店
	北京市东城区美术馆东街 22 号　100010
网　　址	www.sdxjpc.com
经　　销	新华书店
印　　刷	天津图文方嘉印刷有限公司
版　　次	2016 年 1 月北京第 1 版
	2024 年 2 月北京第 5 次印刷
开　　本	720 毫米 ×1000 毫米　1/16
印　　张	46.25　文前彩插　24 幅
字　　数	500 千字　图 620 幅
印　　数	14,001－16,000 册
定　　价	168.00 元

（印装查询：01064002715；邮购查询：01084010542）

Copyright © 2016 by SDX Joint Publishing Company
All Rights Reserved.
本作品版权由生活·读书·新知三联书店所有。
未经许可，不得翻印。

巫 鸿

作者简介

巫鸿（Wu Hung） 早年任职于北京故宫博物院书画组、金石组，获中央美术学院美术史系硕士。1987年获哈佛大学美术史与人类学双重博士学位，后在该校美术史系任教，1994年获终身教授职位。同年受聘主持芝加哥大学亚洲艺术的教学、研究项目，执"斯德本特殊贡献教授"讲席，2002年建立东亚艺术研究中心并任主任。

其著作《武梁祠：中国古代画像艺术的思想性》获1989年全美亚洲学年会最佳著作奖（李文森奖）；《中国古代美术和建筑中的纪念碑性》获评1996年杰出学术出版物，被列为20世纪90年代最有意义的艺术学著作之一；《重屏：中国绘画的媒介和表现》获全美最佳美术史著作提名。参与编写《中国绘画三千年》（1997）、《剑桥中国先秦史》（1999）等。多次回国客座讲学，发起"汉唐之间"中国古代美术史、考古学研究系列国际讨论会，并主编三册论文集。

近年致力于中国现当代艺术的研究与国际交流。策划展览《瞬间：90年代末的中国实验艺术》（1998）、《在中国展览实验艺术》（2000）、《重新解读：中国实验艺术十年（1990—2000）——首届广州当代艺术三年展》（2002）、《过去和未来之间：中国新影像展》（2004）和《"美"的协商》（2005）等，并编撰有关专著。所培养的学生现多在美国各知名学府执中国美术史教席。

编者简介

郑　岩 先后就读于山东大学历史系考古专业、中国社会科学院研究生院考古学系，历史学博士。曾任职于山东省博物馆，现任中央美术学院人文学院教授、山东大学东方考古研究中心兼职研究员。著有《魏晋南北朝壁画墓研究》、《中国表情》等书。

王　睿 先后就读于山东大学历史系考古专业、北京大学考古系，考古学硕士。现任职于故宫博物院研究员。除从事田野考古发掘外，主要研究中国早期艺术史。

山东日照两城镇出土
龙山文化玉圭

美国芝加哥美术馆藏三星堆文化石人

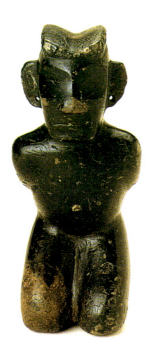 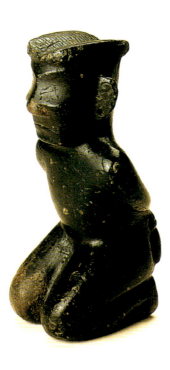

河北定县 122 号西汉墓出土错金银青铜车饰

河北满城1号汉墓出土错金银青铜博山炉

陕西西安交通大学西汉晚期壁画墓出土星象图

河南洛阳金谷园新莽壁画墓前室内景

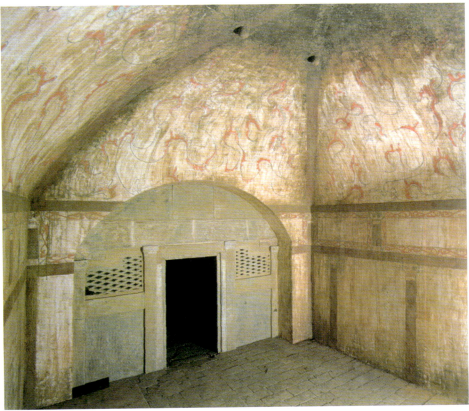

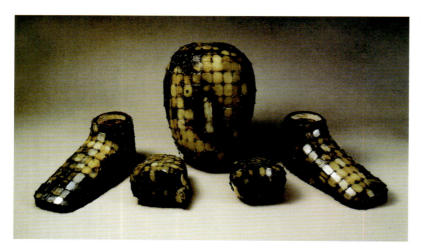

山东临沂西汉刘疵墓出土玉套

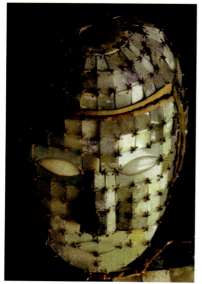

河北定州东汉中山王刘焉墓玉衣的头部

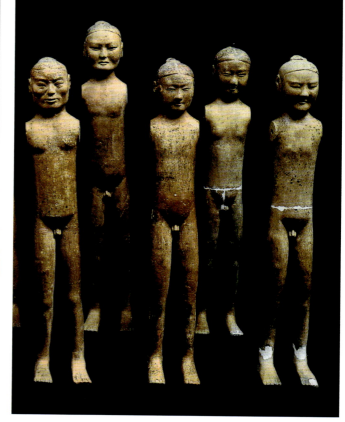

陕西咸阳汉景帝阳陵丛葬坑出土陶俑

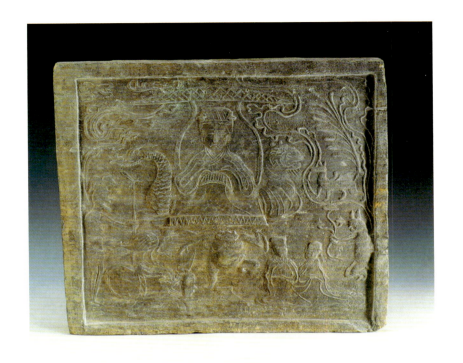

四川新繁县清白乡东汉墓西王母画像砖与日神月神画像砖

四川彭山汉墓出土泥质灰陶摇钱树座

四川绵阳出土东汉摇钱树

南京赵士冈吴凤凰二年（273年）墓出土佛像

湖北鄂城出土东吴神兽镜

四川成都万佛寺南朝造像背面西方净土变

山西太原北齐娄睿墓
墓道西壁画像局部

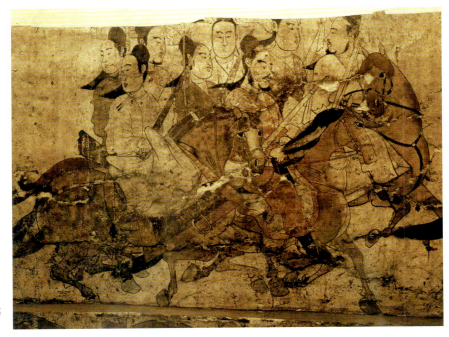

山西太原北齐娄睿墓
墓道东壁画像局部

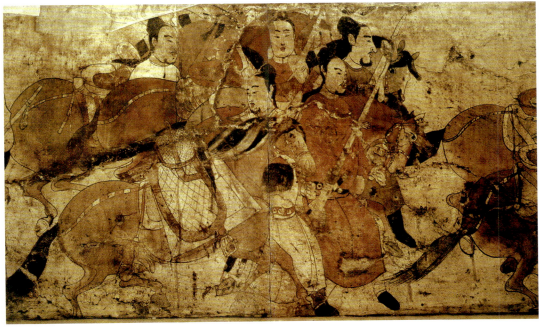

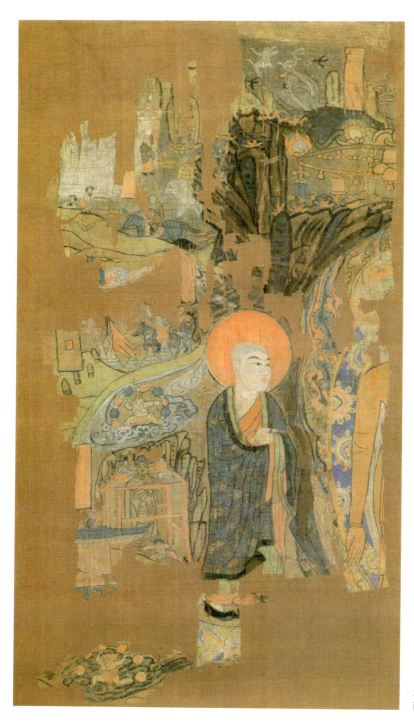

大英博物馆藏五代刘萨诃与番和瑞像绢画

开放的艺术史丛书

总　序

 主编这套丛书的动机十分朴素。中国艺术史从某种意义上说并不仅仅是中国人的艺术史，或者是中国学者的艺术史。在全球化的背景下，如果我们有全球艺术史的观念，作为具有长线文明史在中国地区所生成的艺术历程，自然是人类文化遗产的一部分。对这份遗产的认识与理解不仅需要中国地区的现代学者的建设性的工作，同时也需要世界其他地区的现代学者的建设性工作。多元化的建设性工作更为重要。实际上，关于中国艺术史最有效的研究性写作既有中文形式，也有英文形式，甚至日文、俄文、法文、德文、朝鲜文等文字形式。不同地区的文化经验和立场对中国艺术史的解读又构成了新的文化遗产。

 有关中国艺术史的知识与方法的进展得益于艺术史学者的研究与著述。20世纪完成了中国艺术史学的基本建构。这项建构应该体现在美术考古研究、卷轴画研究、传统绘画理论研究和鉴定研究上。当然，综合性的研究也非常重要。在中国，现代意义的历史学、考古学、人类学、民族学、社会学、美学、宗教学、文学史等学科的建构也为中国艺术史的进展提供了互动性的平台和动力。西方的中国艺术史学把汉学与西方艺术史研究方法完美地结合起来，不断做出新的贡献。中国大陆的中国艺术史学曾经尝试过马克思主义的阶级和社会分析，也是一种很重要的文化经验。文化理论和文化研究的多元方法对艺术史的研究也起到积极的作用。

 我选择一些重要的艺术史研究著作，并不是所有的成果与方法处在当今的学术前沿。有些研究的确是近几年推出的重要成果，有些则曾经是当时的前沿性的研究，构成我们现在的知识基础，在当时为我们提供了新的知识与方法。比如，作为丛书第一本的《礼仪中的美术》选编了

巫鸿对中国早期和中古美术研究的主要论文 31 篇；而巫鸿在 1989 年出版的《武梁祠：中国古代画像艺术的思想性》(*The Wu Liang Shrine: The Ideology of Early Chinese Pictorial Art*)；包华石 (Martin Powers) 在 1991 年出版的《早期中国的艺术与政治表达》(*Art and Political Expression in Early China*)；柯律格 (Craig Clunas) 在 1991 年出版的《长物志：早期现代中国的物质文化与社会状况》(*Superfluous Things: Material Culture and Social Status in Early Modern China*)；巫鸿在 1995 年出版的《中国古代美术和建筑中的"纪念碑性"》(*Monumentality in Early Chinese Art and Architecture*) 等，都是当时非常重要的著作。像雷德侯 (Lothar Ledderose) 的《万物：中国艺术中的模式化和规模化生产》(*Ten Thousand Things: Module and Mass Production in Chinese Art*)；乔迅 (Jonathan Hay) 的《石涛：清初中国的绘画与现代性》(*Shi-tao: Painting and Modernity in Early Qing China*)；白谦慎的《傅山的世界——十七世纪中国书法的嬗变》(*Fu Shan's World: The Transformation of Chinese Calligraphy in the Seventeenth Century*)；杨晓能的《另一种古史——青铜器上的纹饰、徽识与图形刻划解读》(*Reflections of Early China: Décor, Pictographs, and Pictorial Inscriptions*) 等都是 2000 年以来出版的著作。中国大陆地区和港澳台地区的中国学者的重要著作也会陆续选编到这套丛书中。

　　除此之外，作为我个人的兴趣，对中国艺术史的现代知识系统生成的途径和条件以及知识生成的合法性也必须予以关注。那些艺术史的重要著述无疑是研究这一领域的最好范本，从中可以比较和借鉴不同文化背景下的不同方式所产生的极其出色的艺术史写作，反思我们共同的知识成果。

　　视觉文化与图像文化的重要性在中国历史上已经多次显示出来。这一现象也显著地反映在西方文化史的发展过程中。中国的"五四"以来的新文化运动是以文字为核心的，而缺少同样理念的图像与视觉的新文化与之互动。从这个意义上说，这套丛书不完全是提供给那些倾心于中国艺术史的人们去阅读的，同时也是提供给热爱文化史的人们备览的。

　　我惟一希望我们的编辑和译介工作具有最朴素的意义。

<div style="text-align: right;">

尹吉男

2005 年 4 月 17 日于花家地西里书室

</div>

目 录

上 卷

开放的艺术史丛书总序 ………………………… 尹吉男 I
序 ……………………………………………… 巫鸿 1

壹 史前至先秦美术考古

1 东夷艺术中的鸟图像 …………………………………… 11
2 从地形变化和地理分布观察山东地区古文化的发展 …… 29
3 九鼎传说与中国古代美术中的"纪念碑性" …………… 45
4 眼睛就是一切 …………………………………………… 70
　　——三星堆艺术与芝加哥石人像
5 战国城市研究中的方法问题 …………………………… 87

贰 汉代美术

6 礼仪中的美术 …………………………………………… 101
　　——马王堆再思
7 "玉衣"或"玉人"？ …………………………………… 123
　　——满城汉墓与汉代墓葬艺术中的质料象征意义
8 三盘山出土车饰与西汉美术中的"祥瑞"图像 ………… 143
9 四川石棺画像的象征结构 ……………………………… 167
10 汉代艺术中的"白猿传"画像 ………………………… 186
　　——兼谈叙事绘画与叙事文学之关系
11 超越"大限" …………………………………………… 205
　　——苍山石刻与墓葬叙事画像
12 "私爱"与"公义" …………………………………… 225
　　——汉代画像中的儿童图像
13 汉代艺术中的"天堂"图像和"天堂"观念 ………… 243
14 从哪里来？到哪里去？ ………………………………… 260
　　——汉代丧葬艺术中的"柩车"与"魂车"
15 汉明、魏文的礼制改革与汉代画像艺术之盛衰 ……… 274

下　卷

叁　中古佛教与道教美术

16　早期中国艺术中的佛教因素（2—3世纪） ······ 289
17　何为变相？ ······ 346
　　——兼论敦煌艺术与敦煌文学的关系
18　敦煌172窟《观无量寿经变》及其宗教、
　　礼仪和美术的关系 ······ 405
19　敦煌323窟与道宣 ······ 418
20　再论刘萨诃 ······ 431
　　——圣僧的创造与瑞像的发生
21　汉代道教美术试探 ······ 455
22　地域考古与对"五斗米道"美术传统的重构 ······ 485
23　无形之神 ······ 509
　　——中国古代视觉文化中的"位"与对老子的非偶像表现

肆　古代美术沿革

24　"大始" ······ 525
　　——中国古代玉器与礼器艺术之起源
25　从"庙"至"墓" ······ 549
　　——中国古代宗教美术发展中的一个关键问题
26　徐州古代美术与地域美术考古观念 ······ 569
27　说"俑" ······ 587
　　——一种视觉文化传统的开端
28　五岳的冲突 ······ 616
　　——历史与政治的纪念碑
29　"图""画"天地 ······ 642
30　"华化"与"复古" ······ 659
　　——房形椁的启示
31　透明之石 ······ 672
　　——中古艺术中的"反观"与二元图像

附录　巫鸿教授访谈录 ······ 李清泉　郑　岩　697
附录　本书所收论文出处 ······ 713

序

郑岩、王睿等年轻学者翻译和编辑了这个集子，并嘱我写一篇序。我很感谢他们的盛意，也希望用这个机会谈一谈文集所收文章的大致内容及相关的一些治学心得，或许对读者了解这些文章的背景有所裨益。

文集对所收入文章的选择有两个大致原则。第一，这些文章都是我在1980年出国后写的。在这以前，我自1973至1978年间在故宫博物院任职，1978年大专院校恢复招生以后回到母校中央美术学院美术史系做研究生。这期间虽然也发表过一些文章，但内容比较散乱，对研究方法的考虑也很有限，因此就没有收入这个集子。第二，文集所收的绝大部分文章是关于上古和中古时期的中国美术，更精确地说是关于中国古代的"礼仪美术"（ritual art），包括史前至三代的陶、玉和青铜礼器，东周以降的墓葬艺术，以及佛教、道教美术的产生和初期发展。有关卷轴画和其他晚近艺术形式的文章没有收，更没有包括对现代和当代美术的讨论。这样做的一个基本原因是考虑到中国古代礼仪美术的特殊性质和发展线索，以及这种特殊性所要求的特定研究方法和解释方法。简言之，礼仪美术一方面与日常生活中使用的视觉和物质形式不同，另一方面又有别于魏晋以后产生的"艺术家的艺术"，后者以作为独立艺术品创作和欣赏的绘画和书法为主。礼仪美术大多是无名工匠的创造，所反映的是集体的文化意识而非个人的艺术想象。它从属于各种礼仪场合和空间，包括为崇拜祖先所建的

宗庙和墓葬，或是佛教和道教的寺观道场。不同种类的礼仪美术品和建筑装饰不但在这些场合和空间中被使用，而且它们特殊的视觉因素和表现——包括其质料、形状、图像和铭文题记——往往也反映了各种礼仪和宗教的内在逻辑和视觉习惯。礼仪美术是中国美术在魏晋以前的主要传统，在此之后也从没有消失。把有关这个艺术传统的文章收在一起，这个集子可以有一个比较统一的主题。

这些文章对礼仪艺术的讨论大体反映在两个方面上，一是对这种艺术的特例（包括器物、图像和建筑）以及它的地区传统和时代发展进行历史性的分析和解释，二是通过个案分析对研究方法进行探索和反思。我对礼仪艺术的这种兴趣在很大程度上可以追溯到人类学的影响。因为我在哈佛大学研究院所修的是美术史和人类学双重学位，当时就要读不少人类学的书，特别是要研习该学科的学术史和方法论。人类学的种类和学派当然非常多，但是总的目的不外乎是为了解释人类群体的行为和思维的基本模式。结合到对古代美术的研究中来，所考虑的主要问题就不再是孤立的、作为客体存在的艺术图像和风格，而是艺术品与作为主体的人类行为及思维之间的有机关系。人类学、美术史又进而与另外两个学科结合。一个是考古学。考古学在美国大学中实际上是作为人类学的一个分支。由于礼仪艺术主要研究的是礼仪活动的空间而非单独的艺术品，其基本研究材料必然来源于对考古遗址的系统发掘，而非取之于传世的收藏品。另一个需要结合的学科是历史学。由于人类总是在不同时、地存在和活动，礼仪艺术必然是具体的历史现象，礼仪艺术品与人类行为和思维的关系也必然是特殊的历史关系。此外，对礼仪艺术的研究必须使用大量历史文献，以复原它的社会、政治和宗教环境。

因此，虽然本集中的文章都是关于具体历史问题的，但是它们的目的不仅仅是为了解决这些具体问题，同时也希望扩充对中国古代美术的一般研究方法。换言之，对我来说，研究方法不是

抽象的，而必须和对具体案例的分析结合。方法论之所以重要，一方面是因为对它的关注可以引导研究者不断对史料的性质和内涵进行反思，不断扩大史料的定义和范围，建构更广阔的研究基础，从而达到新的结论。另一方面，这种关注也可以加强研究的层次和深度，把历史研究从对"史实"的单纯考据引申到对文化机制、时空关系、历史沿革的更复杂与多元的解释上来。因此，对方法的思考不在于马上达到某种"说一不二"的结论，而更多地在于丰富历史观察的角度和解释的可能性，提出新的概念和理论架构，推动学术研究中思辨性的发展。我在这里特别希望说明这一点，是因为本集中所收的文章不少是在一二十年前写的，必然受到当时考古材料的限制。但是它们所提出的分析和解释材料的方法可能对研究古代美术仍然有着一定意义。

如果按照方法论的线索检阅一下这些文章，它们大致反映了以下几种探索。首先，一部分文章的目的是对中国古代礼仪艺术的内涵、定义及沿革做一般性的界定。这种讨论的出发点可以说是对传统艺术分类法的解构。也就是说，以铜、玉、陶器等类别作为主线叙述古代美术发展的做法本身是一种较为晚近的历史现象，其渊源在于宋以后古物学家对于古代遗存的重新分类。（欧洲美术史中的类似叙述同样是基于古物学家的分类系统。）这种分类所反映的不是器物的原始功能和意义，而是后世收藏者本人的兴趣和特长。把"礼仪美术"作为讨论中心的目的正是为了把历史研究的重点还原到古代美术品的原始功能、意义和环境上去。从这个角度进而探讨不同类型礼器和礼制建筑之间的关系和历史沿革，其结果可以从根本上调整中国古代美术史的叙事结构。

在这些文章中，《"大始"——中国古代玉器与礼器艺术之起源》所分析的是中国古代"礼器"的概念和它在美术中的反映。《九鼎传说与中国古代美术中的"纪念碑性"》通过讨论传说中最具权威性的一组礼器，提出中国古代美术中的一种特殊的"纪念碑性"（monumentality）：与建造了巨型纪念建筑的其他古代文明不同，

中国古代美术对世界的贡献是创造了具有同等意义的"重器"。从个体器物转移到放置和使用这些器物的礼制建筑，《从"庙"至"墓"——中国古代宗教美术发展中的一个关键问题》一文以这两种礼制建筑为中心，提出其变化的关系一方面与中国古代的社会、宗教和礼制的发展密切相关，另一方面又决定了各种特殊形态的礼仪艺术品——铜器、壁画、墓俑等等——的出现和盛衰。《汉明、魏文的礼制改革与汉代画像艺术之盛衰》进而以一个历史特例说明礼仪艺术的进程不但和社会、宗教的一般发展有关，而且在一定情况下会被特殊的历史事件和当权者的欲望所左右。最后，《透明之石——中古艺术中的"反观"与二元图像》把注意点集中到魏晋南北朝这个过渡时期：当独立艺术家开始出现的时候，他们把传统的礼仪艺术转化为对个人思想和情感的表达。

另一类文章在更具体的层次上分析中国古代艺术和建筑的发展。其中一些论文强调空间形式的时间性，如《战国城市研究中的方法问题》针对古代城市研究中流行的形态学分类，提出这种静态的研究方法不免忽略了城市在漫长时期内的层累发展，常常从一种类型演化为另一种类型。《五岳的冲突——历史与政治的纪念碑》以泰山和嵩山为焦点，讨论它们在古代历史中不断变化着的政治和礼制意义，以及整个"五岳"系统的产生、发展及内部矛盾。另外一些论文则强调地域因素在研究古代艺术和文化中的意义。《从地形变化和地理分布观察山东地区古文化的发展》提醒大家注意历史研究中往往被忽略的一个因素，即地形和地貌的变化与人类活动的密切关系。由于山东地区经历了一个"沧海桑田"的巨大变化，地形和地理对解释这一地区的古代文化分布和互动尤其具有关键意义。《徐州古代美术与地域美术考古观念》是对这个讨论的继续，但是把讨论的重点放在徐州这个特定地点：它的地形特点和地理位置使它成为自远古以来东、西、南、北不同文化和艺术传统相互联系、相互影响的枢纽。《地域考古与对"五斗米道"美术传统的重构》试图在缺乏文献记载的情况下确定一

种地区性宗教艺术传统,所使用的研究方法——我称之为"地域美术考古方法"——是把考古发现的若干种特殊的建筑和美术形式(如崖墓、石棺、摇钱树以及特定图像)的地域分布与记载中"五斗米道"二十四治的方位进行对比,提出这些形式可能与这个在东汉时期占据西南一方、在当地影响极大的早期道教流派有关。这组文章中的第三类研究综合时间和地域因素以重构一种视觉形式的发展,如在《说"俑"——一种视觉文化传统的开端》中,我所考虑的不但是墓俑在不同时期的变化,也包括在各个地区的变体及其相互关系。《"华化"与"复古"——房形椁的启示》所研究的是北朝时期出现的一种新型葬具,但它的来源可以追溯到汉代的四川地区。这种对一个古老艺术样式跨越时、地的重新使用,对艺术史的叙事和解释提出了新的课题。

我的另一个研究重点是不同种类礼器和礼制建筑上的装饰和画像。这些论文可以说是在美术史"图像学"范围内的研究,但是又希望在不同方向上突破狭义图像学以文献解释图像的传统方法。《"图""画"天地》这篇短文所讨论的是古代中国艺术中并存的两种符号系统,往往以不同方式表现或象征相同观念。比如"天、地"这一对概念既可以用具象的神仙、山水、动植物来表现,也可以用抽象的形状、方位、色彩来象征。这些不同的符号系统属于不同视觉传统,被使用在不同礼仪器具和建筑上。《东夷艺术中的鸟图像》希望解决的是图像学研究中的一个棘手的问题,即如何在研究史前艺术时使用神话传说材料。通过对一系列史前礼器上的鸟图像的讨论,本文提出研究者可以通过发现考古和传说材料之间的"平行结构"(structural parallels)来建立图像学的证据。比如说,如果考古材料反复显示了鸟、礼器和东方这几种元素的联系,而同样的联系也在古代神话传说中重复出现,后者就可以被比较可靠地用作解释前者文化内涵的图像学依据。这组文章中的其他几篇有的发掘动植物图像中的政治含义(《三盘山出土车饰与西汉美术中的"祥瑞"图像》),有的追溯宗教中"想象空间"

的视觉表现（《汉代艺术中的"天堂"图像和"天堂"观念》），有的探讨叙事艺术的产生及其与文学的关系（《汉代艺术中的"白猿传"画像——兼谈叙事绘画与叙事文学之关系》），有的通过探索墓葬画像中的特定道德观念，寻找到代表这种观念的艺术赞助人（《"私爱"与"公义"——汉代画像中的儿童图像》）。另两篇和"礼仪"直接有关的论文是《眼睛就是一切——三星堆艺术与芝加哥石人像》和《从哪里来？到哪里去？——汉代丧葬艺术中的"柩车"与"魂车"》。前者通过对比三星堆文化的两类雕刻，指出对眼睛的不同表现方法反映了三星堆礼仪艺术内部的一套固有规律。后者提出汉画像中的车马行列常常具有礼仪中的象征意义，或运载灵柩，或输送死者不可见的灵魂。奔向天堂的"魂车"进而又被寄予了死后超凡升仙的愿望。

虽然以上这些文章各有特殊的课题，它们都以"图像"为主要研究对象，目的也都是去发掘这些图像的历史含义。与此不同的另一类文章所研究的是完整的礼制建筑结构，或是一个包括有多层棺椁、众多随葬品以至死者尸体的竖穴墓（《礼仪中的美术——马王堆再思》），或是一个刻画着多幅画像的横穴墓或石棺（《超越"大限"——苍山石刻与墓葬叙事画像》、《四川石棺画像的象征结构》），或是一个既有壁画又有雕塑的佛教石窟寺（《敦煌323窟与道宣》）。"程序"（program）是这些研究中的一个关键概念。发现每个结构的"程序"也就是去懂得它的内在逻辑是什么，它的各种内涵是怎样互相联系的，这些内涵的各自功能和集合意义如何等等。对我说来，这种研究对理解古代的礼仪艺术具有尤其重要的意义，原因如上文所说，礼仪艺术的功能并不在于创造可供独立欣赏的艺术品，而在于构造不同的礼仪场合和空间，每个场合和空间往往结合了多种视觉因素，包括建筑、器物、雕塑、绘画等等。对这种空间或结构的分析因此必须结合多种方法，既包括美术史风格分析和图像考证的方法，也包括考古学和文献学的方法。所发现的内在逻辑或"程序"可以是图像的、象征的或叙

事性的结构,也可以是建筑材料和空间的转移(《"玉衣"或"玉人"?——满城汉墓与汉代墓葬艺术中的质料象征意义》),或是所有这些以及其他因素的结合。我曾把这种讨论称为"中间层次"的美术史研究:它既不同于"低层"的对个别器物或图像的考证,也不同于"高层"的对整个艺术传统的宏观思辨。由于属于这个"中间层次"的礼制结构与一个时代的社会体制和宗教思想具有最直接的关系,对它的研究也最能使我们了解一个时代的体制和思想。

最后,这个集子还收了几篇关于佛教与道教美术的文章,是对以上所谈到各种研究方法在这个特殊范围内的具体运用。如《早期中国艺术中的佛教因素(2—3世纪)》和《汉代道教美术试探》主要讨论这两种宗教艺术在其萌发时期的混杂内涵;对它们历史性的研究因此不应该基于后世的概念强求其"纯粹性",而应该把它们的"模糊性"当作它们的主要特征。《敦煌172窟〈观无量寿经变〉及其宗教、礼仪和美术的关系》和《无形之神——中国古代视觉文化中的"位"与对老子的非偶像表现》讨论艺术表现与特殊宗教礼仪和视觉模式的关系;前者并涉及宗教艺术中不同风格和门派共存和竞争的情况。《何为"变相"?——兼论敦煌艺术与敦煌文学之关系》提出即使同一主题的艺术和文学作品在表现这一主题时也必然沿循不同逻辑,因此对它们的研究必须使用不同的方法,同时又必须考虑到二者之间的持续相互影响。《再论刘萨诃——圣僧的创造与瑞像的发生》可以和上面提到的《九鼎传说与中国古代美术中的"纪念碑性"》一文相联系:佛教文献中的"瑞像"同样被想象成为一种具有灵性和历史意识的"神器",因此代表了一个新的历史时期中礼仪艺术的理想。

总结这篇序言,我曾经谈到过每个历史研究者都面对着"两个历史":一个是他所研究的过去的历史,是他所希望重构和解释的对象;另一个是他所属于的学术史,他所做的历史重构和解释不可避免地是这个还在持续着的历史的一部分。一个有价值的历史研究应该对这两个历史都做出贡献。同时,这两个历史也都

永远不会结束:正如学术研究将不断深入,人们对已经消失了的历史的重构和理解也将更细致具体。我在这里重新提出这个观念,希望和这本文集的读者共勉。

这本集子所收英文文章的中译基本保持了原文的内容。但我在校阅译稿时,根据中文的写作和阅读习惯对文字做了一些变动,因此有时和英文本不完全对应。个别文章加了后记,对新的考古发现及所导致的对原文论点的修改做了补充。最后,我希望在此感谢所有参加翻译和编辑这本集子的朋友和同行。特别是两位编者,他们为把这些文章介绍给国内的读者付出了大量的劳动,他们为学术献身的精神使我钦佩。

巫 鸿

2002 年 12 月于芝加哥

史前至先秦美术考古

东夷艺术中的鸟图像
从地形变化和地理分布观察山东地区古文化的发展
九鼎传说与中国古代美术中的"纪念碑性"
眼睛就是一切
战国城市研究中的方法问题

东夷艺术中的鸟图像

(1985年)

半个世纪以前,傅斯年发表了一篇题为《夷夏东西说》的著名文章,文中提出:

> 凡在殷商西周以前,或与殷商西周同时,所有今山东全省境中,及河南省之东部,江苏之北部,安徽之东北角,或兼及河北省之渤海岸,并跨海而括辽东朝鲜的两岸,一切地方,其中不是一个民族,见于经典者,有太皞少皞有济徐方诸部,风盈偃诸姓,全叫做夷。❶

❶《庆祝蔡元培先生六十五岁论文集》,页1093~1134,南京,中央研究院历史语言研究所,1935年。

傅氏相信,在中国文明形成的进程中,夷或东夷做出过突出的贡献。根据传说,太皞创造了八卦、婚姻之礼及烹饪,伯益发明了畜牧业,皋陶发明了制陶术。东夷人还以擅长使用弓箭而闻名。东夷因为拥有如此的经济与军事实力而极为强大,在与中国北方黄河上中游其他集团的竞争中时常占据上风。根据傅氏的观点,东西方的这种对抗贯穿中国早期历史,直至周代控制东部地区之后才告结束。当东周和秦汉时期的史学家与哲学家试图系统阐述中国有文字记载的历史时,这一冲突的结果已是既成事实,并成为他们先入为主的思想。在他们的文化地理观念(geo-cultural concept)中,建于黄河中游的夏商周三代构成了中华文明可信的正统历史传统,而中原以外的地区则被包括东夷在内的"蛮夷"所占据。如此写成的历史因此不可避免地是"胜者为王"概念下的政权世系排列。包括东夷的其他早期文化集团的事件与历史不被作为"信史"的内容,而是被大量地吸收到传说与神话的范畴中。

现代考古学研究的迅速发展提供了大量的实物资料,据此我

们可以对这种传统的文化地图提出质疑。近年来在中国东部沿海地区发现了许多重要的史前文化，包括长江下游地区的河姆渡文化（约公元前4400—前3300年）、马家浜文化（约公元前3700—前3000年）、崧泽文化（约公元前2900—前2700年）、良渚文化（约公元前2800—前1900年）；黄河下游地区的大汶口文化（约公元前3900—前2200年）、山东龙山文化（约公元前2000—前1500年），以及分布在辽河流域、河北渤海湾沿岸的红山文化（约公元前4000—前3000年）等。尽管这一广大地区文化发展的整体状况仍是值得探索的问题，但是对于这些考古资料的初步研究结果已表明，与同时期黄河中游的文化相比，这些文化都是极为发达的，并且具备与同时期中原文化不同的重要特征，如制作精细的玉礼器和在艺术中大量描绘的鸟图像。从北部的渤海湾到太湖流域甚至更南地区，这一广大的沿海地区基本上与傅斯年文章中所指的东夷的地域相合。

河姆渡文化与红山文化中的鸟图像

河姆渡遗址原是位于今浙江省的一个面对太平洋的村落，与沿海诸岛的其他新石器时代村落有着密切的文化联系。从1973年起，考古工作者对该遗址进行了细致的发掘，发现了四层文化堆积。一系列碳—14数据证明第三、四层的年代在公元前5000年至公元前4000年间。令人惊奇的是，最下面第四层的文化堆积尤为丰富，出土的遗存包括干栏式建筑遗迹，大量的农业、狩猎、捕鱼工具，以及日用陶器，展现出该文化异常发达的经济和技术状况。❶最有趣的是一批刻有动物与几何图案的骨制工艺品和陶器，其中有七件装饰有独特的鸟的图像。

第一件是用一条动物肋骨做成的匕形器，略有弯曲的断面呈椭圆形（图1-1）。其两端刻横向条纹，中部饰两组双头鸟，鸟头均向外，眼睛内凹，头上有反卷的羽冠，身体中部饰重环，其外圈以简单的阴线刻出，内圈凹入，并环绕短的辐射线。❷第二件是一件象牙雕刻，略呈长方形，下部弯曲（图1-2）。上沿钻有四孔，下部与之平行钻有两个孔。该物背面粗糙，估计原是固定在另一

❶ 浙江省文物管理委员会、浙江省博物馆：《河姆渡遗址第一期发掘报告》，《考古学报》1978年1期，页39~94。

❷ 浙江省文物管理委员会、浙江省博物馆：《河姆渡遗址第一期发掘报告》，《考古学报》1978年1期，页58、60。

图1-1 浙江省余姚县河姆渡出土河姆渡文化骨匕形器

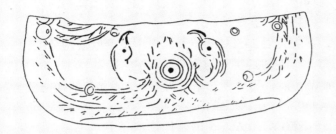

图1-2 浙江省余姚县河姆渡出土河姆渡文化象牙蝶形器

器物上的。图案均刻在正面，主要形象是一个中部升起的同心圆图案，上部刻火焰形的线条，两侧饰一对鸟，鸟颈上曲，勾喙圆目。左右饰对称排列的细线，下部为平行线组成的装饰带。❸ 另外五件均为象牙工艺品，上部饰立体的鸟形（图1-3），鸟翼并拢，喙爪皆勾起，鸟背、颈部及尾部雕刻不同的羽毛图案。下部呈平铲形，无装饰，应有实用的功能。❹ 有人注意到其中上部有一孔，因而推测这些雕刻可能是用于悬挂的装饰品。

❸ 河姆渡遗址考古队：《浙江河姆渡遗址第二期发掘的主要收获》，《文物》1980年5期，页7~10。

❹ 河姆渡遗址考古队：《浙江河姆渡遗址第二期发掘的主要收获》，《文物》1980年5期，页7~10。

图1-3 浙江省余姚县河姆渡出土河姆渡文化象牙饰品

上述七件工艺品均出土于河姆渡遗址的第三、四层，因而其年代可定在公元前4000年左右。从数量上看，在同层出土的有动物装饰的遗物中，这七件饰有鸟图像的遗物占了总数的65%，说明河姆渡艺术中鸟主题的流行程度。虽然我们没有直接的证据来判定这些工艺品的功用和装饰图像的意义，但以下的现象提供了考虑这些问题的线索。

一、在河姆渡遗址出土的数千件遗物中，只发现七件象牙制品。与同一遗址中制作粗糙的石质和骨质工具不同，这些象牙制品均磨制精细，装饰华美。

二、河姆渡工艺品的装饰图像中主要发现两种动物主题，即鸟与猪。有趣的是所有的猪图像均见于黑陶器上，而七件有鸟图案的制品中六件是象牙制品。实际上，在精工制作的象牙制品上，鸟几乎是惟一的动物主题。

三、在上文最先介绍的两件艺术品中，共有三个十分相似的图案单元，很耐人寻味。每个图案单元的构成都是两个鸟头之间夹着一个同心圆圈。林巳奈夫认为这种圆圈代表太阳，围绕圆圈的辐射线则似放射的光芒。因此，从其共同的特征来看，这三个单元的图案都描绘了鸟与日的结合。

这些工艺品对于制作材料和装饰主题的精心选择，说明它们都是"特殊"的物品，而不是一般的日用品。对具有象征意义材料的使用是中国古代礼器艺术最重要的特征之一。旧说周公制礼作乐，然而考古发现已证明一个高度发达的礼器传统，包括对具体礼器的制作和使用以及对其质料等特征的象征意义的界定，远在周代之前就已经存在。从新石器时代晚期至殷商，象牙、玉和青铜是制作礼器的重要材料。当时的人们明显已认识到礼器艺术的三个重要方面——器、纹、质。

河姆渡遗址也发现玉质的装饰品，但均为未经精细磨光的小件工艺品。或许在这一时期，玉器还不具有后来东方沿海地区诸新石器文化中那种强烈的礼仪象征意义。河姆渡人的"宝"是象牙。在古代文献中提到，象牙是东部地区向中央王朝所进献的重要贡品。如《尚书·禹贡》记载扬州一地进献的贡品中有"齿革羽毛"，❶《诗经·鲁颂·泮水》云："憬彼淮夷，来献其琛，元龟象齿……"❷

❶《尚书·禹贡》，阮元校刻：《十三经注疏》上册，页148，北京：中华书局，1980年。

❷《诗经·鲁颂·泮水》，《十三经注疏》上册，页612。

❸ 方殿春、刘葆华：《辽宁阜新县胡头沟红山文化玉器墓的发现》，《文物》1984年6期，页1~5。

❹ 李恭笃：《辽宁凌源三官甸子城子山遗址试掘简报》，《考古》1986年6期，页497~510。

❺ 郭大顺、张克举：《辽宁喀左县东山嘴红山文化建筑群址发掘报告》，《文物》1984年11期，页9~10。

有意思的是，这两段文献中所说出产象牙的扬州与淮，都接近河姆渡遗址（《尚书·禹贡》中的"扬州"指淮河以南沿海一带的地区，大约相当于今江苏南部和浙江北部）。特别重要的是，根据这些文献和考古发现，象牙、雉羽与龟之所以被当作重要的贡品，并非因为它们是接受贡品的中原统治者的"宝"，更为重要的是因为它们是贡献者本身的"宝"，古代史籍称为"方物"。因此《鲁颂·泮水》说"来献其琛，元龟象齿"。考古发掘业已证明东部沿海新石器时代人类常常利用龟壳制作巫术用具。从河姆渡及许多其他东部新石器时代的遗存来看，东方人民对象牙尤为重视。而羽毛则是鸟的象征，这与广大沿海地区鸟图像的流行又有密切的关系。

当河姆渡文化正在南方沿海地区发展的时候，北方渤海沿岸的红山文化也开始兴起。这种新石器文化首先发现于上世纪30年代，但直至1973年以后才开始被系统发掘出来。从那时到现在，已有一大批重要的墓葬与礼仪性遗址被发现。所出土的装饰品中，以鸟为主要装饰题材的玉雕特别多，丰富程度令人惊异。例如辽宁阜新胡头沟1号墓出土的15件玉饰中包括玉珠若干、环1件、璧1件、玉龟2件和玉鸟3件（图1-4、图1-5、图1-6）。❸同一地区还发现其他两件鸟形微雕，一件出土于凌源三官甸子遗址的一座大墓中（图1-7），❹另一件发现于喀左县东山嘴遗址中（图1-8）。❺1979年发掘的东山嘴是一个巨大的礼仪性建筑遗址，占地2400平方米，包括一个位于中央

图1-4　辽宁省阜新县胡头沟出土红山文化玉鸟

图1-5　辽宁省阜新县胡头沟出土红山文化玉鸟

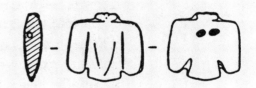

图1-6　辽宁省阜新县胡头沟出土红山文化玉鸟

图1-7　辽宁省凌源县三官甸子出土红山文化玉鸟

图1-8　辽宁省喀左县东山嘴出土红山文化绿松石鸟

的方形台基和南端环绕台基的石平台。中央台基上立一巨石，巨石两侧是仔细铺设的"石带"。在中央台基处发现了一个绿松石雕成的小型鸟形饰品和一件刻有双向"龙"头的玉饰件。

上述五件红山文化的鸟形雕刻均为玉质或石质，并且形状一致。鸟形的刻画均取正面。向外展开的双翼和下部的短尾上刻有平行线，刻意表现羽毛的质感。在胡头沟和东山嘴等遗址（见图1-4～1-8）发现的几件鸟的头部作三角形，上部突出两"耳"，可能表现的是猫头鹰。所有的鸟形都刻在石片的一个面，另一面不加装饰，但钻有孔。虽然我们尚无法断定这些雕刻是佩饰或是附着于他物上的饰件，然而有一点是清楚的，即这些装饰品多以精美材料制成，均出土于礼仪建筑或随葬丰富的墓葬中。这些证据都说明对于新石器时代的红山人来说，这种饰件及其鸟的形象应当具有特殊含义。这一结论与我们对河姆渡遗物的认识是一致的。

正如傅斯年指出的，古代文献典籍将长江下游与辽河地区的人们均称作东夷。在许多情况下，这些人们也被称作"鸟夷"。《说苑》记载："东至鸟夷。"《大戴礼记·五帝德》说："东长鸟夷羽民。"据《禹贡》，鸟夷的地望在沿海的两个地区，即北方的冀州与南方的扬州。从河姆渡文化与红山文化的鸟形图案的发现，我们可以相当自信地把这种古代的传统上溯到公元前4000年以前。

上文对文献和考古材料的综合研究可以导出以下结论：大约6000年以前，在中国东部沿海称夷或鸟夷的先民中，存在着一种地域性的艺术传统。这个传统以象牙和玉为珍宝，以这些材料制作的特殊工艺品上流行以鸟为主题的装饰。随着时光的流逝，这种古代传统代代相续，鸟图像继续作为这一地区艺术与传说的中心因素。

大汶口与良渚文化中的鸟图像

1981年，林巳奈夫介绍了一件藏于美国弗利尔美术馆（Freer Gallery of Art）的重要玉器。[1]这是一件用黄色软玉制成的宽环或镯，其外壁刻有两个图案，呈180°相对。其一是略近抽象的几何图形，轮廓以陡折的直线构成。但从向外展开的双翼、有

[1] 林巳奈夫：《良渚文化の玉器若干をめぐつて》，*Museum*, No. 360,《东京国立博物馆美术志》1981年3月号，页22~23。

图1-9 美国弗利尔美术馆藏良渚文化玉环及其纹饰

力的爪子和尾来看，其原型是一只鸟（图1-9）。我们不难发现这个图像与上文讨论的河姆渡文化鸟图像之间形式上的共性（见图1-1、1-2）：二者总的形状相似，上部均有三角形的突尖，底部外撇，都有三个呈三角形排开的圆圈。玉环上另一个图案的上部是一轮太阳，下部是一弯平置的新月。根据这一主题，我们可以推断出这件玉器的年代和所属文化。

在上世纪70年代，中国考古学者发现了三件大型的礼仪性的刻纹陶尊，均属于大汶口文化。大汶口文化是分布于山东全境及江苏北部的一种新石器时代文化，年代约在公元前4000—前3000年。山东莒县陵阳河遗址出土的一件陶尊上刻划了一个日月主题的符号（图1-10、1-11），❷ 与弗利尔玉器上的图案相比较，二者的若干细部，如月亮内边中央凸起的尖突，都表现得完全相同。陵阳河出土的另一件陶尊（图1-12）和诸城出土的一件陶尊（图1-13）上的刻划图形则更为复杂，其下部增加了一座五峰山形，承托着日月。❸

这种日、月、山组合的图案与弗利尔美术馆收藏的另三件玉

❷ 邵望平：《远古文明的火花——陶尊上的文字》，《文物》1978年9期，页74~76。

❸ 同上。

| 图1-10 山东省莒县陵阳河出土大汶口文化陶尊 | 图1-11 大汶口文化陶尊上的刻符 | 图1-12 大汶口文化陶尊上的刻符 | 图1-13 大汶口文化陶尊上的刻符 |

璧上的图形有密切联系（图1-14）。这些刻在玉璧光滑表面上细小而孤立的图案由三个部分组成：一座祭坛或山，立于祭坛上的鸟，以及刻在祭坛正面的圆形图案。这些图形之间在组合与风格上的细微差别显而易见，根据这些差别或可编排出它们的发展序列。图1-14右上部的刻纹可能是三件中最早的；图案中的新月由一条中线分开，新月与一个圆形组成日月的主题，与大汶口陶尊上的符号（见图1-11）及弗利尔玉环上的符号（见图1-9）有直接的联系。"祭坛"的顶部由通向中央的五级台阶构成，可以看做由另外两件大汶口陶器上的"五峰山"形刻划图案演化而来（见图1-12、1-13）。圆形内，一组螺旋纹居于中央，其他六组环绕在周围，极像甲骨文的⊛字，意指"日光"。图1-14左下部的图案可能年代较晚，因为其"祭坛"轮廓线刻为双线，而且月亮也略去了，太阳上亦加

图1-14　美国弗利尔美术馆藏良渚文化玉璧及其纹饰

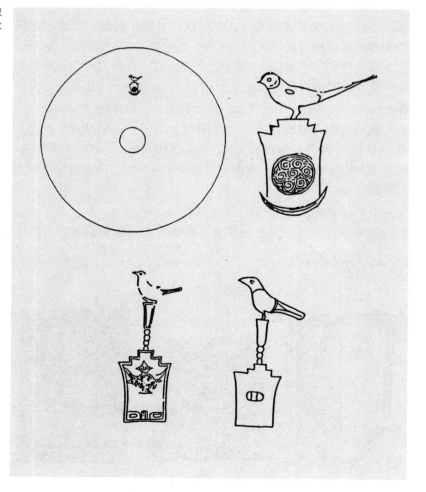

上了鸟翼和鸟尾。以阿尔弗莱德·萨里莫尼（Alfred Salmony）的话来说，这一图像还显示出"两侧的鸟头，鸟喙勾起，冠毛直立"。❶ 因此这个图像又一次重复了太阳与鸟的传统组合。该图右下部的图案是左下部图案的简化或发展，它以连贯流畅的阴线刻出，太阳的主题被一个椭圆形代替，中央横贯一垂直的条带。这一图形因此可以认为是中国早期文字中的"日"字。

这些玉璧一个耐人寻味的特点是它们结合了公元前 3000 年前后东方沿海地区两个重要新石器时代文化玉雕的特征。一方面，它们所雕刻的图案很显然与大汶口陶器上的刻划符号有关；另一方面，器物本身，即这种巨型的璧，又与良渚文化密切相关。在长江南北的许多良渚文化遗址中都发现过这类巨璧。根据中国考古学家安志敏的观点，公元前 2800 至公元前 2000 年期间大汶口文化与良渚文化曾经共存。❷ 从地理分布看，大汶口文化扩展到淮河以北，直接与良渚文化接触。根据考古学的资料，弗利尔美术馆的三件璧可以认定为良渚文化的遗物，同时其刻纹又反映出北方大汶口文化晚期的深刻影响。

另一个鸟图案见于 1982 年上海福泉山 6 号墓出土的一件玉琮上（图1-15）。这件玉琮是一个短管，上下两端各有一环状领凸出。雕有图案的垂直区段将器物表面分为四个装饰单位，每一个单位包括上下两排，所饰兽面均圆眼扁嘴，在"面颊"部位各有两只对称的鸟，面向外侧。每只鸟的前部有圆眼、短喙和伸出的翅膀，采用写实的表现方法，而鸟的身体（或假设为身体的部分）则由一组同心圆和从中心穿插出的辐射线组成，作"线球"状。❸ 我们在河姆渡文化的图案上已见到过类似形状的圆球与鸟纹，学者们也已指明河姆渡的圆形图案表现的是太阳。弗利尔玉璧上鸟所站立的"祭坛"上也雕刻着太阳的符号。在良渚玉琮上发现的图案再次表现了同样的"阳——鸟"组合，这些重复图像与曾在东方沿海地区流行的一种古老信仰是相关的。

在古代中国，人们普遍认为太阳中有一种叫做"金乌"的鸟。❹ 传说这种鸟是东方鸟首尖喙的至尊天帝俊的儿子。俊生活在天堂中，但是属于他的两座祭坛建在地上，由他在地上的"友"五采鸟来管理。❺ 帝俊有五个妻子，其中名叫羲和的一位妻子生了十

❶ Alfred Salmony, *Chinese Jades Through the Wei Dynasty*, New York, 1963.

❷ 安志敏：《碳——14断代和中国新石器时代》，《考古》1984年3期，页271~277。

❸ 上海市文物保管委员会：《上海福泉山良渚文化墓葬》，《文物》1984年2期，页1~5。

❹ 王充《论衡·说日》："日中有三足乌。"《诸子集成》7册，页111，上海，上海书店，1986年。

❺ 《山海经·大荒东经》："有五采之鸟，相向弃沙。惟帝俊下友。帝下两坛，采鸟是司。" 袁珂：《山海经校注》，页355，上海，上海古籍出版社，1980年。

图 1-15　上海福泉山出土良渚文化玉琮

❶《山海经·大荒南经》："羲和者，帝俊之妻，生十日。"袁珂：《山海经校注》，页381。

❷《山海经·大荒西经》："帝俊妻常羲，生月十二，此始浴之。"袁珂：《山海经校注》，页404。

❸《山海经·大荒东经》："汤谷上有扶木。一日方至，一日方出，皆载于乌。"《海外东经》："汤谷上有扶桑，十日所浴。"袁珂：《山海经校注》，页354、268。

❹《尚书·禹贡》，阮元校刻：《十三经注疏》上册，页148。

只阳鸟，❶另一位名叫常羲的则生了十二个月亮。❷十只阳鸟生活在东海汤谷的扶桑树上，❸等等。这个故事有许多版本，但是不管晚期版本如何增饰改变这一传说，其中鸟、太阳和东方这三个元素始终紧紧地连在一起。

其他文献和艺术材料为解读阳—鸟神话的含义提供了线索。《禹贡》在谈到河姆渡文化与良渚文化所在的扬州地区的情况时说："淮海惟扬州。彭蠡既豬，阳鸟攸居。……厥贡……齿革羽毛惟木。岛夷卉服。"❹在这里，"阳鸟"一词显然代表居于长江下游的一人类群体，这些人也叫做"岛夷"（即"鸟夷"），其珍宝中包括鸟羽。

有趣的是，如果我们把上文讨论的良渚文化刻纹当作象形文字来看待，它们都可以读作"阳鸟"。当大汶口文化陶器上的日月刻纹发现时，学者们曾认定它们是"徽识"（emblem），但是没有做出具体的论证。在我看来，大汶口文化陶器符号和弗利尔玉璧的刻划都可以确认为象征性"徽识"，而不是单纯的装饰纹样。原因有三：一是因为这些小型而孤立的刻纹实在没有多少装饰的功能；其次，它们由一些特定反复出现的元素组成，这些元素后来成为中国文字中的部首；此外，它们在许多方面很像商周青铜器上的"图徽"，铜器上所发现的几种"族徽"（图1-16）就与弗利尔玉璧上的刻纹十分相似。值得指出的是，大汶口文化陶尊上的"徽识"与弗利尔良渚玉璧上的"徽识"有一个重要的差别，即大汶口文化陶尊上没有鸟，而良渚文化的符号都附加有鸟，稍晚的

图 1-16　商周青铜器上的族徽

两例又省略了月亮。这种增益和删减的现象可能反映了大汶口和良渚文化所代表的东夷部族集团之间的联系和差异。

基于以上讨论我们可以得到两个推论。一是文学中"阳鸟"一词与艺术的"阳—鸟"图像都代表居于长江下游地区东夷族的一个分支。二是装饰有鸟图像的贵重礼器应属于这些族群中具有特殊社会和宗教身份的人物，有时可能是权势的象征。后一个特点在龙山时代变得更为明显。

山东龙山文化的鸟图像

大约公元前 2000 年，山东地区的大汶口文化发展成龙山文化。这两种文化衔接紧密，常常很难把它们分开。山东地区的龙山文化进而发展出三种地方类型，分别被命名为两城、城子崖和青堌堆类型。两城类型分布在鲁中南丘陵的东部，是山东龙山文化的"核心"，具备了最为典型的文化特征，而城子崖与青堌堆类型实际上融合了河南龙山文化的一些因素。丰富的考古资料证明，两城类型代表了一个高度发达的文化，其特征包括具有极高技术水平的陶器（一些精美的磨光黑陶的厚度不足 0.1 厘米）、墓葬随葬品中精心安排的陶"礼器"组合、铸造铜器的知识，以及突出的建筑技术。所有这些技术成就，加上明显的社会等级与贫富差异的出现，或可说明一种早期的文明已开始在这一沿海地区形成。

据说在上世纪 30 年代日照两城镇村的一个坑中发现过一大批半成品的玉制工艺品。但遗憾的是这些发现尚未完全发表。❺所知两城镇玉器装饰的一个重要例子是 1963 年在该遗址收集的一件经水蚀的乳黄色玉材制成的长方形玉圭（图1-17）。❻这件圭的下部两面各刻有一个由螺旋纹构成的兽面。其中一面的兽面有圆眼、横"{"形的嘴，头戴冠，头顶刻垂直挺起的双翼。另一侧的兽面有螺旋状的眼、头戴山峰状冠，双翼展向两侧。在两城镇遗址的龙山层中曾出土有相似刻纹的陶片，❼证明这件玉器确实为龙山时代作品。

这一发现的意义在于显示了龙山时代的礼器系统和玉器制造令人惊异的发展水平。不仅如此，这件玉圭年代的确定，还可以使我们对收藏在世界各地的一批数量可观的玉、石器进行统一的观察，

❺ 山东大学收藏有一部分两城镇玉坑出土的半成品玉器，见刘敦愿《有关日照两城镇玉坑玉器的资料》，《考古》1988年2期，页121~123。

❻ 刘敦愿：《记两城镇发现的两件石器》，《考古》1972年4期，页56~57。

❼ 山东省文物管理处：《山东日照两城镇遗址勘察纪要》，《考古》1960年9期，页10。

图1-17 山东省日照市两城镇出土龙山文化玉圭

并断定它们为龙山文化传统的产物。早在1979年,林巳奈夫和笔者本人都对这类玉器发表了文章,[1]两篇文章的结论十分相近。林巳奈夫认为,这批玉器的时代在夏代至早商的时期,起源于山东龙山文化。我认为:"我们可以把这组器物的时代初步定为龙山——商,其中一部分应该是山东龙山文化遗物,另一部分的制作时间可能已进入商代,但决不晚于殷墟第二期文化。"(根据近年考古发现,我在最近的研究中修正了这一观点,认为其中的数件可以定在周代。)自1979年起,具有类似装饰的实例不断发表,目前至少有46件玉器可以断定属于这一传统。其中九件刻画了令人瞩目的鸟图像。

天津艺术博物馆收藏的一件玉佩(图1-18)表现了一只鸟站立在一个华美的支架或"祭坛"上,鸟身呈正面,头部为侧面,其强健有力的尖喙、勾爪及展开的双翼,都明确无误地表明这是一只鹰鸟的形象。巴黎塞尔努希博物馆(Muse Cernuschi)所收藏的一件玉镯上的鹰的装饰(图1-19)也具有同样的形式。这件玉器最早在1927年就已发表,林巳奈夫1979年的文章中也谈到了它。玉镯的内边由华美的勾连螺旋形图案所环绕,鸟形从一侧凸立而出,伸开的双翼上运用了十字形的透雕来表现羽毛。第三个例子是原由爱德华和路易斯·索南夏因(Edward and Louise B. Sonnenschein)收藏,现藏芝加哥美术馆(The Art Institute of Chicago)的一件镶饰或垂饰。这件玉器呈拱形,用淡绿色的玉制成,一只同样风格的鹰以浮雕的技法精刻在右端约全长1/3处。鹰胸

[1] 林巳奈夫:《先殷式の玉器文化》,*Museum*, no.334,《东京国立博物馆美术志》1979年1月号,页4~16;巫鸿:《一组早期的玉石雕刻》,《美术研究》1979年1期,页64~79。

前有一"心"形图案，与塞纳斯基博物馆的鹰形所见相同。鹰的两侧是断续的弧线和复合圆涡线组成的图案，沿着玉饰的上缘与鹰形共同构成了一条装饰带（图1-20）❷。

❷ Alfred Salmony, *Carved Jade of Ancient China*, Berkeley, 1938.

鹰的图像也出现在其他礼器上。弗利尔美术馆和台北故宫博物院收藏的两件圭都在一面上刻有这样的图像（图1-21、1-22）❸。台北故宫的一件以精细的双勾线条描画出一只勾喙、尖爪、双翼伸展的鹰鸟，其身躯呈正面，头部转向右方。弗利尔美术馆收藏的一件为浅浮雕，虽然图像严重腐蚀，但可以看出其体态与台北的这件相同。两玉圭与鹰纹相对的另一面上刻有人面或兽面。其中弗利尔美术馆玉圭上的人面大眼、宽鼻、圆耳、露齿，其表现具有"自然主义"色彩。而台北故宫玉圭上的兽面则突出了螺旋纹

❸ 邓淑蘋：《古代玉器上奇异纹饰的研究》，《故宫学术季刊》4卷1期。

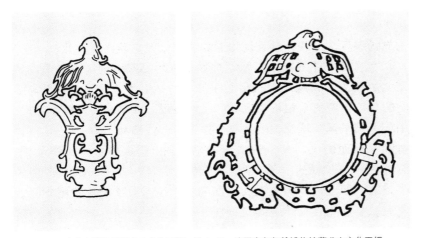

图1-18　天津艺术博物馆藏龙山文化玉佩　图1-19　法国塞尔努希博物馆藏龙山文化玉镯

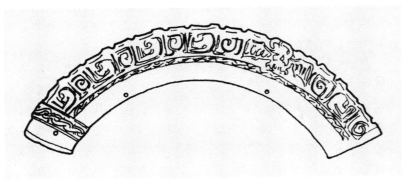

图1-20　美国芝加哥美术馆藏龙山文化玉饰件及其局部

东夷艺术中的鸟图像　23

图 1-21 美国弗利尔美术馆藏龙山文化玉圭

图 1-22 台北故宫博物院藏龙山文化玉圭

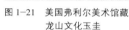

❶ 巫鸿：《一组早期的玉石雕刻》。

构成的双目，又装饰以繁复华美的羽翎，显得较为程式化。

在另外三件玉器上，鹰以攫拿人首的形式出现。第一个例子是北京故宫博物院一件透雕的玉饰 (图1-23)。❶鸟形刻在上部，强健的鸟爪抓着两个相背的人首，人首杏眼、扁鼻、头发短而直挺。第二个例子是新近发表的上海博物馆的一件透雕玉饰 (图1-24)，刻有两只侧面的鹰，其一约占玉饰总长的2/3，翅膀与身体等长，有力的爪子擒拿着一个与故宫玉饰上相同的人首，只是形体较小。玉饰的左上部为透雕的勾连的卷云纹，似乎形成雄鹰华丽的王冠。在这些卷云纹之间又出现一只特征相同而方向相背的小形鹰鸟。与这两件玉饰相关的是纽约欧内斯特·埃里克森（Ernest Erickson）收藏的一件玉饰，其下部的尖首弯曲而光素，上部刻一勾喙尖爪的鸟攫持一人首。鸟首后转，冠毛为华丽的透雕，几条平行的勾线表现出鸟翼 (图1-25)。

这最后一件鸟形的透雕冠毛和翼部的装饰，可以进一步把这件玉饰与1976年出土于妇好墓的一件新月形的玉凤联系起来 (图1-26)。尽管这件玉器出土于一座晚商墓中，但是如林巳奈夫和贝格雷（Robert Bagley）所指出的那样，它在同墓出土的为数众多的玉雕中风格独特。它那灵动活泼的外形，光洁朴素的器表，凸起的线条，都显露出一种与商代玉器迥然不同的表现意图，这

种风格实际上十分接近属于山东传统的作品。贝格雷指出这件玉器可能产于中国南方,因为湖北省石家河遗址也发现过相似的鸟形雕刻,但是杨建芳对这一观点提出怀疑,他指出石家河出土的玉凤属于西周时期。❷ 笔者赞同林巳奈夫的观点,他认为妇好墓的这件玉器源于山东,是商代宫廷获取的贡品或战利品。安志敏根据碳14年代的数据,认为山东龙山文化实际上可以延伸到商代,这一点或可解释为何龙山传统的雕刻会出现在中原商墓之中。

❷ Yang Jianfang, "Shang Dynasty Zoomorphic Jades," *Orientations*, August 1984, pp.38-43.

这组龙山鸟形雕刻具有许多令人注意的特征。有一些特征为良渚传统的延续,如这两种文化的鸟图像都只出现在精美的玉礼器或装饰品上。但是这两种文化中的鸟形又有着十分不同的图像学因素。龙山文化的鸟主要是鹰隼,而良渚文化表现的主要的鸟是燕子。再者,在龙山文化的器物中还出现了与鸟图像有密切关系的两类人形图像。第一种类型的人像戴冠、有珥和华丽头饰,往往与强健的鹰相对并列,如弗利尔美术馆(见图1-21)和台北故宫玉圭(见图1-22)所示。天津艺术博物馆(见图1-18)与故宫博物院(图1-27)所藏的两件玉器顶端的装饰在总体形式上十分相似;所不同的是前者是鹰的图像,而后者是一装束华丽的人像。龙山文化中

图1-27 北京故宫博物院藏龙山文化玉佩

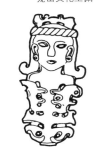

图1-23 北京故宫博物院藏龙山文化玉佩

图1-24 上海博物馆藏龙山文化玉佩

图1-25 美国纽约欧内斯特·埃里克森藏龙山文化玉觿

图1-26 河南安阳殷墟妇好墓出土山东龙山文化传统的玉凤

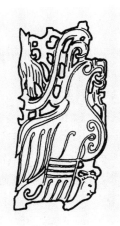

反复出现的这种人与鹰图像的平行和组合，显示出这两种主题之间深刻的概念性的联系。第二种类型的人像则是被鹰攫拿的人首，与上一种人像不同，这些人装饰简单，没有任何华丽的头饰。

古代关于东夷的传说可以映射出龙山传统中鹰图像及鹰—人组合图像的社会与宗教的象征意义。根据这些传说，东方的氏族首领名太皞，太皞风姓，风即凤。在古代中国，一个人的姓意味着其家族的起源，因此，太皞的传说就特别耐人寻味。传说太皞有"神"，名曰句芒，许多古代文献中都记载其事。《淮南子·时则训》云："东方之极，自碣石山过朝鲜，贯大人之国，东至日出之次，榑木之地，青土树木之野，太皞、句芒之所司者，万二千里。"句芒是一只神鸟，在许多文献中被描绘成鸟身人面的形象。更有意味的是，传说中东方另一位首领少皞，其名曰挚。其手下的十个大臣或部门，均以鸟命名，在《左传·昭公十八年》中，一位叫郯子的人谈到这件事：

> 我高祖少皞挚之立也，凤鸟适至，故纪于鸟，为鸟师而鸟名。凤鸟氏历正也；玄鸟氏司分者也；伯赵氏司至者也；青鸟氏司启者也；丹鸟氏司闭者也；祝鸠氏司徒也；鴡鸠氏司马也；鸤鸠氏司空也；爽鸠氏司寇也；鹘鸠氏司事也。五鸠，鸠民者也。五雉为五工正，利器用，正度量，夷民者也。九扈为九农正，扈民无淫者也。

听了这段话，孔子赞许道："吾闻之，天子失官，学在四夷，犹信。"❶

本文所讨论的许多龙山玉器的特征，都可以从有关东夷的这些"传说"中得到理解。这些精美的玉器是有特定社会和宗教意义的礼器，只为社会上层人物能够拥有和使用。玉器上装束华美的人物和鹰鸷是一对互相并列、形成定式的视觉形象，这对图像的反复出现，令人联想到传说中东方的天帝太皞、少皞及神鸟句芒。认为这些神异的动物与人物是宗教与政治特权的象征，当不会有太大的问题（在古代埃及和近东艺术中有许多为人熟知的类似例子）。另一方面，尽管我们不能完全解释鹰攫人首图像的全部含义，这种形象也会使我们联想到考古资料所表现出的龙山时代明显的社会分化、人殉和战争的出现。我们现在知道，当时已有制作陶礼器和玉器的专业工匠，致力于礼仪用具的精工

❶ 阮元校刻：《十三经注疏》上册，页2083~2084。

细作，也有一些能够熟练地运用动物骨骼进行卜占的祭司巫师；墓内的随葬品的多寡优劣，证明了贫富差异的悬殊；筑有高墙的城堡、战争或人殉的遗骸，显示出暴力已经制度化。张光直曾指出："即使在这一阶段，政治文化的突出优势和核心地位……已指示出早期历史时期中国社会的特征。"❷龙山文化的这种社会特征，为理解这组玉器上所见的龙山文化艺术中两种新的鸟—人组合图像提供了基础背景。

❷ K.C. Chang, "Ancient Chinese Civilization: Origins and Characteristic," *7000 Years of Chinese Civilization*, Milan, 1983.

对史前艺术图像学（iconography）的反思

根据克莱因鲍尔（W.E. Kleinbauer）的定义，"对视觉艺术的历史探究即图像学"❸。因此，以上的研究从根本上讲涉及中国史前至早期历史时期东方文化中鸟图像的"图像学"问题，其年代跨越了自公元前4000至公元前2000年这个时期。然而本文中各个角度的阐释，出于对器物质料特殊的自然属性的考虑，实际上已偏离了传统美术史中的"标准"图像学的范围。标准图像学研究的着眼点是通过对照流传有绪和直接有关的文献资料来探讨视觉形象的含义。很显然，对于史前艺术的研究来说，我们缺少这类直接的文献资料。学者一般认为，周代至秦汉时期成书的神话传说中包含了以往先民思想的片鳞只甲。但是由于这些后期编排已打乱了原有材料的时空次序，对于任何图像学的研究来说，它们都失去了作为直接材料的可信性。对这一点的忽视，使得不少研究者根据实际上并不可靠的材料做出很多判定。例如，著名的《山海经》描写了数以百计的神灵、精怪、动物、异族等等，人们不难在其描写中发现与艺术作品中某些人物或动物形象之间的相似性，并在此基础上为艺术中的形象"定名"。然而，当进行这种"定名"时，论者也就陷入了一个两难困境。一方面，因为所引用的文献的年代、来源和功能都有极大的不确定性，这种"定名"也就不具备特定的历史意义。另一方面，由于这些"定名"缺乏历史性，它们对理解沿着连续的时空框架发展的艺术史也就意义有限。大多数以引用传说资料为手段的图像学考证未能注意到这些问题。因而，这些考证也就成为孤立的结论和无法证明的假设。

❸ W.E. Kleinbauer, *Modern Perspectives in Art History*, New York, 1971.

本文试图提出一种新的方法论取向。如上所述，在涉及史前艺术的图像学研究中，存在的主要问题是要寻找到艺术品和传说资料可以"在历史上"联系起来的基础。换言之，整个研究过程必须着力于揭示这二者之间的历史联系；这一研究的前提是，在一个特定时期和文化体中人们所创造的艺术与文学（包括口头文学）应有相互平行之处，二者都反映了当时人们观察、理解、表现世界的特殊角度和观念。一种艺术或文学表达的"意义"即指该文化体中个人对世界的这种基本观察、理解和表现。基于这种认识，本文的研究重点并不在于对某些个体图像"定名"，而在于寻找艺术与传说中相互平行的概念或平行组合。我们研究了有关鸟图像的三种这样的平行现象：东方的"鸟夷"与河姆渡文化和红山文化中的鸟图像；东方称作"阳鸟"的部族与良渚文化礼器上的阳—鸟"徽识"；东方"以鸟名官"的传说政治结构与山东龙山玉器上人形与鹰图像的并存关系。对于这些平行现象的发现和研究，可以引导我们探讨东夷传统中的鸟图像的发展及其不断变化的象征意义。

（郑岩 译）

从地形变化和地理分布观察山东地区古文化的发展

(1987年)

山东这一名称起于春秋时期，当时太行山以西的诸侯国称太行山以东的地区为"山东"。金代以后，"山东"逐渐成为行政区域的名称，一直延续至今。本文中所讨论的山东地区基本上相当于现在的山东省，南部随鲁中南丘陵地延伸进入江苏、安徽的北端。这一地区现在的地形可以划分为以下四个基本部分。

1. 鲁中南中山、低山丘陵。在此丘陵地的中心耸立着泰山、蒙山、鲁山、沂山等断层山脉，海拔在1000米以上。中央山脉向四外扩展，逐渐降为海拔500至600米的石灰岩低山，继而降为300米以下的山麓丘陵，没入与黄河冲积平原相连接的山麓冲积平原。丘陵地区的河流呈辐射状，宽阔的河谷把石灰岩丘陵切割为一个个"方山"（箇子）。

2. 鲁西北冲积平原。这个平原是华北平原的一部分，略呈弧形，环抱在鲁中南丘陵区的西、北两面。北部平原以黄河为主轴，西部平原则包含着由东平湖、独山湖、微山湖构成的带状湖区。90%以上的鲁西北冲积平原在海拔50米以下，低矮的地势使西边湖带周围形成沼泽。

3. 胶东低山丘陵。胶东丘陵位于山东地区的东端，是山东半岛的主体。由于长期侵蚀，大部分丘陵地在海拔400米以下，呈广谷低丘状态，由坚硬的片麻岩、花岗岩构成的一些山峰巍峨挺拔其间。

4. 胶莱平原。位于鲁中南丘陵与胶东丘陵之间，大部分在海拔50米以下。

以上这种地形面貌清楚地反映在现代地形图上。但是,当我们准备考察这一地区内古代人类活动的时候,抱有这种现代地形概念是非常轻率的。因为正是我们准备考察的时期内,山东地区的地形发生了相当惊人的变化——也许是中国大陆上最剧烈的变化。这一变化的主要原因和进程可以最简单地叙述如下:

自中生代亚洲大陆向东漂移,造成沿海岸古山脉后,继而又向西南退缩,古山脉支离破碎形成岛屿。现在的鲁中南丘陵与胶东丘陵就是当时的两个大岛,隔海与太行山脉对峙。这之后,虽然经过小规模的造山运动和火山活动,两岛独立于大陆的形势直至全新世未发生改变。

造成此后这一地区地形剧烈变化的两个直接原因是第四纪以来的海进、海退与自更新世晚期直至全新世的黄土堆积和冲积。

自第四纪以来,华北平原的海退和海进达六次之多。最后一次海退发生在我国大理冰期时期。距今1万年前后,全世界都出现一个低海面时期。从距今1万年开始,地球气候转暖、冰雪消融、海面上升,海岸线向陆地移动。但至6000年前,海面停止上升,不久并开始回降,浅海又变为陆地。❶

更重要的促使山东地形变化的原因是黄土的堆积和冲积。大约从距今100万年起,巨量的尘沙被风运至中国大陆上沉积下来,反复的堆积造成了巨大的黄土高原。而当多雨时期,黄土又被雨水和河水侵蚀、冲刷并沉积在沿河地区,逐渐造成黄土冲积平原。这一过程更进而被更新世晚期冰川的融化所加速。黄河的巨流形成,逐渐扩大的黄河三角洲终于形成一个面积广大的冲积平原,最终把鲁中南丘陵岛屿与大陆联结在了一起。同时,由鲁中南丘陵以及胶东丘陵上流下的潍河、白浪河、胶莱河、大沽河等山地河流也不断地造成小规模的海岸冲积平原,这一过程与距今五六千年前的海面下降结合在一起最终也造成了胶莱平原,从而把两个岛屿联结在了一起,形成了巨大的山东半岛。

一个重要的问题是:当我们试图分析这一地区内的考古资料,试图通过这些考古资料去了解和复原古代人类活动的时候,这一持续的地理变化是不能不加以考虑的。因为这一地区地形变化最剧烈的时期——由分散的岛屿变成大陆一部分的时期——

❶ 林景星:《华北平原第四纪海进海退现象的初步认识》,《地质学报》1977年7期;韩嘉谷:《天津平原成陆过程试探》,《中国考古学会第二次年会论文集》,北京,文物出版社,1980年。

也正是人类活动在这里经过早期发展进入文明阶段的时期。当人类创造着、改变着环境，环境也通过自身的改变约束着或创造着人类活动的条件。也许我们可以用这样一句话概括以下讨论的主旨：当我们观察人类的活动时，不要忘记寄托这些活动的大地。

一

根据目前为止发表的资料，这一地区内所发现的最早的人类活动遗迹是属于旧石器时代晚期的遗存。[2] 1965年，在山东沂源奥陶纪石灰岩中发现一处洞穴遗址，从堆积物的地层中采集到打制的刮削器、石片、石核和哺乳动物化石，其中有接近更新世晚期的野驴或野马的臼齿。[3] 1966年在新泰县乌珠台又发现一枚女性智人左下臼齿，也属于同一时期。[4] 1978年，在江苏省东海县大贤庄南的河流阶地上采集到打制石器近200件，包括刮削器、砍砸器、尖状器和石锤等。1982年，在临沂县凤凰岭又发现了700多件石器，其中大量的是细石器。类似的遗存也发现在大贤庄，以及临沂护台、日照东海峪、尧王城等地。[5]

仅根据这几项材料做进一步推论是十分困难的，但以下几点仍然值得注意：

1. 丁骕根据对华北平原黄土沉积速率与海平面升降变化的推算，认为"26000年到7900年Wurm冰期后时，海面高于今日（华北平原）30米黄土沉积，华北平原为一海湾，其中正在加积"。[6] 据此，则在这些遗址中居住、活动的人类都是在一个面积大约为3000平方公里的大岛（鲁中南古岛）上生活的岛民（图2-1）。

2. 沂源和新泰两处遗址都位于该岛屿的中心高山地区，这里可能是旧石器时代人类在岛上活动的一个重要地区。由此也可以了解当时人类对居住、活动环境及生存方式的一种选择。

3. 临沂、东海、日照等地的遗址位于现在的鲁南丘陵的东南海拔约50至200米处，在更新世晚期可能沿海或是一个半岛。这里细石器的大量出现使我们考虑到当时这里的岛民可能具有对不

[2] 俞伟超先生见告，最近在沂源发现旧石器遗存，并采集到人牙和头骨残片，其年代要早于新石器时代早期。

[3] 戴尔俭、白云哲：《山东一旧石器时代洞穴遗址》，《古脊椎动物与古人类》（1966年）10卷1期。

[4] 山东省博物馆：《三十年来山东省文物考古工作》，《文物考古工作三十年》，北京，文物出版社，1979年。

[5] 临沂地区文物管理委员会：《山东临沂县凤凰岭发现细石器》，《考古》1983年5期。

[6] 丁骕：《中国地形》，台北，1954年。

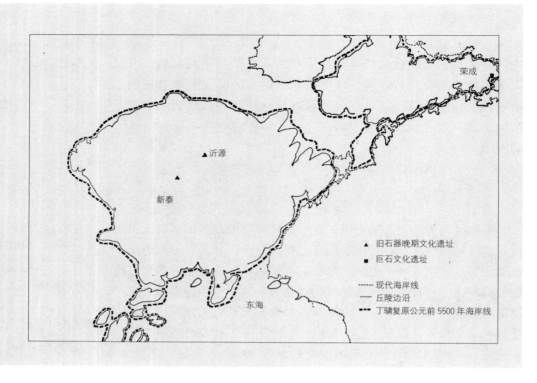

图 2-1　山东地区旧石器时代晚期地形及遗址分布图

❶ 南京博物院（1979年）一文中认为大贤庄石器中的一件"船底形石核"与山西沁水旧石器时代晚期遗址中同类石器"惊人相似"。但是由于数量的稀少和相隔遥远，显然无法作为可靠的断代根据和文化交流的凭证。同样，由于原生地层关系不清，暂时对临沂出土的细石器的确切时代也难以确定。

❷ 安志敏：《略论三十年来我国的新石器时代考古》，《考古》1979年5期；考古编辑部：《大汶口文化的性质及有关问题的讨论综述》，《考古》1979年1期。

同生态环境的选择和不同的生活方式，以及可能存在着这种文化与其他外界文化的关系。当然，由于这些遗址中发现的石器缺乏充分的断代依据，确切的结论尚无法得出。❶

二

在旧石器时代晚期文化遗存之后，山东地区内发现的文化遗存以大汶口文化为最早。根据目前测定的12个碳—14数据，这一文化的延续时期为公元前4494—前1905年（树轮校正值）。❷ 大汶口文化遗址在山东地区已相当密集，目前在山东境内已发现100多处，在苏北徐海地区发现了20余处，在河南东南部也有发现。由于从旧石器时代晚期到新石器时代中期之间存在着一个相当大的考古学的空白，就给我们提出了一系列问题，如：大汶口文化是山东地区内土生发展起来的文化，还是由外部居民移入造成的文化飞跃？大汶口文化丰富的遗存所反映出的高度发展的文化水平有着什么样的基础？等等。这些问题都有待于更多的考古资料以

及更细致的分析之后才可望逐渐获得解答。

但是有一点是必须注意到的，那就是在比大汶口文化出现略早一点的时期，山东的地形发生了一个极大的变化。黄河不断建筑着的冲积扇，在公元前5500年左右已经接触到原来是海中岛屿的鲁中南丘陵地，继而发生了海面的下降。不断冲积的黄土形成一个平原，其前端联结了山东而使之成为半岛。❸半岛的形成对人类的活动无疑具有重大意义，原来必须横越海峡的人类迁徙和文化传播此时具有了远为便利的条件。

近年来随着中原地区新石器时代早期文化遗存——磁山、裴李岗、老官台文化的发现，考古学家也注意到大汶口文化前身或山东地区较大汶口文化更早诸文化的问题。一个重要的发现是区别出叠压于大汶口文化层之下的北辛类型文化。❹虽然这种文化目前仅在滕县、济宁、兖州与连云港等地区发现，但其文化内涵所显示出的与中原新石器时代早期文化遗存的相似性具有极为重要的意义。根据北辛下层的7个碳—14测定数据，这一文化的年代为公元前4775—前3695年。❺北辛类型具有突出特点的石器是粮食加工器——磨盘、磨棒和磨球，这种特点同样见于早于这一类型的河北磁山、河南裴李岗文化。北辛磨盘的形状比较接近磁山出土的同类器物，但无足，而无足磨盘正是裴李岗文化的特点。近年来，裴李岗文化遗址已发现多处，主要分布在河南的中部和东部，如郑州、新郑、尉氏、中牟、密县、巩县、登封、长葛、鄢陵、郏县、项城、潢川等地。❻而山东地区的北辛类型文化遗址则集中于鲁中南丘陵的东南，与河南裴李岗文化中心隔湖带相望（图2-2）。当时，自东平湖至微山湖一带远较现在更为低陷，大部分为湖泊和沼泽，人们由河南中部（郑州一带）向东直接活动相当困难。估计文化的传播很可能是由项城、商丘方向经过黄、淮两流域间的陆架到达鲁中南丘陵西南部的（见图2-2）。但是，由于北辛类型文化刚刚被发现和开始研究，目前还缺乏足够材料做进一步分析，许多重要问题必须留待将来逐步澄清。如：北辛类型文化的居民是接受了河南地区文化影响的本地居民，还是由中原迁徙而来的居民？北辛类型文化是否为一种长期、广泛存在的文化？它是大汶口文

❸ 丁骕：《中国地形》，台北，1954年；《华北地形史与商殷的历史》，《中央研究院民族学研究所集刊》1965年20期。

❹ 中国社会科学院考古研究所山东队、滕县文化馆：《山东滕县古遗址调查简报》，《考古》1980年1期。

❺ 安志敏：《中国的新石器时代》，《考古》1981年3期。

❻ 严文明：《黄河流域新石器时代早期文化的新发现》，《考古》1979年1期；安志敏：《裴李岗、磁山与仰韶》，《考古》1979年4期。

化的前身，还是外地迁徙居民局部的居留遗迹？北辛类型文化与磁山、裴李岗文化的确切关系是什么？等等。

对大汶口文化的分期目前有多种意见，但基本上可以归纳为早、中、晚三期。早期遗存（公元前4500—前3500年）的代表遗址有大墩子、刘林、王因、大汶口下文化层、兖州小孟、堌城、西桑园、曲阜刘家庄等。此期文化中石器种类少，制作也较粗糙，陶器全为手制，红陶占绝大多数，彩陶只有单色黑彩，器形有深腹钵、圆腹或微折腹的釜形鼎、喇叭形杯等。墓葬中的随葬品很少。观察大汶口早期文化遗址的地理分布会发现一个非常明显的现象：遗址的分布非常明确地形成两个不相连续的部分或群，一个部分在鲁中南丘陵的西部、南部边缘，遗址多而密集，另一个部分位于胶东丘陵东北沿海，遗址分散，文化遗物也少（图2-2），

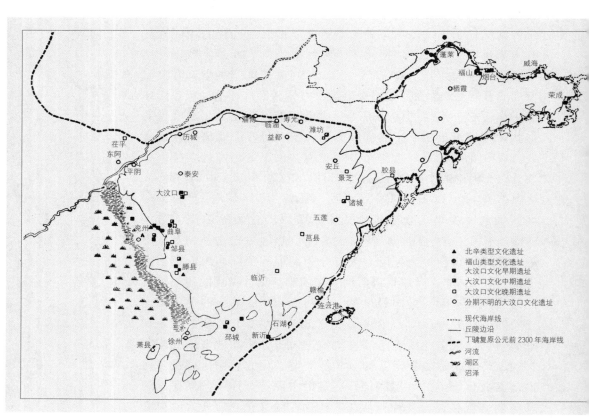

图2-2 山东地区新石器时代早中期地形及遗址分布图

除其主要特点与西部的大汶口早期文化相似外，也具有一些独特之处，因而有时也被区别开来称为福山类型文化。这种特殊的地理分布使我们考虑到以下问题：

1. 北辛文化与大汶口文化早期遗址都分布在丘陵地的边缘，主要的生产工具是农具。与旧石器晚期遗址的地理位置相比较，可以看到人类选择居住地点的一个重大改变：从适于游猎和洞穴生活的山区转为适应于农业生产的近平原的台地。

2. 位于鲁中南丘陵西、南部边缘的大汶口早期遗址多而集中，遗存物丰富，并具有与北辛文化的承袭关系，说明这一地区是这一文化的原生地和中心区域。

3. 在大汶口早期文化遗址的两个"群"之间缺乏任何可见的文化传播、过渡的痕迹，造成这种情况的极大可能是西部居民通过海上交通迁移、驻留，或施予文化影响造成的。一个突出的实例是大汶口文化遗存最近发现于长山列岛中的大钦岛上。由于在靠近该岛的沿海地区未发现同种文化，发掘者认为出现这种情况的原因不清。❶ 实际上这正是证明了大汶口时期海上文化传播途径的存在。与陆上文化传播不同，海洋文化传播遗迹往往是非连续的。当我们研究山东地区古文化的发展时，这两种传播方式都必须在考虑之列。

❶ 北京大学考古实习队、烟台地区文管会、长岛县博物馆：《山东长岛县史前遗址》，《史前研究》1983年1期。

大汶口文化中期（公元前3500—前2900年）代表性遗址有大汶口上文化层与早、中期墓葬，王因、野店一、二期墓，岗上、新沂花厅等。晚期（公元前2900—前2400年）的代表性遗址则有大汶口晚期墓、野店三期墓、西夏侯上层墓葬、三里河下层墓、东海峪下层文化等。大汶口文化从早期向晚期过渡最明显的文化特征是红陶比例的下降与灰、黑陶比例的上升，最后灰、黑陶占据了明显的优势，并出现了精制的黑、白陶器。

大汶口文化中晚期遗址的分布较早期有了相当剧烈的变化，由早期遗址在鲁中南丘陵东南端密集分布的状态改变为沿此丘陵地周围的比较均匀的分布（见图2-2）。这一趋势在大汶口中期阶段已露端倪，至晚期达到完成。特别是属于大汶口文化晚期的日照东海峪、胶县三里河、诸城、景芝等遗址具有相当丰富的文化遗存，显示出在大汶口文化晚期鲁中南丘陵的东部和南部已成为一个稳定发展的文化中心。

根据大汶口文化早、中、晚三期遗址的不同分布情况，可以推测这一文化传播、扩张趋势的形成主要是原来集中在东南的大汶口居民不断扩大活动范围，传播文化影响的结果，同时也不排除与太平洋岛屿文化交流的可能性。大汶口文化由西向东的传播最可能的方式是通过海上传播。这种可能性通过大汶口中晚期东部遗址的地理位置充分反映出来。如日照东海峪、胶县三里河等最重要的晚期遗址都位于海滨。根据对大汶口时期海岸线的大体复原，其他鲁中南丘陵东、北、南部遗址也大多位于当时的沿海地区，而连云港地区的遗址现在位于海滨高地，当时则为岛屿上的村落（图2—2）。海上传播的存在当然不能排除和取代陆地文化传播，但这后一种传播很可能多限于相邻地区。当人们已掌握了近海航行技术，为什么不用海上交通来代替必须横向穿越辐射形四散的河流、谷地和山脊，因而比海上交通困难得多的远途的沿海陆上交通呢？

虽然大汶口文化与中原及长江下游文化的关系仍是一个需要进一步研究的课题，但大汶口文化中反映了相当强烈的中原仰韶文化的影响则是比较明显的。如大汶口的盆、钵、豆、鼎等陶器，特别是三角纹、圆点纹等彩陶纹饰，都和仰韶文化相接近。同时，位于河南东部和中部的鄢陵故城、郑州大河村、禹县谷水河、商水等仰韶文化遗址中也都发现了大汶口文化的典型器物，甚至大汶口墓葬。❶ 根据两种文化中表现出相互影响的遗址的地理对应关系，大汶口早、中期文化与中原文化的交流似乎仍继承着前一阶段北辛文化与中原文化交流的渠道，主要是通过商丘—徐州之间的陆架进行接触。但是至大汶口文化中晚期，随着鲁西平原沼泽地区逐渐增高和干涸，从北路在河南北部、河北南部与山东西部的文化接触也清楚地表现出来。甚至在这一平原上已出现了仰韶文化与大汶口晚期文化并存的遗址或地区。

另一值得注意的问题是当大汶口晚期文化扩展到鲁中南丘陵地的四周，在大汶口文化内部也就出现了不同的地区特点。如位于西北的茌平尚庄遗址，其大汶口层中出土的陶器以灰陶和红陶为主，无黑陶而彩陶十分精美。❷ 反之，位于鲁中南丘陵东端的诸城呈子遗址，以鬶为代表器类而不见西部流行的背壶，器物装饰不见彩绘而以素面为主。❸ 有的学者根据这种不同而把大汶口晚期遗存区划

❶ 安志敏：《略论三十年来我国的新石器时代考古》，《考古》1979年5期；武津彦：《略论河南境内发现的大汶口文化》，《考古》1981年3期；商水县文化馆：《河南商水县发现一处大汶口文化墓地》，《考古》1981年1期。

❷ 山东省博物馆、聊城地区文化局、茌平县文化馆：《山东茌平县尚庄遗址第一次发掘简报》，《考古》1978年4期。

❸ 昌潍地区文物管理组、诸城县博物馆：《山东诸城呈子遗址发掘报告》，《考古学报》1980年3期。

为大汶口类型和三里河类型两种地区类型。❹ 这种情况说明在大汶口文化扩张的同时，不同地区的文化又进而独立发展或接受不同的外部影响而形成更复杂的文化面貌。很明显的一点是，西部类型所表现出的与中原文化的关系远比东部遗址强烈。这一文化特点分离的趋势不断发展，在以后的龙山文化时期表现得更为明确。

在本文中我希望强调一个观点，即海洋传播对于山东地区新石器时代文化的形成和发展曾起到了极重要的作用。古代中原人称山东居民为"东夷"，《越绝书》中记载："习之于夷。夷，海也。"直至春秋、战国，这一地区仍与东南沿海一带以航海著称于世。所谓："以舟为家，以楫为马。"吴王夫差由海上攻齐，越王勾践于琅邪建台以望东海，琅邪在今胶州湾上，今日照县东北海边尚留琅邪台之名。而《史记》又传范蠡浮海出齐，《战国策》载"齐涉渤海，燕出锐师以佐之"。这些虽然都是晚近记载，但也说明山东地区的航海传统及通过海路与外界发生的联系。在上文的分析中，新石器时代山东地区古文化的海上传播已经得到以下几方面的证据：

1. 自大汶口早期起，鲁中南丘陵西部的大汶口居民通过海路到达半岛东端及长山列岛，建立了永久的或暂时的居留点。

2. 新石器时代的大汶口居民仍有一部分是岛民，如连云港、长山岛等地。这些岛屿往往是海上文化传播的中间站。

3. 大汶口时期的鲁中南丘陵地还是一个突出于海中的半岛，沿海岸的许多大汶口中、晚期遗址很可能是早期集中于西部的居民通过海路建立的。

以下的证据进一步表明大汶口文化的居民已通过海洋传播方式与山东以外的地区发生着联系：

1. 辽宁旅顺郭家村下层文化遗物中有鼎、鬶、盉等与大汶口文化一致的器物。❺ 说明在山东半岛与辽东半岛间存在着海上交通和因此发生的文化传播。

2. 山东半岛东端滨海的荣城县崖头集有许多石棚群，竖立的石碣高达13余米。❻ 这种巨石文化遗存尚未在山东地区内陆发现，❼ 然而在辽东半岛、日本、台湾以及南洋群岛上却相当广泛地存在，可以推测山东半岛东端沿海的巨石建筑极有可能是海外居民到这里居留修建的。

❹ 伍人：《山东史前文化发展序列及相关问题》，《文物》1982年10期。

❺ 安志敏：《略论三十年来我国的新石器时代考古》，《考古》1979年5期。

❻ 王献唐：《山东的历史和文物》，《文物参考资料》1957年2期。

❼ 王献唐也报道了金代大定二十七年（1187年）在淄川县北王母山发现的三柱扁石。但扁石下曾发现墓葬，应为石冢，所属文化类型不详。

3. 颜訚先生对曲阜西夏侯和大汶口墓葬中的人骨进行分析后认为大汶口居民的体质特征与大洋洲岛屿波里尼西亚人接近，二者均属蒙古大人种中的波里尼西亚类型。❶ 韩康信和潘其风对大汶口人骨进行再分析，认为大汶口人的头骨形态：种族亲缘系数（C.R.L）与仰韶文化人及波里尼西亚人均有差别，但比较之下较接近于仰韶人骨的各项指数。❷ 即使如此，大汶口文化的居民具有太平洋岛屿人种特征仍可以作为一个肯定的结论。

4. 大汶口居民具有拔除侧门齿、头骨人工变形以及颌下含球等特殊习俗。❸ 具有这些特征的人头骨在大汶口、大墩子、西夏侯、邹县、胶县、兖州、诸城等地的大汶口文化墓葬中都有发现，可以认为是当时鲁中南丘陵地区（特别是丘陵南部）广泛流行的一种习俗。而这些习俗在大洋洲岛屿如夏威夷、关岛等波里尼西亚人种范围内广泛存在着。据统计，我国目前发现的具有拔牙遗迹颅骨的新石器时代遗址共17处，集中于山东、河南和湖北，以及东南沿海三个地区。山东遗址的年代较河南、湖北的遗存为早，说明后者是前者传播影响的结果。江苏、福建和广东拔齿风俗的存在不一定与山东地区有直接联系，但它们的地理形势及航海传统所显示的与太平洋岛屿诸文化的关系则证明了这种习俗的共同流行区域和传播的方式。因此，虽然一些学者认为山东与太平洋岛屿的拔齿习俗并不是有必然联系，❹ 但我仍建议应慎重地考虑这种联系存在的可能性。

❶ 颜訚：《大汶口新石器时代人骨的研究报告》，《考古学报》1972年1期；《西夏侯新石器时代人骨的研究报告》，《考古学报》1973年2期。

❷ 韩康信、潘其风：《大汶口文化居民的种属问题》，《考古学报》1980年3期。

❸ 颜訚：《西夏侯新石器时代人骨的研究报告》，《考古学报》1973年2期；韩康信、潘其风：《大墩子和王因新石器时代人类颌骨的异常变形》，《考古》1980年2期。

❹ 安志敏：《略论三十年来我国的新石器时代考古》，《考古》1979年5期；韩康信、潘其风：《大汶口文化居民的种属问题》，《考古学报》1980年3期。

三

山东地区的龙山文化是由大汶口文化发展而来的，这一点已不存在任何怀疑的余地。两者联结得如此紧密，以致在一些遗存中很难划定二者的界限。根据碳—14测定，山东（包括辽东地区）龙山文化的延续年代大约从公元前2010年—前1530年（树轮校正：公元前2405—前1810年），但这只是根据少数几项标本测定的结果。

龙山文化因首先发现于龙山镇城子崖而得名，当时人们认识到这种文化的主要特点是黑陶的大量存在（特别是蛋壳陶的存在）以及素面磨光的装饰风格，因此也将这种文化称为"黑陶文化"。

但是经过半个世纪以来的发掘和研究，资料极为丰富，山东龙山文化内部的地区性差异逐渐显示出来。目前，山东龙山文化已可根据其内在文化差别进而划分为两城镇类型（姚官庄类型）、城子崖类型、青堌堆类型三个文化亚型。

两城镇类型的代表遗址有日照两城镇、东海峪、潍县姚官庄等。城子崖类型的代表性遗址除著名的龙山城子崖以外，还有茌平尚庄，以及禹城、泗水、兖州等地密集的遗址。青堌堆类型的代表性遗址则有梁山青堌堆、曹县莘冢集，以及河南东部的商丘造律台、永城王油坊等。

三个类型之中差异最大的是两城镇类型与青堌堆类型。二者的陶器，无论是陶系、纹饰，还是造型及工艺技术都有明显的差别和各自独特的风格。两城镇类型有着一套以黑陶为主、工艺技术高超、造型规整复杂的器物群，一般是素面光亮或只施有凸凹弦纹。而胎薄至0.1厘米以下的刻花镂孔蛋壳陶器为当时并存诸文化中所仅见，代表了这一文化制陶工艺的高峰。而青堌堆类型陶器则以灰陶为主，常见篮纹、方格纹，也有绳纹。印有这些纹饰的深腹平底罐、浅盘粗圈足大型豆等可作为此类型的典型器物。❺

城子崖类型则具有这两种类型的特征。一方面，在城子崖类型文化遗物中黑陶仍占相当比例，而且在器类和器型上与两城镇类型差别不大。另一方面，它又具有相当数量的灰陶器，在这种灰陶器上不仅有篮纹，也有方格纹和绳纹。蚌、骨器的遗存也大大多于两城镇类型。这又都是青堌堆类型的特点。❻

而当我们进一步把这三种类型遗址的地理分布加以分析比较，就发现了十分明显的规律性（图2-3）：所有的两城镇类型遗址都分布在鲁中南丘陵的中轴线以东，形成相当密集的分布。所有的城子崖类型遗址都集中在同一丘陵地的中轴线以西，并深入到西北端的平原地区。而青堌堆类型，据调查报告，普遍分布在鲁西平原上，往东似未进入鲁中南丘陵地。❼ 这种地理分布情况给我们以相当重要的启示：

1. 上文谈到，位于鲁中南丘陵地区的东部和西部的大汶口晚期文化遗址已经显示了各自不同的文化特点。因此，可以认为龙山文化中城子崖和两城镇两种地区类型的形成是大汶口时期已出

❺ 吴炳南、高平：《对姚官庄与青堌堆两类遗存的分析》，《考古》1978年6期。

❻ 黎家芳、高广仁：《典型龙山文化的来源、发展与社会性质初探》，《文物》1979年11期。

❼ 吴炳楠、高平：《对姚官庄与青堌堆两类遗存的分析》，《考古》1978年6期。

现了的分化趋势进一步发展和明确化的结果。

2. 青堌堆类型包含有浓厚的河南龙山文化的成分。调查者认为:"它与豫北、郑州以东的某些'龙山文化'遗存的关系,较之与姚官庄为代表的典型龙山文化(即两城镇类型)的关系,无疑密切得多。"❶ 实际上,青堌堆类型文化很难算作山东龙山文化的一部分,而更像是河南龙山文化接受了山东龙山文化强烈影响所形成的一个独特的文化类型。特别需要指出的是,青堌堆类型遗址广泛散布的鲁西平原,在大汶口早、中期还是一片少人或无人居住的湖区沼泽。龙山时期,这块地区逐渐干涸,众多的湖泊、湿地虽然仍旧存在,但已经成为进行渔猎、采集以及农业活动的良好场所。大量蚌制农具的发现进而说明独特的自然环境提供了工具制作的丰富原料。青堌堆类型的广泛分布,说明当时有相当数量的人口以较快的速度移入这个地区定居。根据这一类型的文化特点,可以推测这些居民很可能是从河南龙山文化地区,或主要是从河南龙山文化地区迁入的。

3. 青堌堆类型文化占据鲁西平原,表现了中原文化向东方的扩展和挺进。这一文化扩展趋势也反映在城子崖类型的文化特点之中。最典型的例子是茌平尚庄二、三期文化,遗存中有淡水贝制成的镰锯,陶器以灰陶为主,具有鬲、斝等器形,纹饰有较多的篮纹、方格纹、绳纹,以及用"白灰面"做居住面的房子等,都与后岗二期河南龙山文化相似。❷ 但是,与青堌堆类型不同,城子崖类型中占优势的仍是典型龙山文化的成分,实际上,青堌堆类型与城子崖类型很像是山东与中原两种不同"龙山文化"之间的过渡带。在这个过渡带中青堌堆类型以中原文化为基础,受到山东龙山文化的影响。而城子崖类型则以山东独特的文化为基础,受到中原龙山文化的影响。这两种文化类型在整个文化传播过程中所起到的独特而重要的作用,由它们遗址的地理分布形态最明确地揭示了出来。

4. 中原文化在龙山时期向东部的扩展是明显的。但是中原龙山文化并未能深入鲁中南丘陵地西缘以东的广大地区,而是似乎遇到了一种强大的抵制。这种能够在文化影响上与中原文化相抗衡的是一种什么力量?也就是说两城镇文化类型代表着一种什么力量?这是一个相当重要、在古史研究中必须引起重视的问题。从文化遗

❶ 吴炳楠、高平:《对姚官庄与青堌堆两类遗存的分析》,《考古》1978年6期。

❷ 山东省博物馆、聊城地区文化局、茌平县文化馆:《山东茌平尚庄遗址第一次发掘简报》,《考古》1978年4期。

存来看,这一类型具有高度的文化水平。它的制陶技术是最高超的。玉器的制作极其精美,以往在日照两城镇曾发现过成坑的半成品玉材,笔者也曾指出传世的一批精美玉器是属于这一文化的礼器[3]。在东海峪、三里河发现的房屋采用了搭槽起基的先进建筑技术。特别值得注意的是三里河遗址中两件青铜锥形器的出土说明青铜制造业已经产生。从墓葬来看,胶县三里河发现了有成组玉器和蛋壳陶器随葬的墓葬。这些都说明这一文化内部的职业分工,这一文化与其他地区的贸易,以及社会中的阶级分化都已达到相当高的程度。

遗憾的是,古文献对于这一地区的古史和民族几乎没有记载,仅泛称这一带是"东夷"所居之地。但从这一点出发我们仍可以获得一些线索。首先,这说明在古代中原人看来这里的居民是非华夏的异族。其次,许多文献透露了"夷"是一种海洋民族,如上引《越绝书》所记,这一文化类型中许多重要的遗址都是沿当时的海岸分布的,日照、连云港、青岛、蓬莱、胶州等地在历史上一直是重要的港口。凌纯声进而认为"夷"即今之波里尼西亚(Polynesia)和密克罗尼西亚(Micronesia)民族。[4]无论这种论点有多大程度的可靠性,它使我们回想到位于鲁中南丘陵东南沿海的这类独特文化自大汶口中后期以来逐渐发展,形成一个高度发达的文化体的过程,以及上文已经谈到的大汶口文化以来这一地区文化与太平洋岛屿诸文化的关系。

以上我们在分析山东地区文化地理分布的时候主要集中在胶莱平原以东的地区,对胶东丘陵地区则涉及较少。其原因一是这一地区已发表的考古资料还不够丰富,尚无法形成统计研究的基础;二是从已发表的资料来看,这一地区存在着比较复杂的文化分布形态。其复杂性主要表现为本地文化与外来文化的共存。福山类型文化是目前可以辨认的胶东地区较早的新石器文化,以泥质红陶或夹砂褐陶的手制陶器为主,多圈足和三足器。这些文化特点与大汶口早期文化有共同之处,但也有所区别,根据目前在福山邱家庄、蓬莱紫荆山和长山列岛的发现来看,这种文化似乎是存在于胶东半岛东北部的一种地方文化。但同样在这种文化分布的地区内,也发现了较为纯粹的大汶口文化,明显受到辽东半岛陶器文化影响的文化[5],以及巨石文化。这些文化遗存的混杂存在和地理位置,

[3] 巫鸿:《一组早期的玉石雕刻》,《美术研究》1979年1期。

[4] 凌纯声:《中国古代与太平洋区的方舟与楼船》,《中央研究院民族学研究所集刊》1969年28期。

[5] 北京大学考古实习队、烟台地区文管会:《山东海阳、莱阳、莱西、黄县原始文化遗址调查》,《考古》1983年3期。

给人一种强烈的印象：即它们是由海路传播来的，并在这一地区发挥了短期或局部的影响。一个引人注意的例子是山东蓬莱紫荆山遗址，下文化层以红陶、彩陶为主，占94%，属于福山文化，而上文化层中黑陶占96.1%，并有蛋壳陶片。在这两个文化层中难以找到任何直接继承的关系。❶ 很明显，这个沿海遗址并没有长期沿袭使用，两个文化层是两种不同文化的居民（航海者？）遗留下来的。

　　胶东地区考古对山东古文化研究的一项重要贡献是岳石文化的发现。这种文化因发现于平度东岳石村而得名，以后陆续又发现在照格庄、诸城、黄县、海阳、莱阳及长山列岛等地（图2-3）。它的陶器与龙山文化陶器判然有别，以灰、褐陶为主，纹饰不发达，仅有少量刻划纹及附加堆纹和弦纹，常见器物有甗、尊形器、三足罐、豆等。据某些遗址的层位关系（如诸城前寨T9）及一批碳—14数据，这一文化晚于龙山文化，其下限已值当于中原的夏商之际，❷ 因此，为研究山东地区龙山文化与商文化衔接的问题提供了极重要的考古学证据。但是由于这种文化刚刚开始研究和介绍，许多问题尚未得到明确的答案。如：从器形学角度看岳石文化的陶器和山东龙山文化，特别是两城镇类型文化的陶器有相当大区别，如果认为二者是有继承关系则需要提出除地层以外关于文化内涵继承性的证据。又如：有的研究者认为"其分布范围主要在烟台地区，昌潍地区也有一些零星的发现"。❸ 而有的学者则认为它"与山东龙山文化有着大体一致的分布范围"。❹ 因此，这种文化是一种晚于龙山时期胶东半岛地区的地方文化类型，还是一种龙山和商代之间山东地区普遍存在的文化，尚需更多材料发表及研究后才能肯定。

　　以上，我们从地形变化和地理分布角度重新观察了山东地区石器时代文化的发展特点。这样做的目的并不在于解决一些具体问题，毋宁说，是希望提出一个新的观察这一地区文化史的角度，提出更多的问题。

　　但是，当进行以上分析的时候，我们也不断地发现作为分析基础的材料中存在着许多不足。几项最重要的薄弱之处为：

　　1. 本文最重要的一项基础是对山东地区地形变迁的认识，所依靠的主要是丁骕的研究结果。但是丁氏对半岛联结部形成时期

❶ 山东省博物馆：《山东蓬莱紫荆山遗址发掘简报》，《考古》1973年1期。

❷ 伍人：《山东史前文化发展序列及相关问题》，《文物》1982年10期。

❸ 北京大学考古实习队、烟台地区文管会：《山东海阳、莱阳、莱西、黄县原始文化遗址调查》，《考古》1983年3期。

❹ 伍人：《山东史前文化发展序列及相关问题》，《文物》1982年10期。

的推测主要是根据几十年前在华北地区的测量结果，对山东本部未做实地考察。而且，实际上考古遗址的发现也说明丁氏复原的各时期海岸线存在着偏差。近年来，一些学者对史前时期我国海岸线变迁的问题进行了更为深入的探讨。❺但由于本文内容与丁骕的讨论具有大体相同的地理范围，我仍沿袭使用了他的复原意见，这必然会影响到推论和提出问题的准确性。因此，本文中的各项推论只能认为是根据山东地区地形变化的大体趋势所考虑的结果，而等待新的、更详密的调查分析成果来弥补这一缺陷。

2. 本文的另一项重要基础是考古资料。由于不可能对原材料重新分析，只能采取比较共同的或较新的分期、分类意见。另一方面，由于发表的和经过仔细分析的资料仅占本地区考古资料的很小部分，而本文所建议的方法需要对大量资料进行统计，因此分析的粗糙和不全面也是不可避免的。

❺ 赵希涛：《中国东部20000年来的海平面变化》，《海洋学报》1979年2号；赵松龄：《关于渤海湾西岸海相地层与海岸线问题》，《海洋与湖沼》1979年1期；王宝灿：《第四纪时期海平面变化与我国海岸线变迁的探讨》，《上海师范大学学报》1978年1期；刘洪石：《从出土文物探讨连云港附近距今5200—200年间海岸位置》，《海洋学报》1981年1期。

图2-3　山东地区新石器时代晚期地形及遗址分布图

3. 更深刻的一个不足是，本文所使用的考古资料的分期和分类基本上根据陶器的形态学特征。这种特征很难概括或代表一个文化机体的性质、特点和变化。如果希望对不同类型的文化分布做更深入的观察，显然需要更丰富的材料，采用多重标准进行分期和分类，并进而进入考古人类学的概括。

这些不足都不是短期内所能解决的。因此，最好的方法是认识到分析基础中存在着的薄弱环节，认识到所采用的研究方法与所掌握材料之间的矛盾，不断积累资料，促成这些问题的解决。

从地形、地理角度观察人类古文化的启发性在于它把人类存在的世界看作一个动的变化的世界。这些变化直接关系着甚至在一定程度上决定着人类的生存方式。把人的活动与自然的活动放在一起考虑，能够解释不少问题，同时也提出更多我们所不了解的问题。这种研究使作为研究者的我们不断感到自己知识和能力的不足，然而可能更近于真实。

本文承张光直和俞伟超先生提出意见，特此致谢。

九鼎传说与中国古代美术中的"纪念碑性"

(1995年)

首先有必要对本文中所使用的"纪念碑性"(monumentality)这一基本概念做若干解释。我之所以用这个词而不是更为常见的"纪念碑"(monument)一词,是因为前者相对的抽象性使得在对它进行解释时可以有更大的弹性,同时也可以减少一些先入为主的概念。正如在诸如旅行指南一类文献中常常可以见到,"纪念碑"经常是和公共场所中那些巨大、耐久而庄严的建筑物或雕像联系在一起的。凯旋门、林肯纪念堂、自由女神像以及天安门广场上的人民英雄纪念碑等是这类作品的代表(图3-1:a-d)。这种联系反映了传统上依据尺寸、质地、形状和地点对于纪念碑的理解:任何人在经过一座大理石方尖塔或者一座青铜雕像时总会称其为"纪念碑",尽管他对于这些雕像和建筑物的意义可能一无所知。艺术家和艺术史家们沿袭了同一思维方式,很多学者把纪念碑艺术和纪念性建筑或公共雕塑等量齐观。这一未经说明的等同来源于对纪念碑的传统理解。❶一些叛逆"正统"艺术的前卫艺术家以传统纪念碑作为攻击对象,

❶ 乔治·巴塔伊(Georges Bataille)在其1929年论文《建筑》("Architecture")中的讨论已经隐含了这一理解:"因此宏伟的纪念碑如同堤坝般被建立,与权威的逻辑和高贵相抗,反对任何令人不安的因素。正是在大教堂或宫殿这样的建筑形式中教会和国家对大众发话并使其沉默。"D. Hollier, *Against Architecture: The Writings of Georges Bataille*, Cambridge, Mass., MIT Press, 1992, p.47. 吉迪恩(S. Giedion)在上世纪40年代早期撰写了一系列论文批评他所认为的"伪纪念碑",提倡能够表达"人类最高文化需要"的"新纪念碑"。他所用的这两个术语都意味着特殊的建筑形式。S. Giedion, *Architecture, You and Me*, Cambridge, Mass., Harvard University Press, 1958, pp. 22-39, 48-51. 对纪念碑的两个最新近的研究也都将其注意力集中在"纪念碑建筑"上。根据其作者,这种建筑"或多或少地总是对使建筑得以永恒的条件极度夸张"。R. Harbison, *The Built, the Unbuilt and the Unbuildable: In Pursuit of Architectural Meaning*, Cambridge, Mass., MIT Press, 1991, p.37; B.G. Trigger, "Monumental Architecture: A Thermo-dynamic Explanation of Symbolic Behaviour." In R. Bradley, ed. *Monuments and the Monumental*, World Archaeology special issue, 22.2 (1990), pp. 119-120.

[1] 引文见B. Haskel, *Claes Oldenburg: Object into Monument*, Pasadena, Calif., 1971, p. 59. 有关讨论见 M. Doezema and J. Hargrove, *The Public Monument and Its Audience*, Cleveland, Cleveland Museum of Art, 1977, p. 9.

美国现代艺术家克雷斯·奥登伯格（Claes Oldenburg）因此设计了一系列"反纪念碑"，包括模仿华盛顿纪念碑的一把大剪刀（图3-2），并解释说："显而易见，这把剪子在形态上是模仿华盛顿纪念碑的，但同时也表现出一些饶有趣味的差异，如金属和石质的区别，现代的粗鄙和古意之盎然的不同，变动和恒定的对立。"[1] 因此，在这种"反纪念碑"的话语系统中，纪念碑的定义再次与永恒、宏伟和静止等观念相通。

然而，这种似乎"普遍"的理解是否能够概括不同时期、不

图3-1：a 美国纽约自由女神像

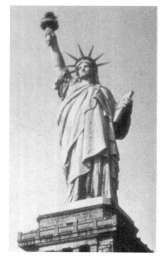

图3-1：b 美国南达科他州拉什莫尔山的国家纪念

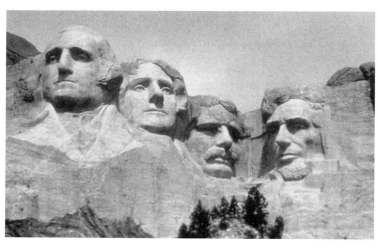

图3-1：c 法国巴黎小凯旋门

图3-1：d 北京天安门广场人民英雄纪念碑

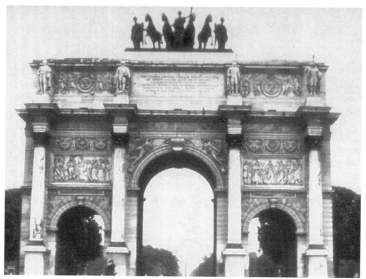

同地点的各种纪念碑呢？或者说，这个理解本身是否即是一个由其自身文化渊源所决定的历史建构？事实上，即使在西方，许多学者已经对此观念的普遍性提出质疑。如奥地利艺术史家、理论家阿洛伊斯·里格尔（Alois Riegl）在其《纪念碑的现代崇拜：它的性质和起源》一书中就认为纪念碑性不仅仅存在于"有意而为"的庆典式纪念建筑或雕塑中，所涵盖对象应当同时包括"无意而为"的东西（如遗址）以及任何具有"年代价值"的物件，如一本发黄的古代文献就无疑属于后者。❷ 从另外一个角度，美国学者约翰·布林克霍夫·杰克逊（John Brinckerhoff Jackson）注意到在美国国内战争后，出现了一种日渐高涨的将葛底斯堡战场宣布为"纪念碑"的要求，"这是一件前所未闻的事：一片数千英亩遍布农庄道路的土地成了发生在这里的一件历史事件的纪念碑。"这一事实使他得出"纪念碑可以是任何形式"的结论。它绝对不必是一座使人敬畏的建筑，甚至不必是一件人造物："一座纪念碑可以是一块未加工的粗糙石头，可以是诸如耶路撒冷断墙的残块，可以是一棵树，或是一个十字架。"❸

里格尔和杰克逊的观点与对纪念碑的传统理解大相径庭。对他们来说，类型学和物质体态不是断定纪念碑的主要因素；真正使一个物体成为一个纪念碑的是其内在的纪念性和礼仪功能。但是虽然这种观点非常具有启发性，它却难于帮助人们解释纪念碑的个例，尤其是它们真实生动的形式。他们的论述引导我们对历史和回忆做抽象的哲学性的反思，但对分析艺术和建筑的形式或美学特征只有间接的贡献。研究具体形式的历史学家们（包括艺术、建筑和文化史家）不得不在经验主义和抽象思辨间寻找第三种位置。他们对于一座纪念碑的观察要兼顾它的功能和外在的特征。因此在1992年华盛顿大学召开的一个以"纪念碑"这一直截了当的题目为名的学术讨论会就提出了这样一些问题："什么是纪念碑？它是否和尺度、权力、氛围、特定的时间性、持久、地点以及不朽观念相关？纪念碑的概念是跨越历史的，还是在现代时期有了变化或已被彻底改变？"❹

会议的组织者之所以觉得有必要提出这些问题，据他们所言，是因为"还没有建立起一种在交叉原则和多种方法论的基础上来

图 3-2 奥登伯格《巨剪》，1965—1969年，纸本水粉

❷ A. Riegl, "The Modern Cult of Monuments: Its Character and Its Origin" (1903). Trans. K. W. Forster and D. Chirardo. In K. W. Forster, *Monument/Memory*. Oppositions special issue, 25. 关于对里格尔理论的讨论，见 K. W. Forster, "Monument/Memory and the Morality of Architecture"; A. Colquhoun, "Thought on Riegl." 二文同载于 K. W. Forster, *Monument/Memory*.

❸ J. B. Jackson, *The Necessity for Ruins*. Amherst: University of Massachusetts Press, 1980, p. 91, 93.

❹ 见玛丽安·苏加诺（Marian Sugano）和德尼斯·德尔古（Denyse Delcourt）所撰会议介绍和程序。该会议由华盛顿大学人文研究中心主办，于1992年2月27日至29日在美国西雅图召开。

解释纪念碑现象的普遍理论。"❶ 但是如果有人相信（我本人即属于这种人）纪念碑现象（或其他任何受时空限制的现象）从不可能"跨历史"和"跨文化"的话，那他就必须历史和文化地描述和解释这些现象。与其试图寻求另一种广泛的、多方法论基础上的"普遍理论"来解释纪念碑性的多样性，将纪念碑现象历史化似乎更为迫切和合理。这也就是说，我们应该在特定的文化和政治传统中来探索纪念碑的当地概念及表现形式，研究这些概念和形式的原境（context），并观察在特定条件下不同的纪念碑性及其物化形态的多样性和冲突。这些专案研究将拓宽我们有关纪念碑的知识，也会防止含有文化偏见的"普遍性"理论模式。这就是我为什么坚持要把纪念碑严格地看成是一个历史事物，以及为什么在研究中首先要界定地域、时间和文化范畴的原因。在本书中，我将在中国的史前到南北朝时期这一特定背景下来探索纪念碑的概念和形式。

这里我使用了"纪念碑性"（monumentality）和"纪念碑"（monument）这两个概念来指示本书❷中所讨论的两个互相联系的层次。这两个词都源于拉丁文 *monumentum*，本义是提醒和告诫。在我的讨论中，"纪念碑性"（在《新韦氏国际英语词典》中定义为"纪念的状态和内涵"）❸是指纪念碑的纪念功能及其持续；但一座"纪念碑"即使在丧失了这种功能和教育意义后仍然可以在物质意义上存在。"纪念碑性"和"纪念碑"之间的关系因此类似于"内容"和"形式"间的联系。由此可以认为，只有一个具备明确"纪念性"的纪念碑才是一座有内容和功能的纪念碑。因此，"纪念碑性"和回忆、延续以及政治、种族或宗教义务有关。"纪念碑性"的具体内涵决定了纪念碑的社会、政治和意识形态等多方面意义。正如学者们所反复强调的那样，一座有功能的纪念碑，不管它的形状和质地如何，总要承担保存记忆、构造历史的功能，总力图使某位人物、某个事件或某种制度不朽，总要巩固某种社会关系或某个共同体的纽带，总要界定某个政治活动或礼制行为的中心，总要实现生者与死者的交通，或是现在和未来的联系。对于理解作为社会和文化产物的艺术品和建筑物，所有这些概念无疑都是十分重要的。但在对其进行历史的界定前，这些概念无一例外地都是空话。进而言之，即使某种特定的纪念碑性得到定义，但在把它和历史中

❶ 同上页❸。

❷ 原文为 Monumentality of Early Chinese Art and Architecture（《中国古代美术和建筑中的纪念碑性》）序论。Stanford: Stanford University Press, 1995, pp. 1–15.

❸ *Webster's New International Dictionary of the English Language*, Springfield, Mass., G.&C. Merriam Co., 1934, "monumentality".

其他类型纪念碑性相互联系、形成一个有机的序列以前，它仍然只是一个孤立的现象。我把这种序列称为"纪念碑性的历史"，它反映了不断变化着的对历史和回忆的概念。

思想的转变外化为实物的发展：物质的纪念碑体现出历史的纪念碑性。和它们所包含的概念和含义一样，纪念碑的可视可触的特性如形状、结构、质地、装饰、铭文和地点等，都是在不断变化的；这里根本不存在一个我们可以明确称为标准式的"中国纪念碑"的东西。换言之，我对纪念碑性的不同概念及其历史联系的有关讨论有助于我对中国古代纪念碑多样性的判定。这些多样性可能与人们对纪念碑的传统理解相符，但也可能不符。但不论是哪种情形，我们判定一件事物是否是纪念碑必须着眼于它们在中国社会中的功能和象征意义。更重要的是，它们不能单纯地被视为纪念碑的各种孤立类型，而必须看成是一个象征形式发展过程的产物，这个过程就构成了"纪念碑的历史"。

通过把这两个历史——"纪念碑性的历史"和"纪念碑的历史"——综合入一个统一叙事，我希望在本书中描述中国艺术和建筑从其发生到知识型艺术家及私人艺术出现间的基本发展逻辑。在独立艺术家和私人艺术作品出现之前，中国艺术和建筑的三个主要传统——宗庙和礼器，都城和宫殿，墓葬和随葬品——均具有重要的宗教和政治内涵。它们告诉人们应该相信什么以及如何去相信和实践，而不是纯粹为了感官上的赏心悦目。这些建筑和艺术形式都有资格被称为纪念碑或者是纪念碑群体的组成部分。通过对它们纪念碑性的确定，我们或可找到一条解释这些传统以及重建中国古代艺术史的新路。为了证明这一点，我将从中国最早的有关纪念碑性的概念着手，关于一组列鼎的传说十分清楚地反映了这一概念。

公元前605年，一位野心勃勃的楚王挥师至东周都城洛阳附近。这一行动的目的并非为了表现他对周王室的忠诚：此时的周王已经成为傀儡，并不时受到那些政治权欲日益膨胀的地方诸侯们的威胁。周王派大臣王孙满前去劳师，而楚王则张口就问"鼎之大小、轻重"。这一看似漫不经心的提问引发出王孙满一段非常著名的回答，见载于《左传》：

> 在德，不在鼎。昔夏之方有德也，远方图物，贡
> 金九牧，铸鼎象物，百物而为之备，使民之知神、奸。
> 故民入川泽山林，不逢不若，螭魅魍魉，莫能逢之。用
> 能协于上下，以承天休。
>
> 桀有昏德，鼎迁于商，载祀六百。商纣暴虐，鼎迁于周。
>
> 德之休明，虽小，重也。其奸回昏乱，虽大，轻也。
> 天祚明德，有所厎止。成王定鼎于郏鄏❶，卜世三十，
> 卜年七百，天所命也。周德虽衰，天命未改。鼎之轻重，
> 未可问也。❷

王孙满的这一段话经常被用作解释中国古代青铜艺术的意义，但学者们多关注于文中所说的"铸鼎象物"的"物"，并根据各自理论的需要将其解释为图腾、族徽、符号、纹饰或动物崇拜等。但在我看来，这段话的意义远远超出了图像学研究的范畴。事实上，它所揭示的首先是中国文化中一种古老的"纪念碑性"，以及一个叫做"礼器"的宏大、完整的艺术传统。

这段文献中的三段话显示了"九鼎"在三个不同层次上的意义。首先，作为一个集合性的"纪念碑"，九鼎的主要作用是纪念中国古代最重要的政治事件——夏代的建立。这一事件标志着"王朝"的肇始，并因此把中国古代史分成两大阶段。在此之前的中国被认为是各地方部落的集合，在此以后的中国被认为是具有中央政权的政治实体。因此我们可以把九鼎定义为里格尔所说的"有意而为"的纪念碑的范畴。但另一方面，九鼎不仅仅是为了纪念过去的某一事件，同时也是对这一事件后果的巩固和合法化——即国家形态意义上的中央权力的实现和实施。王孙满形象地表达了这一目的。从他的话中可以看出，九鼎上铸有不同地域的"物"。这些地域都是夏的盟国，贡"物"于夏就是表示臣服于夏。"铸鼎象物"也就意味着这些地域进入了以夏为中心的同一政治实体。王孙满所说的九鼎可"使民之知神、奸"的意味是：进入夏联盟的所有部落和方国都被看成是"神"，而所有的敌对部落和方国（它们的"物"不见于九鼎之上）则被认为是"奸"。

这层意义也许是铸造九鼎的最初动机。但是当这些礼器被铸成后，它们的意义，或者说它们的"纪念碑性"马上发生了变化。

❶ 郏鄏在周代文献中指周王室所在地或其首都，见唐兰：《关于夏鼎》，《文史》7期（1979年），页3~4。

❷ 英译文见 J. Legge, *The Ch'un Ts'ew, with the Tso Chuen, Chinese Classics 5*. Oxford: Clarendon Press, 1871, pp. 292–293.

首先，这些器物成为某种可以被拥有的东西，而这种"拥有"的观念也就成为王孙满下一段话的基础。这里我们发现九鼎的第二个象征意义：这些器物不仅仅标志某一特殊政治权力（夏），同时也象征了政治权力本身。王孙满这段话的中心思想是任何王朝都不可避免地要灭亡（如他预言，周王朝的统治也将不会超过三十代），但政治权力的集中——也就是九鼎的所有——将超越王朝而存在。九鼎的迁徙因此指明了王朝的更替。所以王孙满说："桀有昏德，鼎迁于商，载祀六百。商纣暴虐，鼎迁于周。"从夏到商再到周，九鼎的拥有正好和三代的更替吻合（图3-3），九鼎的迁徙因此成为历史进程的同义词。

九鼎逐渐扩大的象征意义最终引申出这些神秘器物的第三层含义：九鼎以及九鼎的变迁在很大程度上不再是历史事件的结果，而被看成是这些事件的先决条件。虽然从前两层意义上讲，一个王朝的明德使其获得天命，铸造九鼎或拥有九鼎则表现出这种天命。但在第三层意义上这一逻辑被逆转，变成了因为一个统治者拥有了九鼎，他理所当然的是天命的所有者。这也就是为什么野心勃勃的楚王要问（事实上是"求"）九鼎的缘故，这也是为什么王孙满回答"周德虽衰，天命未改。鼎之轻重，未可问也"的原因。王孙满的理由或可以这样来概括：尽管周德衰落了，但它仍然是九鼎的拥有者，因此它还是王朝的合法统治者，因此它还拥

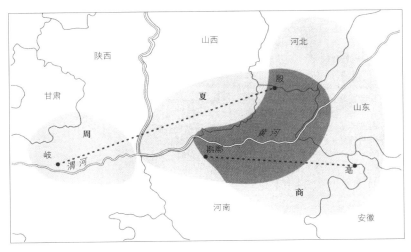

图3-3 夏商周三代大致范围及其沿革（K. C. Chang, "In Search of China's Beginnings: New Light on an Old Civilization." *American Scientist* 69.2, 1981, pl.6）

有天命，因此它仍有德，在道义上不可动摇。在这个辩解中，周王朝对九鼎的拥有成为它继续存在的惟一支持。而对于楚王来讲，夺取九鼎则是获得王朝权力的第一步。

作为集合式的政治性纪念碑，九鼎的特征与对"纪念碑"约定俗成的现代理解既有相同又有不同之处。如上文所说，一座纪念碑，或更准确地讲一座"有意而为"的纪念碑通常被看成是用耐久材料所制造出来的某种形式，它所带有的符号是"为了在后来者的意识当中保留某一瞬间，并以期获得生命和永恒"。❶ 传说中的九鼎符合这一基本概念：它们不但是用当时最为耐久的材料铸造的，而且所装饰的符号（物）表明了中国第一个王朝的建立。但除此之外，九鼎还有其独特之处。首先，铸鼎所用的青铜不仅是当时最耐久的材料，同时也是最宝贵的材料：夏商周三代只有统治阶层才能拥有和使用青铜。王孙满并特别强调九鼎的材料来源是"贡金九牧"，这说明青铜的象征性不仅在于其坚固、耐久和

❶ A. Riegl, *The Modern Cult of Monuments*, p.38.

图 3-4　陕西淳化出土西周早期青铜鼎

珍贵，还包括它的来源以及器物的铸造过程。当来自不同地域的青铜原料被熔化在一起而铸造成一套礼器时，这个过程也象征了不同地区的贡金者融合于同一个政治集合体当中。如我上文所说的那样，这也是把各地的"物"铸在鼎上的意义之所在。

其次，现代概念中的"纪念碑"一词经常是和巨大的建筑物联系在一起的，其宏伟的外观控制着观众的视线。但作为青铜容器，九鼎的高度不会超过2米，随着王朝的更替它们也可以从一地搬迁到另外一地（图3-4）。❷ 我们可以认为，正是这种简洁的造型和可移动性使九鼎显示出它们的重要性；其意义和内涵并非通过外形的巨大而体现。因此王孙满说："德之休明，虽小，重也。其奸回昏乱，虽大，轻也。"这也就是为什么中国古代青铜礼器被称为"重器"的原因：这里的"重"指的是器物在政治和精神意义上的重要性，而不是其物质的尺寸和重量。根据同一原理，《礼记》规定臣下在执君主的礼器时，即使它很轻，也要作出不胜其重的样子。❸

第三，纪念碑的形式经常和永恒、静止等特性密切相联，但九鼎却被认为是运动的和"有生命"的神物。在王孙满的话中有这么一句："桀有昏德，鼎迁于商，载祀六百。商纣暴虐，鼎迁于周。"在不同版本的英文翻译中"鼎迁"一词都被译成"鼎被迁"，但事实上原文的含义并非如此明确。"迁"既可以解释为"被迁"，也可以理解为"自迁"。事实上，根据句子的语法，后一种理解更符合原意。因此，"鼎迁于商"和"鼎迁于周"可以解释为"鼎自迁于商／周"。这个意义在另一个有关九鼎的传说中表达得极为明确。《墨子·耕柱篇》记载夏后开铸鼎，使翁难乙卜于白若之龟，曰："鼎成四足而方，不炊而自烹，不举而自藏，不迁而自行，以祭于昆吾之墟，上飨。"翁难乙释卜兆曰："飨矣！逢逢白云，一南一北，一西一东，九鼎既成，迁于三国。夏后氏失之，殷人受之。殷人失之，周人受之。"❹ 翁难乙将九鼎和流云相比拟，显然在说明九鼎有"不迁而自行"的自身运动能力。根据这种理解，不同王朝之所以拥有九鼎并非是由于他们有能力获取九鼎，而是因为这些神秘的器物愿意被其合法所有者所拥有，因此"自迁"至下一个所有者的统治中心。

九鼎的这种"生命性"在汉代被进一步神秘化：人们开始相信

❷ 目前发现的最大商代铜器司母戊鼎为52.4英寸（133厘米）高，重1929磅（876公斤）。

❸ 《礼记》，页1256。阮元校《十三经注疏》，北京，中华书局，1980年。学者对《礼记》的成书年代有不同意见。较可靠的说法为这本书是汉代初年编纂而成的；J. Legge, *Li Chi: Book of Rites*, 2 vols, New York, University Books, 1967, vol. 1, p.100. 由于我在此处进行的是关于中国古代宗教和艺术一般原理的讨论，《礼记》和其他晚出文献在这里作为辅助文献，配合考古材料使用。

❹ 《墨子》，页256，《诸子集成》本，北京，中华书局，1986年。

❶《瑞应图记》，页10下，叶德辉：《观古堂所著书》本。这本书的作者孙柔之生活于汉代以后，但建于151年的武梁祠中有一条非常相近的题记。Wu Hung, *The Wu Liang Shrine: The Ideology of Early Chinese Pictorial Art*, Stanford, Stanford University Press, 1995, p.236. 同书页92~96为对九鼎传说一个较为详尽的讨论。

❷ 大部分商和西周的有铭铜器是奉献给先祖的。正如吉德炜（David Keightley）所述，古代中国的宗教"主要是祖先崇拜，关心的是生者和死者之间的关系问题"。David Keightley, "The Religious Commitment: Shang Theology and the Genesis of Chinese Political Culture," *History of Religions* 17, 3-4 (1978), p.217.

❸ 除下面将讨论的两段文献外，其他有关诸侯对九鼎欲望的记载见于刘向：《战国策》，《四部丛刊》本，页19及21，上海，商务印书馆，1937年；司马迁：《史记》，页163，北京，中华书局，1959年。参见赵铁寒《说九鼎》，载其《古史考述》，页129~132，台北，正中书局，1975年。

九鼎不仅能自行迁移，而且还具有意识（图3-5,3-6）。如孙柔之《瑞应图》中说："宝鼎，金铜之精。知吉凶存亡。不爨自沸，不炊自熟，不汲自满，不举自藏，不迁自行。"❶下文中我将进一步说明九鼎的"生命性"并不完全是一种抽象的概念，而是在艺术中得到视觉的表现。这种表现在广义上与中国古代礼制艺术中一贯的"变形"原理有关，具体说来则在强调不断变异的铜器装饰中获得明显的体现。

第四，一个现代人可能会吃惊：作为中国古代最为重要的政治性纪念物的九鼎竟是一套实用器物。虽然一般概念中的"纪念碑"多不具备实用功能，但九鼎的造型说明它们是祭祀时用的一套炊器。由于这种礼仪中的用途，它们成为宗教活动中沟通人神，尤其是与已逝祖先沟通的礼器。❷ 它们的意义不仅仅在于纪念那些最早创造和获得这些神器的祖先（如他们对三代的建立），同时也在于纪念所有继承和拥有过九鼎的先王们（因此而证明一个王朝"天命"的延续）。九鼎的政治象征意义之所以能够历经每个王朝数百年地流传下去，正是因为它们在祭祀中的持续使用可以不断充实和更新对以往先王的回忆。由于只有王室成员才能主持这样的祭祀，九鼎的使用者因此也自然是政权的继承者。

最后，一般意义上的纪念碑总在公共场合中展现其宏伟壮丽，但九鼎却是被秘藏在黑暗之处。事实上，很多的古文献，包括王孙满的那一段论述，都表明正因为九鼎如此被珍藏、不为外人所见，它们才能保持其威力。我们知道商周时期的重要青铜礼器常保存在位于城中心的宗庙之中，而宗庙是统治者家族举行重要祭祀活动的法定场所。如我将在本书第二章讨论的那样，在古文献中宗庙常被描述成"深邃"和"幽暗"的地方，其建筑形态赋予庙中举行的礼仪活动以特定的时空结构。这些礼仪活动引导人们，特别是男性家族成员接近和使用深藏于庙中的礼器。外人不得靠近这些宗庙重器，因为这种"僭越"就意味着篡夺政治权力。这也就是为什么作为政权象征的九鼎在夏、商、西周时期并没有被如何提及，只是到了春秋、战国时期，随着周王室的式微它们才成为纷争中列国兴趣的焦点。公元前605年的楚王问鼎引出一系列类似的事件。❸ 如公元前290年秦相张仪向秦惠王建议："秦攻新城、宜阳，以临二周之郊，诛周王之罪，侵楚魏之地。周自知不能救，九鼎宝器必出。据九鼎，

图 3-5 山东嘉祥公元 151 年武梁祠顶部神鼎画像，清代摹刻

图 3-6 江苏睢宁出土东汉神鼎画像石

按图籍，挟天子以令于天下，天下莫敢不听。"❹

❹《史记》，页 2282。

据《战国策》中的有关记载，周王室所采取的措施最后使之不致失去九鼎，其幸运同样是归功于周王朝一位大臣机智的应变。因为当时不仅是秦，其他强国如齐、楚、梁等也都垂涎九鼎。周大臣颜率首先利用齐国对九鼎的贪婪而克制了秦的野心，随后又东行至齐，告诉齐王即使齐得到九鼎，他也不可能将这些重器迁到山东："夫鼎者，非效醢壶酱甄耳，可怀挟提挈以至齐者。非效鸟集乌飞，兔兴马逝，漓然止于齐者。昔周之伐殷，得九鼎，凡一鼎而九万人挽之，九九八十一万人，士卒师徒，器械被具，所以备者称此。今大王纵有其人，何途之从而出？臣窃为大王私忧之。"❺

❺《战国策》，页 22~23。

当我们回过头去看公元前 7 世纪末年的情况，当时王孙满为周王室对九鼎所有权的辩解主要还是依赖于周室的天命和道德权威。但到了公元前 3 世纪早期，颜率就只能通过夸大九鼎的体积

九鼎传说与中国古代美术中的"纪念碑性" 55

来欺骗齐王了。颜率的话告诉我们这样一个事实，对于某一物体感性经验的缺乏导致对它的真实尺寸和比例的混淆。巴巴拉·罗斯（Barbara Rose）在她对当代西方艺术品的研究中也已经指出一个类似现象："人们对于毕加索作品纪念碑性的概念并不是依据其实际的大小；事实上，在我看来，对于它们的纪念碑性的相信在相当大程度上是因为人们从来没有看到原作，而只是借助于幻灯片或照片来熟悉它们。在这种情况下也就不存在作品和人体自身尺度的比较，因此事实上仅仅20英寸（合50.8厘米。——编注）高的《金属线结构》却给人以巨大到难以置信的感觉。"[1]

和毕加索作品不同的是，有关九鼎只有文字上的描述，这就使凭想象来夸大这些神秘的宗庙重器的做法更加方便。此外，与观赏现代艺术作品不同，接近九鼎有着严格的限制，局内人士对于九鼎的了解也因此成了他们拥有和行使权力的手段。这也可能就是为什么颜率虚构的故事竟能够阻止齐王迁鼎的原因。我们还可以注意到，颜率对于九鼎物体特征的强调也不同于先前对于这些礼器纪念碑性的理解：他不再把九鼎描述成有生命、有意识的神器，而是把它们说成是无法自动、巨大笨重的东西，要搬动其中一件竟然需要九万人众。此时的九鼎真是成了直意的"重器"，而非原意上的"重器"，即具有超强政治意义的有限物质形体。同样，公元前7世纪的王孙满尚可自豪地拒绝告诉楚王鼎之轻重（"鼎之轻重，未可问也"），此时的颜率却只能夸大其辞地主动将鼎之轻重告知齐王了。这里我们可以发现在东周时期，对于九鼎的纪念碑性的理解已发生了一个根本变化，而此时正是古代中国从三代向帝国时代的过渡期。事实上，颜率的解释反映了通过赋予九鼎以新的形式和象征意义来维护这些古老政治象征物所做的最后努力。从这一点上说，九鼎原有的纪念碑性已经消失了，而作为物质存在的这些器物本身不久之后也将消失：当周王朝最终灭亡后，九鼎也沉于河中。[2]

有关九鼎的记载可能纯属传说，尽管古人对此有不少相关的记载和讨论，但没有人说他亲眼见过九鼎，也没有人对其做过详细描述。对于艺术史研究而言，九鼎可能是最不理想的材料了。但对我说来，九鼎的史料价值不在于它们的物质形态，甚至不在于它们是

[1] B. Rose, "Blow Up: The Problem of Scale in Sculpture." *Art in America* 56（1968），p. 83.

[2]《史记》，页1365。但据司马迁提供的另一个说法，秦国于公元前258年在进攻周的时候获得了九鼎，见《史记》，页169、218及1365。但班固把这个事件定于公元前327年。见《汉书》，页1200，北京，中华书局，1965年。参见赵铁寒《说九鼎》，页135~136。

否曾经真实存在过,而恰恰在于围绕它们的传说。与其说是证明九鼎到底是什么,这些古代传说的作者告诉我们他们对九鼎的信念和期望。在这些信念和期望中,九鼎纪念着最为重要的历史事件并代表着政体及其公众。珍藏九鼎的宗庙同时也是国都和国家的中心;有关这一地点的知识使它们成为人们关注的焦点。九鼎可以易主;不同人对九鼎的拥有,或者说九鼎的自我迁移因此反映了历史的变迁。九鼎的造型虽为炊器,但它们远远超出了其他任何日常用器的功用和目的。对于艺术史研究而言,这些传说最重要的意义是九鼎的地位和含义体现于其具体形象特征如质地、形状和装饰图案。由于这些传说中对九鼎功能和内涵的期待可以帮助我们理解"礼器"的基本性格,这些传说中的器物不仅可以引导我们发掘出中国古代一种被遗忘的纪念碑性,同时也为我们提供了一条解释真实存在的礼器的新思路。这些研究的进一步意义在于:正是这个"礼器"传统决定了自新石器时代晚期到三代晚期中国艺术的主流。

这一观点在本书第一章"礼制艺术时期"中得到进一步阐述。作为中国最早的艺术传统,礼制艺术背离了"最少致力"(least effort)的制作原理,而引进了"奢侈消费"(conspicuous consumption)的原则。❸索尔斯坦·维布伦(Thorstein Veblen)所提出的"浪费可以提高消费者的社会声誉和权力"的观点使人类学家得以确定纪念碑建筑的一个基本特征,❹即它们巨大的造型需要庞大的人力资源。❺但在中国古代,对巨型建筑的追求直到三代晚期才出现。在这以前,奢侈但形体有限的礼器体现了对人工的浪费和对权力的控制。因此,对工具和日常用器的"贵重"模仿——玉斧和薄如蛋壳的陶器——标志了礼制艺术的开端。礼器和用器的区别首先表现为对"质地"和"形状"的有意识选择;"纹饰"随之成为礼器的另一个符号,并进而导致装饰艺术和铭文的产生。

礼制艺术另一重要的特点是,每当中国古代有一种新材料或新技术出现,它总是毫无例外地被吸收到礼器传统中来,并成为其专有的"财产"。中国古代极度发达的青铜艺术最有力地证明了这一点。社会学中"青铜时代"这一概念一般指人类早期历史上广泛制造和使用青铜工具的时代,但在中国,青铜时代应该被定义为礼制艺术的一个时代,这是因为青铜容器和其他礼仪用器在

❸ 有关对这两个原则的简明解释,见 B. G. Trigger, "Monumental Architecture," pp.122-128.

❹ T. Veblen, *The Theory of Leisure Class*. New York, Macmillan, 1899.

❺ B. G. Trigger, "Monumental Architecture," p. 119,125.

这个时期成为这一艺术传统最主要的代表。实用青铜工具的制作即使有，也很少使用这种"贵重"材料。礼制艺术的发展因此符合青铜时代延承玉器时代这一中国传统的进化理论。在这一理论中，玉和石的差别正如铜和铁的区别：石和铁都是用来制作实用器的"恶"材，而玉和铜则是服务于礼制艺术的"美"材。

鉴于这种观察以及相关研究，我摒弃了对中国早期艺术研究中的两个通行模式。首先，与其按照质地把古代遗物进行分类（如玉器、陶器和青铜器）来研究其相对独立的线性演变过程，我更倾向于探讨不同质地器物间历史的和概念的联系和互动。第二，与其把形状和装饰看成是艺术分析的主要标准，我更认为礼制艺术有四个基本要素——质料、形状、装饰和铭文，每个因素各有含义并分别在这一艺术的不同发展阶段中扮演了领先角色。尽管这两个观点并非没有人谈到过，我希望的不仅是提出这些观点，而是对这些观念进行实践以重构中国古代礼制艺术的发展史。这个发展史将综合并发挥艺术史、建筑史、考古学、人类学、冶金学、宗教史和历史学等领域中的重要发现和独立研究。

这里可以用青铜艺术的发展来简单地说明这种构想。已知最早的中国古代青铜容器——二里头遗址出土的夏代晚期平底

图 3-7　河南偃师二里头出土夏代晚期青铜爵

图 3-8　美国哈佛大学福格美术馆藏商代晚期青铜方彝

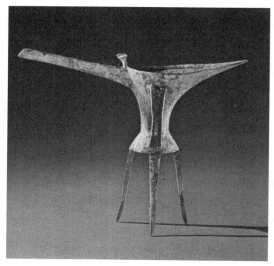

爵（图3-7）——通常因为器表没有装饰纹样而被认为"原始"。但我认为它们实际上代表了古代礼器从陶器向金属器过渡的重大变革，它们的含义，或者说它们的"纪念碑性"主要是由新出现的青铜媒介来实现的。丰富的纹饰在商代早中期青铜礼器上出现，并很快成为青铜艺术中的领先形式因素（图3-8）。以往对铜器装饰艺术的研究多在图像学和形式分析的范畴内进行：前者对主题纹样分类和定名，后者则关注于风格的演变。我的研究没有沿循这两个通行方式，而是提出商代铜器的装饰在形式和主题上都强调不断的"变形"（metamorphosis）。这一基本特征对图像学和形式分析的研究前提形成挑战，要求对商代青铜艺术的发展过程进行新的解说。学者们经常注意到西周铜器装饰趋向抽象和简练，但在本书的叙事中这一变化并不被认为是纯粹形式上的变革。反之，是铭文在青铜器上的逐渐普及导致了装饰的衰落：西周青铜礼器通常带有长铭，这些器物成为"读"而非"看"的对象（图3-9）。

有意思的是，王孙满似乎把青铜艺术的这一长期发展演变过程凝聚到九鼎之上。他对青铜质料象征意义的强调似乎反映了夏代二里头铜爵制造者的观点。他所说的"物"很可能是族徽，而族徽只是到了商代早中期才出现在青铜器上（图3-10）。他对于九鼎所具有的"自迁"和自我意识等超自然能力的描述似乎和商代晚期的铜器装饰相关，其不断变化的象生造型力图造成一种动态生命的感觉（图3-11）。九鼎之数进而反映了周代的一个新概念，以"九"象征

图3-9　传陕西岐山县出土西周晚期毛公鼎及铭文拓本

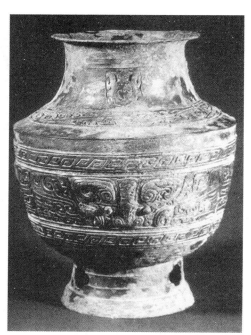

图 3-10 河南郑州白家庄出土商代中期青铜罍

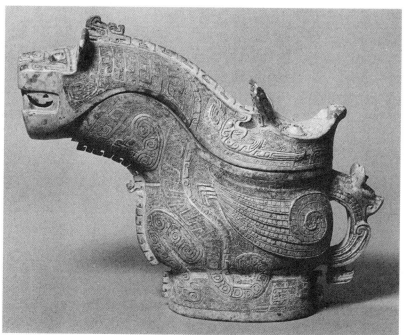

图 3-11 美国哈佛大学福格美术馆藏商代晚期青铜觥

图3-12 陕西宝鸡茹家庄西周中期㜏伯墓出土的五鼎四簋

图3-13 山东嘉祥东汉武氏祠左石室秦始皇泗水升鼎画像

天子至高无上的地位(图3-12)。上文已经提到,据文献记载周代灭亡后不久九鼎就沉没于河。公元前3世纪秦始皇统一六国后,九鼎又现于河。始皇大喜过望,并命令数千人下河寻找九鼎。但当他们找到了九鼎,正用绳子准备把鼎拉上来的时候,突然出现了一条龙将绳子咬断,九鼎因此重新消失,再也没有出现(图3-13)。[1] 有心人可以看到的是,九鼎的"生命"历程正好和三代的历史吻合。

礼制艺术时代随着九鼎的消失而结束。新历史时期中的"纪念碑"不再是神秘的"重器",而是取而代之的宏伟的宫殿和陵墓建筑。这一历史转变是本书第二章讨论的主题,同时也涉及一些尚未解决的艺术史中的重要问题,如为什么壁画和画像砖石成为汉代艺术的主要形式,以及为什么图像性艺术表现越来越吸引了艺术家的想象

[1] 《史记》,页248;郦道元:《水经注》,页327,上海,世界书局,1936年。

力。我在这一章中的讨论仍然是从三代开始，但关注的不再是礼器本身，而是存放礼器的建筑形式，即建在大小城市中心的宗庙。"宗庙"这一名称最清楚不过地揭示了这种建筑的社会和政治功能：张光直和其他学者已经令人信服地证明了三代社会从根本上讲是以不同等级的父系宗族构成的政治和血缘结构，宗庙（更准确地讲是宗庙中祭祀的祖先们）则反映了宗族的地位及其在整个社会政治体系中的相互关系。❶ 古代的颂歌、文献和礼书都强调宗庙无与伦比的重要性：对一位贵族而言，他应该在兴建其他任何建筑之前修建宗庙，正如他应该在制作任何"用器"之前制作礼器。这一观点肯定了礼器和宗庙是三代"纪念碑"体系中最基本的两个部分：前者界定了权力的聚集，后者则提供了礼仪场所。

考古发掘的三代宗庙遗址使我们了解宗庙是如何通过建筑形式体现其社会和政治价值的。高墙重门的宗庙形成了一个封闭的平面院落，把它和周围的世俗世界隔开（图3-14）。宗庙建筑的历史发展主要表现为中轴线的延伸以及门、墙的复加，而不是向三维高度发展。中轴线和坐落在中轴线上的门、墙是宗庙建筑的两个主要特点，其隐含作用是规范礼仪活动的过程和段落。祭祖仪式通常是从祭祀靠近宗庙入口处享堂内的晚近祖先开始，而以祭祀坐落于宗庙最内部享堂内的始祖告终。这里我们可以发现三代祖先崇拜的本质："教民反古复始，不忘其所由生。"❷

在这个宗教系统里，都城中王室宗庙的地位最为尊崇，对先王的祭祀以及其他重要的国家庆典仪式都在此举行。在这个意义上，王室宗庙同时充当着政治中心和宗教中心。但是当这种以宗法为基础的古代社会体系在西周之后逐渐瓦解，作为政治中心的宫殿就逐渐独立出来并成为封建统治者权力的象征。高台建筑和楼阁建筑获得长足发展以满足新兴的统治阶层的需求（图3-15）。据文献这类建筑有的超过100米，其惊人高度帮助其所有者慑服甚至恐吓政治对手。这些宫殿式建筑的原理和传统的宗庙建筑截然不同，不再是高墙环绕、深邃幽暗、隐藏秘密的封闭结构，东周和秦代的高台建筑是高耸入云的古代"摩天大厦"。它们的作用不再是通过程序化的宗庙礼仪来"教民反古复始"，而是直截了当地展示活着的统治者的世俗权力。

❶ K. C. Chang, *Art, Myth, and Ritual*, Cambridge, Mass., Harvard University Press, 1983, pp. 9–12.

❷《礼记》，页1439、1441及1595。

图 3-14 陕西凤雏出土西周早期宫庙复原图

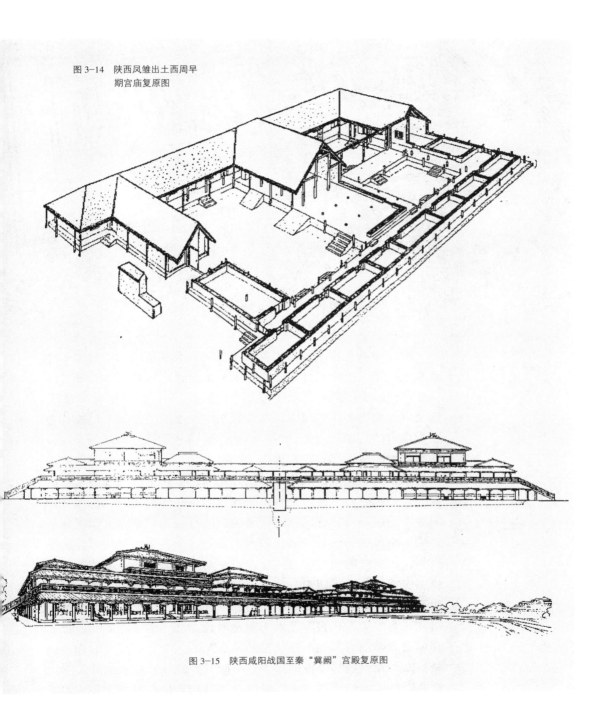

图 3-15 陕西咸阳战国至秦"冀阙"宫殿复原图

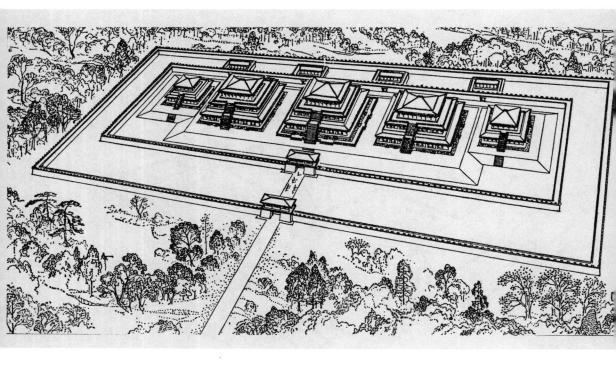

图3-16 河北平山中山王陵园复原图

墓地中高台建筑的出现体现了东周社会变革的另一侧面：在宗教领域里，祖先崇拜的中心逐渐从宗庙转移到墓地（图3-16）。这一变化渊源于这两类建筑不同的象征意义：即使在商和西周时期，历代祖先均供奉在宗庙中，地位最高的是家族的始祖；但墓葬总是为生者的近亲甚至生者本人而建。宗庙从设计起就是一个集合性的宗教建筑；墓葬则是为个人建造。在个人野心蓬勃高涨的东周时期，丧葬建筑的宏伟程度迅速增加。诸侯把高大的陵墓看成是个人的纪念碑，他们为自己修建陵园，并颁行法令以确保它们的竣工。这一发展趋向在汉代又因新的社会、宗教因素而增加了势头：小规模的核心家庭代替大型宗族成为社会的基本单位；皇族刘氏所支持的民间宗教广泛流行；皇位继承中的不延续性给传统宗庙祭祀带来了困难。最后这一因素致使东汉的第二个皇帝汉明帝废除了所有的宗庙祭祀，而以墓祭取代之。此后的两个世纪因此成为中国古代丧葬艺术的黄金时代。这一例子也证明：纪念碑和纪念碑性的发展不是受目的论支配的一个先决历史过程，而是不断地受到偶然事件的影响。有时某一特殊社会集团的需求能够戏剧性地改变纪念碑的形式、功能及艺术创造的方向。艺术史

研究因此不仅要描述一个总体上的演变过程，同时也要发现这些突发事件并确定它们对美术和建筑的影响。

与木构的宫室不同，东汉时期很多丧葬建筑是石制的（图3-17），而石头是在汉代以前少有使用的建筑材料。本书中建议汉代对石料的"发现"与有长期建造石质建筑和雕刻历史的印度文化有关。但我的主要目的不是简单地追溯文化影响的来源，而是希望解释中国建筑中这一演变的内部原因以及演变之具体发生过程。石头这种陌生的质料之所以在汉代变得"有意义"是因为它和当时中国文化中的某些相当本质性的概念发生了联系。汉代丧葬艺术和神仙崇拜中的三个相互关联的概念——死、成仙、西方——都和石头发生了联系。这种多边的概念联系解释了一些令人困惑的现象，如为什么中山王刘胜要在其地宫的中室内建造一座木构房屋，

图3-17　四川雅安东汉高颐阙

但在后室中建一石屋？为什么汉武帝要把他的陵墓建在都城长安西面？为什么《汉书》中记载的西王母祠是石构的建筑？为什么中国古代第一位遣使到印度寻求佛经的皇帝汉明帝也是最早为自己建造石祠的皇帝？为什么当石头成为丧葬建筑和雕刻的流行原料，不少佛教题材也出现在这些丧葬建筑中？

　　本书第二章因此描述和解释了商周时期礼器向秦汉时期宫殿和丧葬建筑的转变，由此又引出下文有关宫殿和墓葬的两章。第三章的主题是西汉都城长安。尽管学者们对复原这一重要历史名城进行了反复的尝试，但通行的方法是以静止、二维的观点来复原：长安被描写成为1座城墙、12座城门、13座皇陵和诸多宫殿的集合体（图3-18）。本书中对长安城的复原采取了另一种办法。我拒绝把分散的文献和考古材料糅合到一座孤立的、没有时间性的"纸面"城市中，而是试图利用这些证据来勾画出长安城的变化。我们发现汉代开国皇帝汉高祖仅建造了一座宏伟的宫殿用作新政

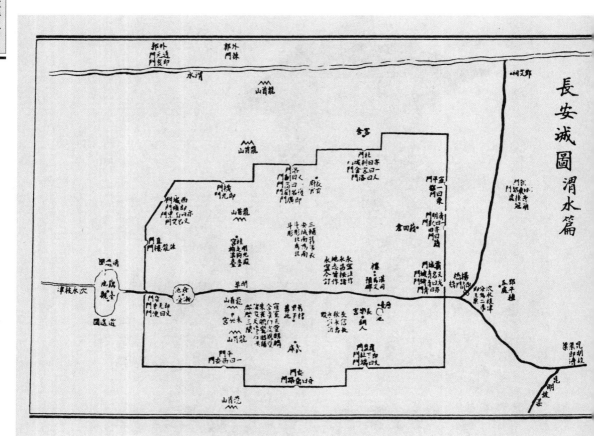

图3-18　杨守敬《长安城图》

权的象征，而长安城城墙的建筑则是在他的儿子惠帝时进行和完成的。惠帝对长安的改造基本是按照周代传统城市规划概念进行，反映出传统政治势力在这一时期的影响。到了汉武帝时，这位雄才大略、醉心于求仙的君主把视线从长安城内转移到长安郊区，修建了规模宏大的上林苑和象征天堂的建章宫。但以后王莽又拆毁了武帝的上林苑，利用其原料修建了明堂和辟雍等儒家建筑，借此表示他对汉代天命的合法继承。沿循这种历史复原，我把西汉长安的形成和发展看成是包含一系列变化的一个复杂过程，而这些变化反映了各个时期不同的"纪念碑性"的概念。

随后的第四章是对汉代丧葬"纪念碑"的一个研究。这里我采用了另一种方法，不再去探讨这一类型纪念碑总的发展脉络，而是着重分析了公元150—170年这20年间山东西部的一些遗存范例。这种小范围的研究有助于了解在当时和当地建立和装饰丧葬纪念碑的动机。在这里我同意包华石（Martin Powers）以及其他学者的基本观点，即汉代丧葬建筑是当时社会的缩影：墓地不仅仅是家族内部祖先崇拜的中心，同时也是社会联系的焦点；丧葬纪念碑不仅是死者的财产，同时也是生者各种关系的见证。❶ 在这里我不把丧葬纪念碑的制作者分成不同的社会群体和等级，而是证明一座东汉墓园的建造和社会功能通常要涉及四个方面：死者本人、他的家庭成员、他的生前友好和同事，以及墓葬的建造者。我试图通过考证丧葬铭文和画像来复原若干"场景"（scenarios），进而揭示出这些人在建造丧葬建筑和雕刻时的不同考虑。可以说，这种讨论希望发现丧葬纪念碑所凝固的人的"声音"。

在本书的结尾的第五章中我讨论了或可称得上是中国古代艺术发展史中最为重要的事件，即汉代以后独立艺术家的出现；公共性的纪念碑艺术通过这些人的努力被转化为个人行为。在此之前，我们所说的艺术品，不论是一件青铜器还是一座石享堂，都在人们的政治和宗教生活中起着直接的作用；它们的制作从总体上讲是把政治和宗教概念具体化和形象化；它们凝聚着无名工匠们的集体努力；它们在主题和风格上的变化首先是由社会和宗教演变的大趋势决定的。和后世那些供个人欣赏的书画作品不一样，早期中国艺术的种种个别形式是更为广泛的纪念碑艺术的有机部

❶ 包华石在一系列著作中讨论了这些问题。Martin Powers, *Art and Political Expression in Early China*, New Haven, Yale University Press, 1991.

分，每一种形式通过它自身的特点以及与其他形式的联系实现其意义。早期中国艺术的这些最本质的特征决定了本书的范围。

本书的研究因此在本质上是一个历史学的探索，而非纯理论的抽象演绎。"纪念碑性"这一主题使我可以对中国古代艺术史做一系统的解释和重构。我们发现了多种而不是孤立的中国古代的纪念碑概念，它们的不同理想突出了不同艺术传统的特性，它们的历史关系帮助我们发现古代中国艺术和建筑发展的主线。这条主线在从宗庙礼器到宫室墓葬建筑性纪念碑这一过程中不断变化着的艺术创作焦点中显现出来。在这一历史演变中，美术史研究中经常被分割开的艺术门类，如装饰艺术、图像艺术和建筑艺术，显示出它们的内在联系，并都从属于更大范围内艺术的发展变化。我希望通过对这种变化的复原使我们能够更好地了解在一个变化的社会中艺术和建筑是如何发展并发挥功能的——在礼制和宗教的背景下视觉形式是如何被选择的，这些形式如何决定人们的精神和物质生活的方向，如何表现道德或价值体系，如何支持和影响社会群体和特殊政治个体的法则，以及如何满足个人的野心和需求。

从方法论的角度来看，"纪念碑性"这个主题使我可以尽量汲取在中国古代艺术史研究中的不同方法和观念。第一，我希望既采用又更新传统的形式分析方法，更新的手段是不断拓展观察范围，研究不同艺术质料间的相互联系和相互作用，考察形式特征的技术性决定因素。第二，我希望强调观者和作品间的相互作用，说明这种相互作用——而不仅是艺术品的"客观"特征——决定着作品在观者感知系统中的价值和含义。我的第三项考虑是有关不同的"原境"：通过审视一件艺术品的物质、礼制、宗教、思想和政治环境，我们能够更准确地确定它在某一特定社会中的地位、意义和功能。和这种"原境"研究相关的是第四种方法论，即所谓的对艺术"赞助"的研究。这类研究强调从社会学角度来研究艺术创造，发现资助者对艺术作品主题和风格的直接影响。最后，我也将运用文化史研究的方法。这种方法不针对单个的作品和它们的历史背景，而是利用视觉和文献材料尽可能地复原一个宏观而生动的"过去"。

我相信这些研究方法并不矛盾，而是可以互补，或用以说明中国古代艺术的不同方面，或用以相互印证，使历史重构更为充实可信。本书中的五章有意识地使用了以上提到的五种研究方法。第一章中对礼制艺术的重构主要依据礼器的内在视觉和形式因素。由于记载这些器物具体设计制作、资助人及工匠和作坊等情况的文献材料鲜有遗存，我选择了宏观的历史叙述方式。第二章着眼于礼器的建筑、礼制和政治背景（即"原境"研究）；礼器的衰落和建筑性纪念碑的兴起反映出一个关键性的历史转变。第三和第四章吸取文化史研究方法，描绘广阔的历史和社会视野。但第三章中对长安城的复原遵循年代顺序，第四章中对丧葬纪念碑的研究则着眼于社会的一个剖面。这两章中都讨论赞助人的作用但又有不同侧重：长安城的变迁与最高统治者的个人野心和政治目的直接有关；而所讨论的丧葬性纪念碑的资助人则主要是地方官吏、学者以及普通百姓，他们的关注往往反映了当时流行的一般性社会道德。第五章讨论了中国早期艺术向晚期艺术的过渡。这里我不对某种具体历史环境进行重构，而是希望通过各种证据来勾画出一个视觉感知和艺术再现中的"革命"：当文人式的艺术家们开始支配艺术取向，他们以一种崭新的眼光来审视公众性纪念碑并把它们转化为一种个人艺术。

（孙庆伟、巫鸿　译）

4

眼睛就是一切

三星堆艺术与芝加哥石人像

(1997年)

多年来我一直被芝加哥美术馆（The Art Institute of Chicago）收藏的一件人物雕像所吸引（图4-1）。我所感兴趣的是一种视觉的不协调性：这件雕像可以说是中国青铜时代对人体表现得最为微妙精到的作品，但其面部却未刻出双目。雕像挺直的鼻梁两侧略微内凹，平缓的曲面将高起的颧骨和突出的额头连接起来，在这两个凹面上却看不到任何雕刻的痕迹。相反，人像的耳、口、鼻皆以立体形式精细地表现出来。这种对比显然说明雕刻家不只是省略了双目，而且是着意强调双目的缺失：雕像以其熟练表现的细节反衬了它所略去的部分。

图4-1 美国芝加哥美术馆藏 三星堆文化石人

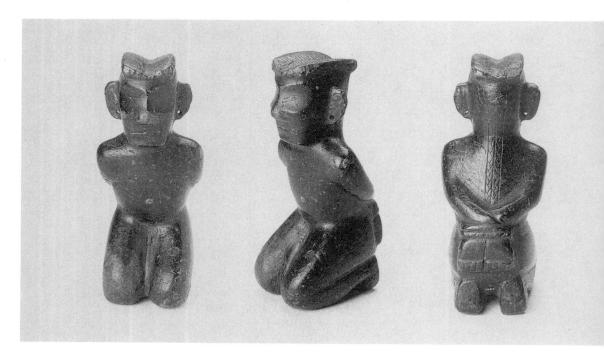

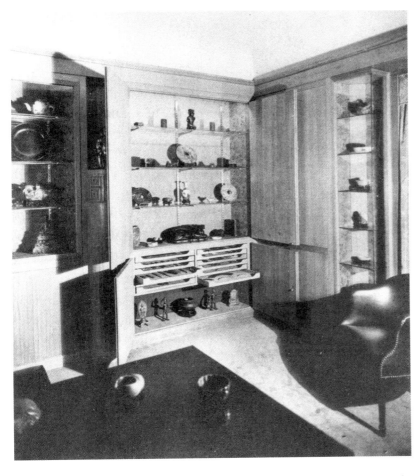

图 4-2 20世纪30年代初索南夏因在伊利诺伊州格伦科市家中的"玉斋"

　　雕像以黑色石头刻成,色彩与质感似玉,表面抛光,其形象为一正面跪坐、双手反缚在背后的人物。人像因双手被缚而略向前倾,但仍昂头面向前方(因此也使得"无目"的特征更为引人注目)。这并不是件制作粗疏的小型雕像,其高度可达20厘米,与商周时期的多数玉雕人像相比是相当大的一件。然而它真正令人叹赏之处尚不在于其体量,而在于其艺术表现水平。作为一件时代如此久远的作品,雕像各部分的比例准确自然得令人惊异。虽未刻画衣服,但也未表现出生殖器官和除了头发、耳朵外的其他身体细节。人像体表光滑,起伏柔和,刻意塑造其立体造型和质感。躯体的刻画十分简洁,近于抽象,头部特征也具有同样的风格,即由一系列半几何形的凹面和凸面结合在一起,形成了一个坚实的三维形体。然而头发和耳朵的细部仍以线刻的技法刻画。头顶的发型像一本从中间

眼睛就是一切 71

打开的书，两面刻划平行细线。背后有一条双行的发辫垂到手腕处。双耳扇形，形体较大，耳上刻螺旋纹，耳垂部穿孔。

这件雕像早年流传的历史有些神秘。它最初由喜龙仁（Osvald Sirén，1879—1966年）在1942年发表。❶ 喜龙仁的书中没有提到它出土的省份，只粗略地标明是北京的"某私人藏品"。但这里喜龙仁可能是受到了提供有关信息的中国古玩商的误导，因为这件雕像早在20世纪30年代初期已归爱德华·索南夏因（Edward Sonnenschein，1881—1935年）收藏。❷ 芝加哥美术馆东亚部副主任潘思婷（Elinor Pearlstein）近年来致力于对索氏所藏玉器的研究，她向我提供了该馆档案中的一幅旧照片（图4-2）。这幅照片所摄为索南夏因在伊利诺伊州格伦科市（Glencoe, Illinois）家中的"玉斋"（jade room），我们可以清楚地看到这件黑石人像陈列在一个玻璃橱中醒目的位置。虽然照片没有注明拍摄时间，但是据潘思婷对艾丽斯·帕特南·布鲁尔（Alice Putnam Breuer）的采访，照片中房间的布置与布鲁尔1934年访问索南夏因家时所见完全一样，布鲁尔甚至还清楚地记得橱子中的黑石人像。

20世纪80年代，许多新石器时代至商周时期的遗址中有越来越多的玉石人像出土，但这件黑石人像仍是独一无二的孤例，与出土雕像的外形、体量和质地都不相同。由于缺乏可资对比的材料，研究者很难确定其年代和来源。研究中国玉器的著名学者阿尔弗莱德·萨里莫尼（Alfred Salmony）将其年代定为东周晚期，其根据可能是他对雕像成熟的艺术风格和高超的雕刻技术的印象，但他对其出土地点则未置一辞。❸

然而，最近在四川的考古发现为我们研究这件人像提供了极有价值的线索。1983年，成都市方池街四川省总工会基建工地上发现一处古遗址，其年代属于新石器时代晚期至春秋时期，延续了近1000年。❹ 早期地层中出土的遗物包括陶杯、陶尖底罐，还有一件带有钻孔和灼痕的人头骨，发掘者联系河南安阳殷墟发现的商代甲骨的特征，推断该头骨是占卜的用具。同一层中另一项重要发现是一件大型石雕人像，据报道高度约0.5米，以青石雕成。人像作跪姿，双手缚于背后，头发中分。但报告的附图小而不清，难以得知细部。❺ 1995年，我在成都市博物馆仔细观察了这件石人（图4-3）。它与芝加哥黑石人的

❶ Osvald Sirén, *Kinas Konst under tre Artusenden*, Stockholm, vol.1, 1942, pl. 18.5.

❷ 索氏的所有藏品在1950年全部赠给芝加哥美术馆。

❸ Alfred Salmony, *Archaic Chinese Jades from the Edward and Louise B. Sonnenschein Collection*, Chicago, 1952, pl. LXXXVI.

❹ 徐鹏章：《我市方池街发现古文化遗址》，《成都文物》1984年2期，页90。

❺ 同上，页91；吴怡：《成都方池街出土石雕人像及相关问题》，《四川文物》1988年6期。

密切关系是毫无疑问的。尽管它是以普通石头雕成的,并且一侧残缺,但它与芝加哥石人的形象极为相近,二者都双手缚于背后,发式一致,并且也都没有雕出眼睛。

上世纪 80 年代初四川盆地的一系列考古发现,使得我们对于西南地区早期历史的认识发生了根本的改变,方池街的发现只是其中的一项。最为壮观的发现是在成都市西北约 60 公里的广汉县三星堆和月亮湾两个相邻的村子。经过一系列发掘和研究,考古工作者认为这里曾存在一座总面积约 12 平方公里的古城;厚厚的城墙环绕着大量的建筑、作坊和祭祀遗址(图4-4)。实际上,20 世纪 20 年代末至 30 年代初期,在月亮湾一带就发现过几批玉器和石器,其发现地点都在古城范围以内。最早的一次是 1929 年当地农民燕道诚发现的三四百件文物,其中包括许多玉礼器。燕氏在三四年内一直保守秘密,后来开始出售,在 30 年代初引起了成都古董市场的强烈兴趣。当时正在成都的英国传教士葛维汉(V.H. Donnithorne)认识到其价值,便说服成都的华西大学收集这些古物,藏于新建的大学博物馆中,但仍有部分落入私人手中,很

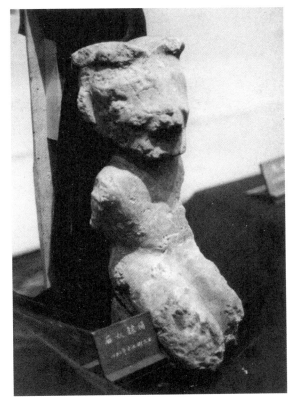

图 4-3 四川成都方池街出土三星堆文化跪姿石人

眼睛就是一切 73

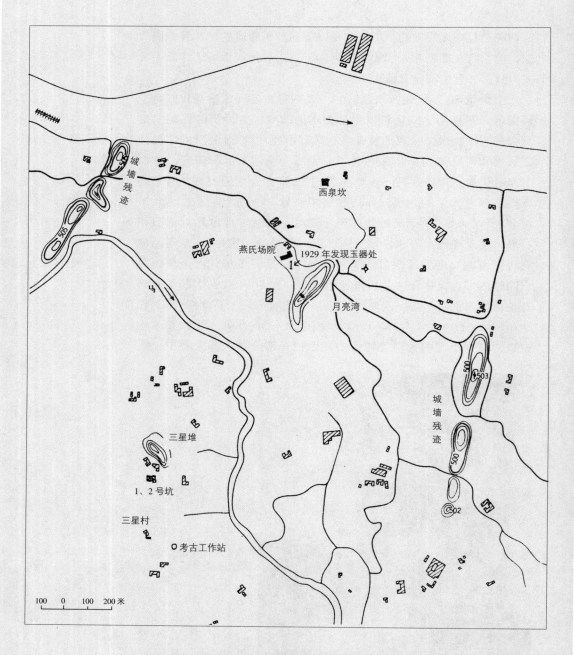

图 4-4 四川广汉三星堆与月亮湾遗址分布图

可能有一些流往海外。❶

继 1929 年的发现之后，又有一系列关于月亮湾的发掘和零星发现，其中包括 1933 年和 1934 年由华西大学组织的考古调查。1958 年和 1963 年，四川省博物馆和四川大学又分别在这一带进行了调查与试掘，并在 1964 年和 1974 年分别发现了两坑玉石器。其中包括许多半成品，考古学家们因此相信这一带是一个作坊中心。这一推断在 1984 年的大规模发掘中得到进一步证实。该年发掘的附近的西泉坎遗址发现有房基、大批已加工完成和未完成的石璧、大量的石材，还有一批陶器（包括尖底罐）。据发掘者报道，还出土了一件"双手倒缚的石雕奴隶像"。❷ 这件石雕在考古报告中未作详细介绍，但我要向主持 1984 年发掘的广汉博物馆陈显丹馆长表示感谢，在他的帮助下我不仅看到了这件石雕的照片，还看到了月亮湾、三星堆一带出土的另一件石雕的照片。这两件人物雕像头部均残，但其躯体的形态与芝加哥石人及方池街石人的跪坐姿态极为相似。

因此，我们现在知道已有四件石雕像都表现了相同姿态的人物，它们的图像特征与艺术风格都十分相近，说明当时存在一种表现这种人物形象的固定艺术程式。其中三件出土于成都与广汉附近的遗址，看来芝加哥美术馆收藏的石人很可能也出土于同一地区；这件石人进入索南夏因收藏的时间恰好与"广汉玉器"20 世纪 30 年代初在市场上露面的时间一致。因此，我们可以比较有把握地将这四件雕像以及它们所体现的艺术程式与三星堆文化联系起来。这一文化分布于四川盆地，约产生于公元前 3000 年早期，在公元前 2000 年晚期发展成为一高度发达的文明。❸ 认为这四件雕像属于三星堆文化晚期的根据有二。首先，在方池街和西泉坎发现的陶器，特别是尖底罐与杯，是典型的三星堆文化晚期的器物，年代约相当于商代晚期至西周早期。其次，出土两件石雕像的三星堆—月亮湾遗址也是在这一阶段才发展成为有围墙的祭祀中心。一旦这些人像的出土地点和年代得到确定，接下来我们就可以进一步把它们与三星堆出土的其他风格的人像作品进行联系比较，探讨它们在三星堆文化中的意义。

❶ 屈小强、李殿元、段渝编：《三星堆文化》，页 39，成都，四川人民出版社，1993 年；敖天照、刘雨涛：《广汉三星堆考古记略》，《巴蜀历史民族考古文化》，页 331，成都，巴蜀书社，1991 年。

❷ 陈显丹：《广汉三星堆遗址发掘概况、初步分析——简论"早蜀文化"的特征及其发展》，《南方民族考古》二辑，页 216，1989 年。

❸ 同上，页 223~226；赵殿增：《三星堆考古发现与巴蜀古史研究》，《四川文物》三星堆专号，页 6~7，1992 年。

广汉地区1980年以前的考古活动多集中于月亮湾地区；但是1980年的一项偶然的发现，把考古学家们的注意力引向了位于月亮湾西南、马牧河对岸的三星堆遗址（图4-4）。1980、1982、1986年，四川省文物考古所、四川大学在该遗址先后组织了三次发掘（图4-5）。1986年的发掘面积达1325平方米，出土了10万多片陶片和大约500件青铜器、玉器、石器和漆器。发掘者认为这些遗物与月亮湾出土遗物的风格和技术相同，两遗址属于同一种文化并构成同一个礼仪系统。这几次发掘没有发现人像，但是，1986年7、8月发现的两个祭祀坑出土了100多件青铜人像和半人形青铜像，包括一件真人大小的立像（见图4-11）、约50件单独的头像（图4-6、4-13）、30多件面具（图4-7、4-8），以及几十件小型人像（见图4-12）。

这些奇异的雕塑品数量和形象前所未见，使得三星堆闻名海内外。众多讨论文章往往既包括细致的观察又含有主观的解释。有的人认为这些雕像的身份是神祇、统治者或巫师，但这些解释因为缺乏与文献材料的直接联系，难免有论据不足之嫌。这些雕像在坑内排列无序，所以关于其宗教功能的推断也只能停留在假设的层面上。本文不拟参与这些争论。我不认为这些铜像是一组孤立的作品，也不想再对其身份和用途进行解释。我将做的是把这批铜像与三星堆的其他发现，特别是上文所述的石人相联系，来探索其艺术构思和制作方式方面的一些问题。最重要的是，这两组人像之间的差异可能透露出三星堆文化人物题材的艺术中某些富有意味的程式特征，而这些特征是前人所未曾注意到的。

这两组雕像之间最为显著的差异是对眼睛的不同表现。石人皆未雕出眼睛（根据金沙的新发现，应该说是没有以"立雕"方式着力表现），而铜人的眼睛则被夸张到无以复加的程度。铜人的眼睛大体可分为两类。大多数有一双引人注目的杏核状倾斜的巨目，其上部有粗阔的眉毛，下部有深陷的凹槽（见图4-6）。最鲜明的特征是双目中央的一道横脊，使其眼球变成一个有棱角几何体。第二类眼睛更令人惊奇，其瞳仁从眼球表面突出成柱状。2号坑出土的三件怪异的大面具都有这样的眼睛。这些面具原来可能安插在粗大的木柱上，其中最大的一件宽138厘米，高65厘米，突出的瞳仁长达16.5厘米，直径13.5厘米,周围有一带状的"箍"

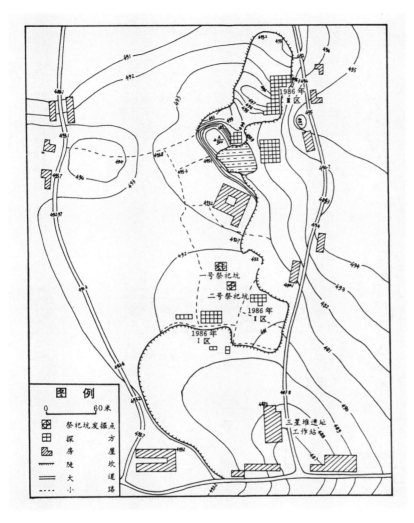

图 4-5 四川广汉三星堆遗址 1980—1986 年发掘区及 1、2 号祭祀坑发掘探方分布图

(见图 4-7)。较小的一件高 82.7 厘米，宽 77 厘米，其鼻子上方有一卷云状饰物向上高高竖起(见图 4-8)。

这些变形、夸张的眼睛到底传达了什么信息？在同一种文化中为什么还制作了一组没有眼睛的人像？要回答这些问题，考古材料所提供的直接线索很少。但在西方艺术史研究中，关于眼睛的表现形式、象征意义，以及眼睛与礼仪、宗教观念的关系等问题，一直是受人关注的课题，因此我们不妨先把目光转向其他的艺术传统。

眼睛就是一切 77

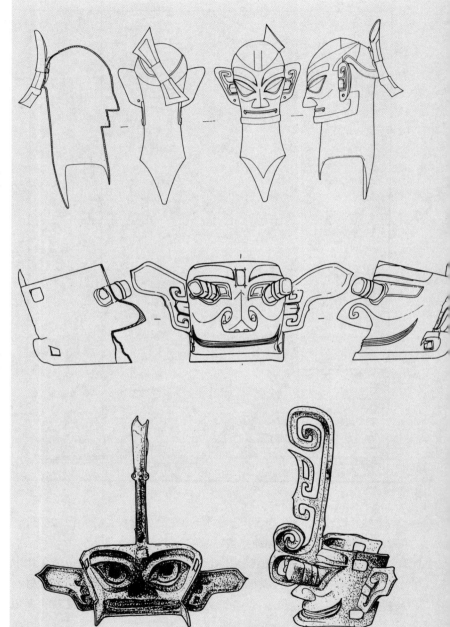

图 4-6 四川广汉三星堆 2 号坑出土三星堆文化青铜头像

图 4-7 四川广汉三星堆 2 号坑出土三星堆文化青铜面具

图 4-8 四川广汉三星堆 2 号坑出土三星堆文化青铜面具

大卫·弗里德伯格（David Freedberg）最近在其论述详尽的著作《形象的威力》（*The Power of Images*）中对眼睛的问题进行了专门研究，对目光的"威力"尤其有很多讨论。他认为，一尊偶像的观看者会不断发现自己被偶像的眼睛所控制，这种力量极强，使观者难以回避，因此可见对于眼睛的力量的信念。与之相关，制作偶像最后的步骤往往是"开眼"，通过这种奉献仪式偶像得以获得生命。例如，18世纪被囚禁在锡兰（斯里兰卡）的英国人罗纳德·诺克斯（Ronald Knox）曾目睹当时佛教造像的转变过程："在制作眼睛之前它没有被看做一尊神像，而只是一块金属，被扔在商店里，与其他的东西没有两样，……作出眼睛后，它便成了一尊神像。"❶

对于眼睛威力的信仰可以激发起人们制作偶像的热情，同时也可以体现在一种最常见的圣像破坏运动的形式中，即宗教敌人常常首先破坏绘画或雕刻的偶像的眼睛。例如，一位考察者在新疆的克孜尔石窟会发现佛像与菩萨像的眼睛都用尖锐的刀子划坏了。破坏者的这种做法正是继承了穆罕默德本人所建立的一个先例：在把麦加城大清真寺的天房内（Ka'abah in Mecca）的前伊斯兰偶像（pre-Islamic idols）搬走之前，穆罕默德首先用弓箭摧毁了这些偶像的眼睛。所有这些行为不言自明的前提都是：破坏造像的眼睛能够最有效地毁灭其生命。

在其他一些情况下，一些艺术家因为对眼睛威力的恐惧，在创作一种形象时有意不刻画眼睛。例如，据说卫协和张僧繇在画龙时都不点眼睛，因为他们担心一旦点睛这一神异动物就能具备生命力破壁而去。然而有一天张僧繇经不住别人的鼓动，为壁画中的龙点了睛，墙立刻倒掉，龙活了起来，腾空飞走。其他文化中也有考虑到图像本身的安全而永不刻画眼睛的类似故事。弗里德伯格敏锐地注意到这些没有眼睛的形象常常表现出一种自然主义的艺术风格。在他看来，一件"极为写实但没有眼睛的蜡像非常令人不安，……因为我们本来期望眼睛在那个地方，它们却可怕地消失了"。❷ 他认为一尊没有面孔的死去的希腊妇女雕像"特别引人注目，因为我们要看到一张脸的期望，或者说要看到一件具有人形的雕刻的期望遭到了挫败"。❸

❶ David Freedberg, *The Power of Images, Studies in the History and Theory of Response*, University of Chicago Press, Chicago and London, 1989, p. 85.

❷ 同上，p. 220.

❸ 同上，p. 72.

这些例子与三星堆—月亮湾雕像有许多共同之处。三星堆文化的石人与铜人都反映出对眼睛威力深刻的认识,但在对这种认识的表现上却不同,实际上是运用了相反的方式:铜人的眼睛被夸大,石人的眼睛被省略(或被减弱)。不仅如此,2号坑出土的柱状眼睛面具可能反映了某种形式的"开眼仪式"(eye-opening ceremony),即先单独制作突出的瞳仁,再将其铸在空的眼睛上(见图4-8)。从技术方面讲,柱状瞳仁与面具进行一次性铸造应是不困难的,因此采用"二次铸造"的技术可能是为了一种特殊的宗教礼仪的需要。

但另一方面,三星堆文化的材料也对弗里德伯格的理论提出了挑战,并进一步丰富了这一理论。弗里德伯格称其著作为对"视觉反应"(visual response,即图像与观看者之间的关系)的研究,其重点在于讨论"凝视"(gaze)的作用。他把这一作用与眼睛等同起来,这种很成问题的等式在其他研究西方艺术人像的分析文章中也同样存在。我之所以认为这种等同有问题,是因为眼睛是一个视觉器官,而凝视是一个视觉行为(sight);二者在概念上是不相同的。在艺术表现中,眼睛是由眼睑限定的一种肉体的物象,具有睫毛、眼球和瞳仁等细部;凝视则是眼睛形象的一种特别效应,必须以瞳仁来表现。如果把瞳仁去掉了,凝视的效果便会立即消失,但是一对没有目光的眼睛仍会留下来。这种区别是必须明确的,因为这是图像研究的前提。我们所讨论的三星堆铜人有两类具有不同变形方式的眼睛,对眼睛和目光的区别可以帮助我们确定这两类眼睛的特征。第一种类型的眼睛外端向上倾斜,眼球中央起脊。这一类型夸大了眼睛的尺寸和轮廓,突出了眼睛的不透明性。虽然有时加画瞳仁,但这种眼睛的雕塑形态并不是以一种确定的凝视目光去影响观者(见图4-6)。第二种类型的眼睛正相反,其管状的突出部分只夸大了瞳仁(见图4-7、4-8)。凝视的目光成了一种有形的、雕塑的实体,向观者突射出来,以其纯粹的物质形体对观者施加影响。

视觉反应的理论无法对这些情况做出圆满的解释。尽管三星堆铜人像一种眼睛略去了凝视的效果,另一种眼睛又夸大了这种效果,但是图像与观看者的视觉联系从根本上说是不存在的。实际上,三星堆铜人以艺术的手段将眼睛(甚至包括凝视的目光)

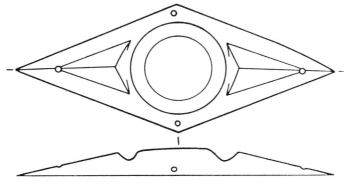
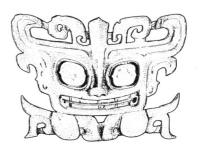

图 4-9　四川广汉三星堆 2 号坑出土三星堆文化青铜目形饰件

图 4-10　四川广汉三星堆 2 号坑出土三星堆文化青铜兽面

异化为使人们敬畏的形式。这种处理方式反映了一种对于眼睛的特别观念，与对眼睛的物化和独立化的表现有关。在三星堆艺术中，眼睛不仅出现在面部最显要的位置，同时也有一种脱离身体的、独立的形式。在 2 号坑中，与青铜头像和面具同时发现的还有大约 50 件菱形的青铜饰件，其中最大的一件宽度超过 76 厘米（图 4-9）。这些饰件的中央为突起的半球，两侧为浮雕的三角形，发掘者据其形状称之为"目形饰件"。另一种脱离身体并同样高度程式化的眼睛有一对圆形眼球，其外眼角为一向上的突尖，内眼角向下勾起。这种眼睛有的是单独的饰件，有的出现在一个巨眼兽形面具的下部（图 4-10）。

只有在这个接点上，我们才可以尝试将这些铜像与某些文献材料相联系。这些文献年代较晚，出处亦不同，但都与古代四川艺术中对眼睛夸张与独立的表现相关。例如，在商代甲骨文中"蜀"（古代四川的方国名）字作，其上部是一只巨眼，下部是蜷曲的身体。有的学者注意到该字与三星堆一件真人大小的人像衣服上的图案相似（图 4-11）。❶ 另有学者注意到《华阳国志·蜀志》中一段有趣的记载。该书成于 4 世纪，作者为常璩，书中保存了许多有关四川古代历史的极有价值的资料。书中提到传说中蜀国的统治者蚕丛"其目纵，始称王"。❷ 有的研究者指出"纵目"实际上是对三星堆面具上柱状眼睛的描述，因此这些面具表现的是蚕丛的形象。❸ 无论这个解释的可信程度如何，这一记载清楚地反映了当地的一种观念，即具有特殊身份的王者有一双形状奇异的眼

❶ 陈德安：《商代蜀人秘宝：四川广汉三星堆遗迹》，《中国考古文物之美》3 卷，页 124~125，北京，文物出版社，1994 年。

❷ 刘琳：《华阳国志校注》，页 181，成都，巴蜀书社，1984 年。

❸ 范小平：《广汉商代纵目青铜面像》，《四川文物》广汉三星堆遗址专号，1991 年。

❶ 郭沫若：《甲骨文字研究》，页 33b~34b，北京，人民出版社，1952年。

睛。而这一观念又与奴隶"失明"或"失目"的观念相反相成。郭沫若首先注意到西周青铜铭文中"民"（奴隶）与"盲"二字都为 ![字形]，"作一左目形而有刃物以刺之。"❶

说到这里，我们可以回过来再看一下三星堆文化中那些无眼的人像，这些雕像与铜人不同，它们表现的应是社会地位极低的人物。首先，这些人像都是裸体的，而青铜的全身人像皆穿着华丽的衣服，上面精美的花纹应是对刺绣图案的模仿。其次，这些无眼的人像皆双手捆缚于背后，而铜人中无一例有这样的姿态或其他受惩罚的方式。全身铜人像往往手执礼器（见图4-12）。一件与真人等高的铜人手中所持物已佚失（见图4-11），从其巨大的空洞状

图 4-11　四川广汉三星堆 2 号坑出土三星堆文化青铜全身人像

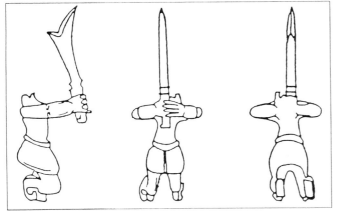

图4-12 四川广汉三星堆2号坑出土三星堆文化青铜跪姿人像

手形的角度判断,原来所持物应有一定弧度,很可能是一枚象牙。(同一坑中出土了大量象牙,估计应有宗教含义。)这件铜人显然是祭祀中的偶像,而无眼人像则可能表现俘虏或奴隶。在青铜时代,俘虏或奴隶常常被用作人牲。正如郭沫若在古文字中所发现的,这些俘虏或奴隶在现实生活中即可能被刺瞎,而在艺术中则被描绘为没有眼睛。因此这种艺术表现手法本身即意味着一种象征性的杀戮,正如弗里德伯格所见,夺其眼睛即等于夺其生命。

然而,仅仅从社会学意义上来理解三星堆文化中这两组人像的关系仍有很大的局限性。实际上,这些形象还为我们认识三星堆艺术中的两种不同但又互补的视觉符号系统(systems of visual signs)提供了线索。在艺术的媒质方面,四件无目跪坐人像均为石质。芝加哥人像接近玉质,是材料最好的一件,然而据华盛顿赛克勒美术馆(Sackler Gallery of Art, Washington, D.C.)珍妮特·斯奈德(Janet G. Snyder)通过X射线的研究发现,其质地为一种矿物质的氯化物(蛇纹岩 serpentinite),属于一种低等的偏磷酸岩(low-grade metaphorphic rock)。❷ 对比而言,三星堆祭坑中出土的巨眼人像皆以精美的青铜制成,有的更戴有金面具(图4-13)。

再进一步看,这两组人像实际上反映出十分不同的艺术风格。上文已提到,石雕人像具有中国早期艺术少见的自然主义风格,这种风格被用来刻画瞎眼的俘虏或奴隶,以强调感官功能的缺失。

❷ 此信息由潘思婷(Elinor Pearlstein)提供。

❶ David Freedberg, *The Power of Images, Studies in the History and Theory of Response*, p. 202.

我们由此可以联想到弗里德伯格的理论："如果一个栩栩如生的形象没有眼睛的话，那结果会更令人感到恐惧。"❶ 相反，青铜人像则是极为程式化的作品，具有极端非自然主义的特征。大多数面具如此怪异，似乎出于对人、兽形态特征的幻想式的综合。艺术家们似乎是通过对人类自然形象的变形来赋予他们所创造的形象以超自然的性质。

我的最后一个例子可以使我们将无眼的三星堆人置于一个更宽广的历史背景中。不少学者们已指出三星堆艺术与中原商文化的异同。以上对四川古代雕塑的研究也可以引导我们到中原地区寻找有关的例子。安阳殷墟妇好墓出土的一件玉质人头像在同类雕刻中十分独特（图 4-14）。这件头像高 5.6 厘米，比该墓出土的其他人像的头部要大得多，但恰与芝加哥美术馆的跪姿人像头部尺寸相近。商文化中典型的人像多以线条来表现（图 4-15），而这件头像却例外地强调三维的立雕形式，这也是芝加哥石人另一个重要

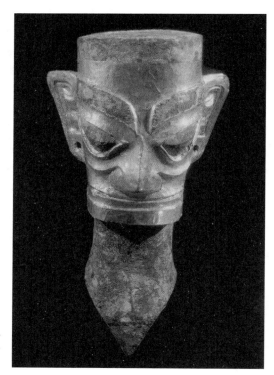

图 4-13 四川广汉三星堆 2 号坑出土三星堆文化青铜包金头像

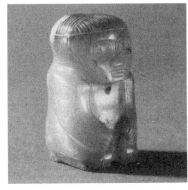

图4-15 河南安阳妇好墓出土商代玉人像　　图4-14 河南安阳妇好墓出土三星堆文化玉人头像

的特征。然而,真正使我们可以确定妇好墓这件头像来自三星堆文化的原因是因为它没有眼睛。在其眼睛应在的部位是内凹的曲面,这与芝加哥石人和方池街所见石人又恰好一样。因此,妇好墓玉器中的"外来品"不仅包括来自新石器时代红山文化、良渚文化、石家河文化的旧玉,同时也包括来自当时四川地区的产品。❷ 但是,这种类型的三星堆雕刻似乎并没有对中原商艺术产生深刻影响,商文化中尽管也发现有奴隶或人牲的艺术形象,但都不具备三星堆艺术中"无眼"的图像特征及其自然主义的风格。

❷ 有关妇好墓中的非商代玉器的讨论,见Jessica Rawson, *Chinese Jade from the Neolithic to the Qing*, London, 1995, pp. 41–43.

附记:

　　这篇文章发表后,中国考古工作者在成都市金沙村发掘了一个重要的三星堆文化遗址。根据随即出版的《金沙淘珍——成都市金沙遗址出土文物》(北京,文物出版社,2002年)一书介绍,该遗址共出土了八件"跪坐人像","其基本形制相同,小有差异"(页171)。根据同出的陶片和其他文物,其时代可以定为商代晚期至周代早期。这一组珍贵的发现肯定了本文中提出的一些看法,但也修正了一些观点并引导我们进一步思考三星堆文化中美术创作的复杂问题。如本文所论,这组人像均为石制、采用比较写实的艺术风格,也都是表现一个双手被缚的俘虏或奴隶,因此进一步肯定了三星堆文化中这种人像模式的存在和流行。伴随出土的"有凿孔和烧痕的人头盖骨"更证明这种人像所表现的可能是祭祀用的人牲。但另一方面,由于这些雕像保存较好,也使我们能够更仔细地观察

眼睛就是一切 85

它们对眼睛的表现。根据《金沙淘珍》发表的四件标本，我们发现有以下两种对眼睛的不同表现方法。第一种（2001CQJC:159，717）没有雕出眼睛，但159号人像"双眼处还残留有少量的朱砂和白色颜料"，说明眼睛原来是画出来的。第二种（2001CQJC:166，716）眼部以轻微的阴线刻出，再施彩绘。因此，本文中根据以往标本所提出的这类人像"无目"的说法是不正确的。但另一方面，它们对眼睛的特殊表现方法仍然反映了眼睛在三星堆艺术中可能具有的特殊的象征和礼仪意义。如报告作者所说，这些雕像的一个重要特点是其突出的"立体感"和"雕刻技艺的娴熟"："人物面部凹凸明显，突起的眉弓、颧骨与凹陷的面部之间自然的连接，增强了立体感。"（页181）但为什么眼睛不用这种成熟的雕刻技法来表现呢？为什么只使用微弱的单线阴刻或彩绘的方法来表现如此重要的面部器官呢？（前者如166号人像，"左眼已模糊不清，右眼仅残存一部分阴线"。）这种与人像其他部分明显不同的表现技法与风格是不是反映了"眼睛"是根据一个特定的礼仪程序后加上的呢？在没有确凿证据的情况下，我们只能把这些问题留给将来的发现和研究。

（郑岩　译）

战国城市研究中的方法问题

(2001年)

随着20世纪30年代以来有组织的调查与发掘的展开，有关战国城市的考古资料日益增多，从而使人们得以尝试构建这些城市的类型学(typology)。两种主要的趋向决定了这一尝试的特性。第一种趋向为大多数学者所遵循，即依据城墙所显示的平面布局(two-dimensional layout)对战国城市进行分类。譬如，夏南悉(Nancy S. Steinhardt)写道："关于东周都城，令人惊奇的是，在已发掘的20座左右的城市中，只发现有三种布局模式。"根据她的分类，❶第一种布局是长方形的"集聚型城"(concentric city)，在大城中筑有小规模的宫城。第二种布局是"双城"(double city)，由两座或相连或分离的长方形城垣组成。第三种布局的主要特点为"宫城的位置在外城的北部正中，北墙的一部分为二者所共用"。❷与这种分类法相反，第二种研究趋向的目的在于确定先秦城市布局的正统。如杨宽在其近作《中国古代都城制度史研究》一书中，主张战国中原地区主要的城市都是效仿西周时期成周的城郭相连的结构(bipartite structure)，即由东部大郭和西部小城组成的"双城"。依照他的说法，惟一的例外是像楚和秦这样的"边地"诸侯国。❸

这些研究以及其他的有关讨论，一方面为进一步研究战国城市打下了一个基础，但另一方面也反映了一个共同的问题，即它们均认为战国城市是某些相互独立的公式化的"规划"(plans)或"模式"(models)的体现或外化；对这些城市进行历史研究的目的因而变成是证明这些"规划"或"模式"的存在。建立于

❶ Nancy S. Steinhardt, *Chinese Imperial City Planning*, University of Hawaii Press, Honolulu, 1990, p. 43.

❷ Nancy S. Steinhardt, "Why Were Chang'an and Beijing So Different?", *Journal of the Society of Architectural Historians* 45.4, 1986, pp. 339–357; *Chinese Imperial City Planning*, p. 47.

❸ 杨宽：《中国古代都城制度史研究》，页66~67、88~91，上海，上海古籍出版社，1993年。

这一前提下的分类自然会有静止的、形式主义的倾向；而各个城市间的不同则要么被忽略，要么被绝对化。本文拟放弃这一前提。笔者对战国城市的分析将从一个常识入手，即这些城市一般是在较长的一段时期内担负着政治和经济中心的职能，其中不少在公元前5世纪以前即已存在。虽然另一些城市据记载是在此后兴建的，然而考古发掘往往发现有更早的居住遗存。无论是哪一种情况，城市的物质形式都处于不断的变化之中。对城市形态的研究不能与这一历史事实相脱离。

严格的类型学方法可以说尤其不适用于战国时期建筑史的研究，因为这一时期是中国历史上城市建设最为集中和强化的阶段之一。城市在数量和规模上的急速发展与这一时代的政治和经济状况密切相关。文献和考古材料表明，自春秋中期起，各诸侯国的统治者即狂热地加固已有城墙、增筑围墙和栅栏，营建附城。在史书中常将这类举措归因于军事防御。❶ 确实，在众多诸侯国相互兼并、弱肉强食的时代，任何取得政治支配地位的抱负必须首先取决于自我生存的能力，而极尽所能加固自己的营垒就是很自然的事了。因此，城市在这时有了一个新的定义——"自守"。❷ 兵家的著作中往往包含详细的关于如何在遭受侵犯时加固城池的训导。❸

国都的频繁迁移是持续不断的城市建设的另一个要因。尽管迁都是三代的一个普遍性特征，但随着公元前4和公元前3世纪各国间战争的白热化，这一趋势也急剧增强。公元前350年秦迁都咸阳，大规模实施商鞅的政治改革，最终导致统一中国。以其他国而言，楚在其公元前7世纪以来的旧都郢于公元前278年为秦军攻破后，约50年的时间里被迫五次迁都。韩于公元前375年自阳翟迁郑。魏于公元前361年将其宫室自安邑迁至大梁。赵在公元前425年由晋阳迁都至中牟后，又于公元前386年在邯郸建起了其最后一座都城。在大多数情况下，新都城的建造总要伴随着城垣、宫室的筑建或改建。然而旧都常常并未被废毁。如燕迁其宫廷至易县附近的武阳后，其旧都蓟城仍不失为一处重要的政治活动的舞台，两座城市以该国的下都和上都而著称。❹

然而，战国城市大规模建设的最重要的原因，还必须从公元前

❶ 顾栋高：《春秋大事表》，王先谦：《皇清经解续编》卷34，南京，南京书院，1888年。

❷ 孙诒让：《墨子闲诂》，《诸子集成》卷4，页17，北京，中华书局，1986年。

❸ 同上，页297~374；徐培根、魏汝霖：《孙膑兵法注释》，页195~198，黎明文化事业公司，1967年；《尉缭子》，《丛书集成》937册，页19~24，长沙，商务印书馆，1936年。

❹ 或许燕国并未"徙"都于武阳，而只是在武阳建立起它的第二座都城。瓯燕：《试论燕下都城址的年代》，《考古》1988年7期，页645~649。

4 至公元前 3 世纪中国进入一个新阶段的经济高涨和技术革新这两方面来寻找。铁器的广泛应用、先进的灌溉设施、新的耕作技术带来了人口的急速增长和财富的大量积累。商业和手工业的长足发展导致新的商人阶层的出现。各国的都城不再仅仅是政治权力的中心，而且与重要的经济职能相结合而成为商业和制造业中心。随着政治改革在各国的贯彻实行，筑有城墙、被称为郡和县的城邑逐渐成为基层行政单位；其中的一部分还发展成为著名的商业城市。

战国时期的作家经常将古代城市和他们自己时代的城市相比较。对他们来说，后者无论是在建筑规模还是在人口和财富的集中方面都给人以更为深刻的印象。例如，赵国的一个大臣就曾说过，古代城市周长不过三百丈，所能容纳的人口也不过三千家；而对他所处的时代来说，则"千丈之城、万家之邑相望"的景观也并不稀奇。❺ 尽管对这类叙述不能完全按照字面上的意义去理解，但它们应反映了一种普遍的现象，即以周代宗法等级规定城市规模的传统规制（codes）已被突破，战国城市已不再受这种规制的约束。❻ 我们所知这类传统规制的一例，见于公元前 722 年祭仲的一段话："先王之制，大都不过叁国之一，中五之一，小九之一。"❼ 然而在公元前 4 至公元前 3 世纪，城市规划上的严格等级制度已成为遥远的回忆。那个时代最具活力和富有魅力的城市并非东周的王城，而是繁荣的地方都市中心（regional urban center），如齐之临淄、楚之郢等。据说临淄有 7 万户居民、至少 21 万名成年男子。其街道上"车毂击，人肩摩，连衽成帷，举袂成幕，挥汗如雨，家殷人足，志高气扬"。❽

考古发现的 50 多座战国城市遗址，既有主要的中心城市也有较小的县城，证明上述记载并非当时作家的想象。❾ 更重要的现象是，这些城市或城邑中没有一座遵循祭仲所列举的周代的规制，其中一些城甚至在规模和气势上超过了东周王城。根据考古资料，洛阳周王城平面近方形，其北垣长 2890 米，城垣全长约 12500 米（图 5-1*）。而临淄城的城垣绵延达 15000 余米（图 5-2），新郑外城城垣的周长则在 16000 米左右（图 5-3）。❿ 但这些及其他战国城市是在经历了长时期的扩张之后才达到如此巨大的规模的，为了重构其历史，我们应对其建筑的累积过程进行探究。

❺《战国策》，《四部丛刊》本，页 68，上海，商务印书馆，1937 年。

❻ 贺业钜：《试论周代两次城市建设高潮》，李润海编：《中国建筑史论文选集》，台北，明文书局，1983 年。

❼ 孔颖达《春秋左传正义》，阮元校刻《十三经注疏》，页 1716，北京，中华书局，1980 年。

❽ 司马迁：《史记》，页 2257，北京，中华书局，1959 年。

❾ 关于发掘概要，参见 Nancy S. Steinhardt, *Chinese Imperial City Planning*, pp.46~53.

* 本文插图为译者重新选录。——译注

❿ 叶骁军：《中国都城发展史》，页 61~76，西安，陕西人民出版社，1988 年。

图 5-1 东周王城

图 5-2 齐都临淄

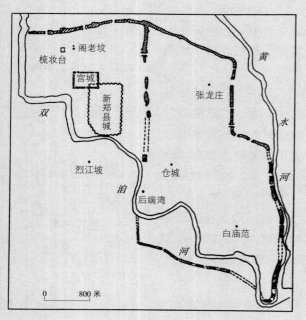

图 5-3 新郑郑韩故城

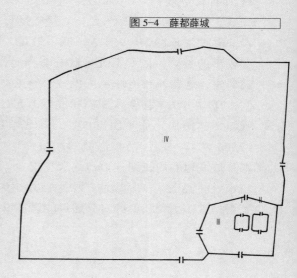

图 5-4 薛都薛城

位于今山东滕州的薛国都城薛，与庞大的临淄和武阳相比当然规模略逊一筹。但它提供了一个说明中国古代城市连续不断的营建和演变的最具启发意义的范例。1964—1993年，对薛城的考古调查和发掘发现了在近两千年的时间里层叠建造的四座城址（图5-4）。❶ 四座城址中最早的一座是龙山城（1号），其东西长170米，南北宽150米，城垣系以坚实的夯土筑成。当这一古城在商代末期被重新修缮时，在其东面又兴建了一座与其规模和形状相同的城址（2号）。这种成对的组合（dualistic complex）与发现于商都安阳的一对一对的建筑非常相似。❷ 西周时期，这里又建起了一座环绕这两座城址的稍大的城圈（3号），其东西约900米，南北约700米，1号小城恰好位于其正中。因此，如发掘者所推测的那样，这一始建于先商和商代的古城在周代有可能是作为周城中的"宫城"存在的。发现于城外的墓葬和有铭铜器有助于确认该城即西周和春秋时期薛国的都城。最后，一座更大的城市（4号）兴建于战国时期。其东西约5000米，南北约3500米，它将西周城并入了一个比它大28倍的、环绕以城垣的巨大空间。这一战国城市沿用至汉代。

　　古代文献进而为解释这一考古学现象提供了信息。《左传》记载夏朝的一位名叫奚仲的大臣最先居于薛城。商克夏以后，商王汤的左相仲虺接管该地，以其作为居所。❸ 后来，薛成了周王朝的众多封国之一，其君定期朝见周王。❹ 薛于战国时期最终被其强大的邻国齐吞并，其新主人之一恰恰是著名的贵族孟尝君，"乃改筑之，其城坚厚无比"。❺ 佐之以这些文献材料，薛城的考古发掘突出地昭示了中国古代城市发展的两个重要方面。首先，它证明一座城市在其扩展过程中会不断地改变其形状和功能。因此，单独的一座龙山城（奚仲所建？）为商代的"双城"（twin cities）（仲虺所建？）所并，而后又变成西周时期薛的"宫城"。同样的，西周和春秋时期薛的外城（郭）到了战国时期则成了薛的内城（城）。其次，它暗示了"集聚型城"和"双城"这两种以往学者所确认的战国城市主要类型，实际上是三代时期中国城市发展过程中的两种显著的时代风格。❻ 第一种布局类型——即拥有一个统一的城圈和位于其内的宫殿区的城市（如西周薛城所

❶ 中国科学院考古研究所山东工作队:《山东邹县滕县古城址调查》,《考古》1965年12期, 页622~635。山东省济宁市文物管理局:《薛国故城勘查和墓葬发掘报告》.《考古学报》1991年4期, 页449~496。山东省文物考古研究所:《薛故城勘探试掘获重大成果》,《中国文物报》1994年6月26日。

❷ K. C. Chang, *Shang Civilization*, Yale University Press, New Haven and London, 1980, pp. 90-95.

❸ 孔颖达:《春秋左传正义》,页2131。

❹ 同上, 页1735。

❺ 顾祖禹:《读史方舆纪要》卷2, 页1418, 台北, 1973年。

❻ 夏南悉（Steinhardt）所述第三种类型, 即位于城址内的宫城附着于外城北墙上的情况, 仅见于山西襄汾发现的春秋城, 该城可能是晋国的聚或绛。(Nancy S. Steinhardt, *Chinese Imperial City Planning*, p. 47.) 这一类型应是"集聚型城市"的一种变体。

图 5-5 鲁都曲阜

❶ 湖北省博物馆:《楚都纪南城的勘查与发掘》,《考古学报》1982年3期,页326~350;4期,页477~508。

❷ 陕西省雍城考古队:《秦都雍城钻探试掘简报》,《考古与文物》1985年2期,页7~20。

❸ 关于这一基本原则,参见 Wu Hung, "From Temple to Tomb: Ancient Chinese Art and Religion in Transition," *Early China* 13(1988), pp.78-115. 特别见页80。译文见本书《从"庙"至"墓"——中国古代宗教美术发展中的一个关键问题》。

❹ 驹井和爱:《曲阜鲁城の遗迹》,东京大学东洋文化研究所,1951年;中国科学院考古研究所山东工作队等:《山东曲阜考古调查试掘简报》,《考古》1965年12期,页599~613;D. Buck(ed. and tran.), "Archaeological Explorations at the Ancient Capital of Lu at Qufu in Shandong Province," *Chinese Sociology and Anthropology* 19.1(1986), pp. 1-76.

见)——是西周和东周早期城市的主要形式。第二种布局类型——即由两个或分离或相连接的城圈组成的城市(如孟尝君的薛邑所见)——是早期城市在战国时期的变化形式。

当然,并非所有的集聚型城都变成了双城。几个主要战国城市,如鲁之曲阜(图5-5)、楚之纪南城,❶ 可能还包括秦之雍城,❷ 都是在没有改变其总体形制的情况下沿用至新历史时期的旧城。它们都被限定于连绵的城垣之内。尽管宫殿和礼仪性建筑的位置可能有所变动,但这些建筑均位于城内,有时还围以内垣,因而形成与外城相套合的"宫城"。对理解这些城市最重要的一点是,这些城市均始建于战国以前——约在春秋时期或更早——而其设计的基本原则早在商代即已被确立。❸ 在这些城市中,曲阜是西周初年鲁国封君所建的都城,城址已经做过全面的考古勘查。曲阜的发掘自20世纪40年代前期起断续进行至今。考古学家已可断定,尽管该城从周代至汉代曾经多次营建与改建,但其布局却基本上没有改变。❹ 目前仅发现了极少量的西周早期遗存;城圈略呈长方形,城垣周长约14公里,可能建于西周晚期并在东周时

期不断地被修缮加固。已探出 11 座城门，其中南垣 2 座，其余三面城垣各 3 座，与贯穿城内的大路相通。集聚式的城市布局也显现在宗庙和宫室的选址上。曲阜的中心部位是东西延展约 1000 米的夯筑基址群。或许是一个大型宫殿区之所在。这一区域的东北部为一轮廓分明的围垣院落所占据，其基础部分仍高出地面 10 米左右，当地人称其为周公庙，其名称暗示了最早兴建于此的建筑的性质。这一庙址是否沿用至战国时代尚不清楚，但考古学家已在那里发现了包括著名的灵光殿在内的汉代建筑所叠压的东周基址。在曲阜，宫殿区位于中心部位，周围则分布着居住区和生产青铜器、铁器、陶器和骨制品的作坊。这些作坊位于宫殿区附近位置，暗示了它们可能在官府的直接控制下。包括一些大型战国墓在内的东周墓葬则发现于城的西部和西北部。

 战国城市的第二种类型，即"双城"，包括有齐之临淄、燕之武阳、郑和韩之新郑、赵之邯郸，❺ 以及魏之安邑。❻ 它们中的大部分由两个城圈组成，或以一堵共用的墙相隔，或彼此完全分离。在大多数情况下（如临淄、邯郸、安邑和新郑），包容宫殿区的小城位于大城的西部或西南部。尽管杨宽相信"双城"有久远的渊源，并且代表了西周城市的正统，但丰富的考古资料已可使我们约略地重构这些城市的形成过程，使我们认识到它们双城的结构，并非原始设计思想的反映，而是城市渐次扩展的结果。换言之，在战国时期以前，这类双城中的大部分只有一个城圈，因此与集聚型城相类；只是到了后来，当一个新的城区被附加于已有的城市时，它们才变为双城。这类城中的旧城往往继续作为行政中心而存在；新城则建于其近旁，具有某种经济和军事方面的功能。在另外一些场合，新增区域是"宫城"，它的营建反映了政治权力结构上的重要变化。

 代表上述第一种情况的有新郑，是公元前 375 年以前郑国的都城，此后成为韩国都城（见图 5-3）。❼ 与薛的情况相同，该城早在战国之前即已存在。当郑国的统治者在公元前 8 世纪将都城从陕西迁至该地时，新郑是一座仅有一个城圈的城市。形状略呈长方形，规模较大，北垣长约 2400 米，东垣长约 4300 米。有 1000 多处夯土基址分布于城的北部和中部，有些面积达 6000 平方米。在该区域发现的一座地下建筑中出土的陶器为宫廷厨房用具，因此，

❺ 驹井和爱、关野雄：《邯郸》，《东亚考古学丛刊》，乙种第 7 册收载，1954 年；北京大学、河北省文化局邯郸考古发掘队：《1957 年邯郸发掘简报》，《考古》1959 年 10 期，页 531~536；邯郸市文物保管所：《河北邯郸市区古遗址调查简报》，《考古》1980 年 2 期，页 142~146。

❻ 陶正刚等：《古魏城和禹王古城调查简报》，《文物》1962 年 4、5 期合刊，页 59~64。中国科学院考古研究所山西工作队：《山西夏县禹王城调查》，《考古》1963 年 9 期，页 474~479。

❼ 河南省博物馆新郑工作站等：《河南新郑郑韩故城的钻探和试掘》，《文物资料丛刊》第 3 辑（1980 年），页 56~66。

这一夯土分布区尽管地处城址中部的围垣区域以外，也应是宫殿区的一部分。中部围垣区域东西长约500米，南北宽约320米，可能包容了最重要的礼仪性建筑和（或）统治者的宅第。新郑是在东周时期被扩建为双城的，系于城东加筑城垣，圈围出一片比原城更大的区域。东城中宫殿基址、居住址和墓地均较少见，进一步说明其相对年代较晚。从中发现有许多东周时期的作坊遗存，包括一处大型青铜冶铸遗址和一处铁器铸造遗址。新郑之东城的兴建很可能是为了保护这些作坊，它们不仅提供奢侈品，更重要的是制造生产武器和农具。支持这一论点的一条证据是，东城墙的不规则的形状似乎是为了把已有的青铜冶铸作坊包容进去。

齐之临淄为双城中的第二种情况提供了例证，其宫城系后建，成为新政权所在地（见图5-2）。对中国历史上这一著名城市的考古调查自20世纪30年代起即已开始。关野雄在1940年和1941年就确认了它的基本布局，随后由中国学者进行的发掘不仅获得了更多的有关其不同组成部分的信息，而且还提供了极为宝贵的关于该城营建过程的证据。❶ 简言之，这一双城结构中的大城，其总体规模达到东西宽3300米、南北长5200米之巨，而且比增建于其西南角的小城的始建年代要早得多。尽管考古学家尚未确认大城中宫殿区的位置，但丰富的发现昭示了它在西周和春秋时期的壮观气势。宽约20米、长4000余米的七条大道纵横交错，略呈棋盘格式的布局。四条主要大道会合于城的东北部。并非巧合的是，这一区域的西周至汉代的文化遗存最为丰富。❷ 1965年，这里发现了包括若干礼器在内的成组青铜器，暗示附近应有贵族的府第或宗庙。❸ 也就是在这一区域，有大约30座西周至东周早期的大型墓被探出。其中，1972至1973年发掘的一座大墓虽不幸已被盗掘，但石砌椁室以及墓周围令人惊叹地埋有600余匹马的殉葬坑，显露了墓主人不同寻常的身份。综合各方面的要素，发掘者推断该墓应是公元前6世纪的齐景公之墓。❹

确凿的考古学材料证明，临淄西南角的小城直到战国时期才兴建起来。小城倚大城而建，打破了已有的城垣；其北墙则包住了大城西墙的南端。而且，小城中最重要的宫殿建筑桓公台，其始建年代也不早于战国中期。❺ 这一考古学信息暗示了小城的兴建与一个重要政治事件间可能存在的关联。公元前386年，齐国

❶ 王献唐：《临淄封泥文字序目》，济南，山东省立图书馆，1936年；关野雄：《中国考古学研究》，东京，东京大学出版社，1956年；山东省文物管理处《山东临淄齐故城试掘简报》，《考古》1961年6期，页289~297。

❷ 群力：《临淄齐国故城勘探纪要》，《文物》1972年5期，页45~54。

❸ 齐文涛：《概述近年来山东出土的商周青铜器》，《文物》1972年5期，页3~18。

❹ 山东省文物考古研究所：《齐故城五号东周墓及大型殉马坑的发掘》，《文物》1984年9期，页14~19。

❺ 因此，把该建筑归于齐桓公应是出于怀旧，或许由于"桓"和"坏"属同音字，后者才是这一台基的本名。

最具实力的田氏家族从西周初期以来一直统治齐国的姜氏手中夺取了政权。这一事件将齐国的历史划分为两个阶段，即通常所称的姜齐和田齐。或许当田齐开始执政时，其宗族的寓所即被扩建为"宫城"，并建起了高耸的台基和精致的厅堂，以显示其地位的转变。❻ 然而这座新城的重要性却并不仅仅在于它的象征意义。其宽厚的城垣（基槽宽28—38米）和环绕的沟壕显现出对治安的极度关注。值得注意的是，沿着与旧城的连接线修筑的北垣与东垣以外的护城壕要比南垣和西垣以外的护城壕宽得多——前者宽25米，后者则仅宽13米。似乎对于这一新城的主人来说，主要的威胁并非来自城外，而是来自临淄旧城区。新城还得益于生产的便利和知识阶层的集中。其中的作坊生产铁工具和青铜铸币，城内还有著名的稷下学宫。在桓公（公元前374—前357年在位）、威王（公元前356—前320年在位）和宣王（公元前320—前301年在位）等田齐诸君主的支持下，该学宫曾吸引了不少有影响的思想家，如邹衍、淳于髡和慎到。❼

❻ 曲英杰：《先秦都城复原研究》，页236，哈尔滨，黑龙江人民出版社，1991年。

❼ 司马迁：《史记》，页1895；关于稷下学宫的位置，参见曲英杰《先秦都城复原研究》，页250。

图5-6 燕都武阳

燕都武阳的营建代表了一种更复杂的情况（图5-6）。尽管传统的看法认为该城为公元前4世纪晚期的昭王所"城"，❶ 但考古发掘证明至少该城的一部分早在此期之前即已存在：这里发现的遗存包括属于更早的燕王的青铜武器，春秋时期的居住址和墓地，甚至堆积很厚的西周文化层。❷ 另一个颇有问题的说法是该城由东西两城构成。实际上它有三个用墙围起的区域：除一般所说的东城和西城外，一道隔墙又将所谓的东城分隔为南北两区。这两项修正为重构该城的历史奠定了新的基础。所有的考古学证据都

❶ 郦道元：《水经注》卷6，页104，上海，商务印书馆，1929年。

❷ 河北省文物研究所：《河北易县燕下都第13号遗址第一次发掘》，《考古》1987年5期，页414~428。

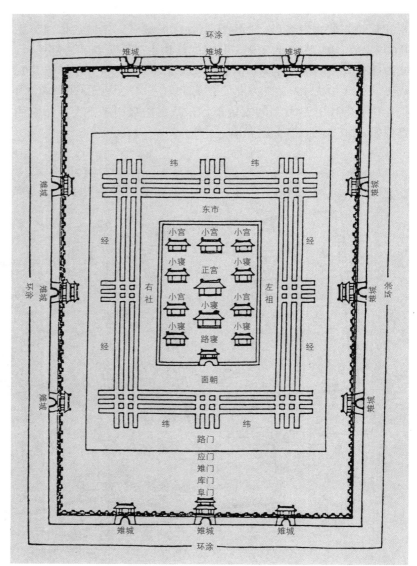

图5-7 《考工记》所描绘的"王城"（引自戴震《考工记图》）

使笔者相信武阳东城之南区早在昭王之前即已存在。除了这一区域发现的春秋和战国早期的遗址外，最有说服力的证据是坐落于西北角的一组共 10 座大型墓葬。❸ 其中的一座（16 号墓）已经发掘，庞大的规模和不同寻常的建筑技术证明该墓的主人具有较高的社会地位。墓中发现的一套 135 件明器具有战国早期的形制和装饰风格。❹ 这个位于东城南区的墓地与位于东城北区的另一处墓地被前述的隔墙所分隔。第二组墓共 13 座，也是有高大坟丘的大型陵墓，根据考古调查和发掘的结果，这组墓葬的年代约为战国中晚期。❺ 东城北区的另外一些遗址，包括宫殿建筑和武器作坊，也被认为大体属于这一时期。❻ 这些发掘表明昭王所"城"应系东城北区，以此作为他的新宫城。这或许是为什么武阳台这一该城最为重要的建筑的位置，是造在紧靠着将城市的两部分连为一体的隔墙附近。然而这并非该城扩建的终结：一座庞大的西城在战国末期贴东城而建。这两个城区形成鲜明对比，东城中遍布着宫殿基址、墓葬、作坊和居住址，而在新建的西城里仅有极少量的遗存被发现。或许燕在西城建成后不久即告亡国。

因此，战国之双城结构最清楚地反映了设防的趋势：我们在临淄、邯郸和武阳所发现的是行政中心日益加强的独立性及与城市的其他区域分离开来的趋势。这里还有一个问题：东周王城是否有悖于这一趋势？如图 5-1 所示，王城现存的城垣似乎属于两个相互关联的长方形：一个定位更为明确的小城圈建于主城圈的西南角。这一布局与临淄等双城的相似似乎并非偶然：根据发掘报告，西南部的小城城垣也建于战国时期，晚于其他部分的城垣。❼

上述关于战国城市的再检讨也引导我们重新解释《考工记》中记述的著名的都城规制（图5-7）："匠人营国，方九里，旁三门，国中九经九纬，经涂九轨，左祖右社，面朝后市。" ❽ 学者们或认为这是对周代都城的真实记录，或认为是东周晚期儒家提出的一种理想化的城市模式。本文从两方面的观察结果证实了第二种观点。首先，《考工记》城市的基本布局遵循的是战国之前中国都城的主要模式，对这一传统的"集聚型"模式的推崇，表明了儒家"复"周之正统的思想观念。其次，《考工记》城市宫城居中的

❸ 河北省文化局文物工作队：《河北易县燕下都故城勘察和试掘》，《考古学报》1965年1期，页83~106。

❹ 河北省文化局文物工作队：《河北易县燕下都第十六号墓发掘》，《考古学报》1965年2期，页79~102。

❺ 曲英杰：《先秦都城复原研究》，页310。

❻ 河北省文化局文物工作队：《燕下都第22号遗址发掘报告》，《考古》1965年11期，页562~570。河北省文物管理处：《燕下都第23号遗址出土一批铜戈》，《文物》1982年8期。

❼ 中国科学院考古研究所洛阳发掘队：《洛阳涧滨东周城址发掘报告》，《考古学报》1959年2期，页15~36。

❽ 《周礼》，页927；Nancy S. Steinhardt, *Chinese Imperial City Planning*, p.33.

模式又不同于传统的西周都城。西周城市最重要的特征是宗庙：作为城市的政治和宗教中心，宗庙兴建于其他所有建筑之先。[1] 而据《考工记》，宫城居于理想化的东周城市之正中，宗庙却被放在了一边，成了隶属于宫室的次要组成部分。本文中的讨论为这一变化提供了历史依据：所有已发掘的战国城市都包含着一个特殊的"宫殿区"。尽管这一区域在各个都城中所处的位置不同，但其围墙都把统治者与国民居住区划分开来，其内部保存至今的大型基址表明了它的支配地位。宫室地位的突出在双城中表现得最为明显，其中宫城成为一个自固其身的单元（self-contained unit），与城市的其他区域仅保持着松散的联系。权力中心从宗庙到宫殿的转换与当时中国的变革密切相关。关于这一变革，谢和耐（Jacques Gernet）叙述道："政治权力试图将自己从其母体中解放出来，……随着它的逐渐挣脱，它作为一个特殊的因素也就越来越清晰地被感知。"[2] 当《考工记》中理想化的城市模式试图把一个更为传统的形象加于新的战国城市时，它所证实的恰恰是这一变革。

（许宏　译）

[1] 同92页[3]。

[2] J. Gernet, *A History of Chinese Civilization*, Cambridge University Press, Cambridge, 1972, p. 62.

汉代美术

礼仪中的美术
"玉衣"或"玉人"?
三盘山出土车饰与西汉美术中的"祥瑞"图像
四川石棺画像的象征结构
汉代艺术中的"白猿传"画像
超越"大限"
"私爱"与"公义"
汉代艺术中的"天堂"图像和"天堂"观念
从哪里来?到哪里去?
汉明、魏文的礼制改革与汉代画像艺术之盛衰

礼仪中的美术

马王堆再思

（1992年）

　　1972年发掘的马王堆1号汉墓，被认为是中国历史上最壮观的考古发现之一。❶迄今为止，大量的论著集中讨论了该墓葬的年代、墓主身份、墓葬结构和各种随葬品，以及令人不可思议的保护完好的女尸和著名的帛画。不过，其中最有争议的问题却是那大概可以称为马王堆艺术的作品——特别是关于帛画的内涵和功用的问题。1983年，谢柏轲（Jerome Silbergeld）在《早期中国》杂志著文，对过去十年有关帛画的热烈讨论发表评述，同时否定了几乎所有以前的解释。他对把帛画的内容和古代文献联系起来的一般做法——此种方法在帛画的释读上造成了莫衷一是的局面——提出挑战："我们真能相信如此精工细作、天衣无缝的画面，是以如此散漫不一的文献材料为背景创作的吗？一个形象来自这个文献，另一个形象来自那个文献？"❷ 学术界关于帛画功能讨论的考察同样使他发出了悲观的感叹："除去收集和应用文献材料的努力以外，帛画在葬仪中的具体功用、画面的大部分内涵和意义、画面和它在葬仪中充当的功能之间的联系、甚至帛画的名称也还没有确定下来。"❸

　　谢柏轲的论文已经发表十年了，然而，其间并没有新的研究回应他的挑战。结果是，虽然从一方面说马王堆帛画在中国美术史上的重要性从没有被怀疑过，从另一方面说它在美术史中的位置仍是若明若暗。以前所做有关帛画的象征和功能方面的种种解释，尽管受到严肃的批评，却没有经过重大的修正，依然通行。本文的目的在于针对谢氏的挑战提出新的阐释，虽然来得迟了一些，但力求客观，因此也希望更能为人所接受。这一新的解释建立在两个

❶ 对这一考古发掘最完整的报道，见湖南省博物馆、中国社会科学院考古研究所《长沙马王堆一号汉墓》，北京，文物出版社，1973年。

❷ Jerome Silbergeld, "Mawangdui, Excavated Materials, and Transmitted Texts," *Early China* 8 (1982–1983), p.83.

❸ 同上，页86。

简明的方法论假说之上：(1) 帛画不是一件独立的"艺术品"，而是整个墓葬的一部分；(2) 墓葬也不是现成的（ready-made）建筑，而是丧葬礼仪过程中的产物。根据这种方法论的考虑，本文的研究集中在随葬品（包括帛画）和墓葬结构以及仪式过程的内在联系上，而不准备对马王堆帛画中的形象重新逐一释读。我将依据墓葬各部分在仪式中使用的顺序，予以分组和分析，并进一步探讨每组或单件物品的存在基础。在此分析过程中，我将抛弃某些影响很深的理论。比如，我们将会发现，马王堆帛画既不是用于给死者招魂，也非表现灵魂升天。再有，无论帛画还是整个墓葬都缺乏表现来世（afterlife）的一个明确一致的构思。墓葬的设计是"多中心的"（polycentric），死后世界被认为是诸多独立部分的集合体，而这些部分是由墓葬各单位中的随葬品和图像来象征的。了解这一特点，就会发现马王堆汉墓与它以前和以后的墓葬之不同，它所代表的是中国早期美术和宗教中的一个过渡阶段。

什么是"招魂"？

根据《仪礼》和《礼记》的记载，汉代的丧礼（death ritual）在招魂（或称"复"）的仪式之后进行。❶ 将死之人（dying person）被安放在地上，身体用一大块布覆盖起来。然后，巫师（所谓"复者"）手持死者的衣服爬到他的房顶："北面招以衣，曰皋某复。三，降衣于前。受用箧，升自阼阶以衣尸。"❷

这段记载和另外两篇称为"招魂"和"大招"的巫咒被作为证明马王堆帛画功能的依据而广为学者援引。比如，刘敦愿写道："（古人）认为必须以衣招魂，使魂附于体，然后才能入葬，……马王堆一号墓出土的帛画之所以作T字形并且以'衣'命名，当是从这种以衣'招魂以复魄'的习俗发展而来。"❸ 这段文字包含着两个有内在联系的结论，被许多当代学者赞同：(1) 招魂的仪式是丧礼的一个组成部分，目的是招回"死者"（dead person）的灵魂；(2) 马王堆帛画是用来招魂的衣服的一种替代形式。然而，这两种结论都不准确。根据《礼记·丧大记》的说法："唯哭先复，复而后行死事。"郑玄注："气绝而哭，哭而复，复而不苏，可以为死事。"❹

❶ 见《仪礼》，页1128~1129，及《礼记》页1572《十三经注疏》，北京，中华书局，1980年。学者一般认为《仪礼》成书于东周晚期，《礼记》成书于汉代。但两部著作中对丧葬礼仪的描述有密切关系，为重构这一礼仪提供了互补材料。

❷《仪礼》，页1128~1129。《礼记》，页1572。

❸ 刘敦愿：《马王堆西汉帛画中的若干神话问题》，《文史哲》1978年4期，页63~72。其他学者如俞伟超、余英时等亦提出相似看法，见俞伟超《马王堆一号汉墓帛画内容考》，《先秦两汉考古学论集》，页154~156，北京，文物出版社，1985年；Ying-shih Yu（余英时），"'O Soul, Come Back!'—Study in the Changing Conceptions of the Soul and Afterlife in Pre-Buddhist China," *Harvard Journal of Asiatic Studies* 42.2 (1987), pp.363–395.

❹《礼记》，页1572。

很明显，招魂的仪式不被视为丧礼（或"死事"）的一部分：它不是试图把灵魂招回到"死者的身体"，而是表现生者为使刚刚断气、看起来已死（seemed to dead）的家庭成员重新复活所做的最后一次努力。

这种招魂的仪式显然主要是表现孝心，而非实际上的医疗手段。❺ 不过，它的渊源却可追溯到世界上许多萨满仪式中所必不可少的一类治疗方法。这种行为揭示了一个广为存在的信仰，即疾病（"将死"是它的极端形式）是由灵魂的游离引起的，适当的处理方法是确定游魂的所在并抓住它，迫使它回到病人的躯壳。❻ 古代中国的招魂仪式基于同样的信仰，这一点在《礼记》和《招魂》等文献中都可看到。《招魂》的开始部分包括了一段帝和巫阳之间的对话。为了帮助一个尘世中灵魂出窍的病人，帝要求巫阳首先占卜确定灵魂的所在。他因此告诉巫阳："有人在下，我欲辅之，魂魄离散，汝筮予之。"这说明即使该病人濒临死亡，如果他的灵魂被追回，他仍有希望复活。我们在其他文化中发现有介绍医疗咒语的类似例子。比如，根据伊利亚德（M. Eliade）的记述，哈萨克—吉尔吉斯的降神会首先要向真主和穆斯林诸圣祈祷，而布里亚特人（Buryat）的萨满要先占卜游魂的所在。❼ 同样的，霍克斯（D. Hawkes）也引用了一位19世纪人类学家记述的一个例子：一个澳洲土著的"医人"（medicine-man）"去追赶一位将死者的游魂，并在它即将随落日消失的一刹那抓住了它。他把它用负鼠皮做成的毯子包裹带了回来，然后把毯子盖在将死者身上，由于灵魂重新附体，他终于活了过来"。❽

尽管后来的解释者和操作者有时候把招魂的仪式和丧礼混为一谈，汉代的人们尚清楚地知道招魂的本义。❾ 除了上面所引的郑玄注对这两种仪式做了区分外，关于《招魂》一诗的讨论同样揭示了汉人对这类记载的理解。许多著名的汉代作家包括司马迁、刘向和王逸对该诗的意义做过推测，他们都认为招魂的对象是奄奄一息然而却还活着的人。❿ 因此该诗可被引申为：此人蒙受社会与政治的不公正待遇而非疾病的折磨，正如王逸在该诗的前言中所说的那样："宋玉怜哀屈原忠而斥弃，愁懑山泽，魂魄放佚，厥命将落，故作《招魂》，欲以复其精神，延其年寿。"⓫ 这种解释的文化底蕴曾被宋代的哲学家朱熹一语道破："荆楚之俗，乃或以是施之生人。"⓬

❺ 余英时认为这个礼仪的象征性在于："人死之际，生者难以相信其所爱者永逝不返。他们必须先假设灵魂的离去只是暂时的，如能把离魂招回的话死者也可复生。因此只有在招魂礼失败时才真正认为人已死去。"但他又认为，招魂"是为新近死者所举行的一系列仪式的第一项"，他因此仍把这一礼仪看做是"死事"的一部分。Ying-shih Yu, "'O Soul, Come Back!'—Study in the Changing Conceptions of the Soul and Afterlife in Pre-Buddhist China," p.365.

❻ Mircea Eliade, Shamanism: Archaic Techniques of Ecstasy (New York: Pantheon Books, 1964), pp.215-258; James G. Frazer, The Golden Bough (New York: MacMillan Publishing Co., 1963), pp.206-220; David Hawkes, The Songs of the South (New York: Penguin Books, 1985), pp.219-223.

❼ Eliade, Shamanism, pp.218-220; V.M. Mikhailowske, "Shamanism in Siberia and European Russia" 24 (1894), pp.69-70.

❽ David Hawkes, The Songs of the South, p.220. 这个例子原出自 Frazer, The Golden Bough, p.212.

❾ 造成这一混淆的一个原因是"死者"一词在礼书中既表示"将死之人"又表示"已死之人"。

❿ 对于这几种不同意见的总结，见 Hawkes, The Songs of the South, pp.221-222.

⓫《楚辞四种》，页119，上海，世界书局，1936年。

⓬ 朱熹：《楚辞集注》，页133，上海，上海古籍出版社，1979年。

由于招魂仪式的独特功能和象征意义直接牵涉到解释马王堆汉墓出土的帛画,对于本文来说极为关键的一点是把它与丧葬仪式严格地区分开来。《礼记·丧大记》很直白地表明了这种区别:"复衣不以衣尸,不以敛。"❶ 用衣服招魂,意味着这衣服象征着被招魂者的存在,它充当的是"引诱"灵魂回归的"治病"工具。而死亡则意味着这种(招魂的)努力失败了,因此招魂的衣服应该被抛弃,而不能作为敛尸之用,更不可能和尸体一起埋入墓内。所以,盖在马王堆软侯夫人内棺上的帛画不可能用于招魂。❷ 但是,一个更为重要的启示是如果我们要了解帛画的名称和性质,我们就必须考察丧礼的全过程。

柩:尸体、内棺与铭旌

在招魂失败之后,被招魂者才被认为是永远离开了这个世界:他的阳魂从此一去不返,他的阴魂尽管还附在他的躯壳里,却不复思想和活动。❸ 只是在这时丧礼才真正开始。❹ 放置在灵堂北部的死者尸体被移至靠近南面窗下的灵床。唐代的孔颖达把这种移动解释为死者从阴(北方、黑暗与死亡)转向阳(南方、光明与再生)。❺ 死者然后接受供奉:侍者用角制的勺子撬开死者的嘴;把一只小凳放在他的脚下;再把盛着酒肉的各种礼器放置在他的身旁。然后,丧礼的主人——通常是死者的长子——对亲友们宣告死者亡故的消息。❻ 亲友们前来致哀,所携来的丧服或者盖在死者身上,或者摆放在灵堂里。专长于各种不同技术的许多礼仪专家也被请了进来,给死者的尸体洗浴,给他穿上一层层的新衣衫,并且不停地用新容器盛上牺牲供奉他。同时,根据《礼记》的记载,还要制作一件特别的"铭旌",❼ 上书"某氏某之柩"。❽ 这面铭旌因此象征了死者在另一世界的存在。郑玄在解释了这一仪式意义的时候说:"以死者为不可别,故以其旗识识之爱之。"在各种各样的仪式仍在灵堂举行的当儿,这面铭旌悬挂在灵屋前的竹竿上。然后,它又被移下盖在死者的灵牌上。

然而,铭旌的主要作用还是体现在随后的殡礼中。此时的仪式由灵堂移出。人们在灵堂前面已经挖好一个狭窄的土坑,称为坎或

❶《礼记》,页1572。

❷ 俞伟超认为马王堆帛画即覆盖尸体的帆,此处又用于给死者招魂。见《马王堆一号汉墓帛画内容考》,页154。这一论点不符合《礼记》所说的招魂之具不用于殓尸的原理。实际上,我们找不到以帆招魂的直接文献依据。同样,我们也可以否定把马王堆帛画看成是招魂用的"袭"以及将其定为"非衣"的流行理论。如谢柏轲已经指出,马王堆1号墓中遣册记载的不是一件,而是两件"非衣",其尺寸亦与出土帛画不合。Silbergeld, "Mawangdui, Excavated Materials and Transmitted Texts," p.84.

❸ 关于中国古代魂魄的理论的讨论,见Ying-shih Yu, "'O Soul, Come Back!' — A Study in the Changing Conceptions of the Soul and Afterlife in Pre-Buddhist China." pp. 369–378。

❹ 陈公柔详细地讨论了古代文献中所记载的丧礼,见《〈士丧礼〉、〈既夕礼〉中所记载的丧葬制度》,《考古学报》1956年6月,页67~84。

❺《礼记》,页1576。

❻《仪礼》,页1129。

❼ 郑玄解释说:"铭,书死者名于旌。"他因此在解释《周礼》时说:"铭,今书或作名。"《周礼》,北京,中华书局,1980年,页812。在解释《仪礼》时他又说:"铭,明旌也。"《仪礼》,中华书局版《十三经注疏》,页1130。

❽《仪礼》,页1130。

殡。把木棺放入坎中，再把尸体移至棺内。棺盖合上后，死者的铭旌就悬挂在这个临时的坟墓旁边。❾ 更多的亲友前来吊丧，在迎接客人的时候死者的家庭成员会表现出极端的悲痛。这个仪式和前面仪式的一个重要区别在于：死者不再通过他的身体而是通过他的铭旌得以体现，铭旌这个遗物允许生者对死者生前的存在"识之爱之"。因此，丧礼的初始就包含了两个阶段，且各有不同的目的及象征。在灵堂内的第一个阶段，死者经历了从死到再生的象征性转换：他的尸体从阴转为阳，从地上转到灵床，人们给他沐浴、穿衣，并且供上酒肉食品。灵堂外的第二个阶段象征着死者的第二次转换，即从此界到达彼界；人们给他沐浴，仔细地为他穿好衣服并捆扎齐整，然后把他放入棺木中封闭起来，死者的代表物便是他的铭旌。《礼记·曲礼下》清楚地说明了这两个阶段的区别："（人死）在床曰尸，在棺曰柩。"❿ 有趣的是，古代的尸柩两个字的写法也表现了它们之间不同的含义。根据《白虎通·崩薨》："尸之为言失也，陈也，失气之神，形体独陈。"而柩（或区）则是（木）框里面一个久字，"柩之为言究也，久矣不复章也。"⓫ 事实上，在汉代，不仅棺内的尸体称为柩，棺木本身及铭旌也都可以称为"柩"。⓬ 同样的名称揭示着尸体、内棺与铭旌之间的内在联系。

只有在认识到这些丧葬仪式和象征符号的特殊性之后，我们

❾《仪礼》，页1139~1140。参见马雍《长沙马王堆一号汉墓出土帛画的名称和作用》，《考古》1973年2期，页118~125。

❿《礼记》，页1269。

⓫ 班固：《白虎通》，四部丛刊本，10·16下。

⓬ 郑玄说："铭旌，书死者名于旌，今谓之柩。"《周礼》，中华书局版《十三经注疏》，页812。《小尔雅》中说："空棺曰榇，载尸曰柩。"见林尹、高明编《中文大字典》，第五卷，页7071、7479，台北，中华学术院，1973年。

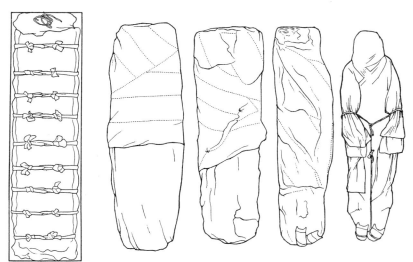

图6-1 湖南长沙马王堆1号西汉墓内棺中的遗体

图 6-2 湖南长沙马王堆 1 号西汉墓内棺盖上的装饰

图 6-3 湖南长沙马王堆 1 号西汉墓出土丝织物纹样

❶ 湖南省博物馆、中国社会科学院考古研究所:《长沙马王堆一号汉墓》,页 43~45。安志敏:《长沙新发现的西汉帛画试探》,《考古》1973 年 1 期,页 43~53。特别有说服力的是马雍《论长沙马王堆一号汉墓出土帛画的名称和作用》。余英时否定这一看法,称:"不论从定义或是出土品来说,铭旌都应该题有死者名字,因此令人不解的是安志敏和马雍仍认为(马王堆 1 号墓和 3 号墓出土的)两件没有题铭的帛画是铭旌。" Ying-shih Yu, "'O Soul, Come Back!'— A Study in the Changing Conceptions of the Soul and Afterlife in Pre-Buddhist China," p.369, no.13. 确实,甘肃出土的两件铭旌都题有死者名字,因此与

才能开始理解马王堆墓。多重棺木中的"内核"是由轪侯夫人的尸体、她的贴身内棺和盖在棺上的著名帛画组成的一个共同体。这与礼中记载的"柩"的组合完全吻合。死亡的女人穿戴齐整:她头戴假发,发上饰有 3 笄和 29 个头饰;双手握着绣花绢面的香囊;她的脸被两块丝织物覆盖;身体先被 20 层各式衣着、衾被及丝麻织物包裹,然后又被 9 条布带捆扎并且盖上两层棉袍(图 6-1)。所有这些准备都一定是在尸体置入棺木之前完成的。

马王堆墓有四重棺,但正如上面指出的那样,只有内棺才是在殡礼中出现的"柩"棺。并非巧合的是,内棺在用料和装饰上皆与其他三层棺材不同。三层外棺只是漆绘,内棺不仅饰以刺绣,而且还在顶部和周壁用羽毛贴饰。与其他三棺以动物和人物的"绘画类"装饰不同(见图 6-7 ~ 6-10),内棺的装饰只用纯粹的几何图案(图 6-2),与轪侯夫人衣服上的图案相似(图 6-3),因

此形成死者的另一层包裹。三层外棺没有捆扎，但是这个内棺却是由平行的带子扎住的，就像用布带捆扎死者的尸体一样。最后，帛画被放置在内棺的顶部，把"柩棺"与其他三个棺分离开来。

许多学者已经令人信服地辨认出马王堆帛画即为铭旌。❶ 除了马雍在他的优秀论文里所举出的丰富的文献和考古学的论据之外，下述两点可进而证明这个推论。首先，作为铭旌（而非死者的其他象征物，比如招魂的衣服和灵牌），它与死者一起埋葬。其次，顾名思义，铭旌代表着棺材中的軑侯夫人。唐代的贾公彦在《仪礼·士丧礼》疏中说："铭旌表柩不表尸。" ❷ 帛画的放置具有同样的象征意味：放置在内棺上的帛画，其上部对着死者的头，因此是（通过棺盖）覆盖着軑侯夫人的柩（尸体）。我们从而可以理解为什么铭旌会被认为是死者尸体的替代物，为什么铭旌的中心会绘上軑侯夫人的画像。

帛画：死亡及死后

上述马王堆帛画在葬仪中的特殊功能和象征意义，为我们释读帛画的内容提供了最关键的线索。研究者通常把帛画分为两部分或三部分。❸ 不过，从纵的方面看，它实际上包括了四个部分，被三个平行的"地平面"（如图 6-4 箭头所示）分开。作为帛画的内部分界，这些平面界定了不同的存在空间（realms of beings）。❹ 所有的释者都把帛画正中间（自上数第二个单元）的主要人物视为軑侯夫人的"肖像"，还有一些研究者正确地指出这个"肖像"是一般铭旌上死者名字的替代品。❺ 但是我关心的是在这样一种礼仪背景中"肖像"的意义所在。在我看来，这种"肖像"的概念——如果我们可以在这种情况下使用这个词的话——必须仔细地与我们惯常理解的表现一个活人的"肖像"艺术区别开来。如前所述，铭旌代表了"柩"或者说"永远的家"（permanent home）中的死者。如是，铭旌正中的軑侯夫人"肖像"目的是表现她在死后的永恒存在，而非生前的暂时存在。其意义在于希望通过这幅肖像使死者永存，使生者"识之爱之"。

有许多证据可以支持这种解释，❻ 其中最重要的是軑侯夫人

❶ 马王堆帛画有别。但如我在上文已经解释，"铭"和"名"二字在汉代可通用。既然铭旌的主要功用是"以明死者"，书写姓名和绘画肖像均可达到这一目的。除马王堆 1 号墓和 3 号墓出土的两件帛画铭旌外，另外于山东金雀山 9 号墓出土的一幅帛画也可定为铭旌。见《文物》1977 年 11 期，页 26。此外另有一根据可以支持把这五件作品归入一类：在这些作品中无论是死者的名字还是死者的肖像均出现在画面上方的日月之下。

❷ 贾公彦疏：《仪礼》，页 1130。

❸ 关于这些不同看法，见 Michael Loewe（鲁惟一），*Ways to Paradise*（London:George Allen & Unwin,1979）,p.34. 鲁惟一自己将帛画画面分成两部分，其方法与商志醰和马雍相近。见商志醰：《马王堆一号汉墓"非衣"试释》,《文物》1972 年 9 期，页 43~47。马雍：《论长沙马王堆一号汉墓出土帛画的名称和作用》，页 122~123。

❹ 谢柏轲在其讨论关于帛画的种种观点时也采用了这个"四分法"。Silbergeld, "Mawangdui, Excavated Materials and Transmitted Texts," p.79.

❺ 马雍：《论长沙马王堆一号汉墓出土帛画的名称和作用》，页 121~122。

❻ 除文献依据外，帛画的一个细节也可证明軑侯夫人的肖像所表现的是她的"柩"。图中这个肖像正下方绘有一个饰回纹的木板。由于其所饰花纹，这个板肯定不是表现一个台阶或通道。更可能的是，所表现的是楚墓中常见置于尸体下面的"笭床"或"桄"，是一个透雕花纹的长方形木板。出土实例见湖南省荆州地区博物馆：《江陵雨台山楚墓》，图 43，北京，文物出版社，1984 年。

图 6-4 湖南长沙马王堆 1 号西汉墓铭旌

图 6-5 湖南长沙马王堆 1 号西汉墓铭旌上的祭祀场面

"肖像"与其下部画面（下数第二单元）的关系。这个画面所描绘的是一个献祭的场面(图6-5)：三个大鼎和两个壶摆在近前的地面上；在这些礼器之后，七个人排成两行，恭敬地朝向中间的一个物体拱手而立。有些学者提出这件放置在低矮的案桌上，且有图案外表的物体应是轪侯夫人的棺材。❶ 但是它并非一个长方形的盒子，而是有着一个柔软圆滑的扁平外观。因此，我认为它很可能是礼书中所描述的放置在灵床上被衣物和尸巾覆盖起来且以酒食祭献的死者尸体。换言之，这个画面表现的是躺在灵堂中、装殓以前的轪侯夫人，就像《礼记》所说的那样："在床曰尸。"

帛画最上和最下两个部分进而为中间的"肖像"和"祭献"场面构成了一个宇宙空间：多数学者同意这两个部分分别代表天界（heaven）和地下（underworld）。天之门被两个守门人和一对豹子把守；屈原在《招魂》中把他们称为"阊阖"——即"天门"——的守卫者。❷ 天界的中央是一个身份不明的主神，太阳和月亮分别安置于两侧，象征着宇宙中阴阳两种力量的对比和平衡。❸ 把帛画最下部画面认定为"地下"的看法不易致误：该部分中的所有形象，包括两条大鱼（水的象征），站在鱼背上的中心人物（土伯？），蛇（地府之物），及画面下角的一对"土羊"，都说明这一空间是阴曹地府。因此这上下两个部分使我们想起司马迁记述的秦始皇陵地下墓室的情况，即所谓"上具天文，下具地理"。❹ 与始皇陵地宫的设计一样，马王堆帛画所表现的也是一个微观的宇宙。

尽管学者们关于帛画中许多图像的认定存有共识，但是关于它们之间关系的解释却存在严重的偏差。占主导地位的看法是认为整个帛画表现了升仙思想：不论是认为这幅画所表现的是轪侯夫人升仙的过程，❺ 还是认为她已经生活在以两条环绕着她的龙所形成的壶状蓬莱仙岛，❻ 画面所体现的都是对不死的追求。这些解释已经受到了俞伟超先生的批评，他认为"在先秦典籍中，升仙思想找不到明显踪迹。它只是到汉武帝以后，尤其是西汉晚期原始道教发生以后，才日益成为人们普遍的幻想"。❼ 然而，俞的推论是以现存的文献为根据的，我们尚不能排除这样一种可能性，即升仙的概念早在西汉前期已经流行，只是还没有形成理论。

❶ 这个看法首先由沃森（William Watson）提出，后由鲁惟一加以发展，见 Michael Loewe, *Ways to Paradise*, pp.45-46.

❷ Hawkes, *The Songs of the Sorth*, 74, p.225.

❸ 孙作云对帛画这一部分有详细分析，见《长沙马王堆一号汉墓出土画幡考释》,《考古》1973年1期，页54~61。另见 Michael Loewe, *Ways to Paradise*, pp.47-59.

❹ 司马迁：《史记》，北京，中华书局，1959年，页265。

❺ 这个看法可以以孙作云《长沙马王堆一号汉墓出土画幡考释》（页57~58）为代表。

❻ 这个看法首先由商志䑓在《马王堆一号汉墓"非衣"试释》中提出（页44），后由鲁惟一加以发展，见 Michael Loewe, *Ways to Paradise*, p.37.

❼ 俞伟超：《马王堆一号汉墓帛画内容考》，页156。

我反对马王堆帛画"升天"说的主要原因是这种理解与构成当时招魂和丧葬仪式的基本信仰有冲突，我称这种信仰为对"幸福家园"（happy home）的执著和幻想。根据这种信仰，死者最安全的地方是他的坟墓，正如家是生者最安全的地方一样。而天上则被视为极端危险的所在，《招魂》这样描述道：

> 魂兮归来，君无上天些，虎豹九关，啄害下人些。
> 一夫九首，拔木九千些。豺狼从目，往来侁侁些，悬人以娭，投之深渊些；致命于帝，然后得瞑些。归来归来，往恐危身些！

还有，把帛画视为"升天"的解释常常基于"叙事性绘画"（narrative painting）的概念，而这种艺术形式在西汉早期绘画中尚不存在。❶ 马王堆帛画以及许多汉代丧葬艺术品的构图原则并不是"叙事性的"（narrative），而是"相关性的"（correlative）。属于后者图像的组合是基于它们之间的概念性的联系（conceptual relationships）。通过这种方式，古代中国宇宙观中的基本的二元结构（dualistic structure）被转换为视觉形象。❷ 马王堆帛画是这种构图的典范，我们发现它包含许多在纵横两个方向上都相互关联的"对子"（pairs）。除了沿构图中轴对称分布的许多"镜像"（mirror image）以外（包括龙、天马、豹、天门的守卫者、飞天、龟、猫头鹰、鱼和"土羊"），太阳与月亮相对，太阳里的金乌与月亮中的蟾蜍相对。帛画自上而下的四个部分同样组成了两个对子：天上与地下相对，軑侯夫人的柩（即她的肖像）与她的尸（即在祭献时的她的尸体）相对。这后一组形象被一对龙既联结又分开：双龙盘结成8字形，为死者的两种形象创造出两个相联结的

❶ 关于汉代画像的构图语汇，见拙著 *The Wu Liang Shrine: The Ideology of Early Chinese Pictorial Art* (Stanford, Stanford University Press,1989) 中对"情节式"与"偶像式"画像的讨论（页133）。王逸说屈原的《天问》是受一宗庙壁画所描绘的神话故事的启示。即使我们采取他的说法，这类壁画仍可以是单幅"情节式"的作品，表现一个故事的高潮或把几个情节聚合于一个画面之内。这两类表现方法为汉画中之大宗。乔纳森·查维斯（Jonathan Chaves）曾提出洛阳烧沟61号墓中壁画包括"二桃杀三士"故事的连续画。("A Han Painted Tomb at Loyang," *Artibus Asiae* 30 [1968], pp.5-27.) 但这个说法尚需证明。在中国艺术史上，贯联多个画面的连续故事画只是在六朝时期才出现，如传顾恺之的《洛神赋图》。

❷ 关于对汉代以前中国艺术和思想中二元结构的讨论，见 K. C. Chang（张光直）, "Some 'Dualistic Phenomena' in Shang Society," *Early Chinese Civilization: Anthropological Perspectives* (Cambridge, Mass., Harvard University Press, 1976), pp.93-114; *Art, Myth, and Ritual* (Cambridge, Mass., Harvard University Press,1983), pp.56-80. 类似的静态结构也见于武梁祠画像，其顶部饰祥瑞，两边山墙分别刻东王公和西王母，三壁上表现一部人类历史。见拙著 *The Wu Liang Shrine: The Ideology of Early Chinese Pictorial Art*, pp.218-221.

❸ 除去画在中心线上的形象以外，帛画中绝大多数形象是成对出现的。一个例外是以双手托月的一个女性人物。论者多以此为嫦娥，如孙作云《长沙马王堆一号汉墓出土幡考释》，页57~58。但王伯敏和琼·詹姆斯（Jean James）指出由于中国古代思想中灵魂与月亮的密切关系，这个形象所表现的应该是軑侯夫人的灵魂。可以支持这个观点的是，这一形象不同于軑侯夫人儿子的马王堆3号墓所出土帛画，该画中相应部位所绘的是一男子形象。王伯敏：《马王堆一号汉墓帛画并无嫦娥奔月》，《考古》1973年3期，页273~274；Jean James, *An Iconographic Study of Two Late Han Funerary Monuments: The Offering Shrines of the Wu Family and the Multichamber Tomb at Holingor*, Ph.D. dissertation, University of Iowa, 1983, p.17; "Interpreting Han Funerary Art: The Importance of Context," *Oriental Art* 31.2 (1985), p.285. 但是这两位学者没有解释为什么3号墓帛画中的"灵魂"形象并没有画在月亮旁边。

空间。这一分析使我们认识到帛画的主题：在宇宙的背景下它描绘了死亡，也寄托了重生的愿望：葬礼之后，轪侯夫人将生活在她地下的"永恒家园"。❸

外棺：地下的保护和不死的仙境

如前所述，马王堆汉墓有四重大小依次递减的套棺（图6-6），木棺在类型学上的相似性往往使学者们把它们放在一起研究。❹ 但是我在上面的讨论已经提出，由于内棺在丧葬仪式中的特殊功能，应该把它与其他三重外棺区分开来：只有内棺才被称为"柩"，并且出现在"殡"礼中。殡礼之后，人们把这个盛有轪侯夫人尸体并且覆盖着铭旌的内棺装入其他三个外棺中，形成葬礼（funerary procession）中所陈列的套棺。

有人可能设想，为了便于人们瞻仰，最外面的一层棺大概会非常奢华，然而事实并非如此。这重棺的表面除了一层黑漆，别无其他任何装饰。黑色的象征意味很明显，在汉代，黑色与北方、阴、长夜、水和地下相关，而这一切概念又都与死亡联系在一起。"玄"或"黑"是许多丧葬用语的组成部分，比如"玄宅"、"玄宫"（坟墓）、"玄庐"（茅草搭成的灵屋）、"玄壤"（地府）、"玄灵"（鬼魂）和"玄包"（深藏）等等。❺ 对那些参加轪侯夫人的葬礼或旁观的人来说，这最外一重的黑色棺材是他们惟一所能看到的物件。庄重的黑色意味着把死者与生者永远分开的死亡，也意味着这个黑色外棺之内的第二、三重外棺表面的华丽图案，并非为了在送葬仪式中被人观赏，而仅仅是为死者设计制作的。

❹ 史为：《长沙马王堆一号汉墓的棺椁制度》，《考古》1972年6期，页48~52；俞伟超：《马王堆一号汉墓的棺制的推定》，《湖南考古集刊》1982年1期，页111~115。

❺《说文》以玄为北方之色。关于"玄"的其他意义，见《中文大字典》，第6卷，页262~276。

图6-6　湖南长沙马王堆1号西汉墓套棺

第二重外棺的基本颜色也是地府之色——黑色；但是其上绘有云纹和栩栩如生的神怪动物形象（图6-7）。造型优美的卷云纹暗喻着宇宙中固有的生命之力——气。❶ 神怪们则保护着黑暗世界中的死者。❷ 它们的形象可以分为两大组，一组是"保护者"的形象（图6-8），主要是带角的地下灵怪，或射箭或操矛或与公牛搏击，也有的在擒鸟吞蛇。人们相信鸟与公牛是不祥之物，而蛇更对墓中的尸体有着极大的危害。第二组的主题数量较少，大概可以称为"祥瑞"形象（图6-9），包括羊（祥）、舞者和乐者、九尾狐、骑鹿仙人以及"鹤呼吸"等等。惟一不能归入这两类的一个形象出现在木棺前部、图案下边正中的地方。这是一个很小的人物，其发型说明她是女性（图6-7箭头所示）。画者只描绘出她的上半身，似乎是刚刚进入这个画面。孙作云根据这些特征把这个形象视为软侯夫人的另一幅"肖像"。如果这个意见正确，那么该图所表现的是软侯夫人处于刚刚越过死亡的大限，正在进入地府（underground world）的一瞬间。她所进入的世界由"保护者"把守着并得到"祥瑞"的保佑。

接下来就是直接套着覆有铭旌的内棺的第三重外棺。它有着鲜艳的红色外表，红色意味着阳、南方、阳光、生命和不死。关于红色与不死世界之间联系的证据很多，如《山海经·西山经》中说："南望昆仑，其光熊熊。"❸ 并非巧合的是，带有三个山峰

❶ 关于汉代"气"的概念和艺术表现，见拙文"A Sanpan Shan Chariot Ornament and the Xiang-rui Design in Western Han Art," *Archives of Asian Art* 37（1984），pp.46-48. 译文见本书《三盘山出土车饰与西汉美术中的"祥瑞"图像》。

❷ 孙作云在其《长沙马王堆一号汉墓漆棺画考释》（《考古》1973年4期，页247~254）中对这些形象做了讨论。

❸ 袁珂：《山海经校注》，页45，上海，上海古籍出版社，1980年。

图6-7　湖南长沙马王堆1号西汉墓第二重棺前部装饰

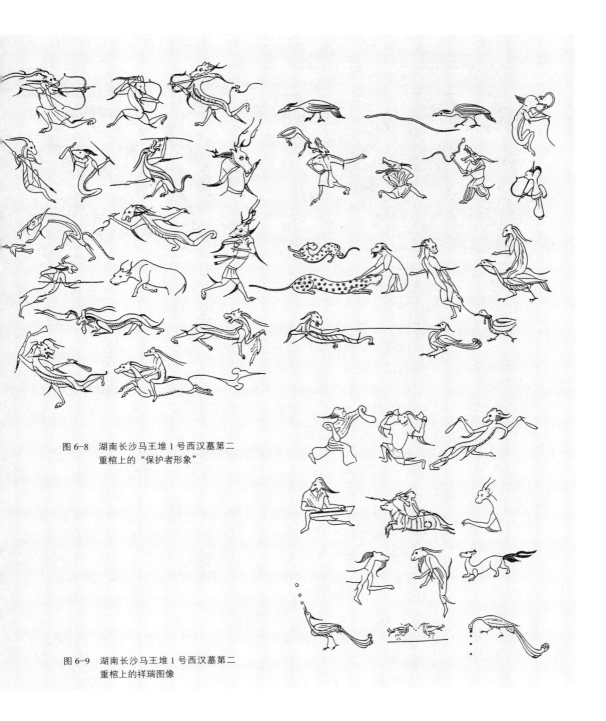

图 6-8　湖南长沙马王堆 1 号西汉墓第二重棺上的"保护者形象"

图 6-9　湖南长沙马王堆 1 号西汉墓第二重棺上的祥瑞图像

的神奇的昆仑山是此棺的表现中心，两侧绘有龙、神鹿以及其他的神异和不死之物（图6-10）。❶ 即在汉代以前，昆仑已经成为不死的主要象征和人们的渴望之地。❷ 生活在长江中游的屈原在其著作中经常提到昆仑，把昆仑的三峰称为玄圃、阆风和板桐。恍惚中他觉得他来到了这个神奇的地方：

　　朝发轫于苍梧兮，夕余至乎县圃。欲少留此灵琐兮，日忽忽其将暮。吾令羲和弭节兮，望崦嵫而勿迫。路漫漫其修远兮，吾将上下而求索。

然而，他的追求到头来却是一场空：

　　朝吾将济于白水兮，登阆风而緤马。忽反顾以流涕兮，哀高丘之无女。

屈原生逢乱世，不死之山只能给他一个虚幻的希望。汉代的人们却要乐观得多，他们相信一旦达到昆仑之巅便能永远幸福快乐。昆仑的形象也日臻精巧。据马王堆汉墓建成之后不久编著的《淮南子》一书记载，神奇的昆仑山不仅有神异的动物把守保护，而且还有不死之树长生，不死之水长流。此书的另外一段这样写道："昆仑之丘，或上倍之，是谓凉风之山，登之而不死。或上倍之，是谓悬圃，登之乃灵，能使风雨。或上倍之，乃维上天，登之乃神，是谓太帝之居。"❸ 这里所描写的昆仑仍与人可不死的古老观念相联系，而马王堆漆棺所描述的昆仑却表示了一种新的信仰的出现，

❶ 曾布川宽将这几个形象定为昆仑，见其论文《昆仑山と昇仙图》，《东方学报》，51（1979），页87~102。

❷ 关于昆仑神话的发展演变，见拙著 The Wu Liang Shrine: The Ideology of Early Chinese Pictorial Art, pp.117-126.

❸ 刘安：《淮南子》四部丛刊本，4，页26~27。

图6-10　湖南长沙马王堆1号西汉墓第三重棺前部及左侧面装饰

即成仙的欲望也可以在死后实现。❹

总之，马王堆1号汉墓的三重外棺为死者营造了一系列不同的空间。第一重即最外一重把她与生者分离开来，第二重代表了她正在进入受到神灵保护的地府，第三重一变而为不死之仙境。这些套棺的独特设计不见于古代典籍记载，大概反映了汉代早期丧葬艺术中出现的新因素。❺根据它们的设计所反映的思想，躺在这些彩绘套棺中深处的死者——轪侯夫人"居住"在这些不同的领域，既已摆脱了邪魔的侵扰，也已达到成仙不死之境。

椁：阴宅

根据古礼，殡之后，葬礼转移到坟墓进行。冢人已经挖好了墓穴，死者的家属要在那里举行一个简短的仪式。❻死者的长子站在墓穴的南方，向着北面这样许愿："哀子某，为其父某甫筮宅。度兹幽宅，兆基无有后艰。"筮人许诺后，长子要很快地检查一下建椁用的木料。他还要检查随葬品，主要是放在椁中的日用品和食物。这一套礼仪表明椁，而非墓穴或套棺，才是为死者专门设计和建造的"阴宅"。❼

与预先在作坊里制作的套棺不同，椁是在墓穴里面筑构而成（图6-11），就像房子是在选定的地点建造一样。❽轪侯夫人的椁的建

❹ 关于中国古代升仙观念的演变，见拙文 "Beyond the Great Boundary: Funerary Narrative in Early Chinese Art," in J. Hay ed., *Boundaries in China* (London: Reaktion Books, 1994), pp.81-104.译文见本书《超越"大限"——苍山石刻与墓葬叙事画像》。

❺ 关于棺饰的记载，见《礼记》，页1583~1584。

❻ 见《仪礼》，页1142~1143；《礼记》，页1293。

❼ 曾侯乙墓的布局和陈设也反映了同样的意图。此墓东室为椁室；随葬的8个年轻妇女似是乐人或服侍墓主的起居。盛放武器和车马具的北室似为武库。西室中随葬了13名妇女，应该是象征妻妾居住的后房。陈列着钟磬和礼器的中室代表侯门中的正房。湖北省博物馆：《曾侯乙墓》，卷1，页12~15，60~75，北京，文物出版社，1989年。

❽ 史为：《长沙马王堆一号汉墓的棺椁制度》，页52。

图 6-11 湖南长沙马王堆 1 号西汉墓平剖面图

造至少包括六个步骤（图6-12）：(1)在墓穴底部纵向放置三根粗壮的垫木；(2)在这些垫木上建造一个长5.5米、宽3.65米、高2米的大木箱；(3)把这个大箱分为五个长方形的小箱，一在中，其余四个分置四边；(4)把随葬品放入四个边箱中；(5)把套棺（死者的尸体已在其中）放入中箱；(6)封顶。这意味着在死者前来居住之前，富丽堂皇的阴宅已经在土穴中建筑完毕。椁的象征意义解释了马王堆1号汉墓的一个重要现象：除了軑侯夫人穿的衣服和一些有明显巫术功能的物件以外，❶ 几乎所有的随葬品，包括一千多件日用品和食品都是在椁箱中发现的（图6-13）。不仅如此，椁箱中还出土了写在312片竹简上的这些随葬品的清单——遣策。尽管随葬记录上的物品与实际出土的随葬品不完全吻合，但这种不吻合为我们研究该墓反而提供了额外的材料：可能遣策记录的物品是计划中随葬用的，而出土的随葬品则是死者阴宅的实际装备。❷

❶ 这些发现于第三和第四层棺之间的物品包括一面铜镜和69个桃木俑或桃符。如发掘报告所称，这些物品的主要功能是避邪和保护葬于第四层棺中的死者。湖南省博物馆、中国社会科学院考古研究所：《长沙马王堆一号汉墓》，页100~101、128。

❷ 根据发掘报告，遣册中常夸大随葬品的尺寸和数量，所提到的一些明器并未在墓中发现，但墓中存在的一些礼品、木俑和衣服又不见于遣册。湖南省博物馆、中国社会科学院考古研究所：《长沙马王堆一号汉墓》，页154。

图 6-12 湖南长沙马王堆 1 号西汉墓木椁

图 6-13　湖南长沙马王堆 1 号西汉墓木椁中的随葬品

礼仪中的美术　117

在放置随葬品的木椁边箱中，北箱模拟住宅中的内寝。丝幕挂在四壁，竹席铺在底部，饮食器和矮几放置在中央。该箱西部则是卧室用品和家具，包括奁盒、绣枕、香囊和彩绘的屏风。东部是着衣或彩绘的木俑，包括舞者、乐者和软侯夫人的内侍。这些偶人与木椁东、南边箱出土的墓俑不同，后者是由两个称为"冠人"的家臣所率领的仆佣形象。❶东、南边箱连同西边箱因此代表了整个家庭及其财产。大部分的日用器具和食品藏在相当于三个贮藏室的这三个边箱里，包括154件漆器和48件陶器，其中许多盛有熟食和酒；48个布包、干粮、药和用泥仿做的日用品；40篮假钱以及管弦乐器。

尽管所有的随葬品都是为了死者阴宅中的日常生活所备，但食品是其中最重要的组成部分。❷遣策记录的三分之二以上的随葬品与饮食有关，而且无论是原料或烹调方法都相当讲究。更有意义的是，墓葬的建造者虽然没有把遣策所记的一些物品放置墓中，但遣策所记的几乎所有的饮食品都确实在椁箱中随葬，❸包括10种粮食和20种不同的肉类制品；7种主要的肉——牛肉、猪肉、羊肉、马肉、鹿肉、狗肉和兔肉，每种都有13种不同的烹调方法。这些随葬品支持了余英时的论点："就日常所需这一点说来，在死者与生者之间没有一条明确的界线。"❹软侯夫人的阴宅因此反映出《招魂》所生动描述的人世间的"家"的景象：

> 室家遂宗，食多方些。稻粢穱麦，挐黄粱些。大苦咸酸，辛甘行些。肥牛之腱，臑若芳些。和酸若苦，陈吴羹些。胹鳖炮羔，有柘浆些。鹄酸臇凫，煎鸿鸧些。露鸡臛蠵，厉而不爽些。粔籹蜜饵，有餦餭些。瑶浆蜜勺，实羽觞些。挫糟冻饮，酎清凉些。华酌既陈，有琼浆些。归来反故室，敬而无妨些。

结语：中国美术史上的马王堆1号汉墓

《礼记》的作者们认为，埋葬死者要能"衣足以饰身，棺周于衣，椁周于棺，土周于椁"。❺尽管这种情况在许多墓葬包括马王堆1号汉墓中司空见惯，我还是希望通过解剖它的"层次"——这些

❶ 高明认为这两个男性俑表现轪侯家家丞，见高明《长沙马王堆一号墓"冠人俑"》，《考古》1973年4期，页255~257。

❷ 这一现象支持余英时的论点：由于"祖先的灵魂会因为缺乏祭祀的食物而加速消散"，因此"古代中国人对其死去祖先的饮食欲望极为注意"。见 Ying-shih Yu, "'O Soul, Come Back!'—A Study in the Changing Conceptions of the Soul and Afterlife in Pre-Buddhist China," pp.378-379.

❸ 关于遣册与出土实物的比较，见湖南省博物馆、中国社会科学院考古研究所：《长沙马王堆一号汉墓》，页130~155。

❹ Ying-shih Yu, "'O Soul, Come Back!'—A Study in the Changing Conceptions of the Soul and Afterlife in Pre-Buddhist China," p.378.

❺ 《礼记》，中华书局版《十三经注疏》，页1292。

层次与葬礼的各阶段相关,而且还反映出当时关于死后的复杂观念——去理解这种独特的埋葬方式。我们已经看到,丧葬的三个主要层次——"内核"、三重外棺和椁,是渐次在葬礼中完成和使用的,其设计与装饰所表现出来的信仰和价值也大相径庭。

墓葬的内核保护着軟侯夫人的尸体,这种保护既是实际的也是象征性的。在死者的尸体被衣衾层层包裹并仔细地密闭在内棺中时,她的形象则被保存在她的铭旌上。实际上死者在铭旌上有两种形象:一个代表她的尸体,另一个描绘了她在阴间的永恒存在。三重外棺组成第二个层次。不同的图案和色彩分别把第二、三重外棺表现为阴间和不死之境,而最外一重的全黑外棺又把这些境界与人世隔离开来。黑棺之外盛满各种随葬品的椁摹仿死者生前的居家。在这些层次界定以后,我们就可以以此去判定马王堆1号汉墓在中国美术史上的位置:我们可以把它与年代早于或晚于马王堆的墓葬比较,看看哪些方面是古代传统的继续和变异,哪些是创始性的,而哪些将发展为新的墓葬艺术形式。

为死者在地下安"家"的观念由来已久。即使在史前,饮食品及各种日常用具也常常被随葬墓中。保护死者的概念也可追溯到上古:商代王陵殉葬的武装兵士便可能是王陵的保卫者,[6]而东周墓葬出土的彩俑也常用来保护坟墓和棺木。灵魂的概念也不是汉代的发明。正如余英时所说:"死者的灵魂与人一样有意识的观念,已经表现在商周时代的祭仪中。"[7]同样的观念一直持续到了公元前5世纪并且表现在曾侯乙墓棺木的装饰上,[8]上面的彩绘窗户可能代表死者灵魂的出入口(图6-14)。还有长沙出土的两面东周晚期的带有死者肖像的彩绘帛画,也都先于马王堆帛画。[9]最后,有关骊山秦始皇陵墓的记载,说明至迟在公元前3世纪,人们已经开始把坟墓营造成一个微观宇宙。

马王堆1号汉墓继承并发展了丧葬艺术中的这些传统因素。椁模仿了当时贵族的居家;死者的肖像和宇宙融入同一幅帛画;先前静态的保护神活灵活现地出现在巨大的阴间画面中。但更重要的是,该墓还包含一些前所未见的新因素,比如第三重外棺的不死之境和帛画上的许多母题。这些新的形象修正也丰富了传统的主题,通过这种方式,该墓兆示着把不同信仰融入单一墓葬的

[6] Li Chi(李济), Anyang (Seattle: University of Washington Press, 1977), pp.91-92.

[7] Ying-shih Yu, "'O Soul, Come Back!' —A Study in the Changing Conceptions of the Soul and Afterlife in Pre-Buddhist China," p.378.

[8] 一件这类陶棺标本发表于东京国立博物馆《黄河文明展》,图29,东京,1986年。

[9] 关于对这两幅楚帛画的介绍,见黄文昆《战国帛画》,《中国文物》3期(1980年),页31~32。

图 6-14 湖北随州战国曾侯乙墓棺前面及左面的装饰

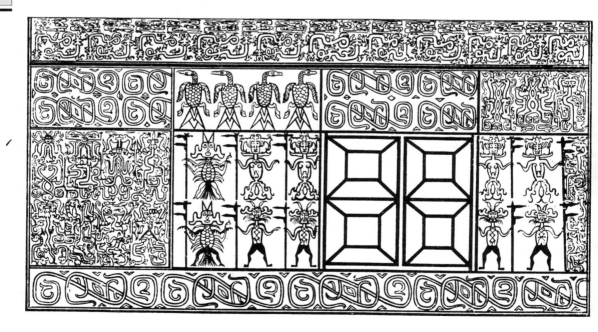

愿望的出现。然而，这种融合是通过增加棺椁的层数，而不是在概念之间建立逻辑关系的方式完成的。这样形成的墓葬是"多中心"的一个结构。马王堆墓中的死者实际有四个不同的生存空间：宇宙、阴间（underworld）、仙境和阴宅（underground household）。这些范畴之间的关系并不清楚，我们也很难判定死者到底居住在哪个地方。似乎是为了表达生者的孝心和讨好死者，坟墓的建造者提供了他们所知道的一切关于死后的答案，但却并没有把这些答案连缀成一个完整的系统。

图6-15 四川简阳鬼头山东汉石棺上的装饰

礼仪中的美术 121

❶ 雷建金：《简阳县鬼头山发现榜题画像石棺》，《四川文物》1988年6期，页65；内江市文管所、简阳县文化馆：《四川简阳县鬼头山东汉崖墓》，《文物》1991年3期，页20~25；赵殿增、袁曙光：《天门考——兼论四川汉画像砖（石）的组合与主题》，《四川文物》1990年6期，页3~11。

❷ "此上人马皆食太仓"铭文在汉墓中常见，其意为墓中所有刻画或陈设的人物动物均可以在太仓（此处指最大储藏粮食的地方）中取得食物。

❸ 关于四川石棺的装饰规律，见拙著"Myths and Legends in Han Funerary Art: Their Pictorial Structure and Symbolic Meanings as Reflected in Carvings on Sichuan Sarcophagi," Lucy Lim ed., *Stories From China's Past* (San Francisco, The Chinese Culture Foundation, 1989). pp.72-81. 译文见本书《四川石棺画像的象征结构》。

墓葬的多中心趋向标志着马王堆1号汉墓在早期中国丧葬艺术中的过渡性质。这并不是说它预示着一个关于来世系统的神学解释的出现——这个目标在佛教传入以后才最后达到。相反，它所预示的是下一时期墓葬设计者所面临的最重要问题：通过把马王堆1号汉墓的分散层次联结为一个单一的图像，后来的设计者似乎就能够对来世做出连贯的解释。这里只引一个说明这个发展的例子。四川简阳鬼头山新发现的一个石棺上的榜题解释了石棺上的画像（图6-15）。❶门阙被称为"天门"——灵魂进入来世的入口。其他一些形象——包括宇宙神伏羲和女娲、太阳和月亮、四神（龟、龙和白虎）——把这个石棺转换为死者的宇宙。第三组母题是不死的符号，包括对弈的羽人（题为"仙人搏"）和骑马的仙人（题为"先人骑"）。第四组形象代表着财富：二层楼的建筑"太仓"供给死者（还有石棺上雕刻的人物、动物）无尽的食物；❷白雉、桂铢和离利（兽）代表三种基本的瑞兆，即鸟、树和动物。所有这些因素都与马王堆1号汉墓的各部分相关，但在这里它们相互混合而把石棺转变为一个单一而又一致的来世：❸在黑暗之地，太阳与月亮依然熠熠生辉，阴阳调和；死者的灵魂不受饥寒的煎熬；更重要的是，死者已经跨过天门，他或她已成为永恒乐土的一分子。

（陈星灿　译，巫　鸿　校）

7

"玉衣"或"玉人"？

满城汉墓与汉代墓葬艺术中的质料象征意义

(1997年)

 本文所探讨的玉器的意义不局限于造型和纹样，而是着眼于玉作为一种艺术媒介本身所具有的象征性。这当然算不上一个新话题，因为至少从汉代开始，儒家学者们就已致力于界定玉特有的"德"。这类讨论先是见于《礼记》，后来又被总结在许慎的《说文解字》中。❶ 大约同时，历史学家也记载了玉的另外一种特质，即使人长寿不死的神奇能力。据说汉武帝有一只玉杯，上有铭曰："人主延寿。"此外，汉武帝还沉迷于服食以玉屑和甘露调制的长生不老药。❷ 但是，这些记载涉及的特殊事例，并不一定表达一种普遍的观念：我们没有理由假定汉代的一位凡夫俗子会有汉武帝的人力物力或其追求长生不老的热望；我们也不能假设大约公元1世纪的记载一定能反映公元前2世纪时玉的含义。

 本文的目的不是重复这些有关玉的儒家理论或道家佚事，所以也就不把这些文献资料作为论述的中心。如本文题目所示，我的目的在于探索一个特定墓葬中玉所具有的象征意义。因为满城汉墓的构建与布置不仅用了玉，还用了其他的材料，如木、陶、金属和石，因此我希望能够揭示这个墓葬在选择与运用各种材料背后的思想。更具体地说，我希望弄清在这座墓葬中，这些材料用在何处，用来制作何种建筑和器物，这些建筑或器物之间存在什么样的关系，以及为什么选择玉去制作安置于特定地点的某些特定物品。

 如同任何历史解释，这项研究须从若干前提出发。我的两个前提非常基本，因此或可以被广泛接受。第一，我假设在中国古代礼仪美术中，不仅礼制建筑和器物的形状、装饰和铭文具有意义，它

❶《礼记·聘义》记载了孔子与其弟子子贡的对话："子贡问于孔子曰：'敢问君子贵玉而贱珉者何也，为玉之寡而珉之多与？'孔子曰：'非为珉之多故贱之也，玉之寡故贵之也。夫昔者，君子比德于玉焉，温润而泽，仁也；缜密以栗，知也；廉而不刿，义也；垂之如队，礼也；叩之其声清越以长，其终诎然，乐也；瑕不掩瑜，瑜不掩瑕，忠也；孚尹旁达，信也；气如白虹，天也；精神见山川，地也；圭璋特达，德也；天下莫不贵者，道也。'"见阮元校刻《十三经注疏》下册，页1694，北京，中华书局，1980年。后来，许慎在《说文》中又为玉下了这样的定义："玉，石之美有五德者。润泽以温，仁之方也；䚡理自外，可以知中，义之方也；其声舒扬，专以远闻，智之方也；不挠而折，勇之方也；锐廉而不技，絜之方也。"《说文解字》，页10，北京，中华书局，1963年。

❷ 司马迁:《史记》，页1383，北京，中华书局，1959年。

① 对于这一问题更详细的讨论，见 Wu Hung, *Monumentality in Early Chinese Art and Architecture*, Stanford, Stanford University Press, 1995.

② 这种"图像程序"的一个典型例子是建于公元 151 年的武梁祠。详细的讨论见 Wu Hung, *The Wu Liang Shrine: The Ideology of Early Chinese Pictorial Art*, Stanford, Stanford University Press, 1989.

们的媒质与材料也同样具有意义。① 第二，我假定一个礼仪性建筑一定有着一个内在的"程序"（program），有时这种程序通过图像和题记表现出来，② 但即使没有图像和题记，一个礼仪性的建构仍然是一个系统设计的建筑空间。在如满城汉墓这种情况下，其礼仪程序也可以从材料的选择和利用上反映出来。因此，本文对玉的象征意义的研究，必须与对满城这两座大墓的整体研究结合起来。

一、满城汉墓

这里有必要先对满城 1 号、2 号墓做些简单介绍。这两座墓葬建于公元前 2 世纪晚期，墓主为中山靖王刘胜（死于公元前 113 年）及其夫人窦绾。两座墓葬名扬中外，主要的一个原因是由于出土的

图 7-1　河北满城 1 号西汉墓玉衣

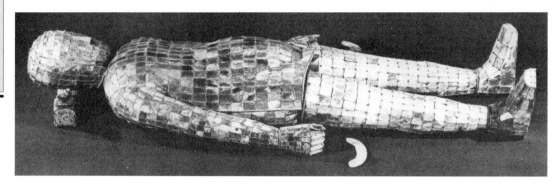

图 7-2　河北满城 2 号西汉墓玉衣

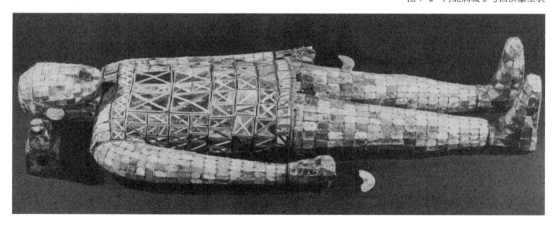

两具"玉衣",曾经在国内外广泛发表并多次展出(图7-1、7-2)。这种对某项出土物品集中的兴趣固然值得欢迎,但它也导致了对墓葬"原境"的摒弃(de-contextualization),因而具有负面的影响。换言之,尽管这两套玉衣及其他属于死者的精美随葬品都是原有墓葬的一部分,但是它们受到特别的赞赏,被加以孤立的研究。很多著述专门讨论其设计、工艺、风格和历史渊源;但却很少有人关心其礼仪环境以及与墓葬建筑的关系,因而也就不能充分地揭示出它们特有的功能与含义。(但我在这里需要指出,杜朴〔Robert Thorp〕的论文《崖墓与玉衣》是一个例外。)❸ 本文试图将杜朴的研究更为集中地发挥,进而提出一种新的研究途径。

在考察满城墓的玉衣和其他玉器之前,我们可以对这一墓葬做一想象旅行。我们的向导就是墓葬建筑本身,尽管这位向导不是一位有名有姓的具体人物,但它却可以提供充分的线索,引导我们穿过两千年的时空,回到公元前2世纪的一个礼仪环境中去。❹ 在图7-3中,我们可以很清楚地看到满城墓地的神道。这张标有等高线的地图显示了两座小山,如同两座阙门,夹峙在通往墓地灵山的入口两侧。这一设计令人想到司马迁对秦始皇豪华的阿房宫的描述:"表南山之巅以为阙。"❺ 满城墓两侧的这两座小山确定了一条东西向中轴线,一直延伸到山崖上开凿的刘胜墓中(1号墓)。刘胜夫人的墓(2号墓)则位于这一轴线以北的120米处。这一相对位置说明2号墓墓主地位次于1号墓墓主,也说明满城两座墓葬在总体规划时做过统一的考虑,因为它们的位置明显地显示出了当时男尊女卑的社会关系。❻

通过这个初步的观察我们了解到满城墓的两个最基本特征,其一,墓葬造于山崖之内,其二,它的设计突出了一条水平神道。满城墓因此与汉代以前和大部分的西汉前期墓葬有明显不同。简单地说,至公元前2世纪为止,中原和南方的大多数墓葬都属于"竖穴墓"。❼ 以公元前2世纪前期的著名的马王堆1号墓为例,这座竖穴墓有一套埋在深穴中的木构棺椁,层层相套,扣合严密,又以木炭和白膏泥封护,形成一个封闭的单位,没有通往外界的通道。随葬品放置在围绕棺室的各个分割开的空间单元中,物品之间常常没有空隙。虽然马王堆汉墓所反映的宗教观念十分丰富,

❸ R. Thorp, "Mountian Tombs and Jade Burail Suits," G. Kuwayama ed., *Ancient Mortury Traditions of China*, Los Angeles, 1991, pp. 26–37.

❹ 本文有关满城汉墓的考古资料均见中国社会科学院考古研究所、河北省文物管理处《满城汉墓发掘报告》,北京,文物出版社,1980年。

❺ 司马迁:《史记》,页256。

❻ 1994年在芝加哥大学由我主持的汉代墓葬艺术讨论课上,罗杰伟(Roger Covey)提出这一观点。

❼ 王仲殊:《汉代考古学概说》,页85,北京,文物出版社,1984年。

图 7-3 河北满城西汉墓位置图

图 7-4　河北满城 1 号西汉墓平剖面图

然而这些观念主要是通过绘画形象传达的，而不是通过一个采用不同"象征性材料"的建筑体系表现出来。❶

满城汉墓是中国"横穴墓"的最早代表之一，它的设计体现了对于连续建筑空间的追求。刘胜墓的墓道长达 50 米，将墓地的轴线延伸到山洞中的一系列相连接的墓室（图7-4）。在墓道的尽头放有两辆马车，两侧各有一狭长耳室。右耳室（假定我们面向墓内）摆满了上百件陶缸和大箱子，盛放着王室家用的物品，明显模拟一个库房。对面的左耳室中原有一覆有瓦顶的木构建筑，其中排列有 4 辆马车和 11 具马骨架，显然是模拟王室的马厩。沿中轴线再向里走是一个宽大的洞穴，其中原来也有木构的建筑（图7-5）。但如马厩

❶ 有关马王堆汉墓棺画和帛画上各种形象所反映的宗教观念的讨论，见 Wu Hung, "Art in Its Ritual Context: Rethinking Mawangdui," *Early China* 17 (1992) pp. 111-144. 译文见本书《礼仪中的美术——马王堆再思》。

一样，这一建筑在发掘之前很久就坍塌了，只有散落在地面上的瓦片和金属构件使发掘者可以大略猜测原来的形式（图7-6）。在这一建筑中有两个座位，原以丝质帷帐覆盖。容器、灯具、博山炉和俑成排地陈列在中央座位的前面和旁边。在中央的帷帐之后和通往后室的厚重的石门之间，发现有一些小型的器具、车马模型和2034枚钱币。

　　这里出现了一些有趣的问题：为什么有两套覆有帷帐的座席？为什么在中央座席的前后有两组容器和马车？对前一问题的一个可能答案是，这两个座席是为死去中山王的两种灵魂准备的，因为汉代有一种关于灵魂的理论认为，每一个人都有"魂"和"魄"。人死后"魂"与"魄"分离，"魂"升于天，"魄"归于地。❶但是这种解释并不圆满，特别是它无法说明为什么死者的"魂"会在地下的墓室中被祭祀。在我看来，要找到更令人信服的解释，应当将满城这两座墓进行比较。我们发现丈夫的墓中有两个座席，

❶ 有关该理论的详细论述，见 Ying-shih Yu, "'O Soul, Come Back!' —A Study in the Changing Conceptions of the Soul and Afterlife in Pre-Buddhist China," *Harvard Journal of Asiatic Studies* 42.2（1987），pp.363-395.

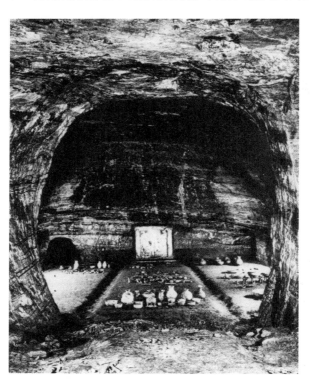

图7-5　河北满城1号西汉墓中室

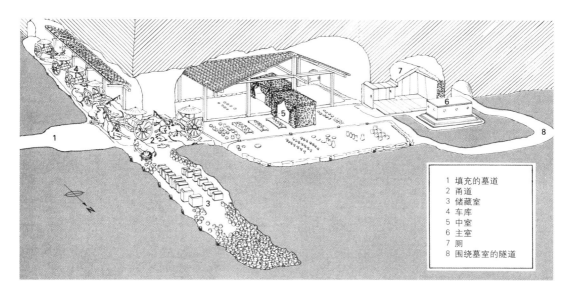

图 7-6 河北满城 1 号西汉墓的假设性复原

1 填充的墓道
2 甬道
3 储藏室
4 车库
5 中室
6 主室
7 厕
8 围绕墓室的隧道

但在妻子的墓中却一个也没有。1 号墓中两套座席的位置也是不同的，一套在墓的中轴线上，另一套却偏于一侧而且稍稍居后。我们也已注意到刘胜墓居于墓地中央，而窦绾墓的位置及其内部结构，却故意设计为次要的地位（见图7-3、图7-7）。因此两套座席的关系似乎与两座墓葬间的关系有着"平行"之处。并且我们在汉代文献中也发现，王宫中夫妻的帷帐是分开的。当方士少翁为武帝招回李夫人的亡灵时，"设帷帐，陈酒肉，而令上居他帐"。❷ 上述考古资料和文献资料似乎都支持这样的假说：尽管窦绾享有单独的墓葬，但是作为妻子，她的"神座"却必须安置在其丈夫的"神座"旁，在满城 1 号墓的祭堂中接受祭奠。❸

要回答为什么在中央的座席前后各有一组车马和器具，我们必须首先弄清这两组车马和器具之间的差别：放置在座席之前的是真车真马和实用的器具，置于席后的却是"明器"，包括微型的马车模型和容器。二者的不同，按照《礼记》的解释是："明器，鬼器也；祭器，人器也。"❹ 据孔子说，明器是按照真的器物制作的但不能实用，因此表达了生与死的联系与区别。❺ 我在其他文章中曾经提出，明器与礼器的区别以及魂与魄的分离，均与以庙和墓为中心的两种对祖先不同的祭祀有关。❻ 在三代大部分时间内，城中央的庙是宗族进行宗教活动的中心；而城郊的墓地则是属于死亡的寂静王国。然而，祖先祭祀的这种内部的二元性在汉代却发生了一系列本质的变化，最重要的是属于同一血亲氏族的宗庙逐渐衰弱甚至消失了，与

❷ 班固：《汉书》，页 3952，北京，中华书局，1962 年。见 Wu Hung, "From Temple to Tomb: Ancient Chinese Art and Religion in Transition," *Early China* 13 (1998), pp.75-115. 译文见本书《从"庙"至"墓"——中国古代宗教美术发展中的一个关键问题》。

❸ "神座"一词见班固《汉书》，页 436。

❹ 阮元：《十三经注疏》，页 1290。

❺ 同上，页 1289。

❻ Wu Hung, "From Temple to Tomb," pp.75-115. 译文见本书《从"庙"至"墓"——中国古代宗教美术发展中的一个关键问题》。

"玉衣"或"玉人"？ 129

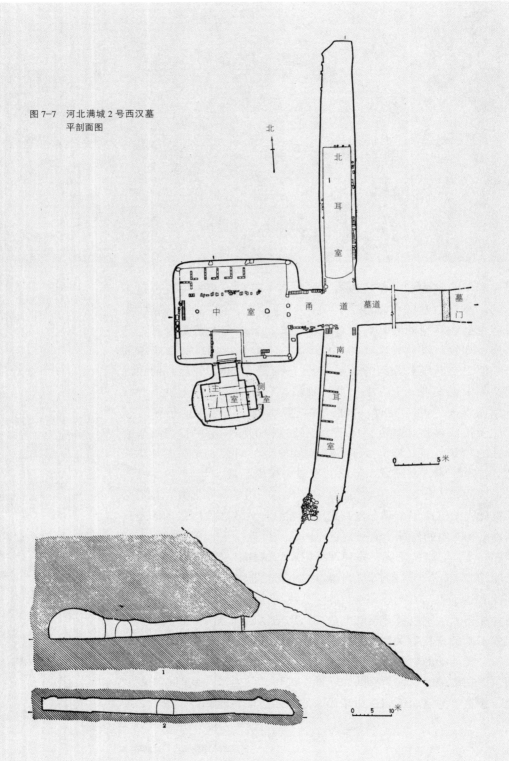

图7-7 河北满城2号西汉墓平剖面图

之相关的礼仪、礼器及礼制建筑逐渐转移到家族墓地中。弄清了这种总的趋势,我们便可领会刘胜墓的设计。摆放着死者"神位"及祭品的中央礼仪空间应当源于祖庙。❶ 尽管被重新安置在墓中,这一空间仍然保持着传统的角色,表达了生命的延续。与之相反,中央座席后的明器则是和后室有关的,奉献给石门里面所埋葬的墓主。

因此,后室的这扇石门便具有了双重的含义,第一,它将安置棺的后室密封成属于死者私有的一个空间单位;第二,它采用坚固的石料,标志着建筑材料的一个突变。穿越这道石门,紧接着便是该墓的第三也是最后的一个部分。也许并不出人意料,这间墓室全部以石板构建而成(图7-8)。这样,这间石建的墓室就与用木和瓦构建的马厩与中厅全然不同了。这种差别绝非偶然,因为我们发现在木材建构的中室所发现的19件俑中,有18件为陶质,但后室中的两男两女4件俑却全部为石质(图7-9)。因此毫无疑问,建筑师在修建该墓不同的部分时有意采用了不同的材料:木与陶用于包括中厅、马厩和库房在内的前半部,石材用于后面的棺室。这种建筑材料上的二元性既表现在墓葬总体的设计上,同时也决定了各个单体的特殊含义。因此,在进入石板建成的后室去研究其中身着玉衣的死者之前,我们应该进一步理解这座墓葬中石与木的象征意义。

❶ 范晔:《后汉书·礼仪志》引《汉旧仪》云,都城中皇帝的祠庙中置神座。见《后汉书》,页3148,北京,中华书局,1965年。

图7-9 河北满城1号西汉墓出土石俑

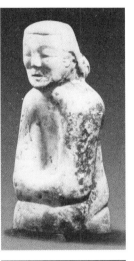

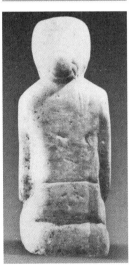

图7-8 河北满城1号西汉墓中以石材建造的棺室

二、中国人对石头的发现

公元前2世纪至公元1世纪这段时间在中国美术史上有着特殊的意义：在这两百年中，中国人发现了一种新的艺术与建筑材料——石头。❶ 在此之前，庙与墓按惯例均为木结构（图7-10），汉代以前的墓地也绝少设置石碑或石像。❷ 甚至连雄心勃勃的秦始皇也似乎满足于以陶土抟塑兵勇，用青铜铸造马车。❸ 但自公元1世纪，各种各样用于丧葬的纪念性建筑与墓仪，如阙门、碑、祠堂、

❶ 有关这一历史进程的详细讨论，见 Wu Hung, *Monumentality in Early Chinese Art and Architecture*.

❷ 据我所知，汉代以前惟一的墓前石刻铭文发现于中山王陵。然而，该石仍保留其自然形状，铭文也与死者无关，因此很难视之为纪念性的墓碑。河北省文物管理处：《河北平山战国时期中山国墓葬发掘简报》，《文物》1979年1期，页11~31；范邦瑾：《东汉墓碑溯源》，页52；邹振亚编：《汉碑研究》，济南，齐鲁书社，1990年。

❸ 最近在秦始皇陵发现的石质甲胄把我国大型石雕产生的时间提前了。见段清波等：《巨型陪葬坑出土罕见石甲胄》，《中国文物报》1999年10月10日，第1版。

❹ 蒋英炬、吴文祺：《汉代武氏墓群石刻研究》，页17，济南，山东美术出版社，1995年。类似的文字还见于山东苍山汉墓的长篇题记中。

❺ 在商王室的大墓中出土的精美的大理石雕刻，以及包括仿铜的石礼器和大大小小的其他雕刻，应与一般的石制品区分开来。文献中记载了先秦某些石质建筑，如燕昭王曾为邹衍建"碣石宫"（司马迁：《史记》，页2345）。但是此类事例极为少见。

❻ 司马迁在《史记》中提到有西王母"石室"（页3163~3166）。河南登封保存的汉代石阙中，有作为神山之门的太室阙和少室阙，有为传说启母而建的启母阙。吕品：《中岳汉三阙》，北京，文物出版社，1990年。

图7-10 河南安阳殷墟商代妇好墓墓上建筑复原图（据杨鸿勋《建筑考古学论文集》，页140）

人兽雕像等，大量采用石材建造。其题记常包括这类标准化的言辞："竭家所有，选择名石，南山之阳，擢取妙好，色无斑黄。前设坛埠，后建祠堂。"❹

是什么引发了这种戏剧性的变化？从来忽视用石头作为建筑材料的中国人这时似乎突然"发现"了石头，并赋予石头新的意义。❺一种新的意义结构出现了：石与木相对——石头的坚硬、素朴，特别是坚实持久的自然特性和"永恒"的概念联系起来；木材则因其脆弱易损的自然属性而与"暂时"的概念相关。从这种差异中产生出两类建筑：木构建筑为生者所用，石质建筑则属于死者、神祇和仙人（后者包括西王母和山神等）。❻ 石材一方面与死亡有

关,另一方面又与升仙有关。死亡、升仙与石材的共同联系又强化了二者之间的连结。我们发现这一连结在公元前 2 至前 1 世纪时最终在人们的宗教观念中确立,为以图像和建筑表现来世提供了一个新的基础,也与丧葬艺术和建筑的许多变化——包括对石头的使用——密切相关。

在以前发表的一篇文章中,我曾提出汉代之前关于升仙的概念基本可以定义为"在今世与此生中成仙"。❼追求这种升仙的目标不在于超越死亡,而是要无限地延长生命。从这种意义上说,"升仙"只意味着"长生",它很少涉及来世的问题,也与造茔建墓不相干。但自汉代早期,升仙与来世的概念日益接近,其结果便是在宗教和宗教艺术中产生了一种新的升仙的概念,即"死后升仙"。方士们开始积极传播"尸解"的思想。据说武帝的宗教顾问李少君死后,武帝下令掘开他的墓,结果只发现了他的衣服留在墓中,尸首却无影无踪。因此,武帝便相信真有这么一种法术,可以使人通过死后神秘地变化脱离人世。❽司马迁还记载武帝有一次巡幸到黄帝所葬的桥山,当向这位古代神圣的统治者献祭时,他问身边的人:"吾闻黄帝不死,今有冢,何也?"随从的人告诉他:黄帝的确已成仙,墓中埋的不过是他的衣冠。❾

这些传闻佚事的重要意义在于记录了一种新的观念,即人们认为墓葬不仅是死者在地下的家园,而且还是死者进行神秘的幻化转变的地方。因此,一座墓葬便成为进入仙境的入口,而它本身的设计和装饰也开始表达对永恒的追求。为了达到这一目的,人们探索了各种方式。如马王堆漆棺上首先描绘了一座仙山,两侧是带翼的仙人与瑞兽(图7-11)❿。大约与此同时,在山岩中开凿的崖墓也开始出现,反映了对追求永恒与纪念碑性(monumentality)的更富有进取性的态度。无论是描绘仙山,还是开凿崖墓,其背后都有一个未言的前提。那便是纵然死亡不可避免,但却可以看做通往仙境的道路上必不可少的一个阶段。例如,西汉时文帝颁发的遗嘱似乎极为达观:"死者天地之理,物之自然者,奚可甚哀?"⓫然而,同一个皇帝又在山丘上为自己开凿了陵墓,并为自己造了一具特殊石棺以示永恒。他还事先仔细规划了自己的葬礼,当死亡降临时便可以被安全地送往他那石建的殿堂中。⓬

❼ Wu Hung, "Beyond the Great Boundary: Funerary Narrative in the Cangshan Tomb," J. Hay ed., *Boundaries in China*, London, Reaktion Books, 1994, pp. 81-104. 译文见本书《超越"大限"——苍山石刻与墓葬叙事画像》。

❽ 葛洪:《抱朴子》卷 2、6。此事又见司马迁《史记·封禅书》,页 1386。

❾ 司马迁:《史记·封禅书》,页 1396。

❿ 关于马王堆 1 号汉墓所反映的升仙思想的讨论,见 Wu Hung, "Art in Its Ritual Context: Rethinking Mawangdui," pp. 111-144. 译文见本书《礼仪中的美术——马王堆再思》。

⓫ 司马迁:《史记·孝文本纪》,页 433。

⓬ 《史记》,页 434、2753。

图 7-11　湖南长沙马王堆 1 号西汉墓漆棺所绘仙山、仙人和瑞兽

❶ 关于这些崖墓的发掘报告和论述，见山东省博物馆《曲阜九龙山汉墓发掘简报》，《文物》1972 年 5 期，页 39；徐州博物馆等《徐州北洞山西汉墓发掘简报》，《文物》1988 年 2 期，页 2~18；Li Yinde, "The 'Underground Palace' of a Chu Prince at Beidongshan," *Orientations* 2:10（1990），pp. 57-61；南京博物院、铜山县文化馆《铜山龟山二号西汉崖洞墓》，《考古学报》1985 年 1 期，页 119~133；南京博物院《铜山小龟山西汉崖洞墓》，《文物》1973 年 4 期，页 21~35；徐州博物馆《徐州石桥汉墓清理报告》，《文物》1984 年 11 期，页 22~40；R. Thorp, "The Qin and Han Imperial Tombs and Development of Mortuary Architecture," G. Kuwayama ed., *The Quest for Eternity: Chinese Ceramic Sculpture from the People's Republic of China*, Los Angeles, Los Angeles County Museum of Art and Chronicle Books, San Francisco, 1987, pp. 13-37.

❷ 在后室发现带有木屑的钉子，发掘者解释说，为加固石板建筑，石板之间原来可能塞有木片。中国社会科学院考古研究所、河北省文物管理处《满城汉墓发掘报告》上册，页 22。然而，如果没有梁桁的支撑，这一办法也不能保证石屋顶的坚固。

　　文帝的霸陵是中国年代最早的石结构丧葬建筑之一。司马迁在《史记·张释之传》中记载说，有一次文帝带领一群朝臣来到长安东南的这座山陵上。面对他未来的陵墓（即面对死亡），文帝内心充满悲伤，便开始吟唱一曲忧郁的歌："嗟乎！以北山石为椁，用纻絮斲陈，蕠漆其间，岂可动哉！"上有所好，下必有效。西汉时期诸侯王突然风行建造崖墓，以及墓前纪念性石雕的出现，应同样与期望死后达到永恒的观念有关。考古工作者已在曲阜和徐州附近发现了若干批崖墓。这些墓大致建于公元前 2 世纪晚期至公元前 1 世纪，可能属于各代鲁王与楚王。❶ 骠骑将军霍去病墓前的石雕是著名的艺术作品（图 7-12），但如果从石材的象征意义这一角度来看，这些雕刻还可以做新的解读。霍去病死于公元前 117 年。四年之后，刘胜被安葬在满城的崖墓中。刘胜墓中随葬的石俑（见图 7-9）虽然远比霍去病墓前的石雕小得多，但也着意表现石块的体积感，与前者有着同样的风格。

　　满城汉墓并不是已发掘的最大的西汉崖墓（例如，徐州附近的北洞山崖墓规模更为宏大，包括 19 个墓室，占地面积 335 平方米），但是这两座墓幸免于后世盗墓者的洗劫，为我们留下了大批保存在完整建筑结构中的艺术珍宝。基于这种考古材料，我们就能够大致复原并思考曾经共存于墓室中的木质和石质的两种建筑。1 号墓中的石室有两个很值得注意的特征。首先，建造这间石室的人显然是木匠，他们对各种木工活很熟悉，对石工的技术却知之甚少。在建造这个石室时，他们先把石材切割打磨成又薄又窄的石板，就像一块块木板一样（见图 7-8）。❷ 然而，技术的原始

134

性正说明当时石建筑还刚刚产生，以及人们为了完成整个墓葬的象征意义对修建一个石室的迫切需求。耐人寻味的是，墓葬前部的木构建筑，包括马厩、库房和祭祀大厅，提供了人们生活需要的基本内容，如旅行、饮食、储藏和消费。但是这些充满生机的内容却与后面的石室无关，石室的作用是将身穿玉衣的尸体密封在一片沉寂黑暗之中。前文提到暂时性和永恒性是汉代宗教思想的基石，这里我们可以进一步说，刘胜墓中木构和石构的两种建筑恰好将这种双重性转入属于死者灵魂的地下世界。

再者，刘胜墓后室周围有一环形隧道（见图7-4、图7-13）。发掘者在试图解释这一不同寻常的设计时推测该隧道可能有"排水"功用，以保证后室不受地下水的侵害。❸但这一解释难以令人信服，因为隧道并不与后室相通，而是开口在中央的大厅中，同时隧道的规模也过大，远远超出排水道的需要。这一隧道约2米高，顶部为拱形，它为坚硬的岩石所环绕，更像是为了祭拜者绕室步行而设计的。我们在印度的早期石窟寺中见到相似的建筑设计，其中象征着佛舍利的石雕窣堵坡矗立在礼拜堂的后部，周围环绕供绕塔礼拜所用的通道（图7-14）。在另外的论述中，我曾提出印度艺术的思想，包括石窟寺的概念，在大约公元前2世纪时已传到中国；❹ 刘胜墓

❸ 中国社会科学院考古研究所、河北省文物管理处：《满城汉墓发掘报告》上册，页22。

❹ Wu Hung, "Buddhist Elements in Early Chinese Art (2nd and 3rd Century AD)," *Artibus Asiae* 47.3/4(1986), pp. 263-347. 译文见本书《早期中国艺术中的佛教因素（2—3世纪）》。

图7-12 陕西兴平西汉霍去病墓前石雕

图 7-13 河北满城 1 号西汉墓后室隧道的入口

图 7-14 印度早期石窟平面图

中"隧道"的开凿或许基于此类信息。然而，如果这一假设能反映一些真实情况的话，那么满城墓的建造者或许将窣堵坡误解为一种埋葬方式，并以刘胜的棺室来替换它。这样，一种佛教的神圣符号就被"移植"（transplant）到了中国墓葬艺术的体系之中。

三、玉 人

远在汉代以前，中国人已有漫长的喜好和使用玉材的历史，在丧葬中大量用玉的习俗至少可以追溯到新石器时代。但是，西汉时期对石的"发现"和石材在建筑与雕刻中的广泛应用，为重新确定玉的含义提供了新的基础。在一个新的象征意识结构中，玉被认为是石的一种，但玉以其之异常华美和坚硬又不同于一般的石头。❶"玉、石"是性质相同而又具有不同质地的两种东西。玉被称作"石之美者"或"石之坚者"，因此玉的理想化是以石为基础的。普通石头的大量存在恰好衬托出玉的稀少和珍贵。永恒与升仙的观念已经与石联系在一起，而现在人们又认为"玉者，石之精也"，那么从逻辑上讲，玉便可视为永恒与升仙观念最有力的象征。

"玉者，石之精也"一语，既可以从隐喻的方面理解，又可以从字面上理解。古人认为，在其自然的状态下，美玉隐藏在浑朴的石块表皮（璞）之中。由这一充满魅力的说法衍生出许多故事与寓言，其中最有名的便是和氏璧的传说。有趣的是，当我们

❶ 许慎：《说文解字》，页 10。

回头再来看刘胜墓时,我们发现刘胜石制的棺室恰恰也像一个"表皮",其中包藏着大量玉制品,这些玉器将死去的中山王转化成一位"玉人"。

这一转化发生在象征性的世界中,其基本的技术是"层累"(layering):一组组玉器有次序地施用于刘胜的尸体,将尸体填塞、封闭、保护、掩盖、包装。在这一过程中,自然的尸体本身渐渐消失,并被换置。它逐渐变得不再是易腐的肉体,而越来越像一尊坚固的雕像,不再受时间和自然环境的侵蚀。刘胜和窦绾的尸体上至少发现有四层玉制品。最里面的一层是一组充塞尸体九窍的玉塞,短管状的玉用以塞耳与鼻,一块大的玉用以塞口,另两块用来塞肛门和生殖器(图7-15)。葛洪在4世纪早期曾概括这种习俗所包含的观念:"金玉在九窍,则死人为之不朽。"❷

❷ 《抱朴子·对俗》,页10,《诸子集成》卷8,上海,上海书店,1986年。

封塞九窍之后,尸体还要用大大小小的玉璧保护起来。在刘胜的玉衣中,围绕着尸体上半身共有18枚玉璧,3枚大型的玉璧置于胸上,5枚置于背下,身体每一侧各放5枚,在其背部的下半部和肩上最为集中(图7-16)。这些玉璧出土时附有织物痕迹。发掘者据此推测它们原来应是系在一起,并附着在一大块织物上。❸

❸ 中国社会科学院考古研究所:《满城汉墓发掘报告》上册,页37。

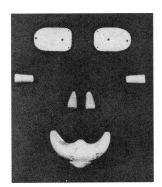

图7-15　河北满城1号西汉墓出土玉塞

图7-16　河北满城1号西汉墓玉衣中的玉璧

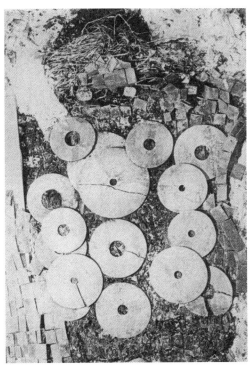

❶ 卢兆荫:《试论两汉的玉衣》,《考古》1981年1期,页51~58;Jeffrey Kao and Yang Zuosheng, "On Jade Suits and Han Archaeology," *Archaeology* 36(6)(November/December 1983), pp.30-37; R. Thorp, "Mountain Tombs and Jade Burial Suit."

❷ "玉衣"与"玉柙"两词见于《汉书》与《后汉书》,见史为:《关于"金缕玉衣"的资料简介》,《考古》1972年2期,页48~50。

如果这一推测可信,这些玉璧便不能视为单独的物体,而应该看做一件用以覆盖尸体最重要的部位的"玉尸衣"的附件。

以玉塞和"玉尸衣"封闭包裹的尸体随后又以"玉衣"装殓。学者们已对这种殓具发展演变的历史做过很多探讨。❶ 在此我不再重复他们的意见,而是要回到一个简单却又很根本的问题上:此为何物?虽然文献中称这种葬具为"玉衣"或"玉柙"(又作"玉匣"),但它真的是一件"衣"或"匣子"吗?❷ 换句话说,我不打算从术语中抽绎其含义,而试图通过对物体本身做细致的观察来发现其隐含概念。这一观察使我相信,这件玉制品虽然有"玉衣"或"玉柙"之名,实际上却是被当作一个"玉人"(jade body)来设计与制作的。

这一解释最直接的证据是,"玉衣"有一个具备基本面部特征的玉质头部(图7-1、7-2)。刘胜和窦绾的所谓"玉衣"上都对一些玉片做了特别的切割和缀合,以表现鼻子的形状;窦绾甚至还有玉制的双耳。每一张脸上都开有三个空隙以表现眼睛和嘴。有趣的是,尽管内层中已使用玉瞑把死者的双目覆盖,而在这里又重新把眼睛"打开","玉人"似乎因此双目复明。在时代较晚的属于公元1世纪的另一中山王的"玉衣"上甚至有玉片切割成的眼睛和嘴(图7-17)。这些器官给玉人一种永恒不变的表情,似乎他炯炯的目光可以穿透眼前的黑暗。

不仅刘胜与窦绾的"玉人"具有面部器官,而且在制作身体不

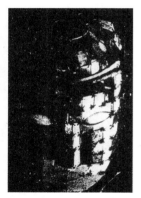

图7-17 河北定州东汉中山王刘焉墓玉衣的头部

图7-18 广东广州西汉南越王墓玉衣

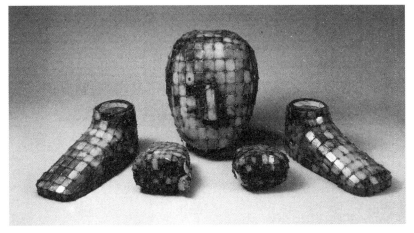

图 7-19　山东临沂西汉刘疵墓出土玉套

同部分时也有意表现了人体基本的解剖特征。满城墓中的这种做法看来是独特的，因为在其他实例中，死者的躯干部分或穿真的衣服，或套着一副玉甲。例如，公元前 2 世纪南越王墓"玉衣"由两部分组成，一是身体暴露的部分，包括头、手、足；另一部分是上衣和裤子 (图 7-18)。❸ 这两部分在玉质、制作和缀合方法等方面都有显著差异。表现身体暴露部分的玉片较薄，边缘光滑，经过仔细的切割与磨光。每一玉片角上钻有小孔，用以缀合成精确的立体形状。与此相反，表现衣服的玉片往往是加工其他玉器的下角料。这些打磨粗劣的玉片没有钻孔，而是用丝线缀连，背面用丝绢衬托，粘贴为一体。❹ 山东临沂刘疵墓出土的一组金缕玉罩的情况与此又有不同。实际上，用"玉衣"这个词形容这组作品极不恰当，因为这套玉罩只由头、手、足组成，并无身体部分 (图 7-19)。❺ 但称其为"玉罩"也不合适，因头部有明显高起的鼻子，双手握拳。死者的躯干原应穿有纺织品做的衣服，玉质表现其暴露在外的身体部分。

衣服的概念在刘胜和窦绾的"玉人"中完全消失了，我们所看到的实际上是玉制的裸体人形。浑圆的胳膊与双手的连接处平滑自然；手指以不同形状和大小的玉片精心连缀而成 (图 7-20：1)。下肢模仿人的双腿，而不是一条裤子 (图 7-20：2)。躯干部分线条柔和，腹与腿的连接处，特别是浑圆的臀部，表现得尤为仔细 (图 7-20：3、7-20：4)。这两件所谓的"衣"既无开襟又无纽扣（因此与南越王墓玉衣不同）。反之，刘胜"玉人"还做出了生殖器，用以延续其性与生殖的功能（南越王玉衣没有这一特征）。

有的学者认为，因为满城所见是完整的"玉衣"，因此应比

❸ 关于该墓的墓主，学者们尚有不同的观点，详见广东省博物馆、中国社会科学院考古研究所：《西汉南越王墓》上册，页 320~325，北京，文物出版社，1991 年。

❹ 广东省博物馆、中国社会科学院考古研究所：《西汉南越王墓》上册，页 370。

❺ 临沂地区文物组：《山东临沂西汉刘疵墓》，《考古》1980 年 6 期，页 493~495。

（1）　　　　　　　　（2）　　　　　　　　（3）　　　　　　　　（4）

图7-20 河北满城1号西汉墓玉衣局部：（1）上肢（2）下肢（3）躯干前面（4）躯干后面

❶ 关于这一观点的概述，见 R. Thorp, "The Qin and Han Imperial Tombs and the Development of Mortuary Architecture."

❷ S. J. Tambiah, "The Mabical Power of Words," p.189, Man, 3 (1968), pp.175-267.

❸ 罗曼·雅各布森（Roman Jakobson）在其著名的语言学分析中区别了"转喻"和"比喻"这两种语言模式和行为，前者基于语词的临近和系列，后者基于语词的比较和取代。见 R. Jakobson, "Two Aspects of Language and Two types of Aphasic Disturbances," R. Jakobson and M. Hale, *Fundamentals of Language*, The Hague, 1956, pp. 109-114.

❹ 这一玉雕人物也可解释为有护卫作用。马王堆1号墓最里面的两层棺之间有起辟邪作用的桃木人，满城的玉雕人物可能与之有渊源关系。

临沂所见的那类"玉罩"时代为晚。❶然而，这两种玉衣——实际上是两种玉人——之间的关系不仅仅是早晚的迭次演化关系。正如我已说过的，临沂的"玉罩"表现的是着衣人体所暴露在外的部分。因此，我们可称之为以部分代整体的"转喻"（metonymic）表现方式。❷另一方面，满城的"玉人"因为已完全替换了尸体，因而可以称作"比喻"（metaphoric）表现方式。❸回顾一下上文的论述，我们发现最里面的两层葬玉——玉塞与玉璧——只是用来塞充器官、遮盖胸部，它们只是部分地保护和转换了尸体，并没有完全替代它。而"玉衣"的使用则实现了对身体完全的转化。因此这种"玉衣"实际上是已转化的尸体。当它被安置于棺中以后，周围又围绕以其他的玉制品。如窦绾的棺内壁镶嵌了192块长方形的玉片，棺外又镶嵌26枚玉璧，使人联想到其"玉衣"内同样的玉璧（图7-21）。

与马王堆1号墓进行简单比较可进一步支持和深化我们对满

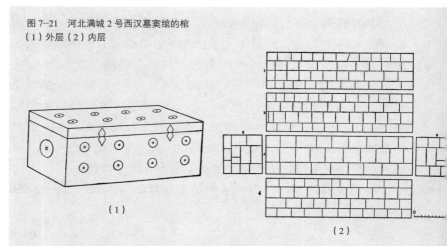

图7-21 河北满城2号西汉墓窦绾的棺
（1）外层（2）内层

城汉墓的解释。众所周知，轪侯夫人的尸体经过了精心的保护：死者的尸体用衣服与尸布包裹了20层，捆扎了9条带子，外面又包了几层衣服。但是，这层层包裹的目的在于保护尸体，而不是要转换它。这具尸体奇迹般地保存了2000年，但在满城墓中，只发现刘胜与窦绾的几颗牙齿和一些碎骨，保存下来的是他们已转化了的玉的躯体。

我们还可以注意到马王堆汉墓与满城汉墓的另一个不同点。马王堆墓中最里面的两层棺之间放置有一幅帛画。学者们对于该画内容有不同的解释，但都承认其中央的人物是轪侯夫人的肖像，肖像下为交龙穿璧(图7-22)。刘胜墓中没有发现这种帛画，但在两重棺之间发现几件玉器，其中包括一件大型玉璧，是该墓所见最为精美的一件玉雕，上方出廓部分为透雕的双龙(图7-23)。与这件玉璧共同出土的一个玉雕人物表现一名双手抚几、正襟危坐的男子(图7-24)，底面刻"古玉人"三字，说明这是一位仙人。置于两棺之间，这件玉人所在的位置很像马王堆帛画的位置，但它没有表现刘胜实际的（即暂时的）容颜，而似乎是象征了他的永恒存在。❹

为了强调考古资料的重要性，本文没有过多地引用文献资料。但在结束这篇文章时，我想从古代典籍中征引三段。这些文献写于战国至汉代以后，均在某种意义上与我所讨论的玉的象征意义有关。第一

图7-22　湖南长沙马王堆1号西汉墓帛画局部

图 7-23　河北满城 1 号西汉墓出土玉璧（右）

图 7-24　河北满城 1 号西汉墓出土玉人（左）

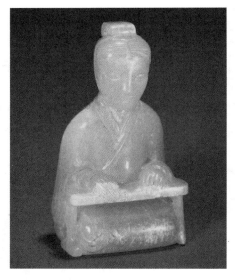

段出自《庄子》，生动地描述了一位不受时间和自然规律影响的仙人："藐姑射之山，有神人居焉，肌肤若冰雪，绰约若处子，不食五谷，吸风饮露。"❶ 实际上，我们或可将这里描述的神人与刘胜墓出土的玉雕人像相比较，后者神情温和"若处子"，也同样是"肌肤若冰雪"，"不食五谷"。文献和玉雕所表现的仙人虽仍具有人的外形，但其特殊的色泽和习性表明他们已得道成仙。

第二段文献晚于汉代。后魏征西大将军李预退休后求仙学道。他"羡古人餐玉法"，收集了许多古玉，将其中 70 枚制成玉屑服食多年。当然，这种做法并没有使他延年益寿。但李预信其效验，临死时让妻子注意其尸体所发生的奇迹："勿速殡，令后人知餐服之妙。"预妻遵照其嘱，在酷热的夏季将其尸体陈置数日，尸体竟毫不变色。殡葬时，人们试图敛尸入棺，尸体"坚直不倾委"。李预死前服食所剩玉屑，一并随葬于棺中。❷

最后一段文献是大约与满城墓同时的汉代民谣，其中一首云："人生非金石，岂能长寿考？"❸ 然而，当整座墓葬被人为地造成石头建筑，尸体转化为玉人的时候，这个对客观事实的陈述便被逆转，成为如另一首民谣所说的那样："卒得神仙道，上与天相扶。"❹ 的确，在这种意义上，我们可以说刘胜和窦绾已得道成仙。但他们的去处只是通过死亡，通过点金术一般的墓葬象征艺术所营造的永恒仙境。

（郑　岩　译）

❶ 王先谦、刘武：《庄子集解·庄子集解内篇补正》，页 5，北京，中华书局，1987 年。余英时云："'魂'与'仙'的惟一区别是，前者在人死时离开身体，后者通过将身体转化为纯净的、超凡的苍穹中的'气'而获得完全的自由。" Ying-shih Yu, "'O Soul, Come Back!'—A Study in the Changing Conceptions of the Soul and Afterlife in Pre-Buddhist China," p. 387.

❷ 李昉：《太平御览》卷 804 引《后魏书》，页 3572，北京，中华书局，1960 年。

❸ 出自汉乐府《步出西门行》，隋树森：《古诗十九首集释》，页 17~18，香港，中华书局，1989 年。

❹ 古辞《步出夏门行》，郭茂倩编撰：《乐府诗集》，页 428，上海，上海古籍出版社，1998 年。

8

三盘山出土车饰与西汉美术中的"祥瑞"图像

(1984年)

1965年，河北省文物工作队在定县三盘山发掘了三个大墓。但"文革"开始后，墓中出土的文物和有关记录都被尘封在文物库房里，无人过问。除了寥寥几个直接接触过它们的人以外，很少有人知道它们的存在。直到十年以后墓中出土的一件铜车饰被选入出国展览，这种状况才得以改变。❶这次展览是三盘山墓出土文物首次公布于众。李学勤说："在众多展品中，这件特殊的工艺品受到了国内外观众的普遍赞誉。"(图8-1、8-2)❷

在我看来，这件铜车饰对中国艺术史的研究有两方面意义。首先，正如史树青已经指出的，它反映了中国高超的青铜器金银错技术，❸甚至可以说是代表了这项技术自春秋以后经历了长期发展所达到的顶峰。❹其次，它集中展示了汉代盛行的一种叫做"祥瑞"的纹饰。许多学者对此进行过讨论，如劳弗(Laufer)和林巳奈夫都谈到过祥瑞在东汉时期的种种艺术表现。❺但据我所知还没有人对西汉时期的"祥瑞纹饰"进行过系统研究。本文拟从三盘山车饰的年代及主题出发，进而讨论祥瑞纹饰对当时人们的意义，以及这种纹样与当时习俗、观念的联系及其艺术表现。

一、车饰的时代和主人

这件车饰是一套铜制车构件中的一件，用以连接伞盖柄和车

❶《中华人民共和国考古发现展》(*The Exhibition Archaeological Finds of the People's Republic of China*)。该展览于1974年12月13日至1975年3月30日在华盛顿的国家美术馆(National Gallery of Art, Washington D. C.)举行，1975年4月20日至6月8日在堪萨斯城的纳尔逊—阿特肯斯博物馆(Nelson Gallery-Atkins Museum, Kansas City)举行。

❷ Li Xueqin, *The Wonder of Chinese Bronze*, Beijing, 1980, p.62.

❸ 史树青：《我国古代的金错工艺》，《文物》1973年6期，页66~72。

❹ 根据栾书缶及其他一些工艺品，青铜器金银错技术最早出现在春秋中期，见Li Xueqin, *The Wonder of Chinese Bronze*, pp. 39-66. 有关这项技术的发展的研究，可参见Jenny F. So, "The Inlaid Bronze of the Warring States Period," in Wen Fong ed., *The Great Bronze Age of China*, New York, 1980, pp.305-311.

❺ B. Laufer, *Chinese Grave-Sculpture of the Han Period*, London, New York, Paris, 1911, pp. 9-22; 林巳奈夫：《汉代鬼神的世界》，《东方学报》46期(1974年)，页223~306。

厢中的支柱。借助相关的考古资料和历史文献，我们可以相当清楚地知道它生产的年代、地点及其主人的身份地位。

据报道，M120、M121和M122这三座墓均面向南，自东而西排列。每座墓上有着一个高大的土冢，三盘山由此得名。这三座墓葬均为土坑竖穴木椁墓，木椁分成两部分，前面摆放随葬品，后面安置死者的尸体。这种木椁墓在西汉时期的河北地区十分典型，到了东汉为砖室墓所取代。三盘山墓既然是木椁墓，这就为我们判断它的建造年代提供了一条很有价值的线索。

卢奴是汉代诸侯国之一中山国的都城，位于今河北定县境内。据郦道元《水经注》记载，历代中山王中有四位葬于卢奴附近。考古发现证实了他的说法。位于定县郊区的三座墓被认为是中山怀王（卒于公元前55年）、简王（卒于公元90年）和穆王（卒于公元174年）的墓葬。至于三盘山墓，M120中发现了两枚铜印，所刻刘骄君和刘展世这两个名字可证明墓主为皇室成员。此外，M121中发现一枚"中山"封泥；而在另一座墓M122中出土了有"中山内府"铭文的两件青铜器。由此可见这三座墓是属于中山王室的。

《水经注》记载："滱水又东，迳白土北，南即靖王子康王陵，三坟并列者是矣。"这段记载对于识别其墓主很有价值。古代的滱水，即现在的唐河，从三盘山墓北面流过。《定县志》的修订者因此相信位于现在白土村东的三盘山墓是康王的墓葬。M122在三座墓中最大，其中所出铜车构件也最为精美，本文讨论的铜车饰即是其中之一。这说明该墓大概是康王本人（葬于公元前90年）的墓，另外两座则可能是他的妻子及儿子的墓。

迄今为止，河北省已经发现了五代中山国统治者的八座墓葬。

❶ 三盘山墓的详细发掘报告至今尚未发表，有关该墓的一些情况可参考下列文献：河北省文物管理处、河北省博物馆：《河北省出土文物选集》，页50，北京，1980年；河北省文物管理处：《河北省三十年来的考古工作》，《文物考古工作三十年》，页46，北京，1976年。

❷ 河北省文物管理处、河北省博物馆：《河北省出土文物选集》，页50。

❸ 河北省文物管理处：《河北省三十年来的考古工作》，页46；河北省文物管理处、河北省博物馆：《河北省出土文物选集》，页50。

❹ 河北省文物管理处、河北省博物馆：《定县40号墓出土的金缕玉衣》，《文物》1976年7期，页59。

❺ 班固：《汉书·地理志》，页1632，北京，中华书局，1962年。

❻ 郦道元识别出定县四座墓的墓主分别是哀王、康王、靖王和宪王。见杨守敬《水经注疏》，卷11，页311~322，北京，1955年；《定县志》，卷2，页28，定县，1934年。

❼ 这三个墓的发掘报告是：河北省文物研究所：《河北定县40号汉墓发掘简报》，《文物》1981年8月，页1~10；河北省文化局文物工作队：《河北定县北庄汉墓发掘报告》，《考古学报》1964年2期，页127~194；定县博物馆：《河北省定县43号汉墓发掘简报》，《文物》1973年11期，页8~20。

❽ 杨守敬：《水经注疏》，页311~312。杨守敬认为，郦道元此处有误，根据《汉书》，康王的父亲应是哀王，而不是靖王。

❾ 《定县志》卷1，页2。

❿ 《定县志》卷2，页28。

⓫ 班固《汉书·诸侯王表》："元封元年（公元前110年），康王昆侈嗣，二十一年（公元前89年）薨。"（页414）

⓬ 把三盘山墓地与著名的马王堆墓地进行比较有助于我们断定三盘山诸墓的墓主。这两处墓地同属西汉，马王堆墓的墓主是长沙国丞相、轪侯利仓及其夫人和儿子。三盘山的三座墓中，M122是康王本人的墓；M120出土了两方刻有刘骄君、刘展世名字的印章，证明死者是中山王室的一个男性成员，也许是康王的儿子；第三座墓里出土了一个中山王室的陶印，这个墓大概是康王妃的。

⓭ 除了注❼提到的三座墓和三盘山墓外，1968年还在满城发现了靖王刘胜（卒于公元前113年）及其王妃窦绾的墓葬，见中国社会科学院考古研究所、河北省文物管理处《满城汉墓发掘报告》上册，页336~337。

图 8-1 河北定县 122 号西汉墓出土错金银青铜车饰

图 8-2 河北定县 122 号西汉墓出土错金银青铜车饰纹样展开图

① 范晔：《后汉书·舆服志》卷29，页3647，北京，1965年；中国社会科学院考古研究所、河北省文物管理处：《满城汉墓发掘报告》上册，页204,《河北定县40号汉墓发掘简报》，页2。

② 《东京艺术大学藏品图录》，5册，图版7，东京，1978年。

发掘表明，一位中山王死后通常以相当数量的铜饰车马随葬，其中往往有一辆车格外精美。从历史记载和对中山王墓的研究来看，这辆精美的马车是诸侯王的专有物和身份象征。❶这也就意味着，当一位已故中山王的专用马车用于随葬后，继位的中山王就要再拥有一辆新车。本文讨论的车饰是康王墓中最精美的马车的一个构件，所以它的制造年代应是公元前110年到前89年之间的康王在位时期。

与其他中山王墓中发现的其他车器不同，三盘山墓的这件车饰器表满饰画像，以金、银、松绿石和其他材料成功地表现了山峦、植物和125个人物及动物形象，构成上下四排场景。这种镶嵌画像工艺品既需要多种贵重材料和精湛的雕刻镶嵌技术又需要大量细致的工作，如东京艺术学院（Tokyo Art Institute）的藏品中发现了一件与之相似的车饰（图8-3、8-4）。❷由于这两件器物的装饰纹样和艺术风格几乎完全一样，而且在较早或较晚的中山墓中都还没有发现相似的工艺品（尽管这些墓葬里也有当时最好的嵌错器物），所以我们或可大胆地推测这种镶嵌画像装饰可能主要用于公元前100年前后的一段时间里，即三盘山中山康王墓修建前后。

图8-3　日本东京艺术学院所藏西汉错金银青铜车饰

图8-4　日本东京艺术学院所藏西汉错金银青铜车饰纹样展开图

二、祥瑞纹饰

三盘山铜车饰的器表纹饰曾被称为狩猎纹。❸ 类似的纹饰亦被笼统称作动物纹。但我以为尽管纹饰里有动物和狩猎者,其含义则与战国时代狩猎纹有重要区别,所以狩猎纹、动物纹这类叫法并不十分确切。根据这种纹样在当时的意义,我想试称之为"祥瑞纹"。

祥瑞是汉代人认为代表"上天垂象"的某些自然现象。例如一只美丽的五彩鸟飞上了宫殿的房顶,或是皇帝在狩猎中发现一只麒麟,地方上报告一枝禾茎上长了多个麦穗,这些都被理解为上天对皇帝的赐福。祥瑞的出现意味着当朝皇帝英明睿智、治国有方。与祥瑞相反的则是"灾异",汉代人认为如日月食、飓风等自然现象均代表上天的不满。❹ 对自然现象的这种看法在先秦业已出现,东周时尤为盛行。但那时人们谈得更多的是灾异,例如《春秋》一书中记载了大约100次地震和日食,都是恶政的征兆。❺ 到了汉代,大概是出于汉统治者力求使新生统一国家及其统治权力合法化的努力,有关祥瑞的记载才越发多了起来。

汉代的政治体制和道德原则都建立在天命观的基础之上。一个皇帝若受了天命,他就成为至高无上、普天之下臣民的君父。由此,皇帝可以对臣下发号施令,父亲可以对子女发号施令,男人可以对女人发号施令,推而广之直到整个社会结构的细部。❻ 因此这个社会结构中的各种关系构成一个一环扣一环的链条,而上天与皇帝的关系是这个链条中的第一个环节。这个环节既最关键也最难于证明,由此便可理解"祥瑞"之重要。由于人们相信上天通过祥瑞与地上的人交通,祥瑞的出现就构成了这一环节。正如汉代官方理论家董仲舒所说:"帝王之将兴也,其美祥亦先见。"❼ 因此他称祥瑞"受命之符是也"。❽

汉代第一项重大的祥瑞是文帝时期在成纪县出现的一条黄龙。❾ 此后黄龙就成了汉朝廷的标志。文帝以后的每个皇帝都见过许多证明其统治合法性的祥瑞,而祥瑞的出现在武帝、宣帝和王莽统治时期达到了高潮。根据历史记载,武帝时期的祥瑞有麒麟、群鸟、飞马、赤雁、芝草、宝鼎、陨石、神光、虹气、孛星、无云而雷等等。❿ 宣帝时,

❸ 史树青:《我国古代的金错工艺》,页70。

❹ 董仲舒:《春秋繁露·五行递顺·五道》卷4,页1~3;卷13,页9~10,浙江,1893年;班固:《汉书·郊祀志》卷24,页1189。有关灾异政治意义的讨论,见W. Eberhard, "The Political Function of Astronomy and Astronomers in Han China," in J. K. Fairbank ed., *Chinese Thought and Institutions*, Chicago, 1957, pp. 33-70。

❺ 班固:《汉书·张禹传》卷81,页3351。

❻ 董仲舒:《春秋繁露·顺命》,页6~8。

❼ 董仲舒:《春秋繁露·同类相动》卷13,页4。

❽ 董仲舒:《春秋繁露·符瑞》卷6,页3。

❾ 班固:《汉书·郊祀志》,页1212。

❿ 同上,页1215~1248。

凤凰在不同地方出现了50多次，另外还有白鹤、五色雁、前赤后青鸟、神爵、白虎、黄龙、铜人生毛和甘露等。[1] 王莽时期，五年之中竟出现了700多项各种各样的祥瑞。[2]

只有考察了当时的这种流行观念，我们才能理解三盘山车伞柄上纹饰的意义。设计者将车饰表面均分为四段，每段内形成一个画面，以一个或一组形象为中心。每个中心占据铜筒形表面不同的四分之一的位置，上下呈螺旋形排列（图8-5）。这种设计的目的无疑是为了让人们无论从哪边看都能欣赏到它的纹饰。第一段画面的中心是一条黄龙，以黄金镶嵌（图8-5：a）。汉代尚黄，而龙又是皇帝的象征，所以在汉代人的观念中黄龙是最重要的祥瑞。黄龙的出现最明确地昭示了汉朝乃天命之所在及其旺盛的国运。紧跟着黄龙的是一头驮着三个人的白象。这三个人都赤裸上身，发髻呈椎形，很可能是南方少数民族派遣的使者。[3] 武帝时期，西南夷曾向汉朝进贡大象，[4] 大象运到长安时就被认为是一项重要的祥瑞，当时还在一首郊祀歌中给予歌颂。[5] 黄龙上面是一匹腾空的飞马，这也是一种祥瑞。据说武帝曾两次目睹天马的风采，[6] 每一次这位皇帝为上天对他褒奖的祥瑞都写了诗。第一首诗中写道：

太一况，天马下，霑赤汗，
沫流赭。志俶傥，精权奇，笯浮云，

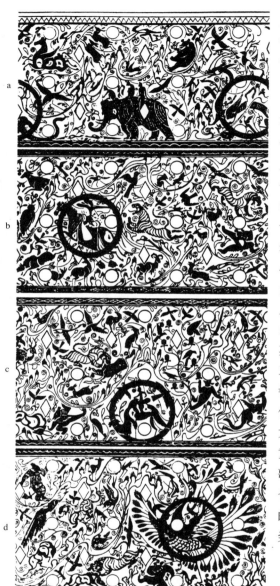

图8-5 河北定县122号西汉墓出土错金银青铜车饰纹样展开图（加圈者为中心纹样）

[1] 班固：《汉书·郊祀志》，页1248~1253。

[2] 顾颉刚：《汉代学术史略》，页123，上海，1935年。

[3] 根据《汉书》记载，西南夷、糜莫和滇北的少数民族部落均为"椎结"，即"为髻如椎之形"。《汉书·西南夷两粤朝鲜传》卷95，页3837。

淹上驰。体容与，迣万里，今安匹，龙为友。❼
第二首诗的结尾说：

　　天马徕，开远门，竦予身，逝昆仑。天马徕，龙之媒，游阊阖，观玉台。❽

这些诗句明确揭示了第一段画面的整体意义。除了龙、象和天马之外，画中还有飞兔和一个驾驭双鹿的仙人，也是文献中所记载的祥瑞。❾

第二段描绘了一个狩猎景象：在树木繁茂的山谷中一位骑士正转身拉弓，瞄准一只老虎（图8-5:b）。我在下文将专门谈狩猎纹饰，在那里再讨论这幅画面的含义。

现在来看第三段，其中心是一只回头张望的鹤，后面跟着一只骆驼。（图8-5:c）白鹤是汉代最重要的祥瑞之一。据记载武帝在一次祭天典礼时看见一群鹤，为此他专门下了一道敕令，说鹤是上天派遣到地上来的神鸟。❿因此我们可以认为这里的白鹤与第一段的黄龙具有同样意义，都代表上天的意志，也都各自带领着一只贡献给汉朝皇帝的瑞兽。这一段画面里还有一种叫飞廉的神兽，鸟首豹尾，也是汉代崇拜的一种重要祥瑞。⓫

第四段以一只展翅鸣叫的凤鸟为中心，众多的鸟兽在它周围翩翩起舞。（图8-5:d）汉代人认为这种凤鸟具有特殊的神圣力量，称之为"威凤"。⓬正如龙被视为百兽之王，威凤则被视为百鸟之王。威凤常被说成是在百兽百鸟的护卫之下出现。如甘露三年（公元前51年）的一道诏书说，威凤高八尺，一出而众鸟自四方群集至万数。⓭这段画面反映的可能就是汉代文献中的这些记录。

史树青认为车饰上这些景象与扬雄《长杨赋》中对皇室狩猎景象中的描写有关。⓮在我看来它们倒更像那些献给武帝的乐诗的图释。如一首诗描写："硠硠即即，师象山则。乌呼孝哉，案抚戎国。蛮夷竭欢，象来致福。"李奇注曰："象，译也。蛮夷遭译致福贡也。"武帝时歌颂西南夷进贡大象的那首郊祀歌中说："象载瑜，白集西，食甘露，饮荣泉。赤雁集，六纷员……"颜师古注曰："象载，象舆也。山出象舆，瑞应车也。……纷员，多貌也。言西获象舆，东获赤雁，祥瑞多也。"⓯与此相似的描写在很多郊祀歌里都能找到，这些歌曲描写的景象与三盘山车饰上画面在表

❹ 班固：《汉书·五帝纪》，武帝元狩二年（公元前121年），"南越献驯象"（卷6，页176）。

❺ 班固：《汉书·礼乐志》卷22，页1069。

❻ 元狩三年（公元前120年）和太初四年（公元前101年）发现飞马。班固：《汉书·五帝纪》，页176，202；《礼乐志》，页1060~1061。

❼ 班固：《汉书·礼乐志》，页1060。

❽ 同上，页1061。关于作此歌的情况亦见司马迁《史记·乐书》，页1178，北京，1959年。

❾ 袁珂：《山海经校注》卷3，页87，上海，1980年。

❿ 班固：《汉书·五帝纪》，页211。

⓫ 同上，页193；又见同页应劭、晋灼注。

⓬《关尹子·九药》："威凤以难见为神。"引自《中文大字典》卷9，页3602，台北，1963年。《汉书·宣帝纪》："九真献奇兽，南郡获白虎、威凤为宝。"颜师古注曰："凤之有威仪者也。"

⓭ 甘露三年（公元前51年）二月法令，引自《玉海》。

⓮ 史树青：《我国古代的金错工艺》，页70。

⓯ 班固：《汉书·礼乐志》，页1050、1069。

图 8-6　加拿大安大略皇家博物馆藏汉代陶壶（*Chinese Art in the Royal Ontario Museum*, Toronto:The Royal Ontario Museum, 1972, pl.8）

图 8-7　山西右玉出土汉代铜尊

达统治者的祈望方面是一样的。惟一的差别在于表达方式的不同，一个用词句，而另一个是用图画。

有一个问题必须说清楚：祥瑞既不是少数几个皇帝幻想的结果，也不仅仅是统治者试图操纵公众舆论的一种政治权术。汉代人对祥瑞的信仰可以说是既强烈又普遍。如公元前 110 年武帝封禅泰山时，要求将得自远方的珍禽异兽放满山野，看起来就好像是许多祥瑞从天而降。当时的太史公司马谈（《史记》作者司马迁之父）因病不得不留在洛阳，没能参加这次祭祀泰山的活动，这令他悲痛不已，最终抱病身亡。临死前他握着儿子的手说道："今天子接千岁之统，封泰山，而余不得从行，是命也夫，命也夫！"❶ 顾颉刚评论说："生在两千年之下的我们，读到这句话，仿佛看见了他的信心与伤心。即此可知武帝的大事就是当时民众们所共同要求的大事呵！"❷

当一种重要的祥瑞出现，国家就会改元，新诗就要吟唱，举

❶ 司马迁：《史记·太史公自序》卷 130，页 3295；班固：《汉书·司马迁传》卷 62，页 2715。

❷ 顾颉刚：《汉代学术史略》，页 21。

国都要欢庆。❸ 尽管祥瑞在理论上是上天和下界之间交流的中介，但实际上它们是人与人之间的一种对话方式。当一个皇帝发布敕令，宣称"麟凤在郊薮，河洛出图书"，他实际上是告诉他的百姓：国家治理得很好，不要捣什么乱。❹ 如果百姓中出现了流言，或者树倒复起，或言大水相至，幼女入宫，他们的意思是国祚衰败，大难将至。❺ 当一个大臣认为皇帝或皇后做错了事，他只须说："……是日（指家庙祭祀之日）疾风自西北，大寒雨雪，坏败其功，以章不嚮，宜斋戒辟寝，以深自责。"❻ 这些都是汉代富有特色的对话。有关祥瑞的语言既然如此流行，祥瑞装饰之普及也就不足为怪了。

可以说在有汉一代，无论是日常用的车、镜、香炉、妆奁、酒器、水器，还是住房或坟墓里，都普遍装饰着祥瑞的形象。不仅许多水平很高的工艺品上饰有祥瑞动物的图案，而且连普通老百姓也愿意用这些图案来装饰他们那粗糙的陶瓷明器（图8-6～8-8）。当时的人们还相信在日常用品和衣服上描画祥瑞的图像可以引出真的祥瑞，叫做"发瑞"。❼ 据《史记·封禅书》记载，一位方士

❸ 顾颉刚：《汉代学术史略》，页31。

❹ 班固：《汉书·武帝纪》，页160~161。

❺ 班固：《汉书·五行志》，页1405~1439。

❻ 同上，页1425。此种例子在《五行志》中极多。

❼ 据《史记·孝武本纪》记载，武帝曾用一张白鹿皮制造皮币，以发祥瑞之应，见页457。《汉书》也记载了武帝造麟趾金（形似一种麒麟的脚）以发祥瑞之应的事，见《汉书·武帝纪》，页206。

图8-8 汉代青铜剑纹样

劝告武帝说如果他想和神明对话，就得在日常用品上描画它们的形象，否则神明是不会出现的。武帝被说服了，就造了一辆"云气车"。❶ 这件事情有助于我们了解汉代使用祥瑞纹饰的普遍性，而且也暗示了三盘山铜车饰在当时可能起到的作用。

从更广阔一些的历史角度看，祥瑞观念在汉代如此长足的发展揭示了从战国到汉代人们思想上的一个重要转变。在战国甚至更早的时期人们也相信上天，有时也提到祥瑞。❷但东周时期新兴的一种看法是"天道远，人道近"，❸把人作为出发点，因此当时艺术中出现了对人事活动如战争、狩猎、祭祀场面的描绘。这种状况在汉代有了改变。此时天的作用比以前要大得多和主动得多，人们对天命的思考也多得多，强烈得多。在这种观念里，仿佛上天在不停地表达着它的意志，而人类存在的根据必须到天命中去寻找，必须被使无形天命具体化的祥瑞所证明。

三、山和云气

祥瑞观念在汉代文化中的一个重要作用，亦在于它拓宽了艺术表现的范围，引导人们将注意力放到了大自然之上。那些奇异祥禽瑞兽所处的环境不是深邃的庙堂，而是丛林、山谷和边远之地。受这些祥瑞吸引，人们逐渐把注意力转移到庙堂之外的自然世界。大自然的众多事物中，高山可以说最为雄伟，而云气则无处不在，这两种自然现象在三盘山车饰（见图8-2）及其他一些汉代艺术品中具有特殊地位。

汉代人们崇拜的许多山大体可分为三类。第一类是五岳，分布于中国东、西、南、北、中五个方位，是皇帝接受天命之处。❹第二类是仙山，一般指东海中的蓬莱三岛。人们相信如果有谁能找到这三个海岛，他就会长生不老。第三类可称为神山，遍布奇异山石、扭曲的大树和多岩的悬崖，是奇人异兽出没的地方。三类之中，神山可说是最激发了人们描绘祥瑞图像的灵感。

神山的概念有两个来源，一个是从汉代以前的信仰继承下来的。如神山的概念在东周时期的燕、齐、楚等地区已十分流行。❺虽然周代的正统观念视楚为南蛮，但楚人具有非凡的想象力。《山

❶ 司马迁：《史记·孝武本纪》，页458。

❷ 司马迁：《史记·封禅书》卷28；吕不韦：《吕氏春秋》卷13，页4~5，台北，1968年。

❸ 杜预：《春秋经传集解》卷24，页2，北京，1955年；郭沫若：《青铜时代·先秦天道观之进展》，页1~53，北京，1966年。

❹ 班固：《汉书·郊祀志》，页1205。

❺ 顾颉刚：《汉代学术史略》，页17~27；陈寅恪：《陈寅恪先生论集·天师道与滨海地区的关系》，页271，台北，1971年。

海经》一书里就记载了许多他们想象出来的事物，包括大批神山以及生活在其中的神灵精怪。❻ 这些神奇的传说形象是祥瑞图像的一个重要来源。

　　神山概念的另一个来源是汉代现实生活本身。汉武帝在其在位的43年中，利用汉代自建国以来积蓄的力量将帝国的疆域扩大了两倍，西部边境达到了中亚的塔什干。军事扩张的胜利带来多方的奇珍异物，皇帝从南方的珠崖得到了玳瑁和犀布，从西方的大宛得到了骏马和葡萄。据《汉书·西域传》记载还有西方来的巨象和东方来的赤雁，以及明珠、文甲、翠羽、龙文、鱼目、汗血之马、狮子、猛犬和大雀等等。"殊方异物，四面而至。"❼ 我们可以想象这些奇异鸟兽的突然出现对于中原的汉人一定带来了巨大的影响。对他们来说，《山海经》里的神奇事物再也不是无稽之谈，这些殊方异物一定大大激发了他们的艺术想象力。

　　例如当时有一种叫"火烷"的祥瑞，❽ 现在我们知道这种入火不燃的织物其实就是石棉。❾ 但汉代人想象力比我们就丰富得多。他们不仅认为得自西方的火烷是一种传达上天意志的重要信号，而且还创造出丰富多彩的有关火烷来源的故事。据说武帝的大臣东方朔就讲过这样一个故事：南方有座长30里宽50里的火山，上面长满了燃烧不止的火树。在这片火森林里生活着一种火老鼠，身上的毛达两尺，像丝一样光滑。这种老鼠在火里是红色的，不在火里是白色的，放进水里就会死掉。火烷就是用它们的毛编织而成。❿ 诸如此类的传说可以帮助我们了解为什么人们在绘制祥瑞图案时总好像是在创造一个幻想的世界。另一方面，一旦理解了汉人想象力的来源，我们也就能看到在他们的幻想中包含着许多现实因素。仙界与现世重叠、幻想与现实交织，这种重叠和交织共同构成了三盘山铜车的纹饰。

　　除了作为祥瑞的动物和神山以外，人们对云气也特别关注。除祥瑞和神山以外，车饰图案中的第三种重要主题就是云气。先秦时代的"气"还主要是一种象征宇宙和人体内部活力的哲学概念，但汉代人则更喜欢将这种概念具象化，将它作为思想的有形图释。气渐渐变成一种看得见的现象，而"观气"也成了一个重要的职业。专职的望气者能分辨出云的形状和颜色的变化，而每

❻ 大部分学者认为《山海经》是源于中国南部的巫术著作。见蒙文通《略论〈山海经〉的写作时代及其产生地域》，《中华文史论丛》1辑，页43~70，中华书局，1962年；袁珂《山海经校注》卷7，1978年。然而，袁行霈认为此书起源于西部的河洛地区。

❼ 班固：《汉书·西域传》卷96，页3929。

❽ 有关火烷的资料见于以下文献：陈寿《三国志·三少帝纪》卷4，页118，北京，1959年；干宝《搜神记》卷10，页124，北京，1979年；卷13，页165；《太平御览》卷38、399、820；《法苑珠林》卷37；《初学记》卷26；《艺文类聚》卷7。

❾ 《辞源》，页927，上海，1939年。

❿ 东方朔：《神异经》，引自《三国志·三少帝纪》，页118。

图 8-9 湖南长沙马王堆 1 号西汉墓漆棺

图 8-10 湖南长沙马王堆 1 号西汉墓漆棺

种形状和变化都有其特定的含义。气有亭状、旗状的，也有船状、兽状的。❶ 其中"卿云"（或"庆云"）是一种非常特殊的气，它"若烟非烟，若云非云，郁郁纷纷，萧索轮囷"。❷ 这几句话可以说是对汉代装饰中一些云气图案的极好描写（图8-9、8-11）。此外，人们还相信如果要寻找什么东西，就必须先找到它的气。❸ 因此，由于汉代人被成仙的念头困扰，便热衷于寻找仙气。据《史记》记载，武帝曾派方士到海上寻求蓬莱仙岛。方士回来报告说蓬莱并不远，但由于他们没找到蓬莱的气，因此没能登上仙岛。方士的报告一定给武帝留下了十分深刻的印象，以至于他为此专门设立一个"望气佐"的官职，让他日复一日地待在海边，眺望大海，等待蓬莱仙气的出现。❹

祥瑞的出现也因此常常有云气伴随。武帝时挖出的一只铜鼎被视为来自上天的祥瑞。武帝命人将鼎运至长安，并亲自前去迎接。当运送队伍行进到了中山地区（即三盘山铜车饰出土的地方），一团黄云出现并笼罩在铜鼎上空，一直跟随到武帝一行返回都城。❺《汉书·礼乐志》里又提到当武帝获得一项赤蛟祥瑞的时候，也有一团黄云覆盖。❻ 一旦我们理解了气在汉代的重要性以及云气与祥瑞的密切关系，我们就能懂得汉代艺术中以下几个方面：

一、云气成为汉代最流行的纹饰，不仅出现在青铜器和漆器

❶ 司马迁：《史记·天官书》卷27，页1336~1339；司马迁：《史记·封禅书》，页1382。

❷ 司马迁：《史记·天官书》，页1339。

❸ 司马迁：《史记·封禅书》，页1383。

❹ 同上，页1393。

❺ 司马迁：《史记·孝武本纪》，页464~465，《史记·封禅书》，页1382~1383。

❻ 班固：《汉书·礼乐志》，页1069。

上，而且出现在衣服、家具、棺椁上和墓室画像中(图 8-9～8-11)。

二、祥瑞动物总是和云气纹饰同时出现，如 1963 年陕西兴平出土青铜犀牛尊全身遍布着云纹即为一例(图 8-12)。马王堆 1 号墓出土的红底漆棺上所绘象征吉祥的鹿也被云气环绕。

图 8-11　湖南长沙马王堆 1 号西汉墓出土丝织品

图 8-13　河北满城 1 号西汉墓出土错金银青铜博

三、西汉流行的博山炉不但是一种雕刻着祥瑞纹饰的山形香炉，而且在使用时所散发的烟雾缭绕笼罩着奇特的山峰和祥瑞动物，极为生动地展现了神山、祥瑞和云气结合在一起的景象。这也就是博山炉为什么会成为当时一种重要艺术形式的原因之所在（图 8-13）。

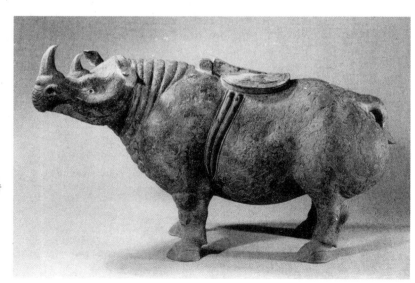

图 8-12　陕西兴平出土汉代青铜犀牛尊

四、狩猎场面

三盘山车饰第二段是一幅狩猎的画面，其中一个骑马的弓箭手轻舒猿臂，回身瞄准一只老虎（见图8-2：b）。这个画面与战国时代狩猎图像的效果大不相同。战国时代青铜器上的纹饰常常描写了人与兽或兽与兽之间激烈的格斗，其规模和激烈的气氛都给人以深刻印象。野兽既是被猎取的对象，也向狩猎者进攻，短促劲健的线条更突出了斗争的激烈紧张（图8-14）。汉代的狩猎场面则以流

图8-14 山西浑源李峪出土战国青铜豆纹饰

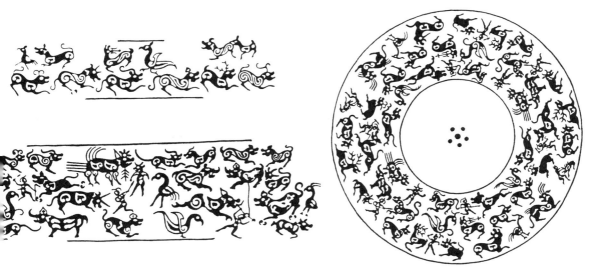

畅的线条强调狩猎者的优雅姿态，画中再没有大规模格斗的痕迹，而像是在上演一场优美的戏剧。这两个时代描绘的狩猎场面给人的不同印象反映了狩猎在战国和汉代所具有的不同意义。

无论是在战国还是在汉代，统治者们对于狩猎的热衷主要都不是出于经济的目的。❶战国时期的狩猎活动有着军事上的重要性。《左传》一书记载了一段鲁大夫臧僖伯论述狩猎的话，他说："故春蒐、夏苗、秋狝、冬狩，皆于农隙以讲事也。三年而治兵，入而振振。"❷据当时一些有关大规模狩猎活动的记载来看，狩猎和打一场真正的战争一样，需要缜密的计划和策略，而其激烈、危险程度也不亚于真的战争，❸如《左传》记载齐侯参与一次大规

❶ 郭宝钧：《中国青铜器时代》，页61，北京，1963年。

❷《左传·隐公五年》，杜预：《春秋经传集解》第一册，页30，上海，1978年。

❸《左传·僖公二十七年》，杜预：《春秋经传集解》，页364～367。

❶《左传·庄公八年》，杜预:《春秋经传集解》，页143~145。

❷班固:《汉书·张释之传》："上登虎圈，问上林尉禽兽薄。"颜师古注:"圈，养兽之所也。"（页2307~2308）

❸班固:《两都赋》，见严可均《全汉文》，卷24，页4，武昌，1894年。

卫宏:《汉旧仪》,《丛书集成初编·汉礼器制度及其它五种》,页16~17,长沙,1939年。

❺司马相如:《子虚赋》, 见《汉书·司马相如传》,页2533~2545。

❻ K. C. Chang, "Changing Relationships of Men and Animals in Shang and Chou Myths and Art,"《中央研究院民族研究所集刊》10 期（1963年秋），页115~146。

模狩猎远征活动，在追赶一头野猪的时候被这头愤怒的野兽掀下了车，脚受了伤，鞋也丢了，在随从的帮助下才获救。❶

汉代有关狩猎活动的记载则与这些描述截然不同，丝毫没有早期文献里的那种激烈和危险。汉代著名文学家的一些作品，如司马相如的《子虚赋》和班固的《两都赋》中，都描写了皇帝及其随从人员狩猎的壮观场面。这种贵族狩猎不是在野兽出没的荒野中进行，而大多是在封闭的皇家猎园中展开。❷例如上林苑是西汉著名的皇家狩猎园地，其中有由专门官吏管理的兽圈。根据《两都赋》，苑中动物包括九真国进贡的麒麟、大宛国来的宝马、黄友国的犀牛和条支国的珍鸟。这些动物从不同的地区运送到上林苑内，有的甚至来自相距万里之遥的昆仑山之外或大海彼岸。❸这些外来的鸟兽在狩猎时被放入猎场。❹在如此神奇环境中的狩猎，定然可以满足皇帝贵族们置身于祥瑞世界中的愿望。与此同时，狩猎也为汉朝廷提供了一个展示富有和奢华的机会。司马相如在《子虚赋》中极力铺陈王室狩猎时壮观的场面、奢侈的仪仗、贵族们高超的骑术以及遇到的各种奇禽异兽，最后写到狩猎结束的时候，无数轻歌曼舞的美女侍候着这些猎罢的达官贵人。❺可以说《子虚赋》所描写的这种氛围与三盘山车饰上的狩猎场面所体现的精神是相当一致的。

战国与汉代狩猎纹饰的另一个区别在于人和动物的关系不同。如前所说，战国时代的画家经常描绘人和兽的激烈冲突，在一些绘画、雕刻和青铜器上，人被刻画成征服野兽的英雄。张光直曾经指出：东周时期，人若不是动物的主宰，至少也是它们的挑战者。❻然而在汉代，我们可以从当时的艺术表现中清楚地看到人与动物之间冲突的消失，表现人类以暴力征服动物的纹饰逐渐被一种新的人兽和谐的纹饰所取代。动物不再威胁人类，其形象所表现的是与人类命运的和谐一致。

反映人和动物关系变化最突出的例子是人和龙的关系。龙在中国古代被视为最强有力、最神奇的动物。在商周时代的一些青铜器上，龙虎被刻画成食人或攫人的形象（图8-15），具有极大的威胁力量，而人则处于被动地位。但到了战国时期，这种关系完全改观了，人类不但与龙搏斗而且成了龙的征服者。长沙楚墓出土的一件帛画描绘一个男子驭龙而行，神情自信而安详，而龙则全

然受其控制 (图 8-16)。到了汉代，在祥瑞和神仙观念的影响下，动物的地位又进一步提高，但并没有提高到与人冲突的程度。例如著名的马王堆 1 号墓帛画的用途可能是帮助死者升天，[7] 死者画像两边各有一条龙，均呈上升姿势 (图 8-17)。而另一些祥瑞，如天马等，又强化了这种上升的运动。在三盘山铜车饰中，这种人与动物的和谐在白象、骆驼及其骑者的关系中表达得淋漓尽致。显而易见，这一和谐关系的建立是与当时的祥瑞和神仙观念密切相

[7] 商志䤶:《马王堆一号汉墓"非衣"试释》,《文物》1972 年 9 期，页 43~47; J. M. James, "A Provisional Iconology of Western Han Funerary Art," *Oriental Art* XXV (3) (1979), pp. 347-357.

图 8-15 河南安阳殷墟出土司母戊鼎局部

图 8-16 湖南长沙子弹库战国楚墓出土帛画

图 8-17 湖南长沙马王堆 1 号西汉墓出土帛画局部

关的。在这种观念中,动物是上天的使者和吉祥之兆,它们可以佑护人们安宁幸福、羽化成仙,而人类只能把自己对幸福的企望转化为欢迎这些动物特使的到来。

五、祥瑞纹与汉代人的世界观

将三盘山车饰上的祥瑞纹饰与战国时期青铜器上的纹饰做一下比较,我们可以发现一个显著的差别。后者所描绘的常常是一种静态结构,由一系列分割的形象排列组成(图8-18)。而汉代纹饰则以流动性为特征,纹饰中的所有事物——包括山、云、动物等——一起汇成一个持续流变的循环系统(见图8-2)。可以认为,汉人对世界的这种艺术表现与作为汉代思想基础的阴阳五行学说有着密切的关系。

战国时期的阴阳和五行主要还是作为个别学派的基础哲学概念而存在,但到了汉代,这些概念成为构建宗教、政治和学术思想的基本框架。❶阴和阳代表了对立物之间的二元关系,五行之间则

❶ 顾颉刚:《汉代学术史略》,页1。

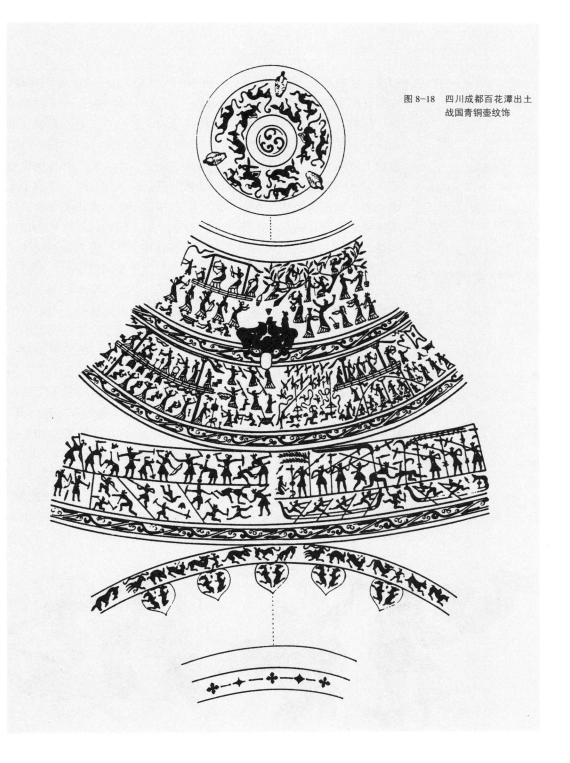

图8-18 四川成都百花潭出土战国青铜壶纹饰

三盘山出土车饰与西汉美术中的"祥瑞"图像 161

❶ 顾颉刚：《汉代学术史略》，页141~151；顾颉刚：《五德盛世说下的政治和历史》，《清华学报》6卷1期，1930年；梁启超：《阴阳五行之来历》，《东方杂志》20卷10期，页70~79，1923年；李汉三：《先秦两汉之阴阳五行学说》，台北，1967年；Yao Shan-yu, "The Cosmological and Anthropological Philosophy of Tung Chung-shu," *Journal of the N. C. Royal Asiatic Society* (1948), pp.40-68.

❷ 例如《尚书·尧典》记载，尧曾命令他的臣下宅于四方，以测算日月星辰，敬授时令于人民。《十三经注疏》上卷，页117，北京，1980年。

❸ 司马迁：《史记·殷本纪》卷3，页107.

图 8-19　山东沂南东汉墓出土画像石

相克相生，木胜土，土胜水，水胜火，火胜金，金胜木，无限循环，亦象征了宇宙运动的一种基本模式。金、木、水、火、土五种物质每一种都有各自对应的颜色，汉代人认为这些颜色又是不同朝代的象征。据说最早的统治者黄帝为土德，上天就赐给他黄龙的祥瑞。随着土德的衰竭，木德的夏朝就取代了黄帝，而不同的祥瑞也出现了，以证明夏朝统治的合理性。夏朝以后是商朝，它用金德克了木德，随后又被火德的周朝取而代之。这样，王朝的依次更替就证明历史是一个循环的结构。汉代人按照这个循环结构的顺序认为自己又是土德，上天也就再次降下黄龙作为祥瑞。❶汉代人世界观的一个基础因此是运动的永恒性。他们认为土位于宇宙的中心，通过五行转换与东、西、南、北四个方位结合在一起，每个方位与一定的颜色、物神、季节、音律、服装、食物、味道、德性等相对应。简言之，天下万物都被纳入这个系统，并且时时处于运动变化之中。

这种思维方式一旦成为汉代思想的主流，人们就不可能以一种绝对的原因来解释万物的存在状态了，也不可能再认为万物在宇宙中的位置是围绕一个固定的中心静止不动。商周的王室贵族常认为宇宙的基本方位是固定不变的，❷人的社会地位亦是如此。比如《史记》中记载，商纣王奢侈腐化，他的大臣警告他如果这样继续下去就会失国失民，但纣王对此漠然视之，反而自信地说："我生不有命在天乎？"❸但汉代的皇帝就没有这么自信了，而总是战战兢兢,如履薄冰。和当时人一样，皇帝也受五行循环论控制，相信土德的汉朝定会被下一个木德的王朝所取代。他们似乎将宇

a　　　　　　　　b　　　　　　　　c

162

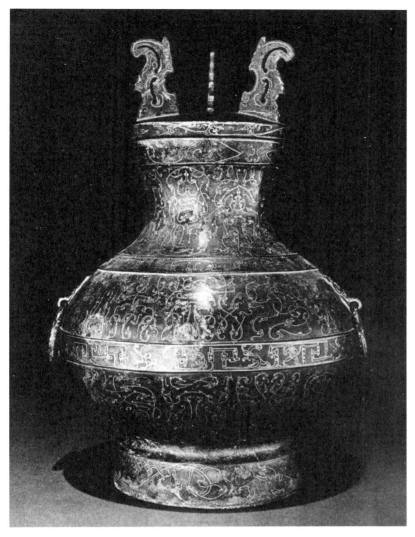

图8-20 河北满城1号西汉墓出土青铜壶

宙看做一个涂着朱、白、玄、黄、青各色的巨大圆盘,它上面各方的颜色总在随盘之旋转而循环。

　　这种新的观念在众多不同的艺术形式中得到反映。例如汉代一项流行的杂技叫做"鱼龙曼衍之戏"。据记载,节目开始时一个人先扮成猞猁模样在庭院中舞蹈,当他舞到殿前时就跳进一个池塘,转而变成一条比目鱼。鱼口中吐出烟雾,其浓处可将太阳遮蔽。

三盘山出土车饰与西汉美术中的"祥瑞"图像　163

当烟云散尽,那鱼已变成了一条八丈黄龙。它舞动着,身上的鳞甲闪闪烁烁,发出的光甚至比阳光还亮。❶我们在沂南墓画像石上可以看到这一表演的几乎全部过程(图8-19)。

又如"赋"是汉代最盛行的一种文学形式,常用"东……"、"南……"、"西……"、"北……"、"上……"、"下……"这样的模式来描述自然环境,为描写幻想和真实动物造起一个语言的框架。❷似乎作者并没有固定的观察点,而像是在他所描写事物的上下左右翱翔。

风格独特的鸟虫书起源于战国时期南方越国青铜兵器上的铭文,到汉代出现在青铜器及石碑之上,中山靖王刘胜墓出土的一个铜壶就是很好的例证(图8-20)。壶表面嵌错着精美的金银丝,蜿蜒流转,形成42个极富装饰性的鸟虫书篆字。与标准字体的笔画截然不同,这些美术字的价值在于给人以一种流畅、运动的视觉感受,而不是引导人们去解读其含义。

在三盘山车饰的纹饰中,一座蜿蜒起伏的山峦是每一段中的主要题材。四个区段里的山岭相互衔接,呈现出盘旋上升的运动状态。山是动态的,其他所有事物也都是动态的。树木、花草、云气、动物都用流动的波浪线勾画而成,而流动的波浪线又强化了山峦盘旋上升的动感(见图8-2)。可以说,这种特殊的艺术表达形式如汉赋、杂技等其他艺术一样,体现的是汉代世界观中永恒变化的观念。

结 论

上文将汉代与战国时代的艺术做了比较,并列举了它们在主题及风格上的差别。但艺术发展在这两个时代之间的连续性也不可忽视。许多汉代祥瑞纹饰的因素源于战国甚至更早的时期。例如动物作为天人交流之媒介的观念非常古老,在商代已有多种体现。甲骨文中有"帝使风"的记载,"风"同"凤",可知当时凤已被视为上帝的使者。❸以后得到系统阐述的祥瑞观念明显根源于此。我们也发现祥瑞灾异的思想系在战国时期已经相当完备,只是还没有像在汉代那样渗透到政治、宗教和学术思想等各个方面中去,更没有达到控制一般社会心理的程度。另外,战国时期也还没有如此丰富

❶ 班固:《汉书·西域传》,颜师古注,页3929~3930;张衡:《西京赋》,《文选》卷2,页36~50,北京,1977年。

❷ 北京大学汉语言文学系:《中国文学史》页139,北京,1959年。

❸ 金祖同:《殷契遗珠》935号,上海,1939年。

的艺术形式来表现这些观念，祥瑞图案尚未广泛流行。

汉代是一个疆域辽阔的帝国。它的思想综合了先秦时代许多地区发展起来的观念。例如有关祥瑞灾异的说法主要来自北方的鲁国，但汉代祥瑞纹饰的形式却与南方楚国艺术密切相关。神仙说和蓬莱仙山的观念来自北方的燕齐，但出自南方的《山海经》一书也描写了许多神山。"气"对燕齐的方士来说是"仙气"，对宋国的庄子来说代表了哲学意义上的宇宙生命，而对中原地区的孟子而言，气则与伦理道德教化相联系。这些打着不同地区印记的不同观念综合到一起，共同形成了汉代的思想和艺术的集大成的性格。

战国时期的中山国和楚国对汉代艺术的影响尤其重大。最近的考古发现显示生动的动物形象是战国中山艺术中最显著的特点。❹而汉代祥瑞纹饰中，除了流动的风格以外，生动的动物形象也是一个突出的主题。据记载中山国是由来自北方游牧部落的白狄建立的，❺因此，北方游牧民族的动物艺术也影响了汉代的纹饰。虽然在楚汉交争中楚成为失败者，但令人惊讶的是楚的艺术对汉代艺术有着最重要的影响。楚文化有其独特的音乐、哲学和视觉传统。汉代艺术从楚文化中继承的不但有流动性的云气图案，而且更重要的是楚艺术中那种无常和流变的基调。

有意思的是，我们注意到这种流动的曲线图案最初并非用于青铜器上，而是首先出现在漆器上。❻青铜器与漆器的装饰风格的不同可能与两者的材料及功用有关。传统青铜器多为祭祀仪式所用的礼器，装饰形式趋于保守；而漆器更多用于世俗目的，其装饰就能更快地随着时代精神的变化而变化。但随着漆器的普及，其纹饰也逐渐被日常青铜器所采用。到了汉代，青铜器的礼仪和宗教作用进一步消失，大量装饰豪华的铜器在贵族日常生活中使用。随着时尚的转变，原来专门施于漆器上的装饰也普遍用于别种器物。而传统青铜器那种肃穆严整的风格则为祠堂或墓葬里的画像砖继承下来。沿着这种发展脉络继续观察，我们发现大约在汉末魏晋初，墓葬进一步丢弃了严肃的装饰风格而使用更多的日常生活中常见的流动性的图案，而较严肃的风格又转移到一种新兴的迅速发展的艺术——石窟造像艺术上了。当然，这里对艺术形式发展的解释是极为粗线条的。事实上，一种艺术形式继承另

❹ 巫鸿：《谈几件中山国器物造型与装饰》，《文物》1979年5期，页46~50。

❺ 李学勤、李零：《平山三器与中山国史的若干问题》，《考古学报》1979年2期，页163~165。

❻ Thomas Lawton, Chinese Art of the Warring States Period, Washington, D. C., 1982, pp. 178-182.

一种艺术形式的形式风格从来都不是全部的,而不同艺术形式之间的差别也从来不是绝对的。

最后,我想着重指出两点:第一,正如本文对祥瑞纹的分析所表明,一种新艺术风格的形成既与某种思想观念的诸多方面有关,也和传统及现存的艺术形式密切联系;一种完整的艺术风格总是各种内在思想、文化因素的综合。因此,只有全面地考虑和重构某个特定时代的生活和思想,才能对某一种特定的艺术形式的意义及价值有所了解。第二,研究者通常把艺术品按照其构成材料进行分类,一部艺术史因此被视为青铜器艺术、绘画艺术、画像砖艺术、石窟艺术等等许多专门分支的集合,而专业研究多集中于某一特定分支上。但如本文所表明,不仅不同艺术分支的发展是相互联系的,而且在特定环境下,一个分支富有特色的风格还可以转移到另一分支中。因而,只有重构各种艺术品类之间的关系,以及这种关系与不同时代思想观念的联系,我们才能充分理解某种特定艺术形式的发展过程。

(张 勃 译,郑 岩 校)

四川石棺画像的象征结构

(1987年)

　　四川地区汉代画像常见于地下墓室、崖墓壁面以及石棺表面，其中神话传说题材占较大比例。学者们已对这些神话传说画像的文献来源进行了许多探讨，其成果对于文学史、宗教史和神话学的研究极有价值。但本文将不再限于对文献的考证，而是希望着力解释各个画像之间在形式和意义等方面的关系。通过这样的研究可以得知，出处不同的单独画像往往构成一个结构严谨的图像组合。墓葬中的雕刻不但显示出神话传说在四川古代丧葬民俗中的意义，也揭示了丧葬艺术是如何根据其自身需要，从现存文献及口头文学中选取故事资料的。

一、宝子山与王晖石棺：理解石棺画像结构的锁钥

　　自1914至1917年色伽兰（Victor Segalen，中文名一作谢阁兰）在四川探险发现首具石棺以来，❶ 已有许多石棺发掘出土，证明汉代在四川地区以棺敛葬是极为流行的。当时人们所用的大部分的棺

❶ Victor Segalen, *La sculpture et les monuments funeraires, Provinces du Chan-si et du Sseu-tchouan, Mission archeoligique en Chine, 1914-1917*, Paris, 1923, plate LXVII. 1958年以前，学者们曾就四川发现的"石函"的功能和定名展开争论。色伽兰称之为"石棺"（sacrophagi）；商承祚认为它们是用来盛放死者衣物和珍藏品的器具；贺昌群指出其名称应为"石床"，后一观点为高文所赞成。1958年中国的考古工作者发表了四川天迴山汉墓的发掘报告，其中报道"遗物和其他工艺品"发现于石函中，这一报道证明在汉代这种石函被用作棺，这似乎成了定论。Richard C. Rudolph and Wen You, *Han Tomb Art of West China*, Berkeley and Los Angeles, 1951, p.8；闻宥：《四川汉代画像石选集》，页1~2，北京，1955年；商承祚：《四川新津等地汉崖墓砖墓考略》，《金陵大学学报》10卷1、2期（1940年），页1~18；贺昌群：《四川的蛮洞与湘西的崖墓》，1940年；刘志远：《成都天迴山崖墓清理记》，《考古学报》1958年1期，页91。

❶ Victor Segalen, *La sculpture et les monuments funéraires*；常任侠：《重庆附近发现之汉代崖墓与石阙研究》,《常任侠艺术考古论文选集》,页9~11,北京,文物出版社,1984年；常任侠：《重庆沙坪坝出土之石棺画像研究》,前引书,页1~8；商承祚：《四川新津等地汉崖墓砖墓考略》,贺昌群：《四川的蛮洞与湘西的崖墓》；任乃强：《芦山新出土汉石考》,《康导月刊》1942年4卷6、7期,页13~32；任乃强：《辨王晖石棺浮雕》,《康导月刊》1943年5卷1期,页70~71；刘志远：《成都天迴山崖墓清理记》,吴仲实等：《四川宜宾汉墓清理很多出土文物》,《文物参考资料》1954年12期,页190；匡达滢：《四川宜宾市翠屏村汉墓清理简报》,《考古通讯》1963年3期,页20~25；兰峰：《四川宜宾县崖墓画像石棺》,《文物》1982年7期,页24~27；迅冰：《四川汉代雕塑艺术》,北京,中国古典艺术出版社,1959年；李复华、郭子游：《郫县出土东汉画像石棺图像略说》,《文物》1975年8期,页63~65；四川省博物馆、郫县文化馆《四川郫县东汉砖墓的石棺画像》,《考古》1979年6期；陆德良：《四川内江市发现东汉砖墓》,《考古通讯》1957年2期,页54~57；T. K. Cheng, *Archaeological Studies in Szechwan*, Cambridge, 1957, p.222, p1.24；高文：《绚丽多彩的画像石——四川解放后发现的五个石棺椁》,《四川文物》1985年1期,页12~18。

❷ 信立祥：《汉画像石的分期和分区》,页65,北京大学硕士论文,1982年。

❸ 转引自 Richard C. Rudolph and Wen You, *Han Tomb Art of West China*, p.17.

为木质或陶质,但有的是用整块的红砂岩雕成,其盖面或为平顶,或为拱顶,或为屋宇状。最为华美的石棺表面刻有装饰图案或叙事性画面。目前至少已发现五具完整的画像石棺,还发现不少石棺残石。❶ 根据装饰特征,石棺的发展大体上可以分为三个阶段。❷

第一阶段的年代约在东汉中期,其雕刻均为装饰性的题材,不见任何叙事性内容。第二阶段的年代约在东汉末,其雕刻题材不断丰富,艺术风格也更趋娴熟。这一时期最杰出的作品是新津出土的几具石棺,可视为四川画像艺术盛期的代表作品,伯希和(Paul Pelliot)在谈到其风格时说："四川的雕刻与山东所见者相比具有十分不同的特征,它更为自然,更为生动。"❸ 对于本文研究尤为重要的是,这一阶段石棺上的雕刻展现了大量叙事性的神话故事和历史故事。然而,这种风格大约在汉末又发生了戏剧性变化。第三阶段的石棺在装饰上几乎没有叙事性因素,代之而起的是由单个神话动物组成的更为抽象的象征结构。新津宝子山石棺与芦山出土的王晖石棺分别是第二阶段和第三阶段的绝好例证。

遗憾的是,在1949年以前,新津出土的石棺被古董商人切割出售。❹ 今天宝子山石棺(重新复原)是现存惟一结构完整的一例。该棺四面及顶部雕刻画像。前挡刻阙门,一人持幡骑马而入(图9-1)。后挡刻伏羲与女娲,皆人首蛇尾,手持日月(图9-2)。石棺一侧刻两名奔跑的伍佰,引导一列车马抵达一门前(图9-3)。另一侧刻两个场景,各包括两个人物(图9-4)。左端为两仙人面对一棋局,正在兴高采烈地玩

图9-1 新津宝子山石棺阙门画像　　图9-2 新津宝子山石棺伏羲女娲画像

 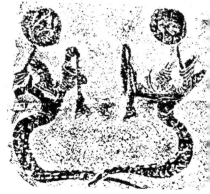

图 9-3　新津宝子山石棺车马画像

图 9-4　新津宝子山石棺仙人六博与俞伯牙弹琴画像

图 9-5　新津宝子山石棺后羿射日画像

六博戏，此为四川画像中常见的主题。右端为一人弹琴，一人聆听。一秃鹰状的鸟自左侧飞来，一有翼神兽出现在右端，与鸟对称。鲁德福（Richard Rudolph）和闻宥考证此图所绘为传说中的天才音乐家俞伯牙的故事。❺ 石棺顶部装饰一大幅华美画像，以一棵枝条交缠的大树为主体。树下一人正弯弓搭箭，对准树上的禽鸟准备发射（图9-5）。如学者们所指出，该图表现的应是后羿射日的故事。❻

❹ 据闻宥所述，1949 年之前新津发现的石棺均被古董商人分割售往成都，见闻宥《四川汉代画像石选集》图丁说明。

❺ Richard C. Rudolph and Wen You, *Han Tomb Art of West China*, pp. 28-29.

❻ 同上，p. 28；闻宥《四川汉代画像石选集》图 31 之说明。

四川石棺画像的象征结构　169

这种通过对比画像特征和文献材料以考订每一画面的题材的做法是美术史研究中习用的一种方法。然而，在完成这种"图像学"考察后我们还应回答更深入的几个问题：为什么汉代四川人特别喜爱这些题材？在丧葬礼仪中这些题材是否有特殊的意义？一个石棺上的各种画像题材之间的关系是什么？要回答这些问题，我们必须对一个石棺上的整套画像进行组合分析，发掘画像间的联系及画像的设计意图，从整体上把握画像的意义。

正如45年前费慰梅在其富有开创意义的论文《汉"武梁祠"建筑原形考》中所说："我们在研究散乱的石块和拓片时，其雕刻的相互联系和配置的意义已不复存在。对配置意义的把握将使现在一些不明晰的内容明朗起来。"❶ 这里所说的"配置意义"（positional significance）指的是在一个礼仪建筑上，某一特定画像题材由其所处位置所具有的特殊意义。具体到石棺这种形式，上面所刻画的每一个画面应当不是孤立存在的，而是有目的地与

❶ W. Fairbank, "The Offering Shrines of 'Wu Liang tz'u'," *Harvard Journal of Asiatic Studies* 6, no. I: 3.（译文载《中国营造学社汇刊》第七卷二期，王世襄译。）同样的观点见 Pat Berger, "Rites and Festivities in the Art of Eastern Han China," Ph. D. diss., University of Michigan, Ann Arbor, 1980, p.179.

其他画面相组合，共同装饰一具石棺。因此，把这些单独画面联结为一整体的某种"象征结构"，而非单独画面的原始的文学意义，就成为决定画像主题和目的的基本因素。

宝子山石棺前挡出现的阙门，在其他许多石棺的同样位置上也可以见到。它的意义与汉代墓地神道两侧的双阙相同，即"死者世界"的入口。这种阙建于帝陵和富人的墓地。❷ 据记载，在皇帝的葬礼中，送葬的行列护送着已逝君主通过阙门进入墓地，然后埋葬于神道末端的墓穴中。在月祭中，一个仪仗队护送着皇帝的衣冠也是通过此门去到庙中受祭。❸ 因此，双阙的图像象征着死者去往神灵世界的大门，因此我们也就可以解释为什么阙和"迎候"的人物常常要刻在棺的前挡。同样的设计意图也反映在四川扬子山 1 号墓的画像中，该墓在墓室甬道入口的两面墙上各浮雕一阙，构成了一对夹持墓道，引导灵魂进入墓室的"阙门"（图9-6）。

这种简单的双阙形象或可看做是某些大幅车马送葬行列和迎

❷《后汉书》页 3149~3150 引《古今注》，北京，中华书局，1965 年；杨树达：《汉代婚丧礼俗考》，页 172~178，上海，1933 年。

❸《汉书·叔孙通传》，页 2130，北京，中华书局，1962 年。

图 9-6　四川成都扬子山 1 号墓纵剖面图

图9-7 山东苍山墓前室东壁送葬画像

接图像的简缩版本。这种大幅构图常描绘车马行列向一门或阙行进，一位官员在门前恭立迎候。以往有的学者把这类画面解释为表现死者生前出行的场面。但画面中的"阙门"应是墓地的标志；朝向阙门行进的车马因此是送死而非养生。山东苍山新发现的一则墓葬题记支持这一解释，题记中说："使坐上小车軿，驱驰相随到都亭，游徼候见谢自便。后有羊车像其槽，上即圣鸟乘浮云。"❶ 描写的是该墓中的一幅画像，其中一队送丧行列正到达一个"都亭"（象征"坟墓"），而一名官吏在亭前迎候拜见（图9-7）。

这段题记和相关画像说明了朝向"阙门"或"都亭"的车马出行图的象征和礼仪意义，即表现死者灵魂走向神灵世界的旅程。

❶ 李发林：《山东汉画像石研究》，页97，济南，齐鲁书社，1982年。

图9-8 山东嘉祥武氏祠楼阁人物画像

而石棺后挡上伏羲与女娲的图像组合则将石棺转化为一个缩微宇宙。这一对神明可以看做是象征着宇宙中的阴、阳两种基本力量。他们的性别、交缠的双尾，以及手中分别举持的日月都显示了这种象征意义。伏羲左手举日，女娲右手举月。月中有一兔，日中有一鸟。根据汉代的神话，这些动物居住在象征阴阳、宇宙的太阳与月亮之中。❷

在宝子山石棺的盖顶上，"天"的概念以远古时代神射手后羿的传说来表达。根据这一传说，羿在取得一系列胜利后来到东方，在这里他看到了一棵巨大的扶桑树，树上有十只金乌，吐出的烈焰形成十个太阳，难以忍受的热力使万物枯焦。羿连发九箭射中九只金乌，九个太阳立刻化为赤云消散。❸ 在汉代的礼仪建筑如山东的祠堂中，这种图像的位置总是与东方相应（图9-8），因为"后羿射日"的传说是与太阳神话相关联的。❹ 从更广的意义上来说，这一图像在以阴阳五行为基本框架的汉代思想中象征着太阳和天

❷ T. K. Cheng, "Yin-Yang Wu-Hsing and Han Art," *Harvard Journal of Asiatic Studies* 20, nos.1 & 2 (June 1957), p. 182.

❸ 这一故事记载于《淮南子·本经训》及《楚辞》之《招魂》与《天问》，见袁珂《中国古代神话》，页173~186，北京，中华书局，1960年。

❹ W. Fairbank, "The Offering Shrines of 'Wu Liang tz'u'," p.35.

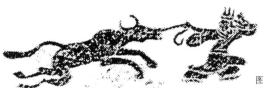
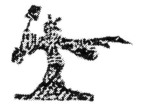

图9-9 郫县石棺牛郎织女画像

空，属于阳的范畴，与代表"阴"的大地和月亮对立。由于这种意义，后羿的传说被刻在石棺的顶部，象征着天界上苍。

由此我们进而发现，四川石棺盖上所刻的画像题材常与"天"有关。如在郫县发现的一具石棺顶部刻有飞龙和"牛郎织女"传说的精彩画面（图9-9）。这一著名的传说最早见于《诗经》，❺在汉代的诗中可以见到更为精彩的描述：

❺《诗·小雅·大东》。

迢迢牵牛星，
皎皎河汉女。
纤纤擢素手，
札札弄机杼。
终日不成章，
泣涕零如雨。

四川石棺画像的象征结构 173

> 河汉清且浅，
> 相去复几许！
> 盈盈一水间，
> 脉脉不得语。❶

同样是在汉代，这个美丽的传说也开始以图像的形式出现，如郫县石棺之所见。画像中织女一手举机杼，另一手挥舞一件织物。左端的牛郎像是一位莽撞的恋人，用力拉着一头牛奔向织女。两人之间的一大段空白可能暗示诗中所描述的河汉，既连接这对情侣而又将他们无情地分开。文学的比喻因此被成功地转换成象征性的视觉表达形式。

"后羿射日"与"牛郎织女"都与天界有关，因此决定了它们在石棺上装饰的部位。根据同样的逻辑，中国其他地区汉代祠堂顶部的装饰，也都表现天上与神话的图景。❷ 这类画像的位置说明祠堂和石棺都象征死者所处的宇宙。如任何时代和地方的人们一样，汉代人心目中的宇宙图式也是以天在上，以地在下。

以宝子山石棺的研究作为解读汉画结构的钥匙，我们可以清楚地看到这样的一种图像设计程式：前端刻一门，一位骑者引导死者的灵魂由此进入另一个时空；而这个非现实的时空是由一系列图像符号——包括日、月、伏羲、女娲以及石棺顶部所表现的天界——构成的。在这种图像程式中每个单独图像因素密切连结，

❶《文选》卷29，页411，北京，中华书局，1977年。学者们已指出牛郎织女传说更为完备的版本在西汉时期已形成。其中《淮南子》云："乌鹊填河成桥而渡织女。"《风俗通义》也说："织女七夕当渡河，使鹊为桥。"李建国：《唐前志怪小说史》，页409，天津古籍出版社，1984年。然而这两段文字皆不见于现存版本，均为唐人引文，因此其可靠性仍存疑问。

❷ 蒋英炬、吴文祺：《武氏祠画像石建筑配置考》，《考古学报》1981年2期，页181。

图9-10 芦山王晖石棺前挡画像

其意图可以由其所构成的三维象征结构而被清晰地理解。王晖石棺的装饰也是基于同样的象征性结构。然而，艺术家所选取的画面题材则与宝子山石棺所见不同。

王晖石棺于1940年发现于一座砖墓中❸，这是目前所知汉代

❸ 任乃强：《辨王晖石棺浮雕》，《康导月刊》1943年5卷1期，页7~17。

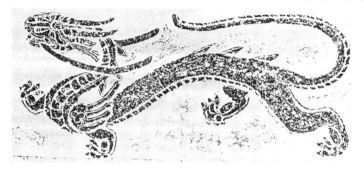

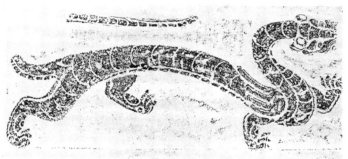 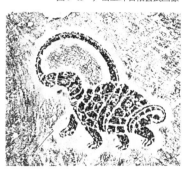

图9-11　芦山王晖石棺青龙画像

图9-12　芦山王晖石棺白虎画像

图9-13　芦山王晖石棺玄武画像

石棺中惟一刻有铭文的一具，其文曰："故上计史王晖伯昭，以建安拾六岁在辛卯（211年）九月下旬卒，其拾七年六月甲戌葬，鸣呼哀哉！"（图9-10）一般说来，在汉代，死者的葬日是根据历书挑选的。这是因为人们相信合适的日子可以为死者的家庭带来好运。❹ 这也可能是为什么王晖在死后一年才入葬的原因。根据铭文所署年代，王晖石棺大约比宝子山石棺晚半个世纪。其形制也明显不同，顶盖厚重，表面呈波状起伏，近似于后世棺材的样式。与宝子山石棺上所刻的复杂叙事性场景有别，王晖石棺的装饰十分简单，只在空白背景上以高浮雕刻出单个动物和人物。青龙与白虎两种神兽对称刻在棺两侧，二者有等长的身体和同样弯起的尾部（图9-11、9-12）。在汉代的宇宙观中，这两种动物分别象征着东方与西方，而石棺后端所刻蛇龟组合而成的玄武则是北方的象征（图9-13）。因此，

❹ 杨树达：《汉代婚丧礼俗考》，页145。

四川石棺画像的象征结构　175

虽然装饰风格不同，王晖石棺如宝子山的例子一样清楚地反映了人们将这种葬具转换为一个微型宇宙模式的愿望。石棺原来在南北向墓室中的位置是前端向外，棺上象征性动物的安排因而正好与东、西、北三个基本方位相应。

根据这一装饰配置，石棺前端应当刻朱雀以代表南方。但是，因为石棺的这一部位必须表现死者灵魂进入另一世界的入口，所以设计者对"四神"的常规性图式做了一些调整。在王晖石棺的前挡，一位生翼仙人从一扇半启的门扉后探出身来（见图9-10）。他手扶门扉，看上去正在开门以接纳王晖的灵魂。因此这一画面的象征意义与宝子山石棺同样位置上所刻的双阙相似。耐人寻味的是，这个仙人不但肩上生有羽翼，而且腿部也刻画出羽状图案，可能表明艺术家试图将这一人物与朱雀形象结合。

二、不朽的境界与现世的企盼

汉代人期望死后不朽，然而死亡既是一个超出其生活经验的阶段，也是永恒的恐惧之源。死后将进入的黑暗世界可能充满了可怕的幽灵和精怪。灵魂在前往天界的旅途中也许要遭遇种种危险。这些恐惧成为招魂巫术背后的中心动机，其主要目的是引导或保护未知世界中的灵魂。在超凡的天堂观念尚未完全形成之前，使死者灵魂回归于原来的躯体是一个最令人安慰的归宿。这种信念体现于《楚辞》中的"招魂"和"大招"，这是两首作于东周时期以巫师口吻所写的诗歌。虽然成仙的观念在这一时期已经产生，但是人们一般相信只有通过哲人艰苦的修炼，或通过统治者对于海外仙境——如东海中的三座仙山——耗功费力的探寻，才能达到成仙境界。到了汉代，由于招魂与成仙的观念都是为了对付死亡，在流行的信仰中这两种观念就越来越混合在一起了。人们开始相信，成仙并不只是那些具有超凡智慧的哲人和拥有巨量财富的帝王所专有的追求，一介凡夫俗子的灵魂同样可以进入西王母的天堂，成为不死的仙人。比起人间的任何地方，灵魂在天堂或仙境中可以享受到更大的幸福。在这种氛围中，汉代人对死后升仙的追求达到了前所未有的高度，因此在许多墓葬、祠堂和石棺

图 9-14 河南密县打虎亭 1 号墓庖厨画像

图 9-15 成都出土乐舞百戏画像砖

四川石棺画像的象征结构 177

的装饰上常常可以见到西王母的形象和对仙境的图像表现。

尽管如此，古老的招魂观念仍然根深蒂固，人们仍然相信死者灵魂最快乐的住所是以往的家园。这一"出世"与"入世"的矛盾使四川丧葬艺术呈现出一种二元性。一方面，这种艺术反映了人们对超乎日常物质世界的不朽仙界的向往；另一方面，这种艺术又往往把死后的世界描绘成死者原有生活的延续，或表现为对现实生活的理想升华。按照这后一种理想，在艺术中，死亡使人们获得生前所不曾拥有过的一切：死者可以在装饰华美的厅堂上受到仆从的服侍（见图9-8），享用山珍海味的盛筵（图9-14），观赏五光十色的表演（图9-15）。种种表现儒家最高伦理道德的图像显示着一个理想的社会也将因死亡得以实现。盛大的宴饮场面、车马出行，以及儒家的道德故事，所有这些丧葬艺术的内容都体现了人们现世的企盼。

三、四川石棺画像的流行题材

（一）升仙的神话与传说

在四川石棺上，西王母经常被描绘为天堂里的中心人物。西王母的故事可能来源于久远的古代，许多学者相信对于这一女神的崇拜可以追溯到商代。❶在庄子与荀子的著作中，西王母或是超凡的圣人，或是不死之仙人。在西汉时期，西王母与西方仙境昆仑山逐渐被联系在一起。在公元前1世纪末她进而成为群众宗教崇拜的对象。以下是历史文献中记载的公元前3年所爆发的以礼拜西王母为中心的群众运动：

> 哀帝建平四年正月，民惊走，持稿或梜一枚，传相付与，曰行诏筹。道中相过逢多至千数，或被发徒跣，或夜折关，或逾墙入，或乘车骑奔驰，以置驿传行，经历郡国二十六，至京师。其夏，京师郡国民聚会里巷阡陌，设祭张博具，歌舞祠西王母。又传书曰："母告百姓，佩此书者不死。不信我言，视门枢下，当有白发。"❷

有意义的是，我们在西王母的图像中可以见到许多与这种崇拜

❶ 已有许多学者讨论过西王母故事的发展问题，最近的讨论见 M. Loewe, *Ways to Paradise*, Cambridge, 1979, pp. 86-126.

❷ 《汉书·五行志》，页1476。

有关的元素。西王母头戴玉胜，端坐在昆仑山顶的龙虎座上，似乎正在接见各种仙禽神兽，包括九尾狐、捣炼长生不老药的玉兔、成仙的蟾蜍以及其他的侍从。值得注意的是在其崇拜者中有不少人手持长长的禾梗状物，此或即文献中所说的"稿"或"椒"，是西王母的信物（图9-16）。有的画像中有仙人玩六博的情景（图9-17），使人联想到文献所载西王母崇拜仪式中所用的"博具"。一旦西王母在升仙崇拜中所担当的角色不断扩展，她的传说就又和其他神仙故事结合起来。

这类神仙故事中的另一个是关于神龟在海中背负着仙山的传说，其较晚的版本见于成书于6世纪的《列子》，❸然而故事的原型在东周时代屈原所作的《天问》中就已出现。诗中对宇宙的种种疑问中有这样的话：

鳌戴山抃，
何以安之？
释舟陵行，
何以迁之？❹

古代人认为龟有"克水"的神力，神龟背负仙岛的传说大概源于这种观念。《天问》中另外两处也反映出这一思想。其中一处提到禹的父亲鲧试图制服河患时，曾看到许多巨龟首尾曳衔，相随而行，于是沿着巨龟的踪迹构筑长堤防洪。❺另一处提到为了防止洪水的泛滥，鲧死后化为一只三足鳖。❻在汉代，龟的传说如"牛郎织女"的故事一样，是与升仙的观念相联系的，神龟背负的岛屿据考为东海中的三仙山。刘向在《列仙传》中说："有巨灵之龟，背负蓬莱之山而抃舞。"❼东汉诗人张衡在他的《思玄赋》

❸ 关于《列子》的成书年代，此处据杨树达《列子集释》，页224~243，上海，1958年。

❹ 袁梅：《屈原赋译注》，页250，济南，齐鲁书社，1988年。

❺ 同上，页255。

❻ 原文为："化为黄熊，乌能活焉？"黄熊，一作黄能，三足鳖也。有关考释可参见闻一多《天问疏证》，页21~22，北京，生活·读书·新知三联书店，1980年。

❼ 这段文字见于《楚辞》王逸注引《列仙传》，见朱熹《楚辞集注》，页61~62，上海，上海古籍出版社，1979年。

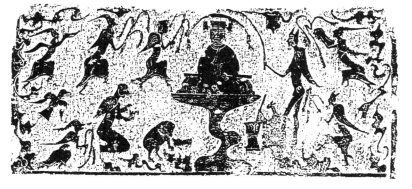

图9-16 山东嘉祥宋山出土西王母画像

四川石棺画像的象征结构

图 9-17 山东滕县西户口出土西王母画像

❶ 费振刚等辑校:《全汉赋》,页394,北京,北京大学出版社,1993年。

❷《晋书》记载有两种音乐表演,称为《神龟抃舞》和《背负灵岳》,似与神龟的传说相关,见《晋书》,页718,北京,中华书局,1974年。

❸ Richard C. Rudolph and Wen You, *Han Tomb Art of West China*, p. 28.

❹ 王先谦:《荀子集解》,对这段文献的解释据高诱《淮南子》注。见刘文典《淮南鸿烈集解》卷16,页2,上海,1923年。

中也提到:"登蓬莱而容与兮,鳌虽抃而不倾。"❶ 神龟的主题在当时的舞蹈、戏剧、建筑设计和画像石中都有所表现。❷ 如在一具出土于郫县的石棺一侧雕刻有玩六博的仙人及飞腾于天空中的瑞鸟神兽。一只巨龟背负岛屿向这一仙境走来。如刘向和张衡所描述的那样,它昂首举足,似在欢快地前行。

宝子山石棺六博画像的右侧是古代传说中的天才音乐家俞伯牙的故事。在汉代风格的铜镜上有时可以见到伯牙的肖像,并附有其名字的铭文。❸ 但是宝子山雕刻可说是汉代艺术中表现这个故事最细致、也是艺术性最高的例子。早在东周时期,伯牙就被公认为世上最了不起的琴师。荀子曾提到当伯牙鼓琴时,马儿也抬起头,欢快地笑起来。❹ 到了秦代又出现了这个故事的另一版本。这时,

伯牙的听众不再是马,而是他的知心朋友钟子期。伯牙故事所描述的深厚友谊与对丧友的刻骨忧伤,使之成为中国最动人的传说之一:

> 伯牙鼓琴,钟子期听之。方鼓琴而志在太山。钟子期曰:"善哉乎鼓琴!巍巍乎若太山!"少选间之,而志在流水。钟子期又曰:"善哉乎鼓琴!汤汤乎若流水!"钟子期死,伯牙破琴绝弦,终身不复鼓琴,以为世无足复为鼓琴者。❺

伯牙的故事在西汉时期继续发展,❻进一步与当时流行的升仙观念联系在一起。新增加的情节说到伯牙的老师成连带他到蓬莱仙山,使之移情山水,技艺更为完美。❼在宝子山石棺上,伯牙和子期被画在玩六博的两位仙人旁边,表现仙境中的情景,应是反映了这个传说的这种后起的含义。

(二)有关世俗道德的传说与故事

如上文所提及,四川石棺上雕刻的一些故事和形象以儒家经典为依据,体现了与升仙不同的价值观。这种画像最好的一个例子是秋胡戏妻的图像故事。这个故事刻画在四川新津的石棺上(图9-18),❽在山东的武梁祠中也有所见(图9-19)。尽管武梁祠的雕刻风格不同,但其构图与石棺上所见十分相似,且有题榜说明人物身

❺《吕氏春秋·本味》,《诸子集成》6册,页140。这一段文字又见于《太平御览》(卷577,页2605,北京,1960年)引《孔子家语》。

❻ 杨树达:《淮南子证闻》,页117,北京,1957年。伯牙故事在西汉有两个版本,《淮南子》记述了年代较早的一个,年代较晚的一个见于刘向《说苑》,见余嘉锡《说苑补证》,页84~85,台北,1955年。

❼ 伯牙与其老师成连的故事最早见于《太平御览》(卷578,页2608)引《乐府解题》。

❽ 除了本文论述的石棺外,在新津还出土另一石棺,也刻有相同的画面,亦可定为秋胡戏妻的故事,见Richard C. Rudolph and Wen You, *Han Tomb Art of West China*, p.38.

图9-18 新津石棺秋胡戏妻画像

图9-19 山东嘉祥武梁祠秋胡戏妻画像

份和故事内容。

秋胡戏妻的故事见于汉代文献《列女传》，讲到鲁国的秋胡结婚五天后，不得不告别妻子去陈国做官。五年后秋胡回到故里，在回家的路上见到路边一女子正在采桑，便上前调戏她。而该女子正是其妻，由于分别日久，两人已互不相识。文曰：

> 秋胡子悦之，下车谓曰："若曝采桑，吾行道远，愿托桑荫下餐，下赍休焉。"妇人采桑不辍。秋胡子谓曰："力田不如丰年，力桑不如见国卿。吾有金，愿以与夫人。"妇人曰："嘻！夫采桑力作，纺绩织纴，以供衣食，奉二亲，养夫子。吾不愿金，所愿卿无有外意，妾亦无淫泆之志。收子之赍与笥金！"❶

新津石棺上的画面左端刻一桑树，一女子正在采摘桑叶，同时回首看着身后的男子。男子似乎正在对她讲话并伸手给她钱财，但她反身不顾，继续劳动，拒绝了他的引诱。艺术家选取这一情节，

❶ 张涛：《列女传译注》，页186，济南，山东大学出版社，1990年。

图 9-20　山东嘉祥武梁祠画像分布图

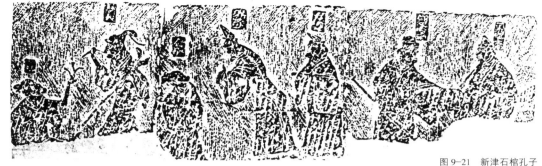

图 9-21 新津石棺孔子见老子画像

重在表现秋胡妻的德行,而有意略去了故事悲剧性的结尾:秋胡回到家中,得知路上所见女子正是自己的妻子,秋胡妻怒斥丈夫不义,遂投河而死。如其他关于节妇孝子的儒家故事一样,这一现世的题材反映了世俗社会中的问题,而不是对于不朽仙境的艺术表现。

但在四川丧葬艺术中,这些儒家故事与升仙题材并行不悖,相辅相成。我们在武梁祠画像中也发现这种二元性表现,其中帝王、圣贤、孝子和列女罗列有序地刻画在祠堂壁上,西王母和其他仙人则装饰在山墙上(图9-20)。武梁祠画像的设计意图十分明显:墙面上的画像旨在向人们宣扬体现儒家最高道德水准的历史人物,而这些儒家道德构成了汉代人社会行为的基本准则。山墙上仙人的形象则体现了人们追求永生或不朽的梦想。尘世与超凡,儒家与求仙——这两类汉代艺术中的基本思想在四川画像中同样并行不悖。然而,有所区别的是儒家的主题在武梁祠所处的山东极其流行,而与道家思想相关的升仙主题则在四川画像中占据优势。考虑到两地不同的宗教传统和学术背景,这一点是不难理解的:山东是儒学的中心,而四川在东汉晚期则被道家的"五斗米道"一派所占据。

从这里我们可以进一步发掘四川画像艺术中的地方色彩与宗教思想价值观。由于这种地方性,一些"引进"或通行的画像题材被选择和修正。例如,一个新津石棺在侧面刻有三组人物(图9-21),左端的两人根据题铭可以断定为神农和仓颉。在古代神话中,神农被尊崇为农业和医药的发明者,仓颉则被视为文字的发明人。神农的肖像也见于武梁祠,置身于一系列古代帝王中间,象征着儒家观念的历史传统。然而四川的雕刻将神农和仓颉描绘在一起,并把他们表现成一对仙人或道家隐士。他们置身于野外,正津津有味地注视着手中所持的仙草。整个场面轻松而富有戏剧性,与武梁祠画像的庄严气氛全然不同。

四川石棺画像的象征结构 **183**

神农与仓颉画像的右侧是另外两个人物，根据题记知道是表现孔子和老子这两位学术大师见面的情景。据《史记》，孔子带领弟子去王都洛阳向老子问礼，当时，老子位居高官，孔子在老子面前洗耳恭听，老子在会见最后说："吾闻富贵者送人以财，仁人者送人以言。吾不能富贵，窃仁人之号，送子以言，曰：聪明深察而近于死者，好议人者也。博辩广大危其身者，发人之恶者也。为人子者毋以有己，为人臣者毋以有己。"[1]这里老子被描写成一位教导者，崇尚道家的司马迁显然在他的记述中意在突出老子的地位。新津石棺上的孔子见老子运用绘画语言表现了同样的思想：画面中孔子向老子鞠躬以表达敬意，而老子却昂头袖手，直视来访者。同一题材在山东画像中的表现则大不相同。东汉时期孔子的肖像在山东极为流行，这位大师及其弟子的形象几乎成了当地崇拜的偶像。但以武氏祠所刻孔子见老子为例，所表现的是老子走出都城，在路上迎接孔子，以表示其对后者的敬意（图9—22）。画像所表现的因此是儒家传统的优势。

从同一绘画题材中存在的这类歧异现象出发，我们可以了解汉代画像的演变和地域化的一些趋势。尽管四川石棺和山东祠堂的装饰主题都表现了儒道混合的生死观，但是两个地区绘画传统的着重点有明显不同。许多绘画主题如"仙人六博"、"神龟负仙山"等，多出现在四川汉代画像中，可以看做是当地艺术家的创造和发展。四川发现的"牛郎织女"和"伯牙弹琴"等故事性的画像似乎也与道教和升仙思想相关。反之，四川画像中的儒家故事的表现则相对简单，不但图像上进行了修改，其含义也有所变化。这些变化说明四川的艺术家们在装饰石棺时一方面吸收了汉代丧葬艺术中的一些流行主题，但是也迎合了赞助人的特殊要求

[1]《史记·孔子世家》，页1909，北京，中华书局，1959年。

图9—22 山东嘉祥武氏祠孔子见老子画像

和当地文化独有的价值观。从画像的情况来看，人们对道教题材有着比对儒家题材更大的需求。

汉代墓葬中的画像石多为无名工匠的作品，大部分是集体制作而成。这些作品是为礼仪服务的，而非为了纯粹的审美目的。某一画像题材在不同的地区或几代人中流传、复制。由于四川画像的一些重要题材往往可以在文学资料中找到，因此所反映的叙事性绘画与文学的联系和差异也值得我们加以探讨。如在一具石棺上，当一个故事从文字或口头文学转换为绘画性的表现手段时，叙事的内容和含义都有了改变。一个单独画面的含义一般表现在两个层面上，即文学性的含义和礼仪性或象征性的含义。在第一个层面上，一个画面表现秋胡戏妻、羿射九日等文学故事，艺术家通过描绘一个特殊的情节来讲述众所周知的故事。甚至在没有题记的情况下，观众也会重构出这些流行故事的其他情节。这种对故事文学情节的理解进一步引导观众领会该画面在其礼仪结构中的象征意义。他们会明白，画在棺盖上的羿的传说实际象征着苍穹，而秋胡戏妻体现了儒家的道德。这样，在第二个层次上，单个的场景或题材就变成构成一个象征结构的基本元素。

本文所讨论的几个例子说明，东汉石棺的画像装饰遵循着一种结构程序：天空的场景出现在顶部；入口的场景和宇宙的象征分别占据着前挡和后挡；石棺两侧的画面由多种题材组合而成，但总是突出了某种特定主题，如对灵魂的护卫❷、宴饮❸、超凡的仙界或儒家的伦理。同一画面在不同石棺上的出现说明当时存在有成套的"样本"或画稿。对具体题材的选择反映艺术家或赞助人的特殊需要和偏好。但选择的范围总是围绕上述几类基本主题，所以任何特殊的选择仍然具有一般性象征意义及礼仪功能。因此，即使石棺上的某种画像题材被属于同一主题的其他题材置换，整个画像象征结构仍然是完整的。通过这样既机动又有规律的对来源于不同文学作品资料的使用，石棺从一个丧葬用的简单石盒子转化成宇宙、天堂、庙宇，或是死者在来世举行盛筵的厅堂。

（郑岩　译）

❷ 我已讨论过四川石棺画像中的"降魔"主题，见"The Earliest Pictorial Representations of Ape Tales—An Interdisciplinary of Early Chinese Narrative Art and Literature," T'oung pao 73, nos.1-3, pp. 86-112. 译文见本书《汉代艺术中的"白猿传"画像——兼谈叙事绘画与叙事文学之关系》。

❸ 大量汉画像石表现宴饮乐舞的场面。1973年在山东苍山发现的一段题记为解释这类图像的含义提供了可靠的证据。题记叙述了死者灵魂的旅行之后，又描写了刻在墓中的墓主如何受到"玉女"的精心服侍，如何观看舞蹈以取乐。见李发林《山东汉画像石研究》，页95。因此，石棺上的宴饮和百戏题材，可以看做死者灵魂在进行娱乐的内容，而不是死者生前生活的表现。

汉代艺术中的"白猿传"画像

兼谈叙事绘画与叙事文学之关系

(1987年)

1951年,鲁德福(Richard Rudolph)和闻宥在其著名的《益州汉画集》一书❶中著录了两块内容相似的画像石。五年后,闻宥再次发表了这些作品,并附有关其主题的简短论述,❷两位作者都认为这两块画像石出自靠近长江的四川盆地中的新津。《益州汉画集》详细描绘了画像石中的每一个形象,但没有对画像做图像学的研究;而闻宥后来则误认为画像石描绘的是汉代杂技的一种——猿戏。在四川的其他地方还可以找到另外两幅与之内容相似的画像石:一幅雕在乐山一个崖墓中,❸另一幅雕在1956年发现于内江❹的一个石棺❺上。这些日益增多的发现说明当时这种画像题材在该地区是相当流行的,但有关这些画像石的内容却仍旧是个谜。对这些画像唯一的新解释是由内江石棺的发掘者提出的,但他仅笼统地将画像描述为"舞蹈和表演"。❻

在我看来,研究这些画像石内容的重要性不仅在于提供对这些特殊形象的图像学解释,而且可以为我们思考中国早期叙事文学与叙事绘画之间关系的一般性问题提供一些线索。首先,这些画像事实上代表了白猿传说的一个早期版本,而这个传说后来成为著名的唐代小说《补江总白猿传》的主题。由于这些画像石有确切的出处和时代,这就为我们寻求白猿传奇的起源和早期发展的状况提供了重要的依据。其次,"白猿传"题材和另一题材——"养由基射白猿",都存在于四川的汉代画像艺术中。这两种题材成为汉代以后文学和艺术中的两个叙事"核心",围绕着它们形成了"白猿传"故事中两个一般性的主题:一是"猿精劫持妇女";二是"二郎神降伏猴精"。

❶ R. Rudolph and Wen You, *Han Tomb Art of West China*, Berkeley and Los Angeles, 1951, pl.40-41.

❷ 闻宥:《四川汉代画像石选集》,图32、46,北京,1956年。

❸ 鲁德福和闻宥对这幅画像进行了分类。R. Rudolph and Wen You, *Han Tomb Art of West China*, pl.14.

❹《四川内江发现东汉砖墓》,《考古通讯》1972年2期,页55,图1a。

❺ 1958年以前,学者们对四川发现的"石函"的功用及名称有不同的看法,色伽兰(Victor Segalen,中文名一作谢阁兰)称之为石棺;商承祚认为它们是盛衣服的箱子,是死者珍视的财产;贺昌群则认为它们正确的名称是石床,闻宥也持相同的观点。1958年,中国的考古学者发表了四川天迴山汉墓的发掘报告,报告称在石函内有人骨架以及其他物品,这就证明了在汉代这些石函的确就是棺。R. Rudolph and Wen You, *Han Tomb Art of West China*, p.8; 闻宥:《四川汉代画像石选集》,页1~2;商承祚:《四川新津等地汉墓砖墓考略》,《金陵大学学报》10卷1、2期(1940年),页1~18;刘志远:《成都天迴山崖墓清理记》,《考古学报》1958年1期,页87~103。

❻《四川内江发现东汉砖墓》,页54。

一、四块画像石与白猿传说

在上述四块画像石中，新津的两块是石棺的残片。[7] 图10-2 所示的一件宽63.5厘米，长205厘米，展现了一幅完整的构图（以下简称"画面B"）。另一块已破碎，残存的五块碎片现已拼凑在一起形成一个画面，但左边的画像仍然不全（图10-1，以下简称"画面A"）。

画面A描绘了四个运动中的形象，靠近画像石左面断沿尚可见一座山峰残存的曲折轮廓。一个类似动物、双腿和胳膊都裸露着的形象正奔向这座山峰。虽然其面部已遭到破坏，但是我们不难判定其属性，因为这个形象与画面B（图10-2）中刻画的猿猴非常相似，并且在各自的画面中处于相同的位置。画面A中的动物背负着另外一个形象，身穿长袍，双手隐藏在长长的衣袖里。在许多四川的汉代雕刻中，这种装束多属于女性。画面中这个被劫女子和她的劫持者都显得惊慌失措。女子转头张嘴，好像正大声呼喊救命，而那猿猴一边飞跑，一边几乎将整个身子转过去，凶猛地伸出左臂，抵挡来自后面的攻击。攻击者是两个男子，均身着宽大的长袍，右手握剑。其中紧随猿猴者正发出致命一击，那动作与剑客击刺的姿势相仿佛。跟在他后面疾跑追赶的男子左手拿着一个带有斜纹的扁平物体——很可能是狩猎用的一种竹笼。

[7] 根据闻宥的说法，1949年以前在新津发现的石棺都被古董商分割，卖到成都。闻宥：《四川汉代画像石选集》，图丁解说。

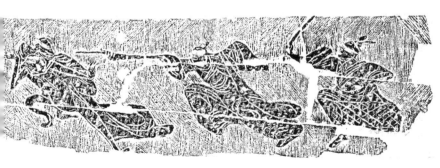

图10-1 新津东汉石棺白猿传画像（画面A）

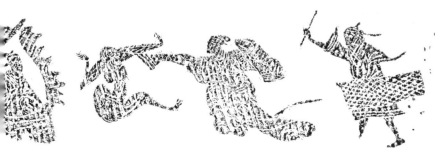

图10-2 新津东汉石棺白猿传画像（画面B）

虽然画面B与画面A十分类似，但所描绘的人物形象和叙事情节则有明显不同。画面B的设计者似乎对于区分两名攻击者的地位和职能更感兴趣。图中主要攻击者戴冠，着长袍，表明他的地位比较高，是与猿猴对抗中的英雄。比较而言，他后面那个人穿的衣袍窄瘦且短，双腿裸露，很清楚地表明他不过是手执狩猎用具，跟随着主人的一个奴仆。与画面A不同，此处的猿猴没有背着一妇女逃窜，而是独自跌倒在山前，被追击者用剑刺中了左眼，其戏剧性姿势似乎表现它在做最后拼死一搏。在其左方，一个女子（其发型与装束风格更为清楚地显示了她的性别）正坐在一桃形洞穴里目睹这一幕惊心动魄的争斗。

乐山和内江的两块画像石可说是新津二石的粗糙翻版，但是它们也反映了一些重要变化。内江石棺上刻画的故事情节（图10-3，以下简称"画面C"）与画面A相似，表现一只裸体短尾的猿猴正在一个男子的攻击下逃窜。但它所奔向的是一间精致的房屋，其中有两个女子（？）正面对面地坐着闲谈或喝酒。这后一组形象可以说是此画面中的增饰。上面提到画面A的左端已残缺了。据信立祥，四川地区石棺的长度都在220厘米左右，[1]而画面A留存下来的部分仅长170厘米，缺失部分的长度当为50厘米，为原构图1/5强。我们有理由设想缺失的部分还有另外形象，并可根据内江画像石的内容推测这些形象的内容。

乐山画像石（图10-4，以下简称"画面D"）刻在崖墓暴露的地方，多年遭受风雨侵蚀，在四块画像石中最为漫漶不清。但它的构图与新

[1] 信立祥：《汉画像石的分区和分期》，页63，北京大学硕士论文，1982年。

图10-3 内江东汉石棺白猿传画像（画面C）

津出土画面B一致。所不同处是这一画面中的女子已从洞中探出身体，向男子或猿伸出双臂。那猿已被击倒在地，但仍扭转头颅向女子呼叫，似乎十分留恋自己的生命和山中的家园。头戴高头饰的主人同画面B中的主要追击者相似，也采用击刺的动作。而其随从却脑袋硕大，身材魁梧，雕刻风格相当奇特。

这四个画面所表现的显然是同一个题材：一只猿抢劫了妇女，以后被两名男子追杀致死。但在表现这个主题时，四块画像石的

图 10-4　乐山东汉崖墓白猿传画像（画面D）

作者选择了不同的情节。画面A着重表现妇女被猿劫持和男子的追捕，而画面C除此内容外还描绘了猿猴的家园及其妻妾（？）。画面B和D则主要描绘了猿将劫持之女子安置在山洞中后被击杀的场面。这些场景因此实际上表现了一个完整故事中的不同阶段或情节，对此我们将在下文通过讨论有关文学资料而得到更好的理解。值得一提的是这几幅画像具有不同的艺术风格技术特点，显然出自不同艺术家之手，但是它们在构图形式上却相当接近。鉴于汉代画像常常是从粉本（copybooks）上摹绘下来的，❷这四块画像石也很可能有一个共同的来源。我们因此也可以进一步设想这个来源是包括多幅画面的一套叙事画，据我所知，这是汉代可能存在此类多幅"画像故事"最早的证据。

我们可以从公元1到4世纪的文献中找到两段与这些"猿猴传说"画像石有关的文字。第一段见于《易林》。这是公元1世纪注解《易经》的一本书，在"坤之剥"下说："南山大玃，盗我媚妾。"❸ 第二段资料见于张华的《博物志》（公元290年）和干宝的《搜神记》（公元340年）：

蜀中西南高山之上，有物与猴相类，长七尺，能作人行，善走逐人。名曰"猳国"，一名"马化"，或曰"玃猿"。伺

❷ 例如《汉书·艺文志》中载有《孔子徒人图法》一书，见班固《汉书》，页1717，北京，1972年。Martin Powers, "Pictorial art and its public in early imperial China," Art History, vol.7, no.2(June 1984), p.141. 其实，汉画像石的主题和构图反复出现的现象本身就可以证明此类画稿的存在。

❸ 《易林》卷1，卷151，页18，严灵峰编：《无求备斋易经集成》，台北，1976年。根据《隋书·经籍志》，《易林》是西汉时期焦赣所作，但《新唐书》和《旧唐书》都载有一本题为《周易林》的书，谓为东汉的崔篆所作。余嘉锡和胡适都认为现存《易林》是崔篆的著作。见余嘉锡《四库提要辩证》，页396，《钦定四库全书总目》，台北，1964年。胡适：《易林断归崔篆的判决书》，页41，《胡适选集》，台北，1966年。

汉代艺术中的"白猿传"画像　189

道行妇女有美者，辄盗取将去，人不得知。若有行人经过其旁，皆以长绳相引，犹故不免。此物能别男女气臭，故取女，男不取也。若取得人女，则为家室，其无子者，终身不得还。十年之后，形皆类之，意亦迷惑，不复思归。若有子者，辄抱送还其家。产子皆如人形，有不养者，其母辄死，故惧怕之，无敢不养。及长，与人不异，皆以杨为姓。故今蜀中西南多诸杨，率皆是猳国、马化之子孙也。❶

杜志豪（K. DeWoskin）曾提出汉代叙事文学中的一个重要现象，即志怪或异闻类故事的特殊地理因素。❷ 依据这种传统，"奇异"的故事和现象总是与边远地区紧密相联，不为生活在中原地区的人们所熟悉。❸ 上述两则有关猿猴传说的文字资料显然也属于此类故事。《易林》中的猿精生活在"南山"，而第二段文字更精确地描述这一奇异事件发生在"蜀中西南高山上"。诸如此类的地理因素，使得一些学者认定白猿传说起源于西南地区，大约是四川和西藏一带。❹ 然而，我们也应该注意到这里在证据和结论之间存在着一个逻辑上的缺环：一个故事的地理背景并不一定是该故事发源地；而一个故事化了的事件亦可能是讲故事者出于对异己文化好奇而作的虚构。正如杜志豪所说："给予野蛮文化以一种条理化和永恒化的本质，是激发志怪小说作家从事创作的主要动机。"❺

尽管如此，上述四幅画像确实提供了白猿传说是汉代四川地区土生土长的传奇故事的有力证据。这个证据基于两个相互联系的事实：第一，四幅画像都出自这个地区；第二，这些画像描绘的猿猴故事是四川地区所特有的画像内容。（补记：实际上，刺猿的形象在山东画像石中也有发现，如安丘董家庄墓和济宁县城南张墓画像石。但这些形象比四川的例子要简单，也不构成一组画像中的主要部分。）

❶ 干宝：《搜神记》，页152，北京，1959年。《博物志》中的文字与这段引文基本相同，范宁：《博物志校正》，页36，北京，1980年。关于这两段文字的差别，G. Dudbridge, *The Hsi-yu Chi—A Study of Antecedents to the Sixteenth-Century Chinese Novel*, Cambridge, 1970, p.116, no.1.

❷ K. J. DeWoskin, "The Six Dynasties Chih-kuai and the Birth of Fiction," in A. H. Plaks ed., *Chinese Narrative*, Princeton, 1977, p.27.

❸ K.J.DeWoskin, "The Six Dynasties Chih-kuai and the Birth of Fiction," p. 38; Wu Hung, "A Sanpan Shan Chariot Ornament and the *Xiangrui* Design in Western Han Art", *Archives of Asian Art* 37, 1984, pp.46-47. 译文见本书《三盘山出土车饰与西汉美术中的"祥瑞"图像》。

❹ W. Eberhard, "Lokalkulturenin alten China," Part 2, *Monumenta Serica* monograph Ⅲ, Beijing, 1942, pp.27-29; G. Dubridge, *The Hsi-yu Chi—A Study of Antecedents to the Sixteenth-Century Chinese Novel*, p.116.

❺ K. J. DeWoskin, "The Six Dynasties Chih-kuai and the Birth of Fiction," p.38.

❻ R. Rudolph and Wen You, *Han Tomb Art of West China*, pp.6-7,15, pl.8-14.

❼ 至目前为止已报道了20多具画像石棺，除一件出自云南外，其余皆发现于四川，见信立祥《汉画像石的分区和分期》，页64。（附注：这里所统计的是2世纪画像石棺。山东和江苏地区所发现的石棺时代较早，多在公元前1世纪到公元2世纪。）

❽ 有关新津发现的相似的石棺画像，见 R. Rudolph and Wen You, *Han Tomb Art of West China*, pp.37-41,46-59.

❾ 猿猴的形象在其他地区的画像石中也可以见到，见 K. Finsterbusch, *Verzeichnis und motivindex der Han-darstellungen*, Otto Harrassowitz, Wiesbaden, 1966, nos.163, 286, 545, 563, 564, 594,921. 但这些猿猴大部分是作为一种华堂高屋上的吉祥物出现的，没有像四川的四幅"白猿传"画像那样成为一种叙事性画面的要素。

❿ 20世纪初以来，学者们对四川崖墓进行了调查和研究，重要的成果有：O. H. Bedford, "Han Dynasty Cave Tombs in Szechwan," *The China Journal* 26(1937), pp.175-176; C. W. Bishop, "The Expedition to the Far East," *Pennsylvania University Museum Journal* 7(1916), pp.97-118; D. C.

画面C和D的地点是确切的。如前所述，画面C雕刻在内江一墓葬中出土的石棺上，画面D则发现于乐山3号崖墓的壁面上，该墓已被色伽兰（V. Segalen，中文名一作谢阁兰）及其他考古学者调查、拍照并报道过。❻另一方面，尽管没有直接的考古证据证实鲁德福和闻宥关于画面A和B出自新津之说，但这个说法是令人信服的。考古发掘证明画面A和B原来所属的石棺是汉代仅存于四川及邻近地区的一种葬具形式。❼而且，它们特殊的艺术风格和雕刻技术也将这两块画像石与汉代新津地区的雕刻艺术紧密地联系在一起。❽汉代新津画像石的两个主要特点是所雕刻的形象动感强而身体颀长，以及有意识地以交叉线为背景，这与四川以外其他地区的风格都截然不同。这一点明确地反映在A、B两幅画面中。从地理位置上说，乐山、内江和新津这三块"白猿传"画像石发现的地方都在成都盆地的中心，三地构成一个每边约100公里的三角形区域。再者，在中国不同地区发现的成千块汉代画像石中，只有这个地区的画像集中描绘了猿猴的故事。所有这些事实都证明，白猿传确实是成都地区土生土长的一种画像主题，在汉代为当地人们所习见。❾

人们一般将包括这四块白猿传画像在内的四川画像石笼统定为汉代。但为了找寻白猿传说的起源，我们还需要更加精确地判定这些画像石出现的年代。幸运的是，考古发现已为我们提供了充分的证据。画面D所在的乐山3号墓是四川几千个崖墓中的一个。沿着长江，从湖北边界越过四川，到达青藏高原脚下，从重庆到秦岭南坡的嘉陵江流域，尤其在岷江流域的乐山和新津，有大量在悬崖表面石头中凿出的崖墓。❿郑德坤认为这些崖墓是从砖室墓演变而来的，它代表了一种新的葬俗，在公元1世纪后半期逐渐普及开来，在公元2世纪成为主流。⓫考古发现所证实的墓壁、墓砖、钱币以及其他物品上的一系列年代支持郑德坤的观点。⓬此外，乐山3号墓是当地最大、装饰最华美的崖墓中的一个。这些崖墓位于岷江流域，穿入悬崖，深度近30米。它们的规模之大，结构之先进，雕刻之精美，都代表着四川崖墓艺术和建筑的最高水平，这使学者们认为它们一定是在一个相对较晚的时期内，即大约在公元2世纪的后半期至3世纪前半期建造的。⓭

❻ Graham, "Archaeology in West China," *The China Journal* 26(1937), pp.213-215; V.Segalen,*L'art funéraire à l'époque des Han*, Paris,1935; 常任侠：《重庆附近发现之汉代崖墓与石阙研究》，《常任侠艺术考古论文选集》，北京，文物出版社，1984年；Cheng Te-k'un,*Archaeological Studies in Szechwan*,Cambridge,1957; 信立祥：《汉画像石的分区和分期》。

⓫ Cheng Te-K'un, *Archaeological Studies in Szechwan*, p.147.

⓬ 宋代洪适记录了建初二年（77年）四川一崖墓里的一段74字的题记，见洪适《隶释》卷13，页9~10，《石刻史料新编》，卷9，台北，1976年初版，1982年再版。但有关该墓的位置、形制及装饰已不为人所知。其他发现在墓壁、墓砖上的年代，常任侠、商承祚、郑德坤和信立祥都已做了记录，包括公元102、128、134、158、162、175、176、172—177、181年。常任侠：《重庆附近发现之汉代崖墓与石阙研究》，页9~11；商承祚：《四川新津等地汉崖墓砖墓考略》；W. Franke, "Die Han Zeitlichen Felsengraeber ber Chia-ting," *Studica Serica*, vol.7(1948),pp.185-201；Cheng Te-K'un, *Archaeological studies in Szechwan*；信立祥：《汉画像石的分区和分期》，页63。

⓭ 信立祥：《汉画像石的分区和分期》，第63页；唐长寿对四川乐山和彭山一带画像墓做了更细致的分期，根据他的意见，这种崖墓出现在2世纪上叶，从2世纪中期至黄巾起义时期有了明显的发展，而最成熟的画像则出现在属于晚期的墓中，其时代为黄巾起义至蜀汉时期。唐长寿：《乐山崖墓和彭山崖墓》，页57~58，成都，1993年。

与画面D出现于崖墓中不同，画面A、B和C都雕刻在石棺上。四川的大部分汉代棺材是木制或泥制的，用红砂岩制成的则比较精致。根据中国考古学家的报道，考古发现的石棺中至少有20多个是画像石棺，表面雕刻着装饰图案和叙事性画面。信立祥对汉代画像石艺术进行了详尽的研究，根据画像石棺的不同技术和风格特点将其分为两个发展阶段。❶早期阶段的石棺只有简单的装饰纹样，无叙事性的描绘，其年代证据主要是与石棺共出的有确切年代的随葬品，包括纪年铜镜和墓砖。❷这些证据表明早期阶段的年代为东汉中期，即公元1世纪后期到2世纪前期。晚期石棺的画像内容大为丰富，艺术成就更为突出，装饰风格比起前一阶段复杂得多。尽管设计制作者的水平不同，雕刻质量的差别也很大，但这一时期的作品有一个共同的趋势，即从多种画像来源中选取主题并将之搭配成一组具有内在联系的画像。这个阶段最杰出的作品，其中包括新津的画像，反映了四川画像艺术的繁荣，也证实了伯希和（Pelliot）的论点："四川的雕刻与山东所见者相比具有十分不同的特征，它更为自然，更为生动。"❸很显然，这种风格是从早期阶段发展而来的。信立祥为我们提供了更进一步的证据，把后一阶段的年代定在东汉后期：与装饰精致的石棺一起发现了一把公元184年的错金铜刀和一些东汉后期的钱币。❹

四幅"白猿传"画像都属于画像石棺发展的第二阶段，因此都可定为东汉后期作品，大约制于公元2世纪后半期的四川中部地区。尽管这个结论不牵涉从民俗学角度揭示"猿猴传说"本身是如何出现的及其早期形成过程，但它证明了在这个特定的地区和特定的时期，"猿猴传说"已发展成为流行艺术中的一种相当完备的叙事性结构。

猿猴劫持妇女既是画像的主题，也是上引文学作品的主要情节，这就使我们可以将二者联系起来。颇有意味的是，画像所刻画这一传说的情节竟比早期文学作品中的描写还要复杂。《易林》和《博物志》中的两段文字重复描写一个主题——猿精劫持妇女，但并没有对这个主题做进一步发展。而且这两段文字的总体调子是相当悲观的，文中没有显示任何人们战胜猿精的迹象。而四块画像石却清楚地表现了包括四个连贯情节的一个叙事结构：猿猴

❶ 第一发展阶段的汉墓以四川宜宾汉墓为例，吴仲实：《四川宜宾汉墓清理很多出土文物》，《文物参考资料》1954年12期，页190。

❷ 信立祥：《汉画像石的分区和分期》，页65。

❸ 转引自R. Rudolph and Wen You, *Han Tomb Art of West China*, p.17.

❹ 信立祥：《汉画像石的分区和分期》，页65。

劫持妇女并将其藏在它山中的居所；猿猴又抢了一个妇女，并使其成为自己的小妾；两男子追踪猿猴；追踪者最终杀死了猿猴。这一结构成为唐代《白猿传》的核心。❺

❺ Chi-chen Wang, *Traditional Chinese Tales*, New York, 1944, pp.12-16.

这一唐代传奇为散文体，包括四个连贯的基本等长的部分。前三部分构成故事的主体，其事件的发展与四川画像石描绘的一致。第一段说的是一个美貌的女子神秘地失踪：有个叫欧阳纥的将军被派遣到南方前线打仗，一天晚上，他那待在军队营地中心一间上锁的屋子里的妻子被诱拐而去，没有留下丝毫痕迹。悲剧发生以后，欧阳纥马上出发去寻找他的妻子。他满腹悲痛，发誓找不到妻子就决不离开此地。为了寻找妻子他跋山涉水，但终无所获，直到一天发现了妻子的一只绣花鞋。欧阳纥和他的一名武士继续寻找，最后进入一片树木繁茂的地区。在一处险峻的悬崖上他们发现了一个神秘的花园，里面有数十个女子在嬉戏玩耍。这些女子告诉欧阳纥，她们都是被一个白猿抢来的，而他的妻子正在洞中生病。

发现了白猿的住所之后，紧接着就是杀死它的一系列情节。被抢来的女子将白猿的隐秘及除掉它的方法告诉给欧阳纥。按照她们的指点，欧阳纥拿来了白猿最喜欢的食物——几只母狗和最烈性的酒。白猿化身为一个伟岸长髯的丈夫，又吃又喝，直至烂醉如泥，被那些女子们捆绑起来。它恢复原形。欧阳纥和他的武士以剑刺击，但他们的武器对它毫无伤害，直到他们刺中它肚脐下隐秘之处，剑才穿入其身，将白猿精杀死。

我们不难发现，这个故事和画像石在叙事程序上基本是相同的。但一个重要的不同是在四川画像石或两段早期文学资料所描绘的故事中，被抢的女子都是被动的；而在唐代故事中，她们在杀死白猿的过程中担任了重要的角色。其重要性在最后一段变得尤为明显：她们不但成了叙述者，而且通过其叙述揭示出一个截然不同的白猿形象。这个生灵被描绘成一道家仙人或剑客，隐居深山，"所居常读木简，字若符篆，了不可识……晴昼或舞双剑，环身电飞，光圆若月"。这一新的形象又因白猿预知天命的本领而进一步加强。据那些女子描述，白猿以前曾经说过："吾已千岁而无子，今有子，死期至矣。"令人惊奇的是这一超凡形象又与儒家

入世观念结合:白猿死时预言,欧阳纥的妻子为他所生的儿子"将逢圣帝,必大其宗"。

日本学者内山知也已经指出这个传奇故事中白猿身份的前后不一致性。❶英国学者杜德桥(G. Dudbridge)也认为在故事的最后一部分中,白猿新的特性是"受了某些神怪传说先例的影响,在虚构性的文学创作中结合到传统猿猴形象身上。虽然如此,作为整个故事出发点的白猿主要动机仍是毫不模糊的"。❷本文所讨论的汉代画像使我们意识到,唐代《白猿传》的前三部分是以公元2世纪后半期的传统叙事情节为基础的,而最后一部分则是后来添加的。为了塑造一个新的白猿形象以适合时代的口味,唐代传奇的佚名作者加强了被抢妇女的作用,借其口塑造了一个新的白猿形象,同时也把一个顺叙发展的故事变成倒叙。

二、猿精和神箭手

以上讨论主要考虑的是图像学的问题,即从文学资料中寻找画像石内容的来源。❸从此再推进一步,我们就面临着汉代艺术研究者常常遇到的困扰:为什么汉代人特别喜欢某些题材?如何解释这些题材在丧葬礼仪中的含义?一组画像中从多种来源所汲取的个体形象之间的关系又是怎样的?这些问题近年来已成为汉代画像艺术研究的焦点。一系列研究使艺术史家逐渐达到这样的理解,即只有懂得一整套图像的结构(pictorial complex),或如一些艺术史家所称的"图像程序"(pictorial program),才能够回答这些问题。因为与丧葬礼仪发生着直接关系的正是整套的图像,而非单个的母题。同时,单独母题也只是在一组图像的相互关系中才显示出它的特定意义。❹

以画像石棺为例,在石棺上刻画各种故事,包括白猿传故事在内,遵循着一定的结构规律:棺盖上多刻天象,前后两挡象征灵魂的入口和宇宙,两帮的图像则常表现死者在来世的享乐生活,以及对灵魂的护卫和神仙世界的种种景象。❺当一个口头流传或书面描写的故事被表现在石棺上时,它的叙事结构和意义必然在两个层面上发生变化。第一层是图像学或文学内容的含义,第二

❶ 内山知也:《补江总白猿传考》,《内野博士还历纪念东洋学论集》,页256~257,东京,1946年。

❷ G. Dudbridge, *The Hsi-yu Chi—A Study of Antecedents to the Sixteenth-Century Chinese Novel*, pp.117-118.

❸ 关于图像学的定义,见 W. E. Kleinbauer, *Modern Perspectives in Art History*, New York, 1971, pp.51-52.

❹ 费慰梅在45年前就曾指出:"如果把画像石分开来研究,它们之间的关系及所处位置的重要性就失去了。而一旦考虑到位置关系,现在还不清楚的一些主题就会迎刃而解。" W. Fairbank, "The offering shrines of 'Wu Liang tz'u'," *Harvard Journal of Asiatic Studies*, 6, no.I, p.1,3. 伯格在其博士论文中表述了同样的观点, P. Berger, "Rites and Festivities in the Art of Eastern Han China." Ph.D. dissertation, University Microfilm International, Ann Arbor, p.179. 我对汉画像石研究的历史曾进行讨论,见 Wu Hung, *The Wu Liang Shrine:The Ideology of Early Chinese Pictorial Art*, Stanford, 1989, pp. 3-70. 又见巫鸿:《国外百年汉画像研究之回顾》,《中原文物》1994年1期,页45~50。

❺ Wu Hung, "Myths and legend in Han funerary art: Their pictorial structure and symbolic meanings as reflected in carvings on Sichuan sarcophagi," in Lucy Lim ed., *Stories from China's Past*, San Francisco, 1987, pp.72-81. 译文见本书《四川石棺画像的象征结构》。

层是象征性或礼仪的含义。❺ 就第一层而言，一个画面是在讲述一个故事。但由于画像石刻固有的特性，它基本上无法表现故事发展的完整时间顺序，一个故事往往是由一个特定的富有戏剧性的瞬间来表现，整个故事情节需要观者的"复原"。这种对故事情节的复原又进而引导观者领会该画像在礼仪上的含义。从这一层来讲，单个画像题材反映了带有一般意义的概念范畴。因此，某一画像可以被同类其他的题材所替代而无损于一个完整图像程序的象征结构的完整性。在这种象征结构中，一个叙事情节已从原来的文学或口头文本中脱离出来，成为新的"画像组合"的构成要素。来源不同的图像一起将一个朴实无华的石棺转变成死者在来世中的宇宙、天堂、庙堂或者宴乐场所。

　　我们可以应用这一观点对"白猿传"画像重新进行考察，加深对它的理解。通过上文对画像文学底本的考释，我们得以了解单幅画像的内容及其作为个体构图（individual compositions）的图像学意义。然而，对完整石棺上画像的结构分析表明，这些单体构图不仅仅是具有独立意义的画面，而且是构成一个更大图像体系的因素。因而，如果我们考虑到它们的设计是有意识地服从于丧葬的礼仪目的，我们就会以一种不同的眼光来考察它们的意义。从这个层面上来解释，"白猿传说"画像是与传统的"祛除妖魔"或"护卫灵魂"的主题密切相关的。

　　这一主题在丧葬礼仪中的基本意义是很容易理解的。虽然汉代人幻想死后成仙，但死总是令人恐惧的。死者将要进入的黑暗世界可能充满了害人的鬼怪、妖魔和动物，而死者的灵魂在通往仙界的路途上也可能会遭遇许多磨难。这些恐惧成为人们求助于各种巫术活动的基本原因，其目的往往在于引导或保护独处于一个未知世界中的死者灵魂。汉代人也常常把死者的世界看成是其生前生活的延伸或是理想生活的实现。死亡会令死者享受到他有生之年从未经历过的生活：他将生活在童仆如云的高堂华屋之中，一边享用美味珍馐一边欣赏丰富多彩的乐舞。同时死亡也能使一个具有高度道德理想、以儒家礼教为准绳的理想社会得以实现。所有这些希望在墓葬艺术中都通过图像表现出来。然而这一切希望的前提是对死者遗体和灵魂的仔细保护，因此丧葬建筑被建成

❺ E. Panofsky, "Introduction : Meaning in the Visual Arts," *Studies in Iconology*, New York, 1995.

① E. Chavannes, *Six Monuments de la sculpture Chinoise*, Paris, 1914, pl.3. 沙畹发表的这块画像石上有"急急如律令"的题记，这可能是该短语在画像上的首次出现，后来，它成了道家符咒的常用语。

② K. Finsterbusch, *Verzeichnis und motivindex der Handarstellungen*, nos. 256-257.

③ R. Rudolph and Wen You, *Han Tomb Art of West China*, nos. 6 and 8; 学者们认为这两个形象是"雨师妾"或传说中的平妖者神荼和郁垒。见闻有《四川汉代画像石选集》图64的解说。

④ R. Rudolph and Wen You, *Han Tomb Art of West China*, nos. 20 and 34.

⑤ 房玄龄：《晋书·淳于智传》卷95，页2478，北京，1974年。

⑥ 干宝：《搜神记》卷3，页36；王隐：《晋书》，转引自《太平御览》卷910，页4033，北京，1960年。

⑦ 王充：《论衡·物势》，刘盼遂：《论衡集解》，页70，北京，1957年。

最持久耐用的建筑物。到东汉时期，越来越多的墓室用石料筑成，墓室内再进一步用棺椁保护尸体。除了这种有形的保护以外，礼仪或巫术的活动用以保护灵魂免受邪恶力量的影响。墓室里题写有符咒，① 描绘或雕刻有辟邪的画像。这类画像中的一种是四川墓葬装饰中的"白虎"，其作用正如墓中题记所解释的是为了祛邪避害。② 其他辟邪图像包括各类人形形象，或张弓搭箭或攫拿虺蛇（蛇历来被认为是隐藏于地下的邪恶动物）。③

有意思的是，在四川的墓葬雕刻中的一些邪恶灵怪被描绘为被人或狗攻击的猿或猴。汉代这个地区的人们有一个很强的观念，即认为狗有力量保护死者，能抵制包括猿精在内的各种邪魔。④ 乐山柿子湾一座崖墓的门楣上有一幅画像，其中两只猛犬正虎视眈眈地盯着两只猴子，而后者头跌向地下，显得毫无抵抗之力（图10-5）。在文学作品中，我们同样看到猴子被认为是邪恶动物并且可能携带疾病，而犬则有一种特殊的能力来降伏它。如《晋书·淳于智传》中记载："护军张劭母病笃，智筮之，使西出市沐猴，系母臂，令傍人捶拍，恒使作声，三日放去。劭从之。其猴出门即为犬所咋死，母病遂差。"⑤ 这个故事在晋代广为流传，在其他文学、历史著作，如干宝的《搜神记》和王隐的《晋书》中也出现过。⑥ 不过这种观念在东汉就已经很流行了。王充在《论衡》中说："土不胜金，猴何故畏犬？"明显是针对这种普遍存在的迷信思想。⑦

柿子湾崖墓中的画像只简单地描绘了猴与犬的形象，而一些复杂的叙事画像则详细地表现了除灭猿精的内容，本文第一部分讨论的"白猿传说"画像即是突出的例子。这四幅画像都将焦点集中在杀猿的一系列活动上。但我们还发现了另外一幅具有类似意义的四川墓葬画像，描绘的是传说中神箭手"养由基射白猿"

图10-5 乐山柿子湾东汉崖墓猛犬与猴子画像

的故事。

这幅画像雕刻在四川渠县东汉沈府君石阙上。该阙的阙身上刻有朱雀、青龙、白虎等有象征意义的动物,在中楣的拐角处是一位托举着屋檐的男子。靠近顶部的一幅画像与本文的讨论有密切关系。如图10-6所示,在这幅画像中,一个勇武有力的弓箭手正全力拉满弓,准备把箭射向一只猿或猴。而猿猴惊惧万分,

图10-6 渠县东汉沈府君石阙上的射猿画像

一边用前腿紧抓住斗拱,一边无助地向下看着弓箭手,似乎在哀怜乞命。查阅文献,这一画像最早的文学根据出自公元前3世纪的《吕氏春秋》一书:

> 荆廷尝有神白猿,荆之善射者莫之能中。荆王请养由基射之。养由基矫弓操矢而往,未之射而括中之矣。发之,则猿应矢而下,则养由基有先中中之者矣。❽

西汉时期《淮南子》中所载的这则故事则反映了一些重要变化:

> 楚王有白猿,王自射之,则搏矢而熙。使养由基射之,始调弓矫矢,未发而猿拥柱号矣,有先中中者也。❾

❽ 吕不韦:《吕氏春秋·博志》,许维遹:《吕氏春秋集释》卷24,页1122,北京,1954年。

❾ 刘文典:《淮南鸿烈集解》卷16,页24,上海,1923年;班固:《幽通赋》,见萧统:《文选》卷14,页299,北京,1960年;干宝:《搜神记》卷11,页127;《太平御览》引《韩子》卷350,页1611。

汉代艺术中的"白猿传"画像 197

比较一下两段文字可发现前者将重点放在养由基精湛的射术上，而后者则以猿为中心，表现猿的态度的戏剧性变化。值得注意的是，后者在描写猿面对养由基时，说它"拥柱"而号，这一情节与沈府君石阙上的雕刻十分切合。

许多资料证明养由基射猿的故事在西汉以后广为流传，例如东汉班固的《幽通赋》和六朝干宝的《搜神记》等作品都涉及到这一故事。四川画像进一步表明东汉时期生活在这里的人们对这一故事也不陌生。只是这则外来故事流传到四川一带时，就自然而然地与本地"除猿传说"结合，被雕刻在墓葬建筑上以象征对死者灵魂的保护。

古代中国人赋予弓箭某种战胜邪恶势力的神奇力量，这一传统观念强化了"养由基射白猿"主题在丧葬礼仪中的意义。我们在古代的历史、礼仪、文学著作中发现许多与这个传统观念有关的事例。如据说当商纣王欲与天神搏斗时，就命令手下人挂起一个盛满鲜血的皮囊，对准它射箭。❶西周时期，如果有诸侯违背周王室，周王会在都城向一特制的靶子射箭以摧毁该诸侯的邪恶意志。❷到了东周时期又有庭氏之官，以特定的弓矢"射国中之夭鸟"，以驱除所预示之灾异。❸再者，中国传说中最著名的降妖者，如养由基、羿、二郎神等，都是神箭手。这最后一点可以解释另一个现象：即当"养由基射白猿"的故事从文学形式转换到艺术形式的时候，它的构图是以另一种画像——"后羿射日"——为基础的。

图10-7　新津宝子山东汉石棺后羿射日画

❶《史记·殷本纪》，页58，上海，1932年；《吕氏春秋》也记载了类似的情节，见许维遹《吕氏春秋集释》，页1085。

❷ 有关这一仪式的资料见《史记·封禅书》《汉书·郊祀志》《白虎通·乡射》等文献。参看杨宽《古史新探》，页334~337，北京，1965年。

❸《周礼·司弓矢》，转引自《太平御览》卷347，页1596。

东汉墓葬艺术中的"后羿射日"画像是众所周知的,新津宝子山出土的石棺上就有一幅。如图10-7所示,画面的中心是一棵大树,两只美丽的凤鸟对称式地栖息于两主干之上,另外一些体形较小的鸟则分散在周围。树下面一个弓箭手正拉弓瞄准其中的一只。乐山一崖墓的门楣上也有类似的画像,只是画面较简单一些,它表现的是一个弓箭手正瞄准一只大鸟,引弓待发(图10-8)。学者们指出这些画像描写的是羿射九日的故事。传说羿在取得一系列胜利后去了东方,他在那里的一棵巨大的扶桑树上发现十只金乌正喷射着火焰,形成十个太阳,散发的热量将万物都烧焦了。羿连续

图10-8 乐山东汉崖墓后羿射日画像

对着金乌射了九支箭,九个多余的太阳立刻就变成红云消散了,世界因此得到拯救,这个事件也就被认为是羿最大的功绩。❹ 我们不难看出,射猿画像中的弓箭手和射阳乌画像中的羿在形象上十分相似,只是前者所射的目标不再是犯了错误的太阳,而变成了一只猿。两种画像在构图经营上也很相近,一种将鸟描绘在大树之间,另一种则让猿爬上了梁头或斗拱。这样的构图使艺术家可以表现弓箭手举弓仰射的姿态,这是东汉艺术中羿的标准形象。

有趣的是,文献中对养由基和羿这两个神箭手的描写有不少相同之处,《易林》中两次记载:"羿张乌号。"而郭璞在其《山海经图赞》中也写道:"繇基抚弓,应晌而号。"❺ 两句话结构相同,而且都用了"号"这个动词。我们因此可以认为四川射猿画像有两个来源,一个是文献来源,即"养由基射白猿",它为画像提供了故事素材;另一个则是画像来源,即"羿射阳乌",它为画像提

❹ 该故事在《淮南子·本经训》及屈原《离骚》之《招魂》、《天问》篇均有记载,见袁珂《中国古代神话》,页173~186,上海,1957年。

❺《易林》4.12, 5.2, 见严灵峰编《无求备斋易经集成》,页266、311;郭璞《郭弘农集》卷2《南山经图赞·白猿》。R. H. Van Gulik, *The Gibbon in China—An Essay in Chinese Animal Lore*, Leiden, 1967, p. 51.

汉代艺术中的"白猿传"画像 199

供了构图的程式。而二者综合的原因很容易理解：羿和养由基都是传说中的神箭手，又都是众所周知的"降妖者"。

表现神箭手（养由基或羿）战胜猿猴的画像是四川艺术中有关猿猴的两种画像中的一种。另一种画像表现"猿猴劫持妇女"，在本文第一部分已经讨论过了。尽管这两种画像在墓葬艺术中具有相似的象征意义，但因为它们取材于不同的文献，其图像学的含义是不同的。在汉代以后的文学作品和艺术中，这两种画像主题形成两个核心，围绕着它们发展出两大类有关猿精的故事。

在第一类故事中，猿猴基本上扮演抢劫妇女的角色。如上所说，这一主题可以在六朝时期的《搜神记》、《博物志》以及唐代的《白猿传》中找到，宋代徐弦《稽神录》之《老猿窃妇人》❶、元末明初戏剧《时真人四圣锁白猿》❷，以及一些明代白话故事，如《申阳洞记》、《陈巡检梅岭失妻》❸、《盐关邑老魔魅色，会骸山大士诛魔》等，继续描写同一主题❹。本文第一部分指出，六朝和唐代以前对这一主题最完整的表现是四川画像石上的四幅"白猿传"画像。

第二类故事主要是描写猿与二郎神之间的搏斗。在我看来其原型就是上述秦至西汉时期"养由基射白猿"的故事，图10—6所示的汉代石刻即是由这个原型派生出来的第一件存世作品。要弄清这种四川地区的东汉画像与后来二郎神战胜猿精故事之间的关系，其关键在于弄清二郎神的来源和特征。二郎神可以说是后期中国文学和艺术作品中最著名的"降猿英雄"，桑秀云为我们提供了有关这个神祇来源和特征的重要证据。根据她的研究，二郎最初是一个猎神，因其统辖山中动物鬼怪的能力而为四川西南部的羌族人所信奉。❺这种神性使得有关二郎的传说在后来得以发展，而在发展过程中二郎成为一种保护力量的化身，并与各种其他"降妖者"结合在一起。❻因此，我们发现作为猎神的二郎与四川的英雄人物李冰结合在一起。据说李冰因为制服了水怪，因而控制了频繁的水灾而为当地人所信奉。也有人认为二郎就是李冰的儿子，或者是隋代一名叫赵昱的官员。赵昱的主要功绩同李冰一样也是战胜过水妖。二郎在后蜀孟昶（公元934—965年在位）统治下的四川地区受到更为广泛的崇拜。宋朝在965年灭后蜀以后也接受了对二郎的崇拜，在京都及全国各地为他立祠。

当二郎神在四川地区越来越流行的时候，从前传说中的神箭

❶ 该故事被收录到曾慥的《类说》一书中（见《类说》卷1，页826~827，北京，1955年），但《稽神录》现存版本没有收录。

❷ 王季烈编：《孤本元明杂剧》卷29，上海，1941年，台北，1958年再版。

❸ 瞿佑：《剪灯新话·申阳洞记》，页69~71，上海，1957年。《陈巡检梅岭失妻》收录在《清平山堂话本》中（页203~228，台北，1958年），冯梦龙《古今小说》中亦收有该故事，题目为《陈从善梅岭失浑家》（页285~296，北京，1958年），有关更详细的论述，见G. Dudbridge, *The Hsi-yu Chi—A Study of Antecedents to the Sixteenth-Century Chinese Novel*, pp. 118-128.

❹ 凌濛初：《初刻拍案惊奇》，页447~464，上海，1957年。

❺ 桑秀云：《李冰与二郎神》，《中央研究院成立五十周年纪念论文集》，台北，1978年，卷2，页659~678。

❻ 关于二郎神传说发展情况的研究，见容肇祖《二郎神考》，《中山大学民俗丛书》卷2，页142~171，1928年（台北，1969年再版）；黄芝岗：《中国的水神》，页28~43，香港，1968年。

手如养由基、羿等（以及其他传说中的除妖者）便被融入这一崇拜对象之中，他们战胜猿猴的事迹成为二郎神传说中的重要组成部分。后来的文学和艺术作品中所表现的二郎神的特性很清楚地揭示了这种结合。如学者认为一组称为《搜山图》的平妖绘画描写的是二郎神的故事。❼其中最早的一幅可以追溯到宋元时期。❽这些作品具有同样的叙事结构，描绘二郎及其属下与龙作战，战胜水牛，捕获杀死包括蛇、狐、虎、野猪，尤其是大量猿猴等在内的各种山林精怪的场面。在这些图画中二郎被描绘成一个指挥战斗的年轻将领，他的一名副手则站立其后，拿着他的武器——神弓。我们还可以看到他的士兵押解着一只猿猴前来"献俘"的情景 (图10-9)，此外还可以看到其他士兵追捕一些妇女的场面，而这些妇女都长着猿猴的手和脚，有的还抱着小猿猴 (图10-10、10-11)。值得注意的是，根据文献资料，这些图画最早是由四川的画家创作出的，❾很有可能是受了东汉画像石上古老射猿画像的启发。

❼ 迄今为止至少已有七幅《搜山图》发表。北京故宫博物院、史蒂文·姜昆克（Steven Junkunc）、普林斯顿大学、罗远觉、弗利尔美术馆（Freer Gallery of Art）各藏一卷，云南省博物馆藏的两卷。较重要的研究文章有：李霖灿：《搜山图的探讨》，《中国名画研究》卷1，页217~220，台北，1973年；黄苗子：《记搜山图》，《故宫博物院院刊》1980年3期，页17~18；金维诺：《〈搜山图〉的内容与艺术表现》，《故宫博物院院刊》1980年3期，页19~22；杨新、郭京迅：《明摹本搜山图记》，《故宫博物院院刊》1980年4期，页66~68；Pao-chen Ch'en, "Searching for Demons on Mount Kuan-k'ou," Wen Fong ed., *Images of the Mind*, Princeton, 1984, pp.323-330. 哈佛大学博士候选人韩倬（Carma Hinton）研究了故宫所藏《搜山图》，文章尚未发表。

❽ 陈葆真认为，史蒂文·姜昆克（Steven Junkunc）所藏的《搜山图》是南宋的作品，而故宫博物院藏品年代为宋元时期，见 Pao-chen Ch'en, "Searching for Demons on Mount Kuan-k'ou," pp.323-324.

❾ 学者们根据郭若虚《图画见闻志》的记载，认为二郎神搜山的故事最早由高益绘制，高益在公元10世纪供职于开封。但《宣和画谱》则记载著名画家黄筌早在几十年前就创作了《搜山天王像》。见《画史丛书·宣和画谱》卷1，页556，台北，1974年。（据我所知，这一资料是由韩倬〔C. Hinton〕发现的，她在一篇未发表的关于故宫博物院藏《搜山图》的论文中对此进行了讨论。）由于在中国传统上"搜山"一词总是与二郎神紧密相连，《宣和画谱》的记载可能是目前所知的最早的《搜山图》。

图10-9 《搜山图》局部之一 （李霖灿《搜山图的探讨》，图版44a）

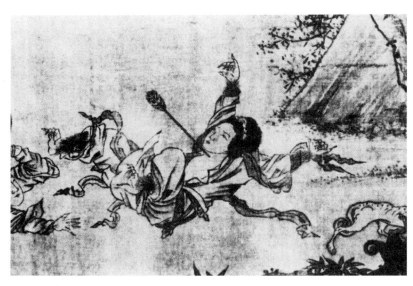

图 10-10 《搜山图》局部之二 (Wen Fong, 1984, pl. 328)

元明戏剧《二郎神锁齐天大圣》（作者佚名），也是从平妖者与猿猴这一传统的对立情节发展而来的。该剧以一猿精偷盗仙丹与仙酒为开端，事发后，二郎神受命率领神兵神将前去捉拿，最后终于捕获并降伏了猿精。❶ 这一主题随即又与其他故事相结合，成为明代神怪小说诸如《封神演义》和各种不同版本《西游记》中的重要情节。如在《封神演义》中，二郎神战胜了一只白猿精（名袁洪）所率领的梅山七圣。❷ 而在《西游记》中，大闹天宫的美猴王孙悟空在遭遇二郎神之前是战无不胜的。小说描写孙悟空将龙王、四大天王和成千上万其他的天兵天将统统打败，就是托塔李天王本人和常胜太子哪吒也成了他的手下败将。最后玉帝也力竭智穷了。这时观音来到天庭，为其献策：

陛下宽心，贫僧举一神，可擒这猴……乃陛下令甥显圣二郎真君，现居灌洲灌江口，享受下方香火。❸

有心的读者即使不知道小说中随后的描写也可预料到二者争斗的结果，因为这一情节的历史发展已决定了二郎神的胜利。但我们还是不由得惊叹历史发展的延续性：二郎神的"细犬"最后捕获美猴王这一情节把我们又一次带回到东汉四川的一个古老观念。❹

一些学者试图将这两类有关猿猴的故事联系在一起，他们认为《西游记》中的美猴王和唐代《白猿传》中的白猿一样，都是以"抢劫妇女"的猿猴为原型的。❺ 而另外一些学者，如杜德桥

❶ 王季烈编：《孤本元明杂剧》卷 29。

❷ 许仲琳：《封神演义》，页 905~962，北京，1955 年。

❸ 吴承恩：《西游记》第六回，"观音赴会问原因，小圣施威降大圣"，《李卓吾评西游记》，页 72，上海，1994 年。

❹ 《李卓吾评西游记》，页 77。这一情节在《四游记》中的"西游记"部分尤其突出，而一般认为，《四游记》的"西游记"部分即是吴承恩《西游记》的缩写。

❺ 太田辰夫：《朴通事谚解所引西游记考》，《神户外大论丛》，10，2（1959 年），页 1~22。李剑国：《唐前志怪小说史》，页 256，天津，1984 年。

和于国藩则对此提出异议,理由是两类猿猴故事具有不同的特点,唐代《白猿传》和明代《西游记》的叙事情节各异,其中猿猴的性格也无相似之处。[6] 本文通过对文学和画像资料进行综合分析,对于这两类故事的发展和内在联系提出一个不同的和更为复杂的理解。

[6] G. Dudbridge, *The Hsi-yu Chi—A Study of Antecedents to the Sixteenth-Century Chinese Novel*, pp.126–128.

根据上文分析,"猿猴劫妇人"和"二郎战胜猿猴"这两个主题来源不同,各自的原型均可以从东汉前的文献如《吕氏春秋》、《易林》、《淮南子》等书中找到,其形式多为简短的按语或比喻。"猿猴劫妇人"这一主题极可能起源于四川,唐代以前对该类故事最精彩的表现莫过于四川地区的画像石。另一主题的原型——"养由基射白猿"——也出现于四川墓葬艺术中,可能是在汉代从其他地区传至此地而被地方化了。随后的一个发展是四川土生土长的二郎神取代了原来的神箭手养由基,成为猿精的除灭者。一旦

图10-11 《搜山图》局部之三 (Wen Fong, 1984, pl. 328)

这一新的除妖主题在四川扎根,它与源于四川本土的"猿猴劫妇人"故事的界限就开始变得进一步融合,成为更丰富叙事传说的因素。

这两个主题在东汉以后又从四川传播到中国其他地区。尤其是伴随着魏晋、隋唐、宋元时期从分裂到统一的政治变动,四川的地方文化被吸收进一般华夏文化之中,猿猴故事的两个主题也得到更广泛的传播,从而为以六朝志怪、唐代传奇和宋元神怪故事为题材的绘画、戏剧的创作提供了素材。一旦离开了本土的文化背景,这两个主题的宗教礼仪意义在很大程度上消失了,但其作为两个基本叙事核心的继续发展和增饰却从未停止。随着新内容的不断添加,这两个主题进一步融合,甚至有时难以分辨。❶ 这一发展的顶点是吴承恩在其《西游记》中所塑造的一个新型的、英雄的猿猴。这一新形象对中国社会产生了重大影响,并为过去300年中以猿猴为题材的文学、艺术的发展奠定了一个新的基础。

蔡九迪(Judith Zeitlin)对该文的内容和结构都提出了很好的建议;费慰梅(Wilma Fairbank)第一个阅读了该文的初稿,并给我许多有益的建议。在此致谢。

有必要对本文所使用的一些属于交叉学科的概念和名词进行界定。下面一些定义是在韩南(P. Hanan)和潘诺夫斯基(E. Panofsky)的论点上形成的,只做了些微小的变化。"Plot"是指一整篇文学作品的叙事过程。由于这个概念包含着一种时间顺序,所以当应用于视觉艺术时,它仅指那些以多幅画像描绘一个既定故事的作品。"Motif"指某一基本视觉形象,与韩南所说的"基本素材"(staff – material)相似,指"一个故事中可识别但与顺序和形式无关的主题"。同样根据他的意见,"'Theme'是对母题(motifs)的抽象和概括"。但在本文中它具有更为宽泛的含义,是对相关文学和艺术主题(motifs)的总称。"Composition"("画面"或"构图")只被用来描述艺术作品,指艺术作品中的多个形象或诸多单个画面的有条理的布局,而"Pictorial complex"(图像结构)则指一些在象征意义上具有内在联系的主题(motifs)的总和。P. Hanan, *The Chinese Vernacular Story,* Cambridge, Mass.,1981, pp.19–20; E. Panofsky, *Studies in Iconology,* New York,1962, pp.5–7.

(张 勃 译,郑 岩 校)

❶ 例如,元末明初杨景贤的《西游记》就将这两种类型的猿猴故事结合在一起,既包括猴子抢劫公主的内容,又有猴子屈服于天神的内容。讨论见《斯文》9.1–10.3(1927–1928年)。有关年代和作者的讨论,见孙楷第《吴昌龄与杂剧西游记》,《沧州集》卷2,页366~398,北京,1965年;G. Dudbridge, *The Hsi-yu Chi—A Study of Antecedents to the Sixteenth-Century Chinese Novel,* pp. 75–89.

II

超越"大限"
苍山石刻与墓葬叙事画像

(1994年)

　　古汉语中的"大限"意指死亡这一自然现象,即肉体与思想的终结。然而正如汉语中许多词汇,"限"(boundary)的概念有多重含义:一方面,它意味着生命的"终结"、"结束"、"停止"、"休止";另一方面,它隐含着今生(this life)与来世(afterlife)的"分界"、"区别"、"连结"、"并置"。因此"大限"一词可用来界定一个单独的空间或时段(此世界和今生),也可用来界定相互关联的二元空间或时段(此世界与彼世界,今生与来世)。不仅如此,因为死亡(更准确地说是丧礼)是一个过程——即灵魂由此世界向彼世界的过渡——所以"大限"又不一定是一条截然的界限,而常常在观念上具有独立的空间和时段。对"大限"一词因而至少可以有三种不同的理解,我们试以下图来表现这三种意义:

(1)　　　　——————"大限"——————
　　　　　　　　　　此世界 / 今生

(2)　　　　　　　**彼世界 / 来世**
　　　　　　——————"大限"——————
　　　　　　　　　　此世界 / 今生

(3)　　　　　　　**彼世界 / 来世**
　　　　　　————————————————
　　　　　　　　　　"大限"
　　　　　　————————————————
　　　　　　　　　　此世界 / 今生

关于"大限"的诸种复杂含义的认识有助于我们更深入地理解中国古代升仙（immortality）与来世的观念，特别是对研究与死亡有关的艺术形式有特殊的意义。通行的图像学注重对墓葬艺术中单个"画面"（scenes）的研究，我在本文中试图对这种方法做些调整，把注意力特别放在与"界限"的概念相关的艺术形象上。这些形象也代表着各个单体画面之间的关系。我将以山东省苍山县发现的一座东汉墓为主要材料。我们会发现，这些特殊形象虽然常常被图像学的考证所忽视，但却是中国礼仪美术中丧葬叙事画像的关键之所在。

一、成仙与来世

死亡引起恐惧，生命有其"大限"——这个思想使得古人渴望尽力延迟以至完全避免面临这条界限。古代哲人、方士、王侯所执著探寻的长生之道并不是要征服死亡，而是着眼于无限地延长生命——如果他们获得成功，"大限"的威胁便会随之消释。这个"求仙于生时"的目标，可由内、外两种方式达到：长寿可以由人们将自身转化为不食人间烟火的"仙体"而达到，也可以通过把自身转移到一个方外的仙境。至少从周代晚期开始，人们已开始考虑可否通过某种对身体的训练，如却谷和称作"导引"的气功，逐渐脱离其物质的躯壳，仅仅保留其"生命之精髓"。与此同时，有关"不死之境"的信念也产生了，其中最突出的是对东方蓬莱和西方昆仑的信仰。❶ 人们相信一旦到达这样的境地，生命的指针就会自动凝固，死亡也永不再来。这种观念可以用下图表示：

(4)　　　　　　　　成仙（"大限"消释）
　　　　　　　　　　　　　·
　　　　　　　　　　　　　·
　　　　　　　　　　　　　·
　　　　　　　普通的生命（此世界／今生）
　　　　　　　　　　　　　·
　　　　　　　　　　　　　·
　　　　　　　　　　　　　·

❶ 鲍吾刚（Wolfgang Bauer）指出，在汉代人的思想中，仙境经常与东方和西方的概念联系在一起。W. Bauer, *China and the Search for Happiness*, trans. M. Shaw, New York, 1976, pp. 95-100.

古代文学作品对这两种追求长生的圆满结局多有叙述。庄子曾生动地描写了那些不受时间和其他自然规律影响的神人:"藐姑射之山,有神人居焉,肌肤若冰雪,绰约若处子,不食五谷,吸风饮露,乘云气,驾飞龙,而游乎四海之外。"❷ 战国、秦、汉的方士们以同样生动的语言传播着关于仙境的描述。他们告诉那些有钱有势而总是担心失去世间荣华的王侯们:蓬莱仙岛在渤海之中,由三座神山组成,岛上禽兽尽白,宫阙以金银筑成,远望如云如雾,就近则潜入水底。❸ 顺理成章的是,如此虚无缥缈的仙境只有那些求仙的"专家"们才能登涉。这一来,为了完成其耗费高昂的使命,方士们便可以从富有的出资人那里取得钱财与仆役。

庄子强调的是"人",而方士们说的是"境"。但是他们所说的"神人"与"仙境"具有同样的特征,同是被改换了面貌的现实。二者仍处于此世界中,也仍有人类和自然的形貌。只是其非凡的色彩、习性和方位使之看似非人间所有。因此,这些奇异的特征就成了升仙或长生的符号,此"人"或此"境"不再受衰败和死亡法则的制约,"大限"的概念对二者也就不再适用。我们一旦理解了这种思维方式,便可以纠正对于中国早期宗教与艺术研究中一些混乱的认识,即常把"成仙"与"来世"当作同义词。实际上,二者的概念并不等同,在汉代以前,"仙"的观念与逃避死亡的愿望密切相关。而来世的思想则是基于"大限"的另一个含义,即死亡标志着人在另一个世界继续存在的开端。

的确,中国古人并不认为死亡是生命的完全终结,而相信死亡是由身体与灵魂的分离引起的。反过来,死亡也证实了这种灵、肉分离的理论。余英时在一篇优秀的文章中认为这一概念远在成仙热望形成之前就已经产生,他指出:"脱离肉体的灵魂具有活人一般的意识,这一观点早已隐含在商周时期的祭祀中了。"❹ 基于新的考古发现,我们可以将灵魂脱离肉体而自主存在的观念进一步追溯到公元前 5000 年以前:仰韶文化陶瓮棺上有一钻透的小孔供灵魂出入。同样信念在公元前 5 世纪仍然存在,曾侯乙墓漆棺上有图绘和实际开口的窗子,象征着死者灵魂的出入口,应是基于同一思想 (图11-1)。

"求仙于生时"和"灵魂不灭"这两种信念被汉代人继承并加以发展。此时人们更热衷于寻找蓬莱与昆仑,而且不断想象这些仙

❷ 王先谦、刘武:《庄子集解·庄子集解内篇补正》,页 5,北京,中华书局,1987 年。余英时云:"'魂'与'仙'的惟一区别是,前者在人死时离开身体,后者通过将身体转化为纯净的、超凡的苍穹中的'气'而获得完全的自由。" Ying-shih Yu, "'O Soul, Come Back!' —A Study in the Changing Conceptions of the Soul and Afterlife in Pre-Buddhist China," *Harvard Journal of Asiatic Studies* 42.2(1987), p.387.

❸ 司马迁:《史记》,页 1369~1370,北京,中华书局,1959 年。

❹ Ying-shih Yu, "'O Soul, Come Back!' —A Study in the Changing Conceptions of the Soul and Afterlife in Pre-Buddhist China," p.378.

图 11-1 湖北随县战国曾侯乙墓漆棺前面及左面的装饰

汉代美术

❶ 在汉武帝时期，传说中的蓬莱常与一位名叫安期生的神仙联系在一起，安期生原是先秦时期的一位方士。见司马迁《史记》，页455。根据《庄子》记载，另一位神话人物西王母原是众多得道神人中的一员。见王先谦、刘武《庄子集解·庄子集解内篇补正》，页60；在汉代西王母的传说又与昆仑结合在一起，我曾对这一结合的过程进行过研究。Wu Hung, *The Wu Liang Shrine: The Ideology of Early Chinese Pictorial Art*, Stanford, Stanford University Press, 1989, pp.117-126.

❷ 司马迁：《史记》，页1388。

❸ 关于汉代丧葬美术的社会学解释，见巫鸿《从"庙"至"墓"——中国古代宗教美术发展中的一个关键问题》，《庆祝苏秉琦考古五十五周年论文集》，页98~111，北京，文物出版社，1989年。已选入本书。

❹ 司马迁：《史记》，页364。

❺ 《礼记》，阮元校刻：《十三经注疏》上册，页1292，北京，中华书局，1980年。

山被仙人所据。仙人掌握着不死的秘密，可以无私地授予凡人，使之获得永生。❶ 这一时期所制造的仙山模型在数量上比历史上任何时期都要多（图11-2），因为人们相信人工模拟的仙境可以吸引掌有不死之药的神仙降临。❷ 同时，尽管似乎自相矛盾，墓葬艺术也发展到一个前所未有的高度，人们在死前为自己营造墓室的做法蔚然成风。❸ 营墓造茔的基本前提是死亡不可避免，人们因此必须直面死亡。这种思想一方面似乎隐含某种理性主义的成分，但灵魂不灭的思想又使人们深切地关注自己在死后世界的命运，因此涉及到对坟墓营造和相关礼仪的关注。承认"大限"的存在但又试图超越它，这种思想可以说是全部汉代墓葬艺术的基础。例如，公元前157年汉文帝所颁布的遗嘱以一句富有哲理的话开头："死者天地之理，物之自然者，奚可甚哀？"❹ 但他仍然造了西汉惟一开凿于山崖间的帝陵，并造了一具石棺以永久保存自己的尸体。他也在生前认真计划了自己的葬礼，希望当死亡来临时，他可以被安全地送入这座用石头建造的宫殿中。根据《礼记》我们还获知，一位君王登基后，按规定必须立刻为自己准备内棺，每年都上一次漆，直至其死亡。❺ 这具棺既是实际的丧葬用具，又是一种象征。作为一种象征，它提醒人们"大限"之不可避免。作为一件实际的葬具，它最终将提供给统治者超过这条界限的归宿地。通过这种方式，它体现了墓葬艺术的中心思想，即接受死亡的现实并试图超越死亡。

显然，这种思想与"生时成仙"的观念有根本的不同，因此我们必须将墓葬建筑和墓葬艺术的基本思想与象征"长寿"和"不

死"的建筑、器物和图像区别开来。但是正如历史上的许多情况一样，互相矛盾的思想总是交织在一起并且彼此互动，生时成仙和死后继续存在这两种概念在秦汉时代越来越接近，以至最终结合在一起。一个人往往终其一生的精力去追求仙境，而同时又孜孜不倦地营造自己的墓葬。将这种常见的但自相矛盾的行为解释为机会主义（opportunism）无疑是过于简单化。汉代思想中的"大限"含义复杂，我们可以在其中发现这种矛盾行为更深层次的原因。当死亡被仅仅看做生命的完结时，它不过是一场终将来临的悲剧，人们利用所有可能的手段来防止其发生。但如果把死亡看做充满希望的另一世界的开端，最要紧的便是如何实现从此世界到彼世界平稳的转变。在"大限"内部存在着这两种对立的观念，其结果是理想化的现实生活和理想化的来世都可以成为人们所期望和追求的目标。

升仙的思想亦逐步被墓葬艺术吸收。在汉代以前，理想的来世看上去只不过是生活本身的镜像（mirror-image）：贵族的墓葬通常设计为他们地下的居所，其中随葬各种奢侈品和应有尽有的食物与饮料，以满足其死后的安逸生活。殉葬的士兵，以及后来的各种雕刻或绘画的保护神，守护着死者来世中的"幸福家园"。陕西骊山秦始皇陵尽管被看做是一座划时代的纪念碑，但其主要思想仍遵循这个传统的路子。据司马迁记载，在秦始皇的墓室中，"宫观百官奇器珍怪徙臧满之。令匠作机弩矢，有所穿近者辄射之。以水银为百川江河大海，机相灌输，上具天文，下具地理"❻。如果这位伟大史学家的记叙可靠的话，那么始皇帝为自己营造的死后家园并不能（像一些学者所指出的）简单地被看做一个"天堂"（paradise），因为墓葬中所有的成分——江、海和其他天文地理——都是自然的象征，而不是升仙的符号。这里并没有复制一种仙境。但公元前2世纪上半叶著名的长沙马王堆1号墓则说明，至少从汉初开始，仙境已成为墓葬艺术的组成部分。

马王堆汉墓标志着中国墓葬艺术的一

❻ 司马迁：《史记》，页265。我曾指出，骊山陵的三个组成部分有着不同的功能与象征意义：内墙之中的核心部分为墓葬和祭祀区，代表了皇帝的禁城；两重围墙之间是礼仪官吏之所居；在陵园以外广大区域的东西两侧有兵马俑、贵族官员的陪葬墓、刑徒墓，象征着官僚、军队、奴隶构成的帝国。见巫鸿《从"庙"至"墓"——中国古代宗教美术发展中的一个关键问题》，页104~105。已选入本书。关于这座陵墓更详细的复原与研究甚多，一篇英文文章为 Robert Thorp, "An Archaeological Reconstruction of the Lishan Necropolis", in G. Kuwayama, ed., *The Great Bronze Age of China—A Symposium* (Los Angeles, 1983), pp. 72-82.

图11-2 河北满城西汉刘胜墓出土错金银青铜博山炉

图 11-3　湖南长沙马王堆 1 号西汉墓第三重棺前部及左侧面装饰

❶ 有关马王堆汉墓的讨论，见 Wu Hung, "Art in Its Ritual Context: Rethinking Mawangdui." *Early China* 17, 1992, pp. 111-144. 中译文见本书《礼仪中的美术——马王堆再思》。

个过渡性阶段，所表现的对来世的想象不断趋于复杂化。❶ 一方面，该墓综合了传统中与死亡相关的各种信念与形式：其"中央部分"（由第四重内棺和放置在棺上的帛画组成）保存着墓主的尸体与形象；第二重棺的装饰主题是阴间世界和护卫死者的神灵；椁中安置着 1000 多件随葬品，是对一个贵族家庭真实家居生活的复制。另一方面，传统上与死亡无关的一些信念与形式也在墓葬中表达出来。最重要的是，升仙在这时期被看做死后世界的一个组成部分。在第三重棺上，我们可以看到有三个尖峰的昆仑山和两侧的吉祥动物，这些图像将此棺转化为一个超凡脱俗的天堂（图11-3）。在丧葬艺术中置入升仙的符号，这种新的实践说明升仙的概念已有了实质性的变化：现在人们开始希望在死亡后灵魂仍可以升仙，而不是将升仙与长寿简单地等同起来，仅仅追求在生时升仙。死后世界的含义也相应地发生了变化：因为可以使灵魂永恒存在，死后世界就不再是对现实世界的被动反映；其隐含的可能性竟可超出此生此世。马王堆汉墓所反映的新观念可以用下图表示：

（5）

彼世界 ／ 来世：阴间，"幸福家园"，宇宙，仙境

—————"大限"—————

此世界 ／ 今生

"大限"之外的景象因此不断丰富，但却尚未统一。死后的理想世界被概念化为各种独立境地（realms）的集合，以墓葬中的各个部位以及不同的物品和图像来象征和代表。这些境地之间的关系是不明确的，死者究竟居住在哪个特定的境地也不清楚。似乎是造墓者的孝心使他们为了取悦死者，而把所有关于超越"大限"的答案都统统摆了进去。

我们或可假定这种对来世的模棱两可、自相矛盾的理解会导致更系统的理论性的解释，但是这种解释在佛教传入以前的中国却没有产生。此前，汉代的中国人似乎采取了一种更为实际，或者说更为形式主义的方式：因为来世的每一种境地都可以为死者提供某些特别的、有价值的东西，因此要紧的是如何将这些境地以更为统一的方式具体"表现"出来，而不是因为在理论上有矛盾就牺牲掉某一方面。因此，虽然在汉代浩繁的文学资料中我们找不到理解来世的一种严肃的本体论追求，但墓葬的结构和装饰又在不停地发展变化。墓葬的设计或试图表现死者进入仙境的旅程，或力求把来世中各种不相关的境地结合入一个单一的图像系统。第一种追求激发了叙事性绘画的产生，公元前1世纪后期的卜千秋墓是一个很好的例子（图11-4）。第二种追求目的在于将不相关的形象综合入一个连贯的却又是静态的结构中，四川简阳鬼头

图11-4　河南洛阳西汉卜千秋墓墓顶壁画

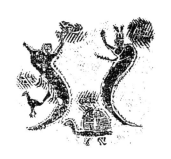
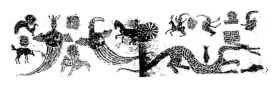

图11-5 四川简阳鬼头山东汉石棺上的画像

❶ 孙作云:《洛阳西汉卜千秋墓壁画考释》,《文物》1977年6期,页18~19。

❷ 雷建金:《简阳县鬼头山发现榜题画像石棺》,《文物》1988年6期,页65;内江、简阳县文化馆《四川简阳县鬼头山东汉崖墓》,《文物》1991年3期,页20~25;赵殿增、袁曙光:《"天门"考——兼论四川汉画像砖(石)的组合与主题》,《四川文物》1990年6期,页3~11。

山出土的公元2世纪的一具石棺是一个典型(图11-5)。

卜千秋墓中的一幅壁画是迄今所知最早表现灵魂向西王母所居的仙界行进的图画。这幅长条形绘画的两端为伏羲、女娲,旁边绘日月,象征着阴阳两种力量的对立与协调。在二者之间,作为升仙最主要的象征的西王母端坐在波涛状的云朵上,死者夫妇站在蛇和三首鸟上,向西王母走来。❶耐人寻味的是,画面主题并不是作为升仙最终目的地的仙境,而是通向仙境的路径和运动过程。

鬼头山石棺反映了汉代墓葬艺术的另一趋向:将以前分散的形象组织成一种共时的(synchronic)结构,而不是一种历时的(diachronic)程序。与一般所见许多类似的例子不同,这个新发现的石棺上刻有许多题记来解释画面的内容。❷我们可以看到,在一浮雕的阙门旁边刻"天门"二字,说明死后离开躯体的灵魂将由此进入天堂。其他的图像包括伏羲、女娲、日、月和表示方位的四神,这些图像将石棺转换为死者所在的宇宙。第三组图像是升仙的符号——两位生翼的仙人对弈(题记为"先[仙]人博")、另一位仙人骑在马上(题记为"先[仙]人骑")。第四组图像象征着财富和昌盛,其中两层楼阁是"大苍(太仓)",为死者(及石棺上其他的人物、动物)提供无穷无尽的食物,此外还有"白雉"、"柱(桂)株"和名为"离利"的动物,代表着兽、鸟和植物三种类型的祥瑞。这些雕刻以近乎图解的方式,展现了理想中来世的图景:太阳和月亮仍普照阴间,阴与阳互相协调平衡,灵魂不受饥饿之苦,而最重要的是,作为"大限"的死亡已被超越,而死者因此将获得"永生"。

山东苍山东汉墓表现了这两种趋向的融合,同时又将这两种趋向推向极致。墓中发现的10幅画像组成了一套完整的叙事图像系列,长篇的题记以韵文的方式对图像内容进行了完整叙述。对于今天的汉画研究来说,这些图像和文字最重要的意义在于:出于同一墓葬的这两种材料可以使我们对某些关键的图像题材进行

准确定位,并以此把这一叙事过程划分成若干部分。换言之,这些关键的图像题材一方面把灵魂从今生到彼世转化分成不同的阶段,一方面又把这些阶段联系为一个整体。

二、苍山墓的丧葬叙事

1973年,山东省博物馆的考古工作者在鲁南的苍山县西部发掘了一座古墓。根据1975年发表的发掘报告,该墓分为前后室,以60块石板构筑而成,其中10块石板上刻有画像(图11-6)。❸ 后室由一隔墙分为左右两间,隔墙上开有两个"窗"。前室平面为长方形(题记中称之为"堂"),正面以3根立柱支撑一横梁,形成

❸ 该墓发掘报告刊于《考古》1975年2期,页124~134。该墓的年代问题曾引起争论,原报告认为画像题记中的"元嘉元年"为南朝刘宋文帝元嘉元年,即424年,而多数学者则主张这一纪年为东汉桓帝元嘉元年,即151年。

图11-6 山东苍山东汉元嘉元年墓平、剖面图

1 墓门内视　　4 墓室平面
2 墓门正视　　5 墓室西剖面
3 前室东剖面　6 前室墓顶仰视

❶ 在汉代其他有题记的丧葬建筑中，著名的武梁祠和鬼头山石棺都有榜题对单幅的画面进行解释，安国祠堂题记中的一些句子则对画像的布局做了简单的介绍，但这些题记都没有像苍山墓的题记那样对画像的叙事性内容进行描述。

❷ 这篇文字的许多特征使我们确信其作者是墓葬的设计者。除了文中的许多别字可以说明其作者文化水平不高以外，最显著的线索是对死者的称呼不确定。墓主在文中被称作"贵亲"、"家亲"。墓葬赞助者在其诔文中总是首先准确介绍死者的身份，因此，题记作者对死者的态度与赞助者是根本不同的。赞助人所撰碑文中有关死者的信息非常详细，包括死者受教育的情况、官职、德行等各个方面，而这些内容均不见于苍山墓题记；这段题记中也没有祠堂题记通常所见的对死者家人孝行的叙述。实际上，看起来苍山墓题记的作者似乎不知道死者是谁，这篇文字可以适用于任何一家的墓葬，因为任何一个死者都可以被称为"贵亲"。并且，这段题记的措辞与碑文和祠堂题记的措辞是明显不同的，从中我们可以看到作者的文化背景。从风格上看，苍山墓题记是韵文，每行大多由三、四或七字组成。而其他题记则以散文为主，配一段四字句构成的挽章，与苍山墓题记的这种形式不同。从内容上看，这篇题记没有使用任何儒家的典故，也没有死者的后人、朋友、同事常用的那些有关孝道的套话。当然，这并不是说其作者可以脱离开文化传统。相反，其文辞仍然是程式化的，只是属于另一类别而已。这篇文字中有大量与当时民间信仰有关的习惯用语，许多词句中对仗的"吉语"也见于铜镜以及其他日常用品，如"上有龙虎衔利来，百鸟共持至钱财"，"学者高迁宜印绶，治生日进

图 11-7　山东苍山东汉墓侧室门洞中央和右边立柱上的题记

两个门洞。前室东壁开一龛，西壁开一侧室，侧室的正面也由3根立柱支撑一横梁形成两个门洞。一则238字的题记刻在侧室门洞中央和右边的立柱上（图11-7）。可以说，这段题记是目前所发现对汉代墓葬建筑和画像进行系统解释的惟一文字材料。❶ 题记中有不少别字，也没明确说出死者的姓名，其行文具有民谣风格。从这些特征，我们推断这篇题记极有可能出自设计墓葬的工匠之手。❷

钱万倍"，以及"中直口，龙非详（飞翔），左有玉女与扎（仙）人"等。此外，行文中的祝词也是程式化用语，包括一些常见的表达方式，如"其当饮食就夫（太）仓，饮江海"，"太仓"指的是西汉名相萧何在公元前200年建立的国家粮仓。然而在汉代人们用该词象征数量巨大的粮食储备，就像以江海象征水量之多一样。作者在墓中写这一句话，意思是希望墓中的人物动物向大自然获取饮食，而不与生者争夺食物。

❸ 发掘报告对于这篇题记做了大致的释读，有的段落被用作对墓中画像进行图像学解释的材料，但没有对整篇文字做标点和解释。在《考古》发表发掘报告五年之后，又在

已有许多中国学者撰文辨读这篇题记，❸我在本文中所试图做的是将这篇题记与墓中的10幅画像联系起来。

元嘉元年八月廿四日，立郭（椁）毕成，以送贵亲。❹魂灵有知，哀怜子孙，治生兴政，寿皆万年。薄疎（疏）郭（椁）内画观：❺

后当（即后室后壁，图11-8）：朱爵（雀）对游㚇（戏）扡（仙）人，中行白虎后凤皇（凰）。

中直柱，双结龙（图11-10），主守中雷辟邪㚇。❻

室上㚇（即后室顶）：❼五子举（举），㣍女随后驾鲤鱼。前有青龙白虎车（图11-9），后□被轮雷公君，从者推车，乎梩（狐狸）冤厨（鹓鸰）。

（前室西侧室上方，图11-11）：上卫（渭）桥，尉车马，前者功曹后主簿，亭长骑佐（左）胡使弩。下有深水多鱼（渔）者；从儿刺舟渡诸母。

（前室东壁龛上方，图11-12）：使坐上，小车辂，❽驱驰相随到都亭。❾游徼候见谢自便。❿后有羊车橡（象）其椟。⓫ 上即圣鸟乘浮云。

（前室东壁龛内，图11-14）：其中画，橡（像）家亲，玉女执尊杯桉（案）柈（盘），局抹稳抗好弱貌。

1980年3期页271刊发了编者的按语，称编辑部已收到多篇文章对原报告的释读提出异议，并发表了方鹏均、张勋燎对题记不同的标点和释读意见。此后李发林也发表了他的研究成果。见方鹏均、张勋燎：《山东苍山元嘉元年画像石题记的时代和有关问题的讨论》，《考古》1980年3期，页271~278；李发林《山东汉画像石研究》，页95~101，济南，齐鲁书社，1982年。李发林的基本方法是逐字逐句论证题记中的字、辞与文献的对应关系。方鹏均和张勋燎则着力于音韵和句读，因此发现题记是一篇韵文。通过对读音的研究，他们认为"掌握上述这一特点，是正确理解题记

释文和整个断代问题的关键"（页271）。这些研究为我们理解这篇题记提供了不少线索，方鹏均、张勋燎与李发林的标点结果不同，我个人认为前者更有说服力。同时，李发林的文章也为我们理解题记中的一些用语提供了重要的文献资料。

❹李发林对"送"字的解释为"送给"，全句的意思是"……石室全部修建成功了。这是用来送给尊贵的亲人的。"但是，题记后半部分很明显是将墓室看作死者去往彼世界的交通工具，因此"送"字应更准确地理解为"送出"（to send off）、"送走"（to send away）。

❺李发林认为"薄疎"意指"绵薄粗疏"，"画观"意指"有画的楼观，这儿当即指墓室"，因此全句的意思是"绵薄粗疏的廊室中有画观"。我的理解与李发林不同，在汉代文献中，"薄"通"簿"，"簿"的意思是"名单"（a list）、"罗列"（to list），"疎"即"疏"，意思与"薄"相近，《汉书·李广苏建传》颜师古注："疏谓条录之。"（班固《汉书》，页2467，北京，中华书局，1962年。）故此处可释作"罗列"、"解释"（to explain）或"列举"（to propose）。《说文》释"观"为"谛视也"。（许慎《说文解字》，页177，北京，中华书局，1963年。）其衍生的意义有"展示"（to show）、

"呈现"（to appear）或"出现"（appearance）。因此，"画观"的意义可释为"展示其画像"或简单地理解为"画像"。

❻《礼记·月令》郑玄注云："中霤，犹中室也。土主中央而神在室。"阮元校刻：《十三经注疏》上册，页1372。

❼李发林误将"㚇"释为"夹"，"夹室"即耳室。我认为这幅画像的位置应在后室的顶部（即题记所谓"室上㚇"），原因有二，首先，墓室内该位置现存的画像为青龙白虎，与题记所述一致；其次，题记叙事的顺序即从后室到前室。

❽輴车是一种妇女乘坐的车。《释名·释车》："车，輴，屏蔽也，四面屏蔽，妇人所乘牛车也。"见李发林：《山东汉画像石研究》，页97。

❾《风俗通义》："亭，留也，盖行旅宿舍之所馆。"《汉书·高帝纪》颜师古注曰："亭谓停留，行旅宿食之馆。"见李发林：《山东汉画像石研究》，页98。

❿ "游徼"是乡一级的官员，其主要职责是维持公共秩序，捉捕盗贼。《续汉书·百官志》注云："游徼掌循、禁司奸盗。"见李发林：《山东汉画像石研究》，页98。

⓫ 根据《说文》和其他汉代文献记载，题记中的"椟"意思是"棺"或"小棺"，因此运送棺的车称为"椟车"。见尹高明主编《中文大词典》5卷，页405，台北，1973年。

① 文献中对于汉代官职的记载不见"都督"一职，但是该职见于东汉石刻文字中。《白石神君碑》按官职刻赞助人姓名，有两个官位为都督的人名列于祭酒与主簿之间。李发林认为都督是东汉地位较为低下的官职，见李发林《山东汉画像石研究》，页71。

② 《续汉书·百官志》注云："贼曹主盗贼事。"见李发林《山东汉画像石研究》，页99。

③ 李发林释"丞"为"辅助官员"，"卿"为爱称。诚然，"丞"字常与官职联系在一起，意为助手或地位较低者。但"卿"并不是汉代的官职，而有时用来指"公子"。因此题记中的"丞卿"可理解为死者的儿子。"右柱□□请丞卿"大意是死者之子站在客厅的门旁迎接客人。"新妇"即新娘正在进献水浆。"新妇"一词在汉代既可指儿媳（见《列女传》）又可指新娘（见《战国策·魏策》、《梁书·曹景宗传》）。这一解释亦可从四川新津东汉一幅崖墓画像中得到支持。根据榜题可知，画像中的妇人是赵买的儿媳妇，两男子分别是赵买和他的儿子赵椽。Richard C. Rudolph and Wen You, *Han Tomb Art of West China*, Berkeley, University of Berkeley Press, 1951. p. 30；闻宥：《四川汉代画像石选集》，图版21、22，北京，中国古典艺术出版社，1956年。在装饰位置和主题两方面，我们不难看出新津画像与苍山墓门画像的共同之处。

图11-8　山东苍山东汉墓后室后壁瑞鸟白虎仙人画像

图11-9　山东苍山东汉墓后室顶部青龙白虎画像

堂硎（央）外（墓门横梁正面，图11-16）：君出游，车马导从骑吏留。都督在前①后贼曹②。上有龙虎衔利来，百鸟共持至钱财。

其硎内（墓门横梁背面，图11-15）：有倡家，生（笙）汙（竽）相和伔（比）吹庐（芦），龙爵（雀）除央（殃）鲖噣（啄）鱼。

堂三柱（墓门立柱）：中直□龙非详（飞翔）（图11-17），左有玉女与扰（仙）人（图11-19），右柱□□请丞卿，新妇主待（侍）给水将（浆）（图11-20）。③

堂盖（前室顶）花好，中瓜叶□□包，未有盱（鱼）。

其当饮食就夫（太）仓，饮江海。学者高迁宜印绶，治生日进钱万倍。长就幽冥则决绝，闭旷之后不复发。

以上题记提到的画面中有两幅在墓中找不到，包括后室顶的奇禽异兽与车马，以及前室顶的瓜叶图案。估计这两幅画像原计划装饰在墓室顶部，很有可能因为急于完工而省略了。但这一现

象却更使我自信上文的推测,即这段文字应是工匠写的,它记录的是原来预期的设计而非实际的墓葬装饰。

值得注意的是,这段文字中对画像设计的叙述从放置死者遗体的后室开始。根据题记,为后室设计的画像皆属于神话内容:标志方位的四神和天上的神兽将这间冰冷的石室转换为一个微型宇宙(见图11-8、11-9),而双交龙守卫在后室的入口处以保护尸体的安全(见图11-10)。接着,艺术家又向我们讲述了他对前室的设计,该室为图像程序的第二部分提供了一个闭合的空间,其中所雕刻的丧葬车马行列以两幅画来表现。在题记中,艺术家的口气从对静态事物的描写转为对一个礼仪过程的叙述,第一幅画像刻在西壁,表现了一队车马从渭河桥上通过(见图11-11)。汉代两位著名的皇帝景帝与武帝,先后都曾在渭河上修桥,以连接都城长安与城北的帝陵。皇帝死后,其灵车在皇家殡葬卫兵和数以百计官员的护送下通过该桥去往陵区,渭河因此成为人们心目中死亡的象征。❹ 遵循皇室的做法,苍山墓的设计者也决定为画像中的骑

图11-10 山东苍山东汉墓后室入口处立柱交龙画像

❹ 李发林认为此处的渭桥是指西汉长安城西郊渭水上的桥梁,因此他认为苍山墓的墓主生前曾在都城做过官。我认为渭桥在此处应有着宽泛和象征的意义,因此类似图像也在和林格尔汉墓中出现。第一座渭桥即中渭桥是由秦始皇修建的,用以连接咸阳宫和长乐宫;第二座渭桥即东渭桥是由汉景帝修建的,用以连接都城和皇帝的陵墓;第三座渭桥即西渭桥是由汉武帝修建的,用以连接都城和他自己的陵墓。汉代修建的两座渭桥都是皇帝陵墓工程的一部分。渭桥将都城和墓地连起来,送葬的行列才能通过渭水去往帝陵。

图11-11 山东苍山东汉墓前室西壁上渭桥画像

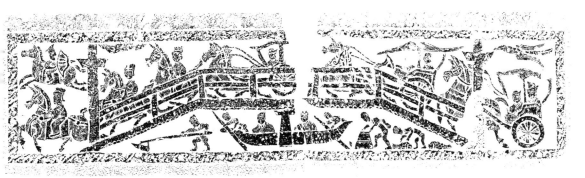

超越"大限" 217

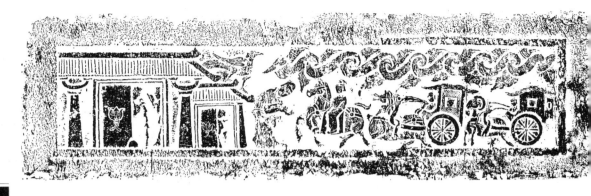

图 11-12　山东苍山东汉墓前室东壁送葬画像

者标上官衔，但所标只是些他所熟悉的地方官员的名称。他还刻画出死者妻妾们的形象，她们恭顺地陪伴着丈夫的灵柩去往墓地。但是妇女必须乘船过河，因为男（阳）女（阴）有别，而水又代表阴性。

当丧葬车马行进到东壁时，死者的导从人员减少到家庭中的近亲（图11-12）。此时他的妻妾已渡过象征生死界限的河流，正乘坐专供妇女乘坐的车——辀车——将丈夫的灵柩运至郊外。画面描绘她们的送葬行列到达一个"亭"前面，一位官员前来迎候。亭在汉代现实生活中是旅行者驻马歇脚的客栈，在这里则象征死者的坟墓；而迎候的官员应当是墓葬的守卫者。在其他汉代墓地中我们发现墓前的石人胸前铭刻"亭长"的字样，也有着同样的含义。❶ 为了强调亭的这一特殊含义，艺术家采用了一个常见的汉画主题，将其门扉表现成半闭半启。几个人物从门后看不见的地方探出身来，

❶ 傅惜华：《汉代画象全集》初编，图 55，北京，巴黎大学北京汉学研究所，1950 年。

图 11-13　四川芦山东汉王晖石棺前挡画像

每个人手扶门扉,似乎要为死者打开尚关闭的半扇门。这一情节使我们联想到鬼头山石棺上的"天门"和四川芦山王晖石棺前挡的装饰（图11-13）。

王晖死于公元220年,石棺其他各面装饰象征宇宙的四神图案,其前挡所饰的半启之门则象征进入这个宇宙的入口。❷

因此,苍山墓前室中的这两幅画像是对葬礼的象征性描绘。我们可以清楚地看到,前一幅画像表现了当地官员在正式的葬礼

❷ 我曾讨论过王晖石棺的图像和象征意义,见 Wu Hung, "Myth and Legends in Han Funerary Art: Their Pictorial Structure and Symbolic Meanings as Reflected in Carvings on Sichuan Sarcophagi," Lucy Lim ed., *Stories from China's Past*, San Francisco: Chinese Culture Center, 1987, pp.75, 178. 中译文见本书《四川石棺画像的象征结构》。

图11-14　山东苍山东汉墓前室东壁小龛内墓主画像

中送别死者的过程,后一幅画像则反映了死者在亲属的陪伴下去往墓地的情景。送葬的队伍在门扉半启的亭前终止,进入这个建筑就意味着死者已得到安葬——他在地下世界的生活也将由此开始。因此,在下一幅画面中,死者以生人的形态出现,在墓中享用着丰盛的筵席(图11-14)。这幅刻在一个特意构造的壁龛中的"肖像"宣告了死者的复生:他现在"生活"在地下家园中并重新获得了种种生人的欲望。这幅"肖像"引导出随后一系列画像,表现死者所期待的来世已变为现实。我们看到死者在玉女的侍奉下欣赏乐舞(图11-15)以及盛大的出行活动(图11-16)。这两幅画像刻在

图11-15 山东苍山东汉墓墓门横梁背面乐舞百戏画像

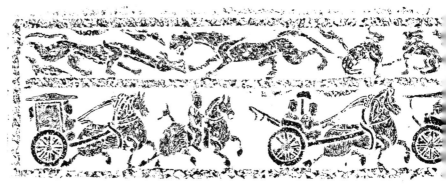

图11-16 山东苍山东汉墓墓门横梁正面车马行列画像

墓葬入口横梁的正、背两面。一幅向外，一幅向内，它们表现了墓主人将永远享有的悠闲生活的两个重要方面。正像交龙护卫着后室一样，墓门中柱上的神异动物（图11-17、11-18）护卫着前室。另外两根柱子上刻画了仙人和死者的子孙（图11-19、11-20）。这两组人物并列在墓门两侧，似乎象征着由"大限"分隔开来的两个世界。

综上所述，我们可以看到，苍山墓的图像程序包括三大部分，各有不同主题。第一部分是后室，画像把这一建筑单元转化为一微型宇宙，但死者的尸体——他死后的存在形态——尚未经过转化。第二部分为前室，两壁对称的画像描绘了葬礼的过程，死者

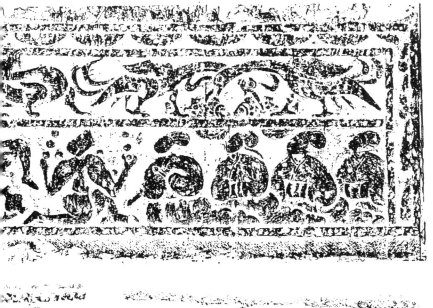

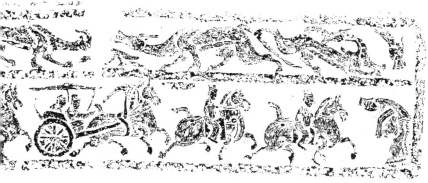

超越"大限"　221

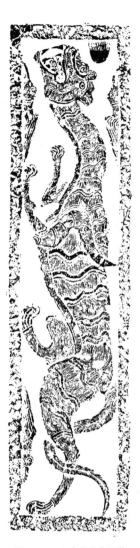
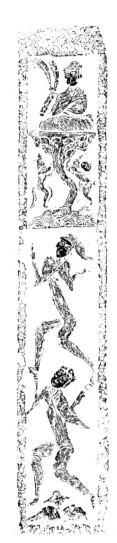
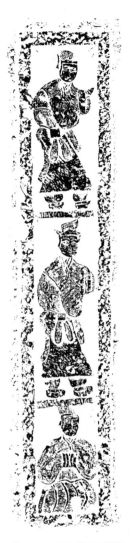

图 11-17　山东苍山东汉墓墓门中央立柱正面交龙画像

图 11-18　山东苍山东汉墓墓门中央立柱背面神虎画像

图 11-19　山东苍山东汉墓墓门右侧立柱正面仙人画像

图 11-20　山东苍山东汉墓墓门左侧立柱正面死者后人画像

由此迈过另一个世界的门槛。接下去是第三部分，前室内外的画像再现了死者在另一个世界的生活：他正在享受死亡带来的快乐与奇迹。但是如果分开看，这一图像程序中的第一和第三部分并非"叙事性"的，而是表现了静止的"境地"与"状态"。它们的

图像没有形成时间意义上的连续体，而是揭示了这些特定境地与状态中的景观和含义。表现葬礼行列的第二部分则描绘了正在发生的、运动中的事件。但是，这一部分表现的到底是什么？我们发现，这是汉代美术家对于"大限"的一个复杂的解释，也许是目前所知的最为复杂的解释：

(6)　　彼世界／来世
　　――――――――――亭
　　　"大限"
　　――――――――――桥
　　此世界／今生

在这里，"死亡"不再是一瞬间的事情，而被表现为一个持续的过程。在这个过程中，尸体被封闭在棺中以枢车运送，死者是看不见的。两个关键的图像对这一过程的时间性和空间性做出限定："河"将这一过程与生者的世界分隔开来；"亭"又使这一阶段与未来的世界相区分。这样的对死亡或"大限"的理解与把死亡简单地看成肉体功能的终止大相径庭。准确地说，在这里死亡或"大限"意味着一个过渡性的"礼仪过程"，将今生和来世连接成一个灵魂转化的完整叙事。我们因此可以把这种表现方式称作"过渡性叙事"（transitional narrative）。

这种"过渡性叙事"反映了葬礼的结构与功能。许多人类学家都曾思考过礼仪（ritual）的含义与定义，虽然学者们对此还没有取得一致的看法，但在詹姆斯·沃森（James Watson）看来，"所有对这个问题的研究者大都将礼仪认定与转化有关——尤其是与从一种存在状态向另一种存在状态的转化有关"❶。在苍山墓中，被转化的是死者或其灵魂的状态，使死者转化的是"过渡性的"礼仪过程。沃森还说："人们期望礼仪有一种具有转化功能的力量。礼仪改变着人与事；礼仪过程是主动而非被动的。"❷ 一个礼仪过程有其自身的空间与时段；因此，原来作为一种简单阈限的"大限"必须成为复合性的，这样才能构成这种空间与时段。

我们因此可以理解为什么苍山墓的两个礼仪画面刻意表现送死者渡"河"与将其送入"半启之门"这样的题材，我们也可以

❶ James L. Watson, "The Structure of Chinese Funerary Rites: Elementary Forms, Ritual Sequence, and the Primary of Performance," J. L. Watson and E. S. Rawski ed., *Death Ritual in Late Imperial and Modern China*, Berkeley, 1988, p.4.

❷ 同上。

理解为什么这两个题材被刻画在前室（墓葬的中央）。在如此突出的位置，这些画面不仅构成一个独立的空间和时段，而且建立了一个明确的视点以连接墓中第一、三两部分的图像。以葬礼为视点来看，世俗的世界和仙人的天堂都呈现为具有各自"特征"的静态实体，而不是运动中的存在。正如一个在河中的游泳者可以感受到水的流动，但向两旁望去，却只能看到静静的河岸。对此游泳者而言，流动的河水将分离的河岸连接成了一片完整的风景。我们可以将这一比拟用于对苍山墓丧葬叙事图画的理解：表现死者的宇宙环境和表现灵魂未来"幸福生活"的画面都是静态的，非叙事性的，而中介区域描绘运动的画面则将这些非叙事性的部分联系为一个连续统一体。由于这一联系，整套图像变成叙事性的了。但同时，我们需要把这种叙事定义为"过渡性叙事"，因为叙事者的观点既不是由此世界决定的，也不是由彼世界决定的，而是决定于陪伴着死者穿过"大限"的葬礼过程。

（郑　岩　译）

"私爱"与"公义"

汉代画像中的儿童图像

（1995年）

一、许阿瞿画像石

南阳市东关李相公庄出土的一块画像石，刻画了一位死于东汉建宁三年（公元170年）的儿童的形象。这块石头原为一祠堂构件，后用于一座年代较晚的墓葬中（图12-1）。❶画面分为上下两栏，这位

❶ 见南阳博物馆《南阳发现东汉许阿瞿墓志画像石》，《文物》1974年8期，页73~75。发掘者指出，该墓是一座4世纪的墓，许阿瞿画像石在墓中被再次使用。关于在年代较晚的墓中使用旧画像石的问题，见Wu Hung, *The Wu Liang Shrine: The Ideology of Early Chinese Pictorial Art*, Stanford, Stanford University Press, 1989.

图12-1 河南南阳东关李相公庄东汉许阿瞿画像

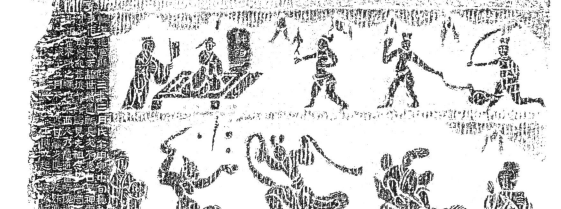

儿童出现在上栏，坐于榻上，显示出如一个高贵主人般的身份，右侧刻其姓名"许阿瞿"。三名圆脸男孩或行或奔，来到许阿瞿跟前。三人皆穿兜肚，头上两个圆形的发髻应为"总角"，其服饰和发型具有明显的年龄特征。这三名儿童在主人面前戏耍娱乐，其一放出一鸟，随后一人牵鹅或鸠，第三人在后面驱赶。❶下栏描绘一规模更大的乐舞场面，其中两乐师演奏琴与箫，一男杂技师与一舞女和乐表演。舞女长袖翩跹，跳跃在大小不同的盘鼓上，击奏出高低不同的节拍。❷画像一侧是一段以汉代赞体风格写成的诔文：

惟汉建宁，号政三年，三月戊午，甲寅中旬。

痛哉可哀，许阿瞿身。年甫五岁，去离世荣。

遂就长夜，不见日星。神灵独处，下归窈冥。永与家绝，岂复望颜？

谒见先祖，念子营营。三增仗火，皆往吊亲。

瞿不识之，啼泣东西。久乃随逐（逝），当时复迁。

父之与母，感□□□。父之与母，□王五月，不□晚甘。羸劣瘦□，

投财连（联）篇（翩）。冀子长哉，□□□□。

□□□此，□□土尘，立起□扫，以快往人。

这一画像在汉代艺术中有着特殊的地位。汉代丧葬建筑中的大部分人物画像出自历史文献中的说教性故事，但这一画像却是当时一位真实的儿童的"肖像"。❸许阿瞿的父母定做该画像以表达丧子的悲痛，诔文将这种悲痛用父母的口吻直接诉说给他们的儿子。传世的一首汉代乐府则是一名孤儿对已故父母的倾诉，可以与此诔文对读：

孤儿生，孤子遇生，命当独苦！父母在时，乘坚车，驾驷马。父母已去，兄嫂令我行贾。……使我朝行汲，暮得水来归。手为错，足下无菲。怆怆履霜，中多蒺藜。拔断蒺藜，肠中肉怆欲悲。泪下渫渫，清涕累累。冬无複襦，夏无单衣。居生不乐，不如早去，下从地下黄泉。……愿与寄尺书，将与地下父母，兄嫂难与久居。❹

从广义上讲，许阿瞿诔文与这首乐府（应是一位成年人模仿孩子的口气写成）都表达了一种对孩子的爱怜和由此而生的恐惧。一

❶ 梁庄爱伦（Ellen Liang）在给笔者的一封信中指出，此鸟为鹅，在后来中国艺术中"童子戏鹅"的题材十分多见。（译者按：此鸟形下有一轮，应是一鸠车玩具。这类实物曾有出土，也有传世品存世，见孙机《汉代物质文化资料图说》，页397~398，北京，文物出版社，1991年。

❷ 这类乐舞百戏的题材在东汉画像艺术中十分流行，有关论述见 Kenneth J. DeWoskin, "Music and Voice from the Han Tombs: Music, Dance and Entertainments During the Han," in Lucy Lim ed., *Story from China's Past*, San Francisco, Chinese Culture Center, 1987, pp. 64-71.

❸ 关于中国艺术中"肖像"的定义的讨论，见 Audrey Spiro, *Contemplating the Ancients*, Berkeley, University of California Press, 1990, pp. 1-11. 我在本文使用的肖像一词只用来指一个真实存在的人的像，而不包括文献中虚构的或神话中的人物（我称这类为"画像"[illustration]）。

❹ 郭茂倩：《乐府诗集》第二册，页567，《孤儿行》，北京，中华书局，1979年。

个失去父母保护的孩子,变得极易受到伤害:处于阴间,他(或他的灵魂)会被危险的鬼怪与精灵包围,身在人世,他会成为被虐待的对象。后者中,那些委托给没有直接血缘关系的亲属照顾的孩子将面临更大的威胁,他们的生活会孤独无助。在汉代,人们对其子女安全的这种疑虑变得愈加强烈,尤其是对男性孤儿来说更是如此。在汉代以前的艺术与文学中,类似的情况则较少见到。

我们可以认为,托孤于他人时的这种心理危机是中国社会从宗族结构(clan-lineage society)向家庭结构(family-oriented society)转变时的一种共生现象。文献与考古学的资料表明,在这一时期,基本的社会单位变成数量迅速增长的小型"核心家庭"(nuclear family),一般由一对夫妇和未婚子女组成。❺在秦与西汉政府的鼓励下,这种家庭类型不久就在刚刚统一的帝国中流行开来。❻尽管东汉时期官方的法规从某种意义上讲已比较宽松,"扩大家庭"(extended family)也被当作理想的样板加以提倡,但其结果是形成了一种综合性的居民形态,核心家庭作为社会的基本单位并没有被废除。❼实际上,东汉的历史文献和文学艺术记载了许多家庭成员为财产而争斗的事例,反映了大家庭内小家庭之间冲突的增长。

这一社会现实导致一种信念,即只有父母与亲子之间的关系才是牢固的,其他所有的亲属和非亲属关系相对而言都靠不住。但问题是父母与子女的关系免不了会受到死亡的挑战和制约。对夭折孩子在阴间的灵魂,父母不得不借助宗教手段力图给以呵护。所以许阿瞿的父母为他们的亡子建立了祠堂,并把他委托给家庭的祖先照顾。但当父母将要亡故,问题就会变得更为严重和实际:在这危险丛生的世界上,谁来照顾他们的孤儿?答案并不简单:一方面,父母不得不将他们的孩子托付给某一位特定的"代理人"——继母、亲戚、朋友,或是仆人;另一方面,这些代理人是不是真的那么可靠和值得信任?解决这一矛盾的一个途径,是将监护人对孤儿的责任说成是一种严肃的社会"义务"。并非巧合的是,这种努力成为丧葬建筑装饰中一个重要的主题。大量的汉代画像表现了孤儿的命运,但是与许阿瞿肖像不同的是,这些画像所强调的是"公义",而非"私爱"。

❺ 有关文献见 Ch'u T'ung-tsu, *Han Social Structure*, Seattle, University of Washington Press, 1972, pp. 5, 8–9. 先秦墓地往往为一个氏族或家族共有,与之不同,西汉墓地规模较小,常包括一个单独家庭内各成员的墓葬,这种类型的墓地可以举著名的马王堆墓地为例,其中包括三座墓,分别属于第一代轪侯利仓、利仓夫人及利仓的一个儿子,第二代轪侯并未葬在这一墓地。这一社会转变的另一产物是西汉十分普遍的夫妇"同穴"而葬现象。见中国社会科学院考古研究所《新中国的考古发现与研究》,页413~415,北京,文物出版社,1984年;王仲殊:《汉代考古学概说》,页102~104,北京,文物出版社,1984年。

❻ 根据秦与西汉时期的法律,有两名以上成年儿子的家庭须付双倍的税。有关文献见 Ch'u, *Han Social Structure*, pp. 8–9.

❼ 东汉统治者在一定时期内树立起"扩大家庭"的样板,是基于儒家的伦理观念。在某些情况下,一位儒士与父系的亲属及整个家庭共同生活、与三代共同拥有财产的做法,会受到极高的推崇。见 Ch'u, *Han Social Structure*, p. 301; Wu Hung, *The Wu Liang Shrine*, pp.32–37.

二、汉代说教性故事画像中的孤儿

闵损的故事重复了前引乐府诗中孤儿所面对的困境（图12-2）。这个故事见于多种版本的《孝子传》，其中说到，闵损在母亲去世后遭到了继母的虐待："损衣皆藁枲为絮，其子则绵纩重厚。父使损御，冬寒失辔。后母子御则不然。父怒诘之，损默然而已。后视二子衣，乃知其故。"❶

当孩子的父亲也去世后，继母可能会进而威胁到孤儿的存亡，这种危险是蒋章训故事的主题："蒋章训，字元卿。与后母居，……后母无道，恒训为憎。训悉之夫墓边，造草舍居。多栽松柏，其荫茂盛，乡里之人为休息，徃还车马亦为息所。于是后母嫉妒甚于前时。以毒入酒，将来令饮。训饮不死。或夜持刀欲煞，训惊不害。如之数度，遂不得害。爰后母叹曰：'是有（天）护，吾欲加害，此吾过也。'"❷

这两例图画故事中所蕴含的主题可以用《颜氏家训》中的一句话来概括："后妻必虐前妻之子。"❸ 但具有讽刺意味的是，在这两个故事中，正是由于孤儿对于恶行无条件的顺从屈服，才最终使自

❶ 李昉：《太平御览》卷413，引师觉授《孝子传》。该故事的另一个版本见于欧阳修编《艺文类聚》，页369，上海，中华书局，1965年。有关该故事的详细讨论，见 Wu Hung, *The Wu Liang Shrine*, pp.278-280.

❷ 该故事见于东京大学所藏《孝子传》版本，详细的讨论见 Wu Hung, *The Wu Liang Shrine*, pp.278-280.

❸ 《颜氏家训·后娶》，《诸子集成》卷8，《颜氏家训》，页4，北京，中华书局，1986年。

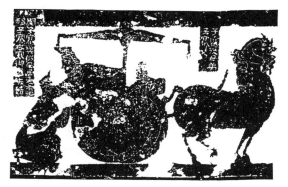

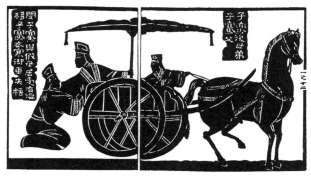

图12-2 山东嘉祥东汉武氏祠闵子骞画像

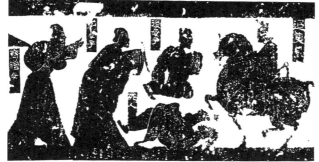

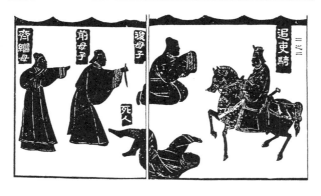

图 12-3　山东嘉祥东汉武氏祠齐继义母画像

己得以解救。闵损的屈从赢回了父爱，蒋章训的纯孝最终感动并改变了邪恶的继母。但是这种解决方式也引导我们注意到汉代道德说教艺术的一个重要特征：既然任何人际关系都必须由两个以上的社会个体组成，那么这种关系也必须至少从两个角度去看待。因此，汉代绘画故事往往从多个视角阐述同一问题，提出多种处理办法。例如，许多叙事性的文字和汉代建筑中与之相关的画面宣扬了忠臣和不辱使命的刺客的义举，其他故事和图画则突出了明君礼贤下士的美德。❹ 同样，如上文所述，一个孤儿可能通过自己异乎寻常的痛苦努力来摆脱困境。然而更好的办法应该是劝导继母行善，履行辅助孤儿的义务。沿循这种逻辑，我们发现汉画中另有一组画像，其中心目的不再把继母说成是害人的恶婆，而是把她们美化为以自己的努力去保护孤儿的慈母，有时为此目的她们甚至不惜牺牲自己的儿子。在这种情况下，一个后母就会被誉为"烈女"，其事迹以图画的形式描绘在纪念性丧葬建筑上向公众展示。

　　齐继义母的故事便是这样一个例子（图12-3）。在画像中，一个被杀的人躺在地上，一位官吏来捉拿杀人罪犯。而这位妇人的两个儿子，一个跪在尸体旁，另一个站在后面，都主动承认自己是凶手。

❹ Wu Hung, *The Wu Liang Shrine*, pp.167-185.

《列女传》记载，这位官吏无法决定逮捕兄弟中的哪一人，便要求该画面最左端的母亲做出判定，交出她的一个儿子。文曰：

> 其母泣而对曰："杀其少者。"相受其言，因而问之曰："夫少子者，人之所爱也。今欲杀之，何也？"其母对曰："少者妾之子也；长者，前妻之子也。其父疾，且死之时，属之于妾曰：'善养视之。'妾曰：'诺。'今既受人之托，许人以诺，岂可以忘人之托，而不信其诺耶？且杀兄活弟，是以私爱废公义也；背言忘信，是欺死者也。夫言不约束，己诺不分，何以居于世哉？子虽痛乎，独谓行何？"泣下沾襟。相入言于王。[1]

在这里，我们见到两个对立的概念——"私爱"与"公义"。齐继义母因履行她忠信的"责任"而得到颂扬，并被誉以"义"名。但为了履行这种公共责任，她必须牺牲掉自己的"私爱"。从某种意义上说，一位继母虽被称作"母"，但实际上她与一位孤儿的关系和远亲甚至仆人相比，并没有多大的差别，因而她的责任心属于"公义"的范畴。我们在汉代丧葬建筑的雕刻中发现有两幅画像描绘了具有这种高尚道德的亲属，其主人公一为鲁义姑姊，另一为梁节姑姊。[2]

前一个故事说，鲁义姑姊和两个男孩在田野中耕作时，遇上了敌军的骑兵。被敌兵所追，她无法带着两个孩子逃跑，只好抱起了一个男孩，而抛弃了另一个（见图12-4：a、12-4：b）。当她最后被抓住时，敌军将领发现，被抛弃的竟是她自己的儿子。将领问曰：

> "子之与母，其亲爱也，痛甚于心，今释之，而反

[1] 张涛：《列女传译注》，页184，济南，山东大学出版社，1990年；英译见A. R. O'Hara, *The Position of Woman in Early China*, Washington, D.C., Catholic University Press, 1945, p.147. 详细论述见 Wu Hung, *The Wu Liang Shrine*, pp. 264-266.

[2] 鲁义姑姊画像见于武梁祠，据文献记载，也见于李刚祠中，该祠堂现已不存。梁节姑姊画像见于武梁祠和武氏祠前石室。见 Wu Hung, *The Wu Liang Shrine*, pp. 256-258, 262-264.

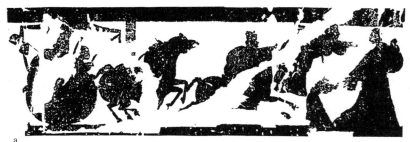

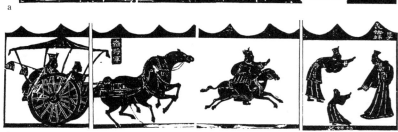

图12-4：a、b　山东嘉祥东汉武氏祠鲁义姑姊画像

抱兄之子，何也？"妇人曰："己之子，私爱也；兄之子，公义也。夫背公义而向私爱，亡兄子而存妾子，幸而得幸，则鲁君不吾畜，大夫不吾养，庶民国人不吾与也。夫如是，则胁肩无所容，而累足无所履也。……"❸

　　这里出现了一个新的主题：鲁义姑姊不仅把"公义"置于"私爱"之上，而且她的牺牲也是基于对自身生活实实在在的关心。因此，这个故事的教义就显现出夹杂在其中的怂恿与胁迫。实际上，这种教义背后不露面的宣讲人，应该就是一位成功地将自己的忧虑转嫁到其妹心中的兄长，或是他所代表的社会集团。我们可以将他的意图浓缩为一句话：无以存养其（孤）子的人将受到天下的蔑视，而履行此"公义"

❸ 张涛：《列女传译注》，页179。英译见O'Hara, *The Position of Woman*, p. 147. 详细的讨论见Wu Hung, *The Wu Liang Shrine*, pp.256-258.

图 12-4：c　山东嘉祥东汉武氏祠鲁义姑姊画像

者不仅会生活安宁，而且会得到国君的奖赏。因此，当表现这个故事的一种画面强调的是牺牲的主题时（见图12-4：a、12-4：b），描绘同一个故事的另一个画面则表现了大团圆的结局（图12-4：c）：两位大臣前来向鲁义姑姊赏赐金帛，妇人跪谢国王的恩赐。她仍然怀抱着她的侄子以显示其"公义"，她自己的儿子则在这位光荣的母亲身后欢呼雀跃。

　　但鲁义姑姊恐惧的心声尚无法与梁节姑姊无助的悲鸣相匹。后者是东汉丧葬画像中的另一个故事（图12-5）。据说，当这位妇人家中失火时，她的儿子与侄子都在屋内，她试图救出她的侄子，却误将儿子救出。当发现这一错误后，她转身赴火，试图自杀。她最后的遗言是："梁国岂可户告人晓也？吾欲复投吾子，为失母之恩。吾势不可以生！"《列女传》对这一故事借用一"君子"之口加以总结："君子谓节姑姊洁而不污。《诗》曰：'彼其之子，舍命不渝。'此之谓也。"❹此处通过引证儒家经典，称赞姑姊对其兄的"公义"可以与臣对君的忠诚相提并论。

❹ 张涛：《列女传译注》，页193~194。英译见O'Hara, *The Position of Woman*, p. 147. 有关详细的讨论，见Wu Hung, *The Wu Liang Shrine*, pp. 262-264.

❶ 阮元校刻:《十三经注疏》,《孟子》,页 2723,北京,中华书局,1980 年。

❷ 除了下文要提到的忠仆李善,《列女传》还赞扬了一位乳母,她不愿出卖已失去父亲的魏国公子,毅然捐躯。见张涛《列女传译注》,页 190~191。

这些画像可以支持这样一个论点:以这些说教性故事去装饰丧葬建筑反映了人们对于死后家庭事务的强烈关心。在这种关心中,遗孀的贞洁、家庭成员的和睦以及尚存人世的子女的安全是最为重要的。我们没有必要把这种对子孙的忧虑归因于纯粹个人的或自私的考虑。孟子已经说过:"不孝有三,无后为大。"❶他把传宗接代当作尽孝道的一个根本准则。而《孝经》也将孝说成是人类最基本的品德。如果一个人没有子孙,其家庭的血脉就会中断,其祖先便无从得到祭祀。在一个以家庭为中心的社会(family-centered society)中,还有比这更大的不幸吗?

如上文所述,在汉代的墓上祠堂中,表达对身后之事关心的共同方式,是援引并描绘一个可供比拟的道德故事。但所引故事并不一定与所比拟的实际情况完全相合:这些理想化传记故事的目的只是提供一些典型,而非描写真正的人物。通过发现自己与某种特定典型的大致平行,这类图画的观众将"认同"于这种典型,并遵循其体现的道德训诫。除了仁慈的继母及亲属以外,另一种典型是忠实的仆人。在孤儿的生活中,一位仆人可以扮演举足轻重的角色(实际上,家仆常常是一个殷实家庭的穷困远亲)。❷汉

图 12-5 山东嘉祥东汉武氏祠梁节姑姊画像

代忠仆的代表人物是李善。李善是李元家的一位老仆,他帮助年轻的主人从一群"恶奴"手中夺回了被剥夺的家财:

> 建武中疫疾,元家相继死没,惟孤儿续始生数旬,而赀财千万,诸奴婢私共计议,欲谋杀续,分其财产。善深伤李氏而力不能制,乃潜负续逃去,隐山阳瑕丘界中,亲自哺养,乳为生湩,推燥居湿,备尝艰勤。续虽在孩抱,奉之不异长君,有事辄长跪请白,然后行之。闾里感其行,皆相率修义。续年十岁,善与归本县,修理旧业。告奴婢于长吏,悉收杀之。❸

图12-6 山东嘉祥东汉武氏祠李善画像

这一事件在当时引起轰动,在正史中被记载在"笃行"传中,也见于有关当时风俗的其他几种文献,并且被刻画在丧葬建筑上。这些画像中有一幅幸存至今,画面残留的部分表现一名恶奴从一个筐子中拖拉那位婴儿(图12-6:a)。19世纪的一个摹本重构了已残的部分,在此我们可以看到李善下跪拱手,一副恭敬的姿态(图12-6:b)。这一雕刻因此图解了两名奴仆的忠奸之别,但情节的焦点是在孤儿身上。

三、母 与 子

尽管这些故事都有圆满的结局,但是在丧葬建筑中刻画这类故事的做法本身反映出画像赞助人对于画像观众的深深疑忌。其潜台词是:尽管"公义"十分高尚,而且也会被亲属奴仆履行,但如果可能,最好还是依靠直系的亲属,尤其是父母本人。这种思想在公元79年东汉官方文献《白虎通》中得到了系统的阐述。

❸ 范晔:《后汉书》,页2679,北京,中华书局,1965年;又见Wu Hung, *The Wu Liang Shrine*, p. 295.

书中将父母与子女的关系看成作为主要社会关系的"三纲"之一,而"诸父、兄弟、族人、诸舅、师长、朋友"则被作为次要社会关系的"六纪"。❶ 有的学者指出,汉代各种亲属关系可以划分为两个系统,其一是家族中从高祖父以降九代的直线传承的父系,其二包括三种非直接的亲属集团,即父系的亲戚、母亲的亲戚及姻亲❷。最后一组被认为是最疏远和最不可靠的。

以孩子与双亲的关系而言,《孝经》云:"资于事父以事母,而爱同。"❸ 与之相应,父母对子女的关怀同样是基于爱,或如孟子所说的"亲爱"。❹ 但"双亲"的概念也是笼统的,父亲和母亲来自不同的家庭,无论从逻辑上还是实际讲,他们都可能有着歧异的甚至是相悖的利害关系。因此孩子的安全这个老问题又浮现出来,不过这次是由父亲向母亲提出的。问题关键是,一位母亲真的能永远令人信赖地爱她的(丈夫的)孩子吗?传说中从皇后到家庭主妇,将实权交给自己的兄弟或侄子(此等亲属都是她们自己娘家的人)而背叛其丈夫的例子难道不是屡见不鲜吗?东汉一位叫做冯衍的男子留下的一封信中集中反映出这种不安。信中强烈谴责他的妻子的种种恶行,包括"家道崩坏"等等。但特别耐人寻味的是,在冯看来他个人的"不幸"不过是自古以来男子的共同经验:"牝鸡司晨,维家之索,古之大患,今始与衍。"❺

冯衍的话暗示出当一个男人去世后,如果其妻子尚健在,那么他的家庭连同他的孩子不可避免地会被"牝鸡司晨"。更糟糕的是,他的妻子可能会再嫁,把他的孩子带到另一个家庭。根据大量汉代的实例,女子一旦寡居,她自己的父母常常会建议甚至强迫她再嫁。❻ 这一事实显然是造成丈夫们忧心的一个重要原因。在这种情况下,女子夫家的亲属关系因为丈夫的去世,在某种意义上说已经破裂,而女子娘家的亲戚就会站出来压服这些夫家的亲戚。为了保证遗孀留在夫家照顾他的孩子们,人们就搬出"公义"这个由来已久的辞藻。换言之,女子对其子女的"私爱"被重新诠释而成为对其已故丈夫的"义"与"信"。寡妇梁高行为了避免再嫁的危险而自我毁容,就是这种品德的一个最好的例证。《列女传》中说:"君子谓高行节礼专精。《诗》云:'谓予不信,有如皎日。'此之谓也。"以下是对她事迹的记载:

❶ 班固:《白虎通》,页 238~239,《丛书集成》版,卷七,上海,商务印书馆,1935年;又见 Hsu Dau-lin, "The Myth of the 'Five Human Relations' of Confucius," Monumenta Serica 29 (1970-1971), p.30.

❷ Olga Lang, *Chinese Family and Society*, New Haven, Yale University Press, 1946, chap. 2 and 14; Feng Han-yi, *The Chinese Kinship Systems*, Cambridge, Mass.: Harvard University Press, 1948.

❸ 胡平生:《孝经译注》,页10,北京,中华书局,1996年。

❹ "亲爱"一词在《孟子》中反复出现,如《离娄》、《万章》各章。

❺ 范晔:《后汉书》,页1003~1004。

❻ 杨树达:《汉代婚丧礼俗考》,页53~64,上海,商务印书馆,1933年。

> 高行者，梁之寡妇也。其为人荣于色而美于行。夫死早寡不嫁，梁贵人多争欲娶之者，不能得。梁王闻之，使相娉焉。高行曰："妾夫不幸早死，先狗马填沟壑。妾收养其幼孤，曾不得专意，贵人多求妾者，幸而得免。今王又重之。妾闻妇人之义，一往而不改，以全贞信之节。今忘死而趋生，是不信也；而贵而忘贱，是不贞也；弃义而从利，无以为人。"乃援镜持刀，以割其鼻，曰："妾已刑矣。所以不能死者，不忍幼弱之孤寡也。王之求妾者，以其色也，今刑余之人，殆可释矣。"于是相以报，王大其义，高其行，乃复其身，尊其号曰高行。❼

梁高行声言要守寡养孤，齐义继母表明要信守对丈夫的"诺言"，抚养丈夫的遗孤，二人的言语十分相似。实际上，妻子一旦失去丈夫，评判其德行的标准就不再是她是一位良母与否，而要看她是否忠贞，因此，寡母与寡居的继母之间的差别就基本消失了，她们都要信守对亡夫的"诺言"，担当起将丈夫的孩子抚育成人的责任。事实上，寡母甚至与亲戚和仆人也没有很大的差别，他们共同具备的德行都能够用"忠"字一言以蔽之。我们已经谈到，梁节姑姊忠于她的兄长，将他视为"主人"，李善效忠于幼孤，"不异长君"。这些义举与寡妇对其亡夫的忠诚是一致的，即所谓"一仆不事二主，一女不嫁二夫"❽。

然而，要证明自己的忠诚，一位寡妇与其他的道德卫护者相比又有不同，往往必须做出一些如自残之类的超常之举，来显示她的品德。梁高行的事迹不是刻意的虚构，在历史上可以找到许多相似的事例❾。自残（如割掉头发、耳朵、手指或鼻子）的妇女通常是被其父母或娘家的亲属逼迫再婚的寡母。《华阳国志》记载了三位这样的模范寡妇，结论是"各养子终义"❿。

寡妇的自残应理解为一种象征性的自殉。寡妇自杀的事件在汉代并不稀见，但正如梁高行所表明的，她不去自杀是因为她必须照顾其丈夫的孩子，⓫因此她的自殉只能是象征性的。当我们再回头读冯衍的信时，妇女的自残就变得更为令人震惊。冯衍在信中指责他的妻子不但行为恶劣，而且邋遢粗俗。但丈夫死后，女人美色便变得无用，甚至危险。毁掉了这种危险的容貌，她便变

❼ 张涛：《列女传译注》，页159~160。

❽ T'ien Ju-kang, *Male Anxiety and Female Chastity:A Comparative Study of Chinese Ethical Values in Ming-Ch'ing Times*, Leiden, E. J. Bill, 1988, p.17.

❾ 有关的事例见杨树达《汉代婚丧礼俗考》，页56~57。

❿ 《华阳国志》，卷10，页86，四部丛刊本，上海，商务印书馆，1927年；又见杨树达《汉代婚丧礼俗考》，页56~57。

⓫ 杨树达：《汉代婚丧礼俗考》，页57~62。

图 12—7 山东嘉祥东汉武氏祠梁高行画像

得更为"可靠",可以安心守寡。所以梁高行说:"今刑余之人,可释矣!"并非偶然,武梁祠的画工也以梁高行"象征性自杀"这一时刻作为这一故事画像的主题 (图 12—7)。画像中一辆马车停在左端。梁王的使者在马车旁等待梁高行的答复。一位女仆作为中间人在向这位寡妇进献梁王的聘礼。这位著名的美人左手执刀欲切掉自己的鼻子,她右手所持的镜子使自残的主题变得更为触目。

四、父与子,成人与孩子

观察上述画像我们逐渐发现,孤儿抚养中所谓"公义"的神话产生于"父亲"的角度。耐人寻味的是,汉代丧葬建筑的装饰从未直接描绘父亲对儿子的关爱,也从未表现父亲对于失去母亲的孩子的属于"公义"的责任。此中原因可能很简单:父亲是所有这些道德说教背后隐而不现的宣讲者。因为作为男人,在其父系的制度中,私爱与公义是一致的,所以他不需要公开的劝导。作为女人,私爱与公义则是对立的,正如上文所讨论的种种事例所证实的那样,私爱必须为公义而牺牲。❶ 为孤儿而献身的人物都是有德行的寡妇、继母、姑嫂及忠仆,因为从丈夫、兄弟或主人的观点来看,这些人物都是不可靠的:寡妇总想改嫁他人;"后妻必虐前妻之子"❷;"娣

❶ 在南卡罗来纳州立大学举行的一次讨论会上,与会者对本节草稿提出很多深刻的意见,在此深表谢意。

❷ 《颜氏家训·后娶》,《诸子集成》,卷 8,《颜氏家训》,页 4;Teng, *Family Instructions*, p.13.

似者，多争之地也"❸。奴仆往往阴谋造反。丧葬建筑中理想化的传记故事，是为了避免这些威胁，而非为了褒扬优秀人物而刻画。

儒家经典《左传》中有句格言，正可概括这种不安的心情："非我族类，其心必异。"❹对儿子来说，难道还有比父亲更亲近的关系吗？儿子与父亲的关系，与包括母子关系在内的其他亲属关系相比，有着根本的区别，即儿子继承父姓，并延续着父亲的家庭血统。换言之，父亲将儿子等同于自己，视儿子为自己的化身。进一步讲，在一个父系家庭中，通过父姓的延续，表明父子的关系代代重复。一个男人既是父亲又是儿子，这种情况和他与母亲、妻子、亲戚、朋友及仆人的关系，都有本质的区别，母亲、妻子、亲戚、朋友及仆人都属于"其他家庭"。这样一种父系的链条决定并制造出一种特殊的道德准则来支撑它：孝。表现在丧葬建筑中的男性的家族英雄，便因此都表现为"孝"的典范。

一般说来，孝是孩子对其父母表现出的德行，其本质是在父母在世时对他们尊敬照料，在父母去世后竭诚祭祀，并在一生中遵循父母的教诲。❺孝道因此可以说是作为"孩子"的道德。但这里我们需要对"孩子"这一概念做些解释。我们发现在中国早期王朝，"孩子"一词同时存在两种不同的含义。第一种基于年龄：一般说来，一个男子在20岁才算成人，这时要举行"冠礼"，表明他达到了这一年龄。在此之前，他被称作"童"或"童子"，意指"孩子"。有的文献进一步从"童"中划分出"幼"，《礼记》云："人生十年曰幼，学。"❻类似的划分也见于欧洲中世纪，在一幅1482年的法国木版画中，描绘了象征着孩提时代四个年龄段的人物（图12-8）：襁褓中的

❸《颜氏家训·兄弟》，《诸子集成》，卷8，《颜氏家训》，页3；Teng, *Family Instructions*, p. 10.

❹《左传》，成公四年。

❺ T'ien, *Male Anxiety*, p.149.

❻《礼记》，阮元校刻：《十三经注疏》，页1232。

图12-8 一幅1482年的法国木版画

❶ A.Schorsch, *Images of Childhood: An Illustrated Social History*. New York, Mayflower Book, 1979, pp. 23-26.

❷ 李昉编:《太平御览》,页1907~1908。徐坚《初学记》记载的这一故事包括老莱子在父母旁边玩鸟的细节。见黄任恒《古孝汇传》,页116,广州,聚珍印书局,1925年。这一形象也见于汉画像石中。有关莱子故事的详细讨论,见 Wu Hung, *The Wu Liang Shrine*, pp. 280-281.

❸ 沈约:《宋书》,页627,北京,中华书局,1974年; Wu Hung, *The Wu Liang Shrine*, pp. 286-287.

图12-9 山东嘉祥东汉武氏祠老莱子画像

婴儿、扶车学步的孩子、骑木马玩耍的孩子,及穿学者长袍的年轻学生。❶

另一种"孩子"的概念不基于年龄,而是基于家庭关系。正如一条中国俗语所言:"父母在,不言老。"这种意义的"孩子"并不是像现代人想象的那样,指一个被其父母视作"小男孩"(baby boy)的儿子,而是指虽已成年,但仍视自己为孩子的人——就是说,他必须行为如孩子,遵循孩子所具有的孝的品质。这种"老男孩"(elderly boys)的一个缩影是莱子,其形象是汉代丧葬建筑中最受欢迎的主题(图12-9):

> 老莱子者,楚人。行年七十,父母俱存,至孝蒸蒸。常着班兰之衣,为亲取饮。上堂脚跌,恐伤父母之〔心〕,因僵仆为婴儿啼。孔子曰:"父母老,常言不称老,为其伤老也。"若老莱子,可谓不失孺子之心矣。❷

另一个著名的"老男孩"是伯榆,其形象也经常出现在丧葬建筑上(图12-10)。从严格的儒家观点来看,伯榆尽管也是一个典范孝子,但却不如老莱子孝顺,因为他使自己的母亲意识到自己的年老。有关他的传记说,70岁的伯榆在自己做错了事时仍顺从地挨母亲的打。但有一天他哭了起来。他的母亲问:"它日笞子未见泣,今泣何也?"令其母惊奇的是,伯榆说:"它日得罪,笞常痛;今母之力不能使痛,是以泣下。"❸ 如果不期望父母变"老",儿子就必须永远"年轻",而这正是莱子画像要告诉观众的:画像中老莱子被描绘成小而圆硕的男孩,戴一顶有三

图 12-10 山东嘉祥东汉武氏祠伯榆画像

个尖角的婴儿帽。而他年迈的双亲（实际上应接近百岁）显得像一对健康的中年人，父亲头戴一顶绅士的帽子，母亲头戴华美的头饰。艺术家所要表达的明显是故事的道德隐喻，而不是现实本身。

我们因此可以认为这些"成年孩子"（men-child）的画像完全不符合理查德·德尔布鲁克（Richard Delbruck）为"肖像画"所下的定义，即肖像的目的是"尽量逼真地再现一个特定的人物"[4]。在这些汉代雕刻中，人物形象的逼真让位于道德教化的目的。我们只需将著名的武梁祠中描绘的九幅孝子"肖像"比较一下，就可以理解这种表现的方法。从文献中我们得知，这些孝子的年龄从5岁（赵循，见图12-12）到70岁（莱子与伯榆）不等，但画像中的人物形象却几乎毫无差别。他们大部分跪在父母身前，这是敬重与谦恭的标准姿势。图像所描绘的人物因此是汉代儒家思想影响下产生的一种特殊的形象，我们可以称之为"无年龄的孩子"（ageless child）。当一位实际上老迈年高的孝子不得不假装年轻时（同时也不得不被描绘得像位年轻人），真正年幼的孝子则是为人成熟，有着崇高的品质和坚定的德行。前者是"成年的孩子"，后者是"作为孩子的成人"（child-man）。这些杰出人物的个性特征——例如他们不同的相貌体质——完全消失，而转变为一种单纯的意识符号。这些画像中保留下来的是说教，在中国汉代的父权社会中，这些说教进而发展成为整个天地万物的基础。《孝经》云："夫孝，天之经也，地之义也，民之行也。"[5] 确实，很难想象出比"孝"更为"公共"的义务，或任何更为彻底地从家庭私爱中抽绎出来的东西。

在汉代的丧葬建筑中，真正的孩子与"无年龄的孩子"的描绘是十分不同的。前者几乎都是在有德行的母亲、继母、亲属及奴仆呵护下的不知名的角色，后者则被刻画成奉养保护其双亲的

[4] J. D. Breckenridge, *Likeness: A Conceptual History of Ancient Portraiture*, Evanston, Northwestern University Press, 1968, p. 7. 这并非最终的或普遍性的定义。Spiro认为中国古代艺术中肖像画的概念需要重新界定，见Spiro, *Contemplating the Ancients*, pp. 1-11.

[5] 胡平生：《孝经译注》，页12。

著名历史典范。进一步说，一个孩子一旦被冠以"孝"，哪怕他只有五岁，在某种意义上，他也已经长大成人。他会进入历史记载，变成基本道德准则的象征，成为全民的楷模。当这种意识形态一旦流布，一大批"具有孩子美德的成年人"就在故事或现实中出现了。例如，众所周知，从公元前2世纪武帝时代起，汉代政府经常通过一个征召系统选拔任用官员，由地方官员将获得"孝廉"之名的人实有根据地举荐到宫廷中。然而，鲜为人知的是，被举之人包括一些不但品质出众，而且熟通儒家经典的年轻男孩，他们被誉为"童子郎"，可以称之为"具有成年人美德的孩子"。❶

这些儒家神童成为父母们梦想中的男儿，在艺术中被一些虚构的人物所象征。汉代丧葬建筑上经常刻画一位名叫项橐的男孩。据说项橐极为聪颖多才，曾做过孔子的老师。在这类画像中（图12-11），项橐手持一玩具车身居孔子与老子之间，两位哲人并没有表现出对彼此的兴趣，而是都在注视着这位男孩。奥瑞·丝碧罗（Audrey Spiro）在讨论此图像时说："这名儿童不是被表现为一位对立者，而是一个正准备讨论高深的问题的儒家神童。"苏远鸣（Michel Soymié）注意到山东出土的一座光和二年（公元179年）的墓中的一段铭文哀悼一位冯姓的早夭男孩，❷铭文中称这位男孩能够背诵整部《诗经》及礼仪准则。他如此博学，因而被称为项橐第二。

❶ 《后汉书》，页 2020~2021；又见马端临《文献通考》，卷35，页8，台北，台湾商务印书馆，1983年。

❷ Michel Soymié, "L'Entrevue de Confucius et de Hiang To," *Journal Asiatique* 242 (1954), p. 378.

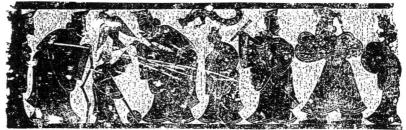

图12-11 山东嘉祥东汉孔子见老子画像

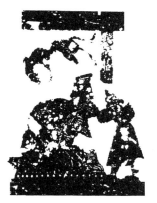

图12-12 山东嘉祥东汉武氏祠赵循画像　　图12-13 山东嘉祥东汉武氏祠原榖画像

也有的孩子不是靠熟知儒家经典,而是靠德行高超而出人头地。赵循在五岁时就已显示出他无可置疑的孝心,因而声名远扬,最后被皇帝本人提拔为宫廷的侍卫(图12-12)。❸ 在东汉丧葬画像中最耐人寻味的人物是一名叫原榖的男孩(图12-13),他的最大孝行在于将其不孝的父亲改变成一位孝子:

> 原榖者,不知何许人也,祖年老,父母厌患之,意欲弃之。榖年十五,啼泣苦谏,父母不从,乃作舆异弃之。榖乃随收舆归。父谓之曰:"而焉用此凶具?"榖云:"后父老不能更作得,是以取之耳。"父感悟愧惧,乃载祖归侍养,克己自责,更成纯孝,榖为纯孙。❹

这个故事中的角色包括三代人。原榖的父亲对祖父不孝,而原榖的至孝不仅表现在挽救了祖父,更重要的是,也改变了他的父亲。这一故事的道德说教有双重含义:父亲的行为应受到谴责;但原榖作为一名孝子,却不能坦言批评他的父亲。他巧妙地运用"讽"的方式,以隐喻和类比,委婉地表达了他的批评。这种巧言的关键是画像中靠近原榖右手的方形的舆,被有意地置于画面正中。原榖将舆带回,暗示他和父亲的关系与父亲和祖父的关系是平行的。其中的含义十分明了:虽然他的父亲现在可以做主,但是他最终将受损于他自己树立的楷模。其实,原榖并未试图去证实孝的原理,也没有建议他的父亲遵循这一道德规范,他所做的只是让其父推想到自身的安全与幸福。因此他成功了。

❸ 李昉:《太平御览》,页1909;黄任恒:《古孝汇传》,页13。对此故事的详细讨论,见Wu Hung, *The Wu Liang Shrine*, pp.303–304.

❹ 李昉:《太平御览》,页2360;黄任恒:《古孝汇传》,页28。对此问题的详细讨论,见Wu Hung, *The Wu Liang Shrine*, pp.304–305.

结 论

在这篇文章中,我尝试着解释汉代丧葬建筑中儿童图像所反映出的问题。我们所发现的是一个带有本质性的悖理:表面看来,"私爱"的概念常常与孩子和其生身父母(特别是母亲)的关系相关,而"公义"则是对孩子的继母、亲戚、奴婢的要求。然而进一步的观察表明,由于普遍地受到社会的制约,即使某人与自己子女或父母之间的私人关系,最终也会变成一种受道德准则控制的社会责任。因此,尽管"私爱"有时也会被人窃窃谈起,但表现在丧葬建筑上的图画中最为常见的主题总是那些与"公义"相关的人与事,包括继母、姑嫂、朋友或奴婢的忠诚,寡母的贞洁和儿子的孝顺。见诸祠堂或阙门上的这些图画,意在向公众展示铭文中所强调的教化功能:"明语贤仁四海士,唯省此书,无忽矣。"[1]

这些画像的一般性社会与道德蕴意排斥任何对个性的艺术表现,其结果是人物形象鲜有表现个人的特征与性格。丧葬建筑中所见的儿童与其他人物的图画,便是这种"以特殊表现一般"符号之一种,成为人们在社会中寻求其互相的、普遍的职责的索引。[2] 讨论至此,我们发现即使如表现一名"真正"孩子的许阿瞿肖像(见图12-1),也无法摆脱这种规范:这个"肖像"的造型来源于汉画中男主人接受拜见、欣赏乐舞表演的标准形式。在这一作品中,孩子的形象代替了成人,许阿瞿的"肖像"因此再次转变成一种理想化的"公共性"图像。似乎对孩子的怀念只能寄托于约定俗成的公共艺术(public art)的公式才能得到表达,似乎赞文中显露的父母对儿子强烈的爱只能通过丧葬艺术的通行语言才能得到陈述。

安妮·本克·金尼(Anne Behnke Kinney)和杜志豪(Kenneth J. DeWoskin)曾对本文提出宝贵的意见,特此表示感谢。关于汉代艺术中的"公义"(public duty)问题,也是包华石(Martin Powers)的著作 *Art and Political Expression in Early China* (New Haven, Yale University Press, 1991) 所讨论的一个题目。因为包华石的著作晚于本文发表,故在本文中没有引述,对这个问题有兴趣的读者可参考他的论述。

(郑 岩 译)

[1] 这段文字摘自安国祠堂的题记,该祠堂中同样刻画了包括"孝友贤仁"在内的主题,见李发林《山东汉画像石研究》,页102,济南,齐鲁书社,1982年。

[2] Rene Wellek, *A History of Modern Criticism*, New York, Yale University Press, 1955, vol. 1, p. 211.

13

汉代艺术中的"天堂"图像和"天堂"观念

(1996年)

近年来美术中对"天堂"的表现很受学者注意,除却不少讨论"天堂"(paradise)的书籍论文外,去年哈佛大学举行的一次国际会议也以此为题。❶ 但什么是"天堂"呢?基督教的"天堂"可以是地上的伊甸园或天上的神国,佛教的"天堂"可以是阿弥陀佛的净土或三界诸天。汉代艺术中的"天堂"观念和"天堂"图像则远不如此明确。其原因一是汉代文献中并无对"天堂"的讨论和界说,二是汉代思想系统庞杂,儒道对天或天界各有不同看法,三是汉代美术中不存在一套完整的宗教图像体系(iconography),对"天堂"的描绘往往因时因地而异。本文的目的是把这些变动不定的"天堂"图像略加梳理。通过发掘其特殊的宗教内涵和艺术理想,把这些图像与其他表现天界或死后世界的画面区分开来,进而重构其发展演变的线索。

首先需要与"天堂"图像区别开的是一大类汉代艺术作品(包括画像和明器),其主要特征是通过模拟(mimesis)和美化(idealization)现实而为死者提供一理想化的死后世界。我曾撰文讨论这类作品,认为其主导动因是一种"恋家情结"。❷ 而人之所以"恋家"又和生而俱来的一种恐惧感不可分:任何陌生地域都引起恐惧,而最使人害怕的是死后将进入的黑暗世界。读楚辞《招魂》与《大招》,可知古代的"招魂"礼仪实起源于这种对异域的恐惧与对本土的依恋。复者(招魂者)的主要手段一是以天地四方之险恶恐吓游散之魂而使其归来,二是以家中之舒适生活引

❶ "Localizing the Imaginary:Paradise Representations in East Asian Art." 于1995年10月20日至21日在哈佛大学举行的学术报告会。

❷ Wu Hung, "Myths and Legends in Han Funerary Art," in *Stories from China's Past*, San Francisco,1987, pp. 72–81.译文见本书《四川石棺画像的象征结构》。

图13-1 长沙马王堆1号西汉墓出土帛画

诱游散之魂而使其归来。东方有长人千仞，追索游魂，十日代出，销金铄石。南方有封狐雄虺，吞食人肉，黑齿蛮夷，以人殉祭。西方是流沙千里，五谷不生。北方是层冰峨峨，飞雪千里。地下的幽都自然更是不能去的，那里的主神"土伯"虎首牛身，食人饮血。有意思的是，根据这种观念就连天上也很危险：天门有虎豹把守（图13-1），动辄啮杀想上天的灵魂。即便进了天门，也无人能逃过奔驰寻索的豺狼。

这种种险恶景象突出了复者对死者家庭之优美舒适的渲染："天地四方，多贼奸些。像设君室，静闲安些。高堂邃宇，槛层轩些……翡翠珠被，烂齐光些……室中之观，多珍怪些。兰膏明烛，华容备些。"复者继而不厌其详地描述了陪侍死者的二八佳人，宴席上的佳肴美味，悦人耳目的歌舞女乐。自然，他所描述的不过是一极度美化的家园，正如他口中的天地四方不过是一极度夸张的险恶异域。美化与夸张的目的则是一样的："魂兮归来，反故居些。"

回过头来看一看汉代的墓葬，不难发现大量随葬品和画像的目的是构造一死后的理想世界。对考古略有涉猎的读者都知道汉马王堆软侯妻墓中的丰富随葬品，既包括美食佳肴，珠被罗帐，又有大批木俑表现男女侍从，舞伶伎乐（图13-2）。大量东汉墓葬更饰以石刻壁画，惟妙惟肖地描绘种种现实生活场面以及孝子烈女、历史故事（图13-3）。我们可以把这种种模拟和美化现实的器物和画像统称为"理想家园"（ideal homeland）艺术，其与表现"天堂"或"仙境"的作品在艺术语言及宗教涵义上都是大相径庭的。

一、每一"理想家园"总是为一特殊死者所设,因此可以说是一种理想化的"私人空间"(private space)。"天堂"或"仙境"则是大家共同的理想,可以说是一种理想化的"公共空间"(public space)。二、"理想家园"是对"现实家园"的模拟和美化。"现实家园"属人间,"理想家园"属冥界,二者人鬼殊途,呈现出一种对称式的非联接关系。但汉代人心目中的"天堂"或"仙境"则往往是现实世界的延伸。不管是蓬莱还是昆仑,仙岛神山从不在天上或地下,而是存在于地上。只是由于路途之遥远艰险而使得这些地方似乎是个"非现实"的世界。三、成仙的企图和"恋家"的愿望是对立的,我已说过"恋家情结"源于对陌生世界的恐惧和躲避,成仙则必须离家冒险,或横越大漠,或漂洋渡海。四、仙山或天堂从不模拟现实世界,而必须"超越"(transcend)或"异化"(alienate)现实世界。因此,当秦汉方士四处游说蓬莱仙岛的好处的时候,他们把这个"诸仙人及不死之药在焉"的天堂说成是一个超现实的神妙世界:"其物禽兽尽白,而黄金银为宫阙。未至,望之如云。及到,三神山反居水下。临之,风辄引去,终莫能至。"(《史记·封禅书》)值得深思的是,这种文学想象的基础并非真山真岛,而是缥缈变幻的海市蜃楼。

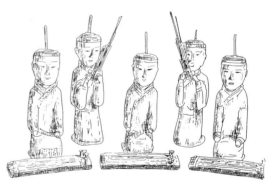

图 13-2　长沙马王堆 1 号西汉墓出土彩绘乐俑

汉代美术家在创造形象化"天堂"的时候也面临同样的课题:如果说"理想家园"模拟和美化现实的话,"天堂"的形象则不能直接取之于真实世界,否则的话"仙山"也就不成其为"仙山"了。只有理解汉代美术所面临的不同课题,我们才能懂得为什么汉画和雕塑中有两种截然不同的山。第一种采取鸟瞰式全景构图,山峦层叠起伏,林木茂密,其间人民或耕作或采盐,一派生机勃勃的气象。很明显,这是一幅幅理想化的真实风景,是"理想家园"

图 13-3　四川彭县太平乡出土东汉盘舞杂技画像砖

汉代艺术中的"天堂"图像和"天堂"观念　245

图 13-4 四川成都扬子山出土东汉盐场画像砖

图 13-6 山东临沂金雀山西汉墓出土帛画

图 13-5:a 长沙马王堆 1 号西汉墓漆棺侧面花纹

之组成部分（图 13-4）。另一种山则是"非现实"或"超现实"的仙山，其造型要素并非取自现实风景，而是来源于多种非写实性（non—representational）造型传统，包括图形文字，与仙道有关的动植物，或抽象装饰图案。

简言之，"山"字为一山三峰的象形，而形象思维中的仙山便往往以此为基本结构，如昆仑有阆风、玄圃、昆仑三峰（或三重），蓬莱有方丈、瀛洲、蓬莱三山。汉代美术中不少仙山都有整整齐齐的三峰，如马王堆 1 号墓朱漆内棺正侧面所绘的神山（图 13-5），金

图 13-5:b 长沙马王堆 1 号西汉墓漆棺挡头花纹

雀山9号墓帛画上的仙山(图13-6),以及沂南汉墓石刻之昆仑(图13-7),其造型均与"山"字结构极为接近。汉画中常见的另外一种仙山形式则是如《十洲记》中所描述的"中狭上广"的蘑菇形的昆仑山(图13-8)。虽然这类仙山与佛教传说中须摩山形状相近,但其在汉代美术中的最早例证却明显是取形于灵芝草(图13-9)。很

图13-8 四川新津东汉石棺所刻中狭上广的蘑菇形昆仑山画像

图13-7 山东沂南东汉墓中室八角擎天柱西面画像

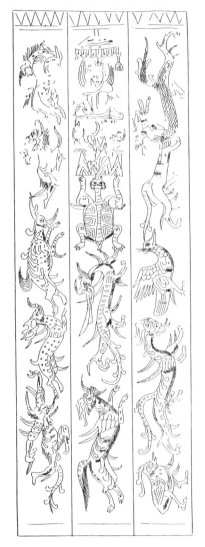

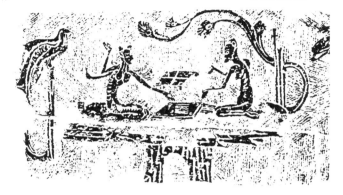

图13-9 朝鲜乐浪汉墓出土漆器上的西王母与灵芝形仙山画像

汉代艺术中的"天堂"图像和"天堂"观念 247

可能因为灵芝草为公认的不死药与成仙象征，它的形状也就成为创造超现实仙山的蓝本。灵芝草与蘑菇形昆仑密切关系的另一证据是四川出土的一铜质摇钱树残片，西王母所居之"中狭上广"的神山上仍饰有一灵芝图样（图13-10）。

仙山形象因素的第三个重要来源是抽象图案。众所周知，商周装饰艺术以动物纹为主流。但西周以降，以往流行的兽面、夔龙、凤鸟逐渐演化为抽象的几何纹样，如环带、垂鳞、波浪以及各式各样曲折盘绕的蟠虺纹（图13-11）。至汉代，装饰艺术风格又经历一重大变化：东周盛行的抽象图案逐渐具象化了。稍加改变，原来的环带纹或蟠虺纹就化成了蜿蜒的游龙或云气缭绕的山峦（图13-12、13-13）。平面的仙山图案又可以转化为三度空间的立体雕塑，其结果就是奇峰耸立的博山炉（图13-14）。以上所述三种仙山虽形态及来源不同，但均为非现实的山川形象。换言之，这些形象是理性化的（ideational）或象征性的（symbolic）——是想象而非写实的成果。

进一步谈，我们还必须把"天堂"与"天"的图像区别开来。虽然"天"与"天堂"在以后的宗教艺术中无固定分野，但二者在汉代艺术中的宗教含义与艺术语汇有本质区别。汉代人常把作为宇宙之一部的"天"看成是由天体星辰构成的物质实体。这种观念在墓葬艺术中的表现就是把坟墓内部布置成一个人造宇宙，因此司马迁说秦始皇的墓室"上具天文，下具地理"（《史记·秦始皇本纪》）。虽然由于骊山陵尚未发掘，太史公的此项记载还无法最后证实，西安、洛阳一带的西汉砖室墓常在顶部绘

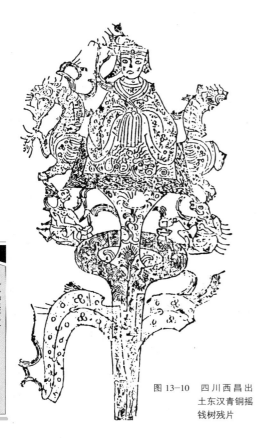

图13-10　四川西昌出土东汉青铜摇钱树残片

图13-14　1968年河北满城1号西汉墓出土错金银青铜博山炉

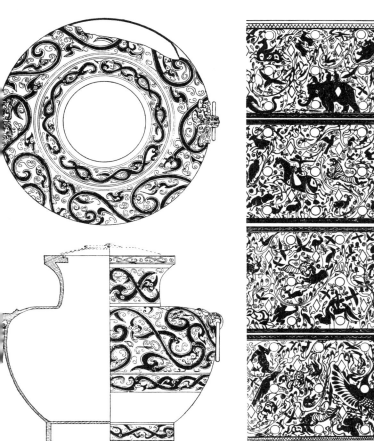

图 13-12 河北定县 122 号西汉墓出土错金银铜管纹饰

图 13-11 广东肇庆出土战国错银青铜蟠虺纹罍

图 13-13 朝鲜乐浪汉墓出土云兽纹漆匣纹饰

汉代艺术中的"天堂"图像和"天堂"观念 249

图 13-15:a 河南洛阳烧沟 61 号西汉墓墓顶所绘天文图

图 13-15:b 西汉砖室墓顶所绘天文图（线描

有天文图(图13-15)。最精彩的一幅发现于西安交通大学附属小学内的一个公元前1世纪的墓葬。整个主室顶部是一幅圆形天文图，其中彩绘日月、星辰（二十八宿）、云气(图13-16)。室中墙面上的壁画虽残损严重，但仍可以看出起伏的云气、山峦和动物。其整体装饰意图可与司马迁所说"上具天文，下具地理"相互印证。值得注意的是，此墓中的天文图并不是"天堂图"，其中既无西王母又无仙山琼阁。如上文所说，这幅画的作用是通过模拟物质性的天空把黑暗的墓室转化成一光明宇宙。

汉代艺术中另外一种表现"天"的方式是描绘一系列"祥瑞"图像。这种美术形式源于儒家"天命说"。根据这一理论，"天"与"人"相互感通，如果皇帝得道，国家富强，天就会降下祥瑞来以资褒奖。否则的话，天就会以种种灵异给予警告。这种"天

图13-16　陕西西安交通大学附属小学内西汉墓主室顶部天文图

的概念因此是政治性和道德性的，美术中的"祥瑞"和"灵异"图像也因此常常反映了特殊的政治主张和伦理概念。汉代对"天命"最著名的形象表现见于2世纪中叶的武梁祠（图13-17），祠内顶部所刻一排一排的祥瑞及榜题反映出武梁这个退隐的儒家学者的鲜明政治主张。我在《武梁祠——中国早期画像艺术的思想性》一书中提出武梁祠石刻的整体规划反映出当时人们思想中的"三界"（图13-18）：顶部是"天降祥瑞"的天或天界；墙面所刻为人或人界，包括一部从三皇五帝到武梁本人的中国通史；东西山墙上所刻则为由西王母和东王公主宰的仙界或"天堂"（图13-19）。❶ 西王母屡见于先秦典籍，但至两汉之交，这个传说人物逐渐成为神

❶ Wu Hung, *The Wu Liang Shrine: The Ideology of Early Chinese Pictorial Art*, Stanford, 1989, pp.73-230.

图13-17　山东嘉祥公元151年武梁祠顶部祥瑞画像，清代摹刻

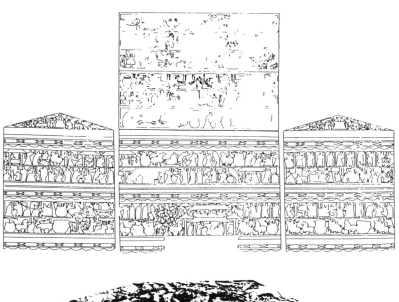

图 13-18 山东嘉祥公元 151 年武梁祠画像整体配置

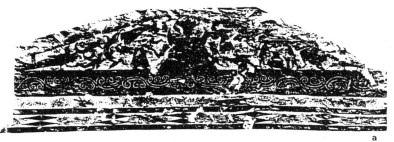

图 13-19 山东嘉祥公元 151 年武梁祠东西山墙所刻西王母与东王公主宰的仙界

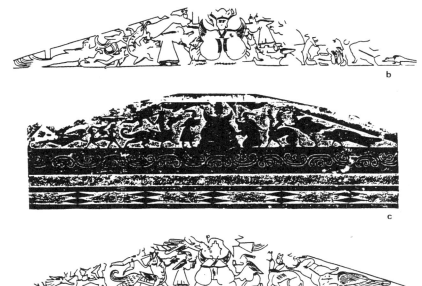

汉代艺术中的"天堂"图像和"天堂"观念

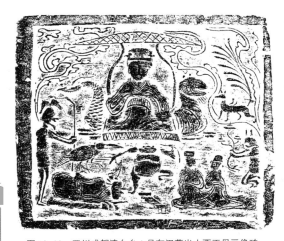

图13-20 四川成都清白乡1号东汉墓出土西王母画像砖

图13-21 四川成都市郊出土东汉陶神山西王母摇钱树座

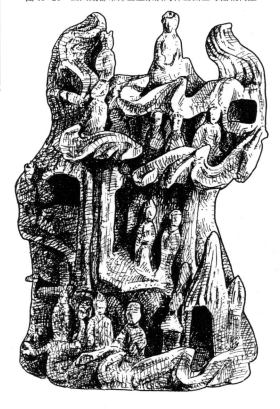

仙崇拜的主神和一般民众狂热信仰的对象。其宗教意义与儒家思想中"天"的概念全然不同。根据《孝经》等儒家文献,"天"有如国之严父,掌握着政治和伦理的权威。但据《易林》等书,西王母则是一仁慈老母,其神力可拯救人类于水深火热之中。儒家的"天"深邃而不可见,只以祥瑞与灾异以示其奖惩;西王母则以其女性形象和她的极乐"天堂"吸引着她的崇拜者。"天"与"天堂"因意义不同而可以互补,武梁祠中的天、仙、人三界因而可以共同构成一个宇宙模式。但与上述西安汉墓壁画不同,这个宇宙不是物质性的,而是具有鲜明的政治、伦理和宗教的意味。

武梁祠中"天命"和"天堂"画像另一重要区别在于其不同的艺术风格。一幅幅祥瑞图有如动植物图目,绝无任何对空间感的追求或对叙事性的表现。但山墙上的仙界或天堂则是一组群像:西王母、东王公居中,仙人神兽辅佐,共同形成一三角形空间结构。在其他一些东汉画像中,西王母的天庭还包括了男女凡人,可能是刚刚进入天堂的死者灵魂(图13-20)。这类作品反映出汉代"天堂"观念的另一重要因素:不管是蓬莱或是昆仑,"天堂"总是人们幻象中朝拜的对象与旅行的终点。对这一观念最成功的艺术表现是四川成都市郊出土的一件陶塑摇钱树座(图13-21)。整个座的形状是一座圆柱形高耸入云的山峰。若干行人正在登山,先行者已达到接近山顶的第三层,后随者仍在第一、二层上艰苦跋涉。以我所知,这是目前所发现最早表现"神

仙洞天"的作品：每重山峰都有一洞穴，穿越过去就进入一个新的神仙境界，而最高的境界则是山顶上西王母的"天堂"。对照文献，这件雕塑作品似乎是把《淮南子·坠形训》中的一段话翻译成了视觉形象：

> 昆仑之丘，或上倍之，是谓阆风之山，登之而不死。或上倍之，是谓悬圃，登之乃灵，能使风雨。或上倍之，乃维上天，登之乃神，是谓太帝之居。

汉代是中国历史上神仙信仰大发展的时期。各种各样与这种信仰有关的美术图像出现了，包括特殊的动物（如玉兔、蟾蜍等）、植物（如灵芝、三珠树等）、器物（如玉胜等）、人物（如西王母等）及山岳（如蓬莱、昆仑等）。虽然"天堂"是这些日益增长的神仙象征（symbols of immortality）之一种，但它和其他神仙象征图像不同之处在于"天堂"必须是一个"地方"（place），因此自然含有"空间"（space）的概念。在佛教传入之前，最接近"天堂"的概念是"仙山"。开始的时候，仙山还不过是一个三峰或蘑菇形的"符号"（见图13-5～13-9），但甚至这种简单的形象已经蕴含着不断发展的可能性。自西汉至东汉，"仙山"成为艺术想象和创作中的一个核心，不断吸收其他与神仙信仰有关的动植物以及仙人灵怪以充实自己。这一吸收与充实的过程并非任意添加，而必须遵循某种视觉艺术的规律，如对称、主次、透视等等。"天堂"图像的发展因而融合了两大趋势，一是其内涵的不断丰富以及"图像学"系统（iconography）的形成，二是构图技术的逐渐完善以及对空间表现的日益重视。

"天堂"形象发展过程中的一个重要突破是中心神祇的出现，

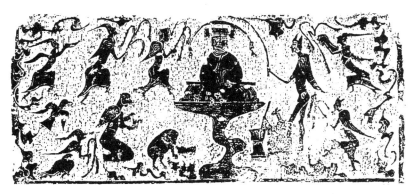

图13-22 山东嘉祥宋山出土东汉石祠西王母画像

由此导致"视觉焦点"(visual focus)的建立和对主次形象的构图安排。高踞于仙山之上的西王母成为一个无可争辩的宗教偶像(icon)(图13-22)。这种正面危坐的"偶像"式形象有两重意义：一、西王母是惟一一个正面人物因而成为画面内部的中心，其他人物和动物则均为侧面，向她行礼膜拜。二、但西王母却无视这些环绕的随从，而只是面向画面外的观者（或现实中的信徒）。这种构图因此是"开放式"的，其意义不仅在于画面的内容，而且必须依赖于偶像与观者（或信徒）之间的关系。（比较而言，汉画像中大批历史故事画则采取了"闭合式"构图，其中人物多作侧面，其相互关系表达出某一特定故事情节。）事实上，正如世界各宗教美术体系中的"偶像"，汉代对西王母及其天庭的表现有两个基本形式特点，即构图的对称性与中心人物的正面性。如上所述，这种美术风格是与其宗教内容和功能不可分的。

图13-23 四川绵阳河边东汉崖墓出土摇钱树座拓本

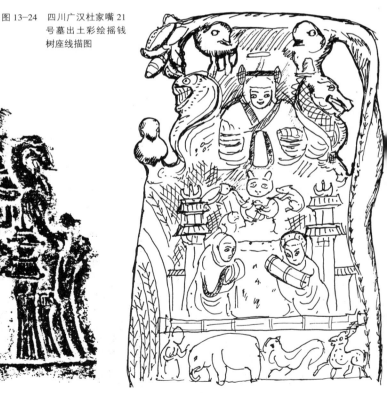

图13-24 四川广汉杜家嘴21号墓出土彩绘摇钱树座线描图

但如图 13-22 所示，这类西王母和仙山图像仍然具有很大程度的不协和感，比起作为中心神祇的西王母，仙山的形象仍相当幼稚，不但比例不协调，而且天庭中的其他人物动物都画在仙山之外的空中。可以想象，一旦"天堂"在人们心中从一个抽象的概念逐渐变成一个诱人的奇妙世界，这种原始的仙山形象也就自然开始变化，而一个重要的变化标志是"天门"的出现。"天门"形象隐含着种种新的宗教观念，如"天堂"之界限（boundary）以及天人之界限（liminal space）。"天门"的出现也反映出"天堂"越来越被想象成是一个人造的建筑空间，而非一山岳符号或自然景观。这个变化可能是在 2 世纪出现的。四川绵阳出土的一件摇钱树座上塑有一敞开的阙门，上方有高踞于龙虎座上的西王母（图 13-23）。四川广汉近日出土的另一彩绘摇钱树座上又增加了"天门"前的谒者与"天门"内的神怪动物（图 13-24）。这类陶座上所植之铜铸"摇钱树"上满饰神仙灵异（图 13-25）。可以想象，作为一种随葬明器，钱树座上的"天门"提供了进入"天堂"的入口。一旦入门，死者灵魂就可以沿神山、神树而上直至天庭了。

通过把"天堂"和其他汉代流行美术题材如"理想家园"、"天文"和"天命"以及与神仙信仰有关之图像加以区分，这篇短文简单地总结了"天堂"艺术形象的宗教内容、形式规律及发展过程，从而为进一步研究三国及南北朝时期"天堂"形象的发展提供了一个基础。三国西晋时期在吴越地区发展起

图 13-25　四川广汉出土东汉摇钱树

图 13-26　江苏江宁东山吴墓出土青瓷魂瓶

图 13-27　江苏江宁东山吴墓出土青瓷魂瓶局部

❶ 关于魂瓶以及上面的佛像，见 Wu Hung, "Buddhist Elements in Early Chinese Art," *Artibus Asiae* XLVII, 3/4, pp.283-291. 译文见本书《早期中国艺术中的佛教因素（2-3世纪）》。

图 13-28　河北响堂山北齐石窟西方净土变石刻，美国弗利尔美术馆藏

来的一种天堂形象反映出更强烈的建筑空间概念。塑于"魂瓶"上部（图 13-26），各种神仙异士、舞人乐人以及珍奇鸟兽围绕着一座精美天宫。值得注意的是，作为"西方仙人"的佛陀也常常在这类雕塑中出现（图 13-27）。❶

我们亦可注意到，当中国艺术家开始表现佛教中阿弥陀佛"净土"的时候，他们也常常采用自汉代发展起来的表现"天堂"的方式。目前所知三幅最早的西方净土画发现于河北响堂山（图 13-28）、甘肃

图13-29 四川成都万佛寺南朝西方净土变石刻

麦积山以及四川成都万佛寺（图13-29），均以一对阙门作为净土天堂的入口，与西王母天庭的图像（见图13-23、13-24）不无相似之处。特别值得注意的是，成都万佛寺图像分上下两层（见图13-29），上层之净土是一幅采用类似焦点透视方法绘制的建筑画，而下层中的山水画则明显脱胎于汉代墓葬艺术中对"理想家园"的表现（见图13-4）。这种含括"现实"与"天堂"的二元构图在隋唐佛教壁画中发展得更为完善，但这应该是另一篇文章的题目了。

从哪里来？到哪里去？
汉代丧葬艺术中的"柩车"与"魂车"

(1998年)

一

汉代墓葬中的大量车马图像有着不同的目的。其中一部分用以表明墓主的官职或墓主其他生前经历；而另一部分则是对送葬行列或是想象中灵魂出行场面的描绘。本文重点讨论后一种情况。因为这类图像具有表现真实的礼仪事件和表现虚构的死后时空的双重功能，所以它们可以将今世与来世（afterlife）以比喻的方式描绘成一个连续性过程。在这个过程里，死亡被认知为一个"穿越阈限"的经验。本文的目的不是对学者们已经研究过很多的古代马车的名称问题再进行补充，而是希望揭示丧葬礼仪和礼仪美术中的某种逻辑，特别是车马图像在表现运动过程与时间中的作用。此外，我们又发现西汉和西汉以前的墓葬中常随葬真车真马，到了东汉时期则代之以车马的图像或模型。通过对这一现象发展线索的检索，我们可以更准确地理解汉代艺术创作的一种重要机制。

在山东省苍山县东汉元嘉元年（公元151年）墓中，我们可以看到出行的图像被清楚地表现为两部分，首先是通往墓地的送葬行列，随后是想象中来世的出行。❶令人惊异的是，墓中的题记将墓室内雕刻的画像做了严密的叙事性解释。题记的作者很可能是该墓的设计者。我曾有专文对这篇题记及墓中的"图像程序"进行讨论。❷概括地说，题记作者对墓中画像的描述先从安置棺椁的后室写起。这一部分的图像均充满神秘色彩，如天上的神兽

❶ 山东省博物馆等：《山东苍山元嘉元年画像石墓》，《考古》1975年2期，页124~134。该文误将墓葬年代定为刘宋文帝元嘉元年（424年），后来学者们发表了一系列文章对此做了纠正。方鹏钧、张勋燎：《山东苍山元嘉元年画像石题记的时代和有关问题的讨论》，《考古》1980年3期，页271~278；李发林《山东汉画像石研究》，页95~101，济南，齐鲁书社，1982年；孙机：《苍山元嘉元年画像石与题记》，收入杨泓、孙机《寻常的精致》，页268~275，沈阳，辽宁教育出版社，1996年。

❷ Wu Hung, "Beyond the Great Boundary: Funerary Narrative in Early Chinese Art," in John Hay ed., *Boundaries in China*, London, Reaktion books, 1994, pp.81-104. 译文见本书《超越"大限"——苍山石刻与墓葬叙事画像》。

图 14-1　山东苍山东汉墓前室西壁车马过桥画像

与蛟龙。接着,笔锋转到了中室以人物活动为主的画像。我们看到东西壁龛上方的两个横幅表现送葬行列的两个阶段。西壁的画像表现一队车马驶过一条河（图14-1）。相关的题记写道：

　　上卫（渭）桥,尉车马。
　　前者功曹后主簿,亭长骑佐（左）胡使弩。
　　下有深水多鱼（渔）者,从儿刺舟渡诸母。

渭水在汉代十分著名,从西汉都城长安以北流过,将都城与北岸的皇陵分隔开来。有数位皇帝曾在渭水上建桥以连接都城与他们自己的陵墓。在皇帝去世出殡时,宫廷的禁军和数以百计的官员护卫着他们死去的君主从桥上通过,渭水因此成为死亡的代名词。因此不难理解为何在汉代墓葬中一再出现"渭桥"或"渭水桥"的图像。在内蒙古和林格尔壁画墓（约公元2世纪末）的中室里,通往后室的甬道门上方就描绘了一座这样的桥。❸ 此墓中室内大部分画面表现死者生前做官时所在的城镇;后室没有这类图像,但却装饰着许多表现理想中死后"生活"的图像,包括对庄园的仙境的描写。后室门洞上方所绘的"渭水桥"因此起到将现世与来世既分开又连接的作用。画中过桥的车队象征了从现世过渡到来世的运动过程。

苍山墓中过桥马车上乘坐的是男性官员,而死者的妻妾们则乘船从桥下过河（其原因可能在于画者必须将女性所代表的阴与男性所代表的阳分开,而水属阴）。对比起来,东壁上所刻画的丧葬行列则更具有私人性,死者的妻妾成了礼仪中的主角,伴随着她们去世的丈夫前往墓地（图14-2）：

❸ 内蒙古自治区博物馆文物工作队：《和林格尔壁画墓》,北京,文物出版社,1978年,页142。

图 14-2　山东苍山东汉墓前室东壁车马画像

图 14-3 山东苍山东汉墓墓门横梁正面车马画像

使坐上，小车轿。
驱驰相随到都亭。
游徼候见谢自便。
后有羊车橡（象）其榇，上即圣鸟乘浮云。

根据这段文字，画像中的送葬行列分为三个部分，包括引导车队的骑吏、坐在轿车中的妻妾和运载死者的羊车。所提到的两种车在现存的文献中都有记载。《释名·释车》解释轿车为妇女所乘的车。因为"羊"、"祥"同音，所以"羊车"即"祥车"。❶（这也是为什么许多汉墓装饰以羊的形象——这种图像象征吉祥。）《礼记》中记载"祥车"在丧葬中"旷左"，注云："空神位也，祥车，葬之乘车。"❷ 意思是说因为这是死者生前用的车，因此在葬礼中用作"魂车"时空其位，以象征乘坐者为死者不可见的灵魂。所以这种"魂车"并不是柩车，苍山墓画像中的羊车只是"象征"柩车（"象其榇"）而已。魂车与柩车的区别在和林格尔墓壁画中看得很清楚，该墓壁画同样描绘了妻妾陪伴下的送葬行列，但是图中妻妾所乘的轿车之后，是一辆覆盖着拱起遮篷的车。我在下文将证明这正是汉画中典型的柩车图像。

苍山墓的送葬行列终止在一处"亭"前。在汉代实际生活中亭是旅行者驻马歇脚的地方，但在这里象征着一座墓葬。一旦进入亭内，死者就将永远生活在这座为他准备的地下家园中。这也就是为什么到此为止，死者的形象并没有被直接描绘，而是以象征的方式表现，但在接下来的一幅画像中他以真实的形象出现了。该画像表现了理想中的地下世界，我们看到死者（或他的灵魂）在"玉女"的陪伴下欣赏乐舞表演或前呼后应地乘车出行。车马出行的画像刻在墓门正面的横梁上 (图 14-3)，题记中这样写道：

堂硷外：君出游。
车马导从骑吏留。
都督在前后贼曹。
上有龙虎衔利来，百鸟共持至钱财。

❶ 王先谦编：《释名疏证补》，"轿车"见卷7页22~23，"羊车"见卷7页20，上海，上海古籍出版社，1984年。

❷ 阮元编：《十三经注疏》上册，页1253，北京，中华书局，1980年。

这幅车马出行图与主室中的两幅出行图在内容上有着根本的差别，它所描写的不再是葬礼，而是葬礼之后死者灵魂出行的场面。它的行进方向也变为由左向右，与葬礼中车马自右而左的方向相反。这个方向的转变并非偶然，一旦向右行进，这一行列就正对着右门柱上所刻画的神话中长生不老的西王母，因此明确反映出其死后升仙的主题思想。❸

❸ 该墓发掘报告称西王母像在左门柱上，是采取了面向墓门外的方向。画像确切位置见该报告图一、四。

二

如果说苍山墓中送葬行列的图像具有浓厚象征色彩的话，那么在其他一些葬礼图像中，送葬行列的描绘则具有更为写实的形式。这类写实性形象中较早的一例发现于山东微山县出土的一个西汉晚期或东汉早期的石椁上。这一石椁和近年来考古发现的其他石椁为认识早期汉画像石提供了新的线索。该石椁的一个侧面以宽条带分割出三个方形和长方形画面（图14-4）。左端的一幅表现了一形体高大的人物将一匹丝绸（？）交给一儿童。调查报告认为这一情景与汉画像中常见的孔子见"神童"项橐的构图有相似之处，但它更可能是表现葬礼开始时宾客们来死者家中吊唁并向死者后人致送礼品的场面。❹ 如果这样解释，这个画面与中部较大的一幅画面就有了逻辑上的联系。中部的画面描绘了以一辆巨大的四轮柩车为中心的送丧行列，十个拉车前行的人可能是死者的生前友好，相随车后的四名男子和四名女子或许是死者的家属。❺ 这一行列向第三幅画面所刻画的墓地走去。墓地中可以看到三座三角形的坟冢，前面又已挖好了一个十分规整的长方形墓穴。三座坟冢可能代表这个家族祖先的坟墓。一组人物在墓穴旁或立或坐，向新来的死者表达敬意或进行祭奠。

❹《仪礼·士丧礼》，阮元编：《十三经注疏》，页1128~1130。

❺ 王思礼、赖非、丁冲、万良：《山东微山县汉代画像石调查报告》，《考古》1989年8期，页707。

图14-4　山东微山西汉晚期至东汉早期石椁葬礼画像

图 14-5 山东沂南东汉墓中室北壁车马画像

这具石椁是画像石艺术早期的作品，又出于偏僻地区，其雕刻技法与画像风格都十分质朴，但是艺术家表现真实葬礼的意图却明显可见。三幅画像的并列连续形式体现了一种从生到死的时间序列，这两个世界的联系和转换关系是由中间的送葬行列建立起来的。大约两个世纪以后，汉代艺术家又创作了一组更为成熟的画像来表现葬礼，这组画像发现于距苍山不远的山东沂南县的一座墓葬中。我曾提出该墓前室和中室的一些画像描绘了《仪礼》中的丧葬礼仪，画面中重点表现的各种建筑，如祖庙、祠堂和墓，都属于礼制性的建筑。❶唐琪（Lydia Thompson）进一步发展了这一观点，她的博士论文对这座重要墓葬中的画像首次做了综合性的解读。❷在她对墓葬装饰所做的整体解释的基础上，我们可以再进一步讨论墓中的车马图像。

在中室北壁的画像中，骏马奔腾，车轮滚滚，一队马车由右向左疾驰，其目的地是一对阙，阙前两位官员恭立迎候（图14-5）。唐琪正确地指出这对阙标志着墓地的入口。另有一个细节可以支持这一看法，在每座阙的顶部树立着一个交叉的"表"，这正是墓地的标志。一幅6世纪初的石刻描绘了一名孝子向一座坟冢跪拜，两侧即有一对这种形式的交叉的表。❸因此沂南墓中的这幅画像

❶ 我于1992年在哈佛大学所作的一系列关于汉代画像的讲座中提出这一观点。

❷ Lydia D. Thompson, *The Yi'nan Tomb: Narrative and Ritual in Pictorial Art of the Eastern Han (25-220C.E.)* Ph. D. dissertation, New York University, 1998.

❸ Wu Hung, *Monumentality in Early Chinese Art and Architecture*, fig. 5.8, Stanford, Stanford University Press, 1995.

描绘的应是送葬的行列。这一车队中有三种不同类型的马车,一种是带有伞盖的"导车",其后是四阿顶无窗的轿车,最后是一种长而窄带卷篷的车。在讨论苍山墓的画像时我曾提出第二种车为辁车,第三种车为柩车。这幅沂南画像进而说明后两种车均是为死者所用的,其区别在于后者运载死者的躯体,前者输送死者的灵魂。

根据《仪礼》的记载,在下葬的前一天,死者的家人要在祖庙举行一系列的礼仪活动,一辆柩车、一辆或几辆死者生前乘坐的马车要陈放在祖庙的庭院中。郑玄对后一类车的象征意义做了解释,认为在祖庙陈列这种车,"象生时,将行,陈驾也,今时谓之魂车"。因此这种车即《礼记》中所说的"祥车",其图像已见于苍山墓中(见图14–2)。《仪礼》中还规定,次日当柩车将死者的棺运往墓地时,魂车须空其座位,一同驶往墓地。❹

❹《仪礼·士丧礼》,《十三经注疏》,页1147~1149。

沂南墓中的另一幅画像可进一步证明《仪礼》中的这一记载与画像中车马的联系。这是一幅位于前室南壁横梁上的大型横幅画像,描绘围绕着一座两层楼阁所展开的礼仪场面(图14–6)。身穿长袍的男子们或跪伏或躬身,向着中央的楼阁表达他们的敬意,地上摆放着酒壶、装着谷物的袋子和一大堆箱子盒子。唐琪考证这些器物是送给死者家属丧葬用的礼品,这一场面是下葬前一天在祖庙中举行的吊唁活动。这一分析可由楼阁两侧停放的两组车马而得到进一步证实。右边一组马车包括一辆带盖的车,左边的一组包括一辆有卷篷的车。这一图像正与《仪礼》中魂车与柩车分别陈列于祖庙庭院的记载相符。上文谈到这两辆车再次出现在中室的送葬行列中,但是那幅画像中的带盖车四面已挂上了帷幕(见图14–5)。因此,前室中

图14–6　山东沂南东汉墓前室南壁横梁车马画像

图 14-7　山东临沂白庄东汉墓车马画像

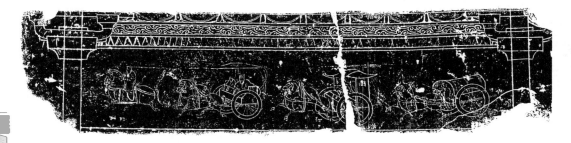

图 14-8　山东福山东留公东汉车马画像

❶ 山东省博物馆、山东省文物考古研究所：《山东汉画像石选集》，图 366、585，济南，齐鲁书社，1980 年。

祖庙吊唁的图像进一步证明送葬行列的三种车分别是导车、魂车和柩车。需要说明的是，刻画这三种车的车马出行图像在汉代画像石中很多，图 14-7、14-8 两幅出土于山东临沂、福山的画像即是其中两个例子。❶ 但就我所知，沂南墓所见的场景是表现这几种马车在祖庙礼仪中的惟一例子。但这一例子使我们更确切地理解画像中车马行列的意义：作为丧葬礼仪的中心部分，这一行列的功能是将死者的躯体和灵魂从祖庙送至墓地。

三

❷ 赵化成：《汉画所见汉代车名考辨》，《文物》1989 年 3 期，页 70~80。

❸ 山东省博物馆、山东省文物考古研究所：《山东汉画像石选集》，图 88。

按照以往的观点，本文所说的带有卷篷的柩车是运载重物的货车或"大车"。❷ 这一观点忽视了图像之间的关系（pictorial context）。这种关系对理解墓葬画像中车的形象尤为重要，是因为这种画像往往在墓葬中占有重要位置，有时甚至是整套图像的焦点之所在。例如山东邹县出土的一幅东汉画像石就是这种情况（图 14-9）。❸

图 14-9　山东邹县出土东汉画像

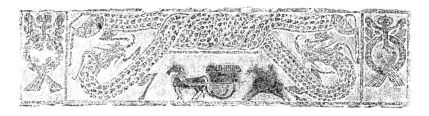

经科学考古发掘的一些重要的西汉墓中常用真车真马随葬，也为确定这类车为枢车提供了证据。这些墓中较著名的是河北满城1号墓，其墓主是公元前154至公元前113年间统治中山国的靖王刘胜。❹ 如图14-10这幅带有推测性的复原图所示，该墓主要由三个部分组成：第一部分包括墓门两侧的狭长耳室，分别为库房和车马库。主室是一个宽大的厅堂，其中陈列着成排的器皿、灯具和俑，似乎正在举行一场盛宴或祭祀。后室以石门与主室分开，为死者的内室。死者尸体早已腐朽，但所穿的"金缕玉衣"尚保存完好。我曾著文讨论"玉衣"及此墓建筑材料的象征意义，❺ 但未涉及该墓的一个重要问题，即在中室之前甬道中放置着的两辆马车的功能和意义。发掘者注意到从位置来看，这两辆车似乎有意与车库中放置的马车区分开来。❻ 发掘报告虽未对二车进行复原或考证，但所发表的出土遗物的线图十分有价值，提供了有关两车形制的可贵信息（图14-11）。最为重要的遗物是一些原来可能装饰在车顶或车盖上的小金属构件，尽管这些散布在地面上的金属件似乎杂乱无章，但是根据它们的相对位置（见图中虚线所示），仍足以判断出这两辆车的形制。第一辆车的15个金属构件大致呈圆形排列，很明显它们是伞形车盖周边的盖弓帽，由此可知该车应是沂南墓所绘送葬行列中的那种导车（见图14-5）。第二辆车的金属构件只有11件，它们的排列不呈圆形，而是形成弧形的轮廓线，应是一辆狭长卷篷车上卷篷开口处的装饰。我们已经在沂南墓画像中见到这种车的图像。

❹ 中国社会科学院考古研究所、河北省文物管理处：《满城汉墓发掘报告》，北京，文物出版社，1980年。

❺ Wu Hung, "The Prince of Jade Revisited: Material Symbolism of Jade as Observed in the Mancheng Tomb," in Rosemary E. Scotted., *Chinese Jade, Colloquies on Art and Archaeology in Asia 18*, London, 1997, pp. 147-170. 译文见本书《"玉衣"或"玉人"？——满城汉墓与汉代墓葬艺术中的质料象征意义》。

❻ 中国社会科学院考古研究所、河北省文物管理处：《满城汉墓发掘报告》，页179。

图14-10　河北满城西汉刘胜墓复原图

1 填充的墓道
2 甬道
3 储藏室
4 车库
5 中室
6 主室
7 厕
8 围绕墓室的隧道

图 14-11 河北满城西汉刘胜墓随葬的马车

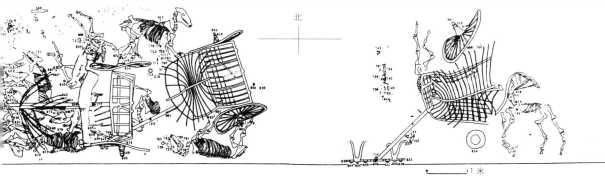

图 14-12　北京大葆台西汉刘建墓随葬马

图 14-13　北京大葆台西汉刘建墓 1 号车复原图

图 14-14　北京大葆台西汉刘建 2 号车复原图

另一个例子是北京附近的大葆台 1 号墓，该墓墓主可能是卒于初元四年（公元前 45 年）的刘建。❶ 与凿山为室的满城墓不同，该墓全以厚重的木材构成。另一处与满城墓不同的是此墓在主室前随葬有三辆车，而不是两辆（图 14-12）。其中一号车和三号车与满城墓中两辆车的形制一致。一号车有一伞盖立在一个很浅的车厢中（图 14-13）。尽管三号车因保存不好没有能够复原，但是发掘者根据遗迹描述："三号车是带篷的大型车，比前两辆车都大，车厢也特别窄长。"❷ 根据发掘者的这一描述，这辆车很像是柩车，而第一辆车或许就是导车。发掘者将第二辆复原为一辆带车盖的车，并推测该车为墓主所乘的主车（图 14-14）。因此，这三辆车与沂南墓和其他东汉墓画像中所见的送葬行列中的车辆（见图 14-5、14-7、14-8）几乎完全一样。因为满城墓中缺乏第二辆车，我们或可推测包括导车、魂车和柩车的"三重"车马行列很可能在西汉早中期尚未形成。至东汉时期这种车马行列进一步以绘画的形式出现在墓葬艺术中。

❶ 大葆台汉墓发掘组：《北京大葆台汉墓》，北京，文物出版社，1989 年。

❷ 同上，页 83。

从哪里来？到哪里去？　269

满城和大葆台汉墓中的两组马车有一个共同特征,即它们都面向外,而不是面向墓内。换句话说,似乎死者自祖庙被送到墓中后,在封墓之前,车队又被有意掉转过来,面向墓外。这种最后的定位因此恰与送葬行列的方向相反。如果这种取向意味着另

图 14-15 山东嘉祥东汉武氏祠左石室顶部画像

a

b

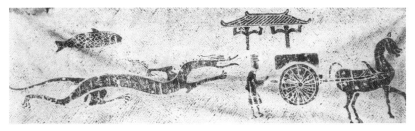

图 14-16　四川乐山九峰山东汉石棺画像

一种旅程的开始，那么，它的目的地就决不会是车马背后的墓葬。我们已经究明这些车马来自何处，现在又面临着另一个问题：它们要去往何方？

　　本文开头引用的苍山墓题记已部分地回答了这一问题，我们得知刻在墓门上方的车队表现了假想的死者灵魂的旅行。这一行列实际上与丧葬礼仪无关，而是如上文所述表现了灵魂在来世的行为。苍山墓的铭文未说明这一旅途的终点，但车队明显向右方门柱上刻画的西王母行进。公元2世纪山东嘉祥武氏祠左石室顶部的画像亦可支持这一解读（图14-15）。❶ 这幅汉代画像艺术的杰作生动地表现了死后灵魂的旅行。在画面的下部，三名男子刚从车马上下来。他们手执旌幡前来吊丧，缓缓走向由一座坟冢、一个阙门和一座祠堂组成的墓地。最前面的一人举起左手，仰首而视。顺着他的目光，我们看到一缕云气从坟顶冒出，漫卷迂回。随着这股云气，两辆由带翼骏马拉的车在众多仙女羽人的迎候下越升越高。一辆由女子驾的车——很可能属于死去的妻子——最后停在了西王母之前。而由一位男子驾的车——可能属于死去的丈夫——最后停在了东王公的面前。

　　这两辆在苍穹中运行的带盖马车与沂南墓送葬行列中第二辆车的形制很接近，应是已死夫妇的魂车。然而在有的情况下，特别是在陕西和四川两省这样较为偏远的地区，画像中有时描绘了以柩车去见西王母或进入天门的情景，如四川乐山发现的一个石棺上的画像即是如此（图14-16）。❷ 这种现象也是可以理解的：既然在苍山墓可以用魂车象征柩车，那么这里柩车亦可代表魂车。然而，作为一种绘画性的图像，这些雕刻真正的重要性在于它们以象征的形式进一步突出了满城和大葆台汉墓随葬的真实车马所隐含的思想。这两座西汉墓以及其他早期墓葬中的车马行列象征了死后旅程的两个阶段，第一个阶段起自祖庙而止于墓葬，第二个阶段起自墓葬，然后被期望着离开墓葬而抵达天堂。这两个阶段

❶ 蒋英炬、吴文祺：《汉代武氏墓群石刻研究》，图版36，济南，山东美术出版社，1995年。

❷ 高文、高成刚：《中国汉画像石棺艺术》，图45.1，太原，山西人民出版社，1996年。

图 14-17 四川成都扬子山东汉 1 号墓纵剖面图

① 于豪亮：《记成都扬子山一号墓》，《文物参考资料》1955年9期，页70~78。

的转换是通过车马方向从面向墓内到面向墓外的变化而完成的。

这种双向的旅行不仅成为东汉画像的题材，而且激发了对新的艺术形式的追求，吸引着艺术家们寻找各种途径来表现这种旅行。上文所述苍山墓、嘉祥武氏祠画像中的例子就是这种探索的成果。四川成都扬子山墓呈现了另一种表现这种旅行的绘画程式（图14-17）。❶ 这座砖室墓由三个拱券连接而成，甬道和主室两壁装饰的画像砖和石刻组成两条水平的长带。进入墓中，首先可看见甬道两壁阙门的画像，象征这座墓葬的大门。主室两壁都刻画了车马行列，但两列车马按相反的方向行进。面向墓内，我们看到右

图 14-18 山西太原北齐娄叡墓墓道东壁画像局

图 14-19 山西太原北齐娄叡墓墓道西壁画像局部

壁上描绘的一队车马已通过阙门,正向墓室内部所刻的一组宴饮乐舞的图像行进。在左壁,一列规模更为宏大的车队占据了整个墓室的长度,正离开墓葬向外驶去。

这一组画像以图像的形式极为精练地表现了死后双向旅行的思想内涵,也成为汉代以后许多大墓装饰的原型。北齐高级官员娄叡的墓是后世这类墓葬中的一个突出例子。❷ 其墓道两侧长达 21 米的壁画由 71 个场景组成,将墓道转化为一个宏大的画廊,据研究,这一杰作可能出自杨子华等著名宫廷画家的手笔。面对墓葬,其右壁上的骑者已从马上下来,正准备进入墓中(图 14-18);而在左壁,他们又跨上了骏马,向墓外疾驰,仿佛要超越这幽冥的墓葬,通往辽远广阔的空间(图 14-19)。

❷ 山西省考古研究所、太原市文物管理委员会:《太原市北齐娄叡墓发掘简报》,《文物》1983 年 10 期,页 1~23。

(郑 岩 译)

汉明、魏文的礼制改革与汉代画像艺术之盛衰

(1989年)

汉代为中国美术发展中一转折点，装饰性的上古礼器艺术衰微，表现性的中古画像艺术盛兴，而由这种新型的宗教艺术中又萌生出魏晋时期说理叙事的卷轴画。

汉画之大宗为墓葬画像。虽然据文献当时皇宫衙属亦饰以壁画，但目前所发现的成百上千浮雕绘画均出自坟墓或享堂。因此，"画"与"墓"的关系就成为研究汉代艺术的关键。"画"联系到艺术形式与美学思想，"墓"牵涉艺术的功能与宗教意义。而正如"画"与"墓"之不可分，画像的形式、结构与其功能、意义也不可分。墓葬画像的盛兴因而代表了整个艺术机体的变化。

如所有历史上的重要变革，墓葬画像的盛兴自不是一朝一夕内所能形成，而必然是持续演进的结果。另一方面，偶然事件也常左右一般性演化的速度和方向。笔者曾在另文中对汉画盛兴的一般社会、宗教原因加以检讨，❶本文的主题是汉画发展中的偶然和人为性因素。

佛教传入以前，中国宗教的主要形式是体现生者死者血缘关系的祖先崇拜。❷但祖先崇拜的内容和形式在三代和秦汉截然不同：前者的重心是庙祭，后者则为上陵。庙祭祀宗，上陵祀祖；祀宗则重宗彝礼器，祀祖则重丘冢享堂。从庙至墓、从祀宗到祭祖的演变始于东周而完成于东汉，其完成的标志则是明帝之设立"上陵礼"。

公元58年，明帝把元旦时百官朝拜这一重大政治典礼移到光

❶ Wu Hung, "From Temple to Tomb:Ancient Chinese Religion and Art in Transition," *Early China* 13(1988),pp.78–115. 译文见本书《从"庙"至"墓"——中国古代宗教美术发展中的一个关键问题》。

❷ David N. Keightley, "The Religious Commitment: Shang Theology and the Genesis of Chinese Political Culture," *History of Religions* 17:3-4(1978), p.217.

武帝的原陵上去举行。皇帝百官依次向寝殿中之神座朝拜，各郡的上计吏然后向神座报告粮食价格、民间疾苦、风俗善恶，"庶几先帝神魂闻之"❸。明帝随即又把最重要的庙祭"酎祭礼"也移至陵墓，每年八月皇帝亲自率领公卿百官至原陵上祭，诸侯王与列侯以其封地人口比率献纳黄金助祭。❹由于这一系列改革，"庙"在东汉时期的地位下降到最低点，而"墓"终于成为祖先崇拜的绝对中心。

东汉皇室为明帝改制提供的解释是孝明皇帝的"至孝"。如《后汉书·光烈皇后传》载明帝于永平十七年（公元 74 年）正月"夜梦先帝、太后如平生欢。既寤，悲不能寐。即案历，明旦日吉，遂率百官及故客上陵。其日，降甘露于陵树，帝令百官采取以荐。会毕，帝从席前伏御床，视太后镜奁中物，感动悲涕，令易脂泽装具。左右皆泣，莫能仰视焉"❺。其描述可谓淋漓尽致。这种解释随之为汉儒接受，如蔡邕于 172 年随皇室车驾上原陵，"到陵，见其仪，忾然谓同坐者曰：'闻古不墓祭。朝廷有上陵之礼，始（为）[谓]可损。今见（威）[其]仪，察其本意，乃知孝明皇帝至孝恻隐，不可易旧。'"❻太尉胡广建议他把此议论述诸文字以示同人，而蔡也就果然写入了他的《独断》。现代学者对于上陵礼的起因又有别论，如杨宽在所著《中国古代陵寝制度史研究》一书中认为东汉上陵礼的设立是豪强大族"上墓"礼俗进一步推广的结果。❼但如果详细考察一下明帝改制的政治、历史背景，可以发现这一改革在很大程度上是权术性的，目的在于解决东汉王朝继统中的一个尖锐矛盾。

明帝之父光武帝刘秀起于战乱之中，他之得以开立东汉一朝与他为刘姓宗室无法分开，而他也是不遗余力地利用了这个条件。史称其举兵始于"刘氏复起"这一谶言。❽而他在称帝后则马上在新都洛阳建了一个刘姓祖庙，称为"高庙"，其中供奉 11 个西汉皇帝的牌位。❾后又使司空告祠于高庙："高皇帝与群臣约，非刘氏不王。"❿但是刘秀自己比谁都清楚，他并非是西汉皇室的合法继承人。刘秀之父为官不过一县令，而他自己在刘姓宗室统系中实际上与前汉成帝同辈，而比末两代皇帝哀、平的辈份都高。因此，一旦其一统之业告成，洛阳的高庙便如鲠在喉，暴露出他"继统"说中不可解释的矛盾。

光武的对策先是另立一个"亲庙"，供奉他自己的直系祖先。

❸ 范晔：《后汉书》，"礼仪志上"注引《谢承书》，北京，中华书局，1965 年，页 3103。

❹ 同上。

❺ 同上，卷十，页 407。

❻ 同上，"礼仪志上"注引《谢承书》，页 3103。

❼ 杨宽：《中国古代陵寝制度史研究》，上海，上海古籍出版社，1985 年，页 181。

❽ 范晔：《后汉书》，卷一，页 2。

❾ 同上，卷一，页 27~28，又页 3194~3195。

❿ 同上，卷一，页 83。

《后汉书·祭祀志》载:"三年正月,立亲庙洛阳,祀父南顿君以上至舂陵节侯。"❶但这一举动马上遭到张纯、朱浮等人的激烈反对,上书奏议:"礼为人子事大宗,降其私亲。礼之设施,不授之与自得之异意。当除今亲庙四"。❷光武将此事交公卿博士讨论,其结果是以下一段奇文:

> 上可涉等议,诏曰:"以宗庙处所未定,且袷祭高庙。其成、哀、平且祠祭长安故高庙。其南阳舂陵岁时各且因故园庙祭祀。园庙去太守治所远者,在所令长行太守事侍祠。惟孝宣帝有功德,其上尊号曰中宗。"❸

此段诏文奇处有三:一是"高庙"本已确立,此时却突然变为"宗庙处所未定",而一连串的"且"字分明道出不得已而为之的意味。二是 11 个西汉皇帝本已合祭于高庙,此时却突然分为二处,宣帝的地位尤为加以推崇。三是刘秀本宗转为在陵园内祭祠。诏文虽奇,其隐含却不难测知。"宗庙处所未定"之语是留下一条后路,其实用价值下文将要谈到。将 11 个西汉皇帝分为两处祭祀直接联系到光武的"继统说":把西汉皇室统系和刘秀本宗世系列成下表加以对照(表一),一个明显的事实是汉元帝为刘秀父执辈,把与光武平辈和辈份较低的成、哀、平三帝移出高庙,王朝继统中的矛盾就可以暂时地掩盖了。与此相关联的是对宣帝的特别推崇,其原因在于宣帝为光武祖父辈,因此在宗庙祭祀中与光武属于一系。洛阳高庙中祖先牌位的序列明显证明了这一意图,如《后汉书·祭祀志》载:"太祖东面,惠、文、武、元帝为昭,景、宣帝为穆。"❹光武在庙祭中的位置也将是"穆"。

其三,把对光武直系祖先的祭祀移至原陵去举行,实际上给推崇本宗造成了一个极大方便。高庙虽存,祭祀的重心却被有意识地移到陵墓。西汉一朝皇帝从未亲自上陵,因为庙在西汉仍是举行重大祭祀的法定场所。《后汉书·光武纪》记载刘秀主持了 57 次祭祀活动,但只有 6 次在高庙中举行,其他 51 次全在陵寝,

【表一】

西汉皇室统系:高祖—惠—文—景—武—昭—×—宣—元—成—哀—平

刘秀宗室世系:　　　　　　　　　　　　发—买—外—回—钦—秀

❶ 同上页❽,"祭祀志下",页 3193。

❷ 同上。

❸ 同上,页 3193~3194。

❹ 同上,页 3194。

"遂有事于诸陵"几乎成为一句套语。又令诸功臣王常、冯异、吴汉等皆过陵上冢。❺ 因此，虽然光武帝另立宗庙的企图未能实现，但他却成功地把人们的注意力从庙祭转移到墓祭，从而为下一代皇帝必将面临的窘境准备了一条出路。

❺ 同上，卷一。

光武一死，马上产生的一个问题是光武的灵位在何处供奉以及对光武的祭祀在何处举行。如在洛阳高庙，则将如何解释对成、哀、平三帝的无故取消？明帝的对策是为光武另起庙。史籍对此庙的所在语焉不详。但据蔡邕《表志》："孝明立世祖庙……自执事之吏下至学士莫能知其所以两庙之意。"❻ 由此可见光武庙实与高庙分立，而明帝对立两庙的动机也是讳莫如深。但光武庙虽设，仍存在着一个在何处举行祭祀大典的问题。把祭祀一下从旧庙移到新庙未免过于洞凿，更可行的方法是继光武所开先例，在"孝"的名义下把朝廷大典、宗庙祭祀移至陵墓。更进一步，明帝遗诏不为自己立庙，而把牌位置于光武庙中，东汉一朝皇帝皆沿循此例。❼ 因此，东汉的庙制与周代、西汉均不同。周代宗庙制度森严，王室宗庙中设始祖庙及三昭三穆（图15-1）。西汉时期这种集合性的宗庙消失，代之以每个皇帝的家庙。这种家庙筑于陵园旁边，以一甬道与园内的寝殿相连，每月车骑仪仗队将过世皇帝的朝服从陵内寝殿护送到陵外的庙接受祭祀，这条甬道因而称为"衣

❻ 同上，"祭祀志下"，页3196。

❼ 同上，页3196~3197。

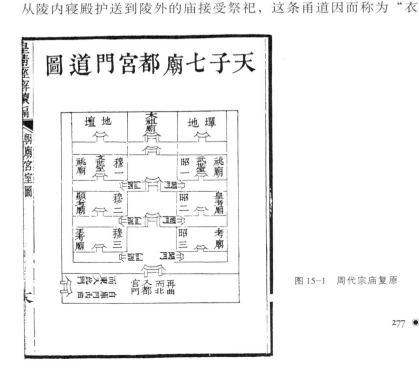

图15-1 周代宗庙复原

❶ 班固:《汉书》,卷四三,页2130。

❷ 赵翼:《陔余丛考》,《读书劄记丛刊》,台北,1960年,卷一,页3、32。

❸ 范晔:《后汉书》,卷六;参阅杨宽《中国古代陵寝制度史研究》,页240。

❹ 郦道元:《水经注》,上海,商务印书馆,1936年,页112、276、391。

冠道"。❶ 东汉时期,陵外之庙废除,代之以两个半集合性的宗庙:一个属西汉前八代皇帝,半个属于西汉后三代皇帝,另一个属于东汉皇帝。但宗庙虽具,实属架空,真正的祖先崇拜中心则是陵墓。此风一开,朝野效仿。清代学者赵翼说:"盖又因上陵之制,士大夫效之皆立祠堂于墓所,庶人之家不能立祠,则祭于墓,相习成俗也。"❷

这种祠堂即相当于西汉陵园中的"寝",但由于陵园外的"庙"不复存在,东汉的"寝"也就具备了庙的功用,寝、庙也常常混称。如《古今注》载东汉殇帝、质帝幼丧而"因寝为庙"。❸《水经注》记尹俭、张德、鲁峻墓,称其冢前建筑为"石庙"。❹ 因此,东汉时期茔域内地面上的享堂称为"祠"或"庙",地下的墓室称为"宅"或"兆"。二者构成一个"墓庙合一"的整体(图15-2)。

这种建筑配置又与当时流行的灵魂说相通。东汉以前人们对灵魂的认识明见于《礼记》:

众生必死,死必归土,此之谓鬼。骨肉毙于下,阴为野土。其气发扬于上为昭明,焄蒿悽怆,此百物之精

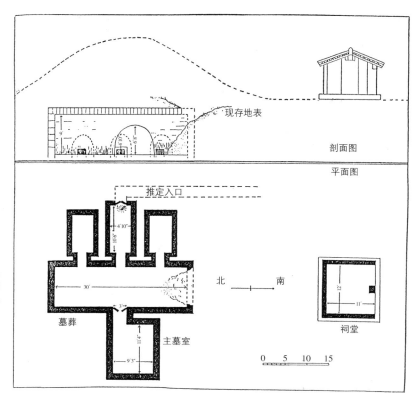

图15-2 山东金乡东汉墓及祠堂实测复原图 [据费慰梅(Wilma Fairbank)]

也，神之著也……二端即立，报以二礼：建设朝（庙）事，燔燎膻芗，见以萧光，以报气也，此教众反始也。荐黍稷羞肝肺首心，见间以侠瓬，加以郁鬯，以报魄也，教民相爱，上下用情，礼之至也。❺

这种灵魂说与东汉以前的礼制互为表里：庙、墓分立，其中所祭祀的对象自然也就分立。庙以降神，墓以栖魄。庙祭为"吉礼"，献与建邦之天神人鬼，葬礼则为"凶礼"，以寄生者对死者之哀思。❻

但至东汉，庙、墓之严格区分消失，墓地成为魂（神）、魄共同的居处，庙或祠的作用也就由"降神"变为"栖神"。明代邱琼在议论汉代墓葬制度时说：

> 人子于其亲当一于礼而不苟其生也。……迨其死也，其体魄归于地者为宅兆以藏之，其魂气之在于天者为庙祐以栖之。❼

东汉芗他君祠堂铭文把这种"筑庙祐以栖魂"的思想表达得非常清楚：

> ……兄弟暴露在冢，不辟晨夏，负土成墓，列种松柏，起立石祠堂，冀二亲魂灵有所依止。❽

这种新的思想直接导致了宗教艺术形式的变化。"降神"的礼器变成"供器"，为祖先崇拜中的次要因素，给灵魂布置居所则成为艺术创作的主要任务。东汉时期的墓室普遍采用死者生前居宅为原型，饰以表现宴乐起居的图画。笔者也曾撰文讨论东汉祠堂画像配置，结论是虽然每一祠堂内画像主题或有不同，但基本构图都反映了东汉时期的宇宙模式：神仙祥瑞、日月星辰代表的天界在上，人间世界居下，由西王母、东王公为主体的仙界在左右山墙。❾画像的象征性结构明显和"筑庙祐以栖魂"的思想有关。

墓庙之合一与新兴的灵魂说造成了墓葬画像艺术在东汉时期的极度繁荣。墓地由凄凉沉寂的死者世界一变而为熙熙攘攘的社会活动中心。供祭既日月不间，大小公私集会也常在墓地举行。皇室陵园成为礼仪中心，普通人家的丧礼也是乐舞宴饮。画像不仅闭藏于墓室之中，也出现在享堂石阙上供人观赏，而越来越多具有强烈社会伦理意义的忠臣贤君、孝子节妇故事成

❺ 阮元：《十三经注疏》，北京，中华书局，1980年，页1595~1596。

❻ 同上，页757、759。

❼ 引自朱孔阳：《历代陵寝备考》，上海，申报社，1937年，卷13，页5上。

❽ 罗福颐：《芗他君石祠堂题字解释》，《故宫博物院院刊》，1960年2期，页179。

❾ Wu Hung, *The Wu Liang Shrine: The Ideology of Early Chinese Pictorial Art*, Stanford University Press, 1989.

为艺术表现的主题。东汉一朝遂成为中国历史上墓葬画像艺术的黄金时代。

但如其产生，这个黄金时代昙花一现，其终止的原因却还是一个谜。

近二三十年来，东汉画像不断在魏、晋墓葬中发现。据我所知，首例是1962年魏仁华与王儒林在南阳东关一座古墓中发掘出12块画像石。画像内容包括朝拜、舞乐、门吏、神怪动物等，风格为典型河南东汉减地浮雕。但奇怪的是墓中所出之瓷器等随葬品却全属魏晋时代，更奇怪的是这些原为门口、壁石的画像被凌乱地铺在墓顶。根据这些现象，发掘者认为："显然是晋代人利用了汉画石刻作为建墓石材。"❶

第二起发现是在1964年，南阳市文管会在西关区发掘了一座墓葬。与前墓相同，这座墓也是以砖起壁、石板盖顶。其盖顶石料除了东汉画像石以外，还使用了一方承放祭品的石案。❷

第三起发现的情况更为奇特，也更为重要。❸1966年四川郫县的一座古墓中出土了两块极其珍贵的石刻。一方石碑横置于墓中后室作为护壁，其背面上部浮雕伏羲、女娲、蟾蜍，下部刻朱雀、玄武、牛首、鹿、圭、璧、璜各一。两侧饰青龙、白虎。其正面上部浮雕一展翅扬尾朱雀，朱雀下男女相对而立，应为死者肖像，女像后一使女跪侍(图15—3)。图像下所刻碑文共13行，大部剥蚀，惟首尾数行尚可释读：

永初二年七月四日丁巳，故县功曹郡掾□□孝渊卒。呜呼！

□孝之先，元□关东，□秦□益，功烁纵横。汉徒豪杰，迁□□梁。建宅处业，汶山之阳。崇誉□□，□兴比功。故刊石记，□惠（？）所行。其辞曰：惟王孝渊，严重毅□，□怀慷慨……爰示后世，台台勿忘。子子孙孙，秉承久长。永建三年六月始旬丁未造此石碑。祥吉万岁，子孙自贵。立人张伯严主。

由碑文可知王孝渊的祖上为西汉时从关东迁至四川的豪强。王死于东汉永初二年（公元108年），而墓碑之立则在东汉顺帝永建二年（公元127年）。此碑为屈指可数的纪年画像石中一例。

同墓所出另一石刻为一旧碑改制的墓门（图15-4）。其碑文为极规整的汉隶，书法似孔宙碑，内容却与墓葬无关，而是一份登记民户财产的《簿书》。史载东汉时期曾于公元39年、73年、76年三次登记私有田产。❹ 第三次的检查情况见于《后汉书·秦彭传》：

> 建初元年，迁山阳太守……每于农月亲度顷亩，分别肥瘠，差为三品，各立文簿，藏之乡里。于是奸吏跼蹐，无所容诈。彭乃上言"宜令天下齐同其制。诏书以所下条式班下三府，并下州县"。❺

可见当时这类记载田亩产业的《簿书》是官府征收租税的根据，"藏之乡里"。汉亡后法令更迁，东汉的《簿书》无所用场而被当作石料重新使用。

图15-4 四川郫县犀浦出土东汉"簿书"残碑

图15-3 四川郫县犀浦出土东汉碑（左页图）

❶ 河南省文化局文物工作队、南阳市文物管理委员会：《河南南阳东关晋墓》，《考古》1963年1期，页25~27。

❷ 王儒林：《河南西关一座古墓中的汉画像石》，《考古》1964年8期，页424~426。

❸ 谢雁翔：《四川郫县犀浦出土的东汉残碑》，《文物》1974年4期，页67~71。

❹ 范晔：《后汉书》，卷三九，页1305；卷七六，页2467。

❺ 同上，卷七六，页2467。

汉明、魏文的礼制改革与汉代画像艺术之盛衰

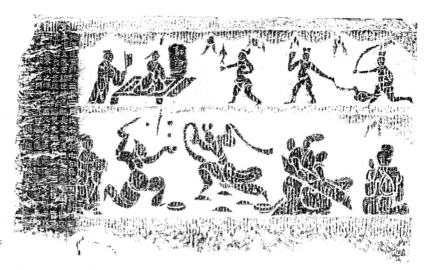

图15-5 河南南阳出土东汉许阿瞿画像

郫县墓的时代可由墓中出土的"直百五铢"币确定为三国时期。《簿书》石碑上的官吏像可能为汉末或三国时期加刻。

第四起发现的意义也不亚于郫县汉碑。此年,南阳一座砖墓中又发现了三块作为墓顶石的东汉画像,墓葬的建造年代可据出土的"定平一百"币定为三国时期。[1]三石之一是刻于公元170年的"许阿瞿画像铭"(图15-5)。石上图文并列,碑文六行,为四言韵文的赞体:

惟汉建宁,号政三年。三月戊午,甲寅中旬。痛哉可哀,许阿瞿耳。年甫五岁,去离世荣。遂就长夜,不见日星。神灵独处,下归窈冥。永与家绝,岂复望颜?谒见先祖,念子营营,三增仗火,皆往吊亲。瞿不识之,啼泣东西。久乃随逐(逝),当时复迁。父之与母,感□□□。□王五月,不□晚甘。羸劣瘦□,投财连(联)篇(翩)。冀子长哉,□□□□。□□□此,□□土尘。立起□扫,以快往人。

铭文虽不可尽读,但大意可知。首段述许阿瞿之早夭,二段述其父母由思子而去祭祀,但阿瞿不识其先祖父母,惟"啼泣东西",飘忽而逝。三段述其父母念子心切,食不甘味。末段记其父母为子立铭并嘱后代随时祭扫之意。整篇铭文为一绝好的叙事抒情诗,第二段之描写尤为感人,为汉文中稀见之作。

文右画像二层,上层帷幔高垂,幔下一总角孩童坐于席上,画像右上方刻"许阿瞿"三字。许身后立一挥扇侍者,前方三赤身儿童戏鸟,论者以为是"家僮做游戏供小主人取乐的形象"。[2]下层

[1] 南阳市博物馆:《南阳发现东汉许阿瞿墓志画像石》,《文物》1974年8期,页73~75。

[2] 同上,页75。

刻汉画像中常见的舞乐百戏。这块石刻因而成为汉代肖像画存在之确证。

南阳、四川、山东为东汉画像艺术的三个中心，1975 年以前此类发现多在前两处，1975 年以后的发现则集中于山东。1978 和 1979 两年，嘉祥县宋山村接连发现了三座魏晋墓葬。三墓结构相同，距离亦甚近，应属同一家族的茔域。其中墓一出土画像石 9 块，❸ 墓二出土 21 块，墓三出土 10 块。❹ 这些石刻或用作壁石或顶石，或铺于地面，画面均以石灰覆盖，显然是以旧石刻作为建筑石料。画像的风格大致为两种，一种图像凹入，画风稚拙，与孝堂山石刻相近，可定为公元 1 世纪作品。另一种则为凸面浅浮雕，图像极为规整，与著名的武氏祠石刻如出一手，时代可定为 2 世纪后叶。

这批石刻的历史价值有三：一是大批汉石刻用作筑墓石料肯定了以前的零星发现绝非偶然现象。二是考古家蒋英炬成功地证明了大部分宋山石刻出自一种东汉小祠堂。蒋把三墓中出土的武氏祠风格石刻复原为四座小祠堂，一方面确定了石刻的确切来源，另一方面也证明了这种以前不知的东汉墓葬建筑形式（图 15-6）。❺ 三是宋山墓中出土的一块画像石上刻有目前所知最长的一篇墓葬铭文（图 15-7），所载史实对汉画及一般汉史研究至关重要，兹录于下：

❸ 嘉祥县武氏祠文管所：《山东嘉祥宋山发现汉画像石》，《文物》1979 年 9 期，页 1~6。

❹ 济宁地区文物组、嘉祥县文管所：《山东嘉祥宋山 1980 年出土的汉画像石》，《文物》1982 年 5 期，页 60~69。

❺ 蒋英炬：《汉代的小祠堂——嘉祥宋山汉画像石的建筑复原》，《考古》1983 年 8 期，页 741~751。

图 15-6　山东嘉祥宋山 1 号东汉小祠堂复原图

永寿三年十二月戊寅朔，廿六日癸巳。惟许卒史安国，礼性方直，廉言敦笃，慈仁多恩，注所不可。禀寿卅四年遭□。泰山有剧贼，军士被病，徊气来西上。正月上旬，被病在床，卜问医药，不为知闻，闻忽离世，不归黄渌（泉），古圣所不勉（免），寿命不可诤。乌呼哀哉！蚤（早）离父母三弟。其弟婴、弟东、弟强，与父母并力奉遗，悲哀惨怛。竭孝行，殊义笃，君子熹之。内修家事，亲顺敕，兄弟和同相事。悲哀思慕，不离冢侧，墓庐甶窀，负土成坟。徐养凌柏，朝莫（暮）祭祠。甘珍噎（滋）味，嗛（兼）设随时，进纳定省若生时。以其余财，造立此堂。募使名工：高平王叔、王坚、江胡。继石连车，采石县东南小阳山。涿（琢）疠（砺）摩（磨）治，规柜（矩）施张。褰帷反月（宇？），各有文章。调（雕）文（纹）刻画：交龙委蛇，猛虎延视。玄蝯（猿）登高，师（狮）熊蹕戏。众禽群聚，万狩（兽）云布。台阁参差，大兴舆驾。上有云气与仙人，下有孝友贤仁。遵者俨然，从者肃侍。煌煌濡濡，其色若备。作治连月，功扶（夫）无亟（极），贾（价）钱二万七千。父

图15-7　山东嘉祥宋山出土东汉刻铭画像石

母三弟，慕（莫）不竭思。天命有终，不可复追。惟倅刑伤，去留有分。子与随没寿，王（忘）无扶死之男，恩情未及。迫褾有制，财币雾（务）隐，藏魂空悲。憼（痛）夫！夫何涕泣双并，传告后生，勉修孝义，无辱生生。唯诸观者，深加哀怜。寿如金石，子孙万年。牧马羊牛诸僮，皆良家子，来入堂宅，但观耳，无得豖（琢）画，令人寿。无为贼祸，乱及孙子。明语贤仁四海士，唯省此书勿忽矣。易（刿）以永寿三年十二月十六日，太岁在□□成。

此铭的意义无法在本文中详细讨论，概而言之，文中记载"泰山剧贼"一事可与《后汉书·桓帝纪》所述"泰山、琅玡贼公孙举"反叛事相互印证。❶铭文详记立祠经过，对建筑形式及画像内容方位的描述也为研究汉画图像和象征意义提供了极重要的材料。

嘉祥为山东画像艺术中心，毁祠造墓的现象也尤为普遍，继宋山三墓，1981年五老洼村一座三国墓中又出土了一组15块汉代石刻，画面也同样以石灰涂盖。其形状和内容证明这些石刻同是取自汉代祠堂。一个较为重要的发现是一幅"朝拜图"中主要人像上刻有"故太守"三字，似可证明原石的归属。❷

考古学者已注意到这种"毁祠造墓"的现象并加以解释，如李发林在其《山东汉画像石研究》一书中述及这种现象，随即论道：

> ……画像分布的中心，河南南阳地区，是前期黄巾军活动主要地区；而山东青州、兖州和徐州地区，则是后期黄巾军活动的主要地区。农民起义军打击了封建豪强地主的势力，使他们无法去维持这种浪费人力、物力和时间的厚葬陋俗。其后，在三国时期大约半个世纪内，社会秩序始终是动荡不安。画像石大约就在此段时间内，逐步地被废止了。❸

李发林的解释无法说明很多具体历史现象，如由现存墓葬、祠堂铭文可知这些建筑并非专属"封建豪强地主"，而往往为一般百姓和地方小吏所立。"毁祠造墓"也不仅仅出现于河南和山东，而实际上遍及全国，如五老洼墓发掘者所说："看来当时（指三国或西晋。——笔者注）可能通行利用汉画像石重砌墓室。"❹进而言之，古代中国人把祖先墓地视为家族宗教圣地，东汉王充说："墓者，鬼神所在，祭祀之处，

❶ 范晔：《后汉书》，卷七，页300、302。

❷ 朱锡禄：《嘉祥五老洼发现一批汉画像石》，《文物》1982年6期，页71~78。

❸ 李发林：《山东汉画像石研究》，济南，齐鲁书社，1982年，页50。

❹ 同❷，页71。

斋戒洁清，重之至也。"[1]怎么可能随意拆除自己或他人的家族享堂以造新墓？种种迹象表明当时必有一种极强大之压力，其猛烈足以突然改变人们素所尊奉的习俗。这一压力的来源并不难寻找，实际上明载于《三国志》和《晋书》中。

据《三国志·魏书》，东汉覆亡后二年，魏文帝曹丕下诏崇古复礼，其诏文曰："礼，国君即位为椑，存不忘亡也。昔尧葬谷林，通树之，禹葬会稽，农不易亩。"以此为据，他对自己陵墓的规定是"无为封树，无立寝殿、造园邑、通神道……冢非栖神之宅，礼不墓祭……若违今诏，妄有所变改造施，吾为戮尸地下，戮而重戮，死而重死！"[2]可谓声色俱厉。改革之所及，他甚至下令拆除其父曹操陵园中的建筑。《晋书·礼志》载：

> 魏武葬高陵，有司依汉立陵上寝殿。至文帝黄初三年，乃诏曰："先帝躬履节俭，遗诏省约，子以述父为孝，臣以系事为忠。古不墓祭，皆设于庙。高陵上殿皆毁坏，车马还厩，衣服藏府，以从先帝俭德之志。"[3]

但正如汉明帝设上陵礼之意并非纯属"至孝"，魏文帝废上陵礼亦非志在"俭约"。在古代中国，改朝换代从来不是轻易之举，攻城掠地固可造就一世之雄，但欲立万代之基就"必也正名乎"。如曹丕诏文所称："礼，国君即位为椑。"曹魏代汉宣传攻势的核心在于废汉之"淫祀"而复周之古礼。如黄初五年（公元224年）十二月诏文所载：

> 先王制礼，所以昭孝事祖，大则郊社，其次宗庙，三辰五行，名山大川，非此族也，不在祀典。叔世衰乱，崇信巫史，至乃宫殿之内，户牖之间，无不沃酹，甚矣其惑也。自今，其敢设非祀之祭，巫祝之言，皆以执左道论，著于令典。[4]

于是乎土木大兴，宗庙之建设与冢祠之毁除同时并举，"一如周后稷、文武庙祧之礼。"[5]

史称东晋宣帝遗诏"子弟群官皆不得谒陵"，但元帝后诸公又有上陵之举。成帝时又行禁止，穆帝时重又恢复。[6]如此反反复复，庙、墓逐渐形成两立。这个两立系统遂成为以后朝代祖先崇拜的基本模式。

[1] 王充：《论衡》，见刘盼遂《论衡集释》，上海，上海古籍出版社，1957年，页468。

[2] 陈寿：《三国志》，北京，中华书局，1959年，卷二，页81~82。

[3] 房玄龄：《晋书》，北京，中华书局，1974年，卷二〇，页634。

[4] 陈寿：《三国志》，卷二，页84。

[5] 房玄龄：《晋书》，卷一九，页603。

[6] 同上，卷二〇，页634。

叁

中古佛教与道教美术

早期中国艺术中的佛教因素（2—3世纪）
何为变相？
敦煌172窟《观无量寿经变》及其宗教、礼仪和美术的关系
敦煌323窟与道宣
再论刘萨诃
汉代道教美术试探
地域考古与对"五斗米道"美术传统的重构
无形之神

16

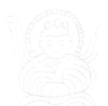

早期中国艺术中的佛教因素

（2—3 世纪）

（1986 年）

　　几十年来，中国艺术史学者一直都在试图通过对早期佛教艺术实例的寻求，来探究中国佛教艺术的起源问题。1953 年，水野清一和长广敏雄宣称："目前所见表现佛像的最早实例见于汉式铜镜的纹饰。"❶次年，理查德·爱德华（Richard Edwards）公布了关于四川麻濠汉代崖墓的调查报告，报告中判定墓葬前室中所见的一个浮雕图像为一尊佛像。❷俟后又有更多的遗迹发现，如四川彭山出土的一件陶器座、山东滕县的一件画像石残块、内蒙古和林格尔墓前室顶部的一段壁画，均被断为中国早期佛教艺术作品。这些材料多数已为俞伟超新近的《东汉佛教图像考》一文所提及，文章的标题清楚地表明了他的结论。❸

　　然而，与这一主流观点相左的还存在另外一种有些被忽略了的意见，如日本的水野清一和长广敏雄及中国的曾昭燏均曾注意到这些图像与印度佛教艺术有别，推断这些图像可能是些"类佛的中国传统神仙"，并非真正意义上的佛。❹

　　最近的一个发现似乎继续引发这一争论。1980 年中国历史学家史树青参观了苏北连云港孔望山的一个汉代遗址，断定这里的大部分石刻亦在中国最早的佛教遗迹之列。❺这一发现引起了许多中国学者的注意。1981 年 4 月在北京召开了关于孔望山石刻的研讨会，部分学者还发表了有关这一主题的研究论文。❻在确认了包

❶ 长广敏雄、水野清一：《云冈石窟，西历五世纪におけゐ中国北部佛教窟院の考古学的调察报告》卷 6，文字部分，页 80，京都，1953 年。

❷ R. Edwards, "The Cave Reliefs at Ma Hao," *Artibus Asiae*, vol. XVIII, 1954, no. 1, pp.103–125.

❸ 俞伟超：《东汉佛教图像考》，《文物》1980 年 5 期，页 8~15。

❹ 曾昭燏：《沂南古画像石墓发掘报告》，页 65~67，北京，1956 年；长广敏雄、水野清一：《云冈石窟，西历五世纪におけゐ中国北部佛教窟院の考古学的调察报告》，页 80~81。

❺ 刘长征：《国宝的发现者——史树青先生在连云港市考古随记》，《光明日报》1981 年 3 月 6 日；连云港博物馆：《连云港市孔望山摩崖造像调查报告》，《文物》1981 年 7 期，页 1。

❻ 据我所知，1981 年以来，有关孔望山石刻的文章见于发表的有：连云港博物馆：《连云港市孔望山摩崖造像调查报告》、李洪甫：《孔望山佛教造像的内容及其背景》，《法音》1981 年 4 期；阎文儒：《孔望山佛教造像的题材》，《文物》1981 年 7 期；阎文儒：《再论孔望山造像的题材》，《考古与文物》1981 年 4 期；俞伟超：《孔望山摩崖造像的年代考察》，《文物》1981 年 7 期；步连生：《孔望山东汉摩崖佛教造像初辨》，《文物》1982 年 9 期；李洪甫：《孔望山造像中部分题材的考订》，《文物》1982 年 9 期。

括一尊佛像、五个比丘、几个供养人、一幅本生故事和一铺涅槃图在内的石刻内容的佛教母题性质之后，多数学者都确信这些石刻为佛教造像无疑。❶俞伟超在文中加进了一条看似奇怪却又十分切要的附言：孔望山佛教石刻原本隶属于一道观。❷

上述研究为本文提供了极有价值的材料，富有启发性。然而，无论研究者是否认为这些图像为佛教图像，他们均没有回答一个关键性问题，即当我们指称某物为"佛教艺术作品"时，这一术语的背后是否有一个并非模棱两可的定义？根据一种流行观点，任何带有确切的佛教题材或具有特定佛教艺术形态特征的作品，都是佛教艺术作品。孔望山某些石刻图像内容的确定，很大程度上正是基于这一前提的。然而我希望在本文中提出的是，只有那些传达佛教思想或者用于佛教仪式或佛事活动的作品，才可以被看做佛教艺术作品。我们不能期望仅凭它们的形态，或者仅凭其与某些可比物之间的些许相似来确定这类艺术作品的内涵；我们还必须注意作品的功用，及其赖以产生的文化传统和社会背景。

更进一步说，学者们的首要问题常常是对这些作品与标准印度佛教图像共有特征的判定，这个问题在很大程度上决定了他们的思路。然而悉心留意这些作品的那些混合和变异的特征可能更加重要。其原因是这些混合和变异的特征一方面可能暗示着佛教与中国传统思想之间的某种联系；另一方面，这些特征有可能揭示普通汉代人对于佛教的理解。

这两点主张关系到另外一个更加重要的问题：当佛教进入文化传统、宗教信仰和社会组织结构与印度截然不同的汉代中国时，它是以怎样的方式立足？又如何获得了进一步发展的可能？体现佛教因素的汉代艺术品应能为这一问题的研究提供丰实的材料。

一、汉代艺术中的佛教因素

早期中国人对佛教的兴趣，似乎在很大程度上是由佛作为一个外来神祇的吸引力的激发而产生的。对照早期文献中有关于佛的零星描述，我们发现人们对佛的形象特征有着相当一致的认识。传统佛教徒大体把汉明帝永平年间（58—75年）遣使求佛之

❶《文物》记者：《连云港孔望山摩崖造像讨论会在京举行》，《文物》1981年7期，页20。

❷ 俞伟超：《孔望山摩崖造像的年代考察》，页13~15。

❸ 僧祐：《出三藏记集》，高楠顺次郎等：《大正新修大藏经》2145，页42~43，东京，1922—1933年。学者们对《四十二章经》的年代有不同意见，汤用彤与许理和（E. Zürcher）等认为成文于汉末。汤用彤：《汉魏两晋南北朝佛教史》，页31~46，上海，1938年；E. Zürcher, *The Buddhist Conquest of China*, 1959, E.J. Brill, p.30；一些人主张应晚于公元306年，见吕澂《中国佛教学源流略讲》，页276~282，北京，1979年。无论哪种意见，均代表了公元2世纪后半叶和3世纪中国对早期佛教的认识，见A.C. Soper, *Literary Evidence for Early Buddhist Art of China*, 1959, p.1.

事当作佛教传入中国之始。虽然其可靠性尚可讨论，但这个传说中提供了对佛的有关描述。《四十二章经》载："昔孝明皇帝，梦见神人，身体有金色，项有日光。意中欣然甚悦之。明日，博问群臣，此为何神。有通人傅毅曰：'臣闻天竺有得道者，号之曰佛，飞行虚空，身有日光，殆将其神也。'"❸类似的记载也见于牟子的《理惑论》、稍晚的道教著作《老子化胡经》和其他一些文献。❹

据《后汉纪》，"佛身长一丈六尺，黄金项中佩明光。变化无方，无所不入，故能化通万物而大济众生。"❺牟子《理惑论》中的描述更为详细："佛者，谥号也。犹名三皇'神'五帝'圣'也。佛乃道德之元祖，神明之宗。绪佛之言，觉也。恍惚变化，分身散体，或存或亡，能小能大，能圆能方，能老能少，能隐能彰。蹈火不烧，履刃不伤，在污不染，在祸无殃。欲行则飞，坐则扬光，故号为佛也。"❻

上引文献表明了公元3世纪前后，人们大体认为佛是一印度神，身材奇伟，体呈金色，项有光芒，进而又认为佛具有飞翔和幻形的法力，能与中国古代的圣贤一样救助民生。这种观念是汉代流行的神仙家和儒家思想的结合，❼神仙家可长生不老，能事飞翔和幻形，儒家圣贤匡众济世，到了"佛"这里，成了二者的结合。《四十二章经》称："辞亲出家为道，名曰沙门，常行二百五十戒，为四真道。行进志清净成阿罗汉。阿罗汉者，能飞行变化，住寿命，动天地。"❽这一观念与修炼成仙和得道升天的道家理想近乎是完全一致的。

有关于佛的这一特有观念的形成，与汉代流行思想以及佛教传入中国的时间均有密切关联。释迦牟尼宣扬"四谛"时，强调"无我"和"无常"，早期佛教的基本思想显然是对立于长生观念的，可是当佛教由大众部发展为大乘教，佛也逐渐成为能普渡众生的超自然存在，其像被做成了人形以供膜拜。佛教于1世纪传入中国时正处于这个发展阶段，❾因此人们很容易将佛与中国传统中

❹ 见《老子化西胡品》，王悬河：《三洞珠囊》（《道藏》，上海，1926年）卷9，页14~15。《老子化胡经》作者为晋代王浮，见E. Zürcher, *The Buddhist Conquest of China*, pp.293-294；福井康顺：《道教の基础の研究》，东京，1925年。关于《理惑论》的真伪问题有争论，胡荫麟、梁启超、常盘大定和吕澂等认为是伪作；多数研究者如孙贻让、余嘉锡、胡适、汤用彤、马伯乐（Henri Maspero）和伯希和（Paul Pelliot）则认为它是研究中国早期佛教史的宝贵资料。福井康顺对此做过全面研究，认为应成书于3世纪中叶，福井康顺：《道教の基础の研究》，页332~436，东京，1925年；E. Zürcher, *The Buddhist Conquest of China*, pp.13-15.

❺ 袁宏：《后汉纪》，卷10，页112，上海，1937年。

❻ 牟子《理惑论》，重校平津馆丛书第甲集《牟子》。

❼ 与道家和其后道教思想不同的是，"神仙家"主张人可以通过修炼来获得长生不老。关于此说在汉代的流行情况参见周绍贤《道家与神仙》，台北，1970年。

❽ 高楠顺次郎等：《大正新修大藏经》2145，页43。

❾ 关于佛教传入中国的时间有诸多说法，如僧人在秦始皇时期来到秦都（公元前221-前208年）；张骞在138年带来佛教；霍去病获休屠王之金人；汉明帝梦见神人等。这些说法由于缺乏有力证据，只能作为传说，它们有意宣传的成分远大于历史的真实。这里我把《后汉书》中所载楚王英于公元65年崇佛作为佛教传入中国之始，见E. Zürcher, *The Buddhist Conquest of China*, pp.19-24, 26-67.

图16-1 四川麻濠汉墓 2世纪晚期

图16-2 四川麻濠汉墓佛像

❶ R. Edwards, "The Cave Reliefs at Ma Hao," p.113.

❷ 闻宥:《四川汉代画像选集》,上海,1955年,图版59释文;俞伟超:《东汉佛教图像考》,页5。俞伟超先生曾告知,柿子湾墓中也有两尊同样的佛像,位置也在连接前后室的门道墙上,并认为柿子湾墓和麻濠墓同属于2世纪后半叶,即桓、灵时期。

❸ 以下文章提到麻濠墓的佛像:R. Edwards, "The Cave Reliefs at Ma Hao," p.113; 李复华、陶鸣宽:《东汉岩墓内的一尊石刻佛像》,《文物参考资料》1957年6期;俞伟超:《东汉佛教图像考》;杨泓:《国内最古的几尊佛教造像实物》,《现代佛学》1962年4期;杨泓:《试论南北朝前期佛像服饰的主要变化》,《考古》1963年6期;水野清一:《中国的雕刻》。

的超自然力量联系在一起,甚至有时以佛像来替代对传统中国神的表现,这也是不难理解的。

1949至1950年,理查德·爱德华调查了四川麻濠东汉崖墓,在石门额上发现了一尊孤立的浮雕人像(图16-1),像呈坐姿,左手撩袍角,右手施无畏印,顶有肉髻,头带项光(图16-2)。所有的这些特征,都使得爱德华毫不犹豫地断定"这是一尊佛像",❶ 据闻宥和俞伟超称,类似的图像在四川柿子湾汉墓也有发现,❷ 这样,两尊佛像在同一时期同一地域出现,表明以佛像装饰墓葬在东汉时期的四川平原极有可能是一个流行广泛的习俗。

正如爱德华和其他学者所考证,❸麻濠汉墓中形象的带有基本的"佛像"图像学标志——肉髻、项光、施无畏印,并且左手捏袈裟一角,与印度佛教中心犍陀罗、抹吐罗和阿迈拉瓦提的佛像无异(图16-3、16-4),显然表明了东汉后期印度佛教和佛教艺术已东渐中国。可是,这里就出现了一个问题:为什么这种圣像在刚一进入中国时,就离开了他接受礼拜的圣殿而进入了埋有死人的坟墓呢?要回答这一问题,我们必须先考察一下麻濠墓以及其他东汉墓葬和祠堂中画像内容的布置情况。

麻濠墓的石室墙壁上雕凿仿木结构建筑式样来喻示着死者的生活空间（或庭院），浮雕的人物和场面被分别安排在上方的门额和下方的四壁两个不同区域，下方四壁楹柱之间刻有荆轲刺秦王、秦始皇寻宝鼎以及天马、门人等历史故事和人物画面，上方门额处刻龙首和"佛像"。这一安排可以和著名的武梁祠的画面布置做一比较，在那里，下方壁面上依次刻有三皇五帝、圣贤孝子，还有一些包括荆轲刺秦王在内的历史故事，而作为神仙的东王公和西王母以及伴护他们的神兽、神鸟和灵怪形象，则被装饰在历史故事画面上方的山墙部位（图16-5）。

东王公和西王母是汉代普遍信奉的神仙，大量出现于汉代艺术中，人们认为他们住在西方昆仑山的一个奇异王国里，掌握着不死之药。[4] 他们的形象本身即已成为不死的象征，以寄托人们祈求长生的愿望。如此，武梁祠画像的布置安排清楚地表示祠堂三壁上的画面是为让后人铭记古代先贤的榜样，因为他们体现了儒家伦理道德的最高标准，那是汉代人行为的基本准则；山墙上的东王公和西王母形象则表达了人们对长生不老的希冀。两种思想观念的混合——现世和来世、儒家和神仙家——典型地反映在武梁祠的石刻画像当中。同样，这种观念上的混合也在麻濠墓中表露了出来，惟一不同的是武梁祠山墙上出现的神仙图像，在这里

❹ 曾布川宽：《昆仑山への昇仙》，页147~152，东京，1981年。

图16-3　印度拉合尔出土坐佛　2—3世纪　　　　图16-4　印度抹吐罗出土坐佛　2世纪

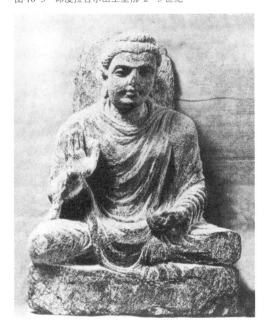
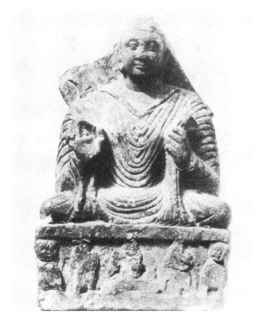

图16-5 山东嘉祥武梁祠
石刻 2世纪中期

图 16-6　内蒙古和林格尔汉墓壁画　2 世纪晚期

已为门额上的"佛像"所代替。前面所引有关汉代人对佛的理解的文献提示了这一替换的理由——佛作为来自西方世界"外神",又有助人不死之力,在汉代人心目中也就很自然地与东王公和西王母的形象发生了联系。❶ 这种观念导致了佛像功能的一次重要转变,在麻濠墓中,这尊圣像不再是公共场合中的参拜对象,而是死者期望死后升仙的个人愿望的象征。这一转变解释了为什么在东汉时期,佛像和其他一些佛教画面经常被用来装饰坟墓。

在内蒙古和林格尔东汉墓的壁画中,前室顶部东向绘东王公,西向绘西王母,南向是一人骑着一头白象——被认为是佛传故事中的"乘象投胎"画面(图16-6);在朝北方向绘有一盛着一些球状物的盘子,榜题为"猞猁"(即舍利)。❷ 东王公、西王母与佛教象征物共同形成一组图像,应意味着在汉代人的观念中它们的意义是相对应的。

山东沂南画像石墓提供了另一个反映这种"对应"的例子,❸ 在墓葬后室的八角擎天柱上刻有东王公、西王母和两尊带项光的立像(图16-7)。东王公头戴平顶冠,西王母着精致的花冠,双手均插于宽大的袍袖之中,怀中皆拥一扇平状法器,端坐在巨鳌托奉的三峰耸立的昆仑山上,头上方张悬着华盖。两尊带项光的立像在柱上的位置与东王公、西王母的位置相对应,身着窄袖上衣,下穿带流苏的短裙,具有同样的装饰。但两者亦有不同,如一尊臂持一鸟,立于神龙之上;另一尊则徒手站在一株灵芝上。由此可见,它们的神

❶ 如范晔《后汉书》:"或云其国(安息即波斯)西有弱水、流沙,近西王母所居处。"《后汉书》,页 2920,北京,1965 年。

❷ 俞伟超:《东汉佛教图像考》,页 68~69。

❸ 关于沂南画像石墓的年代有两种意见,曾昭燏和俞伟超认为属于东汉时期,见俞伟超《东汉佛教图像考》;曾昭燏:《沂南古画像石墓发掘报告》,北京,1956 年;安志敏、李文信和史学研(音译,Shih Hsio-yen)认为稍晚,可能属于晋,见安志敏《论沂南画像石墓的年代问题》,《考古通讯》1955 年 2 期;李文信:《沂南画像石墓年代的管见》,《考古通讯》1957 年 6 期;Shih Hsio-yen, "I-nan and Related Tombs," Artibus Asiae, vol. XXII, no. 4, 1959.

图 16-7　山东沂南汉墓石刻　2 世纪晚期至 3 世纪

性特征是由不同宗教传统中的一些神圣符号暗示出来的：项光属于佛的象征物，而龙和灵芝则历来与中国的神仙相关。此柱南面的另一尊坐像也带有这些混合特征 (图16-7)，其背部生有一对羽翼，如同东王公和西王母，并为一个羽人所托举。但其右手明显上举作施无畏印，正如麻濠墓中佛像的手势。头顶上的一个突起物企图表示肉髻，但是上面又有一小冠或络带。鉴于这些混合的或不标准的圣像特征，以上这三尊像都很难确切地定名为佛，我们只能说它们融合了佛像和中国仙人的不同艺术表现。它们被刻在墓中，与东王公和西王母一道象征着死者向往的仙境。

佛像与西王母和东王公像之间不但对应，而且可以互相置换。一些互换的例子表明，在公元2、3世纪时，佛不仅在道教神圣和儒家贤哲当中占有一席之位，而且也还与一些地方性信仰合而为一。我们可以在2世纪的一个例子里获悉这种合流的情形。这是一个陶座，40年前出土于四川彭山的一座东汉墓，现藏南京博物院 (图16-8)。陶座的圆形底座上部竖立着一段圆柱体类似于树的残干，底座的侧面装饰有一组双龙拱璧的浮雕图像。树干正面是一尊高浮雕的佛像，为两尊立像夹护，俞伟超揣摩这两尊立像为菩萨。❶ 佛像面部已漫漶不清，但其他一些特征，如高高凸起的肉髻，

❶ 俞伟超：《东汉佛教图像考》，页75。

图16-8　四川彭山汉墓出土泥质灰陶摇钱树座　2世纪晚期　南京博物院藏

图16-9　四川三台出土汉代泥质灰陶摇钱树座　2世纪晚期

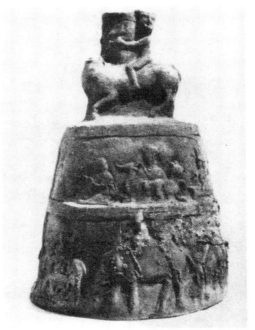

右手施无畏印、左手执衣袍角等姿态,则与麻濠墓中的那尊"佛像"相类。

另一件类似的陶座也是发现于四川(图16-9),其上段的装饰不是佛,而是端坐于龙虎宝座、旁有两仙人夹护的西王母。在它的下段,则出现了取材于印度艺术的象奴与三头大象。❶这一点,有待稍后讨论。俞伟超研究了这类陶座的功能并指出其与汉代中国西南地区流行的对"社"的崇拜的联系,指出它是象征地祇的铜质"钱树"的底座。❷根据于豪亮所掌握的材料,目前所出土的东汉时期的"摇钱树"座通常以东王公和西王母图像为装饰。❸出现在摇钱树座上的佛像再次证明他被当成了与东王公和西王母类似的神,并且又与代表丰收、六畜兴旺和家庭繁昌的社神崇拜发生了联系。

既然佛被认作仙人,具有飞升和幻化的法力,在中国人的思维中就很容易将他与拥有同样能力的龙联系在一起。在上面谈到的那个陶座的佛像下方,有二龙拱璧;在麻濠墓中,与佛并排着的是一个龙首;在后面将谈到的盇氏镜的背面装饰中,盛于盘中的佛舍利❹和一条龙则被当成一对对应物构制在一起(图16-10);甚至于5世纪的一件铺首(图16-11),❺也显示了同样的意趣。这件铺

❶《新中国出土文物》,页395,北京,外文出版社,1972年。

❷ 俞伟超:《东汉佛教图像考》,页75。

❸ 于豪亮:《钱树、钱树座和鱼龙曼衍之戏》,《文物》1961年11期,页43。

❹ 把"舍利"画成球状盛在盘中是2至5世纪的流行风格,根据和林格尔墓的发掘者李作智的记录,在前室东墙上画有一盘中盛四个球状物,榜题为"猞猁",见俞伟超《东汉佛教图像考》,页69,俞伟超《东汉佛教图像考》页71引《法苑珠林·舍利篇·感应缘》:"魏明帝洛城中本有三寺,其一在宫之西,每系舍利在幡刹之上,辄斥见宫内,帝患之,将毁除坏。时有外国沙门居寺,乃金盘盛水,水贮舍利,五色光明,腾焰不息。"

❺ 类似的铺首还藏于大英博物馆(the British Museum)和旧金山亚洲艺术博物馆(the Asian Art Museum, San Francisco)。1933年,宁夏固原北魏墓中出土了带有相同人像和艺术风格的两例,为此类器物提供了时代标准,并证明是棺上的装饰。参见韩孔乐和罗丰《固原北魏墓漆棺的发现》,《美术研究》1984年2期,页3~11。

图16-10 盇氏镜 3世纪
(采自大村西崖《支那美术史雕塑篇》图版419,东京)

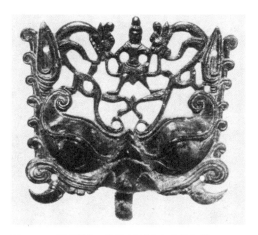
图 16-11 兽面铺首 4世纪（大阪市立美术馆《六朝の美术》，东京，1976）

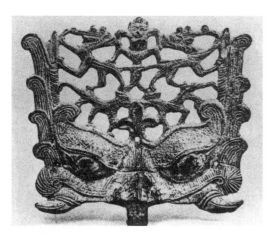
图 16-12 兽面铺首 4世纪（A. J. Koop, *Early Chinese Bronze*, pl. 960, New York, 1924）

首的上部铸有一神像，头顶有高高的突起物，或为发髻，穿着很像菩萨，双手挽着龙的缰绳，这种构图形式把菩萨与中国古代传说中著名的驯龙人物豢龙氏联系了起来，后者的形象正可见于一件类似的铺首（图 16-12）。❻

上述器物中显现的佛与龙的联系也与汉代流行的祥瑞思想有关。❼ 祥瑞说的理论根据相当简单：简言之，所有自然现象都传达着天的意志，某些奇异现象则表达了天的警示或对人类行为的控制。但祥瑞的意义毕竟太多样太纷杂了，所有的奇异事物与事件均可以被看做是代表天的指令的"奇异现象"。我们可以说祥瑞思想的一端是董仲舒的儒家思想，根据他的理论，帝王乃为天子，天子受命于天，通过"受命符"之类的媒介物传达天的指令即是祥瑞。❽ 祥瑞思想的另一端则是由各种大众信仰构成的祥瑞观念，汉代民众沉迷于祥瑞，尤其在灾乱四起的东汉时期，祥瑞的观念到处弥漫。这些祥瑞包含有地瑞、天瑞、植物瑞、动物瑞、矿物瑞、器物瑞、神仙瑞等等，其概念已经大大地展延了自然现象的范围。❾ 在这种背景之下，自外域泊来的佛教圣物也就很自然地被当成祥瑞。

武梁祠石刻画像中的"祥瑞"图旁有榜题注明其各自的功能意义，如"比翼鸟，王者德及高远则至"；"玉马，王者清明尊贤则至"。❿ 值得注意的是其中的一幅祥瑞图是一朵正为两个仙人所膜拜的大莲花（图 16-13），莲花题材早在汉代以前就已经在青铜器的

❻ 豢龙氏为传说中的人物，曾为舜帝养龙，见《左传·昭公二十九年》；A. J. Koop, *Early Chinese Bronze*, New York, 1924, pl. 6, c.

❼ Wu Hung, "A Sanpan Shan Chariot Ornament and the *Xiangrui* Design in Western Han Art," *Archives of Asian Art*, vol. 37, 1984. 中译见本书《三盘山出土车饰与西汉美术中的"祥瑞"图像》。关于汉代图像艺术中的祥瑞题材，见林巳奈夫《汉代鬼神の世界》，《东方学报》46期（1974年），页 223～306。

❽ 董仲舒：《春秋繁露》卷6，页3，上海，1935年。

❾ 内蒙古自治区博物馆：《和林格尔壁画墓》，页 25，北京，1978年。

❿ E. Chavannes, *Mission Archeologique dans la Chine Septentrionale*, Paris, 1909, pl. XLVIII.

图 16-13　山东嘉祥武梁祠石刻（摹刻本）　2 世纪中期

图 16-14　印度菩提伽耶石刻　2 世纪（Coomaraswamy, *La Sculpture de Bodhgaya*, Paris, 1935, pl. L1,1）

装饰中出现，但从未作为礼拜的对象，武梁祠画像所含概念无疑来源于印度佛教艺术（图 16-14），但是这里的莲花不再是作为佛教的象征物，而是作为一种祥瑞。

　　武氏祠前石室中还有另外一个引人注目的画面：两个羽人正在礼拜一座外形颇似一宽底酒瓶的建筑物（可能是一个坟丘）（图 16-15），上面的两条垂直阴线似乎是想勾画一根树立于建筑物底部的箭杆状物，一个羽人和一只鸟在建筑物上方盘旋。这个画面的两旁是两幅分别描绘仙人拜祥草和祥云的画像，这两种题材均频繁地出现于汉代有关祥瑞的文献。由此可以推知，中间的一幅表现的也应该是祥瑞崇拜。但这一题材源于哪里呢？我认为它可能来自印度佛教艺术中的拜塔画面。比较武梁祠的这一画面与桑奇大塔和巴尔胡特大塔的浮雕，可以发现在画面构图、塔的外形、两侧的礼拜者和天上的飞翔物几方面有很多相似（图 16-16、16-17）。然而武梁祠画面要简单得多，印度作品里的那些世俗礼拜者也已变成了汉代祥瑞艺术中流行的羽人。

　　俞伟超认为和林格尔壁画墓中的"仙人骑白象"和"猞猁"图像反映了"佛教信仰仍然是和早期道教交糅在一起"。[1] 实际上，

[1] 俞伟超：《东汉佛教图像考》，页 71~72。

尽管这两种题材来源于印度佛教艺术，但这丝毫不意味着他们仍体现着原有的佛教含义。仙人骑白象画面与凤凰图并排于墙壁的一端，其对面又有猞猁图和麒麟图并列。凤凰和麒麟是汉代最为流行的祥瑞艺术题材，从上面两对画面的关系着眼，可以推知白象和"猞猁"也是表示祥瑞意义的。此外，白象也出现在同一墓中的一组带榜题的祥瑞图系列里，进一步证实了这一解释。❷

"象"在商周艺术中绝不陌生，那么我们说汉代艺术中的白象题材源于佛教又是从何而论呢？俞伟超已经提出这个仙人骑白象的画面源出佛本行传说中的"乘象入胎"。❸根据这个传说，释迦

❷ 内蒙古自治区博物馆：《和林格尔壁画墓》，页34。

❸ 俞伟超：《东汉佛教图像考》，页69~72。

图16-17 印度巴尔胡特石刻 2世纪（A.Cunningham, *Stupa of Bharhut*,

图16-15 山东嘉祥武氏祠石刻 2世纪中期

图16-16 印度巴尔胡特石刻 2世纪（Cunningham, A. *Stupa of Bharhut*, London, 1879, pl. XXXI）

图 16-18 河北定县三盘山出土汉代车饰纹样 公元前 1 世纪

牟尼的母亲摩耶夫人因梦见一白象潜入了她的胎中而感孕。我们在张衡(78—139年)的《西京赋》中可以发现对俞伟超说法的证据,在张衡对奇异的祥瑞世界的描述中有这样一句话:"白象行孕。"❶ 这一概念不属于传统中国思想。同一篇赋中,张衡在表达宫女的美貌容颜时说道:"展季桑门,谁能不营?"意思是说,即便是让贤人展季和名僧桑门见了,也难保不为她们迷人的容仪所动。❷ 此语表明张衡必定是熟悉一些佛教人物和传说的,由此可见他所谈到的"白象行孕"概念必也是源自佛教传说。

❶ 张衡:《西京赋》,《文选》,页43,香港,1960年。

❷ 张衡:《西京赋》,页45;E. Zürcher, *The Buddhist Conquest of China*, p.29;长广敏雄、水野清一:《云冈石窟,西历五世纪における中国北部佛教窟院の考古学の调察报告》卷6,页77。

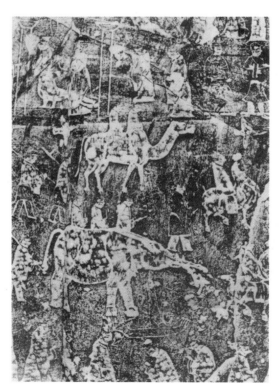

图 16-19 山东长清孝堂山汉代祠堂石刻 1 世纪

白象作为来自西方的祥瑞在公元前2世纪的中国人当中已经是一个流行的概念。武帝在题为《象载瑜》这首著名诗篇中写道："象载瑜，白集西。食甘露，饮荣泉……神所见，施祉福。登蓬莱，结无极。"❸

由于白象在汉代是外邦携来的贡品，❹ 因而在许多汉代的祥瑞图中，象是由外域的献贡者驾驭着的。如河北定县三盘山出土的一件镶嵌铜车马器，其装饰分为四个等份，第一段是象征汉代皇帝的黄龙，其后紧接着是一头白象，白象的背上坐着三个身体裸

❸ 班固：《汉书·礼乐志》卷22，页1069。

❹ 班固《汉书·武帝纪》有"南越献驯象……"的记载（页176）。

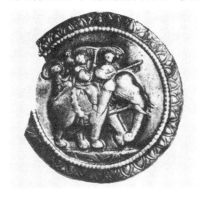

图16-20 巴基斯坦拉瓦尔品第出土银盘 2世纪 大英博物馆藏（B. Rowland, *The Art and Architecture of India*, 3rd edition, Baltimore, Maryland, 1967, pl.192c）

图16-21 巴基斯坦拉瓦尔品第出土银盘 2世纪 大英博物馆藏（B. Rowland, *The Art and Architecture of India*, 3rd edition, Baltimore, Maryland, 1967, pl.192d）

露、头束螺髻的御者（图16-18）。类似的画面又见于四川三台出土的陶座（见图16-9）和孝堂山画像石（图16-19）等处。❺ 将这些画面与其同时或稍早的印度"驭象"图像对照（图16-20、16-21），❻ 可以看到在艺术表现上有许多相似之处。特别是在原得自于巴基斯坦拉瓦尔品第的奥克修斯遗宝中的那些银盘上的画面，大象的动态和三盘山图像几乎完全一致，手持象钩驱赶那些生灵的象奴人数也都是三个。山东滕县东汉墓的一个画像石残块，为敲定这一图像的印度来源提供了又一难得的证据。该石上段，三象奴正驾驭一头六牙大象，紧随一麒麟或神龙之后（图16-22）。在印度佛教中代表佛的某一前世的六牙白象，在这里却被表现成受人驱使的一件贡品、一种体现上天认可皇权的祥瑞。

通过对汉代艺术中之佛教因素的上述讨论，我们可以得出以

❺ 带有象题材的汉代艺术品还包括少室阙及启母阙画像石，徐州茅村冯君儒人墓、铜山洪楼、南阳以及洛阳和西安古路沟墓陶俑，见贾峨《说汉唐间百戏中的"象舞"——兼谈"象舞"与佛教"行象"与海上丝路的关系》，《文物》1982年9期，页53~60。

❻ 正如本杰明·罗兰（Benjamin Rowland）指出的，早期骑象者形象可见于桑奇（Sāñchī）和巴尔胡特（Bhārhut）大塔的圆状装饰中。Benjamin Rowland, *The Art and Architecture of India*, 3rd edition, Baltimore, Maryland, 1967, p.107; Jessica Rawson, *Animals in Art*, London, 1977, pp.36 — 37.

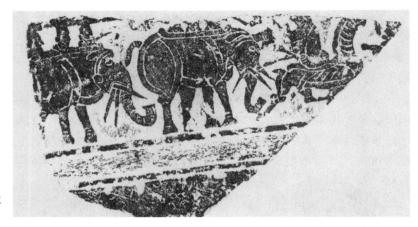

图16-22 山东滕县出土汉代石刻 2世纪

下结论:

(1) 在一般汉代人的心目中,佛是长生不老的外来神仙,有飞翔和幻形法力,并能救助众生。

(2) 基于这种法力,佛被摆到了和西王母等中国仙人等同的地位,与汉代流行的长生思想融为一体,并为中国传统墓葬礼仪所吸收。

(3) 出于同样的原因,佛又被融入到多种地方宗教信仰中,并出现在其宗教象征物上。

(4) 仍是由于同样的原因,佛的有关传说和佛教的象征符号被当作瑞仙和瑞兽,通过与流行的祥瑞思想的融合,成为董仲舒"君权神授"思想的组成部分。

(5) 由于这些本地信仰的非系统性,其吸收和运用这些佛教艺术题材时就不免东鳞西爪,成了一些孤立的偶像和符号。诸如:

 a. 佛像:其标志性特征主要是项光、肉髻和手印,还有披于双肩、衣纹沿上身作平行垂褶的袈裟,右手总是施无畏手印,左手置于胸前或持袈裟一角。

 b. 佛传故事:包括佛的投胎转世和拜塔。

 c. 佛教象征物:包括莲花、舍利和白象。

尽管这些因素均来自印度佛教艺术,但以上所举个例中没有一例具有原有的佛教意义或宗教功能,相反,他们却以其新奇的形式,丰富了中国本地宗教信仰和传统观念的表达。将这些作品

视为早期中国"佛教艺术"的表现、以之为原有佛教意义的真实体现,势必是一种误读。事实上,这些作品甚至不能被看成是佛教与中国传统的综合,而仅仅是反映了汉代流行艺术对某些佛教因素的偶然借用。在我看来,这是佛教艺术初入中国时的基本情形。不过,正是以这样一种粗浅的方式,佛教逐步得以在这片广袤而陌生的土地上扎根立足。

二、东吴和西晋时期的佛像

上文所讨论的艺术品表明,佛教艺术元素在汉代晚期已经被吸收到中国传统思想当中。文献记载也表明大约在同一时期,正统的佛教僧团在洛都建立了他们的宗教中心。公元148年波斯僧侣安世高来到洛阳,标志着一个势力强大而又迅速扩张的宗教社团的开始。继安世高之后,又有一批西域僧人于2世纪后半叶来到洛阳,❶ 他们组成了一个拥有不同成分的团体;他们的宗教,正如许里和(E. Zürcher)所言,很大程度上是"外邦人的宗教",这些人如不是当时的新移民,就是以往移民的后裔,在这些人当中,流传着一些来自印度或中亚地区的佛经写本。❷

在此后的半个世纪里,形势发生了很大的变化。东汉覆灭后,部分佛教领袖由洛阳辗转来到长江中下游的吴国都城建业,与由海路而来的同道一起在那里建立了新的佛教中心。吴地的佛教在某些方面异于洛阳。在洛阳,文化上处于孤立的僧侣们发现自己是在一个陌生世界里阐述着被视为"蛮夷"的宗教教义;相形之下,吴城和建业的高僧们则学贯中西,支谦"讽诵群经,志在宣法"❸,康僧会"明解三藏,博览六经,天文图纬,多所综涉"❹。与专事译经的洛阳僧人不同,吴地的佛教宗师们悉心关注宗教世界以外的中国社会,他们以"佛教术士"的身份依附于王室,为实现其新的宗教提出实际依据。实际上,这些佛徒在某种程度上与其道家对手是在同一层次上活动。康僧会显示佛舍利变化的奇迹深深地打动了吴主孙权,以至于孙权专门为他修建了著名的建初寺。在此期间,吴主也将"神巫"王表召至宫室,并也曾为之建立"第舍"。当下一代吴主孙綝被除"异教"时,他将佛寺与伍子胥庙——

❶ E. Zürcher, *The Buddhist Conquest of China*, pp.23-24;塚本善隆:《中国佛教通史》卷1,页84~100,东京,1968年;任继愈:《中国佛教史》卷1,页141~151,北京,1981年。

❷ E. Zürcher, *The Buddhist Conquest of China*, p.47.

❸ 见慧皎:《高僧传》卷1,页9;Zürcher, *The Buddhist Conquest of China*, p.47.

❹ 见慧皎:《高僧传》卷1,页9;Zürcher, *The Buddhist Conquest of China*, p.52.

❶ E. Zürcher, *The Buddhist Conquest of China*, p.52.

❷ 这些实物包括本文所讨论的20枚铜镜、20件陶瓷残片（图16-24~16-42，16-44~16-59）；此外还有一件291年的铜镜（图16-29）和武昌莲溪寺出土的铜带具（图16-23:a）。承俞伟超先生见告，云梦县文化馆藏有一面铜镜，上面同样装饰着四个佛像，其年代当在4世纪。还有一部分陶瓷人像带有佛的某些图像学特征（图16-23:b），不过从其冠服的形制看，其身份有待进一步考察。

一位被当作吴地的地方神的著名历史人物的祠堂——相提并论。吴地佛教的显著特征还在于它从当时存在的一种"民间佛教"中取得支持。吴国的正统佛教中心建初寺，在孙皓掀起的迫害异教的运动中似乎并未受到触动，这一点令学者们认为孙所被除的是当时流行的民间佛教，并不包括佛教寺院。❶ 在我看来，吴地佛教的流行、佛教思想与中国传统思想的融合，乃至"民间佛教"的存在，均为我们理解当地与大众生活密切相关的艺术品中使用佛像作为装饰题材的普遍性，提供了一个背景。

图16-24　日本京都府向日市寺户町出土神兽镜　3世纪　京都大学藏（樋口隆康《古镜》图版123，东京，1979年）

图16-23:a　武昌莲溪寺孙·吴墓出土铜带具

图16-23:b　武昌莲溪寺孙吴墓出土青铜坐俑

图16-25　日本冈山市一宫出土神兽镜　3世纪　冈山科技大学藏（樋口隆康《古镜》图版124）

图16-26　日本群马县赤城冢出土神兽镜　3世纪（西田守夫文，见 *MUSEUM*，1981,1）

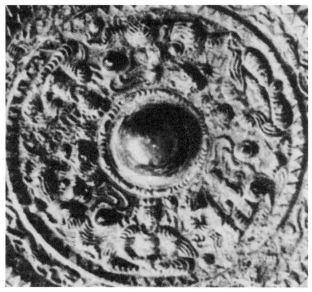

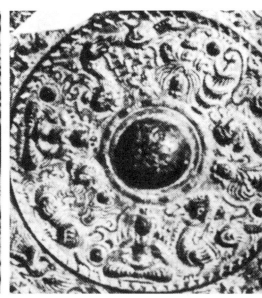

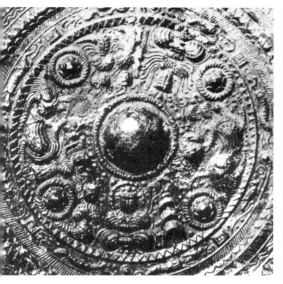

图 16-27 日本京都府相乐郡出土神兽镜　3世纪　京都大学藏（樋口隆康《古镜》图版114）

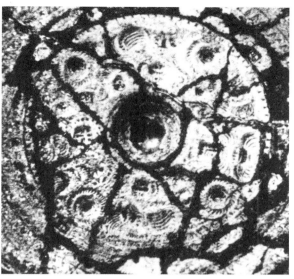

图 16-28 日本京都出土神兽镜　3世纪　东京国立博物馆藏（*MUSEUM*、1966,11）

迄今为止，见之于报道的这类遗迹至少有42例，❷全都出土于或被认为是出土于长江中下游地区。其中在过去的35年间受到学者们关注的是一大批饰有佛像的铜镜。❸

水野清一据其纹饰将这些铜镜分为三种类型：A型为三角缘神兽镜；B型为平缘神兽镜；C型为夔凤镜。❹许多学者认为A型铜镜装饰有佛像，❺但是判定佛像的图像学标准尚需进一步界定，特别是因为佛像与中国传统神仙像的相似点使它们容易混淆。依笔者之见，更准确的分类应不只是将它们简单地划分为两极——中国神像和与之相对的佛像，而是应该注意到这两极中间所包含的许多变化。如铸在许多铜镜上的东王公、西王母这类传统神仙形象具备着一些共同特征：头戴冠（通常为三山冠），双手掩于宽大的衣袖之内；有仙人和神兽侍列两旁；它们身体的下半部分常常都表现得比较含混（图 i : a）。与这种形象最接近的变体可以以京都府向日市寺户町、冈山市一宫和群马县赤城冢出土的铜镜为例（图 16-24、16-25、16-26），其中图像皆有传统神像的那些特点，如有羽翼和三山冠，但显然又出现了新的

❷ 发现的饰有佛像的20枚铜镜，只有3枚出土于中国，10枚发现于日本。日本学者认为这些铜镜和所有三角缘神兽镜均由魏国输入，富冈谦藏《古镜の研究》，东京，1920年。其主要依据是陈寿《三国志》对魏明帝景初二年十二月赐日本邪马台国女王物中有铜镜百枚的记载。王仲殊认为这些神兽镜是由东渡日本的吴国工匠制作的，夔凤镜在长江中下游地区制成，此观点已被新的考古资料证实，本文采纳后者的观点。

❸ 水野清一：《中国おける佛像のはじまり》，*Ars Buddhica* 7（1950），pp.47-52；长广敏雄、水野清一：《云冈石窟，西历五世纪における中国北部佛教窟院の考古学的调察报告》，页80~83。

❺ 同前；王仲殊：《关于日本的三角缘佛兽镜》，《考古》1982年6期，页630~639。

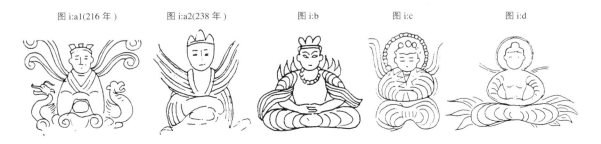

图 i:a1(216年)　　图 i:a2(238年)　　图 i:b　　图 i:c　　图 i:d

图像学特征：束身衣代替了宽松的袍服；双手不再掩于宽大的袖笼中，而是相交于胸前（图i:b）。这一手势以及交脚而坐的姿态与印度佛教艺术中的禅定印之接近，已令部分学者将这类形象确定为佛。

属于第二类变化的神性特征，见之于京都府相乐郡山城町和京都市出土的铜镜（图16–27、16–28），两镜展示了神像的两种主要的形态变化：三点状冠变为三个突出的小发卷，每一神像的头后都有一个由凸起的小珠粒组成的项光（图i:c），可是传统式样的袍服和侍立在侧的仙人仍然将它们与东王公和西王母紧密地联系在一起。

这一系列变化中的最后一类，即标准的佛像，仅见于奈良县北葛城郡新山墓中出土的铜镜一例（16–29）。❶ 在这面铜镜上，六个乳突将铜镜内缘装饰带分为六段，其中交替装饰这三尊坐像和三个神兽。三神像以细线刻画，皆交脚坐于莲花座上，着平行线折裥纹袍服，然而其中仅一尊有肉髻和项光（图i:d），其两侧各有一朵莲花；另两尊却头戴三山冠，肩有双翼，因此无疑属于我所归纳的第一种变化类型。

这一系列变化或许会导致读者猜测

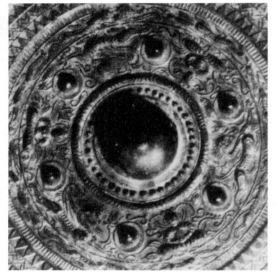

图16–29　日本奈良县北葛城郡新山墓出土神兽镜　3世纪（大阪市立美术馆《六朝の美术》图版175，东京，1976年）

图16–30　佛像镜　291年

图16–31　湖北鄂城出土神兽镜　3世纪初

其中有一个编年序列存在，然而到目前尚无证据支持这一猜测。根据在日本发现的另外一些三角缘神兽镜的纪年参照，水野清一已将包含在上述三种变化中的这些作品的年代断为三国时期（220—265年）。❷不管怎样，在我看来这些变化都反映了当时人对于神仙的概念上的混乱，反映了对传统和外来的两种不同神性特征的随意借用。根据前面两种变体的混合图像学特征，我们或许无法判断这些神像的确切称谓，但我极怀疑项光和三山冠分别为代表佛和东王公或西王母的最重要的标志。正如沂南汉墓八角石柱上类佛的形象与东王公和西王母并列的那种图像布置一样，图16-26、16-27、16-28、16-29、16-30、16-31和16-10中所示的七面铜镜（在最后一例中佛是由其舍利代表的）也采用了同样的图式，所有这些个例中，都有一头饰项光的形象，而与之相对应的形象则头戴三山冠。倘如这一观察可信，那么我们只能将我所划分的第二种和第三种类型定为佛像，而第一种类型，虽然吸收了佛像的某些图像特征，仍属于东王公西王母那一类中国传统神仙的范畴。

与三角缘神兽镜的神像的多样性相比，B型平缘神兽镜上的佛像却遵循着一套严格的装饰程式。图16-32、16-33、16-34、16-35和16-36中所示的五枚这类铜镜，从各种装饰题材的布置甚至到一个具体形象的细部刻画均基本一致。❸这些铜镜中的内缘装饰带被四个乳突划分为均等的四段，两段各有两像，另两段每段各有三像，前者当中有一组图像表现一佛坐莲花座，头有肉髻和项光，其旁侧立一人头挽高髻，可能是一尊菩萨；与之相对的一段中也布置有与此类似的两尊像，可佛所坐的却不是莲花座，而是两个正面的狮子头（或龙虎座），佛的头顶出现了双髻，使我们联想起一宫的那面铜镜上的那个类佛神像的三球形发式（见图16-24），这一迹象照例暗示这与东王公和西王母的三山冠的密切联系。在另外两段图像中，有一立像手执莲茎为两尊坐像夹护，三尊像均有同样的双髻。

截至1981年，所有见诸报道的饰有佛像的B型铜镜均发现于日本。经过与有纪年的神兽镜进行比较，水野清一认为这类所谓的"佛兽镜"大概铸于公元300年前后。❹樋口隆康进而根据这类铜镜

❶ 此镜在以下文中讨论过：长广敏雄、水野清一：《云冈石窟，西历五世纪におけろ中国北部佛教窟院の考古学的调察报告》，页80；西田守夫：《黄初四年半方形带神兽镜と光背のめる三角缘神兽镜》，*Museum*，1966（11），p.28；水野清一：《中国における佛像のはじまり》，pp.47-49；樋口隆康：《古镜》卷二，东京，1979年。

❷ 水野清一：《中国における佛像のはじまり》，p.48；长广敏雄、水野清一指出："许多神兽镜类型铜镜发现于日本，但只有两件为240年。与有纪年的标本相比较，这件也明显属于同一时期。几乎完全可以说它属于三国时期，尽管也有属于西晋的一些可能。"见长广敏雄、水野清一：《云冈石窟，西历五世纪におけろ中国北部佛教窟院の考古学的调察报告》，页80。

❸ 樋口隆康把这类铜镜细分为两类：第一类包括本文的31和33；第二类为32、34和出土于名古屋尚未发表的一枚。实际上，如樋口隆康指出的那样，两类间只有细微差别。参见樋口隆康《古镜》，页236~237。

❹ 水野清一：《中国における佛像のはじまり》，pp.49-51。

中古佛教与道教美术

图 16-32　神兽镜　4 世纪初 日本文化事务中心藏（*MUSEUM*, 1966, 11: 24—26, pl. 108）

图 16-33　日本冈山县出土神兽镜　4 世纪初　东京国立博物馆藏（右页左图）

图 16-34　日本长野县饭田市上川路出土神兽镜　4 世纪初（长广敏雄《云冈石窟》，京都，1953 年）（右页右图）

图 16-35 日本千叶县木更津市出土神兽镜 4世纪初 忘藤美术馆藏

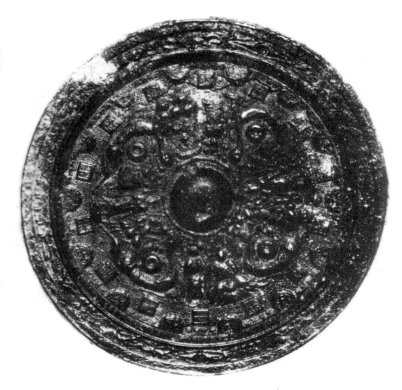

图 16-36 神兽镜 4世纪初 柏林人类学博物馆藏

图 16-37 日本千叶县木更津市出土神兽镜 4世纪 帝国皇家机构藏品

上特殊的乳突特征认为它们应为4世纪的产品。❶ 1982年，王仲殊发表了一篇题为《关于日本的三角缘佛兽镜》的重要文章，文中首次公布了在中国出土的一枚佛兽镜资料，❷基于该遗物大体制于3世纪中期的年代推定，王仲殊提出所有出土于日本的那些带有佛像的平缘神兽镜均系在大约同一时期产自中国而后输入日本的。

于湖北鄂城寒溪公路出土的这枚佛兽镜（见图16-31）直径15厘米，其外缘由两重环带构成：外环带中为流云纹，内环带饰有许多动物和仙人，皆为一迅速运动之队列的一部分。神像和神兽形成了中央装饰区的核心，由半圆形环状纹和方形印纹交错组成的装饰带所环绕。据王仲殊的描述，一共有四组神像位于神兽之间，其中包括东王公、西王母、一对无考神像和一佛一侍者，尽管佛像顶部不幸残毁，从其所施禅定手印和莲花座仍不难判断其身份。❸

王仲殊将这面铜镜与出土于日本的其他铜镜归为一类，似乎主要是根据镜缘的形状以及含有半圆环纹和方印纹的装饰带。然而，装饰于镜背主要区域的神像和神兽显示了这面铜镜与那些日

❶ 樋口隆康：《古镜》，页238。

❷ 王仲殊：《关于日本的三角缘佛兽镜》，《考古》1982年6期，页634。

❸ 同上。

早期中国艺术中的佛教因素（2—3世纪） 313

图 16-31 湖北鄂城出土神兽镜（局部） 3 世纪初

本发掘品之间的一些明显的差别。其一，鄂城镜上位于四组佛像间的四只神兽相对而言更为写实，诸如狮形头、身体的比例和强壮的四肢，实际上它们的形态十分接近狮子，因而我们可以将这种动物图案称为"狮形神兽题材"；相反，在日本的那些佛兽镜上，装饰于同样位置的那些动物，却都有着极长的脖子，其后接着一个短促的身体，形成一条环绕圆球的曲线，他们生有鸟腿和鱼尾，这些佛兽镜的四只神兽中皆有一只头呈侧面，清楚地显示出这些神兽不再是狮子而是龙（见图16-32）。图 ii 展示了从狮形神兽母题到龙母题的演化过程。铸于公元 216 年的一枚铜镜与鄂城镜上的动物形象非常相似，它们皆有壮硕、匀称的身躯，头部转向画外，仿佛只有其羽翼揭示了它们的超自然性（图 ii:a）。铸于公元 238 年的一枚，神兽那明显拉长的脖颈与扭动的身躯组成了流动的"S"形曲线，飘动的胡须似乎是为了强化线条的表现效果（图 ii:b）。狮形神兽题材的进一步发展由两种主要的变化反映了出来：一是胡须更为夸张，并与原本护侍着东王公和西王母的一只鸟的尾巴相连；二是狮身分为各不相接的几段。267 年的一件铜镜充分展示了以上两种变化（图 ii:c）。这件作品也代表着与日本发现的那些带有龙纹装饰的佛兽镜的最为邻近的原型。

❶ 这些铜镜均列于樋口隆康《古镜》卷 1，页 229~232。图片资料可参阅《古镜》卷 2 和《中国の博物馆》（东京，1982 年）。

❷ 此镜上有"建安二十一年"的铭文，现存于东京国立博物馆。参见樋口隆康《古镜》卷 1，页 229。

在这些龙纹佛兽镜中，断开的躯体又重新整合成一新的图形：夸张的胡须与鸟尾一起连成龙的曲长脖颈；狮身的后半部分消失了，前胸恰好成了龙的身体（图ii:d）。到目前，此类神兽镜的可资参照的纪年作品尚未发现。但是一枚339年的铜镜却表现出龙纹装饰的进一步精致化（图ii:e）。由此推定，见于日本所出佛兽镜中的这类特定的龙纹装饰题材的流行时间，可能在公元300年左右或稍晚。

其二，鄂城镜上东王公和西王母像肩后均有一对微微外卷的带状羽翼（图i:a1），这种羽翼只出现在年代较早的神兽镜上。考察一下制于216至366年间的69枚神兽镜，❶我们发现制于216年和219年的五枚铜镜上全都有装饰此类带状羽翼的神像；而在219年后，几乎所有铜镜中的神像都具有以上升平行线表示的一双"鸟翅"形羽翼（图i:a2），唯一例外是一枚253年的铜镜，其中的神像尚保留有早期的带形羽翼。上面讨论的带有佛像的三角缘神兽镜中，多数也都出现了这种"鸟翅"形羽翼（图i:c,d）。不过，在日本出土的平缘佛兽镜上，这类鸟翅也消失不见了，代之而起的是更加优雅的佛教象征符号，如项光和莲花。

其三，鄂城镜内区的东王公和西王母并列而置，同时又有另外两组各有二神像的画面与之相对，这一配置方式连同东王公、西王母、神兽和装饰带的表现方式，均与216年的一件铜镜有着惊人的相似（图16-38），❷惟一的区别是鄂城镜上的佛像取代了后者中的一尊跪像。相反，日本出土

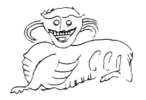

图ii: a（216年）

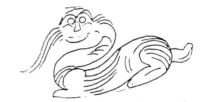

图ii: b（238年）

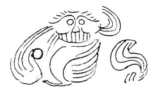

图ii: c（267年）

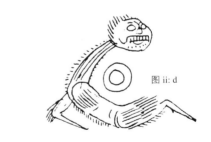

图ii: d

图ii: e（339年）

图 16-38　神兽镜　公元 216 年　东京国立博物馆藏

的佛兽镜中，全然不见中国传统的神仙像，佛像以一种更为复杂的构图布满了整个内区的四段空间。

基于以上证据，我想可以做出下述结论：尽管鄂城镜与出自日本的佛兽镜在镜缘的形状、装饰带的纹样题材等方面拥有一些共有特征，可是它们无疑分属于神兽镜的不同发展阶段。鄂城镜因其与 216 年和 219 年铜镜的显著相似，当可确定在东汉末或三国初期；而日本出土的佛兽镜，则如水野清一和樋口隆康在各自不同的研究中所证实的那样，皆应系公元 300 年前后甚或更晚之物。

饰有佛像的最后一类铜镜是被归为 C 类的夔凤镜，与 A 类和 B 类的高浮雕技法不同，夔凤镜的纹饰用浅平浮雕技法制成，给人以剪影的感觉。装饰有佛像的夔凤镜目前共发表过五枚 (图 16-39 ~ 16-43)，纹样全都一致：镜钮的外围是四叶状钮衬，通常被称作四芭或菱花——即"四蕉叶"或"菱角花"图案，四叶的外缘以一条连绵不断的宽线铸成浮雕式的轮廓，其内部用以填充各种神像；靠近镜缘的是一重装饰带，由 12 或 16 个圆弧纹

图16-39 夔凤镜 3世纪 东京国立博物馆藏

图16-41 图16-39局部

图16-40 夔凤镜 3世纪 波士顿美术馆藏

早期中国艺术中的佛教因素（2—3世纪）

图16-42 夔凤镜 3世纪 柏林国立博物馆藏

图16-43 湖北鄂城出土夔凤镜 3世纪

组成，圆弧也铸成浮雕的形式，其中含有神祇或动物图案；在这两层装饰之间的地带，总是装饰着凤凰图案，故被称为夔凤镜。

这五枚铜镜上的佛像均居于四叶钮衬或四个圆弧的中间，佛像缺乏细致的刻画，只可凭借其项光、肉髻和莲座确定其身份。直到1982年，尚不见这类铜镜发掘出土，学者们只能通过与风格类似的纪年佛兽镜（带有兽首纹的）的比定，来推测它们可能铸于西晋时期（265—316年）。然而最近的一个考古发现不仅有助于确定这类铜镜的原产地，而且可将其年代推向更早。据王仲殊称，近年有部分夔凤镜在鄂城出土，其中"不少"饰有佛像，"根据对当地大量的考古发掘资料的研究，可以肯定它们是吴镜而不是西晋的镜，其制作年代应在3世纪中期"❶。其中的一枚如图16-43所示，钮衬的四个叶片内均有佛像：其中的三个叶片中各有一尊佛（或菩萨）坐于带龙形"扶手"的莲花座上，施禅定印；另外一叶片中有三尊像，中央一尊头饰项光，在莲花座上作半跏思惟状，两侧的侍者一立一跪。

考古学家和美术史家对于这三种类型的铜镜的产地问题有诸多辩论，多数学者同意B型镜和C型镜产自中国。吴国第一个都城所在地鄂城的考古发现，进一步证明了它们出产于长江中下游地区。部分日本学者坚持认为A型三角缘神兽镜是魏国时期（220—265年）在中国北方地区铸造的，❷王仲殊对此提出了不同观点，认为属于这一类型的铜镜应是由吴地东渡日本的中国工匠所为。王仲殊的结论主要依据以下三点：其一，田野考古虽然发掘出大量铜镜，但未发现有日本出土的那种A型铜镜；其二，魏镜和吴镜的装饰风格（换言之，中国北方和南方的铜镜装饰）存在着显著差别，魏镜的常见纹饰是浅平几何纹，而吴镜却主要流行高浮雕的画像和神兽纹，与日本发现的A型镜的装饰纹样关系密切；其三，浙江绍兴出土的几枚画像镜带有三角缘，因此可以认为A型镜兼有两种特征来源——平缘神兽镜和三角缘画像镜——两者在吴地都很流行；另外，文献中有关于吴地人与日本的邪洲人之间经济往来的记载，❸ A型镜上又带有吴国的年号。❹ 笔者认为王仲殊的结论令人诚服，他的有关分析证明在3世纪时，佛像几乎惟独在吴国疆域内被用作装饰母题。在那里，佛教不仅得到皇室和高官显贵的支持，而且还在普通民众中散播。❺

❶ 王仲殊：《关于日本的三角缘佛兽镜》，页635。承俞伟超先生见告，迄今发现的惟一一枚有佛像装饰的夔凤镜发现于鄂城。

❷ 富冈谦藏：《古镜の研究》，页307，东京，1921年；森浩一：《シンポジウム时代の考古学》，页143，东京，1970年；王仲殊：《关于日本三角缘神兽镜的问题》，《考古》1981年4期，页346~358。

❸ 陈寿：《三国志》卷47，页1136；原田淑人：《魏志倭人传から见た古代日中贸易》，《东亚古文化说苑》，页234，1973年。

❹ 吴国18个年号中（222—280年）的12个见于神兽镜，见樋口隆康：《古镜》卷2，东京，1979年，页229~232；王仲殊：《关于日本三角缘神兽镜的问题》，页350。

❺ 惠皎：《高僧传》，《大正新修大藏经》卷50，页12~13；塚本善隆：《中国佛教通史》卷1，页156~162，1968年。

另一重要问题是这些曾被用于铜镜装饰的佛像的宗教意义。铜镜作为日用品，其装饰往往直接反映出一定时代流行的思想意识。西汉末年，西王母崇拜之风在朝野与民间日益流行，❶ 大约同一时期，西王母像也出现在铜镜装饰上。❷ 临近东汉末年，东王公和西王母像中逐渐吸收了佛的图像特征。如前所述，许多造于此时至晋代的铜镜，都装饰着混合了西王母和佛像两种神性特征的神像，许多铜镜上可以见到与东王公和西王母并列的"类佛"形象，甚至在后来那些以佛像占据主要位置的神兽镜上，仍带有"得道"、"升仙"、"君宜高官"和"万寿无疆"类铭文。❸ 可以说，这类神像所代表的含义与中国传统铜镜上的仙人和圣贤的含义并无二致。

第二种饰有佛像的人工制品是由瓷器组成的，也出自3世纪的长江下游地区，可分为魂瓶和盂两大类。

严格地说，魂瓶的设计并非是用来做容器的。尽管瓶身下半部与壶、罐类容器形状类似，它身体中部常留有小孔（因此无法盛放液体），同时，圆形口被复杂的装饰封堵。在这一三维复杂装饰的中间，通常有一个两层或三层的阁楼，带有层层台阶的中央殿堂有着四阿式屋顶，阁楼周围聚集着各种鸟、犬、猴、狮、凤、乐师和歌舞者等现实和神话中的形象。器壁和肩部用浮雕技法表

❶ 班固：《汉书》，页342，北京，1962年；曾布川宽：《昆仑山への昇仙》，页147~152。

❷ 根据铜镜铭文，有西王母装饰的最早实例为公元10年，见曾布川宽《昆仑山への昇仙》，页147~152。

❸ 大阪市立美术馆：《六朝の美术》，图版37、176，页292、298，东京，1976年。

图16-44: a　浙江绍兴出土魂瓶　3世纪中期

图16-44: b　浙江绍兴出土魂瓶上方的小碑

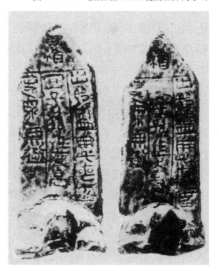

图 16-45　江苏镇江金坛出土魂瓶　约 276 年

图 16-46　南京西岗墓出土魂瓶　265—280 年

现一层或多层同类形象。到目前,已有许多这类陶罐集中发现于今江苏南部或浙江北部,其中至少有 11 例带有佛像,尽管这些陶罐上并无明确纪年,但是其他考古材料为它们的断代提供了可靠的依据。这 11 例是:

1 号魂瓶发现于绍兴(图16-44:a),据陈万里记,同墓随葬有吴国的大泉通宝。❹

2 号魂瓶于 1972 年出土于镇江的一座墓中(图16-45),在邻近的一座墓中发现了另外一个不带佛像的魂瓶,墓葬砖壁上有 276 年题记。❺

3 号魂瓶于 1974 年出土于南京西岗墓中(图16-46),根据墓葬的形制结构以及随葬器物的形制与装饰,发掘者将该墓确定在 265—280 年之间。❻

4 号魂瓶出土于宜兴 2 号墓(图16-47),根据罗宗真的考证,死者为吴国名将周处之子,周处死于 276 年并葬于同一墓地。❼

5 号魂瓶于 1955 年发现于南京赵士冈 7 号墓(图16-48),该墓中还发现一"凤皇二年"的铅质买地券,向我们透露了这件魂瓶的大致年代。❽

❹ 罗振玉:《金泥石屑》,解说页 5,《艺术丛书》,1916 年;陈万里:《中国历代烧制瓷器的成就和特点》,《文物》1963 年 6 期。

❺ 刘兴、肖梦龙:《江苏金坛出土的青瓷》,《文物》1977 年 6 期,页 60~63。

❻ 南波:《南京西岗西晋墓》,《文物》1976 年 3 期,页 55~60。

❼ 罗宗真:《江苏宜兴晋墓发掘报告》,《考古学报》1957 年 4 期,页 84~106;《江苏宜兴晋墓的第二次发掘》,《考古》1977 年 2 期,页 115~122。值得注意的是,此件与高场出土的器物上的双手合十像,手势并不属于佛,而是佛教信徒的特征,这种现象可能是由于 3 世纪时的吴国人对佛像特征了解不详所致。

❽ 王志敏:《一九五五年南京附近出土的孙吴两晋瓷器》,《文物》1956 年 11 期,页 8~14。

 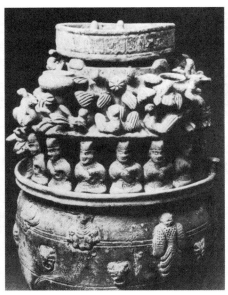 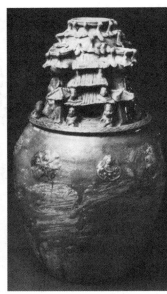

图 16-47　江苏宜兴 2 号墓出土魂瓶　约 270 年　　图 16-48　南京赵士冈 7 号墓出土魂瓶　约 273 年　　图 16-49　江苏江宁东山出土魂瓶　3 世纪后期

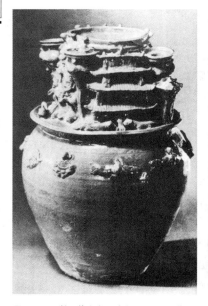 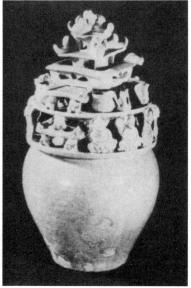

图 16-50　浙江萧山出土魂瓶　3 世纪后期　　图 16-51　江苏吴县狮子山 1 号墓出土魂瓶　约 295 年　　图 16-52　魂瓶　3-4 世纪　日本后藤美术馆藏

6号魂瓶1957年发现于江宁东山的一座墓中（图16-49）。❶

7号魂瓶出土于萧山墓（图16-50）。❷

8号魂瓶1973年出土于吴县狮子山1号墓（图16-51），墓砖上刻有"元康五年七月十八日"的绝对纪年。❸

9号魂瓶藏于后藤美术馆（图16-52）。❹

10号魂瓶1979年发现于武义竹园墓（图16-53），根据墓葬建筑结构与墓砖花纹和墓中出土陶瓷器皿的有关特征，发掘者将这座墓葬确定为三国晚期。❺

11号魂瓶发现于高场1号墓（图16-54）。❻

❶ 南京博物院：《江苏六朝青瓷》，北京；张志新：《江苏吴县狮子山西晋墓清理简报》，《文物资料丛刊》3辑，图版50。

❷ 《新中国出土文物》，图版116。

❸ 《江苏吴县狮子山出土文物及其意义》，《苏州文物资料选编》，页130~138，1980年；周绍贤：《道家与神仙》，页85~86，台北，1970年。

❹ 大阪市立美术馆：《六朝の美术》，图版1。

❺ 金华地区文管会：《浙江武义陶器厂三国墓》，《考古》1981年4期，页376~379。

❻ 金琦：《南京日家巷与童家山六朝墓》，《考古》1963年6期，页303~307；参见321页❺。

图16-53　浙江武义竹园出土魂瓶　3世纪后期

图16-54　江苏高场出土魂瓶　3-4世纪

根据有关的年代学材料，饰有佛像装饰的魂瓶显然流行于3世纪下半叶。这一年代进而为另外一些无佛像装饰的魂瓶上的年款所证明，目前所知这类有题款的魂瓶，其年代的上限和下限分别为260年和302年，时间跨度与其他纪年材料一致。❼

与魂瓶不同，盂型器广口、圆腹、下腹内收，肩部两条阴线间夹饰一周印纹方格图案，其上附双耳和贴塑小佛像。珀西瓦尔·大卫爵士基金会（Sir Percival David Foundation）和仇焱之（Edward T. Chow）分别收藏了两件大小和纹饰相同的这样的盂（图16-55、16-56）。第三件颈部较长的，为K.M.西蒙藏品（K.

❼ 纪年为永安三年（260年）的魂瓶现存于北京故宫博物院，纪年为永宁二年（302年）的魂瓶见刘兴、肖梦龙《江苏金坛出土的青瓷》，《文物》1977年6期，页63；另外，魏正瑾和易家胜把南京地区的瓷器分为四期，只有第一期墓葬出土魂瓶，年代在254—316年，见魏正瑾、易家胜《南京出土六朝青瓷分期探讨》，《考古》1981年3期，页347~353。

早期中国艺术中的佛教因素（2—3世纪）

图 16-55　盂　3 世纪后期　珀西瓦尔·大卫基金会藏

图 16-57　盂　高足瓷碗　3 世纪　楚氏藏

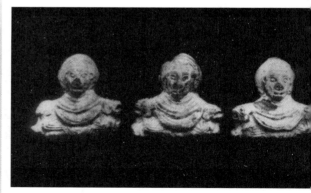

图 16-58　浙江绍兴出土佛像瓷片　3 世纪后期

图 16-59　南京赵士冈 7 号墓出土佛像瓷片　约 273 年

图 16-56　盂及其局部　3 世纪后期　仇焱之藏

图 16-60　迦尼色迦王舍利函　3 世纪（？）
巴基斯坦白沙瓦考古博物馆藏

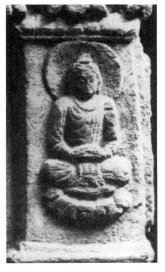
图 16-61　犍陀罗石刻　2-3 世纪
波士顿美术馆藏

M. Simon Collection）中的一件。❶ 另有一例大致也可以归入此类，这是一件原由杭州楚氏所藏的高圈足盂（图 16-57），盂上有兽面纹、有翼狮子和两尊小佛像出现于菱形花边的中间。此外还在六块瓷片上发现印有几乎完全一样的佛像，其中有三片是布兰科森（Brankson）于 1937 年从绍兴带回美国的（图 16-58），另外三片出于前面所提到的 273 年赵士冈 7 号墓（图 16-59）。这些盂没有一件得自考古发掘，也没有一件带有年款。虽然如此，出于两种理由，它们理所当然地与佛像魂瓶同属于一个时期。首先，大量造型和色泽相同的陶瓷罐在吴和西晋的墓葬中发现。❷ 其次，这些瓷罐上的佛像与大多数魂瓶上的佛像完全相同。

与这些陶瓷器皿上的佛像最为接近的似乎是迦尼色迦王舍利函上的铜佛像（图 16-60），由此我们可以进而在犍陀罗雕塑艺术中找到了它们的祖型，例如犍陀罗佛塔上的佛像（图 16-61）。❸ 不论是装饰于魂瓶、盂上或印在碎瓷片上的，所有这些佛像表现的都是施禅定印的坐佛，头顶有一扁平肉髻和圆形项光，衣饰以凸起平行线表示，两侧腾越的双兽明显暗示着一个狮子座，与此同时垂于佛像前方的花瓣表示一朵莲花。然而，在这些图像和它们的印度原型之间的各种相似点中，没有一处是非常精确的；与它们的原型相比，这些陶瓷佛像要矮胖得多，制作也粗糙得多。

❶ W. E. Cox, *The Book of Pottery and Porcelain*, New York, 1944, fig.231.

❷ 王志敏：《一九五五年南京附近出土的孙吴两晋瓷器》，《文物》1956 年 11 期；小山富士夫：《支那瓷器史稿》，东京，1943 年。

❸ H. Ingholt and L. Lyons, *Gandharan Art in Pakistan*, New York, 1947, pp.180—181; J. M. Rosenfield, *The Dynastic Arts of the Kushan*, Berkeley and Los Angeles, 1967, Appendix II, pp.156—159.

就技术而言，这些佛像是模制而成再贴于器体上。多数为浮雕形式，与人、动物等其他形象一道贴塑于器体的肩部（图16-44～16-50）。四个魂瓶（图16-51～16-54）器身下半部为素面，上部有数组禅定坐姿的立体佛像环绕着中央的楼阁。根据前面所提到的与魂瓶年代有关的纪年材料，装饰浮雕佛像的魂瓶年代似稍早于圆雕佛像者，前者多被确定在280年以前，而后者中只有一件有明确纪年，制作于295年。这个年代序列可能反映了佛像从作为次要装饰元素到成为主要装饰元素的发展过程。图16-51～16-54所示的四个魂瓶标志着这个发展过程的高潮。图16-54所示的一例，11尊佛像每尊都带有一个圆饼形的项光且双手抱合，成为这件器皿的仅有的装饰题材。这些佛像不仅环绕着上下两重楼阁，同时也占据着这一建筑物的中心。

这里自然出现了一个问题，那就是为什么要用这些佛像来作为瓷器的装饰。换言之，是哪种与魂瓶的功能和佛像的宗教含义相关的特定观念导致吴地人将这二者联系在一起？

学者赋予顶部带有楼阁的器皿不同的名称，每一名称都与一种特定的假定功能相关。当日本学者未加说明地称魂瓶为"神亭"时，多数中国学者却宁可称之为"谷仓"。然而，后一名称似乎是基于对铭文的错误解释。❶ 在本文中，我将采用第三种术语"魂瓶"，这一术语是由何惠鉴提出的，虽然不一定是吴地人所使用的原有称呼，但它是一个能最准确地表达这些器物的功用的术语。❷ 实际上，这些楼阁形陶瓷器物本身的铭文清楚地表明了它们的用途，但这一信息被多数学者所忽略。如原为罗振玉收藏的一件魂瓶，上面有两通小型龟趺墓碑，❸ 重复镌刻着同样的碑文："会稽始宁，用此丧，宜子孙，进高官，众无极。"（图16-44: b）这段铭文表明了三点：(1) 这件器物的产地是会稽；(2) 它是专为丧葬的目的而制作的；(3) 它反映了死者亲属企求家族富贵兴旺的愿望。

民族学材料也为此种器物用作冥器的用途提供了证据。前浙江省图书馆馆员张璧亢研究过1936年发现于绍兴（旧称会稽）郊外的一组"九岩"瓷器，他在报告中说："此为另类五口瓶，口部由手制的门道、碑楼、人物和动物形象来封堵，是另一种形式的神亭。这些装饰象征着子孙繁盛和六畜兴旺，生者希望死者灵魂安息。至今，尚在浙江地区使用。"❹

❶ 上海博物馆的解释非常典型："最近江苏吴县又发现在这种器物上刻有'造此廪'的字样，说明这类瓷罐是象征地主豪强谷仓的明器。"见上海博物馆《上海博物馆藏瓷选集》，页10，北京，1979年。同一地区出土的另一件魂瓶自铭为"灵"，见张志新《江苏吴县狮子山西晋墓清理简报》，《文物资料丛刊》3辑，页156。"廪"为"灵"的同音假借字。

❷ Ho Wai-kam, "Hun-p'ing: The Urn of the Soul," *The Bulletin of the Cleveland Museum of Art*, vol. 48, no. 2, February 1961, pp.26-34.

❸ 南京博物院发表了墓中出土的一件龟趺石墓志的资料。见南京博物院《南京郊区两座南朝墓》，《考古》1983年4期，页26～34。

❹ 小山富士夫：《支那瓷器史稿》，页30～31。

何惠鉴从卷帙浩繁的《全上古三代秦汉三国六朝文》找到了进一步的证据。[5] 约公元300年的八条上疏记录了一场有关葬仪的争论，为魂瓶的研究提供了绝好材料。这场争论的背景由何惠鉴介绍得很清楚：311年洛阳陷落之后，"在众多企图流亡长江下游寻求避难的北方上层阶级中，许多人不能成行，还有许多人死于南迁之前或死于南迁的途中，尸骨未得安葬。这些未得安葬的游魂时常搅扰着死者的家人，后者不得已而面对一个痛苦的抉择：葬而无尸，有悖儒家礼法；不葬，又会招致不孝、不义、不仁之名。对于吴越地区的许多新居民来说，当地的一种古老丧葬习俗听起来必定显得更合理，比带着一颗愧疚的心生活下去显得更有希望。这一葬俗即是'招魂葬'，完全是一种非正统的葬俗，很快便在东晋初年的士大夫中间成为争论的热点"[6]。

仔细读一下这些文献，这场争论似乎并没有在同一层面上进行：那些毫不通融的正统儒家坚持认为祭奠死者的恰当场所不是坟墓而是祖庙。祖庙联结着生者和死者，在那里面，个人被融入整个家族的谱系网络。而另一派意见并不反对这种观点，他们只是希望找到一条途径，来解决父母尸骨丢失时子女如何行孝的困惑，因此从儒家礼法之外引入了"招魂葬"的概念。由于未得朝廷的采鉴，这一派意见被视为离经叛道，"招魂葬"葬俗也于318年被明令禁止。[7]

这些文献不仅对魂瓶的功能的研究提供了当时的社会文化背景，同时也记载了魂瓶在葬仪中的用途。上述文献中，这些葬具可能就是被称为"灵座"或"魂堂"的器物，[8]在葬礼行三日之后，与椅子、供桌和饮食物品一起放置于墓中。[9]魂瓶作为死者灵魂的居所在下述话语中得到了清楚的证明："魂堂、几筵，设于寝，岂唯敛尸，亦以宁神也"[10]；"若乃缸魂于棺"[11]。

这场争论的焦点并不在于儒家的道德准则——孝的问题，而在于是否应该借用招魂的仪式。因此在我看来这场争论之所以重要，是因为它揭示了这种信仰在当时社会上的存在，并且从中国传统思想和新来的佛教两个方面提供了追溯这一信仰的来源线索。

早在公元前3世纪的文献中，即可找到有关"招魂"信仰的踪迹，我们于其中发现了召唤新死之人的名字以使其灵魂回到家中的遗体的习俗。《仪礼·士丧礼》记载，当举行这种仪式时，通

[5] Ho Wai-kam, "Hun-p'ing: The Urn of the Soul," pp.32—33；严可均：《全上古三代秦汉三国六朝文》卷127、128，北京，1958年。

[6] 严可均：《全上古三代秦汉三国六朝文》，页32。

[7] 同上。

[8] 严可均：《全上古三代秦汉三国六朝文》卷128，页2195；卷127，页2190。

[9] 严可均：《全上古三代秦汉三国六朝文》卷128，页2195；卷124，页2172。

[10] 严可均：《全上古三代秦汉三国六朝文》卷127，页2190。

[11] 同上。

常有一个巫师登上死者的房顶，手里举着死者的衣服，向北方呼唤灵魂归来经三遍。❶《楚辞》中的《招魂》和《大召》实际上是巫师在"招魂"礼中所用的咒文。这两个篇章来自长江中游的楚地，而目前已有四面用于招魂礼仪的铭旌发现于这一地区。❷ 此外，1979年发掘的湖北曾侯乙墓漆棺的四面各绘窗子，与这些铭旌在观念上异曲同工。❸ 考虑到"招魂"观念产生并流行于楚文化当中，这些窗子应是象征着曾侯魂归其体的通道。在与楚地相邻的吴越地区，公元3世纪的招魂葬俗无疑延续着这一古老的南方传统，仅以魂瓶为证，其瓶体两侧的小孔显然与曾侯乙墓的窗子作用类似，由于魂瓶被当时人称作"魂堂"，这两个小孔即应是象征灵魂归来的入口。有的魂瓶上还塑有一蛇出没于两孔之间，❹ 将魂瓶的下腹部分与死人之魄的去处——传统中的黄泉概念联系在一起。❺ 与此形成鲜明的对比，魂瓶顶部华丽的楼阁以及环塑于楼阁周围的各种神祇、伎乐人物、门卫等等，造成了一个早期中国人所能想象得到的、拥有各种象征安全与奢华图像符号的乐土。❻ 这是灵魂的天堂，是生命所能转化的最大极限。

这一点将我们引向了一个根本问题：通常被认为是灵魂的居所的魂瓶上面，为什么要用佛像来装饰？印度佛教排斥灵魂轮回的观念，niratman-vada——对灵魂的否定——与释迦牟尼的说教几乎成为同义语。在中国人称作死亡的生命状态里，生命仍在不间断地延续。根据佛家的因果报应说，人的行为必然地在其前生或来世的生命形式上产生果报，但对于不谙熟佛教理论的人来说，如果轮回存在，必定也有转世之人或转世之物，这是不言而喻的。生活在2、3世纪的中国人，很容易将死后的状态和灵魂的概念联系在一起。有关灵魂的概念在此前有过很长一段时间的争论，也曾是不同学派的众多理论学说的中心议题，因此《牟子理惑论》中说："魂神固不灭矣，但身自朽烂耳……有道虽死，神归佛堂；为恶既死，神当其殃。"❼ 作为后来的读者，我们读到这些话时很难相信这部著作是在宣称佛家的见解而不是在转述道家经典中的言辞。然而这里的确也有一些关键性的变化，如牟子所称的"天堂"不再是道家的昆仑山或蓬莱三岛，而是佛家的天堂，是佛教信众灵魂的再生之地。根据同样道理，墓葬中紧挨着棺柩陈放的魂瓶也表明了吴地人思想

❶《仪礼·士丧礼》，《十三经注疏》卷12，页1~2，商务印书馆，1936年。

❷ 这些幡发现于张家大山、子弹库和马王堆1号和3号墓。这些遗址均位于湖南省长沙地区，前两面属于战国时期，后两面属西汉。

❸ 湖北省博物馆：《随县曾侯乙墓》，图版4，北京，1980年。

❹ 张志新：《江苏吴县狮子山西晋墓清理简报》，《文物资料丛刊》3辑，页132~133。

❺ H. Maspero, *Taoism and Chinese Religion*, trans. by F. A. Kierman, Amherst, 1981, p.26.

❻ Ho Wai-kam, "Hun-p'ing: The Urn of the Soul," pp.29—31.

❼ 牟融：《理惑论》，《大正新修大藏经》卷52，页5。有意思的是牟子也谈到了"招魂"来证明他关于灵魂的理论。

观念中发生的重大变化：灵魂的理想归宿不再被想成是死者的不朽之身，而是由魂瓶所象征的佛的乐土。举行"招魂"仪式的目的也不再是引导游魂归家附体，而是赴往佛的天堂。引导灵魂的不是巫师，而是佛陀。在很多早期的魂瓶上，中央楼阁周围有成组的人物身着传统服装，或奏乐歌舞或静默祷告，形象又如《仪礼》和《楚辞》中描述的巫师或"祝"。随着时间的推移，这些形象为佛像所取代，进而占据了楼阁的中央位置，成为这一意象中的神界的主人。发生于公元 300 年前后的这一思想变动，可能暗示着佛教净土宗的初期影响。据《无量寿经》描述，净土世界富庶、安适，其间住满了神和人，惟独不存恶鬼。它生于无限的佛爱，是佛的信徒死后再生之地。我们从历史文献中获知，该经在公元 3 世纪的吴国已被支谦译成中文。❽我们还知道，南方佛教社团的领导者慧远于 402 年在庐山聚众 123 人，其中多为隐逸之士，在那里建斋立誓共期在西方净土世界中重聚。❾魂瓶作为物质遗存，说明这种与佛教天堂有关的信仰当时已可能在该地区的大众中间流布，并与中国传统的灵魂观念合而为一。作为大乘教义，净土宗强调无边之爱和普渡众生，有一尊魂瓶上所题的"众无极"铭文似乎也表达着同样的思想，类似的话语也见于 247 至 280 年间生活在吴国的康僧会的有关文字中："夫安般者，诸佛之大乘，以济众生之漂流也。"❿

但令人费解的一点是为什么吴地人会选择陶瓷罐来象征死者灵魂的天堂？这一想法似乎连当时人也感到奇怪。《搜神记》的作者干宝曾茫然不解地说："若乃缸魂于棺。"⓫许多学者令人诚服地证实了魂瓶的一个祖型是后汉和三国早期流行于吴越地区的五联罐，⓬但我极怀疑它还有另一个祖型，即印度和中亚佛教徒所使用的舍利函。大约制于 3 世纪的著名的迦尼色迦王舍利函，⓭可能就代表了中国魂瓶的一种原型模式。这件舍利函为一圆柱形容器，盖顶中央有一坐佛，其两侧各拥立一神，三像俱为圆雕；器体上有浮雕的动物和人物形象，其装饰的基本布置方式与魂瓶十分相似。但是，二者相似性的主要依据是从佛像的比较中得来的：在舍利函的主要装饰带中有三尊佛像结跏趺坐，手施禅定印，袈裟整齐而匀称地垂搭于胸前。所有这些表现都可见于魂瓶上的佛像，惟一不同的是后者的制作要粗略得多。我们从其他材料中获知，舍利作为佛教

❽ 另两卷《无量寿经》由魏康僧铠和西晋竺法护译成。见任继愈《宗教辞典》，页 145，上海，1981 年。

❾ K. K. S. Ch'en, *Buddhism in China*, Princeton University, 1964, pp.106-108.

❿ 引自僧祐《出三藏记》中收录的康僧会所著《安般守意经》序，《大正新修大藏经》，2145；E. Zürcher, *The Buddhist Conquest of China*, p.283.

⓫ 严可均：《全上古三代秦汉三国六朝文》，页 2190。

⓬ 王志敏：《一九五五年南京附近出土的孙吴两晋瓷器》，《文物》1956 年 11 期；小山富士夫：《支那瓷器史稿》。

⓭ 关于此舍利函的年代有不同意见，详见 J. M. Rosenfield, *The Dynastic Arts of the Kushan*, Berkeley and Los Angeles, 1967, pp.259-262; H. Ingholt and L. Lyons, *Gandharan Art in Pakistan*, New York, 1947, pp.29-30.

早期中国艺术中的佛教因素（2—3 世纪） 329

神圣象征物的概念是为吴地人所熟知的——他们所经历的佛教灵验的最有力的证据是247年康僧会于宫中幻化出佛舍利的奇迹。❶

魂瓶因此综合了双重或三重文化体系,成为当时文化融合的一个突出代表。同样,魂瓶的铭文也表达了儒家孝道与大乘佛教普渡众生的思想的融合。在装饰方面,它以中国的礼仪性建筑(祖庙或明堂)、❷巫师以及各种象征安逸富庶的形象与佛像共同陈列在一起,体现了从儒家思想、南方巫教和佛教三种视角来看待生命延续的思想,以此为游荡的灵魂提供了多种和谐不悖的选择。

正如何惠鉴所注意到的那样,在长江下游地区发掘的吴与西晋时期的众多墓葬中,只有少数墓中出土有魂瓶。何教授提出:"如果魂瓶不是专门用于特定的'丧葬',而且是出现于特定的墓葬类型中的话,那将是很难以想象的。这种推测可能吗?如果可能的话,那会是怎样一种丧葬形式呢?"基于有关招魂葬之争的史料,何认为这类墓葬可能属于流亡中死于北方的那批人,并且很有可能是他们的蒙信招魂葬观念的后人所建。❸但问题是目前一些这类具有魂瓶的墓葬中已发现了人骨、毛发和牙齿等死者尸体的残迹。❹

如果转向另外一种解释而又不排除何教授所提出的可能,我认为多数伴有魂瓶出土的墓葬,其墓主属于某些特定佛教门派的信奉者。根据文献中的零星信息,佛教史专家们业已证实了吴国境内有许多不同社会阶层的人们信奉佛教,❺他们还证明,除正统的佛教,那里还存在着一种"民间佛教"。❻可能是作为这种"民间佛教"的展示途径,魂瓶在此应运而生了。

三、孔望山摩崖造像

孔望山是位于中国东部省份江苏的一座小山,靠近黄海边的连云港,此山现距黄海海岸约30华里,但是在3000年前,此地与郁州岛间的冲积平原尚未形成时,孔望山更靠近海岸。❼中国学者已在山体一侧高8米、长17米的崖面之上发现了105个形象(图16-62),这些石刻的特性可从不同角度来认识。

首先,我们发现这些石刻人物形象运用了三种不同的雕刻技法。第一种是凿去背景以表现人物的外形,然后再以阴线刻画细

❶ 慧皎:《高僧传》,页10~11;E. Zürcher, *The Buddhist Conquest of China*, E. J. Brill, 1959, pp.156—159;塚本善隆:《中国佛教通史》卷1,页156~159;A. C. Soper, *Literary Evidence for Early Chinese Art of China*, Ascona, pp.5-6.

❷ 何惠鉴探讨了魂瓶顶部楼阁的建筑形式与明堂间的关系,见Ho Wai-kam, "Hun-p'ing: The Urn of the Soul," pp.28-29.

❸ Ho Wai-kam, "Hun-p'ing: The Urn of the Soul," pp.32-33.

❹ 罗宗真:《江苏宜兴晋墓发掘报告》,《考古学报》1957年4期。

❺ 王仲殊:《关于日本的三角缘佛兽镜》,《考古》1982年6期,页634。塚本善隆:《中国佛教通史》卷1,页158~159。

❻ 王仲殊:《关于日本的三角缘佛兽镜》,《考古》1982年6期,页630~639。

❼ 连云港市博物馆:《连云港市孔望山摩崖造像调查报告》,《文物》1981年7期,页1。

❽ 俞伟超:《孔望山摩崖造像的年代考察》,页6。

❾ 除以上三尊石雕,G10也被认为是高浮雕作品,取材"舍身饲虎",见阎文儒《孔望山佛教造像的题材》,页17,俞伟超:《孔望山摩崖造像的年代考察》页8。但G10剥饨太甚,难以辨识。根据连云港博物馆的分类,X代表雕像,G代表雕像群。

图 16-62　江苏连云港孔望山石刻全景示意

图 16-63　孔望山 G1：X1-X3 石刻　2-3 世纪

部（如图 16-63）。第二种技法是先准备一个方形平面，然后用阴线刻人物形象于其上（如图 16-64）。80% 以上的画像是以上述两种方法刻成的。❽第三种技法只见于编号为 X21 的一个形象（图 16-65）以及崖面以外的两个动物形象（图 16-66、16-67），❾是通过略微改变岩石的自然形状雕凿而成的高浮雕或立雕，其细部和其他图像一样，也采取阴线刻的表现方式。因此可以说，线的表达方式是孔望山摩崖

图 16-64　孔望山 G18：X97-X105 石刻　2-3 世纪

早期中国艺术中的佛教因素（2—3 世纪）　331

造像最突出的特征，这种表现技法直接来自于装饰墓葬、祠堂和阙的汉代丧葬石刻技术。在孔望山这里，尽管工匠们是在和一座"山"打交道，他们仍试图将岩石浑圆的外形改变成平面，以便于运用他们所熟悉的丧葬石刻技法。

我们也可以像连云港博物馆所做的那样，从这些画像所处位置和组合关系来考察这些石刻作品。❶ 不过他们所划分的18个群组并不反映施工时的有意计划。多数的形象都是随意刻在岩石表面上的，除了少数几组显示出有意的安排，❷ 每"组"中的形象之间似乎并无联系。最后，我们可根据人物服饰、动作、手势和所持物品等形式特征来考察这些造像，由于这些特征常常包含着特定的宗教含义，因此这些特征是本文所考察的关键所在。

这种分类大略地显现出三种造像类型。第一种类型，特别是X2、X71、X61 和 X76（图 16-68～16-71），显示了与印度佛像的相似。其中仅一尊为坐像，其余皆呈立姿，头部全都有肉髻状的

❶ 连云港市博物馆：《连云港市孔望山摩崖造像调查报告》，页 1~5。

❷ 如 G2、G5 和 G15、G16、G17、G18 四龛。

图 16-65 孔望山 G2 石刻 2-3 世纪

图 16-66 孔望山大象石刻 2—3 世纪

图 16-67 孔望山蛙石刻 2—3 世纪

突起，右手仿佛施无畏手印，左手执裙角，如与犍陀罗或马吐罗佛像（见图16-3、16-4）做一比较，不难发现这些造像的特征可能仿自印度佛像。据连云港博物馆的分类，另外一部分属于 G2 型的造像（图16-65）看上去也与佛教艺术关系密切，这一组以 X21 像为中心，据调查报告称，X21 像身着圆领长袍，头有肉髻，侧身而卧，❸ 其周围的 56 像聚集成几排，整体看颇似一组描绘涅槃故事的画面。然而值得注意的是，与其可能的原型犍陀罗地区的涅槃造像❹（图16-72）相比较，G2 欠缺后者那种与《大般涅槃经》中有关描述的

❸ 连云港市博物馆：《连云港市孔望山摩崖造像调查报告》，页 1。

❹ 肥冢隆：《诞生と涅槃の美术》（京都，1979 年）收集整理了 1 至 3 世纪 32 例涅槃造像，其中犍陀罗 25 例，斯瓦特 6 例，抹吐罗 1 例。南印度阿马拉瓦蒂派仍固守着浮屠崇拜的古老习俗。

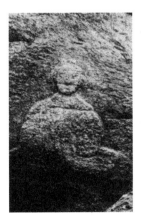
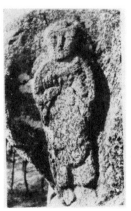
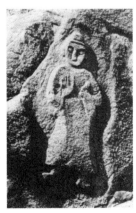

图 16-68 孔望山 X76 石刻 2—3 世纪

图 16-69 孔望山 X61 石刻 2—3 世纪

图 16-70 孔望山 X2 石刻 2—3 世纪

图 16-71 孔望山 X71 石刻 2—3 世纪

图 16-72 白沙瓦涅槃变相石刻 2 世纪 原为盖兹墨斯·马尔丹收藏

❶ 同上页❹，页 4~6。

❷ 犍陀罗涅槃图通常由娑罗双树下斜卧的佛、绝望的金刚手、面容悲凄的诸神、皈依的须跋多罗和佛的大弟子大迦叶组成。

❸《文物》记者：《连云港孔望山摩崖造像讨论会在京举行》，页 20。

密切对应，❶ 同时也缺乏构图、人物形象和表情上的标准化形式。❷ 实际上，抛开某些基本概念上的相似，很难判断在孔望山的这组造像与犍陀罗涅槃图之间有何特定的联系，甚至称不上是犍陀罗涅槃图的粗略"摹本"。

可划归于上面这一类的还有另外一些造像，尽管它们清晰地表现出印度佛像的某些特征，却可以明确地说并非佛像。比如说，孔望山的相当一部分造像，诸如涅槃图周围的那些，头部都有一个肉髻状的突起（图16-65）；造像 X73 的造型看起来颇似汉代艺术中的杂技演员，但该像身着印度式紧身长袍，头部并有"肉髻"（图16-76）。被连云港博物馆归为 D18 的那组图像（图16-79）同样展现出这些特征，几案左侧的人物着传统的进贤冠和汉式长袍，位于其后的两名随从也是汉式装束，几案另一侧的主要人物左手做类似施无畏印的手势、右手持物置胸前，与 X76 中的"类佛"形象（图16-68）颇相似，头上亦有一个肉髻状的突起，但头部两侧却增加了一对向外伸展的双"翼"。一些学者认为这一画面表现的是"维摩诘经变"。❸ 倘若如

此，工匠们不是不晓得肉髻为佛所特有的象征符号，就是不清楚涉入这场辩论的究竟是什么人，因为在《维摩诘经》中，这位居士的辩论对手是文殊菩萨而不是佛。

在我的分类中，第二种类型的造像包含有 X3、X65、X72、X75、X77、X78 和 X79（图16—73 ～ 16—76）。其最突出的共有特征是人像头部都是以侧面的形式来表现的，并且都戴有双翅锐顶冠。有的学者认为他们是些域外的供养人，❹ 但是这些人物多是分处而立、互不联系，其体量的大小与所处位置堪可与前述的那些"佛"相比。其中有的仅仅刻画了头部，因此倒是像礼拜的对象，而非供养人。这些形象中有的也出现了佛教特征，例如造像 X3（图16—73）双腿交叠而坐，右手似施无畏印，造像 X65（图16—74）手持一莲花。

❹ 连云港市博物馆：《连云港市孔望山摩崖造像调查报告》，页6。

图 16—73　孔望山 X3 石刻　2—3 世纪

图 16—74　孔望山 X65 石刻　2—3 世纪

图 16—75　孔望山 X79 石刻　2—3 世纪

图 16—76　孔望山 G8：X73–X75 石刻　2—3 世纪

这些特征可能意味着这些造像在某种意义上与菩萨的概念有关。不过，他们那种与众不同的冠式和窄袖服，令人联想到许多魂瓶上坐在楼阁周围的那种被看做巫师的形象。

我所分的第三类中有造像 X1、X66、X68、X93、X94、X95 等（图16-77～16-81），带有典型的中国特征，全都穿戴汉式袍服和平顶冠，双手掩于宽长的袍袖之中。X1 为典型的一例，该人物为坐姿，双手合抱一扁平状器物，与河南邓县画像石墓中的一个形象相似（图16-82），也令我们想起了沂南墓中的东王公形象（图16-7）。这些是孔望山造像中体量最大的形象，占据着崖面上最突出的位置（图16-62），因此可能是一种本土宗教传统中的神。这个类型当中还有一些形象在汉代艺术中可以找到原型，如 X85（图16-83）即与纯属中国文化传统的马王堆帛画和许多汉画像石中的力士形象相似。❶

独处于山脚下的两尊动物形象自成一类。其中一尊为一个石象（图16-66），高 2.6 米，长 4.8 米。据调查报告称，石象的足部均刻有

❶《中国の博物馆》卷2；《江苏徐州汉画像石》，图版46，第58，北京，1959年。

图16-77　孔望山 X1 石刻　2—3 世纪　　　图16-78　孔望山 X68 石刻　2—3 世纪　　　图16-79　孔望山 X66 石刻　2—3 世纪

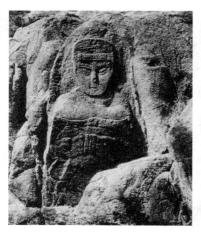

图16-80　孔望山 G18：X97—X105 石刻　2—3 世纪

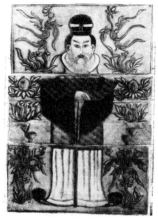

图 16-81　孔望山 G16：X93–X95 石刻　2–3 世纪

图 16-82　河南邓县南朝墓出土砖雕　4 世纪

莲花，❷ 侧腹部浮雕一象奴，反映了印度美术的影响（图16-84）。❸ 另一尊为一个石蟾蜍（图16-67），高 1.1 米，长 2.4 米。蟾蜍是诸如马王堆帛画和武氏祠画像石等许多汉代艺术作品中出现过的主题。

　　孔望山石刻与汉代石刻在技法方面的相似导致多数学者将其定为汉代晚期作品。❹ 但是在我看来，孔望山造像时代的确定不能单纯依靠技术和形态特征，因为从风格上观察，这些石刻显然非良匠所为。与著名的武氏祠和沂南墓的汉代石刻相比，孔望山的石刻工艺显得更为原始：除了个别几组有简单的构图组合外，绝大多数都孤立地散布于崖面之上。不管是以剔地浅浮雕和阴线刻手法造就，还是在自然形状的岩石上略加修整而成的形象，全都

❷ 连云港市博物馆：《连云港市孔望山摩崖造像调查报告》，页 5；李洪甫认为象足上的刻线为象的四足脚趾，并非莲花形象，见李洪甫《孔望山造像中部分题材的考订》，《文物》1982 年 9 期。

❸ 贾峨：《说汉唐间百戏中的"象舞"——兼谈"象舞"与佛教"行象"与海上丝路的关系》，页 53~60。

❹ 连云港市博物馆：《连云港市孔望山摩崖造像调查报告》，页 6~7；俞伟超：《孔望山摩崖造像的考察》，页 8~15；阎文儒：《孔望山佛教造像的题材》，页 19。

图 16-83　孔望山 X85 石刻　2–3 世纪　　　　图 16-84　孔望山石奴石刻　2–3 世纪

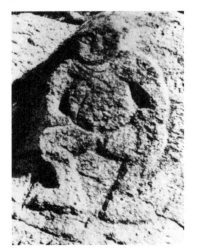

早期中国艺术中的佛教因素（2—3 世纪）

出自相当简单的程式，几乎可以肯定这些作品是出于当地艺人甚至非专业人员之手，因而它们的"原始"特征所能表明的，或许不是它们较远的年代，而是它们的地方性和非专业性。因此，要确定这些作品的年代，我们还需要参考这些类似于佛的形象在东海岸出现和流行的时间。换句话说，孔望山的这类石刻的出现不应该是一个孤立的现象，而应该是佛教和佛教艺术在中国传播的更大潮流的一个组成部分。

孔望山位于山东和江苏的交界地区，据历史文献记载，东汉末年佛像曾作为一种礼拜对象在该地区出现。据《吴书·刘繇传》，193—194年期间督广陵、下邳、彭城（三地皆距孔望山相当近）运漕的笮融"乃大起浮图祠，以铜为人，黄金涂身，衣以锦彩，垂铜九重，下为重楼阁道，可容三千人"❶。这是中国修造佛像的最早记载，很显然，在临近2世纪末之际，此地的佛事活动已经安排得很精细。另一方面，我们从物质遗存中发现，前面讨论过的所有出土佛像的墓葬和带有佛像的人工制品，都自然地分布于四川盆地和东部沿海地区两大地区。在四川发现的三尊佛像均为东汉作品，发现于长江中下游地区的32例则为三国至西晋时期作品。❷据此，我估计佛教造像在东部沿海地区的普及应该是在2世纪末至3世纪。根据以下两个原因：（1）孔望山石刻在某些艺术风格和雕刻技法方面与汉代石刻的连续性；（2）佛教造像在东部地区流行的一般时间。我个人倾向于将孔望山石刻的时代确定在公元2世纪末至3世纪这样一个更宽泛的时间范围之内，而不是俞伟超先生所认为的东汉或155至184年间。❸

虽然艺术质量较低，孔望山石刻对于了解"佛"像在这一特定时期的特定宗教含义和社会功能有着重要意义。从上文对孔望山石刻的形式特征所做的描述和分类里，我们可以发现这些石刻作品与前面两节中讨论的另外一些含有佛教因素的作品之间在艺术表现上有几点重要的相似之处：

第一，孔望山造像中同样存在着上文中在一般意义上与汉代艺术联系起来讨论的那些佛教因素，包括孤立的"佛"像、施无畏印和高肉髻等特有标志、涅槃等佛教传说以及莲花和白象等佛教象征物。

第二，这些因素虽然取自印度佛教艺术，但孔望山石刻反映

❶ 陈寿：《三国志·吴书·刘繇传》；A. C. Soper, *Literary Evidence for Early Buddhist Art of China*, pp.4–5.

❷ 关于沂南画像石墓的断代，见295页❸。

❸ 俞伟超：《孔望山摩崖造像的年代考察》，页14。

出艺术家或刻工对这些佛教形式的理解尚非常肤浅，甚至于其本义有时也被曲解了。如涅槃图中，不仅佛的头上有"肉髻"，连弟子的头上也都出现了"肉髻"。在第8组造像（图16-76）中，一个所谓的有高肉髻，身着印度式紧身袍服的"佛"，正与一手持莲花的"菩萨"（或供养人）共舞。许多迹象表明刻工并不理解肉髻的功能，似乎把它看成某种奇特的发型或冠式。造像X71（图16-71）由于其项光及服饰看起来是一尊相对标准的佛像，然而其肉髻却是方形的，就像一顶冠帽。另外一例见于第18组造像（图16-80），手作施无畏印状，头部有类似肉髻的突起，但头后却有一对翼翅伸向两侧。我们在沂南汉墓画像石中可以发现类似的表现，那里一尊"佛"像的肉髻也是被表现得像是一顶小冠（图16-7）。

第三，与另外一些汉代和吴国时期的艺术作品一样，孔望山摩崖石刻也是佛像与中国传统神仙像并存，各类造像之间虽有显著差别，相互间的关系却很密切。雕刻技法的一致和随意交错的布置情况表明它们的雕凿时间大致相同，各类造像前还常常凿出了点灯或焚香用的凹槽（X21、X68和X93—95），说明它们均是礼拜的对象。第1组造像（图16-63）当中，一个头着进贤冠、双手捧"盾"的本土形象与一有高肉髻、手施无畏印的"佛"像和一头戴锐顶冠、手施无畏印的"菩萨"（？）并排出现，仿佛形成一个不同神祇的组合。与此同时，不仅在传统式的中国画面中出现了胡人形象，而且某些中国神祇也带上了佛的特征，如造像X66（图16-79），即身着汉式衣冠而立于莲花宝座之上。❹

最后，我们也可以联想到孔望山摩崖石刻中的某些"佛教"形式有着它们在汉代世俗艺术中同样的意义。这里只发现有大象和蟾蜍两尊独立的动物雕像，在汉代，人们把蟾蜍当作月精，以其为来自天上的一种瑞兆，有辟五兵、镇凶邪、助长生、主富贵之功；❺而大象则如本文第一部分所提到的那样，是频繁出现于汉代艺术中的祥瑞题材。这对意义有关的祥瑞动物在孔望山造像遗迹中同时出现似非巧合。

以上这些点，尤其是第二、三、四点，说明孔望山石刻表现的不是正统佛教概念，而是中国文化传统吸纳只鳞片甲的佛教元素的结果，这些石刻的出现与刚刚萌发于2、3世纪的中国佛教艺

❹ 连云港市博物馆：《连云港市孔望山摩崖造像调查报告》，页3。

❺ 阎文儒：《再论孔望山佛教造像的题材》，页114；俞伟超：《孔望山摩崖造像的年代考察》，页11。

术的总体状况是不可割裂的。但这里的一个进一步的问题是，潜藏于这些吸收了佛教因素的石刻造像背后的中国文化传统究竟是些什么。根据历史文献和艺术品，我们得以窥视出2至3世纪佛教初传的三条路径。第一，佛教文化因素被携入各种世俗思想倾向和地方性的民间宗教信仰，这一点在前两节中已经涉及。第二，经僧侣和普通信众的不懈努力，佛教逐渐得以以其自身的理由在中国文化的环境下成长发展，彭城和建康所建寺院即可为证。第三，佛教的某些因素为早期道教吸收利用，而后成为道教信仰的组成部分。有关于这一文化互动的过程和特点的论述目前尚不多见。不过正如俞伟超所指出，正确理解东汉时期佛道之间的交互联系对解决孔望山造像内容问题至关重要。

从楚王英（65年楚王信佛的历史事件）到汉桓帝（147—167年在位）的前后一百年里，人们常将黄帝、老子和佛相提并论，当作共同崇拜对象，以期获得富贵和平安。但桓帝之后的情况似乎从两方面发生了变化。一方面，佛教作为一种宗教渐渐在普通民众当中流行开来。❶另一方面，佛像崇拜、佛塔和严格意义上的佛教伴随着贬斥道教的论著一起出现，同时大规模的道教活动也与倡道排佛的著作相伴而生。前面我们已经提到笮融在2世纪末兴建的规模宏大的寺院建筑。牟子的《理惑论》亦成书于此后不久。❷牟子反对包括阴阳家在内的百家思想，主张专一崇佛。就道教而言，早期道教的天师道成为在民众中影响广大的宗教势力，❸其经典《太平经》中含有多处对佛教的攻击。一部宣称道高于佛的道教经典《老子化胡经》也出现了。因而自桓帝时起，两教便由早期的相互杂糅的状态走向了对立。孔望山石刻正是开凿于这一特定时期的。

孔望山石刻的地理位置及其文化传统也值得做进一步讨论。今山东与江苏交界的沿海地区，曾是阴阳、黄老之学和道教的发祥地，❹有意思的是，佛教也在此找到了它最早的一个立脚点。中国早期佛教史上的两件重要事件均发生在该地区的文化中心彭城，第一件是楚王英奉佛之事，第二件是笮融修建佛寺建筑。佛道并存及其交互影响的情形可由襄楷166年诣阙上疏事窥见一斑。襄楷是鲁南湿阴人，"善天文阴阳之术"❺，尽管疏中论及的是方士于吉向其鲁南地区的追随者传授的《于吉神书》，可襄楷又援引了佛教经典《四十二

❶《后汉书·西域传》："后桓帝好神，数祀浮图、老子，百姓稍有奉者，后遂转盛。"

❷ 见291页❹。

❸ 陈寅恪：《天师道和滨海地区之关系》，《陈寅恪先生论集》，页271~272，台北，1971年。

❹ 陈寅恪：《天师道和滨海地区之关系》，页271~298；H. G. Creel, *What is Taoism?*, The University of Chicago, 1970, pp.121-160.

❺ 范晔：《后汉书·郎顗襄楷列传》，页1075，北京，中华书局标点本，1965年。

章经》来阐释其所谓的大"道"。❻根据文献记载，大约在汉末和三国时期，天师道曾一度是此地占主导地位的宗教。陈寅恪曾论断："凡东西晋南北朝奉天师道之世家，旧史记载可得而考者，大抵与滨海地域有关。"❼《隋书·经籍志》也说："三吴及滨海之际，信之甚。"❽孔望山所在的东海地区道教极盛，当时最重要的道教人物葛洪即出生于该地区，❾《太平经》的最早传播者（疑或作者）于吉也是东海人，此外，魏晋时期著名的天师道世家如东海鲍氏、丹阳许氏和陶氏以及吴兴沈氏，全都出自这里。❿

孔望山造像与道教联系的最有力的证据是东海神君庙的有关发现，此神君之名屡见于《太平经》以及陶弘景的《登真隐诀》和《真诰》。⓫据报道，现今孔望山山脚下尚存一巨大石台，其上有一石碑基座。尽管石碑已经不存，但据丁义珍考证，此碑乃《金石录》和《隶释》中著录的"东海庙碑"。⓬碑文中提到东汉时期东海相桓君于永寿元年（155年）始建东海庙，后东海相满君又于熹平元年（172年）勒石宣扬此事，可见孔望山遗址的这个东海庙的修建年代与当地石刻同时或稍早。这一事实使俞伟超相信孔望山摩崖造像与山脚下的大象和蟾蜍，原本都是桓灵时期的这个东海庙的组成部分。⓭鉴于庙址的布置关系尚无迹可寻，且志文又亡佚不存，很难证明石刻确切属于这个庙址，但俞伟超的推断仍然十分重要，因为它指出了这些造像与这个道教庙宇之间的可能联系。

以笔者之见，不论孔望山石刻是否确为东海庙的组成部分，如果它们与该庙同时存在，并且是在东海庙所从属的道教势力的影响下修造的，那么它们就不可能是为了弘扬佛教的。这不仅是因为其时佛道之间的一般意义上的对立关系，同时也因为天师道教义旗帜鲜明地反对佛教。《太平经》斥责佛教徒弃家舍业、逃避传宗接代、食粪饮尿和沿街乞讨，说这些行为"皆共辱天正道，为天咎"。⓮吕思勉也指出在汉代末期"为黄老道者，似颇排摈异教"⓯。发生在魏晋时期的灭佛事件就与天师道的势力有密切关系。⓰在这种情况下，我想将孔望山石刻解释为佛教或佛道杂糅的作品是有欠妥当的。

那么如何解释孔望山石刻中的"佛"像和众多的佛教痕迹呢？本文前面两节的分析已经显示出，几乎所有目前发现的汉代和三

❻ 范晔：《后汉书·郎顗襄楷列传》，页1082。

❼ 陈寅恪：《天师道和滨海地区之关系》，页279。

❽《隋书·经籍志》，页1093，北京，1973年。

❾ 陈寅恪：《天师道和滨海地区之关系》，页273~281。

❿ 陈寅恪：《天师道和滨海地区之关系》，页281~294。

⓫ 俞伟超：《孔望山摩崖造像的年代考察》，页14。

⓬ 俞伟超文中并无详细说明。洪适《隶释》卷2："朐山有秦始皇碑。"（页10，上海，1935年）根据《嘉庆海州直隶府志》，孔望山旧名为龙兴山，古称巡望山。这个小山或许在一些时候被认为是朐山山脉的一部分。东汉时孔望山面对东海，是建东海神君庙的合适地点。

⓭ 俞伟超：《孔望山摩崖造像的年代考察》，页14。

⓮ 王明：《太平经合校》，页645~667，上海，1960年。

⓯ 吕思勉：《秦汉史》，页832，上海，1947年。

⓰ 陈寅恪：《天师道和滨海地区之关系》，页279~281。

❶ 任继愈：《汉唐佛教思想论集》，北京，1973年；汤用彤：《汉魏两晋南北朝佛教史》，上海，1938年；K.K.S.Ch'en, *Buddhism in China*, Princeton University, 1964.

❷ 范晔：《后汉书·楚王英传》，页1428。

❸ 汤用彤：《汉魏两晋南北朝佛教史》，页54。

❹ 同上。

❺ 范晔：《后汉书·桓帝本纪》、《后汉书·襄楷传》、《后汉书·西域传》。

❻ 汤用彤：《汉魏两晋南北朝佛教史》，页56。

❼ 范晔：《后汉书·循吏列传》，页2470、313、316、317。

❽ 马伯乐（Maspero）、许理和、汤用彤、任继愈等持同样见。H. Maspero, *Taoism and Chinese Religion*, trans. by F. A. Kierman, Amherst, 1981, pp.258–259；E.Zürcher, *The Buddhist Conquest of China*, p.37；汤用彤：《汉魏两晋南北朝佛教史》，第一章；任继愈：《中国佛教史》，页93~99、105。

❾ 《道藏·太平部·太平经·经钞甲部》。

❿ 见291页❹。

⓫ 范晔：《后汉书·郎顗襄楷传》，页1082。

⓬ 《魏略》成书于3世纪中叶；老子化胡故事见《三国志》裴松之注（页859~960，北京，1959年）；同样记载见法琳《辩正论》引皇甫谧《高士传》，《大正新修大藏经》，2110。

国时期具有佛教因素、佛像和佛教象征物的艺术品，并具有严格意义上的佛教含义和功能。佛或被当作仙人，与东王公和西王母并列在一起，或被融入社神崇拜和丧葬仪式中。佛教象征物被当成上天降下的祥瑞。可以说，将这些因素从佛教经典和文化中抽取出来再重新安置在各种地方信仰中，是当时的一种普遍倾向。以下实例显示出道教对佛教的借用也具有同样的倾向：

（1）如许多当代学者所注意到的那样，自楚王英至汉桓帝时期，上层阶级常常同时供奉黄帝、老子和佛，❶然而详查有关的记载，我们发现礼佛实为崇道的一部分。楚王英礼佛之事记于永平八年（65年）诏书，在这篇诏书中，明帝称"楚王诵黄老之微言，尚浮屠之仁祠"。❷汤用彤说："明帝诏书中，称'仁祠'言'与神为誓'，可证佛教当时只为祠祀之一种。"❸还指出："楚王英交通方士，造作图谶，则佛教祠祀亦仅为方术之一。"❹所说至确。

《后汉书》中的《桓帝本纪》、《西域传》、《襄楷传》均载有桓帝设华盖之座以祀老子与佛，❺而《续汉志》、《东观汉记》和《桓帝本纪》的另一处中对同一事件的记载却只提到"祠黄、老于濯龙宫"以求福。❻《后汉书·桓帝本纪》中数处记录桓帝梦见和祠祀老子，同书的《循吏传》中说"桓帝事黄老道，悉毁诸房祀"。❼ 因此，有关桓帝事佛的记载不应被当作道教之外的一套独立的信仰体系的证据，而应将佛看成是包含在桓帝道教信仰中的一个神。❽

（2）前文已经提到，天师道经典《太平经》表现出一种公然敌对佛教的态度，但同时这部经典也借用佛教来充实自己。尤其值得注意的是《太平经》对佛教传说的借用，如老子的降生传奇与佛的降生故事如出一辙，❾有关天帝遭鬼神和玉女前去试探弟子的意志的两处记载也显然源自波旬及其女儿引诱和干扰佛成道的传说。与这种排佛倾向有关的是证明道教高于佛教的老子化胡说。现存的《老子化胡经》为西晋王浮所撰，❿但其中的一些思想则在桓帝时就已经出现了。《襄楷传》中提到，"或言老子入夷狄为浮屠"，⓫接着又讲述佛如何不受诱惑而成就大道。鱼豢（3世纪）的《魏略·西戎传》和皇甫谧（215—282年）的《高士传》也以相似的口吻记述老子出关过西域之天竺，教胡王为浮屠之事。⓬可以相当肯定地说，公元2、3世纪时的一些人相信佛就是老子或其化身。

❸ 因此，佛的经历被附会到这位带有传奇色彩的道教创始人的身上也就不足为怪了。另一种稍有不同的说法出自《魏略》："……有神人名沙律，年老头白，状似老子，常教民为浮屠。近世黄巾见其头白，改彼沙律，题此老聃，曲能安隐，诳惑天下。"❹ 在这里，我们第一次发现一些道教徒心目中的老子与一位佛家智者于面容方面的相似。

（3）因为佛被当成了道教殿堂里的神明，甚至被当作道教的创立者或其化身，那么在道教的早期阶段，佛像极有可能也是人们直接用于敬拜的一种道教偶像。关于这一点，敦煌 323 窟的一幅唐代早期壁画颇值得玩味（图16-85），❺ 画中绘两个佛教雕像立于水面之上，岸上除了有拱手膜拜的僧众外，还有道士正在树幡设场以示崇敬。该故事的细节在道宣的《集神州三宝感通录》中有载："晋愍帝建兴元年（313 年），吴郡吴县松江沪渎口，渔者萃焉。遥见海中有二人现，浮游水上。渔人疑为海神，延巫祝备牺牢以迎之，风涛弥盛，骇惧而返。复有奉五米道黄老之徒曰：斯天师

❸ E.Zürcher, *The Buddhist Conquest of China*, chapter 6; Ho Wai-kam, "Hun-p'ing: The Urn of the Soul," pp.1-25.

❹ 引自陈子良注法琳《辩正论》，《大正新修大藏经》，2110。莱维（S. Levi）、伯希和、许理和等也讨论过。

❺ 金维诺已经研究过，见金维诺《敦煌壁画里的中国佛教故事》，《中国美术史论集》，页344~354，北京，1981 年。

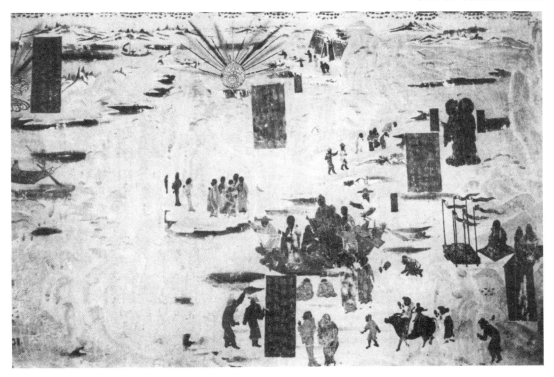

图 16-85　甘肃敦煌 323 窟壁画

早期中国艺术中的佛教因素（2—3 世纪）　343

也,复共往接,风浪如初。……有奉佛居士吴县华里朱膺闻之,叹曰:将非大觉之垂降乎。乃洁斋共东云寺帛尼及信佛者数人,至渎口稽首延之,风波遂静。浮江二人随潮入浦,渐近渐明乃知石像。……看像背铭,一名惟卫,二名迦叶。"❶

这幅壁画和有关文献所描绘记载的当然不过只是一个传说,不过却间接地揭示出一些很重要的历史事实。故事中的不同人们将两尊佛教石像认作他们自己所信仰的神明,巫祝把他们当作海神祭拜,道教信徒也以为他们是天师现身。站在佛教立场上,故事的作者谴责这些"异教"的荒谬。因此,这个故事极好地概括了佛教初入中国时被接受的三种最重要的形式。上文中提出汉代和三国时期的艺术品中出现的佛像大都是被当作各种民间宗教文化中的神祇来崇拜,也讨论了早期道教对佛教的抄袭和利用。由这个故事而获得的一个更深刻的领悟是那时的道士曾把佛像当作他们的天师来敬拜,这自然令我们想起孔望山东海庙内供奉的东海神君。同样具有意味的是,故事所涉及的事件正是发生在孔望山造像所在的东部沿海地区。在三国和西晋时期,道教面临着创立自己神仙谱系和经典的要务,为了达到这个目的,道士们将各种带有传奇色彩的古代圣哲、民间灵怪甚至外域神灵搬弄出来,给他们穿上道教外衣,声称他们为道教神祇。这种倾向和作为可以在《太平经》中看得十分清楚:"天师之书,乃拘校天地开辟以来,前后贤圣之文,河图书神文之属,下及凡民之辞语,下及奴婢,远及夷狄,皆受其奇辞殊策,合以为一语,以明天道……"❷

通过讨论上述五个层面的问题(即道教对佛教的利用、东汉末佛道二教的分离、道教在东部沿海地区的主导地位、孔望山石刻与东海神君庙的关系,以及最为确凿的一点,即孔望山石刻中体量较大和处于显著位置的中国传统神仙像),我们可以得出孔望山摩崖石刻在内容上很可能属于道教的结论。虽然有许多特征来自佛教,但它们既没有遵循佛教艺术的严格套路和图像传统,也没有宣扬佛教教义。这些所谓的佛像和另外一些取自传统中国艺术的仙人形象可能就是萌芽中的道教众神偶像的组成部分。

即使如此,孔望山石刻造像对探讨中国佛教艺术的发展仍有其重大意义。与在世俗艺术和多种民间宗教艺术形式中杂以

❶ 金维诺:《敦煌壁画里的中国佛教故事》,《中国美术史论集》,页347~350;A. C. Soper, *Literary Evidence for Early Buddhist Art of China*, pp.9-10.

❷ 王明编:《太平经合校》卷91,页348。

印度佛教因素不同，孔望山石刻揭示了中国接受佛教的另一途径——佛教因素为道教艺术所吸收利用。汉代、三国和西晋时期的正统佛教艺术我们目前还只是通过历史记载了解，其实物遗迹尚待发现。

佛教艺术进入中国时所选取的三种形式——即世俗艺术、道教艺术和"中国式佛教"艺术——存在于中国佛教艺术的发展过程始终，其交互作用对中国特有的佛教艺术的形成和发展起到了重要作用。孔望山石刻和其他带有佛教因素的艺术作品的发现和研究，向我们展现了一幅佛教初入中国时佛教艺术之情形的鲜活的画面。许理和于20年前写道："一个令人沮丧的事实是：我们对这一混沌时期汉地佛教的其他同等重要事项几乎一无所知。帝国各个区域民众佛教的最初发展，地方形形色色的民众信仰派别的生长，教义在文盲人口中的传布方式，僧人的个体社会地位，寺院在乡村社区中的社会和经济功能，以及许多其他对研究中国早期佛教极其重要的主题，都几乎不曾被触及。"❸ 尽管根本改变他为之遗憾的困难局面尚需要更多的努力，但通过本文所讨论的这些艺术作品，佛教最初扎根中国的方式问题已在我们的眼前现出一线光明。

❸ E. Zürcher, *The Buddhist Conquest of China*, pp.2-3.

（王 睿 李清泉 译）

何为变相？
兼论敦煌艺术与敦煌文学的关系 *

（1992年）

自从大约90年前在敦煌藏经洞发现变文以来，已有许多学者致力于这种已逝的文学体裁的研究，这些研究涉及变文的产生、语源、形式、内容、表演、流行，及其对后来中国文学与表演艺术的影响等方面。在这些讨论中，一个持续的论点是，变文作为一种流行故事的讲稿，与一种称作变相的绘画有着密切的联系。❶ 这一联系似乎顺理成章，因为这两个词都有一个"变"字，而且都可简称为"变"。大约60年前，郑振铎指出："像'变相'一样，所谓'变'之变，当是指'变更'了佛经的本文而成为'俗讲'之意。"❷ 孙楷第同样认为变文与变相中的"变"字具有相同含义，但他认为在宗教文献中，"盖人物事迹以文字描写之则谓之变文，省称曰变；以图像描写之则谓之变相，省称亦曰变，其义一也。"他对变的解释是"变者，奇异非常之谓也"❸。这两种观点都得到了学者们的赞同和进一步的阐释。❹ 在对于变文表演的研究中，也涉及变文与变相的关系问题。例如孙楷第注意到敦煌《王昭君变文》的结尾称"上卷立铺毕，此入下卷"。"铺"字是用于包括绘画在内的艺术品的一个量词，因此他说："明当时俗讲有图像设备也。"❺

傅芸子在一篇重要的文章中综合了这些语源学和功能的研究，指出："变文是相辅变相图的，……变文和变相图的含义是同一的，不过表现的方法不同，一个是文辞的，一个是绘画的，以绘画为空间的表现的是变相图，以口语式文辞为时间展开的是变文。"❻ 为了支持这一观点，傅氏举出变文和变相壁画中的共同题材，如"地狱

* 本文初稿曾于1989年在哈佛大学召开的"中国文化季度会议"（Chinese Cultural Quarterly）年度专题讨论会、1990年在敦煌召开的敦煌石窟研究国际讨论会和1990年西雅图华盛顿大学的演讲中宣读过。敦煌研究院、大英博物馆（British Museum）以及法国国家图书馆（Bibliothèue Nationale）慨允我观摩并复制其收藏的"降魔"绘画，在此谨表谢意。

❶ 有关变文的定义仍是有待于研究的课题。根据梅维恒的说法，"现在至少有五种关于变文的定义"。见Victor Mair, T'ang Tansformation Texts, Cambridge, Mass., Harvard University Press, 1979, pp.12–14. 有的学者使用该词既包括通俗故事又包括讲经文。也有人认为这两种文体必须严格分开，只有用于俗讲的文献可称为变文。

❷ 郑振铎：《中国俗文学史》，共2卷，上卷，页190，长沙，商务印书馆，1938年。

❸ 孙楷第：《读变文二则》，原作于1936年，修订稿见孙楷第《沧州集》，北京，中华书局，1965年。又见周绍良、白化文编《敦煌变文论文录》（以下简称《论文录》），共2卷，上卷，页241，上海，上海古籍出版社，1982年。

❹ 对"变"的不同解释的有关介绍见Mair, T'ang Transformation Texts, pp.36–72。梅维恒本人坚持认为变文与变相中的"变"都意味着"超自然的变化"（supernatural transformation）。

❺ 孙楷第：《近代戏曲原出于宋傀儡戏影戏考》，《辅仁学志》11卷，1、2合期，1942年12月，页37。

❻ 傅芸子：《俗讲新考》，原刊于《新思潮》1卷2期，页39–41，1946年；《论文录》上卷，页154。

变"、"降魔变"、"目连变"和"维摩变"。他推断说，这些文学与艺术的作品原来是成对的，并进一步指出除了固定的壁画，那些便于携带的手卷中的图画，也可用于佛教变文的说唱。因而他提到敦煌卷子中的《大目乾连冥间救母变文》（S.2614）有"并图一卷"。不仅如此，他还认为这类绘画也可用于讲述非佛教的变文故事，例如在吉师老《看蜀女转昭君变诗》中提到有"画卷"。

近来有的学者在试图对变文做更准确界定时，认为变文和变相的相互依存是变文的一个必要特征。傅芸子作于半个世纪前的文章已涉及到这一观点的主要方面。程毅中重申了傅氏的观点，认为"变文就是变相图的说明文字"。[7] 他的看法得到了白化文的赞同。白氏观察了题为变文的约20种敦煌卷子，断言变文必须具备两个主要特征：一是说唱交替的结构，二是运用变相作为宣讲时的视觉辅助。第一个特征在文字本身已显而易见。有关第二个特征的证据包括：敦煌幸存的一卷"降魔变"卷子中有插图；变文题目或行文中有"图"或"铺"字；在连接变文说与唱的部分时，常重复出现一些套话"用来向听众表示将由白转唱，并有指点听众在听的同时'看'的意图"[8]。梅维恒（Victor Mair）接受并进一步发挥了白氏的思路和结论，[9] 在他对变文特征的界说中仍包括变文"与图画有着一种或隐含或明晰的联系"[10]。

那么，在这些学者眼里到底什么是变相呢？在认定讲述变文时使用的画卷即变相后，白化文进一步提出了如下的问题：敦煌的变文在数量上远远超过这些画卷，那么"它们又怎样相辅而行呢？"[11] 在回答这一问题时，他指出敦煌千佛洞中绘有变相壁画，许多发现于敦煌的画幡也绘有叙事性的画面。他的结论与傅芸子相近："变文，不仅配合画卷作一般性的世俗演出，而且在佛寺中，在某些特定的场合，也能配合壁画、画幡等演出。"[12]

梅维恒对白氏的解释不尽满意，他下大功夫收集了有关变相的古代文献资料，在此基础上达到的结论对白氏的观点既有赞同之处，又有不赞同之处。[13] 一方面，他意识到这些资料没有对变相壁画的宣讲功能提供任何具体的证据，[14] 另一方面，他坚持认为变相绘画具有"叙事性"，因而将变相一词译成"transformation tableaux"：

[7] 程毅中：《关于变文的几点探索》，原刊于《文学遗产增刊》10辑，页80~101，1962年；《论文录》上卷，页373。

[8] 白化文：《什么是变文》，《论文录》上卷，页429~445，引文出自页437。英译文见梅维恒译"What Is 'Pien-wen'?," Harvard Journal of Asiatic Studies, 44.2 (1984), p.503.

[9] 在几种有关变文的定义中，梅维恒认为"只有使用于近20卷现存的变文卷子的定义是可行的"。见Mair, T'ang Transformation Texts, p.14.

[10] 在梅维恒的定义中，变文其他的基本特征还包括："一种特有的韵文开场白（或前韵文）的程式、一种情节性的叙事体系、语言的同质（homogeneity）……以及散文体的结构。"Mair, T'ang Transformation Texts, p.15.

[11] 白化文：《什么是变文》，《论文录》上卷，页438。

[12] 白化文：《什么是变文》，《论文录》上卷，页439。

[13] Victor Mair, "Records of transformation tableaux (pien-hsiang)," T'oung Pao, 72.3 (1986), pp.3-43.

[14] 梅维恒没有排除变文和变相表演之间可能存在的联系，但他提醒读者注意不要将这种联系看得过于简单："我们还没有发现某种证据来证明任何称作变相的绘画作品是用于叙事性说唱的。当然，这并不是否认它们可能曾被这样用过，实际上，这种可能性看起来也很大。但是，为了避免对于'变'在过去极度流行的印象，我们必须在认定变文和变相之间的联系时特别慎重。"我认为这种看法很正确。见Mair, T'ang Transformation Texts, p.43.

关于变相的实质，最为重要的是应将其看作一种叙事性的艺术。通过文学的描写和对于绘画雕刻的第一手的观察，我们可以作这样的归纳：画变相的艺术家采用了各种手段和技术来描绘有序的行为与事件，其主要的目的大致在于描述一个某种类型的故事。❶

然而，梅氏最近的著作中对白化文关于变相功能界定的保留意见似乎不复存在了。他写道："实质上，艺术家的任务是在纸、绢或墙壁上描绘（佛教人物）的神变，称为'变相'（transformation scenes or tableaux）。变的讲述者随即在演唱时以此作为一种图解方式。"❷这两位学者看来已取得了一致。

总之，半个多世纪以来，人们一直努力在敦煌变文（及其他的文学形式）与包括敦煌壁画在内的绘画之间建立一种直接的关系。在这一过程中，学者们早期研究的焦点是探索变文与某些插图的关系，后来又假定所有称为变相的绘画都是变文的插图。第二种观点首先由中国文学史家提出，随即深深地影响了艺术史家对敦煌艺术的研究。例如，史苇湘认为敦煌贤愚经壁画是在石窟寺中举行"俗讲"时的图像设备。❸与之相似，韦陀（Roderick Whitfield）在讨论敦煌一幅牢度叉与舍利弗斗法的绢画残件时说："僧侣们作为对虔诚奉献的回报而讲述一种称作变文的戏剧化了的文学作品，这幅十分有趣的绘画便是相关的例证。变文与变相相配，变相即佛经的插图，洞窟中大部分壁画及绢上的绘画都属于此类作品。"❹

变相是变文表演的"视觉辅助"吗？

这些学者所界定的变文与变相的特殊关系对于中国美术史的研究来说有着极为重要的意义，因为它涉及5至12世纪整个宗教艺术（可能也包括世俗艺术）范围内的形式、内容和功能等根本问题。但这种界定并不是没有问题，变文一词只是指一种特殊的文学形式，而且在文献记载中鲜有出现。变相则不同，这一时期各种佛教艺术，甚至在许多非佛教艺术的作品中常常被称为变相。变相之极度流行也至为明显，如僧人善导（617—681年）曾"画净土变相三百余壁"，❺晚唐画家范琼曾画各种变相二百余壁。❻唐

❶ Mair, *T'ang Transformation Texts*, p.43.

❷ Victor Mair, *Painting and Performance: Chinese Picture Recitation and Its Indian Genesis*, Honolulu: University of Hawaii Press, 1988, p.1.

❸ 史苇湘：《关于敦煌莫高窟内容总录》，敦煌文物研究所编：《敦煌莫高窟内容总录》，页195，北京，文物出版社，1982年。

❹ Roderick Whitfield, *The Art of Central Asia: The Stein Collection in the British Museum*, 3 vols., Kodansha, 1982, 1:318.

❺ 高楠顺次郎、渡边海旭编：《大正新修大藏经》（以下简称《大正藏》），2035.39.365b，1922-1934年。

❻ 黄休复：《益州名画录》，页4，北京，人民美术出版社，1964年。

宋的绘画目录及其他文献中记载的变相壁画和画卷更多，在佛教石窟中也有大量的这类绘画和雕刻存留至今。根据上述记载，今人关德栋说："在唐代的寺庙中，可说没有一个寺院没有'变相'。"❼

上文谈到的白化文和梅维恒的观点包括两个相关的方面：一，变相是一种叙事性的美术表现形式；二，在讲述变文时，变相被用作视觉辅助。但是如果对变相的历史概念做仔细分析并对这类绘画做认真考察，我们将得到截然不同的结论：一，严格地说，题为变相的大多数绘画无论在内容还是形式上都不是"叙事性的"；二，画在佛教石窟中的变相并非用于讲述故事。从对变相一词本身的分析开始，我们发现它的含义似乎一直在变化。最显著的变化大约发生在盛唐。在8世纪之前，这个词被用于许多种艺术形式，包括立体的塑像、浮雕、书籍插图、手卷和壁画。最早提到变或变相的文献是法显的《佛国记》，该书记载了他在410年目睹的锡兰的礼仪："……王便夹道两旁，作菩萨五百身已来重重变现，或作须大拏，或作睒变，或作象王，或作鹿、马。如是形象，皆彩画庄校，状若生人。"❽这段文字中提到的各种形式的菩萨被描绘成等身高的彩绘塑像。段成式进一步证实了这类雕塑形式的变或变相，他在《寺塔记》中写到，梁代以前的雕像亦称为变。❾

另一种雕刻类型的变是小型微雕。例如后秦的统治者姚兴（约394—416年）赠给高僧慧远从龟兹国带来的"杂变像"，据记载是"细缕"的形式。❿许理和（E. Zürcher）将该词译为"精细的装饰"（fine embroidery），梅维恒解释为"细线刻"（fine thread）或"镶嵌的石头"（inlaid stone）。⓫"缕"字有时又作"镂"，指"雕刻"，"细镂"一词可以理解为"精雕"（fine carving）或"透雕"（openwork carving）。在犍陀罗地区和中国新疆的佛教艺术中就有一种小型雕刻以刻画繁复细密的佛传故事而闻名。⓬这些作品似乎正与"细缕杂像"的描写相符。

此外，变相一词在6世纪中叶还用来指装饰在塔上的二维的浮雕。杨衒之记载出使西域的僧人惠生在犍陀罗雇良匠以铜摹制"释迦四塔变"。⓭正如有的学者指出的那样，这一作品的装饰图像应与浙江阿育王塔相近。唐代僧人鉴真对阿育王塔有这样的描写："一面萨埵王子变，一面舍眼变，一面出脑变，一面救鸽变。"后

❼ 关德栋：《谈"变文"》，《觉群周报》1946年1期，页1~12；《论文录》上卷，页199。

❽ 章巽：《法显传校注》，页154，上海，上海古籍出版社，1985年。

❾ 段成式：《塑像记》，姚铉编：《唐文粹》，76.509a，上海，商务印书馆，1929年。更早的文献《洛阳伽蓝记》记载，惠生曾雇四位工匠以铜摹绘释迦牟尼四塔变。周祖谟：《洛阳伽蓝记校释》，页220，北京，中华书局，1963年。

❿ 慧皎：《梁高僧传》，《大正藏》2959.360。慧远传记的英译文见Zürcher, The Buddhist Conquest of China, 2 vols., Leiden, E. J. Brill, 1959, 1.240-253. 但是，设为姚兴的礼物是变相的观点受到了梅维恒的挑战，梅氏认为"杂变相"三字应理解为"不同的"、"不平常的"或"各种形状的"变相，见"Transformation tableaux," pp.6-7. 但是，绘画目录中相似的词语的确是指变相，如"杂佛变"与"杂物变相"，见裴孝源《贞观公私画史》，载陈莲塘编《唐代丛书》，58:22a，上海，金章书局，1921年；张彦远《历代名画记》。根据上述记载和姚兴"杂变相"与新疆小型雕刻之间的联系，我赞同许理和将这些雕刻认定为"精细雕刻出的各种场景"。见Zürcher, 1：249。

⓫ Mair, "Transformation tableaux," p.7.

⓬ 一些此类小型雕刻见于《阿富汗古代美术展》图录，图版53~84，东京，日本经济新闻社，1963年。

⓭ 周祖谟：《洛阳伽蓝记校释》，页220。

三种即快目王变、月光王变和尸毗王变。❶在敦煌壁画中，这四种本生的题材都出现在唐代以前。

"变"这个词，在唐代之前和初唐时期不仅指塑像与浮雕，而且也可指绘画。据记载，著名的梁代画家张僧繇就是一位擅长画"经变"的大师。❷目前已不清楚张氏的经变画是画在墙上还是卷轴上，但初唐美术史家裴孝源所作的隋代宫廷藏画目录中所记载的六幅变都是卷轴画。❸这一时期"变"一词的最后一种用法是指文献中的插图。《隋书·经籍志》著录了两本书，一是关于骑马，一是关于投壶，两书都包括文字部分和变（绘画）的部分。❹

从盛唐开始，变和变相的使用更为严格，两词不再指雕刻，而仅仅用来指绘画。在绘画之中，所指的主要是复杂的佛经绘画而非单体偶像，包括图绘的单体偶像。这一结论在一定程度上是基于对建造和装饰佛教寺院施主题记的分析，在下列四种文献中，变和变相的使用即表现出这些原则：

148 窟（建于 776 年）：❺

（非变相）：释迦涅槃、如意轮观音和不空罥索观音塑，以及千佛画像。

（变　相）：大幅报恩经变、天请问经变、文殊变、普贤变、东方药师变、西方净土变、千手千眼观音变、弥勒变、如意轮观音变和不空罥索观音变壁画。

231 窟（建于 839 年）：❻

（非变相）：释迦牟尼与菩萨塑像以及文殊、普贤和天王画像。

（变　相）：大幅西方净土变、妙法莲花经变、天请问经变、报恩经变、东方药师变、华严经变、弥勒变和维摩诘变壁画。

192 窟（建于 876 年）：❼

（非变相）：以阿弥陀佛为中心的一铺七身塑像、以普贤为中心的一铺七身塑像以及如意轮观音、（不空罥索观音）、四方、其他66尊佛像。

（变　相）：大幅药师变、天请问经变、阿弥陀变和弥勒变壁画。

敦煌《功德记》手稿（S.4860v）：❽

❶《大正藏》2089.989。这一文献只明确提到萨埵王子变。在此我根据题记判定其他三种变相为"快目王变"、"月光王变"和"尸毗王变"。

❷《梁书》卷 54，页 793，北京，中华书局，1973 年。

❸ Mair, "Transformation tableaux," pp.25-26.

❹ 这两本书是《骑马都格》和《投壶经》，《隋书》，页 1016~1017，北京，中华书局，1973 年。梅维恒认为此处的"变"字只是指骑马和投壶的各种方法（Mair, "Transformation tableaux," pp.5-6），但"经"与"变"合在一起似乎是指这些"变"的图画是文字的插图。见周一良《读唐代俗讲考》，《论文录》上卷，页 163。

❺ 出自敦煌 148 窟《大唐陇西李府君修功德碑记》。贺世哲曾将碑文中提到的造像和壁画与窟内实际存在的造像和壁画做过比较，见《从供养人题记看莫高窟部分洞窟的营建年代》，敦煌研究院编：《敦煌莫高窟供养人题记》，页 205~206。

❻ 出自《大蕃故敦煌郡莫高窟阴处士公修功德记》。贺世哲曾将碑文中提到的造像和壁画与 231 窟内实际存在的造像和壁画做过比较，见《从供养人题记看莫高窟部分洞窟的营建年代》，敦煌研究院编：《敦煌莫高窟供养人题记》，页 207~208。

❼ 192 窟内的朱再靖、曹善僧题记和其他 28 条题记，见敦煌研究院编《敦煌莫高窟供养人题记》，页 84~85。对此简要的讨论见 Mair, "Transformation tableaux," p.12.

❽ 这些题记的英译见 Mair, "Transformation tableaux," pp.7-10.

（非变相）：释迦佛及胁侍塑像、千手千眼观音、如意轮观音、不空绢索观音、四大天王及胁侍画像。

（变　相）：大幅"降魔变"及其他变相壁画。

这些文献包括一些与不同类型艺术品有固定关系的数量词，"铺"是一个通用的量词，常用来指一组塑像或一面复杂的变相壁画，而"躯"一词则用来指单体或塑或绘的偶像。这一差别可以澄清以前的某些误解。例如，在谈到敦煌192窟"窟龛内塑阿弥陀佛像一铺七事"这一题记时，梅维恒指出："从这条题记可以确知，一铺可以描绘一个以上的事件或情节。"[9]但无论是这条题记或是量词"铺"都不指任何叙事性的绘画，事实上，这个窟内至今仍部分存在的塑像是一尊沉静的佛像与其胁侍构成的一组偶像。

认为从盛唐开始"变"和"变相"只用于指复杂的绘画的观点，可以从9至11世纪编订的几种重要的绘画目录和文献中得到进一步的支持。这些目录及文献包括张彦远（约847—874年）的《历代名画记》、段成式的《寺塔记》（约9世纪中叶）、朱景玄的《唐朝名画录》（约9世纪中叶）、黄休复的《益州名画录》（约1006年）、郭若虚的《图画见闻志》（11世纪晚期）。其中所著录的变相数量不少于44件，而且都是绘画，包括寺庙的壁画与画卷。[10]更值得注意的是，从题目和有关的描述可知，这些绘画都具有复杂的构图，而不是单体的偶像。

从8世纪及以后的零散的文献资料中，也可获知在此期间有关"变相"一词含义的信息，这些资料大多已由梅维恒收集起来，此处不一一转引。[11]这些文献中提到的变相大多数也是绘画，只有武则天在大云寺碑上刻的涅槃变可以说是一个例外。[12]但这一画面应是以浅浮雕或线刻的技法雕刻出的，同样属于二维的表现方式。[13]

通过对这些文献的研究，我们可以得出这样的结论，即自盛唐起，变相一般被认为是一种二维的复杂的绘画表现形式。因为变相为二维的，所以不是雕刻[14]；因为变相是复杂的绘画表现形式，所以不包括单体的偶像。然而变相一词并不等于"绘画"（painting）或"绘画艺术"（pictorial art），它仅仅是指某种特定的宗教性的——多为佛教的——绘画。实际上，除了包括极少的道教绘画以外，[15]上述资料中名为变或变相的大批的绘画一律为佛教题材，

[9] 梅维恒的理解部分地受到了他对"事"这个字的错误解释的影响，他将"事"译为"事件"（event）。见Mair, "Transformation tableaux," p.12. 正如我们在其他唐代文献所见的那样，此处"事"意为"物"（work）或"一物"（a piece of work），《辞源》，北京，商务印书馆，1979年，页121. 因此此处"一铺七事"指包括七件造像的一组雕塑。

[10] 张彦远至少记载了长安与洛阳佛寺中19种44铺变相，段成式记载了5种6铺变相，黄休复记载了8种变相。梅维恒对这些文献进行了收集，见Mair, "Transformation tableaux," pp.26-39.

[11] Mair, "Transformation tableaux," pp.16-25.

[12] Mair, "Transformation tableaux," p.17; 向达提到有龙门石窟有涅槃变，但正如梅维恒所怀疑的，此处即指大云寺碑刻。

[13] 索珀（Soper）曾讨论过同一通碑，见Alexander C. Soper, "A T'ang parinirvāna stele," Artibus Asiae 12.1/2 (1959), pp.158-169.

[14] 段成式说梁不雕像"亦称为变"，此处"亦"一字说明在段成式所处的时代，"变"不再指雕塑。

[15] 唐中宗提到，他听说全国的道教徒曾绘老子化胡变相，见Mair, "Transformation tableaux," p.41. 郭若虚也谈到冯清311道教变相，宋代的《宣和画谱》还记有董伯仁作道教变相，见Mair, "Transformation tableaux," pp.38, 40.

没有一幅唐宋时期的世俗绘画称作变相。

上述观察使我们意识到变相与变文之间存在着根本的差别。人们引用最多的有关变文表演的两种文献是吉师老与李贺的两首诗,这两首诗的表演者都是俗人,其一是位歌女,另一位是小妾。[1] 虽然可以从许多不同的途径界定变文,但没有一种定义可以把变文说成是一种"宗教"的文学形式。[2] 梅维恒提出七种敦煌文献可以有把握地定为变文,[3] 其中,五种属于历史故事和世俗故事,有两种源于佛经。并非巧合,在唐代绘画目录中只有这后两种有与之对应的变相,[4] 而且只有"降魔变相"出现在敦煌洞窟中。

《大目乾连冥间救母变文》的开头原包括"并图"一语,稍后却被勾除,或许因为当时插图已失。另一种敦煌文献《韩擒虎变文》的结尾称"画本既终",[5] 吉师老和李贺诗中称《昭君变》表演中所用图卷为"画卷"或"蜀纸"。[6] 由此可知,正像现存的确定无疑的变文图画"降魔变"那样(见图17-20),所有文献记载与变文有关的图画都是画卷,而不是壁画。此外,这些可确切定为变文图卷的作品从来不称作变相。值得深思的是,在"变相"一词被频繁地用于描述绘画的时代,为何这些有关变文图画的作品似乎有意避免使用这个词汇?

研究宗教艺术包括佛教石窟绘画有一个总的原则,即单体的绘画和雕塑形象必须放入其所在的建筑结构与宗教仪式中去进行观察。这些形象不是可以随意携带或单独观赏的艺术品,而是为用于宗教崇拜的某种特殊礼仪结构而设计的一个更大的绘画程序的组成部分。换言之,敦煌壁画是石窟寺的有机组成部分,而制作与观赏这些绘画本身就是一项礼仪性的行为。我们在把这些绘画作为"艺术品"阐释的时候,必须将此类问题考虑进去。

一旦采取这样的方法来研究敦煌石窟的变相,我们就不难发现这些绘画实际上是不可能用于讲解变文的。幸存至今的变文故事中毕竟以世俗题材占多数,而且记载中变文的演讲者与听众在大多数场合都是俗人。与变文表演中使用的画卷不同,敦煌变相是石窟的组成部分,这些石窟的建筑分为四个类型,分别有不同的宗教功能。[7] 1式窟主室周围附设许多小室(图17-1),其后壁有一主尊

[1] 关于变文表演世俗特征的讨论见高国藩《论敦煌民间变文》,甘肃省社会科学院文学研究所编:《敦煌学论集》,页188~194,兰州,甘肃人民出版社,1985年;Mair, T'ang Transformation Texts, pp.152-160.

[2] 见348页[1]。需要指出的是梅维恒也做了同样的区分,他说:"本文征引的资料说明,变相总的说来是社会上层(包括宗教机构)的作品,这与变文相反,变文和其前身口头文学形式用于民间和普及的场合。"Mair, "Transformation tableaux," p.43. 但我认为很难将变相看做"精英艺术"(elite art),因为佛教石窟和寺庙中的变相仍是为群众创作的。

[3] 其中有"目连救母变文"、"降魔变文"、"汉将王陵变文"、"王昭君变文"、"李陵变文"、"张议潮变文"和"张淮深变文"。见Mair, T'ang Transformation Texts, pp.17-23.

[4] 傅芸子提到过一种"目连救母变文"(《论文录》上卷,页154),但是我尚未找到这一文献。李昉及和李象坤两位宗教画家也曾在安国寺画过降魔变相,见Alexander C. Soper, Kuo Jo-shü's Experiences in Painting: An Eleventh Century History of Chinese Painting Together with the Text in Facsimile, Washington D.C., American Council of Learned Societies, 1951, pp.52, 98.

[5] 有关的论述见Mair, T'ang Transformation Texts, pp.11-12.

[6] 见本页[1]。

佛像，墙壁和天顶饰以大量的偶像和叙事性画面。该类型保存最好的285窟壁上画满了佛、菩萨、佛教的神祇、坐禅僧人，以及一些华美的西魏时期（535—556年）的叙事绘画。南壁最大的叙事性组画描述了五百强盗成佛的故事，画面中反复出现的五个人物代表五百强盗，在与士兵战斗、被官吏捉捕、郊野跋涉，至皈依佛教、获得启蒙等一系列的情节中共出现了六次。这组绘画与该窟中其他

❼ 肖默：《敦煌莫高窟的洞窟形制》，敦煌研究所编：《中国石窟·敦煌莫高窟》卷2，页187~199，北京，文物出版社，东京，平凡社，1982-1987年。肖氏的分类还包括"涅槃窟"和"大佛窟"，但这两类石窟数量极少，与本文的研究关系不大。

图17-1 敦煌西魏285窟平、剖面图（1式窟）

的组画无疑可以归于一种典型的"序列式"(sequential)或"首尾相继式"(cyclic)的叙事模式。❶ 但因为该窟是为僧人们坐禅而修建的，这些绘画应非用于讲诵流行故事。这类洞窟源于印度，梵语称作"毗诃罗"(Vihāra，意即"僧院")（图17-2）。僧人们日夜静坐的小室排列在主室两侧，主室的佛像是他们身心所关注的目标，而壁上叙事性绘画的内容则为他们提供了献身宗教的先例。与敦煌毗诃罗窟密切相关的宗教观念和行为，可以说与任何一种世俗的娱乐活动都相去甚远。

2式的洞窟中心有一雕刻的"塔柱"（图17-3），其基本结构也源于印度。与这种建筑形式相关的宗教行为是众所周知的绕塔，即礼拜者进入窟门后按顺时针方向绕塔而行。因为从印度的窣堵坡发展而来的中心塔柱象征释迦牟尼，绕塔表达了对佛陀的礼拜，举行这样的礼仪礼拜者就积累了善行。《菩萨本行经》讲："若人旋佛塔所生之处得福无量也。"❷ 有趣的是，这种塔柱式窟中保存有许多北

❶ 根据库特·魏兹曼（Kurt Weitzmann）的定义，"首尾相继式"的叙事是指"由分散的和中心的行为组成一系列连贯的结构，角色在每一部分重复出现，因而遵循时空统一的法则"。见 Kurt Weitzmann, *Illustrations in Roll and Codex: A Study of the Origin and Method of Text Illustration*, Princeton, Princeton University Press, 1947, p.17.

❷ 转引自肖默《敦煌莫高窟的洞窟形制》，页190。

图17-2 印度"毗诃罗"窟平面图

图17-3 敦煌北魏254窟平、剖面图（2式窟）

朝时期绘制的叙事性绘画，包括本生故事绘画和有关释迦牟尼生平的本行故事绘画（11幅本行故事绘画中的9幅发现于这种窟中）。❸白化文认为这些绘画是讲解变文时的视觉辅助手段。❹但是考虑到塔柱式窟的宗教功能与象征意义，我们只能认为这些壁画主要是表现佛本人在过去和现在无休止地积累功德的故事，其功能在于唤起礼拜者的信仰。叙事性绘画与绕塔礼仪的密切联系早在公元前2至前1世纪就已在印度的佛教中出现；在桑奇（Sāñchī）与巴尔胡特（Bhārhut）大塔的门和环绕塔的圆形小道的栏楯上就雕刻有本

❸ 这些窟是敦煌254、260、263、428、431和290窟。

❹ 白化文：《什么是变文》，《论文录》上册，页505。

何为变相？ 355

[1] John H. Marshall and Alfred C. A. Foucher, *The Monuments of Sāñchī*, 3 vols., London, Probsthain, 1940; Alexander Cunningham, *The Stupa of Bhārhut*, London, W. H. Allen and Co., 1879.

行故事。[1] 很难想象围绕这些佛教圣地的绕塔礼仪可以被绘声绘色的讲唱故事与公共娱乐所代替。如果说这些叙事性的图画是"视觉辅助"的话，它们只能"辅助"佛教的礼仪。

毗诃罗窟与塔柱式窟为隋统一之前常见的窟型，其建筑与印度和中亚的佛教建筑联系密切，其思想有强烈的小乘佛教意味，洞窟中的画面常常着重表现僧侣的活动，宣扬苦修、自我克制，以及描绘远离尘世的境界。与之相反，敦煌的其他两种类型的洞窟则具有一种典型的"中国式"建筑风格，其壁画与雕刻主要表现了大乘佛经的内容，反映出大乘教义逐渐取得的

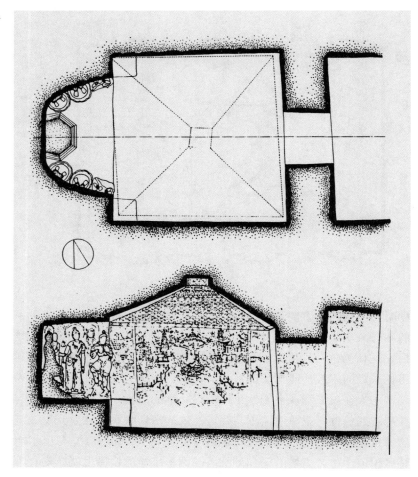

图 17-4　敦煌盛唐 45 窟平、剖面图（3 式窟）

优势。大部分隋唐洞窟属于 3 式（图 17-4），而多数建于五代至宋的洞窟属于 4 式（图 17-5）。学者们已证明这些新的洞窟式样摹拟了寺院中木结构的佛殿，而寺院中的这些建筑结构又来源于宫廷殿堂。❷ 在 3 式和 4 式的洞窟中，中央的塔柱消失了，取而代之的是后壁大龛中（3 式）或洞窟中央"凹"字形平台上（4 式）作为主要偶像崇拜的佛塑像。与这两种石窟及其内部装饰相关的宗教崇拜形式是所谓的"观像"。

观像的目的是在禅定中看到真正的佛与菩萨的形象，很多大乘佛经都讲到了观像的方法。❸ 根据这些佛经，礼拜者先将

❷ 肖默：《敦煌莫高窟的洞窟形制》，页 194、197。

❸ 关于这些文献和观像情况的介绍，见 Stanley K. Abe, "Art and practice in a fifth-century Chinese Buddhist cave temple," *Ars Orientalis* 20 (1991); Arthur Waley, *A Catalogue of Paintings from Dunhuang by Sir Aurel Stein*, London, British Museum, 1931, pp.xii-xiii; Alexander C. Soper, *Literary Evidence for Early Buddhist Art in China*, Ascona, Artibus Asiae Publisher, 1959.

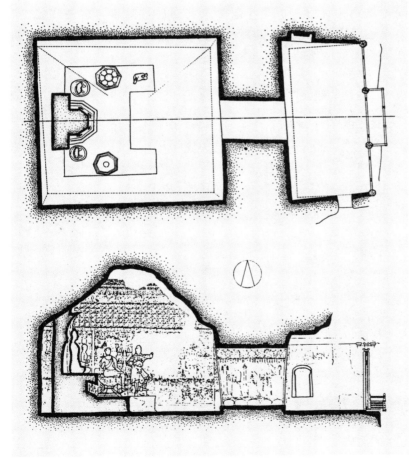

图 17-5 敦煌晚唐 196 窟平、剖面图（4 式窟）

❶ Alexander C. Soper, *Literary Evidence for Early Buddhist Art in China*, p.144.

❷ Stanley K. Abe, "Art and practice in a fifth-century Chinese Buddhist cave temple." 观像的行为和某些中国早期佛教派别有关。中国佛教史上最重要的事件之一是慧远创立净土宗。402年，慧远与弟子会于庐山，于无量寿佛的像前焚香献花，立誓共期西方净土。正如许理和所说："这种要有具体的崇拜对象、能用感官来感知的欲望，是庐山佛教的特征。在慧远的传记和他个人的著作中我们也可以看到对于视觉形象的重视，在坐禅时使用阿弥陀佛的偶像、他对'佛影'的赞颂，都是其表现。" Zürcher, *The Buddhist Conquest of China*, 1:220.

❸《大正藏》1956.25。

注意力集中于一尊绘制的或雕刻的偶像，然后努力在脑子里积累起一层层视觉形象，每层都力图鲜明完整，循序渐进地由简单向复杂发展。❶这些关于观像的文献可能并非源于印度，而是中亚或中国佛教徒的著作。❷这些文献在5世纪中叶就已出现，但是观像的风习在盛唐最为盛行，这时期出现了大量对于观像经文的中文注释和与该礼仪相关的经变绘画。僧人善导一生曾经绘制了约300幅阿弥陀佛变相，可能为其所著的《观念阿弥陀佛相海三昧功德法门》中说："又若有人，依观经等画造净土庄严变，日夜观想宝地者，现在念念除灭八十亿劫生死之罪。又依经画变，观想宝树、宝池、宝楼庄严者，现生除灭无量亿阿僧祇劫生死之罪。"❸观像要求人们通过供奉、凝视"经变"来表达对宗教的虔诚，这一点可以解释表1所示"经变"作品在敦煌大量增加的原因：❹

表1 敦煌"经变"数量统计

变 相	唐以前	初唐	盛唐	中唐	晚唐	唐以后	总计
阿弥陀	1	12	7	7	12	24	63
无量寿	0	1	21	34	18	10	84
弥勒	5	6	14	24	17	21	87
药师	4	1	3	21	31	26	86
法华经	2	1	5	7	8	13	36
观音经	0	0	4	2	2	5	13
华严经	0	0	1	5	9	14	29
报恩经	0	0	2	7	11	12	32
天请问经	0	0	1	10	8	13	32
金刚经	0	0	0	8	9	0	17
金光明经	0	0	0	4	4	3	11
楞伽经	0	0	0	2	5	5	12
思益梵天问经	0	0	0	1	3	8	12
密严经	0	0	0	0	2	2	4
父母恩重经	0	0	0	0	1	0	1

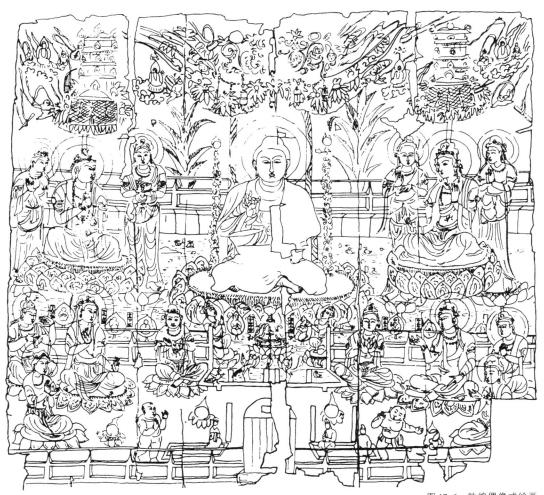

图 17-6 敦煌偶像式绘画的对称式组合

❹ 这些统计数字根据敦煌文物研究所编《敦煌莫高窟内容总录》，页 221~242。我排除了《涅槃经》、《贤愚经》和《维摩经》的内容。涅槃变相取自早期涅槃的形象，表现佛传中的一个片段，并非"偶像式"的绘画；《贤愚经》基本上是汇集了佛教的故事，不是典型的"经"；维摩变相是"对立式"的构图，我将在下文予以讨论。研究敦煌的学者普遍接受将唐代分为四期的方法，但每一期的绝对年代却各有差别。根据史苇湘的观点（也是敦煌研究院的"官方"观点），这四期分别是：初唐（618-704 年），盛唐（705-780 年），中唐（吐蕃时期）（781-847 年），晚唐（848-906 年），见史苇湘《关于敦煌莫高窟内容总录》，页 177。而喜龙仁（Sirén）则采取不同的年代分期：初唐（618-712 年），盛唐（713-765 年），中唐（吐蕃时期）（766-820 年），晚唐（821-860 年），见 Sirén, *Chinese Painting: Leading Master and Principles*, 5 vols. New York, Ronald Press, 1956, 1:86.

何为变相？ 359

❶ 关于中国早期绘画中的"偶像式"与"情节式"构图的论述,见 Wu Hung, *The Wu Liang Shrine: The Ideology of Early Chinese Pictorial Art*, Stanford, Stanford University Press, 1989, pp.132-136.

❷ 本文中所说的"偶像"(icon)指宗教艺术中的圣像,特别是作为礼拜和供奉对象的一种形象,而不采用现代符号学中对偶像的定义。

需要说明的是,此表所列出的所有变相的表现形式都是"偶像式"而非典型叙事性图画。❶叙事性绘画的主要目的在于讲述一个故事,与之不同的偶像式绘画则是以一个偶像(佛或菩萨)为中心的对称式组合 (图17-6)。❷偶像高大的形体和庄严的形貌形成视觉中心,而环绕偶像的其他人物及建筑设置也将观众的目光首先引导到中心偶像身上,强化了这一"向心式"视觉效果。但偶像

图17-7 敦煌法华变相图像布局示意图

图17-8 敦煌无量寿变相图像布局示意图

式与叙事性绘画的最本质差别还在于绘画与观众之间的关系。在叙事性绘画中，主要人物总是卷入某种事件，其形象意在表现彼此的行为与反应。这种结构实质上是闭合式的（self-contained），其含义由绘画体系自身表现。观众只是旁观者而不是该体系的组成部分。在偶像式绘画中，中心偶像被表现成一位正面的庄严的圣像，毫不顾及环绕的众人，却凝视着画像以外的观者，尽管偶像存在于绘画体系内部，然而它的含义却依赖画面之外的观者或礼拜者的参与，因而这种结构不是闭合式的。实际上，这种开放式绘画结构的基础是假定有一位礼拜者试图与偶像发生直接的联系。正是在这一假定的基础上，这种偶像式的构图才成为世界上各种宗教艺术传统中一种普遍的图像形式。❸

由于这种礼仪功能与绘画形式，敦煌石窟中的偶像式"经变"是不能用于说唱故事的。诚然在一些"经变"中，如法华变相（图17-7）与无量寿变相（图17-8），中央偶像的周围或两侧都绘有叙事性画面，然而这些画面描绘佛经不同章节中选取的段落，彼此很少有联系紧密的叙事顺序。❹有的佛经，如《华严经》和《药师琉璃光经》是十分抽象的，它们的变相包括一些非叙事性的场景，或者像"药师佛十二大愿"与"九横死"等非连续性的画面。❺敦煌大量菩萨变相中的内容更是只有这些佛教神明及其侍从的形象。❻据信这些菩萨具有无限的慈悲心，能够介入人们的生活，救民于危难，使人们获得解脱，引导人们进入极乐的来世。向这些慈悲的神明寻求佑助的基本方法是向他们的名字祈祷、吟诵他们的功德、复制并凝视他们的图像。在敦煌，他们的图像既有大型的壁画，又有木版印刷的图画。其中一幅《观音经》图像，旁边有如何正确使用偶像的指导（图17-9）：

> 夫欲念诵请圣加被者，先于净处，置此尊像，随分供养，先应礼敬，然后念诵。一心归命，礼一切如来，离染性，同体大悲，圣观自在菩萨摩诃萨。（愿共诸众生，一心头面，礼十礼。）次正坐，真心专注，念诵圣观自在菩萨莲花部心真言，曰：唵（引）阿（引）嚧（引）力迦（半音呼）娑嚩（二合引）贺（引）。此心真言，威德广大，灭罪除灾，延寿增福。若能诵满三十万遍，极重

❸ 例如东正教的教会宣称，偶像具有它所描绘对象的精神本质，因而成为"人类与神界的交汇点"。G. B. Ladner, "Concept of the image in the Greek Fathers and the Byzantine iconoclastic controversy." *Dumbarton Oaks Papers*, 7 (1953) : 10.

❹ 例如，在一幅典型的法华经变中，佛像周围画面的主题来源于该经之卷二十七。施萍婷：《敦煌壁画中的法华经变》，《敦煌莫高窟》卷3，页171~191；Joseph L. Davidson, *The Lotus Sūtra in Chinese Art*, New Haven, Yale University Press, 1954；松本荣一：《敦煌画の研究》，共2册，上册，页110~142，东京，日本文化学院东京研究所，1937年。一幅无量寿变相通常在一侧画阿阇世故事，但是正如阿瑟·威利（Arthur Waley）所指出，这一画面似是根据善导对经文的注解，而不是直接描绘佛经原文。Arthur Waley, *An Introduction to the Study of Chinese Painting*, New York, Grove Press, 1923, p.128；松本荣一：《敦煌画の研究》上册，页45~59。这些所谓的"叙事性"画面并没有讲故事，而用来暗示和解释佛的教义，因此与讲经时常用的"比喻"相似。

❺ Waley, *A Catalogue of Paintings from Dunhuang by Sir Aurel Stein*, pp.62-70.

❻ 在敦煌，除了以观音为中心的观音经变相外，还有65铺如意轮观音变相、57铺不空罥索观音变相、40铺千手千眼观音变相、10铺水月观音变相、131铺文殊变相、16铺千手钵文殊变相和125铺普贤变相。这些统计数字来源于敦煌文物研究所编《敦煌莫高窟内容总录》，页221~242。

图17-9 敦煌木版印刷的《观音经》

① Waley, *A Catalogue of Paintings from Dunhuang by Sir Aurel Stein*, pp.195–196. 这幅木版印刷的图画见 Roderick Whitfield, *The Art of Central Asia: The Stein Collection in the British Museum*, 2:140.

② 这些本生故事包括睒变本生（461、438、299、301、302窟）、九色鹿本生（257窟）、尸毗王本生（275、254、302窟）、婆罗门本生（285、302窟）、月光王本生（275、302窟）、快目王本生（302窟）、萨埵太子本生（254、428、299、301、302、419、417窟）、须阇提本生（296窟）、须大拿本生（428、419、423、427窟）、善事太子本生（296窟）、灯明王本生（302窟）、毗楞竭梨王本生（275、302窟）、流水长者本生（417窟）。譬喻故事包括沙门守戒故事（257、285窟）、难陀故事（254窟）、须摩提女故事（257窟）、五百强盗故事（285、296窟）、清净尼故事（296窟）。高田修：《佛教故事与敦煌壁画》，《敦煌莫高窟》第2册，页200~208。

罪业皆得除灭，一切灾难不能侵害，聪明辩才随愿皆得；若能诵满一千万遍，一切众生，见者皆发无上大菩提心，当来定生极乐世界，广如本经所说。①

敦煌艺术的主要结构模式从一开始便是"偶像式"的。在长达七百多年间建造的敦煌492个石窟中充满了大大小小绘制和塑造的形象，其中偶像式的壁画占据全部绘画的95%以上。众所周知，在北朝和隋代盛行描绘本生、譬喻及本行故事，但是即使在敦煌叙事性艺术的这一"黄金时代"，这类绘画的数量仍极为有限。属于这一时期的110个窟中，只发现了描写11种本生故事的27幅图画；描写譬喻故事的画面更少，只有5种故事的7个画面。②

然而，即便是这些叙事性绘画的内容和形式本身也并不能说明它们是用于口头的故事讲诵的。这里需要回答的问题是：这些图画能够实际应用于变的表演吗？敦煌石窟开凿在山崖上，多数由两个室组成，中间以一条狭窄的甬道连接；少数只有一个室，室前的甬道约10米长。每个窟的前面原来还建有木结构窟门。❸ 在按照这一方法设计的洞窟中，拥有大多数绘画和塑像的后室一定非常暗。即使在今天，在大部分窟门和前室已坍塌的情况下，观众仍难以看清窟中那些细小的图像和题记。而奇怪的是，在特别昏暗的洞窟顶部往往装饰着最丰富的叙事性的画面。实际上，北魏和隋代所创作的"序列式"风格的叙事性绘画总是出现在窟顶上。❹

敦煌研究院以外的学者们做研究时所使用的主要资料是印刷精美的图录。当我们观看这些图录上的画面时，在洞窟中观察壁画的困难不复存在了。借助于现代技术，单体的画面和塑像被异常清晰地拍摄复制出来以后，便脱离了原有的建筑环境，看上去类似独立的"绘画"。它们很容易被看做独立存在的"故事画"或用于某种口头讲诵的"图像设备"（visual devices）。这种误读最明显的例子是"降魔变"壁画，许多学者用这一例子来说明敦煌壁画与变文表演的关系。例如程毅中指出敦煌藏经洞发现的这一故事的变文常常用"处"字，可以说明故事讲述者是依靠壁画为辅助的：

> 我们看到的"祇园记图"或"降魔变图"多数都是以舍利弗和劳度差二人为中心，而把一系列的斗法场面穿插在二人之间，构成以一幅综合的连环故事画。在讲故事时如果不是具体指明讲到何"处"恐怕听众会弄不清，所以每一段唱词都要说明讲到何处，便于听众按图索骥，这也是变文与变相密切配合的一个确证。❺

程说听起来颇有道理，特别是当我们披阅新出版的《中国石窟·敦煌莫高窟》，壁画中色彩鲜艳富于戏剧性的细节和通常从变文中抄录的榜题文字更使我们相信此说。然而，这一理论似乎只有根据这种印刷品研究壁画时才行得通。如亲身处于洞窟中，就很难看得清这些壁画，更不用说是要用这些壁画来进行演讲了。程氏提到的壁画题材出现在晚唐，直至宋代仍很流行，其最精美者发现在

❸ 肖默：《敦煌莫高窟的洞窟形制》，页188。

❹ 这些杰出的叙事性绘画见于290、296、301、303、423、420和419窟的顶部。高田修：《佛教故事与敦煌壁画》，页208。

❺ 程毅中：《关于变文的几点探索》，页389。

4式窟中。这种洞窟在一个"凹"字形平台的背屏前塑有一组群像（见图17-5），"降魔变"壁画通常画在中央平台后面的后壁上，距离背屏只有不到1米宽的空间。正如李永宁、蔡伟堂所指出的，在昏暗的窟室中，这一位置绘制的壁画是无法用于任何一种口头讲唱的。❶

讨论至此，我们或可提出一个问题，即是否变相壁画是按照便于观看的方式来设计的？现代美术史的理论很大程度上是基于视觉观念，研究者在分析形式和透视时总是通过一个假定的"观者"去审视、解释艺术品。这种方法可溯至15世纪意大利的理论家阿尔贝蒂（Alberti）对"绘画"最早的定义，斯维特兰那·阿尔珀斯（Svetlana Alpers）据此总结说："（一幅画）被看做是开往模写世界的一面窗子。比起这个世界来说，观者更有决定性的意义。"❷ 这种理论直至文艺复兴时期才出现并非偶然，因为在这一时期架上绘画才获独立并被个人赞助者订购。

但是如果一幅壁画不是根据这种"现代的"观看方式而绘制的，那么我们基于观看和认读的整套方法论就会动摇。我们也就不得不回答这一问题：到底谁是假定的观众或读者？据说有一位雕刻大师和一位徒弟制作偶像，当这位大师正精心地在雕像的背面翻模、装饰时，这位徒弟不耐烦了，他问师傅："您为什么在这些谁也看不到的地方白费颜料和工夫？"师傅回答："神会看到。"这件轶事揭示出对于艺术作品两种根本不同的态度。对那位徒弟来说，塑像的目的是为了取悦于像他自己那样的世俗观众；对大师来说，塑像的行为是表达对宗教的信奉。他并没有排除"观看"的问题，但对他来说，观者不仅包括礼拜者而且也包括看不到的神，而且他的作品的价值主要在于对神的奉献。

这条轶事或可揭示出我们目前研究宗教艺术中的一个重要问题，在敦煌的492个石窟中，约有7000条题记可以说明开窟造像的目的。这些题记出自不同施主，包括上自当地官员下至农妇的社会各色人等。这些题记长短不一，文风各异，但是它们相同的主旨是：贡献。遍览这些题记，没有片言只字涉及"看"或"展示"（或是与之相关的"演示"）。大多数短的题记都是一种套式，"（某某）供养"或"（某某）一心供养"。长篇的题记常题为"功德记"，开头一般是颂扬佛的伟大与仁慈，接着叙述如何开窟、

❶ 李永宁、蔡伟堂：《〈敦煌变文〉与敦煌壁画中的"劳度叉斗圣变"》，敦煌文物研究所编：《一九八三年全国敦煌学术讨论会文集（石窟·艺术编）》，共2册，上册，页187~188，兰州，甘肃人民出版社，1985年。

❷ Svetlana Alpers, "Art history and its exclusions: the example of Dutch art," in *Feminism and Art History*, ed. Norma Broude and Mary D. Garrard, New York, Harper & Row,1982, p.185.

图 17-10　李永宁、蔡伟堂复原的敦煌晚唐 9 窟降魔变叙事顺序示意图

塑像、绘制壁画,最后施主希望其功德会为统治者、地方民众、祖先亡灵、在世亲属带来幸福。❸无论长短,这些题记都记载了供养人开凿石窟、绘制变相以积累功德的愿望。人们在笔直的断崖上开窟,在高高的窟顶上绘画,也是为同样的思想所激发。在近乎无法到达的险绝之境作画本身变成对宗教奉献和艺术创作的挑战。

　　再回到敦煌的"降魔变"壁画。这些绘画的另一个问题长期困扰着研究者:根据通行的观点,这些作品都是变文的插图,学者的研究自然从考证画面(及其题记)与文学资料中有关段落的关系开始,然后再根据文学的叙事程序编排画面。这种研究的结果见图 17-10,其中已被考定出的"降魔"情节以序号表示。从图像学(iconography)的角度看,这一研究似乎是富有成果的,然而也正是在这一点上研究者走进了死胡同。用数字标出的画面没有反映任何视觉形象的"次序",因而毫无逻辑。根据这些序号去读这幅壁画,观者的目光必须不时地横跨这幅 12 余米宽的壁画,从这一个角跳到那一个角,或者为搜寻某一细节去"扫描"这个复杂的系统。观者将会头晕目眩,心乱如麻,最后不得不半途而废。然而,所有晚唐和宋代创作的"降魔"壁画都是按照这种看似没有规律的结构绘制的。

❸ 这种长篇题记包括翟奉达(642 年,220 窟)、李太宾(776 年)、阴公、吴僧统、索法律和翟家的"功德记"。

我们可以从不同途径解释"降魔变"壁画的这种设计。一种可能性是"降魔变"的故事在晚唐已家喻户晓,不管画面如何排列,观者都会不费力气地识读出来。也有可能这一画面是一个故意设置的"画谜",要求人们破译以增加趣味。有人还认为,因为这些壁画难以释读,才需要故事讲述者对观众加以引导。❶ 然而所有这些解释都缺乏说服力。如果假设当时的参观者的确能很容易地辨认出画面,那么那些解释性的榜题似乎就毫无意义了。如果这些壁画是蓄意设置的"谜语",那么他们总会提供一些破谜的线索,但是我们所看到的画面似乎只给了谜面而非谜底。如果这些壁画是为了故事讲述人指导观众,那么它们至少应当设在有足够空间能讲故事的地方。在这种进退两难的困境中,有的学者终于说这些壁画的设计是一个不可解释的"秘密"(mystery)。

要解决此问题及相关的其他问题,我们需要从一个新的角度进行观察。我希望在这里提出进行这种观察的两个原则:一,奉献式艺术本质上是一种"图像的制作"(image-making)而非"图像的观看"(image-viewing);二,图像制作的过程与写作和说唱不同,应有其自身的逻辑。根据这两点原则,我将在下文中对描绘"降魔变"故事一大批壁画做详细的研究。这些壁画在其五百多年发展过程中的不同结构为我们研究敦煌变相的性质,特别是敦煌变相与敦煌文学的关系,提供了极好的资料。

变相与变文:敦煌"降魔变"绘画

前人对于绘画和文学中的"降魔变"已做过大量研究。许多经文和一篇完整的变文记载了这个故事的多种版本,❷ 我们还知道至少有21幅敦煌绘画描绘了这一故事,其中包括18铺壁画、一卷手卷、一件画幡残片和一些线描白画。❸ 许多研究唐代文学史的学者对其"变文"版本进行了讨论,梅维恒将其译成了英文。❹ 而"降魔变"绘画也被中国、日本及西方的美术史家著录和讨论过。❺ 上述研究揭示了这一重要题材的演进过程,同时也暴露出认为绘画是变文被动的"插图"的这种"一边倒"的倾向。❻ 但我认为绘画与文学的关系是更为复杂的、动态的。最值得注意的是,视觉图

❶ 见程毅中《关于变文的几点探索》,页389。实际上,学者们已注意到,故事讲述者所用的绘画,如印度所谓 *par* 的活动中所用的画幅和手卷,并不只是遵循着直线的叙事顺序。例如,约瑟夫·米勒观察到"有些画面按照一种视觉的组合方式将两个或更多的叙事情节结合在一起。这一发现可以使人们注意到直线式文字叙事和空间式图像叙事之间一种潜在的特别的交流方式"。Joseph C. Miller, Jr., "Current Investigations in the Genre of Rājasthānī par painting recitations," ir Winand M. Callewaert, ed., *Early Hindī Devotional Literature in Current Research, Orientalia Lovaniensia Analecta* no. 8, p.118. 但是,因为此处所用的绘画是便于携带的手卷或画幡,与敦煌"降魔"壁画有所差别,因此不能直接用作解释敦煌壁画功用的证据。

❷ 在敦煌藏经洞中共发现四卷《降魔变》。其中一卷原由罗振玉收藏,现已佚,罗著《敦煌零拾》著录其文。另一卷(P.4615)由伯希和(Pelliot)收藏,已断为六段,损坏严重。第三卷(S.4398)也是一残卷,仅存卷首的41行。幸运的是第四卷是完整的,已分为两段,分别由大英博物馆(S.5511)和中国国家图书馆收藏。

像的发展遵循其自身的逻辑。故事总是不断在新的绘画形式中获得重构和丰富,而新的图像反过来也影响着文学的构成,推动着故事的演变。对这一互动现象的仔细研究,不仅可以重构这一特殊故事发展的脉络,而且也可以使我们从总体上探索敦煌艺术与文学的眼光更加敏锐。

全本的"降魔"故事包括两个松散地连结在一起的部分。第一部分讲述了寻找佛教圣地祇园的故事。舍卫城国的大臣须达为了安排其儿子的婚姻赶去王舍城国,途中他听说佛是一位得道的圣人,便向佛进献贡物,在佛的教诲下马上成为一名虔诚的佛教徒。他希望邀请佛到他的祖国去布道,但是为此目的他首先必须选择一个好地方建一座精舍。因此佛派其门徒舍利弗前往帮助并指导须达选址。经过不少波折之后他们终于找到了属于祇陀太子的一个花园,须达以黄金覆地,买下这片土地奉献给佛。

故事第二部分开头即情节急转,出现了一个新的主题和两个新的中心人物——佛教徒舍利弗与外道劳度叉以幻术斗法。须达要在祇园建寺院的消息传到了外道耳中,外道自恃长于魔法,建议国王在建设精舍之前让佛教徒与他们竞赛。比赛由国王及其官员作证,经过连续六轮争斗,舍利弗每一次都战胜了外道魔头劳度叉。故事以外道的屈服与皈依佛法结尾,在佛到达舍卫城之后,全国奉佛教为惟一的真理。

❸ 李永宁和蔡伟堂列举了19铺敦煌"降魔"变相,其中94窟壁画的题材据敦煌遗书的记载可知是"降魔"变相,但原画已被晚期的壁画覆盖。李永宁、蔡伟堂:《〈敦煌变文〉与敦煌壁画中的"劳度叉斗圣变"》,页170~171。有关的研究文献见❺。

❹ Mair, *Tun-huang Popular Narrative*, Cambridge, Mass., Cambridge University Press, 1983, pp.31-84.

❺ Waley, *A Catalogue of Paintings from Dunhuang by Sir Aurel Stein*, no.LXII; Nicole Vandier-Nicolas, *Sariputra et les six maîtres d'erreur. Facsimile du Manuscrit Chinois 4524 de la Bibliotheque Nationale, Mission Pelliot en Asie Centrale*, Serie in-Quarto,V, Paris, Imprimerie Nationale, 1954; 松本荣一:《敦煌地方に流行せし劳度叉斗圣变相》,《佛教美术》19期(1923年);《劳度叉圣变相の一断片》,《建筑史》2~5期(1940年);《敦煌画の研究》,页201~211。秋山光和:《敦煌本降魔变(劳度叉斗圣变)画卷について》,《美术研究》187期(1956年),页1~35;《敦煌におけゐ变文と绘画》,《美术研究》211期(1960年),页1~28;《劳度叉斗圣变白描粉本(Pelliot Tibétain 1923)》,《东京大学文学部文化交流研究施设研究纪要》2、3号,1978年;金维诺:《敦煌壁画祇园记图考》,《文物参考资料》1958年8期,页8~13,重刊于《论文录》上册,页353~360;罗宗涛:《降魔变文画卷》,《中国古典小说研究专集》,台北,台北书局,1979年;Jao Tsong-yi. et al., *Peintures Monochromes de Dunhuang*, Paris, Ecole Française D'extrémeorient,1978; Roderick Whitfield, *The Art of Central Asia: The Stein Collection in the British Museum*; 李永宁、蔡伟堂:《〈敦煌变文〉与敦煌壁画中的"劳度叉斗圣变"》。

❻ 应当指出,李永宁、蔡伟堂在论"降魔"绘画的文章中已经发现壁画和变文故事的许多不同之处,但是如上文所述,他们对于绘画的考释仍遵循文学的叙事方式,而忽视了绘画本身的结构。

这里所概述的情节根据的是《贤愚经》中一个题为《须达起精舍》的早期"降魔"故事。《贤愚经》是由八位中国僧人在于阗集会时编纂的佛教故事集，❶ 流传到吐鲁番之后，又于 435 年由僧人慧朗带到凉州，并改为现在的题目。有关资料表明，比它晚三个世纪的更为复杂的敦煌"降魔"变文就是根据这部书创作的。❷ 最能证明这种沿袭关系的是，这个故事其他唐代以前的版本只包括故事的第一部分，而变文本则像《贤愚经》中的故事一样由两个叙事性部分组成。❸

值得注意的是，敦煌最早描绘"降魔"故事的壁画也是根据《贤愚经》绘出的。这幅壁画（图17-11）位于西千佛洞12窟，其年代为北周。❹ 画面大致分为上下两列，每列由数个宽度不同的画面组成。上列故事从左向右展开，下列则转为从右向左。尽管部分画面被烟熏黑，但其中的12个情节与题记仍可大体上辨清。

（上列：）

画面1　这是该壁画中最宽的画面。释迦牟尼佛坐在一绿树环绕的建筑前，舍利弗立于一侧，须达向他们跪拜。榜题为："须达长者辞佛□向舍卫国□精舍，佛□舍利弗共□建造精舍辞佛之时。"

画面2　与前画面以一棵树为界，两人物向右行，其身份在榜题中言之甚明："须达长者共舍利弗向舍卫国为佛造立精舍□□行……"

画面3　舍利弗坐在一建筑中，其余画面和题记不清。

画面4　舍利弗与须达在一片茂盛的树林中对话。虽然榜题难以辨认，但从画面可以看出是他们终于找到了祇园。❺

（下列：）

画面5　一只巨虎正在吞食一头水牛。榜题为："劳度差化作牛，舍利弗化作□□。"

画面6　画面与榜题全被熏黑。

画面7　舍利弗接受一个状似魔怪的人物跪拜。这一画面与画面6可能表现了舍利弗与劳度叉的六次斗法中的一次。此处应是外道化为水池，舍利弗化为白象将

❶《大正藏》，202，页418~422。

❷ 这一变文中的一个细节可以说明变文的准确年代，在其"引子"部分，对唐玄宗有"开元天宝圣文神武应道皇帝"的尊称，郑振铎首先注意到玄宗在天宝七年（748年）加以比尊号，次年更改。见Kenneth K. S. Ch'en, *Buddhism in China: a Historical Survey*, Princeton, Princeton University Press, 1964, p.289; 李永宁、蔡伟堂：《〈敦煌变文〉与敦煌壁画中的"劳度叉斗圣变"》，页169。

❸ 这些佛经包括景果（2世纪）的《中本起经·须达品》、昙无谶（385-433年）的《大般涅槃经·师子吼菩萨品》、昙无谶的《佛所行赞·化给孤独品》、慧岩（5世纪）的《大般涅槃经·师子吼菩萨品》。

❹ 该窟在旧的目录中编为10号窟。对该窟最新的介绍见敦煌研究院编《中国石窟·安西榆林窟》页291~293，东京，平凡社，1990年。

❺ 金维诺认为该画面描绘了须达通知舍利弗斗法的情节（《论文录》上册，页344）。但这一情节只见于后来的变文，而不见于《贤愚经》中。

图17-11 西千佛洞北周12窟降魔变壁画

水吸干。榜题全部被熏黑。

画面8 一只大鸟攫拿一条龙。榜题为:"劳度差化作龙,舍利弗化作金翅鸟。"

画面9 一棵倾斜的大树。榜题为:"劳度差化作大树,舍利弗化作□风吹时。"

画面10 尽管榜题已污损,但画面很明显是描绘舍利弗化作金刚力士击毁劳度叉变化的山。

画面11 该画面位于上列画面1左侧,❻榜题为:"劳度差化作夜叉,舍利弗化作比沙门,使身火焚时。"❼

画面12 劳度叉在舍利弗面前五体投地。画面在整幅壁画的最左下角,故事至此结束。

这些画面是判断壁画来源于《贤愚经》故事的可靠证据。如上所述,该经中的"降魔"故事包括须达起精舍和舍利弗与劳度叉斗法两部分,应是6世纪的文献。通过进一步的检索证明,壁画中的有些片断在经文中有记载而不见于较晚的变文。最明显的是经文和变文对毗沙门天王与夜叉斗法的描写不同,而壁画接近经文中的这段文字:

 劳度差复变其身,作夜叉鬼。形体长大,头上火然,目赤如血,四牙长利,口目出火,惊跃奔赴。时舍利弗

❻ 因为该画面的位置相当突出,所以金维诺认为这是整套叙事绘画中的第一个画面。(《论文录》上册,页344~345)然而,在我看来,这一画面不规则的位置很像是出于偶然,画家并不是首先从全局上布置整个画面,而是一个画面接一个画面地顺着画下去。当画到中间部分时,他可能已意识到剩余的空间有些不够了,所以接下来的画面紧紧地挤在了一起,题记写在十分窄小的榜框中。即使如此,最后两个画面的空间还是不够了。所以,画家将斗法的画面提到了上列的空隙间(实际上画在了围绕佛身后建筑的树丛上),因此仍可将舍利弗最终得胜的情节在左下角来结束整个故事。

❼ 秋山光和在他的文章中错误地理解了金维诺的文章,将《贤愚经》中的一段文字误作画面中题记。

何为变相? 369

自化身作毗沙门王，夜叉恐怖，即欲退走，四面火起，无有去处，唯舍利弗边凉冷无火。即时屈伏，五体投地，求哀脱命，辱心已生，火即还灭。众咸唱言："舍利弗胜，劳度差不如。"❶

变文的描写则大不相同，当外道化出二鬼后，"舍利弗踟蹰思忖，毗沙门踊现王前。威神赫奕，甲仗光鲜，地神捧足，宝剑腰悬。二鬼一见，乞命连绵处，……"❷

12窟壁画的图像反映了经文和变文之间的两个主要的差别。首先，在经文中，恶鬼因火起烧身、无处可逃而被困，但在变文中二鬼一见天王，立即害怕而投降。其次，在经文中，舍利弗与劳度叉分别"变其身"为天王或恶鬼，但在变文中外道"化出"二鬼，而舍利弗则由毗沙门天王助战。壁画榜题曰"劳度差化作夜叉，舍利弗化作比沙门，使身火焚时"，显然出自经文。此外壁画中最后两个画面也按经文的叙事顺序绘出，在画面11中，恶鬼被火烧，在画面12中，劳度叉投身于得胜的舍利弗面前。

尽管这幅壁画对故事中的情节在某种程度上做了重新的排列，❸但从总体上看绘画和文学的叙述结构是非常一致的。绘画的构图也沿用了文献的"二元"结构，画中上列的场景与须达寻找圣地相关，下列则着重表现斗法。绘画因而较严格地遵循了文学叙述的时间顺序；同时由于壁画省略了故事中的许多细节而保留

❶《贤愚经》卷10（须达起精舍品）。

❷ 王重民等编：《敦煌变文集》，共2集，上集，页387，北京，人民文学出版社，1957年。

❸ 在图像和文献之间可以发现一些重要的图像学方面的差异。例如，北周壁画中六次斗法的图像叙事即采取了与文献不同的顺序：
《贤愚经》：
①树——旋风
②水池——白象
③山——金刚力士
④树——旋岚风
⑤山——金刚力士
⑥夜叉鬼——毗沙门天王
第10窟壁画
①水牛——狮子
②水池——白象
③龙——金翅鸟
④树——旋风
⑤山——金刚力士
⑥夜叉鬼——毗沙门天王金维诺最早研究该铺壁画，他谈到这种图像学的差异时说："这非常明显地说明这一题材采取连续性的画面出现还是刚开始，没能得到成熟的处理。"（《论文录》上册，页345）但是在我看来，以图像来表现原文献最简单的方法是保留其原有的次序，而不是对文献进行调整，并且壁画的画家显然对故事十分熟悉，因为上列的画面忠实地遵循了文献的顺序。因此，下列画面采取了不同的次序，应当是有意做出的改变，这样对情节做重新的安排意在增加故事的戏剧性效果。绘画中的新次序似乎说明画家的注意力在于逐步加强故事的戏剧性：在斗法中，舍利弗变为越来越有力的兽、鸟和神祇，从狮子、白象、金翅鸟，到旋风（风神）、金刚、毗沙门天王。我在下文将谈到，在"降魔"故事的发展过程及其视觉表现中，斗法的次序实际上总在不停地变化。

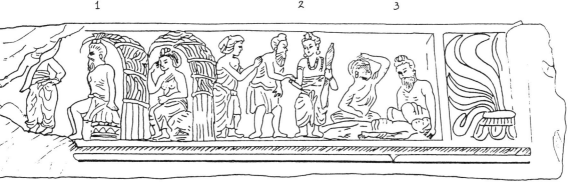

图 17-12　犍陀罗浮雕中从左向右布置的叙事画

了基本的结构,因此更突出了故事的双重焦点。

　　有的学者提出这一壁画的"序列式"表现方法,来源于汉代画像石的水平分层。❹但据我所知,所有汉代叙事性的绘画(包括浅浮雕)都是"情节式"(episodic)的,一个故事只用单幅画面来表现。❺也有人认为这幅壁画叙事性的结构来源于魏晋时期流行的叙事性的手卷绘画,如顾恺之的《洛神赋图》。❻的确,这类手卷中常常把一个故事不同的情节按横向的形式排列并配以分段的文字说明,但是,手卷要从右向左来观看,故事的进程也按同一方向展开,这种顺序与 12 窟的壁画是不同的。在 12 窟的壁画中,故事在上列是从左向右发展的,下列则转为相反的方向。我认为这种形式更像是起源于印度艺术,如在犍陀罗(Gandāra)的浮雕中,故事单个的画面有时是从左向右布置的(图 17-12)。❼这种结构传入中国后,受到当地绘画形式的影响而更加丰富。在西千佛洞"降魔"壁画中,不仅人物形象、建筑、树木很明显地吸收了中国绘画的语言,而且运用了风景要素将画面划分为若干单元,这一点与南朝模印砖壁画"竹林七贤与荣启期"(图 17-13)和北魏石棺上的孝子画像非常相似(图 17-14)。❽

　　如果说这幅最早的"降魔"壁画模仿了文学的叙事模式,那么年代仅次于此幅的另一幅敦煌"降魔"壁画(图 17-15)则一反文学的结构,为这一故事的绘画表现重建起一个新的框架。这幅壁画位于 335 窟,根据其北壁的题记可知是初唐 686 年所绘。该窟西壁(即后壁)有一大型长方形龛,龛中央塑一佛,两侧原塑有

❹ 金维诺:《敦煌壁画祇园记图考》,《论文录》上册,页 345。

❺ Wu Hung, *The Wu Liang Shrine: The Ideology of Early Chinese Pictorial Art*, pp.133-134.

❻ 同上。

❼ 1990 年在敦煌召开的敦煌学国际会议上,东山健吾在他研究胺变本生绘画的文章中提出这一观点。

❽ 姚迁、古兵:《六朝艺术》,图 162,北京,文物出版社,1981 年;Laurence Sickman and Alexander C. Soper, *The Art and Architecture of China*, Baltimore, Penguin Books, 1956, pl.53.

图 17-13　南京西善桥南朝墓竹林七贤与荣启期模印砖壁画

图 17-14　洛阳出土北魏石棺上的孝子画像

图 17-15 敦煌初唐 335 窟降魔变壁画

弟子和菩萨像。从龛的后壁直到窟顶绘有向上升腾的云彩,云中现出一"宝塔",释迦与多宝二佛并坐其中。龛内两侧墙上绘"降魔"变相,其表现形式与上文讨论的那幅完全不同。

创作此画的初唐艺术家们所做的最大的改变是完全省略了故事第一部分中有关须达寻找祇园的情节,全部壁画描绘了舍利弗与劳度叉的斗法。因此,它不能再像《贤愚经》的故事那样以《须达起精舍》为题。更恰切的题目应是《降魔》或《劳度叉斗圣》——即唐代绘画目录中所著录的壁画名称和 8 世纪变文的题目。❶ 因为所有保存至今有关这个故事的版本,无论是经文还是变文,都包含故事的第一部分,因此我们有理由推断这一专注于魔术斗法的新的侧重点是建立于视觉艺术领域内的。

❶ 郭若虚两次提到李用及和李象坤画的一幅《劳度叉斗圣》变相。郭若虚:《图画见闻志》,页 76、149,北京,人民美术出版社,1963 年。

这个新的侧重点与 335 窟壁画的绘画模式密切相关,我把这种模式称为"对立结构"(oppositional composition)。与多数"经变"以单体的佛或菩萨为中心的样式不同,这类绘画中有两个人物,左右并列。这两个人物或竞赛或争斗,是一个特殊事件的一对主角;故事中其他的情节场面则作为次等的因素填充在画面中。335 窟壁画的这一结构与北周壁画富有时间性的线性表现形式截

何为变相? 373

然不同。在这里画面分割成了两组：在龛内的北壁，舍利弗坐在华盖之下的一个平台上，身边站着数位僧人；在与之相对的南壁，劳度叉出现在一群男女外道中间。在这互相竞争的两组人物之间，绘有五六个斗法的情节：靠近舍利弗处绘有金刚击毁山岳、白象吸干水池的场面；靠近劳度叉处绘有金翅鸟打败毒龙、狮子吞食水牛、风神吹倒大树的图像。毗沙门天王与劳度叉的恶鬼争斗的情节不知何故被省略了。这或者是因为在正面佛龛中绘恶鬼的形象不合适，或者是因为在右边添加的一组劳度叉皈依佛法的情节已使画面取得平衡。

由于这组图像完全不表现时间的顺序，因而不可能当作一幅连续性的叙事绘画来观看。壁画所集中表现可说是舍利弗与劳度叉反复斗法的"抽象"或"浓缩"（condensation）。为了达到这一目的，艺术家们遵循了一个完全不同于北周"降魔"壁画的逻辑。不论北周画家如何创新，他还是试图将文学的叙述转译为一套线性发展的画面。与此相反，初唐画家的设计则是由两个竞争的人物开始，将他们从叙事性的结构中抽取出来，放在相对的位置，然后在这一基本的对称格局中填补上一个个单独的斗法场面。

因此，如果说北周的绘画是"时间性"的，初唐的绘画就是"空间性"的。二者的差异如此之大，恐怕后者不可能是由前者发展而来的。更大的可能是初唐壁画的结构另有来源，这个来源应是描绘维摩诘与文殊师利之间斗法的绘画。从时间上来说，这类"维摩变"是唐以前和初唐敦煌壁画中惟一具有明确"对立结构"的作品（图17-16）。

敦煌洞窟中共有58幅维摩变相壁画，自北周到宋代经历了一个长期的发展过程。❶ 根据壁画所表现的维摩诘经文，佛要求弟子们去拜访维摩诘，但遭到几乎所有弟子的拒绝，只有文殊师利最后担当起这一使命。但这位伟大的菩萨一来到维摩诘家就陷入了与这位著名的雄辩家之间一场旷日持久的论战。维摩诘创造出种种奇迹与幻象，向文殊的力量与心智挑战。不难看出这一"辩论"与"降魔"故事中斗法之间的许多共同之处：两个故事都有一对互相对立的中心人物，都有众多魔术变现的场面。这种共性可以解释维摩变相与"降魔"变相之间的许多相似之处。从初唐开始，在

❶ 金维诺：《敦煌壁画维摩变的发展》，《文物》1959年2期，页3～9；《敦煌晚期的维摩变》，《文物》1959年4期，页54～90。重刊于金维诺：《中国美术史论集》，页397～422，北京，人民美术出版社，1981年。

敦煌洞窟内这两种壁画就画在相同的或并列的位置并具有共同的构图风格。二者之间并行发展长达四个世纪之久。

尽管晚期的维摩变相发展得异常繁复华丽（晚期的"降魔"壁画也是如此），其早期的表现则十分简洁，只描绘了两位辩论者和两派互相对立的追随者。这种程式可能发明于 6 世纪，首先在洞窟顶部出现，但从隋代开始这一题材与中心龛联系起来，先是将两组人物画在龛外正面的两侧，❷ 后来转到龛内，每组人物占据一侧。❸ 与此同时，表现维摩诘施演法术的图像被不断结合进这个基本结构中来，画在两位主要人物之间。

❷ 属于这种风格的隋代维摩变发现于 206、276、314、380、417、419、420 窟。一些初唐的维摩变，如 203、322 窟中的作品延续了这种风格。

❸ 这种风格的初唐维摩变发现于 68、242、334、341 和 342 窟。

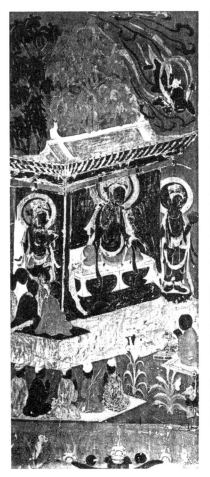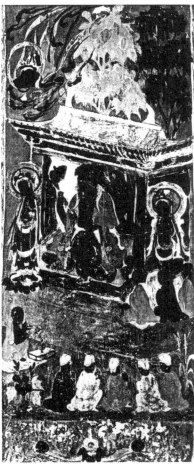

图 17-16　初唐敦煌壁画中具有明确"对立结构"的维摩变

① 艺术家一方面从维摩诘变相获得灵感创作了这些随从的形象，同时又借助于其他来源，如淫荡的外道女子见于描绘释迦牟尼"降魔"的敦煌绘画。据说释迦牟尼成佛之前曾受到魔王波旬的攻击和诱惑，波旬漂亮的女儿围绕在释迦牟尼身旁跳舞并向他展露自己妖艳的肢体。在后来的"降魔"壁画中，外道天女旁边的题记云："外道诸女严丽庄饰拟典惑舍利弗时。"波旬的女儿和劳度叉的外道天女之间的联系表现得十分清楚。

335窟初唐"降魔"壁画的创作参照了当时维摩变相的程式：舍利弗与劳度叉在其追随者的护拥之下分别占据了龛内一侧。舍利弗一边画有四位僧人，为了取得构图的平衡，劳度叉亦由几位男女外道护持。这些人物均不见于《贤愚经》，应是画家添加的。❶ 维摩变中两位主角的居处常生有枝叶茂盛的大树。与之相似的树的图像在初唐"降魔"壁画中也出现了，但此处的一棵大树不再是简单地用来点染环境，而是由劳度叉的魔法所化现，正在被舍利弗的旋风所攻击。值得重视的是无论在《贤愚经》还是在北周壁画中，树与风的斗争相对说来并不重要，也不如其他五项斗法更具戏剧性。但在初唐壁画中这一情节占据了突出的地位，而其他斗法场面却半隐在塑像后面。这一侧重点的转换看来也与壁画的总体结构相关。当舍利弗和劳度叉被画在龛中分立的两壁，只有旋风可以把二者直接联系起来。风虽无形，却可穿越空间距离袭击恶魔。因此壁画中的风不仅把大树吹得摇摇欲倒，也在袭击劳度叉及其随从。艺术家煞费苦心地描绘了这一攻击如何使外道陷入一片混乱：劳度叉双目难睁，其追随者以手护面（图17-17、17-18）。舍利弗的安详自信与外道的惊慌狂乱因此形成强烈的对比，成为画面的焦点。为了强调这一

图17-17　敦煌初唐335窟降魔变壁画劳度叉及其追随者以手护面的细节

图17-18　敦煌初唐335窟降魔变壁画劳度叉的追随者以手护面的细节

情节的重要性，画家进一步把旋风拟人化了，他创造出的风神正用力压挤着皮囊，施放出强劲的狂风。

这幅初唐壁画的重要性表现在两个方面，一是其构图成为后来所有"降魔"变相的蓝本；二是其图像为讲述故事提供了新的情节和语汇。首先，为了证明第二点，我们可以比较旧的《贤愚经》和晚于这幅壁画的"降魔"变文对于大树与旋风争斗的描写。在《贤愚经》中，这一情节只有简要的描写以引导出其他一系列斗法：

> （劳度差）善知幻术。于大众前，咒作一树，自然长大，荫覆众会，枝叶郁茂，华果各异。众人咸言："此变乃是劳度差作。"时舍利弗便以神力作旋岚风，吹拔树根，倒著于地，碎为微尘。❷

在变文中，该情节被转移到一系列斗法的最后，使故事达到最高潮。❸劳度叉化为炫目的大树之后——

> 舍利弗忽于众里化出风神，叉手向前，启言和尚："三千大千世界，须臾吹却不难；况此小树纤毫，敢能当我风道！"出言已讫，解袋即吹。于时地卷如绵，石同尘碎，枝条逬散他方，茎干莫知所在。外道无地容身，四众一时唱快处……❹

风神原不见于《贤愚经》，是在335窟壁画中首次出现的，随即成为发展新的情节与讲唱的中心角色。不仅如此，变文在这一段叙事的散文之后有一段韵文唱词，看上去简直是对335窟壁画的直接描述："六师被吹脚距地，／香炉宝子逐风飞，／宝座顷（倾）危而欲倒，／外道怕急总扶之。"❺

我们可以进一步在更深的层次上来观察初唐壁画与中唐变文的关系。在《贤愚经》描写的六次斗法的五次中，舍利弗与劳度叉自身变化为各种形象；描写这五次变化的动词是"化作"、"复变其身"和"自化其身"。与之相应，北周绘画以一对一对的争斗形象表现这些斗法——两位主要的人物没有重复出现，因为他们已化作了各自所变的形象。然而在变文中，舍利弗与劳度叉不再"自化其身"，而是变出他们面前的各种形象，描写这些变化的动词一律是"化出"。这一演化的原因可以从初唐的壁画中找到：当整个斗法过程被浓缩为一幅构图时，舍利弗和劳度叉之间的斗法

❷ Mair, *T'ang Transformation Texts*, pp.53-54.

❸ 金维诺已经指出变文中斗法次序的变化可能受到初唐壁画的影响。金维诺：《敦煌壁画祇园记图考》，《论文录》上册，页347~348。

❹《敦煌变文集》上集，页387~388。

❺《敦煌变文集》上集，页388。

以二人"化出"的形式出现，观众从画中所看到的只是舍利弗与劳度叉通过各种代理者在互相交战。

至 8 世纪中叶，敦煌至少存有"降魔"故事的两种文学版本（《贤愚经》与变文）和两种绘画表现模式（北周壁画与初唐壁画）。"降魔"绘画的继续发展遵循了两条不同的线索。一方面，那里出现了一种直接用于讲唱变文的画卷，其画面反映了早期"序列式"叙事手法的复兴和发展。另一方面，至少有 18 幅变相壁画延续了初唐壁画所确立的"对立模式"。然而，无论哪一种传统都不是全然独立而没有受到它种形式的影响：一方面，变文画卷采用对立式构图作为时间性的叙事中的基本图像单位；另一方面，变相壁画也从新创作的变文中吸收了大量情节以丰富自己。

过去 40 年中，许多文章和专著反复讨论了"降魔变"画卷（图 17-19），❶ 在此只需对这一作品略加介绍。这一画卷的年代为 8 至 9 世纪，❷ 其背面的文字已被证明是从变文的韵文中摘录的。在此我不再讨论其年代和内容问题，而着重探讨其叙事结构与它在变文表演中的用途。

该画卷发现于敦煌藏经洞，虽然其开头与结尾部分已残，但是仍有 571.3 厘米长。舍利弗与劳度叉的六次斗法在这卷由 12 张

❶ 见 367 页注释❺所列举的旺迪耶－尼古拉（Vandier-Nicolas）、秋山光和、金维诺、罗宗涛等人的文章。

❷ Nicole Vandier-Nicolas, *Sariputra et les six maitres d'erreur*. Facsimile du Manuscrit Chinois 4524 de la Bibliothéque Nationale, Mission Pelliot en Asie Centrale, Serie in-Quarto, V, p.1.

图 17-19　发现于敦煌藏经洞的中唐至晚唐降魔变画卷　法国国家图书馆藏

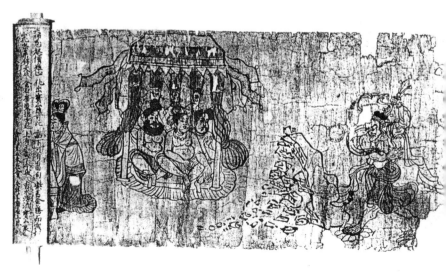

图17—20 中唐至晚唐降魔变画卷局部

纸组成的长卷上一一画出，画卷没有表现故事前半部分有关须达为精舍选址的内容。如此看来，这件作品融合了原有的两种"降魔"绘画的特征：在总的形式上，它把若干绘画单位安排在水平长幅中，与北周壁画相似；但在内容方面它又极像初唐壁画，只描绘了斗法的场面。这种综合性在画卷构图上表现得更为明显。像北周壁画那样，画卷的设计十分注意这一超长画面的内部分割，整个画面由若干"格"组成，这样随着画卷的逐步展开，其不同的场景就会一段接一段地展示给观众。如北周壁画一样，画家也采用了风景要素来划分这些"格"：画中若干棵树的作用，并非与故事内容直接相关，而是用来将画面分为六个部分，每部分表现一次斗法。不仅如此，这一画卷的一些特征还反映出相当先进的视觉手段，如在接近每部分的末尾总有一两个人物转过头去面向下一个场景。我们必须记住，当一个画面被展示时，"下一个场景"实际上尚未打开，这些人物引导观众期待将要展开的部分（图17-20）。❸

因此总的看来，这一画卷继承了北周壁画传统，以时间性和线性的顺序表现各种不同的事件。但画卷中每个局部的"格"则是按照初唐对立式的结构。每"格"画面都作对称式构图，佛教徒居右，外道居左，注视着发生在他们之间的斗法。❹正如初唐壁画一样，这种对称格局强化了两组竞争者形式的对比：佛教徒光头而着袈裟；粗野的外道胡须浓密而半裸；舍利弗坐在一圆形莲座上，而外道们挤坐在装饰着鹰鸟纹的帐下。每一场景中都有一钟一鼓，变文在描写国王出场为竞赛作证时提到过钟鼓："胜负二途，各须明记。和尚得胜，击金鼓而下金筹；佛家若强，扣金钟而点尚字。"❺因此从变文所描写的上百种物品中选取这两种相对的乐器来强化图像结构的对称并非偶然。实际上，除了作为裁判的"中立"的国王，画卷中的图像都是成对出现的：佛家与外道对坐，其化出的幻象相互争斗，鼓与钟相对。当这些单个的对立构图在长卷中一次次重复出现时，凝缩在335窟壁画中的内容便

❸ 这件作品可以看做运用这一手法的一个先例，在10世纪顾闳中的名作《韩熙载夜宴图》中，这一手法运用得更为成熟。顾闳中巧妙地运用了一些大屏风，将这一手卷划分为若干空间，各种欢宴活动安排在不同的空间中。他又进一步将这些空间联系为一个整体；最显著的例子是，在最后两部分中，一位年轻的女子隔着一单扇的屏风与一位男子谈话，似乎是在邀请他到后室去。故宫博物院：《中国历代绘画：故宫博物院藏画集》，页84~85，北京，人民美术出版社，1978年。

❹ 这件手卷与335窟壁画最主要的不同是在每一部分的最后增加了第三组人物：国王坐在榻上，身边是侍者和着胡服的外国王子。这一情节似乎是根据变文中对决斗场地的描述增加上的："波斯匿王见舍利弗，即勅群僚，各须在意。佛家东边，六师西畔。朕在北面，官庶南边。"见《敦煌变文集》上集，页382。

❺ 《敦煌变文集》上集，页382。

何为变相？ 379

得以展开和扩充。

学者们都同意这一画卷用于变文表演，但在其使用方式上却存在着分歧。白化文认为："至于这个变相卷子纸背附记变文（韵文），乃是作简要的文字记录，供（讲述者）参考用的。"❶ 他的解释难以令人信服，因为这些文字并不是简要的记录，而是有关六次斗法韵文的忠实的抄录。王重民提出另一假说：

> 这一卷变图的正面是故事图，在背面相对的地方抄写每一个故事的唱词。这更显示出变图是和说白互相为用（图可代白），指示着变图讲说白，使听众更容易领会。然后唱唱词，使听众在乐歌的美感中，更愉快地抓住故事的主要意义。❷

王氏的假设或许可以从梅维恒的观察中得到支持："如果要在表演用的卷子上写点什么的话，当然应当是韵文。这一点我们从整个印度说唱传统（prosimetric tradition）中早已了解。在这个传统中，韵文总是相对固定的，而散文部分则倾向于在每次讲唱中不断更新。"❸

看来这些学者们都相信表演"降魔"变文只需一个人，他一边讲述故事吟唱韵文，一边不停地展示画卷。❹然而我们也可设想可能会有两位故事讲述人共同表演。在敦煌"降魔"变文中，每部分散文总是以"若为"结尾并引出接下来的唱词。在敦煌发现的用于"俗讲"的讲经文中也发现同样的结构。我们知道俗讲需要两个人，一般在"法师"向"都讲"提出"何如"的问题之后，"都讲"就接着唱上一段佛经。❺学者们已证明俗讲在唐代极为流行，不但得到王室的支持，也受到普通民众的欢迎。不止一位唐代诗人描写过俗讲的场面。如姚合写的一首诗中说，当一个镇上举行讲经时，不仅酒店与市场门可罗雀，而且附近湖上的渔舟也不见了。❻这种通俗的艺术形式很可能影响其他类型的表演，从这一假设出发，我们可对"降魔"变文的说唱做如下重构：两位故事讲述者互相配合，"说者"以散文的形式讲述一段故事，"唱者"随后吟唱韵文并展示该段画卷。每段韵文（抄在手卷背面）唱完后，"唱者"便卷起这段图，并展开下段场景，而"说者"又继续往下讲述画中描绘的段落。"唱者"暂缄其口，直至"说者"讲完一段问他"若为"时，才再唱起来，唱毕继

❶ 白化文：《什么是变文》，《论文录》上卷，页 435。

❷ 王重民：《敦煌变文研究》，《论文录》上卷，页 314。

❸ Mair, T'ang Transformation Texts, p.100.

❹ 在吉师老和李贺两首描写《王昭君变文》表演的诗中提到这种表演方式。

❺ 在大多数讲经文中，法师要求都讲"唱"一段落，或以"何如"二字提问。见《金刚般若波罗蜜经讲经文》，王重民等编：《敦煌变文集》下册，页 426。

❻ 关于俗讲流行情况的研究，见向达《唐代俗讲考》，《文史杂志》3 卷 9、10 期（1944 年），页 40~60，重刊于《论文录》上卷，页 41~69；傅芸子：《俗讲新考》，《论文录》上卷，页 147~156。

续打开下一段画卷。"唱者"无须看画就能知道每次展开画卷时应该停在何处,这是因为那段韵文总是写在画卷背面,相对于前面画面结束的部位。他每次把画面展到露出这段韵文为止即可。他总是看着画卷后面抄写的韵文,而听众则总是看着画面。❼

848年张议潮从吐蕃的统治下收复敦煌,随之出现了营建大型洞窟的新热潮,这些大窟常常装饰"降魔"变相。这些壁画很可能有政治含义,即佛教制服外道的传说映射出汉人战胜吐蕃的事实。❽ 从这个角度我们可以理解为何在所有这些"降魔"变相中佛教徒都被画成汉人,而外道则是胡人形象。

在这一开凿洞窟的热潮中出现了最大一批"降魔"绘画。尽管其中一些作品无疑在后来的一千年里遭到了破坏,但仍有至少18幅晚唐至宋代的壁画在敦煌保存下来。❾ 与早期的例子相比,这些壁画都是宏篇巨制。最大的一幅在98窟中,宽12.4米,高3.45米;其余的分布在 9、55、85、108、146、196 和454 诸窟,宽8至11米不等。这些壁画的设计异常复杂。一幅壁画常常绘有近50个情节 (图17-21),每一场景旁写在长方形框格中的题记对画面加以解释。这些题记往往抄录或概括变文,因而使得学者们认为这些壁画一定是用于变文表演的。但是如前所述,这一观点是站不住脚的,其原因包括石窟是为诸如坐禅和绕塔等严肃的宗教礼仪而构建的;绘画的位置与条件使之无法用于真正的表演;绘画的结构不遵循变文的叙事顺序;而且绘画的题记实际上也并不总是根据变文来写,许多情况下是由画家自己创作的。后两点与敦煌文学和艺术的关系问题密切相关,以下将做重点探讨。这里我将首先讨论这些壁画是如何设计和观看的,并希望以此为例,为研究其他敦煌变相提供一种方法。

以前研究晚期"降魔"壁画的目的常在于考证单体的情节,但正如我在上文指出的,这种研究的结果带来一个新的问题:根据变文对这些情节进行的考证和编号 (图17-10),并未显示出任何叙事性的"系列"或"次序"来将壁画中的场景联系成一个整体。换言之,虽然单体的场景可以被理解,但整个画面却似乎毫无意义。为了解决这一问题,我首先试图寻找图画叙事的某种"隐藏的"次序:这些流行于当时的绘画是否有可能按照某种已被遗忘的顺

❼ 这种重构的依据也可见于其他的说唱传统中。如梅维恒写到:"在 Pābūjī 的传统中,两位讲述者一般是丈夫和妻子,分别称作 bhopo 和 bhopī;在 Devnārāyan 的传统中有两位或更多男性讲述者。这两种传统都利用"唱"(gāv)穿插在"说"中(arthāv;artha 即"意义",因此是对"唱"的解释。后者不是散文,而是对歌词或多或少修改过的韵文。一些 gāv 中的句子被一字不差地引用到 arthāv 中。arthāv 的最后一个或数个字经常由助手说出(Painting and Performance, p.96)。梅维恒还把这些讲述传统与中国变文的表演进行了比较(Painting and Performance, pp.97~109)。

❽ 史苇湘:《关于敦煌莫高窟内容总录》,页 194。

❾ 这些壁画最新的详细目录由李永宁、蔡伟堂做出。这两位学者认为,原绘于 94 窟西壁的"降魔"变相图已完全被毁。李永宁、蔡伟堂:《〈敦煌变文〉与敦煌壁画中的"劳度叉斗圣变"》,页 170~171。大英博物馆藏有敦煌藏经洞出土的一件画幡残片。从图像特征来看,这件画幡原来的构图应与壁画的构图相似。Roderick Whitfield, *The Art of Central Asia: The Stein Collection in the British Museum*, no. 21.

序来认读？带着这一猜测，我曾在河图、洛书及道家的"九宫格"中寻找打开这一画面的钥匙，但所有努力都毫无结果。最后我得出结论，问题出在我们的基本前提和研究方法上。当研究者在画面上编出任何一种序号的时候，采用的是时间性的认读逻辑，而忘记了文学与绘画之间最根本的差别。换言之，画面之无规律源于研究者自己方法的失败。画面不一定没有逻辑，只不过其逻辑是一种视觉的、空间的逻辑关系而已。

探索这种视觉逻辑，我们需要一种不同的方法。这种方法可以概括为：每一幅壁画都是从整体出发来设计的，因此也必须作为一个整体来研究。我们首要的任务是确定整幅画基本的构图结构，而不是（像读文学作品那样）从任何一个单独的情节读起。或者说，我们应当设想画家对画面有一个总体的构思，然后根据这一构思填充细节；而不应假定画家是被动地按照变文的顺序从第一个情节到最后一个情节来描绘故事。这种方法使我们的研究重点从追寻绘画作品的文学出处转移到探索其创作过程上去。

如果我们带着这种假设再次观察晚期"降魔变"壁画，一种视觉的逻辑就在我们眼前豁然显现：所有这些壁画都具备一种基

图 17–21 敦煌晚唐 9 窟降魔变壁画

于五个绘画元素的标准结构。国王位于中心，在画面的中轴线上（图17–22:1）。国王两侧是两组人物和器物，劳度叉与金鼓在右侧（图17–22:2b、17–22:3b），舍利弗与金钟在左侧（图17–22:2a、17–22:3a）。❶ 实际上，这种结构来源于 335 窟初唐壁画确立的对立式构图，同时又结合了中唐变文图卷中的某些形象，如钟、鼓、国王等。

正如以往画家所为，晚唐画家从变文中"拣选"出一对一的图像。这些"对子"被加入到对称式的构图中以强化画面的主题——斗法。如果无法从文献中找到一个确切的对子，画家便会发明一个。

❶ 在72窟和另外一些窟中，这两组形象的位置是左右颠倒的，但构图的基本结构是相同的。

图 17–22 敦煌晚唐 9 窟降魔变壁画的基本构图元素

何为变相？　383

这样，舍利弗旁边画有四位"高僧"(图17-23:4a)，劳度叉旁边则有四位"外道天女"(图17-23:4b)。劳度叉集团中有外道六师(图17-23:5b)，所以佛家一边就加上了六位僧人(图17-23:5a)。画面左下角绘有风神(图17-23:6a)，因而右下角就又添上了一个"外道风神"以求平衡(图17-23:6b)。两位"大菩萨"帮助舍利弗制服妖魔(图17-23:7a)，于是画家便又画了两位"外道女神"来助劳度叉一臂之力(图17-23:7b)。如果再加上两位主要竞争者以及钟鼓和六次斗法的场面，画面中半数以上的图像均属于这类"对立图像"(counter-images)。

画面的对称性增强了，但其构图仍是静态的。为了将文学的时间性叙事表现为空间性的形式，画家采用了另一种方法。当基本的结构建立起来之后，他把绘画的平面分为五个部分，其中四

图17-23 敦煌晚唐9窟降魔变壁画的"对子形象"

个部分沿着画面的四边分布，第五部分居中(图17-24)。各个部分或空间的含义是按照当时流行的宇宙观来理解的。底部的空间被看做"地"或"现世"；因而在这一部分中有舍卫城与王舍城等城市以及表现须达为建寺选址的场景。沿着画面上边的空间被视为"天"、"天堂"或"佛土"。在这里，舍利弗边飞翔边变化，在他的旁边，即画面的左上角，绘有灵鹫山上天国中释迦牟尼佛辉煌的形象。在有些壁画中，本来在地上的祇园被安置在了右上角，因为作为佛陀布道圣地的祇园也符合这一空间的象征意义。

位于画面两侧垂直的部分自然地将天界与地界连接起来。左侧绘舍利弗坐在树下冥想，他在冥想中登上了灵鹫山，于斗法前寻求佛的帮助。我们还可以看到他沿着同一条垂直的路线返回到地面，身后跟随着一大群佛教的神灵，包括八位神王、手举日月的巨人以及喜马拉雅山来的象王和金鬃狮子。但画家似乎难以找

图 17-24 敦煌晚唐 9 窟降魔变壁画的图像结构

到合适的图像来连接右上角的祇园和右下角的舍卫城。结果 196 窟壁画的画家从往旧《贤愚经》故事中找到了一段文字，提到当舍利弗征服外道以后，"尔时世尊与诸四众前后围绕，放大光明，震动天地，至舍卫国"❶。画家于是将这一情节画在了右边。

❶《大正藏》, 202.421。

舍利弗与劳度叉之间的中央部分自然成为二者斗法的场地。这个空间中画有 50 多个人物在搏斗、挣扎、哭叫、逃遁，看上去十分混乱。但仔细观察，所有这些人物都分属三个不同的区域和三个不同情节。大约沿中轴线分散着表现各种斗法的场面。从下端开始有金刚捣毁大山、白象吸干水池、毗沙门天王站在一燃烧鬼怪身旁、狮子吞食水牛。接近上部有毒龙与金翅鸟搏斗，其被画在上方的原因或许是这两种动物与天或天堂相关。这一中心部分也包括许多变文和其他"降魔"故事版本中都没有提到的斗法情节：舍利弗将他的头巾递给外道而外道无法折卷头巾；外道设立一祭坛，立刻被舍利弗的神火烧毁；外道试图火攻，却或漂流至大海或筋疲力尽而昏睡；外道仙人们念咒以上下摇动方梁碑，但舍利弗将之凝固在空中，等等。（图 17-25）

图 17-25 敦煌晚唐 9 窟降魔变 壁画中央的斗法情节

何为变相？ 385

在劳度叉身边的第二组人物，都在与旋风搏斗。劳度叉座上的华盖被吹得摇摇欲坠，其追随者挣扎着企图将华盖安装起来，有的人爬上梯子去修理，另外的人用锤子向地上打桩，试图拉住顶棚。有的外道在强大的风力下只能以手覆面，放弃抵抗。回顾上文，我们意识到对这一轮斗法的强调在335窟初唐壁画中已露端倪，在中唐变文中更加以渲染。现在这一情节已从其他的斗法内容中独立出来，发展成一个主要的题材。（图17-26）

图17-26　敦煌晚唐9窟降魔变壁画大风袭击外道的情节

为了求得画面中央部分的平衡，在左边又加了一组向舍利弗投降的外道。变文中对于这一事件的简要描述在画面中被扩充为十多个戏剧性的情节。❶ 这些情节包括劳度叉在法师尼乾子的带领下来到舍利弗的莲座下表达对舍利弗的尊敬，外道魔女向这位圣僧进献油灯。有的外道仍不十分明了佛教的教化，而另外的被免罪的外道正在接受洗礼、洗发、剃头、刷牙、漱口。画家创作了这些情景并书写题记加以解释，其结果是以一个新的叙事环节大大丰富了原来的故事。（图17-27）

读者可以在本文附录中找到有关这些和另外新增加内容的细

❶ Mair, *Popular Narratives*, p.84.

图17-27　敦煌晚唐9窟降魔变壁画外道皈依佛法的情节

节。这里值得强调的是，我刚刚做的对这些绘画的描述虽然明白易懂，但没有遵循变文的故事顺序。这个故事已被赋予一个新的形式。画家将故事解体为单个人物、事件和情节，又将这些片段重新组合在踵事增华的新形式中。当这些人物和事件被画在其特定的位置后，它们的空间关系又吸引着画家去创造新的叙事联系。例如在变文的结尾，舍利弗赢得斗法的胜利后，为证明其超自然的能力而跃入空中，不断变形。我们可以看一下画家是如何表现这一结尾的。这一系列形象被画在接近画面上部边缘处（图17-28）。舍利弗或头上出火，或足下冒水，在一处变得很小，在另一处又变得极大。这一系列图像十分忠实于变文，但画家也做了一个重要改变：舍利弗在空中飞行最后达到外道劳度叉的顶部，这一相对位置诱使画家将这两个图像联系起来。他笔下的舍利弗手持一水瓶向下注水。画家担心这一图像不能被恰当地理解，在一边加上了题记，文曰"舍利弗从空中将慧水灌顶时"、"舍利弗游历十方舍慧水伏外道时"，或"舍利弗腾空洒慧水入劳度叉顶，觉悟降伏时"。

图17-28 敦煌晚唐9窟降魔变壁画舍利弗腾空舍慧水伏外道和劳度叉觉悟降伏的情节

这一叙事联系又引出更多的叙事联系。我们看到劳度叉被舍利弗的慧水灌顶后从其宝座走下，来到舍利弗面前，跪拜在这位圣僧面前。这些情节使整个叙事系统成为一个无始无终的循环圈（图17-28）：舍利弗在胜利后证实其超自然的法力，而这一证实过程又成为他胜利的原因。这一循环系统在文学叙述中可以说是毫无意义，但是在绘画中它将零散的图像结合成一个视觉的连续统一体。

综合本节所述，晚唐以后画家首先铺展开一个总体的对称式构图。这个构图呈现给我们的首先是故事的题目：《劳度叉斗圣》或《降魔》，然后由不同空间方位中的辅助图像来诠释、强化、丰

富这个总标题。虽然每一方位之中的叙事图像可能基于文献，但这些方位之间的联系方式则是根据它们新的空间关系来构成的。尽管这样的一幅壁画不能用于变文的表演，但它的确用一种特殊方式讲述了一个故事。这个故事不是作家或说唱人所创作的文学性的叙事，而是画家们创作的图画性的叙事。

从我对敦煌晚期"降魔"壁画题记的考察，也可以看出这种图画性叙事形成的过程。本文的附录证明晚唐以降壁画中的绘画空间系统直接导致了题记的不断丰富和再创造。这些题记的书写既受绘画空间系统的启发也受它的控制。画面中央部分控制全局，而四边的部分则是相对次要的。因而四边的部分很少出现新的题记（新出现的图像也很少），而中心部分的题记却不断丰富。有一些补加的题记可能源于文献，❶但大多数新题记似乎反映了不同画家对画面的解读。所以，许多画面中的人物虽然形式和位置相同，但不同画家或书写题记的人对这些形象的解释却不相同。例如有的题记含糊地把两位菩萨（文殊和普贤）与四果仙人称为"助"舍利弗降伏外道的神，有的题记则具体指明他们的职能。更重要的是，许多题记反映了画家们为各种独立场景之间建立叙事性联系时所做的努力，如上文所提到的飞翔的舍利弗向劳度叉倒慧水的情节就是一个典型的例子。这一情节首先出现在晚唐第9窟，后来的壁画又增加了更多的内容，如将舍利弗飞翔的图像与画面左上角的佛和右上角的祇园连在一起。受这一联系的启发，454窟壁画的题记写道："舍利弗……乘云迎佛。"通过这种相互作用，敦煌绘画叙事的创作与敦煌文学叙事的创作密切相关，以至于影响到了以后中国文学的发展。

结　语

让我们再回到最初的问题上——何为变相？通过对文献资料的考察，我们发现自盛唐以后人们对于这种艺术体裁有了较严格的定义。变相绘画一方面必须具有宗教的（主要是佛教的）题材，另一方面是一种复杂的二维的构图。对敦煌现存变相壁画的仔细研究，使我们进一步思考变相的功能问题。作为石窟的一个有机

❶ 例如，在第9窟的题记中，劳度叉被称作"赤眼"，这一名称不见于《贤愚经》和变文，但是在《根本说一切有部毗奈耶破僧事》(《大正藏》，1450)和《众许魔诃帝经》(《大正藏》，191)中可以找到。又如，在98窟的一条题记中，劳度叉在池塘中化为莲花，在55窟中舍利弗的白象称作"象子"。这些细节只见于《根本说一切有部毗奈耶僧事》。Nicole Vandier-Nicolas, *Sariputra et les six maîtres d'erreur*, pp.1-5；李永宁、蔡伟堂：《〈敦煌变文〉与敦煌壁画中的"劳度叉斗圣变"》，页167~168。

组成部分，制作这些壁画是为宗教奉献而非用于通俗娱乐活动。

敦煌石窟的变相壁画不是用于口头说唱的"视觉辅助"。但是这些绘画与文学有联系，并且这种联系十分密切。问题在于如何去探索和界定这种联系。敦煌文学既包括变文，又包括其他文学题裁如"讲经文"和"押座文"。与之类似，各种变相绘画也具有不同的表现方式。大致说来，敦煌变相可以分为"经变"以及与变文密切相关的绘画两类。"经变"使我们看到佛教的教义是如何浓缩为偶像式的构图，而"降魔变"绘画则为研究敦煌艺术与通俗文学的关系提供了极为宝贵的资料。正如我已指出的，"降魔"变相与变文都是源于一部佛教经典，但是变相出现的年代早于变文。描写这一故事的北周壁画尚模拟经文的叙事结构，而初唐出现的一种新的绘画形式则根据其自身逻辑将文献转化成一种空间性的表现方式。这种图像一旦出现，便激发起人们的巨大想象力并影响到了变文的写作，变文反过来又成为创作变文表演中所使用的画卷以及石窟内大幅变相壁画的一个重要的源泉。敦煌艺术与文学的交互影响持续到以后的几个世纪，在这一过程中，二者互相配合，共同发展，其形式日益丰富复杂。

附 录

敦煌晚期"降魔"壁画题记的研究

敦煌晚期"降魔"壁画的题记对于敦煌艺术与文学的研究有着极为重要的价值。在这一附录中,我将考察这些题记的三个主要方面:一,题记对于敦煌变文的吸收;二,题记对于敦煌变文的发挥;三,题记对于后来中国文学可能产生的影响。将这些题记译成英文,也可以为今后的研究提供参考,同时在此还将探索新情节的创作情况,以证明敦煌的画家在发展这一故事时积极的参与作用。

变文"节录"

与敦煌"降魔"变文相关的题记可分为两类,我分别称之为"节录"(excerpt)和"索引"(indices)。"节录"类题记为直接抄自变文的段落。"索引"是将一段长的文字描述概括为一个简短而程式化的句子,用以标注某一个特定的情节,这个句子可能是,也可能不是根据变文写成的。在题记已抄录的九幅画中,9(晚唐,890—891年)、98(五代,923—925年)、53(五代,953年以后)、146(五代,957年以后)和25窟(宋,947—974年)等五个窟的题记为变文"节录"。然而五个窟中的壁画没有一幅抄录了全部的变文。因为这些绘画(及其题记)受到了不同程度的破坏,难以判断每个画家从变文中选取段落时特有的标准。不过,这些"节录"可以集合在一起与变文进行比较研究。为了节省篇幅,我把变文的故事概括为53个片段,其内容被(部分地或全部地)抄录在壁画中的片段,则以星号表明。每个片段后面括号中的数字为题记所在窟的编号。

第一部分：须达起精舍
- （1） 介绍舍卫城。
- （2） 须达去王舍城为子求妻。
- （3） 须达遇到阿难及一位貌美的少女。
- （4） 须达向邻人询问少女的家庭。
- （5） 须达去见胡密，胡密为来访的僧人准备房间。
- （6） 胡密与须达谈佛。
- （7） 须达想到佛，夜间见到神光。
- （8） 城门自开；神光引导须达去见佛。
- （9） 须达称颂佛并皈依佛门。
- （10） 佛命须达建造寺院，并派舍利弗做指导。
- *（11） 须达返回舍卫城并开始选址。（98）
- *（12） 须达在城东找到第一个地点，问舍利弗是否同意。（98）
- *（13） 舍利弗不同意。（9）
- *（14） 须达在城西找到第二个地点，问舍利弗是否同意。（98）
- （15） 舍利弗又不同意。
- （16） 须达在城北找到第三个地点，问舍利弗是否同意。
- （17） 舍利弗又一次拒绝。
- *（18） 须达在城南找到第四个地点，问舍利弗的意见。（53）
- （19） 舍利弗观察此园，认定此处为最吉祥之地。
- （20） 看园人告诉须达，园子的主人是波斯国王子。
- （21） 须达去见王子，骗他说该园已荒芜，劝他出卖园子。须达出金购买。
- *（22） 太子亲自观看园子，识破须达的骗局，怒斥须达。（146 窟题记为其大意。）
- *（23） 首陀天王化作一老人。（146 窟题记为其大意。）
- *（24） 老人要二人告诉他正在争论的事，并假装训责须达。（146 窟题记为其大意。）
- （25） 老人接着建议王子出卖园子；王子最后同意。
- （26） 须达在园中以黄金铺地。
- （27） 须达告诉王子买园的目的，王子受到感动，并皈依佛门。
- *（28） 舍利弗在园中见到蚂蚁。（9、53）

何为变相？　391

* （29） 舍利弗解释宿因（karma）的观念。(9)

第二部分：舍利弗与劳度叉斗法

（30） 须达、舍利弗及王子路遇六师外道。外道询问王子独身出行的目的。
（31） 王子告以实情，六师暴怒。
（32） 六师到国王处控告须达与王子。
（33） 国王擒拿须达与王子，并过问原因。
（34） 须达向国王讲佛的伟绩。
（35） 国王半信半疑，建议六师与佛斗法。
（36） 须达同意，并声称即使佛的弟子舍利弗也能打败六师。
（37） 然而，须达仍担心舍利弗的能力；他返回家中，告诉舍利弗斗法之事。
* （38） 舍利弗告诉须达不必担心，也没有必要准备七日。国王同意。(9)
* （39） 须达找不到舍利弗，大惊。(9、98)
* （40） 须达寻找舍利弗，见到一牧童，牧童说他见到一"秃头小儿"在树下睡觉。(9、98、146)
* （41） 须达寻找舍利弗并斥责他。(9、98、146)
* （42） 舍利弗打坐而神至灵鹫山。佛给舍利弗一金兰袈裟。(98)
* （43） 因为有了佛的袈裟,舍利弗受到各种神明的护卫和追随。(9、98、146窟题记为其大意。)
* （44） 斗法开始。国王为各方划定地盘。(146)
* （45） 舍利弗与劳度叉各就其位。(9)
* （46） 第一轮斗法：宝山与金刚。(9)
* （47） 第二轮斗法：水牛与狮子。(9)
* （48） 第三轮斗法：水池与白象。(9、146)
* （49） 第四轮斗法：毒龙与金翅鸟。(9？)
* （50） 第五轮斗法：二鬼与天王。(146)
* （51） 第六轮斗法：树与风。(9、146)
* （52） 国王宣布佛门得胜。(9)
* （53） 舍利弗跃入空中,变化其形,以演示其超自然的力量。(9)

从以上调查中可以看到几个现象。首先，画家或书写题记者只是从变文有限的部分中选取一些段落。关于须达去王舍城，见到阿难、胡密与佛，以及他皈依佛门等情节都在很大程度上（如果不是全部的话）被省略了。从故事第一部分中"节录"的变文只集中于三件事：须达选址、从王子手中购买园址、舍利弗在祇园中讲叙"宿因"。最后一件事，即舍利弗在园中看到蚂蚁以及他所讲的话，强调了这一地点的宗教含义。因此变文中有关这一段的韵文在第9窟中很忠实地被抄录了下来。故事第二部分的题记集中于斗法。变文的"节录"包括斗法前的事（舍利弗为斗法做准备）、斗法的过程以及斗法之后的事（舍利弗显示的超凡本领）。这部分开头以须达为中心人物的内容被删除。

以上调查反映出的第二点是，不同洞窟中"节录"变文的重点虽然相似，但其具体的内容却不相同。较晚的画家似乎有意避免重复早期绘画选取的变文段落。以下的对比就是一个极好的例子。下面引的三段描述了须达选择头两个地点的经过，在变文中，这三段原来是连在一起的。

> 即选壮象两头，上安楼阁，不经数日，至舍卫之城，遂与圣者相随，按行伽蓝之地。先出城东。遥见一园，花果极多，池亭甚好，须达把鞭向前，启言和尚："此园堪不？"
>
> 舍利弗言长者："园须（虽）即好，葱蒜极多，臭秽熏天，圣贤不堪居住。"
>
> 须达回象，却至城西，举目忽见一园，林木倍胜前者。须达敛容叉手，启言和尚："前者既言不堪，此园堪住已不？"❶

第9窟的晚唐壁画抄录了第二段，但是，大约30年之后，在绘制98窟中另一幅"降魔"壁画时，画家（或书写题记者）只抄了第一、三段，故意省略了第二段。在关于舍利弗论蚂蚁的"节录"中也有同样的现象。第9窟壁画抄写了变文中14行韵文，为了不重复原有的选择，53窟五代壁画的画家则抄录了这段韵文之前的散文。

第三，由以上调查还能发现，有的段落可能是从某一已佚失

❶《敦煌变文集》上集，页364~365。

的"降魔"变文的版本中抄录的。最明显的例子是第9窟中发现的关于斗法的长篇题记。虽然这段题记呈现出典型的变文风格，但多处与现存的变文有差别。例如关于树与风的一段描写，在现存"降魔"变文中是这样描写的：

> ……大树，坡（婆）娑枝叶，敝（蔽）日干云，耸干芳条，高盈万仞。祥擒（禽）瑞鸟，遍枝叶而和鸣；翠叶芳花，周数里而斗（陡）闻。……于时地卷如绵，石同尘碎，枝条迸散他方，茎干莫知所在。[1]

壁画中的题记与之有异，比这段变文更为华美：

> 其树乃根凿黄泉，枝梢碧……万丈，耸干千寻，弊日忏云，掩乾坤□□扶……齐迷日月于行踪。外道踊跃并言神异。其风乃出天地之外，满宇宙之中，偃立移山，倾河倒海，大鹏退翼，鲸鲵突流，地□如绵，石同尘碎。大树千刃，摄拉须臾；巨木万寻，摧残倏忽。于是花飞弃散，根拔枝摧。

有时，不同版本"降魔"变文中的段落被抄在同一幅壁画中。例如在第9窟中，舍利弗变出的金刚被描写了两次，其中一处题记与现存的变文相同（括号中的文字在画面中已被毁，此据变文补加）：

> 其金刚乃头圆像天，天圆只堪为盖；足方万里，大地才足为钻。眉（黛翠如）青山（之两崇，口哆哆犹江海之广阔，）手执宝杵，杵上（火焰冲天。一）拟邪山，登时粉碎。[2]

第二段题记被切割，可大致识读如下：

> 其金刚乃眉高额……方……蜂腰席脾，臂……眼似铜铃，□五岳峰摧，□□□倾动，执金刚杵，□□似形□庄严，扬眉振目，执杵拟山化为尘。

与此相似，这幅壁画中关于劳度叉属下二鬼的题记与现存的敦煌变文也不相同。看来当时的画家或书写题记者拥有不止一种"降魔"变文的版本，可以从两种版本中选取有关文字。

以上调查中反映出的第四点是，不论是从现存还是已佚变文版本，第9窟中抄录的"节录"最多。该窟壁画是这一组"降魔"

[1]《敦煌变文集》上集，页387~388。

[2]《敦煌变文集》上集，页382~383。

变相中最早的一幅。在这幅画中，所有出自变文的图像都题写有"节录"的变文，只有那些变文不包括情节的题记是简短的"索引"。几座五代的洞窟，包括149、48和25窟，延续了这一书写题记的方法。但是在这些晚期的洞窟中，所有关于斗法的事件，不论是否出自变文，都以"索引"的形式来说明。题记简化的趋势在宋代达到顶点，宋代55（约962年）和454（974—980年）两窟壁画的所有题记都属于典型的"索引"。不同原因可能导致这一转变。很有可能当人们熟悉这些绘画的内容后，就没有必要写上长篇的题记了。然而也有可能人们的兴趣已渐渐转移到绘画的形象上，当新发明的情节逐渐充斥画面，也就很难从变文中找到对应的题记了。

"索 引"

所谓"索引"是指写在特定的壁画情节旁的简短题记，其标准格式是"某某事发生时"。程毅中和梅维恒认为"时"是一种"叙事记号"，用来"表示画面所描绘的是整个叙事过程中的一个情节"。❸ 但必须指出，敦煌壁画和题记中的"时"也并不总是具有这种含义。例如敦煌石室所出画幡上供养人旁写有供养人持花或焚香供佛时。❹ 这些单体的肖像并不构成任何叙事过程。

如上所述，在第9窟壁画中，"索引"只说明那些不见于变文的情节。这些题记的句型简单，措辞灵活，说明它们并不是出自定型的文献，而这又进一步说明其所"索引"的壁画情节很可能是画家们的发明。这一认识引导我们进而探索这些新片段与原故事之间的关系，以及创作这些新片段的动因何在。为了说明这些问题，我首先将重点放在早期的第9窟（约890年）壁画，然后再讨论一下"索引"式题记占绝对优势的晚期壁画。

"索引"与第9窟壁画中的新情节：

第一部分：须达起精舍
　　无"索引"（因此也没有新的情节）增入。

❸ 程毅中：《关于变文的几点探索》，页388；Mair, *T'ang Transformation Texts*, p.81.

❹ Waley, *A Catalogue of Paintings from Dunhuang by Sir Aurel Stein*, p.25.

第二部分：舍利弗与劳度叉斗法

（A）斗法

（1）仙□助外道变化……时。

（2）二大菩萨观舍□□降伏外道时。

（3）外道化火看（着）□。

（B）大风攻击外道

（4）外道被风吹……时。

（5）外道被风吹遮面时。

（6）外道击金鼓，风吹皮□破倒时。

（7）被风吹外道帐幕□侧慌怖慌急挽索打拴时。

（8）风吹幄帐绳断，外道却欲击索时。

（9）外道绳断……

（10）风吹幄帐杆折，外道欲樬勑时，又被风吹眼磣慌遌强指扔诵咒。

第三部分：外道投降并皈依佛门

（11）舍利弗腾空洒慧水入劳度叉顶觉悟降伏时。

（12）赤眼降伏跪縢咨□时。

（13）外道初出□……时，……外道……时。

（14）外道初出家……□水灌顶时。

（15）□外道剃发。

（16）外道初出家不解礼拜时。

（17）外道出家已净水……

（18）诸外道出家者看舍利弗神变惊愕时。

这幅壁画的画家在原故事的第一部分没有增加新的内容，在六次斗法的过程中加入的内容也很少。新加的成分主要涉及外道与风搏斗以及外道皈依佛门的主题。因此所有新加的内容都位于画面的中央，而不在其边缘部分，并且我们已注意到，在画面中央这两个主题是左右互相平衡的。在对称的画面构图中，这两个主题已成为叙事核心，新的形象及其题记都是围绕这两个核心来创作的。一个直接的结果是，对这个故事的叙述不再由两个传统

的部分组成，而是由三四个与画面各部位相应的连结松散的部分构成。

第9窟壁画的基本结构在后来画家的笔下变得更为复杂。在以后一个世纪中，数量激增的题记（相关的新图像也大量增加）显示了这一绘画性叙事系统的发展情况。这些题记不仅对于图像学的研究意义很大，而且其简洁的文学形式和不断变化的内容也为我们研究通俗文学与通俗艺术题材的发展提供了宝贵的资料。

因为所有这些解释图像的题记都是根据画像空间的划分来设计的，将这些段落连成一种严密的文学叙事过程不但极为困难而且会产生误导。因此我的做法是根据它们的情节关系和在画面中的位置，将这些题记进行分组。

敦煌"降魔变"壁画中新情节的"索引"（9世纪70年代—10世纪70年代） ❶

❶ 有时不同洞窟中的题记文字上略有不同，但内容相同；为了节省篇幅，在此只录一条题记，同时注明该题记和相同题记所处的洞窟号。

第一部分：须达为精舍选址

故事的这一部分情节总是画在画面的底部，大致说来，沿着画面左边缘从左至右依次展开。这一部分没有新的情节，所有的题记都抄录或总结有关变文中段落，画家们显然没有兴趣来发展这一部分的故事。

第二部分：舍利弗和劳度叉准备斗法

须达许诺国王让舍利弗和劳度叉斗法，却又一时找不到舍利弗了，实际上，舍利弗去了耆舍堀山请求佛的帮助。这些情节画在左边。只有两条题记不是出自变文，其中第二条是由于写题记的人错误地理解画面而写成的，他将舍利弗与佛家诸神乘云降于地解释为乘云升天。

（1）须达太子启告焚香求见舍利弗时。（55，454）

（2）尔时舍利弗以龙天八部四大天王于耆舍堀山赴会时。（55）

第三部分：劳度叉与舍利弗斗法

在壁画的中心部分，"对立的人物"持续增加，越来越多的神灵加入到双方的阵营中。其他的形象和题记使传统的情节更为丰富。例如我们看到在劳度叉的山中"圣神对碁"，而当山被

摧毁后,"外道惶怖藏隐"。又如一些题记描述了新发明的斗法场面。实际上,在这些壁画中魔幻斗法一般包括九到十个场面,而不是六个。我们无法从文献中一一找到这些新增加内容的出处,但看起来艺术家们有时回到了旧的《贤愚经》故事上,例如,在98窟中,壁画题记和《贤愚经》一样,舍利弗与劳度叉"自化"为各种动物和超自然的神灵,而变文则说是二者"化出"这些神怪。

(A)"对立的形象"

(1) 外道试法击金鼓奏王时。(25)
(2) 舍利弗共外道闻圣击金钟□。(25)
(3) 仙□助外道变化……时。(9,25？)
(4) 四果圣人助舍利弗。(25)
(5) 文殊普贤助舍利弗时。(25)
(6) 天女观看会时。(454)
(7) 外道天女降伏舍利弗时。(55)
(8) 外道诸女严丽庄饰拟典惑舍利弗时。(98)
(9) 外道女欲生幻惑舍……(98)

(B) 六次斗法

(1) 舍利弗身化作金刚杵,山碎如微尘时。(98)
(2) 其山金□高度卅由旬时。(98)
(3) 外道忽于中里化一山……何戏中内圣神对碁大众皆□嗟叹,□刚手持降魔之杵……(454)
(4) 山既碎坏外道惶怖藏隐时。(98)
(5) 舍利弗化作狮子食噉大牛。(98)
(6) 水牛与狮子对,诸孔流血欲死时。(146)
(7) 劳度叉变身作莲花时,舍利弗变大象踏池坏时。(98)
(8) 劳度叉变为龙□,舍利弗……(98)
(9) 舍利弗化作金翅鸟吃龙时。(98)
(10) 劳度叉忽于众里化出大江中,现毒龙形威异;舍利弗忽现金翅鸟王,啄其毒尤□□而死。(454)
(11) 劳度叉忽于众里化出两个黄头鬼……毗沙门天王而自至,手托塔□起。(454)

(12) 外道火神将火烧舍利弗时。(85,98)

(13) 外道火神……烧，急走时。(9)

(14) □□劳度叉作大树问我舍利弗……其根深浅时。(98,146,55)

(15) 舍利弗答叶数讫，化□大蛇抚树时。(98,55,146)

(16) 外道中里化出一树，荟郁婆娑；舍利弗化出一蛇，缠树拔出，兼使风吹枝叶天遭时。(454)

(C) 新增加的斗法场面

(1) 外道壮士口称撼动山川，舍利弗头巾拽不展时。(146,55)

(2) 外道有拔山之力，不能曳展头巾，故知佛法威能，非……可当敌。(25)

(3) 舍利弗与巾付劳度叉，力拗不屈时。(454,85,98)

(4) 或现经坛放火试验。(25)

(5) 外道典籍置于坛场，以使功严；舍利弗忽现猛炎焚烧，无有遗余。(454)

(6) 天女助舍利弗咒火发炎时。(55)

(7) 外道尽力救经不得，乏困时。(55)

(8) 外道力尽之困睡眠时。(98)

(9) 二外道救火漂落于海时。(98,146)

(10) 外道仙人咒此方梁或上或下；舍利弗止此方梁，令遗空不动时。(98,85,72,146)

第四部分：大风袭击外道

风神画在壁画的左下角（"对立的"外道风神加在右下角）。劳度叉周围的一大群外道受到狂风的猛烈袭击。第9窟壁画在程式化地表现这些内容的同时，又增加了更为丰富的形象，其题记对这些形象进行了解释。

(1) 风神瞋怒，放风吹劳度叉时。(98)

(2) 地神涌出助□吹外道时。(85,98)

(3) 外道置风袋尽无风气，口吹时。(146)

(4) 外道风神无风□助风时。(25,454)

(5) 外道风神解袋放风，风道□□不行时。(454)

(6) 外道被风吹急诵咒止风时。（85，98）

(7) 外道大树婆娑，风吹枝叶不残时。（72）

(8) 外道被风吹……时。（9，454）

(9) 外道被风击急，奄头藏隐时。（146，55，454，9）

(10) 外道被风吹遮面时。（9，98，454）

(11) 外道被风吹急，□手遮面回时。（146）

(12) 外道被风吹急，遮面愁坐时。（98）

(13) ……被风吹用急，惟愣……（98）

(14) 外道被风吹急，止（？）风时。（146）

(15) 外道（或外道天女）被风吹急，政（正）立不得，却回时。（146，55）

(16) 外道天女风吹得急，政（？）立不稳时。（55）

(17) 外道风吹得急，相倚伏□时。（55）

(18) 外道□□□急，相抱时。（55）

(19) 外道欲击□□，风吹倒时。（55）

(20) 外道击金鼓，风吹皮□破倒时。（9，146，72）

(21) 外道得胜，声金鼓而点上字，杖槌未至面，十字裂，不能发声时。（454）

(22) 被风吹外道帐幕□侧慌怖慌急挽索打拴时。（9，55，146，454）

(23) 风吹幄帐绳断外道却欲击索时。（9，98，454）

(24) 风吹劳度叉帐欲倒,(外) 道挽绳断,仆煞欲死时。（146）

(25) 风吹幄帐竿折……（25）

(26) 外道风吹眼瞪愁忧时。（98）

(27) 外道被风吹眼瞪，遭人□瞪时。（72，85）

(28) 外道得急，以梯扶宝帐时。（25，454，98）

(29) 外道忙怕竭力扶梯相正时。（146）

(30) 外道美女数十人拟惑，舍利弗遥知，令诸美女被风吹急，羞耻遮面却回时。（146，98）

第五部分：外道投降并皈依佛门

故事的这一部分绘于舍利弗的莲花座旁，其内容几乎全部不

见于变文中。我们在此所发现的情况是,随着新的形象的增加,题记逐渐组成连续的叙事结构。一个值得注意的新增人物是外道尼楗子(题记作"乾尼子"),他第一个投降,并把战败的劳度叉带到舍利弗面前。

(1) 外道劳度叉□□退去时。(146)

(2) 四僧□舍利弗降伏劳度叉时。(85)

(3) 二菩萨看舍利弗降诸外道时。(146,9,72,98,55)

(4) 四果圣僧证舍利弗降伏劳度叉。(55)

(5) 舍利弗击钟振天地,摧诸外道时。(55,146)

(6) 舍利弗共外道问圣得胜,击钟□方。(98)

(7) 佛家得胜,鸣金钟而下金筹,以杵一击,声振三千大千世界。(454)

(8) 波斯匿王咨告劳度(叉)投求舍利弗时。(55)

(9) 外道乾尼子投舍利弗时。(55)

(10) 外道乾尼子□劳度叉见(或降伏)舍利弗时。(55,85,98,25?454?)

(11) 劳度叉德道归降舍利弗时。(98)

(12) 劳度叉初归降……(98)

(13) 外道徒侣舍邪归正,求出家时。(454)

(14) 外道舍邪归正,参□僧时。(454)

(15) 外道舍邪归正,被风吹手遮面时。(454)

(16) 外道引天仙送花,供养舍利弗。(454)

(17) 外道党徒礼舍利弗时。(454)

(18) 外道□出家皈依……(25)

(19) 外道初出家,不解礼拜时。(9,85,25,55)

(20) 外道初出家,不解□□,诸外道大笑时。(98)

(21) 外道悟法饮慧水时。(98)

(22) 外道初出家……□水灌顶时。(9,98,55,454)

(23) 劳度叉……舍利弗洗□出家时。(454,146,85)

(24) 外道降伏,洗发出家时。(98,55)

(25) □外道……剃发。(9,85,72,25,55,454)

(26) 外道□□出家,剃(?)发思惟时。(72,98)

（27）外道得出家，剃发竟，再已剃鬚时。（146，454）

（28）外道劳度叉剃鬚发已，洗头之时。（146）

（29）外道出家，□□齿漱口时。（98，454）

（30）外道出度，羞惭徒伴，与手遮面时。（454，85？）

第六部分：舍利弗的神变

这一段故事的图像和题记通常出现在壁画上部边缘部分。有趣的是，同样的形象在不同的窟中有不同的解释。

（1）舍利弗降伏劳度叉已身放五色光。（454）

（2）舍……相光明辉三十三天。（98）

（3）舍利弗惑于水上，足履火时。（98）

（4）舍利弗经行大海，头上出水，足下出火。（454）

（5）舍利弗履水，高于顶四十由旬时。（98）

（6）舍利弗游历十方，头上出水。（146，72）

（7）舍利弗神力令小，上至炎摩天时。（98）

（8）舍利弗……空界高七多罗树……礼兼櫈一道乘云迎佛。（454）

（9）二大菩萨观身变时。（454）

（10）四果圣僧观舍利弗现神变时。（454）

（11）波斯匿王舍利弗以外劳度叉现神变时。（55）

（12）外道仙人看舍利弗焚火上天。（146，98）

（13）舍利弗从空中将慧水灌顶时。（72，454）

（14）舍利弗游历十方，舍慧水伏外道时。（55）

正如上文所论，这些发现支持了我关于绘画叙事形成过程的假说。大多数题记出现在壁画的中部，这也正是绘画所要表现的主要部分。这些新创造的题记用来联系画面各个区块中分散的场景，反映了画家对形象的解读。因为每一个画家都在不断地重复表现这些形象，所以这些壁画没有画家的署名。题记的多元化意味着画家可以随意解释形象，并把它们转换成书写的文字，反过来，这些文字又成了新版降魔故事的基础。尽管我们不知道这些版本在唐宋以后是否还存世，但是有资料能够说明降魔壁画对于

中国文学的影响。这些壁画中的题记首先被抄录在卷子上。大英图书馆收藏的一份卷子（S.4257）中有这样一段：❶

> 风吹幄帐绳断，外道却欲系时。风吹幄帐欲倒，外道将梯拟时。
>
> 外道诸女严丽装饰，拟共惑舍利弗时。
>
> 六外道劳度叉共舍利弗斗神力时。
>
> 风吹幄帐竿折，外道却欲正时。
>
> 外道仙人咒此方梁，或上或下，舍利弗正此方梁令遣空中不动时。
>
> 外道被风急吹，幄幔遮鄣时。
>
> 外道被火烧急走去时。
>
> 外道被风吹急遮面愁坐时。
>
> 外道欲击论鼓皮破风吹倒时。
>
> 舍利弗灌惠水入劳度叉顶。

这里显然没有抄录壁画中的所有题记。但是，因为它以舍利弗战胜劳度叉结尾，所以这些事件已被排列成叙事的顺序。此外，抄录者从画面十分靠右的位置开始，逐渐向左抄。可见，他是以阅读传统的文字的方式来读这幅画的，同时，正如有些学者所认为的，这一情况也排除了这个卷子为画家作画指南的可能性。❷

这些抄录下来的题记脱离了原来的画面而独立存在。很可能通过这样的卷子，壁画中丰富了的降魔故事成为以后文学创作的资源。学者们已指出一些唐代到明代的文学作品很明显受到了"降魔"故事的影响；❸其中之一是冯梦龙的短篇小说《张道陵七试赵升》。❹在这里，佛门的舍利弗被一位道家的大师替换。不过，下面所引的一段中对张道陵与众鬼相斗的描写与壁画中描绘的降魔故事显然有密切的因缘。

> 众鬼又持火千余炬来，欲行烧害。真人把袖一拂，其火既返烧众鬼。……鬼帅不服，次日复会六大魔王，率鬼兵百万，安营下寨，来攻真人。真人欲服其心，乃谓曰："试与尔各尽法力，观其胜负。"六魔应诺。真人乃命王长积薪放火，火势正猛。真人投身入火，火中忽生青莲花，托真人两足而出。六魔笑曰："有何难哉！"把手分开火头，

❶ 最近李永宁、蔡伟堂和白化文抄录了这段文字，李永宁、蔡伟堂：《〈敦煌变文〉与敦煌壁画中的"劳度叉斗圣变"》，页190~191；白化文：《变文和榜题》，周绍良编：《敦煌语言文学研究》，页146~147，北京，北京大学出版社，1988年。在同一篇文章中，白化文讨论了北京图书馆（京：洪62）和大英图书馆（S.2702）收藏的另外两卷，这两卷分别抄录了本生绘画《天帝劫阿修罗女》故事（S.2702）中的题记。

❷ 饶宗颐认为一套敦煌白画（P.Tib.1293）是画家画降魔变壁画的草稿：（如画稿所见）画家首先将各种形象组织成一些小的单位，然后将他们拼成一幅大画（Jao Tsong-yi, 2: 71）。画稿并没有遵循S.4257卷子题记的顺序。

❸ 这些作品包括《广弘明集》中的《汉显宗开佛化法本内传》和《叙齐高祖废道法事》，以及敦煌发现的《唐末禅宗杂记附法事》（京：咸29，北京图书馆藏）。见李永宁、蔡伟堂《〈敦煌变文〉与敦煌壁画中的"劳度叉斗圣变"》，页195，注8。

❹ 冯梦龙：《古今小说》上卷，页187~201，北京，人民文学出版社，1958年。李永宁、蔡伟堂首先指出冯梦龙的小说与降魔故事的联系，见李永宁、蔡伟堂《〈敦煌变文〉与敦煌壁画中的"劳度叉斗圣变"》，页185~186。

拟身便跳。两个魔王先跳下火的，须眉皆烧坏了，负痛奔回。那四个魔王更不敢动掸。真人又投身入水，即乘黄龙而出，衣服毫不濡湿。六魔又笑道："火其实利害，这水打甚紧？"扑通的一声，六魔齐跳入水，在水中连翻几个筋斗。忙忙爬起，已自吃了一肚子淡水。真人复以身投石，石忽开裂，真人从后而出。六魔又笑道："论我等气力，便是山也穿得过，况于石乎？"硬挺着肩胛捱进石去。真人诵咒一遍，六个魔王半身陷入石中，展动不得，哀号欲绝。其时八部鬼帅大怒，化为八只吊睛老虎，张牙舞爪，来攫真人。真人摇身一变，变成狮子逐之。鬼帅再变八条大龙，欲擒狮子。真人又变成大鹏金翅鸟，张开巨喙，欲啄龙睛。❶

正如在敦煌降魔壁画及其题记所见，此处我们也可见到反复出现的各种魔法和"变"，如狮子、龙、金翅鸟以及鬼怪欲烧真人却引火烧身的情节。这最后一个情节的相合特别值得我们注意，因为它并不见于变文，只出现在壁画中。我前面提到，《贤愚经》曾简单描写过与毗沙门天王斗法时，劳度叉手下的外道发现自己被火包围而投降。但是晚期的降魔壁画中不仅有外道被火击败，而且增加了外道的火神。在第9、85和98窟中有这样的题记："外道火神将火烧舍利弗时～"，"外道火神……烧……急走时"。前者还被 S.4257 卷子抄录。

冯梦龙小说中的另一些情节同样可以追溯到敦煌壁画。壁画中的一个场景描绘了外道仙人住在一座石山中，另一场景刻画了外道在海中挣扎。冯梦龙写六魔陷入石和水中，或许并非他的首创。冯梦龙的故事中还有真人惩罚十二魔女的情节，❷其原型可能来自敦煌壁画中的舍利弗降伏"外道天女"。冯梦龙的斗法故事以大风的情节结束："须臾之间，只见风伯招风，雨师降雨，雷公兴雷，电母闪电，天神将兵各持刃兵，一时齐集，杀得群鬼形消影绝。真人方才收了法力，谓王长曰：'蜀人今始得安寝矣。'"❸我们已经知道，在敦煌壁画中也正是一阵旋风最后摧毁了外道的幄帐，使佛家赢得胜利。

（郑岩 译）

❶ 冯梦龙：《古今小说》二卷，页 191～192。

❷ 同上书，页 199～200。

❸ 同上书，，页 192～193。

敦煌172窟《观无量寿经变》及其宗教、礼仪和美术的关系

(1992年)

一

中国艺术研究者对敦煌172窟都很熟悉,窟内的绘画场景经常被用来当成唐代(618—907年)出现新的山水画风格的例证。然而这些场景是从两幅不同寻常的、看起来相同的壁画中选取出来的(图18-1、18-2)。覆盖窟内侧壁的这两幅壁画互相映照,有如一对"镜像"。二者都绘制于8世纪中期莫高窟艺术的鼎盛时期,也都形象地表现了《观无量寿经》的内容。对这两幅绘画的分析可以帮助我们理解盛唐时期(705—781年)艺术和艺术评论领域的一些重要发展。

两幅绘画说明了当时对无量寿佛的广泛信仰和与之相关的宗教仪规实践。其构图也反映了唐代的一种流行绘画程式及所要求的特殊观赏方法。然而,它们不同的绘画方法也显示出当时绘画风格和绘画流派的"竞争",这种竞争标志着中国艺术发展中的一个新阶段,在同时期艺术史著述中也多有反映。

典型的《观无量寿经变》的图像学特征已经被学者深入探讨过。正如这两幅壁画中所表现的那样,西方极乐世界的主尊阿弥陀佛居于一组富丽堂皇的建筑群中央,观世音、大势至菩萨居于两侧,周围分布着身材较小的众神。三尊高踞于莲池上方的平台上,前面是三个较小的互相连接的平台。美丽的伎乐天在中央平台上载歌载舞,其他两组平台支撑着其他佛和胁侍菩萨。天池中的莲花化生象征着灵魂在天堂中的再生。

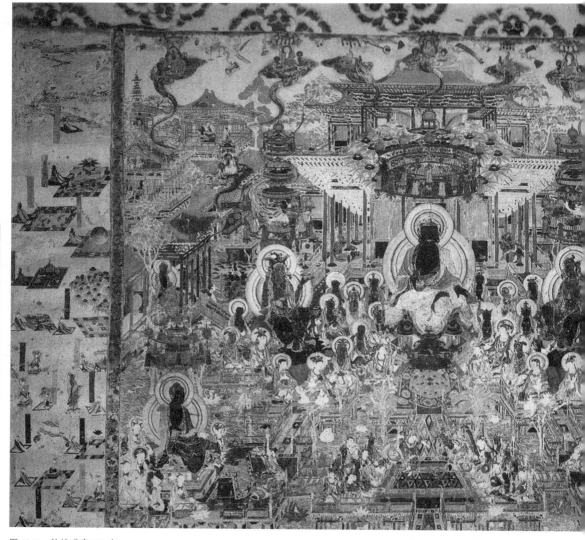

图 18-1 敦煌盛唐 172 窟南壁壁画

这一构图的两旁是竖条画幅,犹如界框夹辅着中心图像。一边画幅用叙事的手法自下而上地表现邪恶的国王阿阇世的故事。阿阇世逮捕了他的父亲频婆娑罗王,将他禁闭于重兵把守的城门内,企图将老人饿死。王后韦提希想方设法为国王运送食物,但她的行为被阿阇世发现了。盛怒之下阿阇世想杀死自己的母亲,幸而被一位机智的大臣劝止。韦提希在她所被监禁的深宫中向苦难大众的救主释迦牟尼祈请。故事情节在画面的另一侧继续,但这里的主要人物由凶恶的王子变为贤良的王后。图画从上到下表现了她精神修炼的

各个阶段,而不再是一系列戏剧性的历史事件。根据释迦牟尼教示的"十六观",韦提希沉思冥想夕阳、流淌的河水及西方极乐世界的种种场景。在这一过程中逐渐发现了佛国的光辉,直到阿弥陀佛和其他的所有佛国金色神祇出现在她的眼前。

敦煌172窟壁画的这种"三分构图"代表了唐代出现的一种新的绘画方式,将具有不同宗教含义的三种绘画模式融为一体。居于中心的尊像是宗教礼拜的主体,一旁的历史故事绘画阐释经文,另一旁所绘的王后韦提希的"十六观"则可作为"观想"礼仪的视觉向导。尊像与两旁场景的艺术表现有着明显的差异,运用不同的视觉逻辑以服务于不同的宗教功能。中间画幅采用单幅结构,以阿弥陀佛为中心对称布局,强烈的视觉聚焦效果不仅由佛的正面姿势、不同寻常的尺度和庄严的宝相所造成,而且通过建筑的设置得到加强。这些建筑界画采用了中国传统绘画中较少使用的近于"焦点透视"的手法,引导观众将目光集中朝向主尊。但是这一构图与两旁竖幅最大的不同还在于它们与观众的关系。两侧场景采用叙事性场面描绘系列事件,因此属于"自含"(self-contained)的画面——每一幅场景的意义通过画面自身实现。它们的观众是目击者,而不是事件的参与者。但是在中央的构图中,阿弥陀佛作为整幅经变画中惟一正面形象出现,他直视着画框之外的前方,全然不理会周围熙熙攘攘的人群。因此,这个佛像的意义就不仅仅存在于图画之中,还有赖于画面之外的观众和崇拜者的存在而实现。这样一种构图不再

是"自含"式的,其设计的基本前提是偶像与崇拜者之间的直接联系。

集这三个部分为一体,每幅阿弥陀佛壁画不是机械地和静止地图解阿弥陀经的经文,而是积极地去进行阐释,通过建立一个特殊的阅读程序帮助信仰者去理解这部佛经的宗教含义。根据舜昌(1255—1335年)对著名的《当麻曼荼罗》(西方净土的一种图解,现藏于日本奈良)的解释,阿瑟·韦利(Arthur Waley)认为这两幅《观无量寿经变》中的阿阇世故事壁画是按照善导(613—681年)对经文的注疏绘制的。❶据说善导绘制了三百幅阿弥陀画,将阿阇世的罪恶作为"逆缘"的最显著的例子,最终导致了善的结局。(根据这个理论,如果频婆娑罗没有杀死仙人,仙人也就不会托生为阿阇世,阿阇世就不会囚禁他的父亲。而如果他没有囚禁他的父亲,他的母亲也就不会去监狱里探望他的父亲……如此等等,最终结果是阿阇世的罪行导致了王后求助于佛,从而接受了"十六观",得以进入乐土。)所以,阿阇世的故事既解释了人类错误行为的根源,也指明了希望所在——如果人们能遵从第二部分场景中所描绘的韦提希王后的榜样的话,罪孽也就能导致善果。这一系列的因缘因此导向中心画面,其所表现的是韦提希或任何虔诚的信仰者"观想"的结果——目睹阿弥陀和他的净土。这一从"观想"到阿弥陀天国的连续,由于韦提希最终观想天国而得以实现:这一"观想"场面并不是在边景中描绘的,而是在中央构图的乐土中表现。

❶ Arthur Waley, *A Catalogue of Paintings Recovered from Tun-huang by Sir Aurel Stein*, British Museum, London, 1931, p.XXI.

这里，各式各样的莲花化生象征性地表现了再生的过程——最初闭合，然后半开，最终在炫目的光芒中盛开。❷

7世纪出现的善导的注疏预告了8世纪敦煌艺术中的一个主要变化：早期的《西方净土变》壁画由单一的尊像场景（iconic scene）构成，此时则逐渐被两旁带有注释性边景的《无量寿经变》所代替。这个变化反映了唐代佛教的一个基本现象——无论是善导的注疏还是绘画都与当时两种越来越流行的礼仪和礼仪文学有密切关系：讲经和观想。

敦煌不仅保存有大量的艺术品，著名的藏经洞也提供了许多与艺术和口头表演相关的文献。艺术、文学与表演之间的关系因

❷ Arthur Waley, *A Catalogue of Paintings Recovered from Tun-huang by Sir Aurel Stein*, pp.XXI-XII; Alexander C. Soper, *Literary Evidence for Early Buddhist Art in China*, Ascona, Artibus Asiae supplement XIX, 1959, pp.145-146.

图18-2 敦煌盛唐172窟北壁壁画

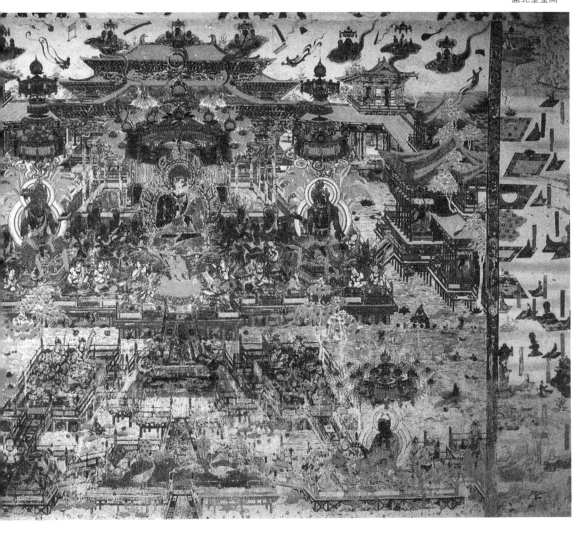

而成为敦煌学研究中特别引人入胜的一个题目。在以往的这类研究中，大多数讨论集中于绘画和变文（一种讲故事的底稿）的关系。但我以为，在敦煌艺术、敦煌文学与敦煌佛教仪规之间还存在一个更为重要的联系，那就是丰富的经变画与讲经之间的关系。

变文是世俗作品，讲经则是佛教法师为僧人和俗人提供的一种宗教服务。变文很少在唐代文献中提到，但众多关于讲经的记载则证明了这种宗教活动在当时的普遍流行。讲经受到皇室的支持和大众的欢迎：不止一位唐代诗人提及这种宗教活动，如姚合写道：每当市镇中举行讲经，酒店和市场为之一空，所有的渔船也都从附近的湖中消失了。尽管一些文人攻击俗讲粗俗，如8世纪的作家赵璘说："不逞之徒转相鼓扇扶树，愚夫冶妇乐闻其（文溆法师）说，听者填咽寺舍，瞻礼崇奉，呼为和尚，教坊效其声调。"但这种批评恰恰反映了所批评对象的宗教吸引力。❶

讲经的流行与经变画的盛行互为表里、相辅相成。经变画在唐代艺术史籍中有丰富的记载，也几乎在每一座敦煌唐代洞窟中都有保存。讲经和经变的目的都在于向社会各阶层人士广泛传播佛教，两者也都立足于佛教教育应当适应不同类型听众这一原理。关于这一点，甚至在唐代以前慧皎（497—554年）已经提出在宣传佛教教义时，"（若为出家五众，则）需切语无常，苦陈忏悔。若为君王长者，则需兼引俗典，绮综成辞。若为悠悠凡庶，则需指事造形，直谈闻见。若为山民野处，则需近局言辞，陈斥罪目。"❷ 不论是讲经还是经变画都广泛应用暗喻、成辞、熟悉的事件和具体的形象。二者既是阐释性的也是仪礼性的——不论是画家还是宣讲者，在解释经文时，都试图鼓励观众去直接礼敬佛陀。

讲经程式可以通过以下几种基础文献加以重构，其中包括839年日本僧人圆仁参加讲经后的记录、❸ 元昭（1084—1116年）写的关于怎样宣讲维摩诘经与温室经的敦煌写本《讲经十法》以及若干种敦煌藏经洞中发现的讲经写本。根据这些文献，我们可以知道讲经仪式由一位法师和一位都讲主持，分为三个主要阶段。在序幕阶段要礼敬佛和三宝，并咏唱梵呗。在念"押座文"后（经常以"能者虔诚和掌着，经题名字唱将来"这样的句子结束），仪式进入第二也是最主要的部分，首先读经文标题，对此做出解释，

❶ 有关讲经的文献见向达《唐代俗讲考》，重印于周绍良、白化文编：《敦煌变文论文集》卷一，页41—69，上海，上海古籍出版社，1982年。

❷《大正藏》2059，卷50，页417。

❸ E. O. Reischauer 英译本 *Ennin's Diary: The Record of a Pilgrimage to China in Search of the Law*, New York, 1955, pp.154-155, 298-299.

然后都讲分段念诵经文，法师通过人们所熟悉的事情进行类比，或用寓言的方式向听众解释其含义。在仪式的最后结尾部分，与会者齐诵祝愿文，共同发愿以此功德推及他人以造福众生。

整个讲经过程为不断重复的对佛和菩萨的祈祷所打断，法师也不断地引导观众去礼敬神明。例如敦煌讲经文特别标明会众在仪式的每一个阶段之后应祈请佛陀。在《阿弥陀讲经文》的一个版本中，拜佛和菩萨的插语反复出现，暗示都讲引导听众祈祷神明的时刻。其他如唱偈和发愿等宗教仪规进一步揭示出讲经的宗教崇拜功能，并因此把这种仪式与经变画联系起来。

二

众所周知，大乘佛教本质上是一种宗教信仰，尤其强调借助佛陀的力量来佑护信徒。讲经和经变画都源于同样的信仰，也具有许多共同的宗教特点。他们之间的主要不同在于所运用的语言。在172窟两幅《观无量寿经变》壁画和讲经之间，在佛像和观念名号之间，在绘画及文字的类比与寓言之间，在十六观的绘画和信徒的发愿与观想之间，都存在有结构上的平行。

在讲经中应用经变和其他视觉辅助手段是完全可能的，《仁王经》中提到在讲此经时，需要"严饰道场，置百佛像、百菩萨像、百狮子座"。❹ 765年根据唐代宗的要求所举办的一次讲经就是依照这样的规定进行的。❺ 其后75年，圆仁访问了长安，在七座最重要的寺院中聆听了讲经。张彦远《历代名画记》及其他唐代文献记载所有这些寺院中都绘制有重要的经变画。这些经变题材有时与该寺院的讲经一致。例如董谔（8世纪早期）曾于宣讲《涅槃经》的长安菩提寺画佛传故事。❻ 但更根本的是，经变画和讲经都希望通过陈设经像和宣讲故事来引起信仰者的情感反应。按照段成式的说法，吴道子在景公寺的经变画"笔力劲怒，变状阴怪，睹之不觉毛戴"。❼ 他的描写不禁使人想起慧皎所说的，讲经必须通过表现所见所闻之事来"陈斥罪目"。

但是我们也不能说所有的经变画都运用于讲经。这不仅仅是因为这种论点需要更多的证据，而且因为许多敦煌洞窟不具备进

❹ 《仁王经·护国品》，《大正藏》246。

❺ 司马光：《资治通鉴》卷223。

❻ W. R. Acker tr. and annot., *Some T'ang and Pre-T'ang Texts on Chinese Painting*, vol. 1, E. J. Brill, Leiden, 1954, p.269.

❼ 陈高华编：《隋唐画家史料》，页192，北京，文物出版社，1987年。

行讲经的客观条件。与寺院中木结构的宽敞殿堂不同，这些洞窟开凿在山崖之上，大多数由双室组成，两者之间以狭窄的甬道相连，每一座洞窟前又覆以木结构的窟檐。主要的壁画和塑像（包括172窟中的两幅《无量寿经变》）设在洞窟后室。这里空间狭小、光线昏暗，难以想象讲经能够在这样的地方举行。

虽然讲经和经变在神学基础和引导方法上是并行的，但与经变画，尤其是与阿弥陀壁画直接相关的宗教礼仪并不是讲经，而是观想，这从《观无量寿佛经》的标题中就可以看出。这个佛经代表了"观"（想）类文献的高级发展阶段。这里"观"一词指一种禅定过程，通常以信徒集中意志观想一幅画或者一个雕像开始，修习用"心眼"看到佛和菩萨的真形。许多讲授观想技术的文献可能源于中亚而非印度。虽然这种文献从5世纪中叶就存在于中国，但众多的经变画和讲经疏显示了"观"的实践应广泛流行于唐代。

理解172窟壁画的最佳指导是善导写的《观念阿弥陀佛像海三昧功德法门》，❶其中着力宣扬了图绘和观想阿弥陀佛的好处："若有人依观经等画造净土庄严变，日夜观想宝地者，现生念念除灭八十亿劫生死之罪。"观想的过程可以因信仰者的宿业和智慧不同而有长短之别，但这并不影响最终结果，因为所有能目睹佛的真实形象的人最终都能在西方净土中再生。观想的过程需要长时间不懈的努力，按照亚历山大·索珀（Alexander Soper）的话，"这意味着（在想象中）系统地建立视觉形象，每一个形象都要尽可能地完整而精确，从简单到复杂构成一个系列。"❷换言之，礼拜者需要通过禅定在幻想中构造出沐浴在佛光中的净土世界及其中的无限神灵和情景。

但问题是：如此神妙的形象如何能在172窟壁画或任何人造经变画中加以表现？的确，"表现"一词经常被错误地运用到对这些绘画的讨论之中，因为在神学层面上，一个人工制作的画像是绝对不可能表现真正的佛和净土的——佛和净土只能存在于信徒的心念之中。读善导的著述，我们可以明白这些绘画不被认为是创造性过程的最终结果，而是起到刺激禅定和观想以重现净土世界的功能。善导因此区分了两种不同的"见"：一种是"粗见"，与眼睛和想象力的能力与活动相连，另一种是"心眼"，只有当后

❶《大正藏》1959。

❷ Alexander C. Soper, *Literary Evidence for Early Buddhist Art in China*, p.144.

者打开后才能真正认识到净土世界的美妙。这也就是为什么他要求信徒们在一幅绘画或雕像前观想的时候，应该闭上眼睛而仅仅让他的意识活动。他也告诫这些信徒：一旦以心眼看到净土，他们必须对观想到的景象保持秘密。

然而善导的文章也隐藏着一个矛盾，一方面他宣称只有通过"心眼"的观照才能理解净土世界，另一方面这种观照又必须通过具体的形象来刺激，而且制作这些形象的行动本身也可以使人获得解脱。最后的这一动机是许多佛教经典的主题，包括《造佛形象经》、《造立形象佛宝经》和《大乘造像功德经》等。❸ 这些教义肯定极大地鼓励了敦煌洞窟的开凿：那里，七千多条供养者所留下的题记表达了共同的通过修窟造像而获永生的意愿。

❸ 分别为《大正藏》693、694、692。

对于画家和雕塑家而言，这种宗教供奉一定还意味着尽可能完美地创造宗教艺术形象。《大乘造像功德经》宣称一个具有超凡技艺的造像者本身就是天人化身，被唐代评论家褒扬的当时的艺术家主要是绘制了各种风格的经变画画家。但什么是这些评论家衡量高超艺术的标准呢？这种标准是单一的还是多元的？敦煌172窟的两幅《无量寿经变》被论者一致认为是敦煌画的精品，但实际上这两幅画是由不同的作者按照不同的艺术传统或艺术风格创造的。它们不能仅仅被认为是同一主题的或优或劣的表现，我们的课题是通过比较它们的风格去理解画家的不同目的、不同侧重、不同技艺和不同视觉效果。

三

两幅画最突出的差别在于它们不同的视觉效果。南壁壁画柔和明快(见图18-1)，北壁壁画庄重深沉(见图18-2)，两画不同的色调搭配，以及图像在绘画性（painterly）和线条性（linear）上的差别是导致这一印象的原因。南壁壁画的主色是白和绿，但仔细观察不难发现绿中实际上混有白、黄、棕、蓝诸种色彩，同时也应用了淡蓝和淡紫。这些颜色互相补充，构成一个整体，增加了画面的微妙。反之，北壁壁画具有远为强烈的色调反差，棕黑色的人物和建筑支配着整个画面的中间部分，上面是白色的天空，下面是流水。画家

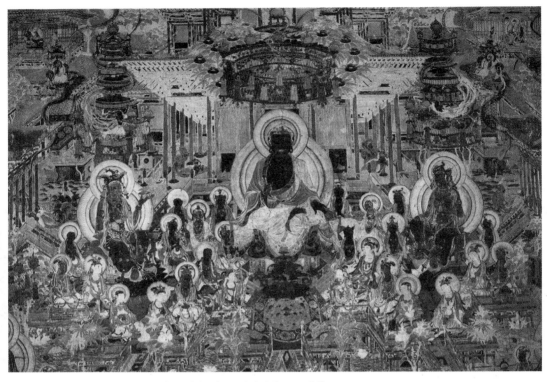

图 18-3　敦煌盛唐 172 窟南壁壁画无量寿佛

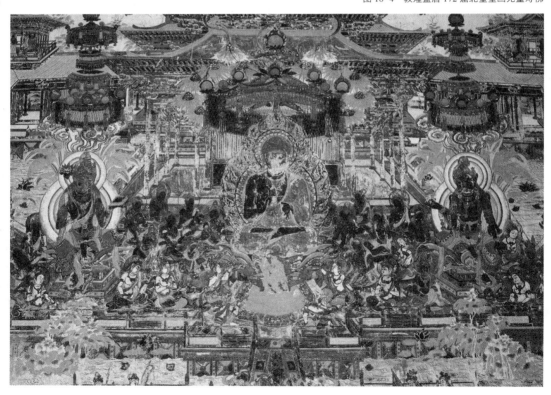

图 18-4　敦煌盛唐 172 窟北壁壁画无量寿佛

多用纯色，调以白色来区分明暗。他的目的不是追求柔和的变化，而是以并置大色块的方法达到更为戏剧性的视觉效果。

两画不同的人物造型风格在描绘无量寿佛时尤为明显（图18-3、18-4）。首先，两个佛像的比例不同：南壁的佛像溜肩，身躯丰满（见图18-3），是盛唐时期流行的中国化的典型式样。北壁的佛像大头，宽肩，细腰，反映出强烈的印度和中亚艺术的影响（见图18-4）。其次，两身佛像的衣饰也不同：一个袒右肩，紧身袈裟使得躯干的线条明显（见图18-4），另一着垂覆双肩式袈裟，宽大的衣袍遮蔽了双肩和身体的绝大部分，垂覆的衣褶是表现的重点（见图18-3）。两幅画更为重要的一个区别是它们之间笔法的不同，南壁的画家偏爱均匀纤细的线条，在确定轮廓的同时，使整个画面富有节奏感；北壁画家则强调体积感，佛和菩萨身体的诸部分圆滑结实，轮廓线条或者被省略，或者隐没在渲染之中。

这种风格上的差异在两幅画中的各种对应形象上——无论是建筑，是阿阇世国王的故事，还是韦提希王后的观想场面——都可以清晰看到（见图18-1、18-2）。但两位画家所描绘的风景最能体现各自不同的风格。图18-5和图18-6表现韦提希在夕阳下沉思，它们的构图是相似的：河流从一块宽阔的平坦地带蜿蜒流过，消失在地平线上；青翠的山崖耸立在一旁，另一旁是沐浴在夕阳里的远山。北壁的画家用突兀的重墨描绘河流，锯齿形的河床占据了画面上醒目的位置（见图18-6）。而南壁画家则把河流作为通篇山水的一个内在部分，以纤细的笔触和远为柔和的色彩来表现。

对我们的研究来说，这两通壁画的并陈和对立有两个含义。一方面，它们的宗教功能和宗教意义是相似的，两者都是为阿弥陀信仰绘制的，是"观想"西方净土的辅助手段。他们是该石窟寺不可分割的组成部分：为了保持洞窟布局的严格对称，两幅画的边景对调方向，以便形成夹辅西壁中心龛的左右"镜像"（图18-7）。但另一方面，不同的用色用笔和不同的整体视觉效果显示出艺术家独立的风格取向。在这种意义上，他们不再是装饰同一石窟的合作者，而是为了表现自己的卓越艺术而在相互竞争。

根据张彦远和朱景玄的记载，唐代佛寺中的壁画通常由多个画家共同完成。这其中不乏深孚众望者，比如王维（699—759年）、

❶ 陈高华编：《隋唐画家史料》，页 76、247。

❷ 同上书，页 394。

❸ 同上书，页 227。

❹ 同上书，页 25。

❺ 同上书，页 411。

图 18-5、6 敦煌盛唐 172 窟南、北壁壁画韦提希王后沉思的细节

郑虔（8世纪）、毕宏在长安著名的慈恩寺中各绘了一堵壁画。7世纪的艺术家何长寿和刘行臣也共同为洛阳敬爱寺作画。❶ 此外，据说当 9—10 世纪的艺术家景焕在一座寺庙的山门左壁看到 9 世纪晚期孙位画的天王像时，他"激发高兴，遂画右壁天王以对之。二艺争锋，一时壮观"❷。寺庙里的壁画经常是师傅带领他的弟子集体绘制的，但是有的时候一个成就突出的弟子也可以按照自己的画风独立绘制一堵壁画。如卢楞迦是吴道子的学生，但朱景玄说："卢楞迦（活动于 730—760 年）善画佛，于庄严寺与吴生（指吴道子）对画神，本别出体，至今人所传道。"❸

在某些情况下，在一起工作的艺术家试图保守他们各自的技术秘密。例如杨契丹（活动于 6 世纪晚期）和郑法士在长安光明寺作画时，杨在他的工作区域树立了一座屏风，挡住外界的视线。❹ 另一则逸事涉及义暄和尚，他设重金，奖励给在洛阳广爱寺作画最好的画家。竞赛在两位 10 世纪早期的艺术家跋异和张图之间进行，但结果顷刻昭现：当跋异仍然在左壁打草稿的时候，张图已迅速地完成了他的作品。❺ 有时，艺术家之间的竞争甚至会发展

为地区画派间的冲突。如张彦远（847—874年）记载了这样一件事：洛阳的僧侣和画家支持刘行臣，而来自长安的僧侣和画家则支持何长寿（二者均生活在7世纪晚期到8世纪早期），竞争的结果是后者最终被禁止在洛阳敬爱寺作画。❻ 文献上记载的最激烈的竞争发生在长安敬域寺：吴道子看到皇甫轸（8世纪）的壁画后深为吃惊，他怕皇甫轸的成就超过自己，于是就设法谋杀了他。❼

这些逸事所说明的是当时对画派和风格的重视，以及以此界定画家的风尚。唐以前的大多数评画者大都评价单独个人和他的作品，而唐代张彦远在他的《历代名画记》中花了一整章评述各种艺术流派和传承（《论师资传授南北时代》）。按照他的说法，"（画家）各有师资，递相仿效"；"若不知师资传授，则未可议乎画"❽。他所用来界定这些"师资传授"的标准主要是图像和风格。

在结束本文时，我们可以用一则著名的唐代逸事来类比172窟中两幅壁画作者之间既合作又竞争的关系。❾ 据说，吴道子和李思训两人同在大同殿里描绘嘉陵江的场景，吴道子在一天之中将三百里风景尽收画中，而李思训则用了好几个月的时间来绘制他的壁画。当他们的作品最后揭幕时，玄宗皇帝的评价是两者同样精彩绝伦。

（杭侃 译，李崇峰、王玉东 校）

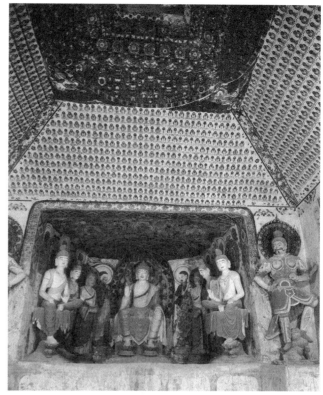

图18-7 敦煌盛唐172窟西壁中心龛

❻ 同上书，页76。

❼ 同上书，页192。

❽ W. R. Acker tr. and annot., *Some T'ang and Pre-T'ang Texts on Chinese Painting*, vol. 1, E. J. Brill, Leiden, 1954, p.166.

❾ W. R. Acker tr. and annot., *Some T'ang and Pre-T'ang Texts on Chinese Painting*, vol. 1, E. J. Brill, Leiden, 1954, p.170.

❿ 陈高华编：《隋唐画家史料》，页182。

敦煌 323 窟与道宣

（2001 年）

这篇文章的目的是通过对一个历史实例的分析提倡一种研究佛教艺术的方法。

这种方法可概括为对"建筑和图像程序"（architectural and pictorial program）的研究。我曾对这种方法的目的和手段进行过说明。[1] 简而言之，其基本前提是以特定的宗教、礼仪建筑实体为研究单位，目的是解释这个建筑空间的构成以及所装饰的绘画和雕塑的内在逻辑。虽然"图像程序"与单独图像不可分割，"程序"解读的是画面间的联系而非孤立的画面。根据这种方法，研究者希望发现的不是孤立的艺术语汇，而是一件具有历史意义的完整作品。

大部分装饰有绘画和雕塑的敦煌石窟都可以看做这样的"作品"（work）。每一个石窟均经过统一设计：哪个墙面画什么题材，作什么雕塑，肯定在建造时都是有所考虑的。这种内在而具体的"考虑"是这些石窟的"历史性"（historicity）的所在。但是如果把石窟的建筑空间打乱，以单独图像为基本单位做研究的话，石窟的这种历史性就消失了。说得具体一点，我们自然可以继续写文章专论敦煌艺术中某种特殊形象或经变的发展。但我们应该意识到这种研究有其特殊学术意义和局限，其意义主要在于帮助美术史家整理出一部部图像谱系；其局限在于这种谱系基本是我们现代人对历史材料重新分类综合的结果，对理解石窟设计者和赞助人的原有意图，以及图像的原有宗教功能和政治隐喻则帮助不大。

[1] Wu Hung, *The Wu Liang Shrine: The Ideology of Early Chinese Pictorial Art*, Stanford, Stanford University Press, 1995, pp.68–70；巫鸿：《汉画读法》，《文化的馈赠——汉学研究国际会议论文集》，页 188~191，北京，北京大学出版社，2000 年。

由于中外学者已对敦煌艺术中差不多所有重要题材进行了细致的研究，积累了大量图像学资料和成果，我感到我们可以转而鼓励和从事更多对完整石窟的研究和解释。虽然以往不是没有这种解释，但我们需要把这类工作做得更系统和深入，在解释方法上下功夫。我曾把这类研究称作"中层研究"。相对于考释单独图像的"低层研究"和宏观艺术与社会、宗教、意识形态一般性关系的"高层分析"来说，"中层研究"的目的是揭示一个石窟寺（或墓葬、享堂以及其他礼仪建筑）及所饰画像和雕塑的象征结构、叙事模式、设计意图，及"主顾"（patron）的文化背景和动机。随着这种研究的发展，学术界可以逐渐积累一批经过仔细分析处理的"作品"。每一"作品"具有特定的时代、地域和社会思想特征。这些处理过的资料就可以为进一步的、更高层的比较研究和综合研究打下一个新的基础。

但是具体说来，历史遗迹浩如烟海，仅敦煌莫高窟一地就有四百九十多个带有绘画和雕塑的石窟，在对它们逐一研究以前必然需要经过筛选，挑出一批具有"原创性"（originality）的石窟作为首要研究对象。所谓"原创性"，是指这些石窟的设计和装饰引进了以往不见的新样式。这些样式有的是昙花一现，未能推广；有的则成为广泛模拟的对象。一旦把这类石窟大体挑选出来，我们就可以进而确定所体现的特殊建筑和图像程序（或称"样式"）的特点和内涵，并思考这种样式产生的原因或传入敦煌的社会、政治、宗教背景。

敦煌323窟无可置疑地是这样一个"原创性"石窟。实际上，正是由于它具有在敦煌艺术中非常特殊的壁画内容，才使得一些学者对这些绘画及其榜题进行了详尽的研究。这些学者中，金维诺先生在1958年首先对照文献对此窟中的"佛教史迹画"进行了探讨。❷ 马世长先生对整窟的壁画和榜题进行了细致调查，在此基础上于1982年发表了《莫高窟第323窟佛教感应故事画》，文中对金文不载的东壁"戒律画"做了详细的著录和考证。❸ 以后，史苇湘、孙修身等先生也在其对"瑞像"题材的研究中不断提到此窟，往往有新的见解。❹ 这些研究为本文所讨论的323窟图像程序打下了一个不可或缺的基础。

❷ 金维诺:《敦煌壁画中的中国佛教故事》,《美术研究》1958年1期。

❸ 马世长:《莫高窟第323窟佛教感应故事画》,《敦煌研究》试刊1期, 1982年。

❹ 这些文章和书籍包括: 史苇湘:《刘萨诃与敦煌莫高窟》,《文物》1983年6期, 页5~13; 孙修身:《莫高窟佛教史迹故事画介绍》,《敦煌研究》1982年2期, 页101~105;《刘萨诃和尚事迹考》, 敦煌研究院:《1983年全国敦煌学术讨论会文集》, 页272~309, 兰州, 甘肃人民出版社, 1985年;《佛教东传故事画卷》,《敦煌石窟全集·12》, 香港, 商务印书馆, 1999年。

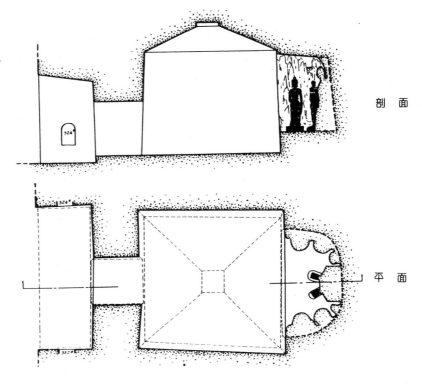

图 19-1 敦煌唐 323 窟平面、剖面图

❶《敦煌莫高窟》五卷本定为初唐。史苇湘认为此窟时代为盛唐早期，中宗神龙与景龙之间（705~709 年）。见《刘萨诃与敦煌莫高窟》，页 8。

❷《敦煌莫高窟内容总录》载"画菩萨八身"，误。见页 119，北京，文物出版社，1982 年。

323 窟（伯希和编号 104 窟；张大千编号 128 窟）是一个位于莫高窟北段下层唐代窟群中的中型洞窟，历来定为初唐或盛唐早期开凿。❶ 窟分前后两室，中以甬道相接 (图 19-1)。前室平顶，室中及两室间甬道壁画为西夏时期重绘。后室平面呈方形，覆斗顶，四披绘千佛。正壁（西壁）方形龛中的佛像为后世改塑，但其他三壁上的壁画尚多为初唐原作，包括（一）南北两壁下部各画等身高菩萨立像七身，❷（二）南北两壁上部所画佛教历史故事、传说，（三）东壁窟门南北两侧所画有关戒律的图画 (图 19-2)。西夏时期加绘的佛像分布在西壁龛沿下方，及东壁上下部。

学者一般把南北两壁上层的壁画称为"佛教史迹画"或"感应故事画"，这两个不同名称实际上反映了壁画中的两个平行发展、此起彼伏的主题。一方面，这组绘画的整个叙事结构明显是以朝代史为蓝本，所绘人物也多为史传中有记载的真实历史人物。另一方面，壁画中的八个故事又多表现感应和灵迹，带有强烈的宗教神秘主义的意味。这种对"历史"和"超历史"事迹的混合

陈述应是体现了当时的一种特殊的观念和叙事模式。由于以往学者已经对壁画中每个故事情节及相关榜题做了详细考证，在此从略。以下分析的对象是整套壁画观念、叙事模式的内涵，首先是八幅情节画的关系和程序结构，然后是这一系列绘画与正壁主尊佛像以及东壁"戒律画"的关系。

从建筑设计上看，这个石窟寺是一个沿中轴线的对称结构。但南北壁上的绘画并没有受到这个对称结构的约束。八幅情节画组成一个篇幅浩大的全景图，在一个统一的山水背景上逐渐展开，从北壁西部发展到东部，再接着从南壁西部发展到东部。这组壁画因此可以看成是一幅分成两段的巨大横卷（图19-3）。绘画设计者显然非常重视整组绘画的历史连贯性和阶段性，为此选择了特定题材并往往在榜题中注明所绘事件的时代。八幅中六幅与中国直接有关，从汉代开始，经后赵、吴、西晋、东晋至隋，所绘人物和事件恰恰涵盖了从佛教传入中国到唐代之前近一千年的历史阶段（图19-4）。因此，虽然这些情节画各有其不同的时代和主角，也各有不同的历史文献依据，但在这个石窟寺中它们被用作建构一个新的"图像叙事"（pictorial narrative）的素材。整个"图像叙事"

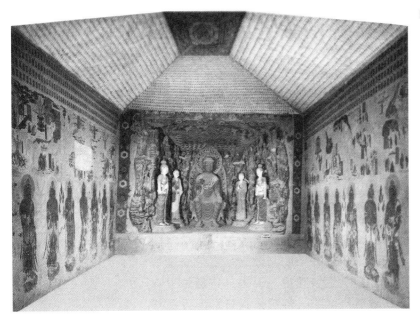

图 19-2 敦煌唐323窟立体图（电脑重构，据《佛教东传故事画卷》，《敦煌石窟全集·12》，页122，香港，商务印书馆，1999年）

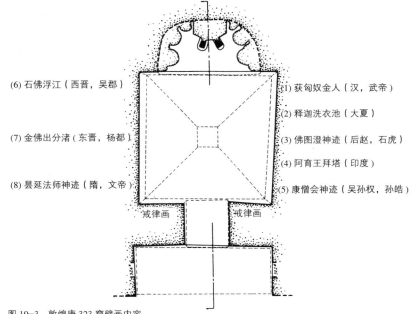

图19-3 敦煌唐323窟壁画内容

的主题则是八幅情节画主题的综合与升华，包括以下因素：

（一）**高僧显圣**：八幅中的三幅描绘了著名高僧的圣迹，包括后赵佛图澄洗肠、听铃声断吉凶、以酒变雨灭火等应验，东吴康僧会获舍利、造建初寺等事迹，以及隋代昙延法师祈雨及为皇帝讲经、感舍利塔放光等神迹。

（二）**明主皈佛**：八幅中四幅描绘了国君皈依佛法，为民造福事。八幅中的第一幅绘汉武帝获匈奴金人，置之于甘泉宫拜谒时的情景，开宗明义地表现了整套绘画中的这个主题。其他三幅也都包括君王听法、观看高僧显圣等情景。特别值得注意

的是这些图画中所表现的君王与高僧的关系：吴主孙皓与隋文帝分别跪在康僧会和昙延面前，明显地表达出神权高于君权的思想。考虑到中国佛教史上"沙门是否拜王者"的争论，这些绘画明显地反映了佛教僧侣的立场。另一值得注意的现象是这些绘画中所表现的高僧劝服君主信佛的事迹，以及君主信佛后给国家带来的好处。如一条榜题特别说明吴主孙权和孙皓原"疑神佛法"，经康僧会显示灵迹后"乃立佛信之"，为造建初寺。另一榜题载隋文帝受戒后天降大雨，因此结束了持续数年的干旱，使"天下并足"。

（三）**佛国弘法**：八幅情节画的内容并不以中国为限，而包括了西方佛国如印度和大夏，反映的地理概念因此超越政治疆域。对壁画设计者来说，宗教的普遍性比国界更重要；这些绘画因此特别重视佛教的超逾国界的传布。以传布机制而论，壁画描绘的并非是现实中生活中的"取经求法"，而是具有特殊灵验的"瑞像"的神秘东来，这就联系到这组绘画中的下一个突出主题。

（四）**瑞像东来**：在传统中国佛教史中，佛教进入中国的首要标志并不是佛教经典的输入，而是佛像的传入，史书所载的"汉武帝获金人"、"明帝感梦"等事迹都是明证。❶ 323 窟绘画的设计

❶《魏书·释老志》将汉武帝获金人称为"此则佛道流通之渐也"。

图 19-4　敦煌唐 323 窟南北壁壁画

者明显地跟随了这一传统，不但把"汉武帝获匈奴金人"作为首幅情节画主题，而且在南壁上以巨大篇幅描绘"石佛浮江"和"金像出渚"这两个历史故事。前者所表现的是西晋末吴淞江口渔人见到两个石像浮至江口。他们先延请了当地的巫祝和道教徒祷祝设醮，但风浪随即大作，不得而返。最后，当地奉佛居士朱应设素斋，请僧尼及其他佛教徒一起到江口迎接。于是风浪调静，石像浮江而至，背后的铭文说明他们是维卫佛和迦叶佛。随后"金像出渚"画像描绘东晋咸和年间，丹阳的地方官高悝于张侯桥下得一金像。上边的梵文铭文说此像为阿育王第四女所造（或阿育王为其四女所造）。悝载像至长干巷口，拉车的牛拒绝前行。因此就在当地造了长干寺。一年后，一个渔人发现金像失落的莲花座漂浮在海面上，随后一个交州的采珠人又在海底发现了金像失落的背光。这些情节都在323窟壁画中非常详尽地表现出来。

　　由于后代的重塑和重绘，学者在讨论323窟时一般省略西壁的龛像。但史苇湘先生在1983年提出了一个重要见解，即龛中影塑的山峦与南、北、东三壁上的绘画应该是一个一气呵成的整体。❶ 受此

❶ 史苇湘：《刘萨诃与敦煌莫高窟》，页8。

❷ 见上文。

图19-5　敦煌初唐203窟主尊佛像和背景山峦

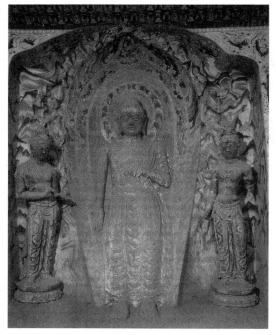

建议引导，我在敦煌对这些影塑山峦进行了仔细观察，并将其与其他唐代雕塑和绘画中的山形进行了对比，证实史先生的看法是正确的（这些研究将在另文中讨论）。这一结论的重要性在于323窟中的影塑山峦为推测原来龛中的佛像提供了重要线索。参照敦煌同期或稍早的其他石窟，惟一以雕塑山峦为背景的佛像是所谓的"凉州瑞像"。如在初唐的203窟中，这一瑞像也是西壁龛中的主尊，身光周围充满了上部影塑、下部彩绘的山峦（图19-5）。同样的构图也见于300窟。史苇湘也注意到323窟与其他这两个石窟在主龛设计上的相似之处，但他谨慎地认为：由于323窟现存主尊为倚坐像，"看来既非'凉州瑞像'又非'弥勒'，究为何种'瑞像'尚待考证"❷。但我经过

观察323窟的现存龛像,仍然希望提出原来的主尊甚有可能是"凉州瑞像"。原因有三:一是如上所说,在初唐至盛唐初期的石窟中,这是惟一以影塑山峦环绕的佛像。二是323窟现存倚坐像比例失调,头大腿细,上体过长;身光下部突然截止,有可能原来是通身背光。这些情形都说明现存主尊离原状甚远,可能在早期就已做了相当大的改动。主尊两旁的菩萨弟子则全部为清代或民国初年重塑。三是由于南、北两壁绘画中明显的"瑞像"主题,在西壁主龛中塑造凉州瑞像不但可能,而且极其合理。但为了说明这一点,我们就需要对这个瑞像的历史和它在初唐时期的意义有所了解。

根据唐初道宣所撰《集神州三宝感通录》和其他文献,高僧刘萨诃(慧达)在北魏太延元年路经凉州西北番和县御谷山,向山遥拜,预言一尊瑞像将会在山崖上出现:"灵相具者则世乐时平,如其有缺则世乱人苦。"这尊佛像果然在87年后出现了,但时值北魏末年,国道陵迟,佛像有身无首。佛头的发现是在北周立国的第一年,似乎新朝代的建立有可能带来和平安乐。但随后的历史进程却并非如此,因此佛头又屡屡失落。这尊佛像如此灵验,名气越来越大。隋代统一中国后,弘扬佛法,重修当地瑞像寺。隋炀帝于大业五年亲往观看行礼。佛像至此身首合一,到初唐时更为有名,"依图拟者非一"❸。

❸ 道宣:《集神州三宝感通录》。

我们现代人自然可以把这些记载看成神话传说,但即便是神话传说也有它的逻辑和象征性。凉州瑞像的象征性可以概括为两方面。一方面,这是一尊具有极强烈政治意义的佛像,它的形象的完整和受尊崇就意味着国家的统一和人民的安居乐业,因此与三代时期的"九鼎"很有相同之处,成为统一国家中央政权的象征。另一方面,与吴淞江上的石佛和杨都水中出现的金像不同,凉州瑞像不是外来的,而是一尊"北方"本地的瑞像,预言它将出现的刘萨诃也是北方人;这尊瑞像的出现因此象征了一个强大政治力量在中国北方的崛起。基于这两方面意义,我们完全可以理解为什么这尊像在隋和初唐时期受到如此崇奉,因为它所代表的正是隋、唐的中央政权和统一国家。反思323窟的设计,也许现在更可以理解为什么我说在西壁主龛中塑造这尊瑞像是极其合理的。上文说到南北两壁上的"图像叙事"具有明确的历史结构,从汉代开始到隋代终止。

对生活在7世纪的唐代人说来,这些画面所描绘的是"过去"和"历史";而中央的凉州瑞像则是象征着统一唐帝国的现实。

敦煌323窟为初唐至盛唐早期开凿,其内容应与当时佛教信仰有关。但初唐佛教宗派繁多,是不是有可能从这个窟的绘画和雕塑中找到和某一特殊宗派甚至个人的关系呢?我的结论是肯定的:虽然窟中没有留下有关造窟者的题记,壁画和雕塑中大量证据表明这个窟与道宣的写作以及他创立的"律宗"有深厚关系。

道宣生于596年,死于667年,是初唐时期影响极大的僧人。他的影响是通过三个途径实现的。首先,他在高宗显庆三年(658年)成为权力极大的西明寺上座。西明寺为皇帝所建,"凡有十院屋四千余间,庄严之盛,虽梁之同泰、魏之永宁,所不能及也",该寺之上座以及寺主、维那由皇帝亲自任命。居于这样的位置,道宣得以直接参与最高级的宗教事务决策。如高宗在662年下令僧道必须致敬父母,为了维护僧侣的独立地位,道宣率二百余人至宫中争辩,并著《白朝宰群公启》向朝廷权贵求助。又于同年五月在皇帝召开的大会上代表僧侣方面论争,致使高宗于六月下诏废除要求僧侣致敬父母的原案。

道宣发挥影响的第二个途径是通过创立"律宗"。佛教史学者同意中国佛教在道宣以前只有"律学"而无"律宗"。这是因为道宣以大乘解释《四分律》,并对传、受戒法做出各种规定,使以后研究律藏的佛徒都要以他的解释和规定为依据。

但道宣对后世最大的影响还是通过第三个途径,即他的写作。在整个中国佛教史中,道宣可能是著述最富的一位。他的作品中的一大部分是关于律学的,包括《四分律删繁补阙行事钞》等。另一大部分是属于佛教史传类的,包括《广弘明集》和《续高僧传》等。第三个部分记述历史上的各种"感应"事迹以及他自己与天人交往的神秘经验,包括《集神州三宝感通录》与《道宣律师感通录》等。宋代赞宁为他所写的传记中因此评道:"宣之持律,声振乾坤;宣之编修,美流天下。"可说是总结了他对中国佛教的主要贡献。

对照道宣的生平和著作,我们不难在敦煌323窟中发现很多

共同点。尤其值得注意的是，虽然其他敦煌洞窟中有时也表现了类似内容，如史迹、神异、瑞像、守律、及僧侣与帝王的关系等，但却没有一个洞窟表现所有这些方面。由于这些方面是道宣思想体系中的要素，我们因此可以认为他的思想体系为设计323窟的壁画和雕塑提供了一个完整的理论基础。现解释如下：

首先从大的方面说，窟中绘画特别强调帝王对佛教的支持，也特别突出僧侣的崇高位置。画中对佛图澄与石虎，康僧会与孙权和孙皓，昙延与隋文帝的关系的描绘都反映了这个立场。我在上面提到，这也是道宣一生身体力行为之奋斗的目的。他一方面竭力争取皇室和权贵对佛教教团的支持，另一方面也坚决地保护佛教教团的独立地位，这种二重努力在关于"僧道致敬父母"的论争中得到明确的表现。323窟壁画中对数代高僧与皇帝关系的表现也可以看成是道宣等唐代僧侣对皇室的劝喻。实际上，与不少历史上的皇帝一样，唐代开国君王也经过一个从怀疑和反对佛教到支持佛教的过程，如唐高祖李渊下有《沙汰僧道诏》，但唐太宗李世民就已自称佛门弟子，以护教者的身份出现。道宣自己的国君唐高宗更为"媚佛"。323窟壁画中所绘的前代帝王一方面为现实提供了历史依据，一方面也是佛教徒心目中理想君主的具体实现。

上文介绍道宣是一个佛教史籍编纂大家，但他的这种编纂工作并非是纯技术性的，而是具有强烈的宗教目的。他的《广弘明集》收集了历史上130余位作者的写作，其目的如他在序言中所说是"博访前叙，广综弘明"。为了"广综弘明"，他为每篇收入的文章都作了序，"叙述及辩论列代王臣对佛法兴废等事"❶。所编《续高僧传》中包括自梁迄唐贞观十九年492位僧人的"正传"及《附见》215人。❷值得注意的是，道宣对这些僧人的分类反映了他自己的思想。如全书所分的十大类中的《感应》就不见于慧皎《高僧传》的分类，但这一部分竟包括了117人的"正传"，几乎占到全书的四分之一。再看323窟，其两壁绘画同样采取了这种"编纂"方法，选择历史上的事例编成一个"图像叙事"以阐述编辑者自己的观点。这种方法在中国美术史中也有先例，如汉代《武梁祠》画像就博采各种"典故"，编出一部武梁眼中的中国历史。❸与《续高僧传》和道宣其他作品中的侧重点相同，323窟壁画和雕塑也以"感应"为重要

❶ 陈垣：《中国佛教史籍概论》，页53，北京，中华书局，1962年。

❷ 此数目与陈垣所说不同，见郭朋《隋唐佛教》，页637～638，济南，齐鲁书社，1981年。

❸ 详论见 Wu Hung, *The Wu Liang Shrine: The Ideology of Early Chinese Pictorial Art*, pp.142-232. 中英文总结分别见《汉画读法》及 Wu Hung, *Monumentality in Early Chinese Art and Architecture*, Stanford, Stanford University Press, 1995, pp.224-238.

主题，"感"、"感应"、"感通"和"感圣"等词语在壁画榜题中屡屡出现。

道宣对"感应"的兴趣在他的《集神州三宝感通录》中得到最集中的表现。他所记录的各种"感应"中的一大类是"瑞像"，共50例，道宣称之为"本像"，与以后模拟之作相区别。其中32例为非人工所造的佛像。❶ 我们在上文已经讨论过，323窟的壁画和雕塑也反映出对神秘"瑞像"的强烈兴趣。特别值得重视的是，窟中绘塑的"瑞像"均可在道宣的编著中找到根据。❷ 除《集神州三宝感通录》和《广弘明集》中有对"汉武帝获金人"、"石佛浮江"和"金佛出渚"诸事的详细记载以外，道宣可说是对"凉州瑞像"最不遗余力的宣传者，他对此像的记录既频繁又详细，在《集神州三宝感通录》、《广弘明集》、《续高僧传》中都可以看到。❸ 这种态度与他的自身经历有关，在《续高僧传·慧达传》中，道宣特别记载了他自己对此像的实地调查："余以贞观之初，历游关表，故谒达之本庙。图像严肃，日有隆敬。自石、隰、慈、丹、延、绥、威、岚等州，并图写其型，所在供养，号为刘师佛焉。"❹ 在《道宣律师感通录》中，他又记述了自己与天人讨论此像的神秘经验。当他问道为什么凉州番和县山裂像出以及此像为何代所作，天人告诉他此像为迦叶佛时利宾菩萨和大梵天王造，以神力"令此像如真佛不异，游步说法教化"，以救世人。了解道宣对凉州瑞像的这种不同寻常的重视，我们不难想象他的追随者也会在敦煌"图写其形，所在供养"，将其奉为323窟中的主尊。

但是，最能支持道宣学派和323窟关系的还不是以上这些方面，而是窟中东壁上画的多幅"戒律画"（图19-6）。每幅画面均配有榜题。虽然题记文字多已漫漶不清，经马世长先生仔细观察、反复揣摩，所抄录的部分基本可以解释画像的内容。经过比对，这些文字均出于北梁昙无谶译的《大般涅槃经》和宋慧观等译的《大般涅槃经》。❺ 如一幅画面表现的是"宁以利刀割裂其舌，不以染心贪著美味"。又一幅描绘了"宁卧此身大热铁上，终不敢以破戒之身受于信心檀越床敷卧具"。其他榜题包括"宁以热铁挑其两目，不以染心视他好色"，"菩萨宁身投大火海中，终不破戒受女"

❶ 此项统计为我的研究生王玉东所作，特此表示感谢。

❷ 窟中其他一些绘画内容也可以在道宣的著作中找到根据，如康僧会事迹见于《集古今佛道论衡》卷甲与《集神州三宝感通录》，昙延事迹见《续高僧传》卷八。

❸ 《集神州三宝感通录》卷中、《广弘明集》卷十五、《续高僧传》卷十四。

❹ 《续高僧传》卷十四。

❺ 本文中无法展开对这些经典与道宣派律学的研究，拟另文讨论。

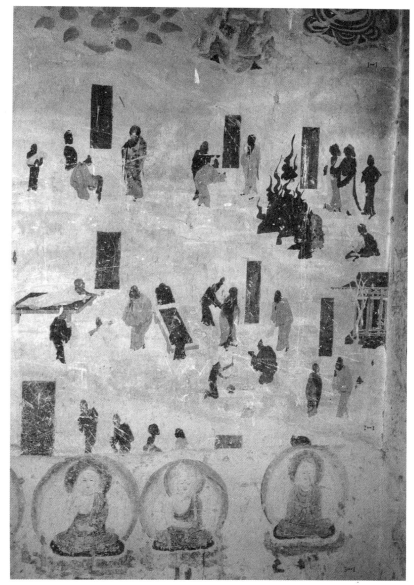

图 19-6 敦煌唐 323 窟中戒律画局部

等等。在整个敦煌艺术中，以如此篇幅详尽描绘"戒律"的壁画只此一见，一定有特殊的原因。我的解释是这个窟是由道宣派的"律宗"僧侣设计和建造的，因此它的绘画内容不但表现了道宣对僧统、感应及瑞像的重视，而且集中表现了对戒律的强调。

据记载，道宣生前"受法传教弟子可千百人"❻。他于乾封二年（667年）去世，死前在终南山建灵感戒坛，举行传戒法会，

❻ 赞宁：《宋高僧传》上，页329，北京，中华书局，1987年。

敦煌 323 窟与道宣 **429**

天下明德皆至。去世后，高宗下诏追悼，并且命令全国寺院图形塑像，以为模范。以后在玄宗天宝（742—755年）、代宗大历（766—779年）、武宗会昌（841—846年）、懿宗咸通（860—873年）年间，唐代的皇帝大臣仍对道宣不断颂扬纪念。[1] 敦煌遗书中有多项"律宗"文献，说明河西一带肯定有他的跟随者。[2] 考虑到这种种历史条件，不难设想他在河西的追随者会根据道宣的学说和教导在他死后二三十年内在敦煌建造石窟，以发扬本派学说。

323窟是一个极为重要的敦煌石窟，其壁画和雕塑对研究中国美术史和佛教史都有重要意义。本文的目的是在以往学者研究的基础上对它的意义做进一步探索，同时也提出一些尚需调查和解决的问题，作为下一步研究的课题。这些问题中的一个是关于主尊佛像及背光，需要从考古、艺术史和科学化验等各个角度加以分析，以确定其年代或重修的过程。另一个问题关系到西壁主龛中的影塑山峦，这是唐代一种重要艺术形式的珍贵例证，对它的进一步研究可以导致对这种艺术形式的更详尽认识。第三个问题牵涉到南、北壁下部所画的14尊菩萨像的宗教学意义和功能。这些菩萨像绘制精致、规模宏大，是窟中壁画的重要组成部分，应与此窟的特殊意义和功能有关。一个可能性是这个窟即为律宗授"菩萨戒"的戒坛。但证实这种可能性尚需进一步的研究。

补记：

2004年夏，我以本文课题在敦煌研究院做了一个讲座，会后与该院研究人员一起调查了323窟龛内雕塑，发现现存主尊为后加的确实证据。根据目前遗留在该像身后墙上的痕迹，原来的佛像为一立像，头部以墙内伸出的木橛固定。这一发现为本文所提出的原来主尊甚有可能是"凉州瑞像"的假设提供了有力支持。

[1] 赞宁:《宋高僧传》上，页330. 参见范文澜《唐代佛教》，页147，北京，人民出版社，1971年。

[2] 讨论见土桥秀高《戒律的研究》，京都，文昌堂，1980年。

再论刘萨诃
圣僧的创造与瑞像的发生

（1996年）

在过去的二十多年里，以僧人刘萨诃（约生于公元345年）为主题的论文以多种语言被发表（图20-1）。他引起这种浓厚学术兴趣的原因之一在于研究材料本身：日益增多的资料允许人们不断地进行新的历史重建与解释。有关刘萨诃的文字资料既存在于传世文献中，也不断出现于考古发现中，[1]后者包括本世纪初在敦煌藏经洞中发现的三件《刘萨诃和尚因缘记》写本，[2]以及原存于为纪念刘萨诃而建的甘肃感通寺的一块残碑。[3]此外，美术史家日益将刘萨诃与数量不断增多的雕塑、壁画和单体绘画等艺术品联系起来。[4]看起来，刘萨诃不但是一个佛教史上著名的"圣者"，而且在佛教艺术的发展史上同样扮演了重要的角色。

然而许多重要问题尚待进一步解决。如我将在本文第一部分中所说明的那样，文献和艺术中的刘萨诃更多地是一个传奇式的虚构，而非真实的历史人物。为什么他如此频繁地出现在文献和艺术作品中？对于从5世纪到10世纪精心编制刘萨诃故事的作家和艺术家来说，他的身世和灵迹意味着什么？这些问题尚未被认真地提出和讨论，因为大多数研究这一课题的历史学家常把重构刘萨诃生平事迹看成是一个最基本的任务，所以一直尝试着将零星的传记资料拼凑成一个完整的编年。[5]尽管他们的这种研究引用和提供了相当详尽的史料，但由于研究者采用了让人质疑的两种解释方法，他们总的结论就有可能是人为的或误导的。首先，为了编制一个连贯的编年，历史家必须选择和利用那些他们认为是"准确"的记载，而否定他们认为是"不准确"和"伪造"的记载。

[1] 饶宗颐:《刘萨诃事迹与瑞像图》，段文杰等编:《1987敦煌石窟研究国际讨论会文集》(石窟考古编)，页336~349，沈阳，辽宁美术出版社，1990年。

[2] 陈祚龙:《刘萨诃研究》，《敦煌资料考屑》，页212~252，台北，商务印书馆，1979年；又见Hélène Vetch, "Liu Sa-ho et les Grottoes Mo-kao," in M. Soymiéed., Nouvelle Contributions aux Etudes de Touen houang, Paris, 1981, pp.137-148.

[3] 孙修身、党寿山:《凉州御山石佛瑞像因缘记》，《敦煌研究》1983年3期，页102~107。

[4] 孙修身:《莫高窟佛教史迹故事画介绍》，《敦煌研究》1982年2期，页101~105；史苇湘:《刘萨诃与敦煌莫高窟》，《文物》1983年6期，页5~13；Roderick Whitfield, "The Monk Liu Sahe and the Dunhuang Paintings," Orientations, March 1989, pp.64-70；霍熙亮:《莫高窟第72窟及其南壁刘萨诃与凉州圣容佛瑞像史迹变》，《文物》1993年2期，页32~47。

[5] 孙修身:《刘萨诃和尚事迹考》，敦煌文物研究所:《1983年全国敦煌学术讨论会文集》，页272~309，兰州，甘肃人民出版社，1985年。

中古佛教与道教美术

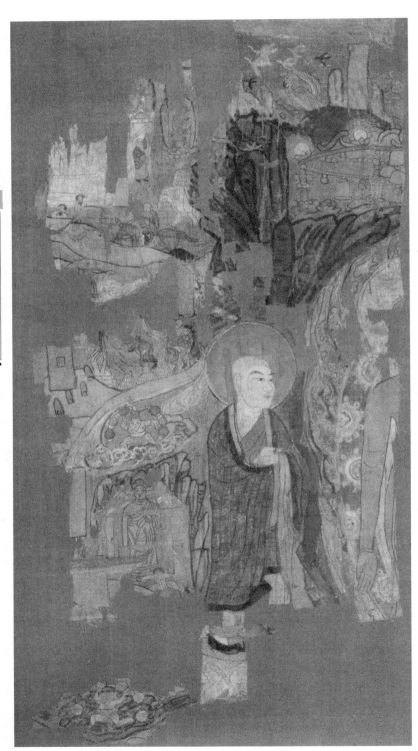

图20-1 大英博物馆藏五代刘萨诃与番和瑞像绢画（OA1919.1—1.020，斯坦因20号绘画）

但是对这两种资料的区别和评估经常是主观的,所谓"伪造"资料被制造和记载的原因也从未得到真正的解释。其次,为了将范围广泛而分散的资料缀合到一份单一传记中,这些作者不得不忽视写于不同时间和地点的原始资料之特定的历史意图和背景。他们的研究因此不可避免地忽视上面提出的一个问题:即对不同的古代作家和艺术家来说,刘萨诃到底意味着什么?本文试图通过分析文献和视觉材料来回答这一问题。笔者不假设一个统一的刘萨诃的形象和观念,而试图探讨这些材料所反映的刘萨诃的种种形象及各自的特殊历史含义。这样,我的讨论对象就从作为真实的历史人物的刘萨诃转变到作为神话创作对象的刘萨诃,而其中的一个中心问题则是中国中古佛教艺术中对宗教偶像的观念和表现。

一

刘萨诃的第一份传记见于他死去一个世纪以后慧皎所著的《高僧传》。[1]这个传记的晚出可以解释为什么它只是极为简略地记录了刘萨诃的早期生活经历:我们只读到他生于今山西离石,年轻时喜好打猎。在这个简短的开篇介绍之后,慧皎马上集中到刘萨诃30岁时发生的一件非常事件上:在长时间的昏迷中(传记中称之为"暂死")他来到了地下世界,目睹了地狱中的种种惨状。在那里,一位圣者引导他皈依了佛教并允许他复生,但要求他在复活后去南方朝圣,寻找阿育王(公元前272—前232年)的圣迹。根据传说,这位著名的印度国王在世界上建造了48000座佛塔,用以传播佛教信仰。依据这一指示,再生的刘萨诃——现在成了僧人慧达——前往长江下游地区完成他的宗教使命。从这里开始,慧皎所记述的刘萨诃生平与一些4世纪中国最重要的佛教建筑和尊像的历史交织在了一起。

按照慧皎的叙述,刘萨诃首先到达了东晋的首都建康(今江苏省南京市)。站在城墙上举目四顾,他看到从古老的寺院长干寺中发出的一道奇异光芒。在确定了光源所在并怀着崇敬的心情礼拜了这个地方之后,刘萨诃开始发掘。他发现了埋藏在石板下面的三个舍利函,其中藏有佛的指甲和一缕卷曲、闪亮的头发。

[1] T. 2059, 卷50, 页409~410。

这些遗物据说原先是埋在一座阿育王佛塔的下面。由于旧塔早已经消失，刘萨诃将这些圣物重新埋葬在一座新塔之中。

长干寺内还供奉着一尊从印度来的金佛，这是慧皎记述中的下一个焦点。据说丹阳（今江苏省江宁县）的地方官高悝在河中发现了这身佛像。发现时虽然此像的莲花座和头光已经丢失，但从梵文的铭记中可以知道是阿育王的第四个女儿委托制作的（有的文献说是阿育王为其第四女而作）。当将这身佛像运回城内时，拉车的牛不顾驱车人的口令而径直走向长干寺。其他的奇迹接踵而至：两年以后一位渔人发现了浮在海面上的佛像的莲花座；五位外国僧人随后来到江南，宣称这尊佛像是他们从印度带到中国北方的，但是在西晋末年洛阳沦陷后下落不明。他们见到佛像后唏嘘而泣，而此像也发生感应，射出的光芒照亮了寺中黑暗的大殿。最后，在东晋时期的公元371年，丢失的佛像头光也在海底被发现。简文帝将它捐赠给寺院，而它与像绝对吻合。有意思的是，虽然所有的这些事件都发生在刘萨诃访问长干寺之前，慧皎还是将它们糅合进刘萨诃的传记之中，一个原因是此像是刘萨诃的观礼对象，而且在他来访之后"倍加翘励"，更加增添了它的光辉。慧皎按照同样的模式记述了另外两身石像，据称它们自己浮游至中国，在吴郡（今江苏苏州市）通玄寺安家落户。慧皎记载道："吴中士庶嗟其灵异，归心者众矣"，"达（即刘萨诃）停止通玄寺，首尾三年，昼夜虔礼，未尝暂废"。传记最后记载了刘萨诃在会稽附近的鄮县（今浙江省杭州市）发现了第二座阿育王塔，这一事件与他对长干寺塔基遗物的发掘互相呼应。"达翘心束想，乃见神光焰发。"——因此他再一次通过对"神光"的感通而在废墟中发现了佛教圣物。在这一发现之后，一座大寺在该处建立，众多僧俗至此朝香礼拜。

慧皎的刘萨诃传有三个主要特征。第一，它明确地代表了一个"南方观点"。虽然刘萨诃30岁之前是在北方度过，而且按照所有后来的传记，他在结束南方之旅后又回到北方，但是慧皎所记的事件都发生在南方——更准确地说是在长江下游，以东晋首都建康为中心的一个狭小的地域之内。传记将刘萨诃定义为从北方来的一个朝圣者，最后以"后不知所终"结束了对他的生平的叙述。这里我们必须意识到，对以慧皎为代表的南方僧人来说，"北

方"不仅仅是一个地理概念，同时也是一个政治概念：在晋的首都从邺迁至建康以后，北方就被异族政权所统治。刘萨诃的南方朝圣发生在这个政治巨变之后，无疑证明了佛教中心随晋室的南迁而转移到了南方的观点。根据这个观点，人们只有在南方才能找到年代最久远和最为尊贵的佛教遗物。长干寺中的金像在317年西晋灭亡之后神奇地游行至南方的事迹进一步加强了这一信息：它开始时残缺不全的状态象征了国家的分裂；而其残缺部分在南方的重新发现，直至整个尊像在南方的复原则象征了晋王室统一和统治中国的天赋权力。大约形成于东晋时期的这种南方观点符合了慧皎的需要。当时南北之间的争斗仍在继续，慧皎在杭州嘉祥寺所写的刘萨诃传记表达了他对确立南方佛教正统地位的努力。❶

第二，虽然名之为"传"，慧皎的作品实际上只集中于刘萨诃与佛教遗物和圣像的关系上。传中描写的四个事件按照两种叙事模式进行，在第一种情况下，刘萨诃是一名普通意义上的朝圣者，四处参访著名佛像和寺刹；在第二种情况下，他不仅仅是一个访问者，更重要的是对废墟和所埋藏佛教圣物的发现者，此类发掘地点随即成为著名的佛教朝香圣地。在第一种情况下，圣像本身具有神奇的力量，以其自己的意愿，根据政局的变迁出现或消失。这种宗教尊像被称为"瑞像"，在中国传统文化中常常预示政治的变化。❷ 在第二种情况下，是刘萨诃超凡的精神力量使奇迹出现，从而得以发现圣物和历史建筑。由此他被认为是一位最能体现佛教"感通"观念的圣者，而"感通"则是"回应某一僧人的高度纯净而自发产生的奇迹"❸。刘萨诃寻访和发现的佛教遗址和圣像为南方宗教与政治之正统地位提供了重要证据，一个重要的原因是他所发现的佛塔和遗物把南方与佛教的发源地印度连接到一起：这些圣像和遗物在长江下游存在的本身便印证了南方佛教的正统地位，并进一步证明了作为这一正统宗教守护者的东晋王室的正统性和合法性。

这里我们进而发现慧皎关于刘萨诃南方之旅记述的第三个含义：他的朝圣将一些南方寺院确认为中国最重要的佛教圣地。这些寺院既从它们与印度佛教的直接关系中，也从与中国帝王的施主关系中取得了它们的特殊地位。贯穿于刘萨诃的传记，由单体建筑、佛像和遗物

❶ Arthur Wright, "Biography and Hagiography, Hui Chiao's Lives of Eminent Monks," in *Silver Jubilee Volume of the Zinbun Kagaku Kenkyusyo*, Kyoto,Kyoto University Press, 1954, pp.383-432.

❷ Wu Hung, *The Wu Liang Shrine: The Ideology of Early Chinese Pictorial Art*, Stanford, Stanford University Press, 1989, pp.73-96.

❸ Bernard Faure, *The Rhetoric of Immediacy*, Princeton, Princeton University Press, 1991, p.104, note 17.

组成的寺庙代表了宗教组织和符号的最基本单元。事实上,慧皎关于刘萨诃生平的记述在体裁上与记录建筑工程和重要仪礼活动的"寺庙志"并没有太大的区别。这种相似性可以解释为什么这份传记很容易地就被6世纪《梁书》的作者姚察所采用,以扩充他的南方寺志。❶作为一名专业历史学家,姚察又进一步提供了刘萨诃旅程中的另外一些信息,包括对他在长干寺进行发掘的细节报道。他也增加了在此发现之后发生的一系列重要事件的日期和描述,其中包括晋帝本人参拜长干寺、捐造新的建筑和佛像给寺院,以及派大臣和王室成员参加仪式等等。从这里我们可以清楚地看到,尽管长干寺在刘萨诃造访之前业已存在,这个寺院在他访问之后获得了新的意义:如上文提到,刘萨诃对佛教遗物和废弃的阿育王塔的发现一方面重新确立了该寺庙被遗忘的与印度的联系,另一方面,这种宗教意义也吸引了当权者的供奉。

二

慧皎于554年辞世。他死后不久,刘萨诃生平的另一种记录在北方出现,它的作者是胡城的道安和尚。❷该传记原文现已亡佚,但在唐代还以碑刻的形式存在。唐代出现的数种刘萨诃传,包括道宣(596—667年)所写的具有广泛影响的《续高僧传》中刘传和敦煌发现的三种传记,都指出道安的传记是他们的主要资料来源,从而使我们可以推测这份原始资料的大致内容。可以肯定的一点是,这份传记中所记录的刘萨诃身世和他的南方朝圣没有什么关系。道宣于唐代初年新写的刘萨诃传干脆省略了刘萨诃的整个南方之旅,而只是让读者去参照慧皎的"前传"。道宣主要依据的是描述刘萨诃南方朝圣之后发生的事件的道安碑文。根据这个新的传记,刘萨诃在420年返回北方,游行到中国的西北。在去凉州的途中,他在番和(也写作盘和,今甘肃省永昌县)稍作停留。在那里,他面对远方的御谷山(或作御容山、仰容山)顶礼并预言将来一尊神奇的佛像将从山崖上涌出。他告诉他的随从:"若灵相圆备,则世乐时康,若其有缺,则世乱民苦。"这一预言成为刘萨诃最后的遗言:不久之后他跌入了酒泉西面的七里涧;他的骨头摔成碎片,细小得如同

❶《梁书》,页791~792,北京,中华书局,1975年。

❷ 陈祚龙:《刘萨诃研究》,页247。

向日葵籽。当地人将其骨头碎片串到一起，放到七里涧附近一座古寺的佛像手中供奉。

正如前面所指出的，不同的地理框架将这个新的记载同旧有的记载区分开来。慧皎只记载了刘萨诃在南方的游历，而道安和道宣却专注于记述刘萨诃在北方离他出生地不远区域内的活动。更为重要的一点是，这两种记述对刘萨诃的在时间上的定位判然有别。对于慧皎来说，刘萨诃的意义全然在于他与"过去"的联系：朝圣使他发现了佛教的遗物和遗址，而朝圣本身也是由他生活中的一宗过去的事件（即他的暂死）所导致的。但是对于道安和道宣而言，刘萨诃的意义完全在于他与"未来"的关系：他们笔下的刘萨诃不再是一个寻找遗物和废墟的佛教"考古学家"，而一变成为一位佛教预言家。他留下的预言有待于证实，同时他也留下了自身的"遗物"作为后人顶礼膜拜的对象。

沿着这一新的方向，道宣将刘萨诃对于番和瑞像的预言作为他所写传记中的刘萨诃惟一一个生活事件加以记录，而把其余的笔墨尽量用在渲染刘萨诃死后番和瑞像的种种灵异。换言之，这篇传记本身的主角已经不再是刘萨诃，而是这身神奇的佛像。这身像与刘萨诃在南方巡礼时所见的圣像有着明显的联系，都被认为是能够按照自身意志行事的神秘"瑞像"。不过二者也有重要不同。最重要的不同点是番和瑞像不再从天竺的过去获取它的意义，而是一身本土的和"未来时"的偶像：它尚未诞生，但有一天会在中国北方的山崖上霍然"挺出"。作传人的想象力显然受到北朝时期为数众多的石窟造像的启发：在他笔下这尊像不再是供奉于城内寺庙之中的金铜佛像；恰恰相反，一座寺院将会被建立于荒野之中以礼敬这尊新出的岩像。道宣这样记载：

> 而后八十七年，至正光初，忽大风雨，雷震山裂，挺出石像。举身丈八，形相端严，惟无有首。登即选石命工雕镌别头。安迄还落，因遂任之。魏道陵迟，其言验矣。逮周元年，治凉州城东七里涧（刘萨诃死于此），忽有光现，彻照幽显，观者异之，乃像首也。便奉至山岩安之，宛然符会。仪容雕残四十余年，身首异所二百余里，相好还备，太平斯在（图20-2）。保定元年（561年）置为瑞像寺焉。乃有灯光

图 20-2 敦煌 72 窟南壁晚唐至五代壁画中番和瑞像出现及身首复合的情节

流照钟声飞响,相继不断,莫测其由。建德(572—578年)初年,像首频落,大冢宰及齐王躬往看之,乃令安处,夜落如故,乃经数十,更以余物为头,终坠落于地。后周灭佛法,仅得四年,邻国殄丧,识者察之,方知先鉴。虽遭废除,像尤特立。开皇之始,经像大弘。庄饰尊仪,更崇寺宇。大业五年(609年)炀帝躬往礼敬厚施,重增荣丽,因改旧额为感通寺。敕令模写传形,量不可测,约指丈八,临度终异。❶

❶ Roderick Whitfield, "The Monk Liu Sahe and the Dunhuang Paintings," pp.68-69.

由于道安不可能记载他死后所发生的瑞像的各种灵验,这部编年史中所记录的隋朝统一中国以后的事情一定是由道宣补写的。

这种叠层累积的结果是这个新的刘萨诃传代表了一个与旧传完全不同的文体，成为一个从回顾角度构造的象征性的历史叙述：瑞像目睹了北魏的灭亡，随后由于北周灭佛而拒绝承认该朝天命，最终以其瑞应颂扬了隋唐帝国的胜利。这种记载清楚地显示出其中隐含的政治走向。作为初唐官方佛教的代言人，道宣积极地参与了政治和公共事务，与太宗（627—650 年在位）和高宗（650—684 年在位）有密切的交往。❷ 他的作品显露出强烈的综合趋向，反映出超越以往南、北政治界阈的新的历史尺度。由他和他的同僚所编撰的几大部综合典籍，包括《集神州三宝感通录》、《广弘明集》和《法苑珠林》，将不同来源的佛教灵验故事、方志和传记组合进一个整体之中。并非偶然的是，这三部书都描述了慧皎所记载的刘萨诃在南方所看到的瑞像，也都记述了北方新出的番和瑞像。这些佛教事迹和人物志的汇编因此反映了对国家统一的政治要求。这也进一步说明道宣的刘萨诃传所代表的是当时一种特殊的政治、宗教观点；其他有关这个佛教圣者以及番和瑞像的传说可以在不同的社会阶层中、为了不同的意图而发展起来。

❷ Robin B. Wagner, "Buddhism, Biography and Power: A Study of Daoxuan's Continued Lives of Eminent Monks," Ph.D. dissertation, Harvard University, 1995, pp.61-69.

首先，刘萨诃生平故事围绕着多种主题演进。为了强调他皈依佛教的戏剧性转变，一些作者对他青年时在信教之前的凶蛮加以渲染夸张，把他描绘成只知在杀虐生灵中获取快感的一介武夫。另一些作者受到公众对于"地狱"故事兴趣的影响，在敦煌发现的《因缘记》等文献中将注意力集中于刘萨诃在阴间的经历上。其他的作者或讲故事的人强调他作为一个著名朝圣者的名声，有意将其与另外一个完全不同的僧人慧达混淆在一起，后者曾随同法显（342—432 年）在 5 世纪初去印度巡礼。最后，刘萨诃在番和的预言又启发了敦煌本《因缘记》的作者把这位圣僧和敦煌联系起来，宣称正是因为刘萨诃到过敦煌而且做出了预言，这里才得以出现一个在山崖上开凿的千佛洞。

第二，围绕着感通寺发展出一组故事。这座寺庙在唐代成为很有影响的宗教中心，并成为历史写作和说唱故事的一个新焦点。1979 年出土于甘肃的一块 8 世纪残碑上的铭文记述了该寺的历史，碑中披露了许多不见于其他文献的细节。例如，一个"目击者"被创造出来以证明番和像的神奇出现：碑文述说在刘萨诃预言后 86

年,一个叫李施仁的猎者追逐一头鹿来到御谷山,突然看到一座雄伟的寺庙,并且有一位圣僧站在寺前(图20-3)。李行礼致敬,但当他抬起头的时候这个僧人已经不见了。他堆起一堆石头,在那个地方做了一个记号。当他正欲离去的时候,一阵滚雷似的声音使他停住了脚步。巨响过后,只见悬崖上出现了一尊瑞像。有意思的是,"猎鹿"情节本来是刘萨诃生平故事的一部分,现在被移植到番和瑞像和感通寺的源起神话之上。本文将在后面说明,这些新出现的叙事进而成为晚唐、五代时期敦煌壁画的一个创作来源。

第三,在"感通"观念的强烈影响之下,刘萨诃与番和瑞像在佛学写作中进一步被神秘化。道宣在他最后的著作《道宣律师感通录》(《大正藏》2107)中记述了他与天人的对话。据说天人表扬了他的著述,但同时也指出了一些缺陷。道宣然后向天人请教番和瑞像和其他神奇佛像的问题。天人告诉他番和像其实是迦叶佛时神灵所造,大菩萨利宾以他神奇的力量使此像能够巡化四方,教导人民,就像佛陀本人那样。数千年后,邪恶的势力控制了这一地域,安放这尊神像的寺庙被毁。但是山神将像举到空中,其后将它安置在一座石室之中。渐渐地石室沉没入悬崖石壁之间。刘萨诃之所以能指出像的所在,是因为他就是利宾菩萨的转生。

图20-3 敦煌98窟中心佛坛背屏后五代壁画中猎人李施仁追鹿遇见圣僧的情节

第四，初唐时期在中国的西北部，围绕着刘萨诃的崇拜出现了一个强大的地区性宗教信仰。道宣于6世纪初访问这个区域时，看到了这位圣僧（有时被认为是观音菩萨的化身）为黄河上游八个州的汉人和非汉人所崇拜。一个特异的传说在这一区域里广为流传：刘萨诃被认为是一个神奇的法师，白天在高塔里演说佛法，夜晚则隐居于蚕茧之中。对本文讨论更为重要的是，道宣记述了这种地方崇拜与一个叫做"胡师佛"的宗教形象密切相关。据记载这个形象源自建于刘萨诃诞生地的刘萨诃庙中，在整个地区被复制供奉。文献称其为一个有知觉和灵验的瑞像："每年正月，舆巡村落，去住自在，不惟人功……额文则开，颜色和悦，其村一岁死衰则少……额文则合，色貌忧惨，其村一岁必有灾障。"学者中存在的一个普遍的误解是这个"胡师佛"代表刘萨诃本人，因为许多记载说他是一位胡人。❶ 然而，如史苇湘令人信服的说明，胡师佛的实际意思是"胡师的佛"，就如同"阿育王佛"是由阿育王委托制作的佛像一样。他因此认为番和瑞像就是这个在中国西北地区被广泛复制的胡师佛的祖型。❷

❶ Hélène Vetch, "Liu Sahe: Traditions et Iconographie," in *Les Peintures Murales et les Manuscrits de Dunhuang*, Paris, 1984, p.71.

❷ 史苇湘：《刘萨诃与敦煌莫高窟》，页8~9。

三

不同版本刘萨诃神话中鲜明的南、北观念为我们重新讨论敦煌一些重要的壁画和雕塑提供了新的基础。建于初唐的323窟中的一组壁画基本沿循了南方观点，描绘佛教偶像从印度到中国的传播。另一组图像则以番和瑞像为中心。这一瑞像至少在7世纪早期就已具备了标准的图像模式，但是它的构图的上下文在后来的三百年中持续变化。在第三类图像中，印度和中国的著名瑞像被集合成组，以象征广大的佛教世界。

几篇优秀的论文都以323窟为题。其中金维诺和马世长的两篇文章为该窟南北两壁的壁画提供了详细的图像学证据，❸ 他们的研究使本文作者得以继续探索隐含在单幅故事画下面的连续性地理和时间框架。一个明显的事实是，这两壁上的大部分图像都与著名的佛教赞助人以及来自于印度的著名佛像有关。所描绘的三个著名的佛像中，有两个在南北朝时期（420—589年）来到中国，而且都是最后在南方得到供奉。正如马世长所指出的，画面由北

❸ 金维诺：《敦煌壁画中的佛教故事》，《美术研究》1958年1期；马世长：《莫高窟第323窟佛教感应故事画》，《敦煌研究》1982年1期，页80~96。

壁向南壁展开，在每壁上又是从西向东分布。按照这一顺序来观看，整套壁画中第一个故事是关于西汉武帝（公元前140—前87年在位）时期从西域获得的一身7米高的金像。北壁的最后一幅画面表现的是粟特僧人康僧会向吴国（222—280年）的建立者孙权演示佛舍利法力的事迹。紧接着的是绘在南壁西段的两则故事，其内容我们已经非常熟悉：第一幅描绘西晋时期浮游到中国南方的两身石像。第二幅是关于长干寺中的阿育王金像，其中三个相互联结的画面表现了对佛像、莲花座和头光的相继发现。壁画设计者明显地有意将这些事件安排在一个时间序列中，因此在相应的榜题中清楚地标明了每一事件所对应的朝代。

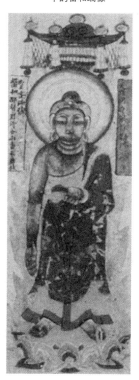

❶ 史苇湘：《刘萨诃与敦煌莫高窟》，页8。

图20-4 敦煌237窟中心龛顶部唐代壁画中的番和瑞像

这一地理及时间框架与慧皎对刘萨诃朝圣以及其他感通故事的叙述中所表现出来的"南方观点"相一致。然而，这些画的直接图像来源却更有可能是初唐时期编纂的佛教百科全书，包括道宣的《集神州三宝感通录》和《广弘明集》。323窟的总体设计也反映了这些初唐文献中强烈的集大成趋向。的确，这些表现外国高僧及偶像的画面是当作这个洞窟的有机组成部分而创作的，绘于两壁以胁侍中心佛龛中的塑像。两壁西端的故事画与中心龛更是直接相连。由于位于西端的这些画表现的均是关于佛教偶像的内容，这就自然会引导观者去思考它们与佛龛中主尊佛像的关系。不幸的是主尊佛像已被严重地改动过，很少有学者提到它。只有史苇湘敦促我们注意中心龛的一个重要特征，即其中精心塑造的山峦，虽然清代被重修，其形式仍极有可能是基于唐代的设计。❶ 以此山峦为背景的中心佛像使我们联想起了番和瑞像，其从山崖涌出的奇迹曾被道宣多次提及。是否这个洞窟中原来的中心佛像所表现的就是番和像？是否造窟者通过把这尊像放在整窟的焦点位置而象征了唐代北方和本地"瑞像"的统治地位？由于此像被修整过，现存样式与标准的番和像不符，我们只能将这些问题留给将来的学术研究。

在晚唐和五代时期"瑞像图"中我们可以看到番和瑞像的标准形式：立佛右臂下垂，左手握袈裟的边缘，榜题标明为"番和都督府仰容山番和县北圣容像"（图20-4）。但这种像的形式在敦煌至少在初唐时期就已经出现了：建于7世纪晚期和8世纪初期的203窟中的主尊佛像便具有同样的图像特征（图20-5）。这尊像的躯体为浮雕，头

部为圆雕，以龛内主尊的身份立于群山之中。它的环境和位置因此支持了关于323窟主尊的原型是番和像的推测。

203窟主尊圆髻方面，袈裟褶襞采用平行的曲线，其严格的正面形象及直立姿态与胁侍菩萨形成了强烈的对比，后者柔韧弯曲的躯体表现了初唐时期新的艺术风格。史苇湘因此令人信服地推测这一佛像是对北朝造像古朴风格的有意模仿。❷ 有趣的是，据报道在被认为是唐代番和县境内的一所古代寺庙里，发现了一尊北魏或北周时期的古代佛像。按照孙修身的说法，该像头已失，浮雕的躯体约高6米。在红色花岗岩石壁上雕出的这尊像原来装有一个用青石雕刻出的头，此头现存永昌县文化馆。根据这尊像的地点和年代，以及其分别雕刻的头和躯体（它们不同的色彩在晚期敦煌绘画中被忠实地加以表现），孙修身相信这就是文献中所记载的番和像。❸ 如果这一观点可信的话，这尊唐代以前的石像很可能就是敦煌203窟主尊所根据的原型。

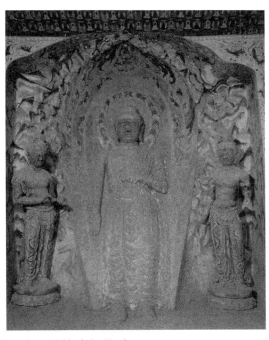

图20-5 敦煌203窟中心龛初唐造像

203窟中心龛的设计与出于敦煌石室现存大英博物馆的一幅精美刺绣画的构图有密切关系（图20-6）。在这幅尺寸特大的刺绣幡画的中心同样有着做标准姿势的番和瑞像。如同203窟一样，两身菩萨侍立于佛像两侧。轮廓分明的重重山崖进而环绕着中心佛像，暗示着番和瑞像所处的地理环境。从靠近下部边缘的施主形象来看，这件作品应创作于8世纪。所有这些征相明显地证明，尽管这幅画以前被定名为《释迦灵鹫说法图》，它正确的名称应该是《番和瑞像图》。另一件属于这组作品的是敦煌300窟主龛中的佛像。此像稍晚于203窟而与大英博物馆刺绣画的时代接近，它没有胁侍菩萨和弟子。但是其他特征（如佛的站姿和群山的背景）说明它所表现的也是番和瑞像。

我们无缘知道大英博物馆藏刺绣番和瑞像是在何种宗教场合中使用的，但是203窟佛像的位置则是明确的，从其位置可以进

❷ 史苇湘：《刘萨诃与敦煌莫高窟》，页8。

❸ 孙修身：《刘萨诃和尚事迹考》，页304。

一步考虑这种瑞像雕塑在7、8世纪间的宗教性质等重要问题。以正面姿态威严地站立于中心龛中,这一形象明显是洞窟神堂中宗教礼拜的主要对象。事实上,它的中心位置和仪礼功能使它与佛陀本人相当:礼拜者将最虔诚的信仰献给它,从它那里祈愿今生

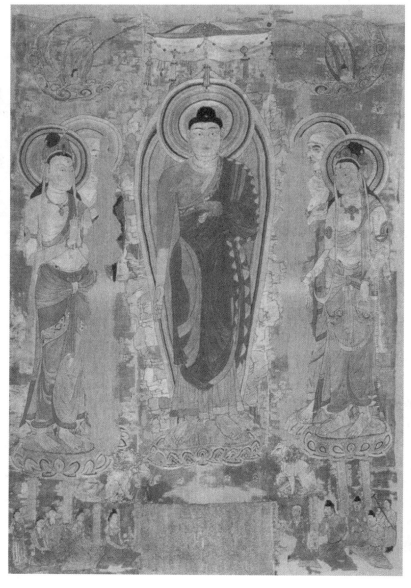

图20-6 大英博物馆藏敦煌17窟石室出土唐代刺绣幡画中的番和瑞像 (C.00260)

和来世的幸福。但另一方面，这尊像明显地模写一个去敦煌不远、业已存在的宗教偶像：203 窟主尊的身体很不自然地向后倾斜，似乎斜倚在崖壁之上。对番和瑞像如此刻意的模仿无疑说明了该像的强烈吸引力，但其结果却是一种观念上的模棱两可：敦煌石窟中的"番和瑞像"一方面被作为佛本身加以崇拜，但另一方面又是一尊业已存在的宗教偶像之翻版。

　　这种模糊观念在 8 世纪之后逐渐消失了。到中晚唐时，对"神的表现"和对"像的表现"在观念上被清楚地区分。由此，这两类佛像在佛教礼仪建筑中被赋予不同角色。这种变化的一个重要结果是出现了叫做"瑞像"或"瑞像图"的新题材，通常由一排长方形画面组成，每一个画面描绘一身印度、和阗或中国的著名佛教尊像（图20-7）。这种群像出现在壁画和幡画中，它们的榜题也被抄录在文书里（如藏经洞中发现 S.5659 和 S.2123 等写本）。本文的目的不是综合介绍这些图像以及它们的社会和宗教内涵（即便对这些问题做粗略讨论也将大大超出了本文的范围），而是侧重于它们在重新定义宗教偶像中的意义。从本质上说，"瑞像图"是一种"图像的图像"（meta-image）——一种对"经典表现的再表现"（"a representation of a classical representation"）。瑞像图的这一地位是通过它的榜题和在洞窟中的位置来界定的。它们总是在榜题中标明这是一组佛和菩萨的"像"，而不是将所绘形象称为某某佛或菩萨。在最简单的例子中，榜题通过标明该像的所在而得以说明佛像的性质；在其他情况下，榜题还提供了像的制作

图 20-7　在敦煌 237 窟中心龛顶部唐代瑞像壁画中番和像居于中央

年代和有关的灵异。成组的敦煌瑞像图经常绘于洞窟中的两种地方：或者在中心龛中主尊佛像的上方，或者在通向主室的甬道顶上。在第一种情况下，它们的功用是再现佛教世界中的著名偶像，以烘托龛中主像的荣耀，后者在洞窟中接受礼拜。在第二种情况下，这些"形象之形象"不直接属于象征佛教神圣世界的主室，而是引导着人们通向这个世界。因此，虽然敦煌的佛像都是人工所制的宗教偶像，但它们实际上属于不同范畴，各自具有不同的宗教特质。一组直接表现神灵，因而能够接受崇拜者的礼敬；另一组则表现"神灵的像"。前者所表现的是艺术再现的原始模型，后者所表现的是艺术再现本身。

这种概念上的区分为晚唐五代时期出现的一种番和瑞像的新式样提供了基础。与出现于一组瑞像之中的番和瑞像不同，这种

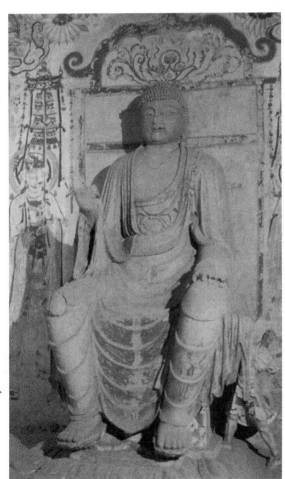

图 20-8　敦煌 55 窟五代中心佛龛

图 20-9 敦煌 61 窟中心佛坛背屏后五代壁画中猎人李施仁追鹿的情节

新式样以此瑞像为惟一的构图主题,常绘于洞窟内大型"屏风"的背面。在一些五代时期的洞窟中,这种屏风立于主尊佛像的背后。由于可容观者驻足的、处于屏风和洞窟后壁之间的是一个相当狭窄的空间,画在这种位置上的番和像几乎无法看到。因此,这种像的作用主要是概念的而不是视觉的:它被画于屏风背面,目的是与屏风前方的雕塑佛像相对应(图20-8)。换言之,屏风前方的雕塑佛像代表着佛本人,暴露于公众面前并决定着宗教仪式空间的中心所在。而画于屏风背面的瑞像则是作为佛的"像"或"影",这一特性也被其绘画媒介的两维性强调出来。在一些例子中,叙事性画面进一步围绕屏风背面的瑞像,从而将其框定在一个历史情境中。这些场面有时演示猎人逐鹿和遭遇僧人的故事(图20-9,也见于图20-3),所表现的内容很清楚地是"感通寺碑"所记载的传说,即猎人李施仁追逐一头鹿来到御谷山,目睹番和瑞像在山崖上出现的故事。这些叙事场景因此强调此像的历史特殊性,与屏风前代表超时空佛陀的塑像形成对比。

就图像的构成而言,这些背屏后面所绘的番和瑞像与敦煌藏经洞所出的一件残绢画关系密切,该画现分藏于伦敦大英博物馆和巴黎的集美博物馆(见图20-1)。就像许多研究者业已指出的,这幅画可能制作于五代时期。绘画者同样是用叙事性的场景来表现番

再论刘萨诃 447

图 20–10 敦煌 72 窟南壁晚唐至五代番和瑞像壁画

和瑞像，但这些场景较之发现于屏风后面的画面要丰富得多；画家并将刘萨诃本人画在了他所预言的将要在山崖上"挺出"的佛像旁边。❶ 由于好几位学者已经仔细地研究过这幅画，也由于该画严重残损，无法复原全貌，我将下文的讨论重点放到敦煌72窟南壁壁画上（图20-10）。这幅画是我们所知道的最为复杂的表现番和瑞像的绘画，不仅包含了上述大英博物馆所藏绢画中所有形象，而且还多出许多叙事画面。这幅壁画的主题至迟在1982年就已被正确地辨认出来。不过直到最近，研究者一直受到一个不幸现实的局限：72窟于晚唐、五代时期开凿之后就为水浸泡，之后风沙又淹没了大半个窟，结果使得下部壁画几乎完全消失。1989年，敦煌研究院研究员霍熙亮做出了艰巨的努力，力图重新"发现"原画内容。由于墙壁的表面没有遭到硬性破坏，依然带有原来的色彩和墨线的轻微痕迹，霍熙亮在烛光之下仔细辨识这些残迹，通过几个月的艰苦工作，终于提供了一幅线描图，显示了壁画中的大部分形象和题记（图20-11）。

❶ 孙修身：《刘萨诃和尚事迹考》，页300~303；Roderick Whitfield, "The Monk Liu Sahe and the Dunhuang Paintings"。

图20-11 敦煌72窟南壁晚唐至五代番和瑞像壁画线描图（霍熙亮绘）

❶ 霍熙亮:《莫高窟第72窟及南壁刘萨诃与凉州圣容佛瑞像史迹变》,《文物》1993年2期,页32~47。

❷ Wu Hung, "What is *Bianxiang*? —On the Relationship between Dunhuang Art and Dunhuang Literature," in *Harvard Journal of Asiatic Studies* 52.1 (1992), pp.111-192. 译文见本书《何为"变相"?——兼论敦煌艺术与敦煌文学之关系》。

霍熙亮的论文和复原图发表于1993年,该文还提供了他对所复原壁画的细致描述。❶但这里的问题是,我们到底应该如何去"读"这样一幅极其复杂、可能是传统中国艺术中对宗教偶像最为深刻的思考的画?通常的一种方法是将画中的场景与文献中所描写的事件进行联系,以便复原图画所描绘的"故事"。但如我在另外一篇关于敦煌文学和艺术之关系的论文中谈到的那样,这种方法的问题在于,在文学作品中以线性方式展开的事件,经常以似乎混乱的方式出现在图画里。❷因此一个艺术史家不但必须确定单幅场景的故事内容和来源,而且还需要揭示画家在其作品中用以重新组合这些场景的空间和叙事结构。这种方法论的提议曾引导我对一些敦煌绘画进行重新解读,它也将引导我对72窟壁画做出以下的观察。

按照宗教偶像画的通常做法,这幅壁画的作者在构图的中央部位描绘了主要神像。但是这里我们所发现的不是一个,而是两个完全相同的佛像,沿中轴线上下排列（见图20-14）。两像均采用了番和瑞像的标准姿态,右臂下垂,左手握袈裟的一角。所不同的是上面一身佛像的周围围绕着一大群菩萨、罗汉和天王,其他的天人正驾云前来参加盛会。这个场面因此和敦煌壁画中经常表现的天宫中的法会相似,其特殊之处是中心佛陀的姿势。这一姿态也是下方佛像的特征,但是这尊佛像的环境则是略呈三角形的一带山峰,因此所描绘的明显是御谷山中的番和像。两像的相同姿势说明了它们之间的关系：上方的像所表现的天上的佛陀,是地下的番和瑞像的原型。因此,同一佛像在画面构图中心部位的双重出现突出了该画对宗教偶像的性质和含义进行反思的中心主题。画中的其他形象进而表现这种性质和含义的两个主要方面：(1)瑞像通过灵异对人类事件做出反应；(2)它在人类世界中所受到的尊崇和破坏。

两尊中心佛像将画面分为左右两部分。右半部（即西半部）最突出的场景演示番和像的种种奇迹：在接近下层中央佛像（即番和像）之处,李施仁正在礼敬一个和尚（通过旁边的榜题可以确知是刘萨诃）。然而,李所见到的无头像却出现在画面的上部边缘处,其榜题为"圣容像初下无头时"（图20-12）。三个落在像前的佛头暗示后来发生的一系列事件,即由于北魏注定要灭亡,该朝多次把佛头安装在佛身上的努力都以失败告终。榜题中的动词"下"

450

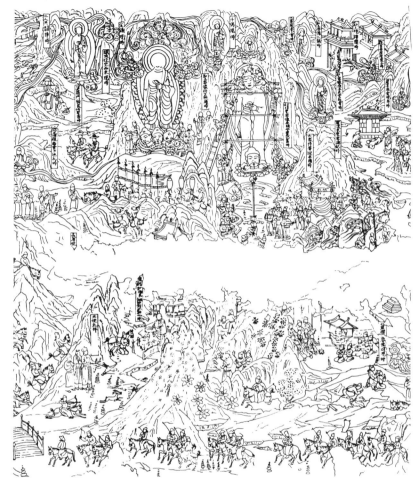

图 20-12 敦煌 72 窟南壁晚唐至五代番和瑞像壁画线描图局部之一（霍熙亮绘）

解释了画家将这一场面放在图画上部的原因：与人类制造的佛像不同，番和像被认为是一个可以自由行动的"圣容像"在人间的显示，从天上（在画面上部表现）下降至地上。上面我引证了《道宣律师感通录》中的一段陈述，说番和像是天上佛陀形象的化身，由神所创，能够像佛本人一样四处游行、教化民众。值得注意的是，在 72 窟中的这幅壁画中，以番和像形式出现的佛像不但沿构图中线两次出现，而且以缩小的形式数次在画面上部的云中显现，或是在去往龙亭的路上，或是去赴灵鹫山法会，一个这类形象的榜

再论刘萨诃　451

题解释说:"圣容像真身乘云来时。"这些"圣容像"提供了佛陀和番和像之间在概念上的联系。由于刘萨诃能够与这个天上形象交流并实现它的愿望,他因此可以预言该雕像在人间的出现。

进而言之,沿中线描绘的两身佛像不仅将画面分为左右两部,也把画面分成上部的天国和下部的人间。在构思下部壁画时,艺术家考虑到当地的真实地理:构图的中央是瑞像所在的番和县御谷山;左下角的城市是"支山张掖县";右下角相应部位描绘的是七里涧,是番和像佛头在北周初年出现的地点。这里,有关佛头的几个场景构成了一个独立的叙事序列,蜿蜒向上延伸至画面上部。这个系列中的第一幅画面描绘佛头"降落到"地上的情况。之后人们发现了它,礼敬它,并用精致的轿子将它运到无头的番和像前,最后将它安置在佛身之上(图20-12)。每一幅场景都由一个

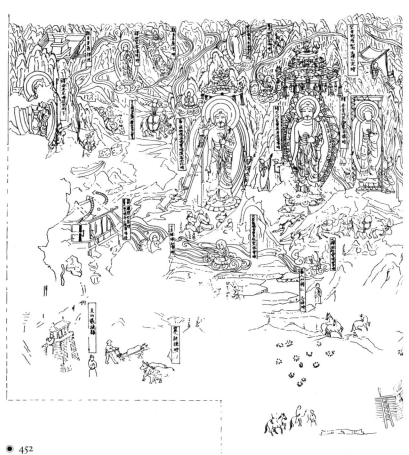

图20-13 敦煌72窟南壁晚唐至五代番和瑞像壁画线描图局部之二(霍熙亮绘)

在长方形框内的榜题来说明。

当我们将视线转移到画面的左半部分时，几幅重要场景表现了人类对于番和像的两种对立反应（图20-13）：要么礼敬它，试图通过复制它的形象来传播它的神明；要么企图破坏、摧毁它。这些画面的主题因此由瑞像的灵验转变为人的行为。在上层中央佛像的旁边，两幅场景描绘"请工人巧匠量真身造容像时"和"请丹青巧匠邈圣容像时"的场景。在第一幅场景中，番和像被复制为一幅长方形画框中的一个二维图形，而第二幅场景描绘的是一位雕塑者在一个僧人的监督下丈量佛像。这样，这两幅场景就展示了两种主要的艺术表现形式，也说明了著名的偶像通过这两种形式得以复制和传播。与此形成鲜明对比的是邻近两幅表现"蕃人无惭愧盗佛宝珠扑落而死时"和"蕃人放火烧寺天降雷鸣将蕃人霹雳打煞时"的画面。值得注意的是，这些情节与任何已知的文献记载无关，极有可能是画师自己对中唐时期吐蕃占领敦煌做出的反应。

这些形象和事件占据了画面的大部分，决定了这幅壁画的主要内容。然而分散于画面上的许多小像也在画中扮演了重要角色，不容忽视。其中一组人物是各种施主和信仰者，包括皇帝的使臣、地方耆宿与官员、外国香客和商人。另一组包括刘萨诃的各种肖像：他或在礼敬画面中央的佛像和番和像，或在天国中沉思，或在死后86年后出现于李施仁面前。这些变幻的形象显然超越了时空界限。然而需要记住的是，这幅壁画中占据支配地位的是番和瑞像，刘萨诃只占据了十分有限的空间。如上文谈到，我们在唐代所写刘萨诃的传记中也发现类似的现象：这些传记关注的焦点从一个圣僧转移到这个圣僧所预言的圣像之上。

画面中的第三组也是最后一组形象是各种各样的天人，包括番和像在天上的"圣容像"（图20-14）。贯穿于这类描绘之中的是一种特殊观念，即人世间的著名瑞像都是由它们在天上的"原型"所派生出来的。这些"原型"具有佛教神祇的地位，是佛教神殿中的常规成员。72窟壁画中有14身佛像作番和像的标准姿势。虽然它们的图像相同，但是宗教含义则各不相同：如上所说，他们所表现的有作为天上佛国主人的"真正的"佛陀；有作为这一天国的成员的"圣容像"；有这一天上形象在人间显现的番和瑞像；

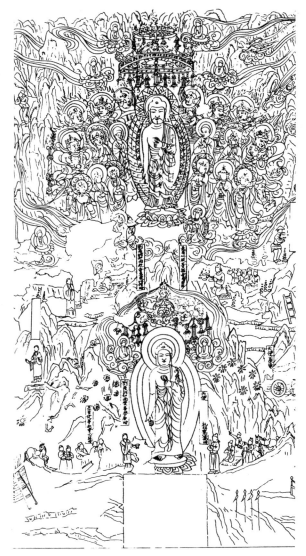

图 20-14 敦煌 72 窟南壁晚唐至五代番和瑞像壁画线描图局部之三（霍熙亮绘）

还有从这个神异的番和瑞像复制而来的绘画和雕塑作品。所以，这 14 身佛像所共同构成的是一个佛教圣像系统的逻辑和存在——从它的概念到物化，从它的神学起源到尘世间无休止的复制。这一系统的基本观念是"表现"（presentation）而非"再现"（representation）：当一身瑞像被认为是天上形象的自我显现时，人类艺术家的作用只能是一个复制者，而他的任务是复制不能被复制的一个对象。

（杭侃 译，李崇峰、王玉东 校）

汉代道教美术试探

(1999年)

道教的起源和早期发展一直是道教史研究中的一个重要问题，古今中外学者多有论述。感于文献记载之不详，自宋代以来学者就不断以考古资料补史。如洪适在其《隶释》和《隶续》中记载"老子铭"，"祭酒张普刻辞"，"仙人唐公房碑"。❶清代金石学家亦不断收集与道教有关的资料，如王昶《金石萃编》载"仙集留题"等铭文。❷

考古资料在近年尤为道教史学者所重视，其主要原因是更多与早期道教有关的证据随中国田野考古的迅猛发展而见天日。这类考古材料中最有名的例子是大家所熟知的"墓券"与"镇墓文"。虽然以往学者如罗振玉等对此已有著述，但往往着重于其文字学或社会学的意义，近几十年来这些文字材料在墓葬中的大量发现大大突出了其宗教学的意义。若干学者甚至以此作为研究汉代原始道教（proto-Daoism）最可信的证据。❸除汉代"墓券"、"镇墓文"、碑记以外，有的学者在出土的东周文献中也发现了与早期道教信仰有关的材料。如夏德安（Donald Harper）认为放马滩1号墓出土秦简中即包含有对"还魂"信仰的明确记载，为研究尸解概念的起源提供了重要证据。❹

在不断发现整理这类出土文献的同时，一些学者也开始注意到非文献考古材料与早期道教的关系。到目前为止这类研究多集中于对汉代画像中特定形象图像学的考察，如某像为东王公或西王母，某像为太一，某像为天帝使者，等等不一而足。但这种研究最终总面临一个问题，即这些图像究竟是否可定为道教图像或

❶《隶释》卷3；《隶续》卷3。陈垣：《道家金石略》，页3~4，北京，文物出版社，1988年。

❷ 王昶：《金石萃编》卷7，页19；陈垣：《道家金石略》，2，页5~6。

❸ 对"墓券"与"镇墓文"的研究甚多。其中具有代表性的论文包括吴荣曾：《镇墓文所见到的东汉道巫关系》，《文物》1981年3期，页56~63。

❹ Donald Harper, "Resurrection in Warring States Popular Religion," Taoist Resources 5.2 (December 1994), pp.13-28. Anna Seidel, "Tokens of Immortality in Han Graves," Numen 24, pp.79-122; "Traces of Han Religion," 秋月观暎编《道教と宗教文化》，页578~714，东京，平河出版社，1987年；"Post—mortem Immortality, on the Taoist Resurrection of the Body," in Gilgul: Essays on Transformation, Revolution and Permanence in the History of Religions, Leiden, E. J. Brill, 1987, pp.223-237; Terry F. Kleeman, "Land Contract and Related Documents,"《中国の宗教、思想と科学——牧尾良海博

与道教究竟有何种关系。众所周知，道教在其形成过程中大量汲取了种种非道教文化因素，包括儒、佛，以及大量方技巫术和民间信仰。如果根据晚出道教文献中的说法而认为被汲取之因素均为道教艺术，那就不免本末倒置了。我因此不同意某些文章把西王母之类图像笼统称为道教图像的说法。

但在采取谨慎态度的同时，我们也决不能认为汉代美术中不存在道教因素。实际上，我们甚至可以假定汉代美术中肯定存在道教因素。这一假定的主要根据是东汉中期以后道教和墓葬艺术的发展显示出在内容、时间和地域上的重合性。首先从内容上说，道教的基本目的是成仙，不但追求不死，并且宣传死后也可升仙。而墓葬画像的基本目的是为死者布置一理想化的死后世界。画像内容自2世纪以降尤其以神仙题材为大宗，其他流行的画像题材如避邪、驱鬼等等也与早期道教的功能有关。再从发展的地域和时代看，据文献记载道教至迟自2世纪中叶已在朝野内外有相当大的影响。桓帝事黄老道，宫中立黄老之祠。[1]张角亦奉黄老道。"有徒数十万，连结郡国，自青、徐、幽、冀、荆、扬、兖、豫八州之人，莫不毕应。"[2]

蜀中的五斗米道在张陵开始创教的时候已有"弟子户至数万"。至其孙张鲁时更是独霸一方，割据汉中近30年，从2世纪末至3世纪初在四川盆地建立了中国历史上第一个政教合一的道教政权。除中原的太平道和四川的五斗米道之外，史书所记的"妖贼"还有"黄帝子长平陈景"、"真人南顿管伯"等等。[3]虽语焉不详，但"黄帝子"、"真人"等称谓显示出其与早期道教的关系。　再转过来看一看墓葬艺术的发展，值得注意的是2世纪，特别是2世纪后半叶也正是汉代墓葬画像艺术的黄金时代。而文献所载早期道教门派最活跃的地区如山东、江苏北部、河南东部（青、兖、徐、豫）和四川（蜀）也正是汉代墓葬艺术最为发达的地区。这些墓葬属于各个社会阶层，墓主既有官吏也有平民。可以想见，迅猛发展的道教崇拜甚有可能会对当地的墓葬艺术产生影响。亦可以想见山东、河南、四川等地众多的画像墓中必有属于道教信徒者。而这些信徒甚有可能在其墓葬中表达自己的宗教信仰。除墓葬画像和墓葬器具外，道教信仰也可能在其他艺术形式如铜镜及道观石刻中得到表现。

士颂寿记念论集》，页1~34，东京，国书刊行会，1984年。Peter Nickerson, "Shamans, Demons, Diviners, and Taosits—Conflict and Assimilation in Medieval Chinese Ritual Practice (c. A. D. 100–1000)," *Taoist Resources* 5.1 (August 1994), pp. 41-55。

[1]《后汉书·襄楷传》、《王涣传》。

[2]《后汉书·皇甫嵩传》。

[3]《后汉书·桓帝纪》。有关其他东汉时期"妖贼"的记载见《资治通鉴》，卷51、53、57。

如果这一假定可以成立，下一步的问题就是如何把汉代美术中的道教因素分辨出来。如上所说，在没有铭文辅助的情况下进行这项工作很不容易，主要是因为早期道教图像很可能与传统的神仙、祥瑞及阴阳五行图像没有截然区别。换言之，由于早期道教艺术大量吸收了传统的神仙、祥瑞及阴阳五行图像，其"道教"特质就不能只根据单个图像符号来决定，而需要考虑多种图像符号之组成以及图像学以外的因素。举一个例子来说，我们很难证明一个孤立的西王母像是否为道教图像，但如果这个图像属于一大型构图并和其他画像和器物共同出现的话，我们就有较多线索去研究这个图像的特殊历史性和宗教含义。进而考虑其所属墓葬和地域，我们就有更多可能推测这一西王母像是否与道教信仰有直接关系。我举这个例子的目的是想说明一个对研究早期道教艺术至关重要的问题，即研究者不仅需要不断地丰富研究资料，而且需要不断完善研究方法和释读方法。研究方法的缺陷既可导致把非道教图像断定成道教图像，也可导致对丰富的道教因素视而不见。本文题为《汉代道教美术试探》，其主要目的是对断定早期道教美术的方法做初步探讨，并非做最后结论。但我也希望事先说明：美术史研究方法总是多种并存，从没有一种方法是万能的。对方法的讨论因此总必须结合具体历史情况，兼采各学术传统之长，以解决实际问题为目的。这可以说是本文的总体意向。

既要讨论早期道教美术，就必须对"早期道教"和"美术"这两个基本概念有所界说。学者对"什么是道教"这个问题的回答可说是太多了。一个常见的倾向是把这个问题转化为另一个问题，即"什么是道教与民间宗教信仰（popular religion and beliefs）的区别"。❹可以想见，这一问题在道教刚刚出现尚未系统化的时期尤为关键，但也尤为不易回答。文献记载的东汉道教多与方术杂技有不可分割的关系。王充说"方术，仙者之业"❺，其《论衡·道虚篇》中把种种方士和神仙家都称为"道士"、"道人"，或"道术之人"。汉末的道教虽然已逐渐组织化，但其所行之术如驱鬼、疗病、房中等与民间方术少有区别。因此以正统自居的道派总要和这些民间道教划清界限，称之为"伪伎诈称道"。当魏晋南北朝

❹ 对于这个问题代表性的讨论包括宫川尚志《道教概念》，《东方宗教》16（1960年）。酒井忠夫、福井文雅：《什么是道教》；福井康顺等（朱越利译）：《道教》卷1，页1~24，上海，上海古籍出版社，1990年；Anna Seidel, "Chronicles of Taoist Studies in the West 1950-1990," Cahier d'Extrême-Asie 5 (1989-1990), pp.223-347，特别注意页283~287。Rolf Stein, "Religious Taoism and Popular Religion from the Second to Seventh Centuries," in Holmes Welch and Anna Seidel, ed., Facets of Taoism: Essays in Chinese Religion, New Haven and London: Yale University Press, 1979, pp.53-82.

❺ 刘盼遂：《论衡校释》2册，页316，北京，中华书局，1990年。

时期的道教大师如葛洪（？—343年？）、寇谦之（365—448年）、陆修静（406—473年）、陶弘景（456—536年）力争把道教的理论和组织系统化的时候，他们更是攻击早期道教为"妖道"、"淫祀"、"三张鬼道"等等。❶ 以此观之，无论是东汉的儒家还是后代的正统道士都把汉代道教与方术及神仙信仰差不多同等看待，而汉代的道教徒也还没有为自己树立一个明确的宗教系统。考虑到这种情况，本文不准备把汉代道教和民间宗教信仰作为两种对立范畴截然分开，也不急于马上为汉代道教立界说。一个更需要避免的倾向是采取某种特定晚近道家立场，以正统自居，否定道教发展中的复杂性，将与己不同的道教宗派均斥为非道教。我所采用的方法是把和早期道教有关的人物及事件依照其宗教和社会性质归入两大系统四种类型，进而考虑这些不同类型的思想和行为在美术考古中的体现。❷

第一个系统的人物及事件均以个人性宗教行为为基础。这些人物又可分为两类，一类属于"方仙道"范畴，另一类则自认为道教中人，称道家、道士或真人。"方仙道"这个名词在西汉时已有了，《史记·封禅书》称宗毋忘、正伯侨、羡门子高等人"为方仙道，形皆销化，依于鬼神之事"❸。这里"方"指方术，"仙"指行方术的目的，"方仙道"因此是用各种方法以求成仙的道术。成仙之术大略可分两类，其大宗为长生术以求不死。郑樵把宋代有关长生术的书籍分为吐纳、胎息、内视、导引、辟谷、内丹、外丹、金石药、服饵、房中和修养各类。❹ 近人窪德忠将长生术归纳为辟谷、服饵、调息、导引、房中五项，❺ 比较接近汉代的状况。但"方仙道"不仅追求不死，其道术也包括追求死后成仙的"尸解"或"形解"之法术，即《封禅书》所说"形皆销化，依于鬼神之事"。行"方仙道"的人也叫"方士"、"道士"，或"神仙家"。❻ 其最重要的特点一是对"术"的重视，二是私相传授，独立行道，因此与有组织的宗教集团有根本性质上的区别。由于"方仙道"基本是个人性的和流动性的，其活动范围就可以极广，虽发源于特定地区，但随后即流入各地，渗入各个社会阶层。一般说来，在汉代不管某人所行何种之术，只要是为了成仙的个人性行为就都可以归入"方仙道"。❼

这些早期的方士在行为模式上与后期的独立道士有密切关系，

❶ 这也说明了学者们对道教与民间宗教之区别的关注实际上很接近道教徒在为自己定位时所采用的态度。Anna Seidel, "Chronicles of Taoist Studies in the West 1950-1990," p.283. 这种态度正好说明了正统道教自知其与民间宗教的密切关系而对于后者的混淆极为敏感。

❷ 应当指出的是除这三类以外，还有一类与早期道教有关的人物是独立行道的"真人"和道士。近年的考古发掘也为研究这类道士在汉代的情况提供了重要资料，如新发现的《肥致碑》生动地描写了一个"真人"的行迹。但是因为这类人物与汉代艺术的关系不大，本文就不专门对这些材料进行讨论了。

❸《史记·封禅书》。

❹ 郑樵：《通志》。

❺ 窪德忠：《道教史》（世界宗教丛书9），页30，山川出版社。阪出详伸：《长生术》，福井康顺等：《道教》卷1，页195~231。

❻ 如《后汉书·方士传》中费长房、甘结、东郭延年、封君达等亦属神仙家。费长房即称："我，神仙中人。"

❼ 参见卿希泰主编《中国道教史》第一卷，页75，成都，四川人民出版社，1988年。

二者均采取个人修炼、私相传授的方法，因此和大规模的宗教组织不同。但二者也有重大区别，其一大区别是某些晚近道教真人对宗教教义和理论的阐述开始具有强烈兴趣，其传授内容也就逐渐从"传术"转移到"传经"。承继方士和神仙家传统，他们的著作多假托来自神仙，尤其是常常托言老君相传。这一倾向至少在西汉末就已出现了，如成帝时齐人甘忠可作《天宫历包元太平经》，自称"天帝使真人赤精子下教我此道"。又如大约顺帝时出现的《太平经》说为老君授帛和，帛和授于吉，于吉授宫崇，而后传诸于世。虽然《太平经》（或其不同版本）随后成为汉末道教组织的神书，这部书的最初出现似与这种组织并无直接关系。宫崇向顺帝献这本书，随后襄楷又将此书献给桓帝。这类举动都和早期方士依附王室权贵以张大其势力的做法很相似，但其所上的秘密已不是神丹仙药，而是道教的神书。东汉时期造作的道书远远不止《太平经》一部。葛洪《抱朴子·遐览篇》中著录道经670卷，符箓500余卷。其中不少应是汉代的产品。葛洪本人可说是汉以后这类独立道士的最大代表。他受《金丹之经》、《三皇内文》、《枕中五行记》于郑隐，又师事鲍靓，至晚年至罗浮山炼丹，"在山积年，优游闲养，著述不辍"。

第二个系统的人物及事件均以集体性宗教行为为基础。又可分为两类，一类属于在正式道教集团出现以前的民间宗教组织，另一类则为太平道和五斗米道这类早期道教组织。道教集团出现以前的民间宗教组织常具有强烈的反政府倾向，在官方的文献中称为"妖贼"或"妖道"。史书所记载的妖贼造反多在社会混乱、民不聊生的情况下出现。如建平四年（公元前3年）关东庶民"为西王母筹"之乱就是在"大旱"、"民相惊动"的背景下发生的。❽ 虽然研究道教史的著作对此事件鲜有议论，我希望特别强调其与早期道教有关的几个特点，包括偶像崇拜（"聚祠西王母"）、组织联络（"传行诏筹"）、占卜仪式（"设张博局，歌舞祠西王母"）、使用符箓（"母告百姓，佩此书者不死"）、异人降临（"纵目人当来"）、神示应验（"不信我言，视门枢下，当有白发"）等六项。我也曾提出这一以西王母崇拜为中心的平民造反或与《易林》这本书中24条之多有关西王母的占卜验词有关。❾ 而《易林》和早期道教似乎又有渊源。据《后汉书·方士传》，方士许曼之祖父许峻"行遇道士张巨君授

❽ 对此事的记录见《汉书·天文志》、《五行志》、《哀帝志》，页342、1311~1312、1476，中华书局标点本。学者对于这一事件及其与汉代西王母崇拜关系的探讨包括 H. H. Dubs, "An Ancient Chinese Mystery Cult," *Harvard Theological Review* 35 (1942), pp.221-240; M. Loewe, *Ways to Paradise: The Chinese Quest for Immortality*, London, George Allen & Unwin, 1979, pp.98-99; Wu Hung, *The Wu Liang Shrine: The Ideology of Early Chinese Pictorial Art*, Stanford, Stanford University Press, 1989, pp.126-132.

❾ Wu Hung, *The Wu Liang Shrine: The Ideology of Early Chinese Pictorial Art*, pp.130-131.

以方术，所著《易林》至今行于世"❶。

妖贼造反在东汉一代从未间断。光武帝建武年间有卷人维汜造反，"妖言称神，有弟子数百人"。维汜被诛后其弟子"妖巫"李广、单臣、傅镇等"称其不死"，持续造反若干年。❷据卿希泰统计，称为"妖贼"、"贼"或"妖言相署"的起义在安帝、顺帝时有11起，在冲帝和质帝时也有11起，在桓帝时有20起。❸贺昌群认为"东汉史籍，凡称'妖贼'的，多半是指与太平道思想体系有关并以此为号召的农民起义"❹。虽然此说尚需证明，顺帝时兴起的五斗米道和灵帝时兴起的太平道决不是偶然的现象，而是反映了早期自发性组织的进一步宗教化和规范化。其结果是五斗米道和太平道这两个道教教会组织的产生。索安（Anna Seidel）曾总结道教组织和民间宗教的四个主要区别，一是道教组织具有明确的等级制度、训练步骤、入道程序、宗教仪轨。二是道教组织崇奉某种道教经典并把该经典之传授看成是至关重要的大事。三是道士与知识阶层之认同以及与书法、文学、音乐、哲学的关系。四是道教组织对正统性和异端性的高度自觉。❺虽然这些特性在东汉晚期尚不完善，但其在太平道和五斗米道中已经出现则无可置疑。以组织而论，太平道置三十六方，五斗米道设二十四治。以神职人员而论，太平道有"师持九节杖为符祝，教病人叩头思过"，五斗米道有师君，师君属下有祭酒，"主以《老子》五千文，使都习"。❻以经书而论，张角奉《太平清领书》（即《太平经》），张陵或张鲁作《老子想尔注》。以建立正统的自觉性而论，五斗米道对"托黄帝、玄女、龚子、容成之文相教"的民间道士大肆攻击，称之为"伪伎诈称道"。❼这些特点都指示出初期道教组织与自发性的民间宗教组织之区别。

可以认为，这两大系统四种类型的思想和行为都与早期道教的出现和发展有关。当我们进而考虑汉代美术中的道教因素时，我们希望发现的也就是汉代考古和美术资料中所反映的这些不同类型的宗教思想和行为。这里所说的"美术"必须从最广的意义上去理解，不但包括单独画像和器物，而且包括画像程序（pictorial program）与器物组合，其建筑环境和礼仪功能，其制作者、赞助人及使用者，其地理分布和时代特性，等等。这里所用的"美术"

❶《后汉书·方士传》。现存之《易林》旧题为汉焦延寿撰。但顾炎武《日知录》中指出焦氏为昭宣时人，而此书多引昭宣后事。按《易林》的撰者应是另外一个焦延寿，即费直在其《焦氏易林序》中提到的"六十四卦变占者，王莽时建信天水焦延寿之撰也"。参见钱世明《易林通说》，页9，北京，华夏出版社，1990年。

❷《后汉书·马援传》、《光武帝纪》、《臧宫传》。

❸ 卿希泰主编：《中国道教史》第一卷，页197。

❹ 贺昌群：《论黄巾农民起义的口号》。

❺ Anna Seidel, "Chronicles of Taoist Studies in the West 1950-1990," pp.283-284.

❻《后汉书·刘焉传》及《三国志·魏书·张鲁传》注引《典略》。

❼ 饶宗颐：《老子想尔注校释》，页12，选堂丛书本。

一词因此接近"视觉文化"(visual culture)概念,包括所有可反映某种文化内涵的视觉资料。

研究汉代美术中道教因素最丰富的原始材料是大量与神仙信仰有关的图像和器物,但是最棘手的也是这批材料。其原因是上面所说的各类宗教思想和行为都和神仙说有密切关系,某种神仙图像既可能属于个人性"方仙道"的范畴,也可能与大众信仰甚至与早期道教组织有关。那么怎样可以把某种图像和某类特定思想和行为较为确切地联系起来呢?在我看来,在没有直接铭文证据的情况下,惟一的方法是细致观察这种图像的分布和演变并把这种分布演变的规律和历史文献联系起来进行研究。以下的讨论可说是沿这个方向的初步探索。

一、方仙道之流行和对神仙信仰象征符号的创造

中国美术史在汉代的一个重要发展是创造了一大批与神仙信仰有关的象征符号(symbols of immortality),包括仙人、仙境、仙草、仙兽等等。公元前2世纪前期马王堆1号墓所出红地内棺上的画像可说是汉初表现仙境的代表性作品,内容不但包括祥云、瑞兽(龙、虎、鹿)和羽人,而且棺首和棺侧的画面均以三峰的昆仑山为中心(图21-1)。[❽]河北定县三盘山中山王墓所出错金银车饰是公元前1世纪初的一件工艺杰作,所镶嵌128个人物动物中包括羽人驾鹿、天马行空等图像(图21-2)。[❾]元帝渭陵附近出土"羽人驭马"属同类形象,但以三度雕塑形式表现。这件微雕作品使用的玉料洁白纯净(图21-3)。大约同时,同样的高质量白玉被用来制作仙人的形象(图21-4),盛放尸体的玉衣也在王公贵戚中大为流行。我曾分析公元前2世纪满城汉墓所使用材料的象征意义(图21-5)。[❿]指出此墓的两个耳室(一为储藏室,一为车库)和前室(祭祀或宴会的所在)均为瓦木结构,其中发现的俑多为陶制。而后室(即墓室)则完全用石板筑成,其中的俑也均为石制。玉器多在棺中发现,包括两棺之间所置双龙玉璧和仙人玉像,棺内壁所覆玉片(见于窦绾墓),以及大量的殓玉。这些殓玉包括堵塞九窍(眼、耳、鼻、口、阴、肛门)的玉塞(图21-6),包裹胸背的镶璧殓衣,和最后罩在尸体上

❽ Wu Hung, "Art in its Ritual Context: Rethinking Mawangdui," *Early China* 17 (1992), pp.131-133. 译文见本书《礼仪中的美术——马王堆再思》。

❾ Wu Hung, "A Sanpan Shan Chariot Ornament and the *Xiangrui* Design in Western Han Art," *Archives of Asian Art* 37 (1984), pp.38-59. 译文见本书《三盘山出土车饰与西汉美术中的"祥瑞"图像》。

❿ Wu Hung, "The Prince of Jade Revisited: Material Symbolism of Jade as Observed in the Mancheng Tombs," in Rosemary E. Scott, ed., *Chinese Jades, Colloquies on Art and Archaeology in Asia* no. 18, London: Percival David Foundation of Chinese Art, 1997, pp.147-170. 译文见本书《"玉衣"或"玉人"?——满城汉墓与汉代墓葬艺术中的质料象征意义》。

图 21-2 河北定县三盘山西汉中山王墓出土错金银铜车饰　　图 21-1 湖南长沙马王堆 1 号西汉墓第三套棺前部及左侧面装饰

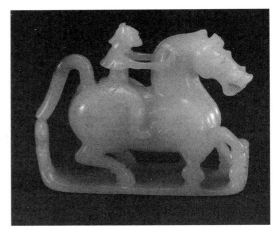

图 21-3 陕西西安北郊汉元帝渭陵附近出土羽人驭马玉雕

图 21-4 河北满城西汉刘胜墓出土玉人

图 21-5　河北满城西汉刘胜墓复原图

1 填充的墓道
2 甬道
3 储藏室
4 车库
5 中室
6 主室
7 厕
8 围绕墓室的隧道

的"玉衣"(图 21-7)。满城汉墓使用材料从木/陶到石/玉的过渡具有明显的象征意义，在这个象征系统中"玉"之使用与死后成仙的思想有密切关系。检查文献，汉武帝以甘露和玉末为长生不老之药。汉镜铭文中常有"上有仙人不知老，渴饮玉泉饥食枣"之语（"玉泉"即用玉屑制成的玉液）。《神农本草经·卷一》中说玉泉"主五藏百病，柔骨强筋，安魂魄，长肌肉，益气，久服耐寒暑，不饥渴，不老神仙。人临死服五斤，死三年色不变"。❶《太平经》形容得道成仙的人为"身中照白，上下若玉，无有瑕也"❷。葛洪《抱朴子》载："金玉在九窍则死人为不朽。"道教文献多有称仙人为"玉女"、"玉人"者。以满城汉墓和其他汉代考古材料证之，这些思想在公元前2世纪时已在社会上层中相当流行了。

　　大体说来，前汉时期是中国美术中创造神仙信仰象征符号的时代，这个艺术创造过程与当时"方仙道"流行的过程完全符合。除上举仙人仙兽以外，西汉美术中一个重要的发展是对"仙山"或"仙境"的表现。西汉仙山形象大致可分为东方仙山与西方昆仑两大系统。公元前2世纪开始流行的博山炉明显表现的是海中仙山。❸以刘胜墓所出之九层错金银博山炉为例，其下部表现波涛汹涌的大海，上

❶ 李零：《中国方术考》，页298，北京，人民中国出版社，1993年。

❷ 《太平经·戊部之三》："真道九首得失文诀。"王明：《太平经合校》，页282，中华书局，1960年。

❸ 关于对博山炉的系统研究，见 Susan Erickson, "Boshanlu-Mountain Censers of the Western Han Period: A Typological and Iconographical Analysis," *Archives of Asian Art* XLV (1992), pp.6-28.

图 21-6　河北满城西汉刘胜墓出土玉九窍塞（部分）

图 21-7　河北满城西汉刘胜墓出土玉衣

汉代道教美术试探

图 21-8 河北满城西汉刘胜墓出土错金银青铜博山炉

部表现奇峰耸立的仙山（图 21-8）。这类器物生动地反映了当时方士对海上仙山的幻想。《史记·封禅书》中所记之蓬莱、方丈、瀛洲三神山："诸仙人及不死之药皆在焉。其物禽兽尽白，而黄金银为宫阙。未至，望之如云。及到，三神山反居水下。临之，风辄引去，中莫能至云。"❶ 许多博山炉的底部为水盘，其整体造型因此象征出没于海中的仙山幻境。因为博山炉一名为后人附加，❷ 这些西汉香炉表现的很可能就是蓬莱或其他当时方士所宣传的东方海中仙山。此外，著名的泰山也逐渐成为求仙的归宿，如王莽时期的一面规矩镜有如此铭文："驾蚩龙，乘浮云，上太山，见神人，食玉英，饵黄金……"明显是神仙家的思想。与此同时，对西方昆仑山的信仰也逐渐高涨，且有超越东方仙山之倾向。目前所知昆仑山图像的最早实例是马王堆 1 号墓红地内棺和山东临沂金雀山出土汉初铭旌上的画像（图 21-9）。❸ 虽然这些早期昆仑山图像均还只具简单的三峰形轮廓，但已显示出两个极重要的特点：一是这几个例子均为墓葬画像以象征人死后希望归属的仙界，二是这几个图像都出现在构图中心，已具有"偶像式"图像（iconic image）的特征。这两个特点在昆仑山图像的进一步发展中起了主导作用。

东汉艺术中蓬莱形象甚为有限，❹ 但昆仑图像则得到长足发展。两个仙山图像系统的消长反映了神仙信仰的内部变化。昆仑图像的一大发展是和西王母图像的结合。我曾著文探讨二者结合的复杂历史过程。❺ 简而言之，昆仑山神话和西王母神话原来是两个独立的神话系统，二者在时代有据的先秦文献中（如《庄子》、《荀子》、《楚辞》等）毫无关系。到了西汉时这两个系统开始逐渐靠拢，都和西方以及神仙思想发生了联系，但在文献中基本上还是分立的。无论是《史记》或《淮南子》，还是《大人赋》或《易林》，都没有把昆仑山当作是西王母的住所。这种情况和西汉美术中对

❶ 《史记·封禅书》，页 1370，中华书局标点本。

❷ "博山炉"一名不见于汉代文献，而始见于六朝时期的《西京杂记》以及刘绘和沈约的诗中。

❸ 曾布川宽：《昆仑山と昇仙图》，《东方学报》51 期（1979 年），页 83~186。

❹ 东汉"蓬莱"图像的一个例子见四川郫县 2 号石棺画像。见高文、高成刚《中国画像石棺艺术》，页 79，太原，山西人民出版社，1996 年。关于此画像的讨论见 Wu Hung, "Myth and Legend in Han Pictorial Art-A Structural Analysis of Bas-reliefs from Sichuan," Stories From China's Past, San Francisco: San Francisco Chinese Culture Foundation, 1987, pp.72-81. 译文见本书《四川石棺画像的象征结构》。

昆仑山和西王母的描绘是一致的，如上文所述几个早期昆仑山图像就都是单独出现，与西王母无关。（实际上，西汉时期人们想象中的海中仙山也并不由一个主神统领，而是群仙居住的地方。）当西王母图像在公元前 1 世纪出现的时候，也没有马上就画在昆仑之上。如公元前 1 世纪中期洛阳卜千秋墓中的西王母出现在云气之上（图21-10），徐州沛县栖山 2 号墓石椁上所刻西王母正襟危坐于室内（图21-11）。❻ 目前所知最早的西王母居于昆仑山上的图像可能是乐浪出土永平十二年（公元 69 年）漆盘上的画像（图21-12）。图中西王母仍是凭几正襟危坐，其环境则变成一"中狭上广"的蘑菇形神山。此山据《十洲记》可定为昆仑。值得注意的是记载这种形状昆仑的文献均出现较晚，但"中狭上广"之昆仑在东汉美术中则远较三峰形昆仑为流行，此亦可作为考古材

❺ Wu Hung, *The Wu Liang Shrine: The Ideology of Early Chinese Pictorial Art*, pp.177–226.

❻ 关于此画像的讨论见信立祥《中国汉代画像石の研究》，页173~181，东京，同成社，1996 年。

图 21-9 山东临沂金雀山 9 号西汉墓出土西汉明旌

图 21-10 河南洛阳西汉卜千秋墓墓顶壁画局部　　图 21-11 江苏徐州沛县栖山 2 号汉墓石椁西王母画像

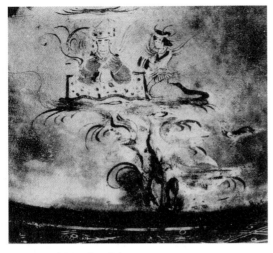

图21-12 朝鲜乐浪汉墓出土漆器上的西王母与灵芝形昆仑山画像

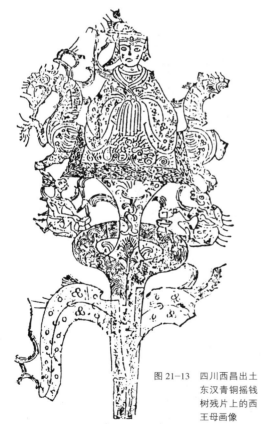

图21-13 四川西昌出土东汉青铜摇钱树残片上的西王母画像

料补充文献记载不足之一例。这种蘑菇形昆仑山与佛教传说中的须弥山形状接近而可能反映了佛教美术的影响，但乐浪画像亦证明其可能取形于灵芝草。很可能因为灵芝是公认的不死药和成仙象征，它的形状也就成为创造超现实仙山的蓝本。蘑菇形昆仑取形于灵芝的另一证据是四川西昌出土的一铜质摇钱树残片（图21-13）。虽然可能是2世纪后叶的作品，此钱树上西王母所居的"中狭上广"的神山上仍饰有一灵芝图样。

二、西王母图像的发展与群众性宗教组织活动

虽然西王母的图像出现了，并和昆仑图像相结合，但卜千秋墓中或乐浪漆盘上的西王母仍可说是个人成仙的象征，因而仍不脱离"方仙道"的范畴——至少我们没有证据说明这些图像已经超越了个人性"方仙道"的范畴而成为群众膜拜的对象。但是汉代美术考古是不是也提供了反映早期群众宗教组织活动的证据呢？我感到是有的。如山东东汉时期画像中所绘的西王母常作为崇拜的中心出现，两边跪拜的崇拜者及奔跑之羽人手持稻草或树枝（图21-14、21-15）。我们可以把这些图像和文献中关东民"为西王母筹"的记载对读。《汉书·五行志》载："哀帝建平四年正月，民惊走，持稿或棷一枚，传相付与，曰行诏筹。道中相过逢多至千数，或被发徒践。或夜折关，或逾墙入。或乘车骑奔驰，以置驿传行，经历郡国二十六，至京师。其夏，

京师郡国民聚会里巷阡陌，设祭张博具，歌舞祠西王母。又传书曰："母告百姓，佩此书者不死。不信我言，视门枢下，当有白发。"'" ❶ 这一以崇拜西王母为核心的平民宗教运动中极为重要的一个因素是教民通过传递信物的方法进行串联。其所传信物"稿"或"椒"均为植物类——前者为干稻草，后者为麻秆。我以为画像中西王母两旁崇拜者所持之物即为此类宗教信物。❷ 另外，文献中提到祭祀西王母时所设之"博具"应是用于占卜的六博，在汉画中或摇钱树上常常与西王母图像共出（图21-16）。西王母和"六博"图像又常与歌舞杂伎的图像并存，此类图像即可能表现"歌舞祠西王母"等宗教仪式（见图21-11）。但这里我需要强

❶《汉书·五行志》，页1476，中华书局标点本。

❷ 有的学者将这类植物均称为芝草，不确。见王仁湘《汉代芝草小识》，《四川考古论文集》，页201~221，北京，文物出版社，1996年。

图 21-14　山东嘉祥宋山出土东汉石祠西王母画像

图 21-15　山东嘉祥洪山出土东汉西王母画像

汉代道教美术试探　**467**

图 21-16 山东滕县西户口出土东汉西王母及六博画像

调一点:这些画像和文献的联系并不证明画像是建平四年事件的图解或记录,而是说明早期群众宗教组织的活动和道具逐渐被神话化并成为西王母图像系统的内涵。这些画像或器物均为1世纪或2世纪作品,其中持西王母信物的人物往往已不是"被发徒跣"的一般老百姓,而是被幻想成西王母天庭中肩生双翼的仙人。

大体说来,西王母在两汉之际至东汉初经历了一个从个人成仙之象征向集体崇拜之偶像的转化。除上举文献记载中群众性崇

拜西王母的宗教活动以外，西王母图像内容和风格的演变也反映了这一转化。从内容来看，围绕着西王母逐渐形成了一个"仙界"的图像系统 (图21-14～21-17)。这个图像系统的相对程序化及其在广大地域内的分布指示出 2 世纪内对西王母崇拜的广泛传布。从构图风格来看，虽然西王母像在不同地区如山东、河南、陕西和四川有不同面貌，但总体来说都是按照宗教美术中"偶像"式构图（iconic composition）来设计的。这种构图有两个基本形式因素和相应的宗教涵义：一、西王母是画面中惟一一个正面像并位于画面中心，其他人物和动物则均为侧面，向她行礼膜拜。二、但西王母却无视这些环绕的随从，而只是面向画面外的观者（即现实中的信徒）。这种构图因此是"开放式"的，其意义不仅限于画面内部，而且必须依赖于偶像与观者（或信徒）之间的关系。正如世界各宗教美术体系中的偶像形象，这种构图风格与作品的宗教内容和功能不可分。事实上，多种证据说明西王母的偶像式表现形式很可能是受到了印度佛教美术的影响。❶

❶ Wu Hung, "Buddhist Elements in Early Chinese Art (2nd and 3rd century AD)," *Artibus Asiae* 47, 3/4 (1986), pp.263-347. 译文见本书《早期中国艺术中的佛教因素（2-3世纪）》。

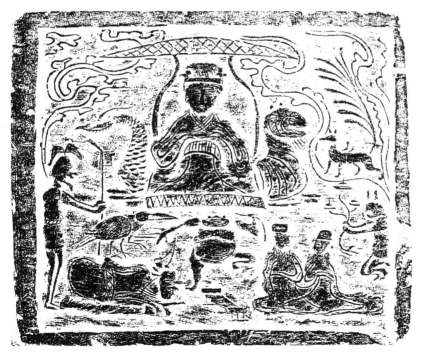

图 21-17　四川成都出土东汉西王母画像砖

三、道教信仰和对"主神"与"群神"的图像表现

这里所谓"主神"是指超越和统领其他神祇的至上神,而"群神"则是指某种神仙系统中主神以及主神之下的神祇。道教的神仙谱系是在魏晋时期才最后形成的。陶弘景在其《真灵位业图》中把神仙分为七级,自元始天尊等而下之。但主神和群神的概念在这种等级森严的道教谱系出现以前很久就产生了。汉末道教的神仙系统很可能是在吸收并改造原来"方仙道"和群众宗教别所崇奉神祇的基础上发展出来的,虽然文献所记不详,但大略可知太平道把"中黄太一"(太一或太乙)❶作为主神来崇拜。研究汉代主神和群神发展演变最丰富的材料并不是文献,而是大量美术考古资料中的图像。这是因为在宗教艺术中主神和群神的概念与其表现形式不可分。换言之,根据某种神像的位置和与其他神像的相互关系,我们就可以大致断定其为主神或主神属下群神之一员。如马王堆1号墓出土帛画上方中心的人首蛇身像,虽论者对其所表现对象有不同意见,但根据这个神祇在天界中协和日月(阴阳)的中心位置,其作为宇宙主神的地位应是不容怀疑的(图21-18)。

近年汉代美术研究中的一个重要突破是对太一神像的断定。太一在西汉时已成为统帅阴阳四方的一个中央主神,或称为"帝"或"泰帝"。❷汉武帝时方士谬忌奏《祠太一方》,曰:"天神贵者太一,太一佐为五帝。"汉武帝听信此言,在长安东南郊立坛,又在甘泉宫"画天、地、太一诸鬼神"。❸可见当时太一是有图像的。近年若干学者考证马王堆3号墓出土的一张帛画为《太一避兵图》(图21-19),据铭文断定图中正上方的神祇即为太一。❹太一的基本形状为一反"Y"形,旁边是"雨师"、"雷公"和"武弟子",其下方的三条龙象征与太一有关的三个星座。沿此线索,李零又发现陕西户县朱家堡东汉墓出土镇墓瓶上所书道符中亦有类似"Y"形符号,旁边铭文为:"大天一(即太一),主逐□恶鬼□□。"(图21-20)❺此铭为阳嘉二年所题,明显反映了"除墓"礼仪对早期太一信仰的吸收和利用。太一神像亦在墓葬中发现。据李建报道,汉代画像石中"对太一神

❶ 汤一介:《魏晋南北朝时期的道教》,页84~85,西安,陕西师范大学出版社,1988年。

❷ 关于对太一的研究,见钱宝琮《太一考》,《燕京学报》12(1932年),页2449~2478。Li Ling, "An Archaeological Study of Taiyi(Grand One)Worship," Early Medieval China 2(1995-1996),pp.1-39.

❸《史记·封禅书》,页1386、1388,中华书局标点本。

❹ Li Ling, "An Archaeological Study of Taiyi(Grand One)Worship," pp.14-15, 19.

❺ Li Ling, "An Archaeological Study of Taiyi(Grand One)Worship," p.17.

图 21-19 湖南长沙马王堆 3 号西汉墓出土《太一避兵图》帛画

图 21-18 湖南长沙马王堆 1 号西汉墓出土明旌

图 21-20 陕西户县朱家堡东汉墓出土镇墓瓶上所书道符

最明了的雕刻,见于1988年7月在南阳市西郊麒麟岗发掘的一座大型汉代画像石墓的墓顶石上。该墓顶图,正中为头戴'山'形冠冕的太一神。太一神上下左右四周为朱雀、玄武、苍龙、白虎四神。之外,左雕伏羲捧日,右刻女娲抱月。石刻两端分别为北斗七星与南斗六星"❻。虽然因为此墓画像尚未完全发表而无从进一步研究,但如此庞大精密的天界构图确是闻所未闻,应当与墓主身份信仰有关。值得注意的是,自2世纪中叶太一成为早期道教组织和道教经

❻ 李建:《楚文化对南阳汉代画像石艺术发展的影响》,《中原文物》1995年3期,页22。此材料为夏德安所提供,特此致谢。

汉代道教美术试探 471

图 21-21　四川新繁县清白乡东汉墓西王母画像砖与日神月神画像砖并列

图 21-22　四川东汉墓石棺上的伏羲女娲画像

❶ 王明：《太平经合校》，页450。

❷ 四川省文物管理委员会：《四川新繁清白乡东汉画像砖墓清理简报》，《文物参考资料》1956年6期。

❸ Wu Hung, "Xiwang Mu, the Queen Mother of the West," *Orientations*（April 1987），pp.24-33.

❹ 蒋英炬和曾布川宽对这种建筑做了一些复原。蒋英炬：《汉代的小祠堂：嘉祥宋山汉画像石的复原》，《考古》1983年8期，页745~751；曾布川宽：《汉代画像坟における昇仙图の系谱》，《东方学报》65册（1993年3月），页162~174。虽然研究者多把画像石笼统看成是为死者建立的坟墓或享堂之一部，但我们也必须考

典的重要因素。如上所说，张角的太平道信奉"中黄太一"。《太平经》把这个神祇和"道"联系起来，称："然天地之道所以能长且久者，以其守气而不绝也……乃上从天太一也，朝于中极，受符而行。周流洞达六方八远，无穷时也。"❶

东汉画像中的一个重要现象是西王母图像在不同地区具有不同神格，或作为超越阴阳的一元神或仅仅象征阴阳对立中"阴"的一方。前者是四川画像的特性，后者则常见于山东和中原2世纪画像。以四川新繁县清白乡汉墓出土著名的西王母画像砖为例，该画像镶在西侧室前壁正中上方，两旁镶嵌两块画像砖表现日神和月神，胁侍辅佐西王母（图21-21）。❷四川地区所出的东汉墓葬中及石棺上亦常有伏羲女娲像，有时并与日月结合形成复合性阴阳象征（图21-22）。❸但不论是在墓中和石棺上还是在石阙和摇钱树上，西王母总是独自出现，正面端坐于龙虎座上，从不与其他神祇配对。这些现象都反映了这类通常称作"西王母"的形象在四川是被当作超越阴阳的宇宙主神来崇拜的，甚至很可能是被当作道教的主神来崇拜的（见下文）。对比之下山东的情况就相当不同。虽然在单幅画像中西王母似乎也以超越阴阳的主神形态出现——如在一些画像石上西王母端坐于画像最上一层中央，旁边是人首蛇身的伏羲女娲以及众多神仙灵兽，前面是乐舞、六博等场面（图21-23～21-25），但这种画像不是独立的，而是刻在小祠堂的侧壁上。另一侧壁的主要形象是东王公或东王父。❹两壁之间的后壁则往往表现一楼阁中王者形象，论者或认为是死者的象征或以为脱胎于汉代王室祠庙中的画像。❺在一些较大型的祠堂中（如山东嘉祥武

虑到相当一部分画像石原来很可能属于崇拜神仙的地方性宗教建筑。如应劭《风俗通》载汉代山东地区流行对城阳景王的信仰,多立祠崇拜。文献中亦多有对"西王母石室"记载,《太平御览·礼仪部》甚至引《汉旧仪》说:"祭西王母于石室,皆在所二千石。县令,长奉祀。"(孙星衍:《汉官六种》,页 100,中华书局,1990年。)虽然此类记载似有夸张,但大概还是有根据的。图 21-14 这类图像与文献所记载建平元年群众崇拜西王母运动的甚多类似之处(二者均"设祭张博具,歌舞祠西王母")也可说明二者的关系。这些图像中值得注意的一个细节是西王母像有时和"传经"的图像画在一起。如山东滕县西户口村出土的一块画像石上,西王母像下即为一讲经图。汉代"纬书"描写西王母是一个"传经"的神仙。如《尚书帝验期》载:"王母之国在西荒,凡得道受学者,皆朝王母于昆仑之阙。"刘向《列仙传·茅盈传》中详载西王母授经事。文献中还有关于王褒和茅盈从西王母得经的传说:"王褒字子登,斋戒三月,王母授以《琼花宝曜七晨素经》。茅盈从西城王君,诣白玉龟台,朝谒王母,求长生之道。王母授以《玄真之经》,又授宝书童散四方。"

❺ 对"中央楼阁"这个图像的讨论很多。我在 The Wu Liang Shrine: The Ideology of Early Chinese Pictorial Art 一书中总结了这些不同意见并提出了我的看法。见该书页 186~213。

图 21-23　山东滕县出土东汉西王母画像
图 21-24　山东嘉祥出土东汉西王母画像
图 21-25　山东微山两城出土东汉西王母画像

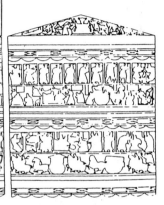

图 21-26　山东嘉祥东汉武梁祠画像分布图

氏祠），西王母和东王公出现在祠堂的左右山墙上。祠堂顶部的图像则代表"天"——或以祥瑞图像表现天命（如武梁祠，图21-26），或以雷公电母、北斗星君等神祇表现天界（如武班祠）。在这种图像组合中，西王母明显不是宗教崇拜的主要对象，也明显不具有至上神的神格。其意义一是象征仙界，一是象征阴阳中"阴"之一方，因此在一些情况下可以被儒家意识结构所吸收利用。❶ 西王母和东王公成对出现的情况也可以在陕西北部和山西西北部的画像石墓中见到，它们常刻在墓门的左右门柱上以象征阴阳对立的结构。❷

值得注意的是，虽然西王母在山东和中原多不作为至上神出现，但早在西汉末年以后这一带的画像石中就已经出现了一个涵盖阴阳的神祇形象，如在河南唐河县针织厂汉墓和另一块南阳画像石中，此神作男性巨人形象，手揽伏羲女娲之蛇尾（图21-27、21-28）。类似图像在其他河南和山东画像石中也可见到，但形态有所区别（图21-29、21-30）。在沂南北寨汉墓中，此神居中，一手拥伏羲一手拥女娲。研究者对这个形象的内容有不同意见，或称其为盘古，或称其为高禖、天帝或太一。虽然目前尚难对其定名下结论，这类"三元"图像似乎反映了一种与《易经》所说"太极生两仪，两仪生四象，四象生八卦"的二分系统有区别的宗教和哲学概

❶ Wu Hung, *The Wu Liang Shrine: The Ideology of Early Chinese Pictorial Art*, pp.116–117.

❷ 陈鸿琦：《西王母——汉代民间信仰举隅》，《历史文物》6卷4期（1996年），页38。

念。汉末道教经典中常宣传"三一为宗"的思想,如《太平经·甲部第一》说:"一以化三:左无上,右玄老,中太上。太上统和,无上统阳,玄老统阴。"❸《乙部·和三气兴帝王法》又说:"元气有三名:太阳,太阴,中和……此三者常当腹心,不失铢分,使同一忧,合成一家,立致太平,延年不疑也。"汤一介指出在《太平经》中,"三一为宗"这个概念不但为"治国至太平"提供了理论基础,而且是成仙不死的关键。❹再回过头看一看美术考古材料,有些东汉晚期的山东画像石墓似乎是按这种"三一为宗"的原理设计的。如济宁县南张东汉晚期墓出土的一块画像石上两面刻一系列"三分"图像,包括伏羲女娲及中央神祇,龙虎鹿"三跻",三神骑玄武,三人奔月,三首怪兽,等等(图21-31)。这个墓葬似乎对于研究早期道教美术有特殊重要性,原因是其画像包括不少其他墓葬所不见的题材。虽然内容意义尚无法尽知,但有些题材与道教信仰有密切联系是不容置疑的。如《抱朴子》载:"若能乘跻者,可以周流天下,不拘山河。凡乘跻道有三法:

❸《老子想尔注》和《太平经》同样强调神秘的"一"以连结道和气、阴和阳。

❹ 汤一介:《魏晋南北朝时期的道教》,页35~42。

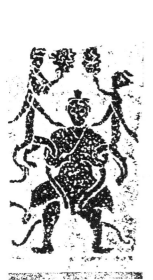
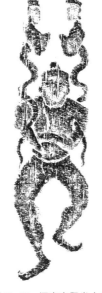
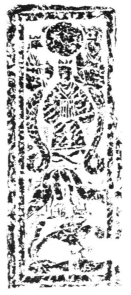
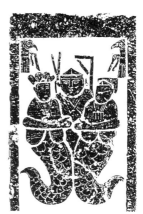

图21-27 河南唐河县针织厂东汉墓巨人及伏羲女娲画像　　图21-28 河南南阳出土东汉墓巨人及伏羲女娲画像　　图21-29 山东东汉画像石巨人及伏羲女娲画像　　图21-30 山东沂南北寨东汉墓巨人及伏羲女娲画像

汉代道教美术试探　475

图 21-31　山东济宁南张东汉墓出土画像石

图 21-32　山东沂南北寨东汉墓天帝使者及四神画像

❶ 葛洪：《抱朴子·杂应》，《诸子集成》8 册，页 70。

一曰龙跻，二曰虎跻，三曰鹿卢跻。"❶ 墓中所刻仙人骑龙虎鹿升天的图像与葛洪所说次序完全一致，证明"三跻"的思想在汉代就已产生了。

　　汉画中神怪形象众多而庞杂，其名称和象征意义多待考。但

某些可以确定的神祇似与道教信仰有直接关系。如林巳奈夫所考定的"天帝使者"形象，其特征是兽首，持五兵，以四神环绕(图21-32)。❷ 考古发现的汉代镇墓文中多次提到"天帝使者"或"天帝神师"，索安根据这些材料提出其为某种"天帝教"中的重要神祇，与早期道教组织如天师道等有密切联系。❸ 但总的来说，虽然学者在汉代画像石和画像砖上已发现了一些与道教有关的单独神像，到目前为止还没有发现道教群神谱系的图像表现。其原因一是系统化的群神图像可能在东汉道教中尚未出现。二是墓葬非举行宗教崇拜的公共场地，即使道教群神的偶像系统存在了也未必会出现在埋藏死者的坟墓中。不管是何种原因，对这种偶像系统有所追求的明确证据是在汉末、三国时期的三段镜、重列镜上发现的(图21-33、21-34)。这些铜镜对研究道教美术的发展极为重要，虽然林巳奈夫及苏赞尼·卡西尔(Suzanne Cahill)等学者已有论述，但仍值得进一步研究。❹ 而这是一个大题目，本文由于篇幅限制就不对此详细讨论了。

❷ 林巳奈夫：《汉代鬼神の世界》，《东方学报》46期(1974年)，页223~306。

❸ Anna Seidel, "Traces of Han Religion," 秋月观暎编：《道教の宗教文化》，页678~714，东京，平河出版社，1987年。

❹ 林巳奈夫：《汉镜の图柄二、三について》，《东方学报》44期(1973年)；Suzanne Cahill, "The Word Made Bronze: Inscriptions on Medieval Chinese Bronze Mirrors," *Archives of Asian Art* 39 (1986), pp.34-70; "Bo Ya Plays the Zither: Taoism and Literati Ideal in Two Types of Chinese Bronze Mirrors in the Collection of Donal H. Gram Jr.," *Taoist Resources* 5.1 (1994.8), pp.25-40.

图21-33 美国西雅图美术馆藏东汉至三国三段式神仙镜

图21-34 三国重列神兽镜

四、"求仙"的考古美术证据

人类希望不死的欲望是极其古老的,职业化的方士或神仙家在东周时期已相当活跃,至秦汉时进而渗入宫廷,对最高统治者的思想行为发生了重要影响。[1] 近年的田野考古为了解先秦至西汉早期的求仙方术提供了重要证据。从文献方面说,阜阳双古堆出土汉简《万物》是一部早期的本草、方术书。李零已注意到其中与神仙服食有关的简文"大抵皆在《抱朴子·内篇》之《杂应》和《登涉》两篇所述的范围内"。[2] 马王堆3号墓出土《五十二病方》记载丹砂、水银、硝石等炼丹常用的药物。[3] 这两座汉墓并且都出土了教导如何"辟谷行气"的文献。饶宗颐认为马王堆《辟谷食气》所述食六气之法为《陵阳子明经》佚说,而陵阳子则是《神仙传》中楚地的仙人。[4] 葛洪《抱朴子·遐览》亦载《食六气经》。出土文献中属于导引养生一类的书包括张家山汉简中的《引书》和马王堆《导引图》。二者又均与房中术和道家的内丹有密切关系。[5] 据李零研究,马王堆3号墓中与房中术有关的文献多达七种。[6] 从出土实物方面说,马王堆汉墓中有医疗器具。西汉南越王墓中发现"五色药石",包括紫水晶、绿松石、赭石、雄黄、琉璜。出土时这些药物位于铜铁杵臼旁边,显然是准备服用的。[7]《史记·仓公传》载齐王"自炼五石食之",《汉书》载王莽以五色药石及铜作威斗。葛洪《抱朴子》中所记五石虽然与南越王墓出土五石成分不同,但明显是继承了这个汉代传统。综合这些材料,我们可以说后世道家所行之辟谷、服饵、调息、导引、房中各术都可以从出土文献和文物中找到其汉代的渊源。

但如上所说,"方仙道"的目的不但是追求不死,而且也追求死后成仙。虽然后者是不得已而求其次的求仙途径,但因为人无不死,白日飞升终不过是梦想,因此在实施起来的时候,追求死后成仙反而变成是一般人最可行的手段。王充因此在《论衡·道虚篇》中说:"世学道之人,无少君之寿,年未至百,与众俱死。愚夫无知之人,尚谓之尸解而去。"[8] 幻想死后成仙的主要方法是通过对坟墓的营造装饰,所以这种幻想对墓葬艺术的影响也最大。

[1] 顾颉刚:《汉代学术史略》,上海,亚细亚书局,1935年。Wu Hung, *Monumentality in Early Chinese Art and Architecture*, Stanford, Stanford University Press, 1995, pp.165–176.

[2] 李零:《中国方术考》,页303~306,北京,人民出版社,1993年。

[3] 同上书,页309。

[4] 饶宗颐:《马王堆医书所见"陵阳子明经"佚说》,《文史》20辑,中华书局,1983年;李零:《中国方术考》,页324~330。

[5] 李零:《中国方术考》,页335~355。

[6] 同上书,页386~399、435~463。

[7]《西汉南越王墓》,页141,北京,文物出版社,1991年。

[8] 刘盼遂:《论衡校释》2册,页331。

汉代的墓葬常布置成一理想化尘世，其道理在《太平经》中说得十分清楚："今天上有官舍邮亭以候舍等，地上有官舍邮亭以候舍等，八表中央皆有之。天上官舍，舍神仙人。地上官舍，舍圣贤人。地下官舍，舍太阴善神善鬼。"❾《太平经》中的这个"三界说"可以和《仙经》中对三类神仙的定义联系起来："上士举形升虚，谓之天仙。中士游于名山，谓之地仙。下士先死后蜕，谓之尸解仙。"❿尸解仙必须先死后仙，因此需要坟墓。这也就是为什么墓葬中不但描绘理想尘世而且要表现灵魂成仙的原因。

概括起来说，对死后成仙的美术表现至少从东周晚期就已出现了，见于长沙出土的两幅帛画，一幅描绘站在新月上的一个女性，一幅描绘驾驭游龙的一个男性，二者均是死者肖像。⓫但通过画像把葬具或整个墓葬建筑转化成一仙境的努力似乎是从汉代才出现的。汉代以前的墓葬还主要是为死者安排一个象生的环境。秦始皇的骊山陵虽极尽奢华之能事，但据《史记》其墓室仍是布置成一个微观宇宙，上有天文，下有地理，尚不具仙境或仙人内容。目前所知最早带有这类内容的葬具是马王堆1号墓中红色内棺，上绘昆仑、神兽和羽人（见图21-1）。当西汉末年竖穴土坑墓逐渐被横穴砖石墓取代，葬具上的仙人和仙境形象就自然而然地转移到墓室壁面特别是墓室顶部，如卜千秋墓所饰天界中的西王母像。至东汉，棺椁画像只在四川等西南地区继续流行，中原地区则流行墓室壁画或石刻，但神仙题材则是二者共同的因素。以东汉晚期的几座大型墓葬为例，河南密县打虎亭2号墓中室山墙上绘有三株巨树和无数红衣仙人，⓬内蒙古和林格尔汉墓前室顶部绘有仙人骑象，⓭后室北壁有月宫桂树，山东沂南北寨汉墓前室中心柱上刻有东王公、西王母，以及仙人、佛像等等（图21-35）。

但仅仅把墓室安排成一个静止的理想世界并不能就此满足死后成仙的愿望，更重要的是如何通过艺术形象表现一个"死而不亡"的境界，即灵魂可以脱离死去的躯壳继续生存甚至进入仙境的过程。据最新考古资料，人死后可以还魂的思想在先秦时期就肯定出现了。⓮西汉前期的方士们已在大肆宣传"形皆销化，依于鬼神之事"的尸解奇迹。值得注意的是，大约同时的墓葬中也反映出灵魂可脱离尸体四处邀游的幻想。我曾著文讨论东汉画像中

❾ 王明：《太平经合校》，页698。

❿ 葛洪：《抱朴子》引。

⓫ 关于这两幅帛画在中国绘画史上的位置，见 Wu Hung, "The Origins of Chinese Painting: Paleolithic Period to Tang Dynasty," *Three Thousand Years of Chinese Painting*, New Haven: Yale University Press, 1997, pp.21-22. 中文见巫鸿：《旧石器时期（约100万年—1万年前）至唐代（公元618—907年）》，杨新等著：《中国绘画三千年》，页22，北京，外文出版社，1997年。

⓬ 河南省文物研究所：《密县打虎亭汉墓》，页294~295，北京，文物出版社，1993年。

⓭ 内蒙古自治区博物馆文物工作队：《和林格尔汉墓壁画》，页118、144，北京，文物出版社，1978年。

⓮ Donald Harper, "Resurrection in Warring States Popular Religion," *Taoist Resources* 5.2 (December, 1994), pp.13-28.

汉代道教美术试探 479

的车马，指出其中有两类形象表现死者的"旅行"，一类描绘把死者的尸体和灵魂送到坟墓的送葬行列，另一类描绘死者埋葬以后其灵魂离开坟墓的出游行列。❶这个传统可以追溯到西汉时期。在满城汉墓和大葆台汉墓这类诸侯王墓中，墓室门外的甬道尽头都安置有一套最华丽的车马仪仗。但这些车马并非朝向墓室内部，而是朝向外界（图 21-5、21-37）。到了东汉，实际的车马被刻画的车马取代，人造的艺术形象更能表达"灵魂出游"的幻想。如武氏祠某石室顶部的一块画像石描绘三个吊丧男子刚从车马上下来，手执魂幡，走向一个由坟冢、阙门和祠堂组成的墓地（图 21-36）。最前一人仰首举手，顺着他的手势，我们看见一缕云气从坟顶冒出。随此迂回盘绕云气，两辆生翼天马所驾的軺车在众多仙人的迎候下越升越高，最后到达东王公和西王母的面前。

汉代画像中最能说明车马行列象征意义的是山东苍山元嘉元年（公元 151 年）墓。

图 21-35　山东沂南北寨汉墓前室中心柱上的画像

图 21-36　山东嘉祥东汉武氏祠左石室顶部画像

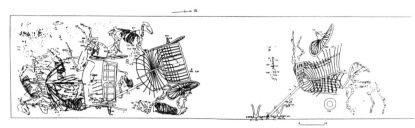

图21-37 北京大葆台西汉刘建墓随葬马车

① Wu Hung, "Where Are They Going? Where Did They Come From?—Chariots in Ancient Chinese Tomb Art," *Orientations* 29.6（1998.6），pp.22-31. 译文见本书《从哪里来？到哪里去？——汉代丧葬艺术中的"柩车"与"魂车"》。

图21-38 山东苍山东汉墓前室东壁送葬画像

此墓中画像石的安排十分严密，而且还出土了汉代刻石中绝无仅有的一方对画像逐一解释的题记。主室东西壁上方的两块画像表现一连续性送葬过程。西壁画像表现一队车马过桥，东壁画像则描绘死者亲属将其送至坟墓（图21-38）。象征死者灵柩的是一辆"羊车"，象征坟墓的则是一个门户半掩的"都亭"。墓中题记描述出丧行列过桥时有功曹、主簿、亭长等官员陪从，到达墓地时又有"游徼候见"。我曾专文讨论此墓的画像和题记及所反映的宗教思想，但当时没有联系其他墓葬铭文做比较研究。② 近日把苍山墓题记与东汉镇墓文对读，才恍然发现题记中的"亭长"、"游徼"等均为地下的阴官，清清楚楚地写在镇墓文中。如1935年修建同浦铁路时发现的一个瓦盆上所书219字丹书是天帝使者告诫一系列主管死者家墓的地下官吏的文书。其所告的冥吏就包括有"魂门亭长，冢中游击（即游徼）"等。③（由此我们也可知道画像中都亭的半开半掩大门叫做"魂门"。）苍山题记中的其他一些思想也和镇墓文很接近，如题记末说："长就幽冥则决绝，闭圹之后不复发。"而同浦铁路出土镇墓文说："生人筑高台，死人归，深自埋。"④ 苍山墓与镇墓文的这些联系的意义是不可低估的，由于这些联系，我们第一次有可能把一个2世纪中期墓葬和当时某种宗教体系的思想行为联系起来。由于学者公

② Wu Hung, "Beyond the Great Boundary: Funerary Narrative in Early Chinese Art," in John Hay ed., *Boundaries in China*, London, Reaktion Books, 1994, pp.81-104. 译文见本书《超越"大限"——苍山石刻与墓葬叙事画像》。我应该提到，在该文发表以前我在宾州大学就此题目做报告时，特里·克里曼（Terry Kleeman）就曾问到此题记与镇墓文的关系。

③ 郭沫若：《奴隶制时代》，页94，北京，人民出版社，1973年。

④ 以下镇墓文也反映了同样的思想："死人归阴，升人归阳。（生人有）里，死人有乡。生人属西长安，死人归东太山。乐无相念，苦无相思。"（胥文台镇墓文）"生人上就阳，死人人归阴。升人上就高台，死人口自藏。生人南，死人北，各自异路。"（陈敬立解殃瓶）

汉代道教美术试探 **481**

认这种宗教体系的思想行为与当时的道教或前道教（proto-Daoism）有关，[1] 苍山墓画像和题记中的思想亦可能和当时的道教或前道教有关。

但是苍山墓画像与镇墓文中的思想也有一个重要不同点，即画像除了表现为死者安宅以外，接下去就表现了死者灵魂成仙以及在死后世界中的享乐。在画像描绘死者亲属将灵柩送至坟墓以后，下

[1] 道安指责"解除墓门"为"三张伪法"之一端。见《二教论》，《大正新修大藏经》卷12，2103号，页140c。"解除墓门"是早期正一道的方术之一，《正一法文经章官品》中有记载。

图21-39 山东苍山东汉墓前室东壁小龛内墓主画像

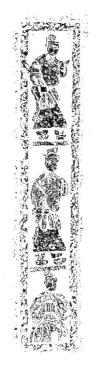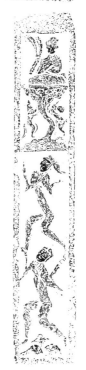

图 21-40　山东苍山东汉墓墓门画像

一幅石刻中就出现了死者的理想化肖像,在窈窕"玉女"(即仙女)的陪伴下进食(图 21-39)。再接下去两幅画的内容是歌舞伎乐和车马出行。这最后一幅出游图与主室中的两幅送葬出行图在内容上有根本区别。刻在墓门上方门楣上,这个行列从左向右行进,其目标是刻在右门柱上的西王母(图 21-40)。❷ 结合文献观察,我们可以认为镇墓文是为一般去世"俗人"安宅的,因此天帝使者所告诫者均为地下冥吏。而苍山墓画像则代表了一个更高的得道理想。《老子》说:"死而不亡者寿。"《想尔注》的解释为:"道人行备,道神归之,避世托死过太阴中,复生去为不亡,故寿也。俗人无善功,死者属地

❷ 发掘报告称西王母像在左门柱上,是采取了面向墓门外的方向。确切位置见该报告图一(四)。山东省博物馆、苍山县文化馆:《山东苍山元嘉元年画像石墓》,《考古》1975年2期,页124~134。

汉代道教美术试探　**483**

[1] 饶宗颐：《老子想尔注校笺》，页46，选堂丛书本。

官，便为亡矣。"[1] 可以说是把汉末道教徒眼中"送死安魂"与"死后成仙"的区别解释得再清楚不过了。

通过对以上考古美术材料的分析，可以看到某些西汉时期的形象和器物（如博山炉、玉衣、早期昆仑图像等）是道教出现前神仙家思想的产物，某些东汉新出的形象则可能与早期道教信仰和组织有关（如三跻、天地使者、地下冥吏等）。但达到这些理解所使用的分析方法仍是以建立图像和文献（包括铭文）之间的联系为主，所达之推论或结论虽可反映历史发展的大致趋势，但很难断定某一特例是否确实是道教图像，为道教徒所设所用。这种局限性引导我们提出下一个问题：有没有可能对汉代的"道教美术"做更严密的断定呢？我感到是可能的，但这就需要我们扩充现有的研究方法。本卷内所收的下一篇文章提出的地域美术考古方法可说是为达此目的的一个尝试，通过分析特定建筑、器物和图像类型的地域性分布和发展的方法对四川地区五斗米道的美术传统进行初步重构。这两篇文章因此在内容上是互相衔接的，可以看成是一个综合研究计划中的组成部分。

地域考古与对"五斗米道"
美术传统的重构

（2000年）

　　近年来对早期道教美术研究的发展很大，不少有关的实物和图像得到报道和关注，不少有研究有见地的论文也出现了，这个以往少有人重视的领域逐渐有可能发展成为中国美术史中的一个重要领域。❶ 但从另一方面看，目前对早期道教美术的研究主要还是集中在5世纪以降当老子和原始天尊等道教造像出现后。虽然一些学者有时也把汉代画像中的西王母或太一称为道教神祇，这种说法还有待于证明。我们都知道对西王母和太一的崇拜在道教发生以前早已出现。虽然这些神祇终被吸收到道教信仰中去，但如果从其晚近的发展来推定其早期的属性就不免是本末倒置了。因此，虽然很少有人怀疑道教美术在汉代的存在，具体确定这一艺术传统的产生过程和在各地区的发展流变还是一个有待解决的问题。

　　解决这个问题的一个前提是要认识到无论是道教还是道教美术在中国历史上都发生了极大变化，早期道教美术的面貌因此必然与晚期道教偶像有巨大区别。一般说来，对道教美术所做的任何界说都必须是历史的和能动的，既要考虑到这个艺术传统的持续性，又要考虑到其在不同时期和地区的特殊表现。在探讨早期道教美术概念时固然需要参照道教徒本身的看法，但这种看法并不直接提供宗教史或美术史上对道教美术的定义。特别是由于本文研究的对象是寺观道教图像系统产生前的道教美术，我们就更需要避免以晚近正统道派立场自居，斥不同宗派或早期流派为"异端"或"非道教"的倾向，而特别需要提倡对道教文化内在的复杂性、模糊性做细致的研究和观察。

❶ 近年对道教美术的综合研究包括王宜娥《道教美术史话》，北京，燕山出版社，1994年；Stephen Little, *Realm of the Immortals: Daoism in the Arts of China*, Cleveland:Cleveland Museum of Art,1988.

根据这些考虑，本文的目的是重构一个特定的早期道教美术传统。这里"美术"一词的用法接近"视觉文化"，指某一文化体所创造使用的各种视觉形象以及创作使用这些形象的机制和环境，不但包括图像、器物、建筑，也包括艺术家、赞助人和使用者的问题，宗教与礼仪的功能和环境问题，等等。这一文化体的成员具有共同视觉模式、习惯和语汇，并通过这些视觉模式和语汇认同。本文所希望重构的道教美术传统属于早期"天师道"一支，在2、3世纪内流传于四川和陕南一带，历史记载中也称作"五斗米道"、"正一道"或"鬼道"。天师道后来成为正统道教中的大宗，其前身五斗米道被认为是该教起源，而创立五斗米道的第一代"天师"张陵（或称张道陵）也就成为天师道的创始者。这一意义使得五斗米道备受研究者重视。道教史学者不断地从传世和考古发现的文献中发掘关于这一早期道教传统的史料，本文则希望从传世和考古发现的器物和图像中去发掘有关这个早期道教传统的视觉材料。

要实现这个目的我们需要对研究方法加以完善。因为关于五斗米道的文献对该教所使用的器物和偶像语焉不详，我们无法根据这些文献去断定这些器物和图像。但是这些文献并非与研究五斗米道艺术无关，只是它们的关系不是图像描述的关系，而是在其他层面上展开的。一个重要的层面是文化地理：通过比较某些建筑类型、器物和图像在一定时期的分布与文献记载中五斗米道在同一时期内的分布，我们就有可能发现二者间的历史关系。换言之，这种宏观的研究方法可能帮助我们断定的不是一两件物品或图像，而可能是一个波澜壮阔的地方性宗教艺术传统。

进行这一研究的基础是早期道教组织强烈的地域性。太平道主要分布在青、徐、幽、冀、荆、扬、兖、豫各州，五斗米道主要在四川和汉中。如果这两个教派真是如史书所说在民众中那样流行的话，我们可以假设其思想行为必然会在这些地区的物质文化遗存中，特别是在与宗教信仰和礼仪崇拜有关的物质文化遗存中反映出来。

检验这一假设的最好例子是四川和陕南地区，这是因为五斗米道在这一地区存在很多年，甚至在汉末三国初取得统治地位。

这里需要指出早期道教研究中，特别是对五斗米道的研究中长期存在的一个错误概念，即认为早期道教组织是平民或下层群众的组织。❶ 实际上文献记载东汉一代受道教思想吸引以至对道教的发展起了重大作用的人包括很多上层人士甚至帝王。以四川地区而言，章帝时益州太守王阜为蜀郡成都人，著《老子圣母碑》宣传道教思想。❷ 而五斗米道自开始也是与巴蜀地方的官僚阶层紧密结合的。该教创始人张陵出身世家，25岁就拜官江州令。其子五斗米道"嗣师"张衡被汉朝政府拜为郎中。其孙五斗米道"系师"张鲁更"自号师君"，以五斗米道"祭酒"代替地方长官，在现今四川中部和陕西南部建立了中国历史上第一个政教合一的道教政权。汉代中央政府"力不能征，遂就宠鲁为镇民（或作'镇夷'）中郎将，领汉宁太守，通贡献而已"❸。其下属甚至建议他正式称王。在此期间，五斗米道在当地具有极大权威，"民夷信向"，即便是"流移寄在其地者（亦）不敢不奉"。❹ 综合这些记载，可知道教在这一地区具有：（一）时间和地域上的相对稳定性；（二）地方统治者的支持和在社会上的广泛流行。这两个条件为从地域考古学角度研究四川地区的早期道教美术提供了一个基础。

我这里说的地域考古主要是指以考古发掘资料为基础研究特定建筑、器物和图像的地域性分布和发展的方法。"从地域考古角度研究早期道教美术"就是把这些建筑、器物和图像的分布与文献所记载道教的地方性做比较研究。本节涉及的几种美术、考古材料包括：（一）建筑，主要是画像崖墓和画像石棺；（二）器物，主要是钱树和铜镜；（三）图像，主要是各种神像。关于汉末四川道教地方性组织的主要资料是五斗米道的"二十四治"。学者多根据《无上秘要》卷二十三引"正一气治图"等文献确定二十四治及以后所增加的"复治"和"游治"的地点（图22-1）。❺ 基本上说，这些五斗米道的据点分布在一条南起西昌、北至汉中的广阔的带状地区，其核心是从乐山到绵阳的川西平原。这些"治"大多建于岷江、沱江、涪江中上游河流沿岸，是汉代人口密集的地区。虽然汉末至三国时期五斗米道在西南的传布可能远远超出这个地带，但这里明显是该教影响最大的地区。

❶ 如卿希泰《中国道教的产生、发展和演变》，页65～66；楼宇烈《原始道教——五斗米道和太平道》，页69。二文均收入文史知识编辑部《道教与传统文化》，北京，中华书局，1992年。

❷ 碑文载《全汉文·全后汉文》，卷32。

❸《三国志·魏志·张鲁传》，页263～264，北京，中华书局，1959年。

❹ 见《后汉书·刘焉传》及所引《典略》，页2436，北京，中华书局，1959年。

❺ 近年对此问题的一项综合研究是王纯五所编的《天师道二十四治考》，成都，四川大学出版社，1996年。

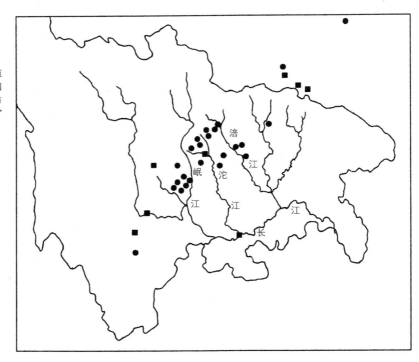

图22-1 巴蜀地区五斗米道二十四治分布图（圆形为二十四治，方形为其他"附治"和"陪治"）

画像崖墓和石棺

　　东汉至南朝时期的崖墓主要分布在西南地区，包括现在四川、云南昭通和贵州遵义地区（这后两个地区汉代属犍为郡，历史上与四川关系极为密切）。根据罗二虎调查，现知崖墓有数万之多，但有纪年的只有40座，最早是东汉永平八年（65年），最晚是刘宋元嘉十九年（442年）。[1] 虽然如图22-2所示崖墓似乎遍及整个四川地区，但其起源地则限于三江（岷江、沱江、涪江）上游的川西平原，至东汉中晚期才逐渐发展到其他区域。另一值得注意的现象是并非所有地区和时期的崖墓都有画像。从时间上说，大部分装饰有画像的墓葬属于晚期。[2] 从地域上说，只有川西平原地区，特别是在乐山、彭山、三台一带的崖墓有丰富画像，其他地区的崖墓则或无雕刻或只有极简单雕刻（图22-2）。[3] 但即使在川西地区，有画像的崖墓在所有崖墓中也是少数。据唐长寿统计，乐山地区现存崖墓约万座，但有画像的只有一百多座。[4] 他将乐山和彭山的画像崖墓分为：（一）发生期（安帝至质帝时期），（二）发展期（桓帝至黄巾起义前后），（三）

[1] 罗二虎：《四川崖墓的初步研究》，《考古学报》1988年2期，页142。

[2] 同上书，页151。

[3] 高文：《四川汉代画像石》，页5，成都，巴蜀书社，1987年。

[4] 唐长寿：《乐山崖墓与彭山崖墓》，页3，成都，电子科技大学出版社，1993年。

鼎盛期（黄巾起义至蜀汉时期）。❺ 后两期的崖墓有时储有画像石棺。据高文，这类石棺基本上全部分布在长江、岷江、沱江、涪江流域 (图22-3)。❻ 总结这些调查和研究，我们可以说画像崖墓和画像石棺流行的时期和地区也正是五斗米道流行的时期和地区。

唐长寿、高文和其他学者都已谈到，崖墓和石棺画像的内容以升仙为大宗。日本学者小南一郎近日更对四川出土石棺画像题材的配置规律做了颇有价值的研究，认为这些画像的构图反映了死者灵魂穿越天门到达神仙境界的旅程，因此也反映了死者的宗教信仰。❼ 这类画像内容自然是可以和早期道教的教旨联系起来的。但除了这种一般性的联系以外，一系列考古材料更指出某些崖墓和五斗米道的特殊的和直接的联系。这些材料包括两类，一类是墓中所刻的符号、题记和图像，另一类是所埋葬的器物。以符号

❺ 同上书，页57~58。

❻ 高文：《四川汉代画像概论》，《四川文物》1997年4期，页21~27。对这些画像石棺和石函最详尽的出版物是高文、高成刚《中国画像石棺艺术》，1~78号。

❼ 小南一郎：《平成7年度——平成8年度科学研究费补助金成果报告书》，课题编号：07610014，1997年3月。

图22-2 巴蜀地区崖墓分布图（斜线所示为画像崖墓集中发现的地区）

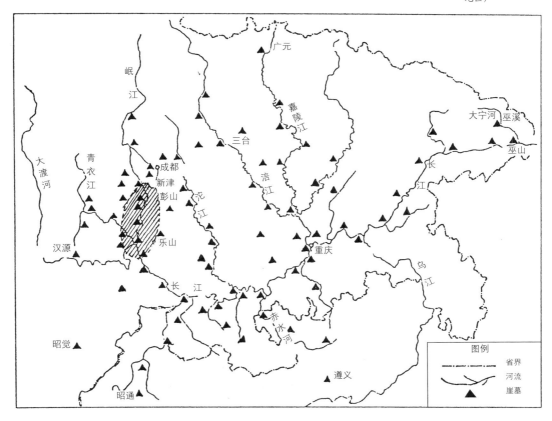

地域考古与对"五斗米道"美术传统的重构

图 22-3 巴蜀地区画像石棺发现地点

而言，彭山和乐山的一些崖墓在墓门或后室门楣正中雕刻"胜"的符号（如彭山 M45、M166、M169、M530）(图 22-4)。"胜"是西王母所佩重要象征物，把"胜"作为一个象征符号雕刻在墓门上方似乎标明墓主的宗教信仰。另外也有一些墓在同样位置上雕刻龙虎衔璧（乐山三区 M99、彭山 M355）或龙虎衔钱（双塘三区 M26）这样的图像。四川画像中的神祇常坐在龙虎座上。龙虎也是道教的重要象征并和五斗米道有特殊关系，如《神仙传》等书说张陵得道时见天人"金车羽盖，骖龙驾虎"。"龙虎"又为道教有关内、外丹文献中的重要术语。天师道以后在龙虎山立"正一玄坛"，此山之得名也是传说张陵在此修炼成功而龙虎出现。由此，在门楣上标识龙虎似乎也和墓主的道教信仰有关。如此说可以成立，则石棺上所刻的大量"胜"和龙虎的形象也应有同样意义 (图 22-5)。

以画像而言，麻濠一区 M1 墓中刻一人像，据唐长寿描述"头戴

图 22-4 乐山和彭山崖墓门框上方所刻不同形状的"胜"

图 22-5 合江张家沟崖墓出土石棺上所刻"龙虎"画像

异形高冠，身着长袍，左手持节杖，右手持药袋……画像位于后室甬道门侧位，与死者关系更密切"(图22-6)。唐长寿认为此像描绘的是一个方士，并引《史记·封禅书》和《汉武内传》证明沟通神人的方士均持节杖。❶唐氏此说甚有道理，但我亦想指出据《典略》，东汉太平道和五斗米道神职人员"师"亦"持九节杖为符祝"。❷考虑到该墓所在地为五斗米道中心，此像所描绘的可能不只是一般意义上的方士，也可能就是五斗米道的师或祭酒。手持类似节杖的形象也出现在石棺上，如南溪三号石棺侧面中间刻一半开半掩的门(称"魂门"或"天门")。门外一人似乎刚刚乘仙鹿至此，正执杖下跪作谒见状。其谒见的对象在门内，为正面端坐于龙虎座上一个神人(图22-7)。长宁二号石棺亦刻有一人随鹿前往仙境的图画，但这里代表仙境的不是一个主神，而是"仙

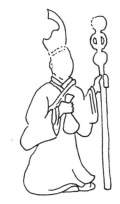

图 22-6　乐山麻濠一区 1 号墓中所刻人像

❶ 唐长寿：《乐山崖墓与彭山崖墓》，页 122。

❷ 《后汉书·刘焉传》及所引《典略》，页 2436。

图 22-7　南溪出土 3 号石棺画像

图 22-8　长宁出土 2 号石棺画像

地域考古与对"五斗米道"美术传统的重构　491

① 高文、高成刚：《中国画像石棺艺术》，9号，页27。

② 刘体智：《小校经阁金文》，北京，1935年，16.38。关于"三段镜"为蜀镜的讨论，见下文。

③ 邓少琴：《益部汉隶集录》，1949年。

④ 见饶宗颐《老子想尔注校证》，页160，上海，上海古籍出版社，1991年。

⑤ 洪适：《隶续》，卷3；陈垣《道家金石录》，页4，北京，文物出版社，1988年。

⑥ 唐长寿：《乐山崖墓与彭山崖墓》，页122。

⑦ 同上书，页122引。

⑧ 张君房辑：《云笈七签》，卷75。见蒋力生等校注《云笈七签》，页464~470，北京，华夏出版社，1996年。

⑨ 罗二虎：《四川崖墓的初步研究》，页162。

⑩ 冯广宏、王家祐：《四川道教古印与神秘文字》，《四川文物》1996年1期，页17~19。

⑪ 傅勤家：《中国道教史》引，北京，商务印书馆重印本，1998年。

⑫ 绵阳博物馆：《四川绵阳何家山一号东汉崖墓清理简报》，《文物》1991年3期。

⑬ 霍巍：《三段式神仙镜とその相关问题についての研究》，《日本研究》19集（1999年），页35~52。

人六博"的场面（图22-8）。①另外，这个形象又见于四川雅安的高颐阙，也站在一个半开半合的"天门"旁边。《小校经阁金文》卷十六著录的一面带铭"三段神仙镜"很可能产于蜀地，其上有两个这种持节杖的人物，分别站在"先人"和"神女"面前。②因此，虽然这些画面不同，但此"持节"形象都处于神人之间的位置。

以题辞而言，简阳东汉崖墓中有"汉安元年（142年）四月十八日会仙友"的石刻题记（图22-9）。③研究者一般认为是五斗米道信徒所题，此崖墓因此是道徒聚会或试图遇仙的所在。另重庆渝北区龙王洞崖墓中的阳嘉四年（135年）刻辞称该墓为"延年石室"，也明显反映了神仙家或道教思想（图22-10）。著名的《祭酒张普题字》记五斗米道祭酒张普和几个教徒授"微经"事。全文为："熹平二年（173年）三月一日，天表鬼兵胡九□□□仙，历道成玄，施延命道正一，元[其]布于伯气。定召祭酒张普、萌生、赵广、王盛、黄长、杨奉等，诣受微经十二卷。祭酒约施天师道法无极才。"此题记证实文献中称五斗米道为"鬼道"、"天师道"、"正一道"以及关于"鬼卒"、"祭酒"等教职的记载，也肯定了五斗米道有经典行世的事实。"伯气"即"魄气"，谓阴气之魂。④以此观之，此题记实为五斗米道信徒胡九墓葬刻辞，"历道成玄"即谓其死后升仙，而刻辞的目的是记载诸位祭酒前来施法事。洪适说此题字"字划放纵，剞斜略无典则，乃群小所书"⑤。虽名为碑，实为崖墓刻辞。

图22-9　简阳逍遥山崖墓刻辞　　　　图22-10　重庆渝北区龙王洞崖墓刻辞

再看墓中出土物品，考古学者曾在一座乐山崖墓（麻濠三区 99 号墓）前室发现地面掘有小坑，坑中陶罐，内盛云母和其他矿石。❻陆游《藏丹洞纪》也记载了同样现象："石室屹立，室之前地中获瓦缶，矮，贮丹砂，云母，奇石，或灿然类黄金，意其金丹之余也。"❼由于这些矿物均为炼丹药物，又由于崖墓中的前室犹如享堂，是举行祭祀的地方，在这里埋葬这些药物应与道教仪式有关，从而说明了死者和祭祀者的宗教信仰。《云笈七签》中整整一卷收集了以云母为仙药的服方。❽另外，罗二虎认为崖墓中盛行的石灶可能是炼丹砂的。❾如此说可以成立的话，则可作为崖墓与道教关系的另一证据。

1973 年资阳县城南乡崖墓出土一铜印，上面文字非篆非隶，冯广宏和王家祐认为与道教符文似属一类。据统计，目前所知具有类似印文的铜印至少已有六例（图 22-11），其中一枚为 1992 年都江堰市出土，一枚四川省博物馆收藏，看来都是四川出土的。❿检查文献记载，天师道从来就有用印章的传统。据恽敬《真人府印》一文，"其道数千年止用阳平印"，印文"有阴阳变化之理，乃鬼道符号也"。⓫虽然这些铜印的确切年代难于决定，但考虑到资阳崖墓的时代和五斗米道用印的传统，很有可能为五斗米道遗物。这类铜印在崖墓中发现可证明死者为道教徒。另外，1989 年绵阳何家山一号崖墓出土两面铜镜。其中一面为三段式神仙镜。⓬霍巍近日著文力证这种镜不但为当地所造，而且很可能与五斗米道（或称"鬼道"）有密切关系。⓭该墓又出钱树和钱树座，可能也是当地道教遗物（见下文）。

(A) 古印谱之一　　(B) 古印谱之二

(C) 都江堰西河乡红梅村 1992 年出土　　(D) 四川省博物馆藏

(E) 资阳城南乡崖墓 1973 年出土　　(F) 传世某印

图 22-11　巴蜀地区出土印章上的道符

钱树和三段式神仙镜

钱树是汉代西南地区特有的一种随葬器物。树座多为陶制，偶尔石刻。树身植于树座上，均以青铜铸成（参见图13–25）。由于铜质树枝上常饰有钱币纹样而获"钱树"或"摇钱树"之名。但这个名称不见于汉代文献，亦不能概括铜树的全部装饰内容和意义。实际上，有些树上虽铜钱繁多，但都作为树叶出现。每一树枝所烘托的主要形象则为端坐在龙虎座上的神人，周围辅以羽人、舞乐、六博、天马、玉兔等人兽形象。在另一些树上的神人形象更为突出，几具中心偶像的意味。类似的神人神兽形象也常常出现在树座上。因此，如果一定要给这种器物起一个名字的话，"神树"可能是更恰当的称呼。❶

据美国学者苏珊·埃里克森（Susan Erickson）统计，已发表的钱树和树座已达到八十余件。除少数为东汉中期以及三国和晋代的以外，绝大部分为东汉下半叶墓葬所出。其发现地点主要在川西

❶ 陈显丹已提出这种看法，见 Chen Xiandan, "On the Designation 'Money Tree'," *Orientations* 28.8(September 1997), pp.67–71.

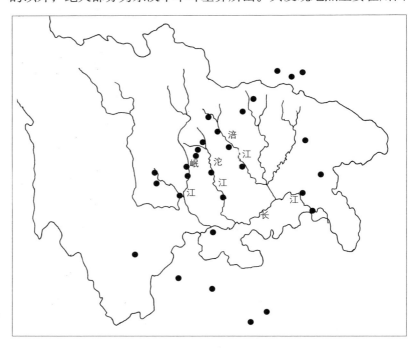

图 22–12　巴蜀地区出土钱树和钱树座的地点

平原，少数在川东、贵州、陕南和其他邻近省份（图 22-12）。❷ 中国学者鲜明总结出土摇钱树的中心分布区为："北起陕南汉中附近，经广元、绵阳、三台、广汉、彭县、成都、新津、彭山、庐山，南至西昌、昭通……其主要分布呈带状，与二十四治的分布基本相合。"❸ 五斗米道二十四治的总部为阳平治，上治在彭县，下治在新都，张鲁时迁至陕南汉中勉县。❹ 据鲜明这三地都有相当数量的摇钱树出土，阳平治所在地阳平山（天回山）即出有三件。❺ 总结这些调查和研究，这种器物的存在时间和流行地区也与道教在四川产生发展的时期和地区相合。

钱树和钱树座上的神人神兽图像基本与崖墓和石棺的画像一致，应该是同一宗教艺术的产品。但陶塑的树座则给艺术家提供了更大的自由去创造生动的形象。在整个汉代艺术中对"求仙"这一概念最成功的表现可说是四川成都市郊出土的一件陶钱树座（图 22-13）。整个座的形状是一座圆柱形高耸入云的山峰。若干行人正在登山，先行者已达到接近山顶的第三层，后随者仍在第一、二层上艰苦跋涉。这件作品可说是 2 世纪四川道教徒对《淮南子·地形训》中一段话的创造性图释："昆仑之邱，或上倍之，是谓阆风之山，登之而不死。或上倍之，是谓悬圃，登之乃灵，能使风雨。或上倍之，乃维上天，登之乃神，是谓太帝之居。"这件雕塑作品除了对仙山的结构和求仙的过程有极生动的表现外，以我所知这是目前发现最早表现"洞天"的作品：座上每重山都有一洞穴，穿越过去就达到一个新的境界，而最高的境界则是山顶上的天界。

在讨论钱树宗教涵义时我们应该注意《云笈七签·二十八治部》所记载的一个关于阳平治的传说：当地富人张守珪领养了一无家少年，后与一无家少女结为夫妇。"一旦山水泛滥，市井路绝，盐酪既缺，守珪甚忧。新妇曰：'此可买耳。'取钱出门十数步，置钱树下，以杖扣树得盐酪而归。后或有所要，旦令扣树取之，无不得者。其夫术亦如此……守珪请问其术受于何人，少年曰：

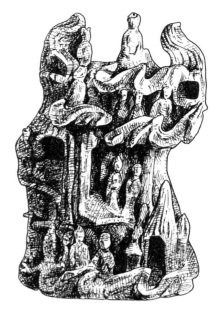

图 22-13　成都郊区出土陶钱树座

❷ Susan N. Erickson, "Money Trees of the Eastern Han Dynasty," *Bulletin of the Museum of Far Eastern Antiquities* 66(1994), pp.5-115.

❸ 鲜明：《论早期道教遗物摇钱树》，《四川文物》1995 年 5 期，页 10。

❹ 王纯五：《天师道二十四治考》，页 87~100。

❺ 鲜明：《论早期道教遗物摇钱树》，页 10。

① 张君房辑《云笈七签·二十八治部》。见蒋力生等校注《云笈七签》，页 158，北京，华夏出版社，1996 年。

② 湖北省博物馆《鄂城汉三国六朝铜镜》，页 10~16；霍巍：《三段式神仙镜とその相关问题についての研究》，页 35~52。

③ 绵阳博物馆《四川绵阳何家山一号东汉崖墓清理简报》。

'我阳平洞中仙人耳，因有小过谪于人间，不久当去。'……旬日之间，忽然夫妇俱去。"❶ 不论这个传说是否与钱树信仰的起源有关或者是钱树信仰的流变，它说明了这种器物与阳平山道教仙人的关系。

"钱树"以外，另一种与五斗米道有密切关系的器物是叫做"三段式神仙镜"的一种铜镜。这一名称指镜中心部分的构图，以两条水平线划分为三部分，每部分中饰以不同形象（图 22-14、22-15）。从上至下，第一部分的中心图像是一个伞盖或"华盖"，旁立若干人作鞠躬礼拜状。侧方坐一形体较大、肩生双翼之神人。第二部分或中部以镜钮为中心由两个对称图像组成，多为西王母和东王公，但有时则为龙虎或神兽。第三部分或下部的中心是一个曲线形"8"字图像，可能是"连理树"母题的变形，旁边也有仙人围绕。对这种镜的发源地历来有不同说法，但近年来将其定为"蜀镜"的看法得到越来越多考古材料的支持。俞伟超首倡此说，霍巍近日又著专文加以证明。❷ 其最坚强之论据为四川绵阳何家山一号崖墓中出土的一面典型"三段式神仙镜"。❸ 此外，类似的铜镜

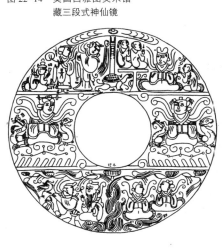

图 22-14 美国西雅图美术馆藏三段式神仙镜

图 22-15 故宫博物院藏三段式神仙镜

也在陕西南部地区出土，出土地点包括西安郊区等地。❹ 如前所述，五斗米道在 2 世纪末 3 世纪初已将其势力扩展至陕西南部，张鲁的活动中心实际上在汉中。因此蜀镜在陕西出现是完全合理的。

由于这种蜀镜在日本也有发现，霍巍将其传播和五斗米道的流传联系起来。据《三国志·张鲁传》，张鲁在汉中以"鬼道教民，自号师君"❺。又据同书《刘焉传》，张鲁的母亲亦"以鬼道教民"❻。"鬼道"指五斗米道，因此该教信徒也叫"鬼卒"或"鬼兵"。有意思的是《三国志·倭人传》中载"鬼道"在当时传入日本，其女王"卑弥呼事鬼道能惑众"❼。日本群马县等地发现的"三段神仙镜"因此可能是"鬼道"遗物。按霍巍此说很有道理，上述刘体智《小校经阁金文》中所载的铜镜进一步提供了对"三段镜"为蜀镜及与五斗米道关系的双重证明。此镜装饰图案的整体构图为三段式，但细部图像特殊且有铭文如"太君"、"先人"、"大王"、"胡考"、"王吏"、"神女"等❽。值得注意的是上下两段中都有一个手执节杖的人，似正在对"先人"和"神女"行礼膜拜。我在上文谈到这种图像见于四川画像石棺上，而执节杖的人很可能是称为"师"的五斗米道道士。

再看大部分"三段镜"上的纹饰，学者一致同意中段的神人是西王母和东王公。林巳奈夫提出下段中部的"8"形图像为传说中的"建木"，可从。❾"建木"是古代神话中的一棵巨树，《山海经·海内经》说它在"南海之内，黑水、青水之间"，仍语焉不详。❿ 但《淮南子·堕形训》则不但举其具体地名而且赋予其作为宇宙中心的重大意义："建木在都广……盖天地之中。"高诱从此进一步发挥："建木在都广南方，众帝所自上下。"⓫但都广在哪里呢？汉代文献均未指明其确切地点，只有汉以后的文献对此有明确的说法。根据这些文献，"都广"也叫做"广都"。《华阳国志·蜀志》载："广都县，（成都）郡西三十里。"⓬但成都西在汉末到魏晋时期是什么地方呢？恰恰是五斗米道中心地区，属阳平治。很可能五斗米道利用了古代"建木"神话，把自己的宗教圣地定为"天地之中"、"众帝所自上下"的地点。回头再看一看"三段镜"上的纹饰，"建木"两旁的形象明显是各种神仙，或老或少，有的似乎还拿着通

❹ 陕西省文物管理委员会《陕西省出土铜镜》，图 75、76，西安，陕西人民出版社，1958 年。

❺ 《三国志》，《魏书·张鲁传》。

❻ 《三国志》，《蜀书·刘焉传》。

❼ 《三国志》，《魏书·倭人传》。

❽ 刘体智：《小校经阁金文》，卷 16，48。

❾ 林巳奈夫：《汉镜の图柄二、三について》，《东方学报》京都 44 册（1973 年）。

❿ 《山海经·海内经》。

⓫ 《淮南子·堕形训》；《吕氏春秋》高诱注。

⓬ 《华阳国志·蜀志》。明代杨慎在其《山海经补注》中说得更为直截了当："黑水广都，今之成都也。"

天地的节杖。这种枝干回旋盘绕的神树形象也出现在四川出土的石棺和钱树座上。如上述长宁二号石棺上刻有若干与神仙传说有关的图像，其中就有这样一棵大树，一个男子在树下正与一女子告别，似乎就要沿此树升天（见图22-8）。同样一棵大树也出现在广汉出土的一个彩绘钱树座上，其枝干耸入天界，覆盖着西王母及其仆从。❶ 这个钱树座把传说中的"建木"与名称不详的"钱树"联系起来。我在上文谈到"钱树"和五斗米道的关系以及在阳平治等地的发现情况，再考虑到树上装饰的神像和树枝回旋盘绕的形态，也可能所谓的"钱树"就是"建木"吧！

一旦明确"三段镜"和五斗米道的关系，我们就可以进一步解释顶段中的图像。林巳奈夫认为该段中的有翼神人是天皇大帝，居天之北极，而"华盖"图像则表示北极星侧方的华盖星座，以九颗星组成，"所以覆盖大帝之座也"❷。学者对此说提出不少质疑，如樋口隆康认为把天皇大帝画在侧面而把覆盖大帝的华盖画在正中不合情理❸。我很同意这个意见，但希望对这段画面的内容提出新的解释。在我看来，画面中的"华盖"图像是个关键，而任何对此图像的解释都必须考虑到它的三个特点：（一）它的位置说明它是整个铜镜装饰图案中最重要的图像；（二）它是周围神、人敬礼崇拜的对象；（三）其伞柄总是立在一个乌龟或龟蛇合体的"玄武"背上。把这些特点与文献进行综合研究，我认为这个图像表现的是早期道教仪式中对老子的崇拜。

随道教的发展老子逐渐被神化，不但成为"道"的化身，而且被当作道教的祖师来崇拜。老子神化的这个过程大约是在1世纪和2世纪中完成的。但对老子具体祭祀的最早记载则是关于汉桓帝刘志延熹八年和九年（165年和166年）两年中的宗教活动。据《后汉书》，桓帝于延熹八年正月和十一月两次遣中常侍到老子的故乡苦县立庙祠老子，❹ 并让边韶撰《老子铭》，其中说桓帝梦见老子因此"尊而祀之"❺。次年这位皇帝"亲祠老子于濯龙（宫），文罽为坛，饰淳金扣器，设华盖之座，用郊天乐也"❻。这里所说的"文罽"是有织绣纹饰的毡毯，"淳金扣器"即"纯金扣器"，是口沿上镶金的祭器。而"华盖之座"则是为老子所设的在祭祀时接受供品和礼拜的"位"。根据这个记载，桓帝在祭祀中并没有

❶ Chen Xiandan, "On the Designation 'Money Tree'."

❷《晋书·天文志》；林巳奈夫《汉镜の图柄二、三について》。

❸ 樋口隆康《古镜》，页227，新潮社，1979年。

❹《后汉书·桓帝纪》，页316。

❺《后汉书·边韶传》，页2624。

❻《后汉书·祭祀志》，页3188。

使用老子的偶像，所设之"华盖之座"就是老子的象征。这种不设偶像的做法完全符合早期道教中祭祀老子的仪轨，理由是老子为"道"之化身，因此不可也不应描绘成人形。这种做法直到南北朝时期仍然流行，如法琳在其《辩正论》中说：

> 考梁陈齐魏之前，唯以瓠芦盛经，本无天尊形象。案任子《道论》及杜氏《幽求》并云：道无形质，盖阴阳之精也。《陶隐居内传》云：在茅山中立佛道二堂，隔日朝礼。佛堂有像，道堂无像。王淳《三教论》云：近世道士，取活无方，欲人归信，乃学佛家，制立形象，假号天尊及左右二真人，置之道堂，以凭衣食。梁陆修敬为此形也。[7]

根据这一记载，早期道教中只崇拜经书而无偶像，直到陶弘景的时候仍延循这种崇拜方式。因此，对持这种观念的汉代道教徒来说对老子的表现只能是象征性而非写实式的。值得注意的是，不少材料说明四川地区的道教传统特别推崇对老子的象征性表现。如早在1世纪下半叶益州太守、蜀郡人王阜所著的《老子圣母碑》称"老子者，道也，乃生于无形之先，起于太初之前，行于太素之元，浮游六虚，出入幽冥"[8]。这种超自然的老子肯定是无法具体描绘的。至2、3世纪之交，五斗米道中的正统派特别反对某些道教徒实行的偶像崇拜。传张鲁所著的《老子想尔注》中说："至道尊，微而隐，无状貌形象也。但可从其戒，不可见知也。"[9]并因此大肆攻击对"道"或老子的造像崇拜："今世间伪伎指形名道，另有服色名字，状貌短长，非也，悉邪伪也！"[10]

绵阳何家山崖墓出土"三段镜"上的铭文也支持这一解释。虽然此铭多有残损而不可尽读，但其中叙述画像内容的词句包括"翠羽秘盖"一语，明显是指镜上的"华盖"图像。而"秘盖"一词特别突出了这个图像的宗教神秘意义。镜铭最后一句祝词是"其师命长"。史载五斗米道的一种教职人员叫做"师"，或为此镜的所有者和使用者。

以"三段镜"上伞盖为老子象征的另一项证据是承载此盖的龟座。葛洪在《抱朴子》一书中记载了以一面或多面铜镜"观想"神仙的方法。根据他的记载，最值得道教徒"观想"的神仙莫过于太上老君或老子，一旦得见其"真形"就可以"年命久长，心

[7]《大正新修大藏经》，52.535a。参见陈国符《道藏源流考》，页268~269，北京，中华书局，1963年。

[8]《全汉文》11册，"全后汉文"卷32。

[9] 饶宗颐：《老子想尔注校证》，页17。

[10] 同上，页17，又见页19。

如日月，无事不知"。葛洪所描写的老子的真形不是画在镜上的，而必须通过修道者"谛念"得到。值得注意的是葛洪说老子"以神龟为床"❶。此处"床"指坐榻。因此以伞盖和龟座二图像组成老子的"华盖之座"可说是再贴切不过了。考虑到道教修炼中用铜镜的习惯以及"三段镜"和五斗米道的关系，这种镜也可能就是用来"观想"老子真形用的宗教器具吧。

❶ 葛洪：《抱朴子·杂应》；王明：《抱朴子内篇校释》，页273~274。

神　像

《老子想尔注》以"指形名道"为"邪伪"，所反对的可能只是对老子而非对所有神仙的偶像崇拜。四川画像中有很多正面端坐在龙虎座上的神像，论者均称之为西王母像。但这里我想提出一个大胆的问题，即是否这些图像所表现的真的都是西王母？这个问题的提出基于三个因素：

第一，随着考古资料的不断增加，我们开始注意到这些图像中的差异。学者都同意西王母最重要的一个象征物是她头上所戴的"胜"。但不少发掘的四川"西王母"像并不戴胜。有的戴冠冕，有的戴三峰突起的尖顶帽，有的戴加鹖羽的平顶冠，有的戴如后代道士所戴之小冠（图22-16～22-19）。值得注意的是，这几种冠都是男性所戴，而"胜"则是汉代女性装饰。❷ 由于这些图像都表现中心神祇，很难设想他们的冠戴可以由画者随意处置，甚至男女不分。更有可能的是这些不同的冠戴象征不同的神祇。类似的情形在佛教艺术和其他宗教艺术中屡见不鲜：往往不同神祇的基本形态非常相似，只是某些服饰特点标明其不同身份。很可能因为西王母画像出现最早，其基本形态（如正面端坐的形态和龙虎宝座等）就为描绘多种道教偶像提供了一个蓝本，但随后产生的神祇则以图像学的细微特征加以区分。

第二，据道教学者研究，五斗米道是一种具有主神崇拜特征的多神教，并已开始发展一个神祇谱系。其根据是《正一法文经章官品》等天师道文献中所说的

❷ 见孙机《汉代物质文化资料图说》，页246~247，北京，文物出版社，1991年。

图22-16　巴蜀画像石中戴不同冠饰的神像之一

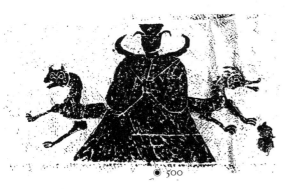

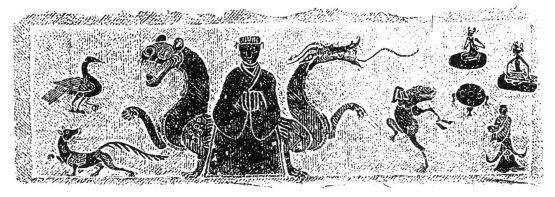

图 22-17 巴蜀画像石中戴不同冠饰的神像之二

"百二十官",包括玉女君、无上天君、盖天大考将军等等,每个神灵各有所治所主。❸ 如果此说可信的话,则可以想见五斗米道信徒会根据不同性别、地位、场合及所求来选择所膜拜的神祇。不同墓葬中或石棺上出现不同神祇形象是十分自然的。虽然我们目前还无法为四川画像中各种神像定名,但可以认为这一"造神运动"已是当地东汉中晚期至三国时期宗教艺术的一个重要特点。

第三,四川画像中的西王母与"秘戏图"共出而似乎具有某种

❸ 见卿希泰主编《中国道教史》,页 62~164,第一卷,成都,成都人民出版社,1998年。

图 22-18 巴蜀画像石中戴不同冠饰的神像之三

图 22-19 巴蜀画像石中戴不同冠饰的神像之四

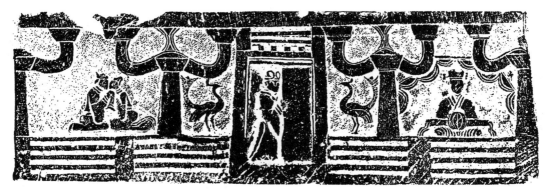

图 22-20　荥经出土石棺画像

❶ 关于四川发现的"野合图",见高文《野合图考》,《四川文物》1995年1期,页19~20。

❷ 南京博物院:《四川彭山汉代崖墓》,页16,北京,文物出版社,1991年。

❸ 见 Chen Xiandan, "On the Designation 'Money Tree'." 与此有联系的雕刻包括彭山县双江崖墓门楣上的善身人面像以及彭山 M951 中的"蹲熊像",二者均暴露其生殖器。论者或引《诗经·斯干》中"维熊维罴,男子之祥"一语解释这些形象为男性生殖力之象征,见唐长寿《乐山崖墓与彭山崖墓》,页70。

❹ 见饶宗颐《老子想尔注校证》,页9、13。

❺ 如俞伟超《东汉佛教图像考》,《考古》1981年4期,页346~358;吴焯《四川早期佛教遗物及其年代与传播途径的考察》,《文物》1992年11期,页40~51、67;拙文 "Buddhist Elements in Early Chinese Art(2nd and 3rd century AD)." *Artibus Asiae* 47.3/4(1986), pp.263~347. 译文见本书《早期中国艺术中的佛教因素(2—3世纪)》。

❻ 拙文 "Buddhist Elements in Early Chinese Art(2nd and 3rd century AD)."

特殊意义。这一地区目前发现与"性"有关的图像可分为两种,一种是或与"桑间濮下"传统有关的"野合图",一种是与成仙思想有关的男女拥抱亲吻像,或称"秘戏图"。❶我之所以认为这后一种形象与成仙思想有关是因为其或与西王母像共同出现或装饰于崖墓内显著位置。如1972年荥经发现的一具画像石棺,侧面中部浮雕一半开半掩的魂门或天门,门内右部帷帐内是头戴胜、凭几端坐的西王母,门内左方是一对拥抱亲吻的男女(图 22-20)。类似的亲吻像也雕在崖墓内,最著名的一个例子是北京故宫博物院所藏的男女亲吻像。此像原来位于彭山 M550 墓门上方第三层门楣上。与荥经石棺上的着衣男女有别,此处男女二人半裸并坐,男子以手握女子乳部(图 22-21)。❷其他类似的例子亦见于乐山麻濠一区1号墓和三区22号墓。更有甚者,1995年广汉出土一个陶质供案。案座正面饰一浮雕戴"胜"的西王母像,拱手端坐于龙虎座上。案顶中央供一直立的"且"(即阳具模型),案两端各坐一半人半兽形象,均暴露其勃起之阳物(图 22-22)。❸这里需要回答的一个问题是为什么这些和"性"有关的图像常与西王母像共出,一个可能的解释是随着五斗米道所崇拜的神祇逐渐增多,每一神仙就被赋予更特殊的职能和象征意义。在这个趋势下西王母就越来越与"性"和生殖崇拜联系起来。这一发展和西王母在汉以后中国文学中的意义也是一致的。我们也可以考虑四川亲吻图像与道教"房中术"的关系。荥经石棺画像明显为升仙题材,故宫藏的男女亲吻像在墓门上方的位置也反映同样思想。学者认为《老子想尔注》为蜀中"天师道一家之学"。虽然该书反

对"伪伎"一派的房中术，但仍教导"精结为神，欲令神不死，当结精自守"，"男女阴阳孔也，男当法地似女"，"能用此道，应得仙寿"。❹对"正统"的房中术仍持鼓励态度。

对五斗米道艺术进行研究也使我们重新考虑四川发现的所谓佛像的宗教意义，这些材料是近年通过考古发掘而不断增多的中国早期佛像中的一部分实例。不少学者对这些材料做了收集整理工作，为继续研究其来源、传播、性质等问题打下基础。❺一个重要的问题牵涉到这些所谓"佛像"的文化内涵和宗教功能。虽然它们无可非议地是来源于印度佛教美术，但其在汉代美术中的文化内涵和宗教功能是不是也是佛教的呢？这个问题引导我们去考察这些"佛像"的建筑环境和使用、其所装饰物品的性质，以及与其他图像的关系。大约十几年前我曾著文讨论这些问题，注意到目前所知汉代美术中的佛教因素，包括佛像和其他来源于佛教艺术的题材，大都发现于墓葬或道教寺观遗址。这些形象的引进是因为它们被用来宣传传统的神仙观念或为萌芽中的道教美术提供了材料。❻本文为这一观点提供了更具体的宗教文化环境。根据不断增加的考古材料，我们基本上可以认为四川所发现的2世纪至3世纪的"佛像"实际上是当地道教美术的一个组成部分，与其把它们叫做早期佛教图像，不如把它们称为早期道教图像。

在各地发现的早期"佛像"中，四川的几件可以说是在地域上最集中，也是在形态上最接近印度佛像原型的。但根据文

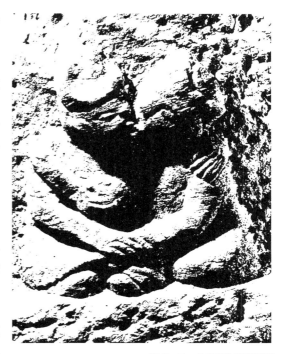

图 22-21 故宫博物院藏原彭山 550 号墓入口上方雕刻图 22-22

图 22-22 广汉出土陶供案

图 22-23　乐山麻濠崖前室浮雕佛像

献记载，在这些形象出现的 2 世纪末至 3 世纪初这一时期内，佛教并没有在四川一带流行，相反地倒是道教在这里占有统治地位。但是这个矛盾并不难解决，因为种种证据说明了这些"佛像"新的宗教文化内容。仔细观察一下，我们发现这些外来神像往往与传统神仙家或道教题材混用；这些形象多用来装饰与四川道教信仰大有关系的崖墓、钱树和钱树座；而且这些形象目前只在五斗米道中心地区的川西平原发现。

　　墓葬中的早期佛像包括著名的四川乐山麻濠和柿子湾崖墓内以及山东沂南汉墓前室中心柱上的"佛像"。四川各像明显更接近印度佛像原型，顶有肉髻，头后有圆光，着圆领通肩大衣，右手作施无畏印，左手持衣角（图 22-23）。但比较起来，柿子湾像则有所蜕变，如吴焯注意到的"肉髻高耸似冠，不如麻濠佛像符合造像仪轨"[1]。沂南墓中"佛像"的修改痕迹就更为明显，与印度原型相去极远，一个坐像虽手作施无畏印，头上的肉髻居然被画成了一顶小冠。从与其他图像的搭配来看，这些"佛像"从不是独立的，而是属于神仙家或道教图像体系。如沂南"佛像"所饰之中心柱上又有西王母、东王公像和其他种种传统神仙题材。类似的配置也发现于内蒙古和林格尔汉墓，其前室顶东西侧画东王公和西王母，南北侧画两个来源于印度佛教美术的题材，"仙人骑白象"和"舍利"。麻濠墓中的

[1] 吴焯：《四川早期佛教遗物及其年代与传播途径的考察》，页 45。

"佛像"刻于前室正壁门楣，而门楣上的另一个浮雕形象是一个龙头，二者遥相呼应。从建筑功能来看，这些图像均装饰私人墓葬以表达死后升仙的幻想，与在寺院中作为僧侣和公共崇拜对象的印度佛像之功能大相径庭。再从发现地点来看，四川和山东均为早期道教中心。沂南墓中还发现了"天帝使者"这类道教图像，❷我们也讨论了乐山崖墓与五斗米道的密切关系。

❷ 林巳奈夫：《汉代鬼神の世界》，《东方学报》46册（1974年），页223~306。

不少带有佛像的器物是随葬的明器，因此也应该看做是墓葬的一部分，与死后成仙的思想联系起来解释。大部分2世纪末至3世纪的这类标本出于五斗米道盛行的川西平原，包括陶俑与钱树，后者因其出土地点和制作特点也应该定为明器。铜质钱树上的佛像见于绵阳何家山崖墓中，残存的摇钱树树枝上饰有一连串佛像。每个佛像有头光、肉髻，穿圆领通肩大衣，唇上有髭，尚保存相当浓厚的犍陀罗风格。值得注意的是该墓中的陪葬器物还包括一面"三段神仙镜"。另一组发现于忠县涂井几座邻近崖墓中。各像头后均有圆光，右手作施无畏印，左手持衣角，与乐山崖墓中的浮雕"佛像"形态一致。❸但值得注意的是其肉髻也常常变化为其他形状，或扁圆长大或如平盘状。何家山崖墓出土其他钱树残片上有仙人、龙、璧等，和该墓所出"佛像"一起组成一个统一的装饰图案系统。

❸ 赵殿增、袁曙光：《四川忠县三国铜佛像及研究》，《东南文化》1991年5期。

钱树座上的"佛像"以1942年彭县崖墓中出土的一件最为著名，其姿态同于崖墓中和钱树上"佛像"，而且也与其他神仙或道教图像相配。吴焯注意到佛像基座上原定为"二龙戏珠"的一组图像实际上是一龙一虎，这个钱树座上"佛像"的位置因此和龙虎座上的西王母及其他四川神像相似。❹从形态上看，这一对龙虎与上文讨论过的四川崖墓和石棺上的龙虎完全一致（见图22-5）。此外，他还注意到这件雕塑的两个特点，一是佛像的肉髻竖立有如冠帽，二是佛像两旁的侍者并非菩萨，而是一汉一夷。这些特点都反映了对印度佛像的改造。除钱树外，论者也发现四川的一些陶俑具有佛像因素，如乐山西湖塘出土的一个立俑冠饰莲花，右手作施无畏印，忠县崖墓中的11件坐俑"额前眉际有类似佛教的白毫相"等等。❺

❹ 吴焯：《四川早期佛教遗物及其年代与传播途径的考察》，页40。

❺ 同上书，页40~42。

这些考古材料所反映的佛、道混杂的情况完全可以从宗教史中得到证明。以佛和神仙说的关系而言，汉代关于佛陀的文献多

把他当作一个"西方仙人",甚至早期佛教文献如《四十二章经》、《理惑论》等也不例外。以佛和道教崇拜的关系而言,在东汉历史上道教的产生和佛教的传入不可分割,自1世纪开始就常作为一个事件提到。如《后汉书·楚王英传》记载"楚王诵黄老之言,尚浮屠之仁祠"❶。桓帝主要崇拜老子但兼崇佛,"宫中立黄老、浮屠之祠"❷。这种风尚在南北朝时期仍然流行,如《南齐书·张融传》记张"病卒,遗令入殓左手执《孝经》、《老子》,右手执小品《法华经》"❸。甚至连一代道教大师陶弘景亦佛道兼信。前边提到他在茅山立佛道二堂,隔日朝礼。《南史·陶弘景传》又说他"曾梦佛授其菩萨提记云名为胜力菩萨,乃诣鄮县阿育王塔,自誓受五大戒"。临终的时候他留下遗言说他的丧礼要由和尚道士共同举行,而其丧服既要有冠巾又要有袈裟。❹根据这些记载,我们很容易理解在墓葬和道教崇拜中使用佛教形象的现象。

与早期道教使用佛像有密切关系的一个道家理论是所谓的"老子化胡"说。根据这个传说最早的一个版本,老子在西出函谷关后入夷狄之境,变成了佛陀。此说至少在2世纪下半叶就已开始流传,首先见于《后汉书·襄楷传》中襄楷在166年所上奏议,然后载于3世纪作者鱼豢的《魏略·西戎传》和皇甫谧的《高士传》中。❺因此,汉末和魏晋时期的不少道教徒认为佛陀就是老子或老子的化身。又由于当时不少道教徒认为与"道"等同的老子是不可描画的(见上文),佛陀的形象就有可能成为表现老子或其他道教神仙的替代。从这点出发,甚至佛陀的形象也被说成是老子发明的。僧顺在其《答道士假称张融三破论》中逐条辩驳道士提出的十九条理论,其中一条是:"论云:胡人不信虚无,老子入关故作形象之化也。"❻据此说,佛像是老子为了传播道教而创造的,按现在的说法也就是道教艺术的一部分。

结　论

从地域考古角度研究早期道教美术是一个大题目,本文的目的只在于发现一些线索,为进一步研究提出一个方向。以上讨论可总结为几个基本论点或假说:(一)崖墓和石棺画像的主要内容为成仙,

❶《后汉书·楚王英传》。

❷《后汉书·襄楷传》。

❸《南齐书·张融传》。

❹《南史·陶弘景传》。

❺《后汉书·襄楷传》页1082:"或云老子入夷狄为浮屠。"鱼豢《魏略·西戎传》中所说为裴松之注《三国志》所引,页859~960。皇甫谧《高士传》中所说为法琳《辩正论》所引。

❻僧祐:《弘明集》,卷8。《大藏经》第52有册,2102号。

因此与早期道教的目的一致。（二）崖墓和石棺画像中的一些特殊象征图案，如刻在墓门上方的"胜"和龙虎形象可能标识死者为五斗米道信徒。（三）崖墓中所发现的道教铜印、题记、炼丹药物及神仙镜等材料也多说明死者的宗教身份为五斗米道信徒。（四）崖墓和石棺画像中大量正面端坐神像可能代表五斗米道信奉的神祇，其不同冠戴和陪从者象征其不同身份。（五）"三段神仙镜"上的"华盖"图像表现早期道教中对老子的非偶像崇拜，而"建木"形象则反映了五斗米道对传统神话的改造利用。（六）五斗米道流行地区发现的"佛像"应为道教造像。（七）画像崖墓、石棺、钱树集中在五斗米道中心地区川西平原，其鼎盛时期亦与五斗米道的鼎盛时期重合。（八）我们所常称道的"四川汉代画像"实际上主要流行在五斗米道地区和时期，其与东部画像的共同因素（如西王母、六博、舞乐、"魂门"或"天门"等形象）说明艺术题材的传播及两地思想和宗教的联系。其与东部画像的不同因素（如主神的特殊形象和对"秘戏"题材的兴趣等）则说明地方文化的差异及思想和宗教的侧重。五斗米道所奉经典来自东部，其创教人张陵亦来自汉代画像最发达的山东西南部。学者认为四川画像的产生和发展远比东部要晚，大约从2世纪末至3世纪初才达到繁盛时期。而这一时期恰恰是道教从东部传入四川后长足发展的时期。种种证据指出四川画像艺术的出现和发展与道教的传播有密切关系。

 本文所论早期道教偶像（包括早期"佛像"）的产生和发展或可为重新理解南北朝时期道教偶像打下一个新的基础。论者多以《隋书·经籍志》所载北魏太武帝为寇谦之"于代都东南起坛宇……刻天尊及诸仙之像而供养焉"为根据而把道教造像的开始定为5世纪上半叶。❼ 这个结论值得重新考虑。本文的讨论证明道教偶像的起源远早于5世纪，但长期以来这类偶像带有很大的地方性和随意性，老子的形象或被禁止或以其他象征性图像代替。5世纪道教艺术中的两大变化，一是以佛像为蓝本直接描绘老子，二是当权者对道教和道教偶像崇拜给以大力支持。这两个发展无疑对道教艺术的规范化和普及化起了重要作用。但由于无论是道教和上层的结合还是道教美术对佛教美术的吸收都是汉代以来的长期现象，这些变化应该被解释为历史的延续和演变，而不是突然的变革和创新。

❼ 如卿希泰说"根据文献记载，道教造像大约起始于南北朝初年"。见《中国道教史》，第一册，页460。

"地域考古"方法仍可用于对道教美术在南北朝时期发展演变的研究。如目前大部分南北朝道教造像集中在陕西和四川,这应该不是偶然的现象。❶这两个地区在历史上是五斗米道的据点,汉中尤其在张鲁时期成为其统治中心。张鲁于215年投降曹操以后,大批五斗米道信徒北迁,或定居长安一带的渭北或移居至洛阳和邺城,在这些地区形成新的教团和道教文化据点。以后受北魏太武帝重用,"重整天师道"的寇谦之的祖上就是在这一时期由汉中徙居长安的五斗米道世家,后来又移至洛阳。和寇谦之大约同时的"楼观派"成为北方道教的重要宗派,领袖多来自长安地区,其中心在陕西周至县,和道教造像最集中出现的耀县接近。楼观派尊尹喜为祖师,而尹喜据传说原是函谷关的关令,当老子出关时成为老子的弟子并请老子写下《道德经》五千言。晋代编写的《化胡经》"言喜与聃化胡作佛"❷。因此,据此说变成佛的道教圣人不但有老子而且有尹喜。楼观派典籍中对道教神仙真人的描述常混合佛、道因素,如《关尹内传》说尹喜随老子入罽宾国后,"坐莲花之上,执《道德经》咏之"❸。《无上真人内传》中对道教三圣——太上、老子、太一元君的描写是"太上头并自然髻,顶映天光,着九色锦绣华文之帔,衣天衣。二圣七色之帔。各坐莲花之上"❹。把这些描写和当地道教造像比较,其共同处是很清楚的。❺同样,天师道在东南沿海一带的流传发展也和汉代以后当地艺术的发展大有关系。沿着这些线索追寻下去,我们对魏晋南北朝时期中国艺术的理解可能会增加一个方面。

❶ 神冢淑子:《南北朝时代の道教造像・宗教思想史の考察を中心に》,京都,京都大学人文科学研究所,1991年。除此书所统计者外,近日成都市内又发现一尊梁代道教造像。关于南北朝时期道教造像的研究很多,在此不一一列举。

❷ 法琳《辩正论》引晋末竺道祖《晋世杂录》。估计此说出自已佚的王浮《化胡经》。

❸ 《三洞珠囊》卷九《文始先生无上真人关令内传》,《正统道藏》42册,页33893。

❹ 《一切道经音义妙门由起》引《无上真人内传》,《正统道藏》41册,页33039。

❺ 见卿希泰《中国道教史》,第一册,页461。

无形之神

中国古代视觉文化中的"位"与对老子的非偶像表现

（2002 年）

本文考察对道教神祇老子的早期象征性表现形式。其中心议题是：在老子偶像出现之前，道教礼仪中是如何去表现这一最重要的道教尊圣的？这个问题的产生是因为我们对早期道教实践的理解中似乎存在一个矛盾：一方面，学者们一致认为，随着道教在 2 世纪作为一种宗教信仰出现，老子由一个具体历史人物——东周文献《道德经》的作者——逐渐变成了宗教崇拜中的超自然神祇。[1] 这种变化的一个确切迹象是，一些文献证实至少在 2 世纪中期左右，老子在一些特殊的建筑场所中得到供奉并接受固定的享祠。

但另一方面，学者们也都同意在 5 世纪以前，中国人并没有制作老子的偶像以接受这类供奉。法琳《辩正论》中的一段文字是支持这一观点的著名证据，几乎被所有讨论道教艺术和老子偶像产生问题的学者所援引。[2] 法琳是生活在唐代的一个佛教僧侣，出于攻击道教的目的，他反而给我们留下了有关他所攻击对象宗教实践的重要信息。他的大致论点是，根据道教自己的说法，"道"是超越形、体的概念，不可能成为艺术描绘的对象，更不可以用人的形象来表现。因此当中古道士开始制作人形道教神像的时候，他们实际是在模仿佛教的偶像。在法琳看来，这种模仿说明了道教的伪劣。

为了支持他的观点，法琳征引了道教大师陶弘景（456—536 年）的事迹：据记载，当陶弘景在南京附近的茅山创立他的宗教社团的时候，他同时建了两个"堂"，一个是为了礼拜道家的神，另一个是为了礼拜佛教的神。这段文字中关键的一句话是："佛堂有像，道堂

[1] Vivia Kohn, *God of the Dao: Lord Lao in History and Myth*, Ann Arbor, 1998, pp.39-41.

[2] 《大正新修大藏经》，2110.52.535a.

中古佛教与道教美术

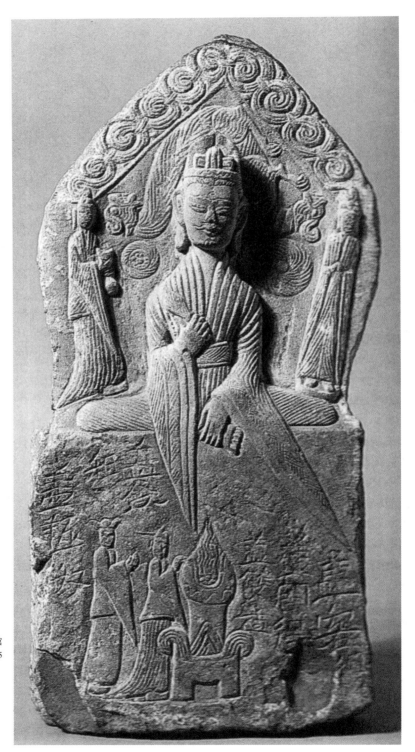

图 23-1　日本大阪市立美术馆藏北魏延昌四年（515年）盖氏造道像

无像。"但是因为道教偶像在陶弘景以前已经出现，所以这种安排可能并非陶弘景的创造，而可能是延续了一个较为古老的传统。作为道教偶像在此以前出现的证明，法琳在同一文章中提出早于陶弘景约半个世纪的陆修静（406—477年）已经制造了人形的老子像。

《魏书》等历史文献支持法琳将道教偶像的创制年代确定为5世纪的说法，该书记载寇谦之（365—448年）在大约430年前后模刻天尊和其他道教神祇像之事。这些文献记载进一步被实物遗存所证实。中国、日本和西方的一些学者对现存早期道教雕像已经做了相当透彻的研究，其中神冢淑子编订了一份南北朝时期的49件实物遗存的目录。❶ 这些雕像大多作于6世纪，只有四件可上推到5世纪；但最早的一件，即著名的魏文朗碑，其制作年代至今仍有争议。

因此，虽然自2世纪中期以降在道教信众中间已存在广泛的老子崇拜，但老子像却仅仅在250至300年之后才出现（图23-1）。在老子像出现之前的这三个世纪里，这位尊神是如何被表现的呢？这个问题或可以从另一个角度提出：尽管这一时期不存在老子的人形偶像，但必然存在对老子的某种象征性表现，在礼仪建筑中确定其作为供奉和尊崇的主体身份。那么，这种象征形式是什么呢？

要回答这一问题，有必要重读《后汉书》中对老子祭祀崇拜的最早记载。虽然这些记载已经反复为研究早期道教史的文章所援引，但我相信如果深入细致地阅读这段史料，我们仍能发现被忽略了的重要信息。对于这一事件的记载散见于《后汉书》中的"桓帝本纪"、"襄楷传"、"西域传"、"祭祀志"四章中，所记的是发生于165年和166年中的一系列事件。❷ 根据这些文献以及郦道元《水经注·渦水》中的记载，在165年汉桓帝遣中常侍左绾和管霸为使节前往老子的出生地苦县，立祠供祭老子。同时又命令当地官员、作家边韶作《老子铭》，勒石立碑于老子祠堂旁。这篇文章后来被宋代金石学家洪适收入他所著的《隶释·卷三》中。文中将老子说成是宇宙的创造者，提高到无可再高的地位。次年，桓帝又将老子祭仪搬入皇宫，使这一宗教活动进一步升级。《后汉书》和《续汉志》均记载了桓帝于洛阳濯龙宫设祭坛拜老子和黄帝事。❸

许多学者已指出这一系列事件是老子由一位历史人物变为宇

❶ Kamitsuka Yoshiko, "Lao-tzu in Six Dynasties Daoist Sculpture," in L. Kohn and M. LaFargue ed., *Lao-tzi and the Tao-te-ching*, Albany, 1998, pp.63-85, 69.

❷ 范晔：《后汉书》，页313、316~317、1082、3188，北京，中华书局。

❸ 《后汉书》，页3188。《续汉志》，引自《后汉书》，页320。

图 23–2 纽约大都会博物馆藏传李公麟《孝经图》局部

❶《后汉书》，页 3188。

宙之神的转折点。但我所感兴趣的是这一转变中的一个细节，即桓帝在 166 年所立祭台的形式和意义。下面的文字是《后汉书》对这个礼仪场所的描述："（桓帝）亲祠老子于濯龙。文罽为坛，饰淳金扣器，设华盖之座，用郊天乐也。"❶ 值得注意的是，这里并没有提到老子的像，这个至高无上的道教神祇是以"华盖之座"来象征的。是这个神奇的"座"表示了老子的存在和神性。在古代中国，这种"座"所标志的是一种"位"，其作用不在于表现一个神灵的外在形貌，而在于界定他在一个礼仪环境中的主体位置。

这里，我需要放大讨论的范围，谈一谈"位"这个概念及其来源。一方面是因为这个概念对于理解老子的早期象征性表现

至关重要,另一方面也能帮助我们发现道教崇拜和其他汉代礼仪间的联系。大致说来,"位"是一种特殊的视觉技术(visual technology),通过"标记"(marking)而非"描绘"(describing)的方法以表现主体。我之所以称之为一种"技术",是因为它给一个完整的视觉表现系统提供了基本概念和方法。如我在另文中曾说明过的,许多文本和图像都是基于"位"的概念而产生的。❷ 一个例子是收于《礼记》中的先秦文献"明堂位",在界定统治者的权威性时并非是依靠对他的实际权力的描述,而是通过确定他被朝臣、诸侯、蛮夷首领层层环绕的中央位置。

在宗教领域,在祖庙中祭祖时,祖先的神灵当以牌位示之。现藏纽约大都会博物馆、传李公麟的《孝经图》中即有对这种场面的精彩描绘(图23–2)。图中的牌位并非描绘祖先形貌,而是作为其处所的标记。而祖先的形貌则需要礼拜者在为期三天的过程中来努力唤出,这种形貌因此是生者对死者的一个心理影像。因此《礼记·祭义》中教导说:"齐三日,思其居处,思其笑语,思其志意,思其所乐,思其所嗜。齐三日,乃见其所为齐者。"

这种思想同样反映在马王堆3号墓出土的一件西汉早期绘画中(图23–3)。该画绘于一矩形锦帛之上,从题识和形象来看应该是表示"丧服"制度中亲属关系的一幅"图",其中黑色和红色的方块代表同一家族中的不同成员,其谱系关系由他们的相对位置以及缔结他们的连接线表示。值得注意的是,这个"抽象"的图表的上方画有一个红色的华盖,其意义应与这幅图的特殊宗教和礼仪性质有关。

此外,《汉旧仪》中有一段对东汉皇室宗庙内部安排的很有价值的记载。❸ 宗庙中主要的供奉对象是汉代开国皇帝高祖,由

❷ 见收于本书的《"图""画"天地》一文。

❸ 《后汉书》,页3195。

图 23-3　湖南长沙马王堆 3 号西汉墓出土帛画

帐盖下面的一个"座"象征。文中特别说明这个帐为一个"华盖",而且祭器上还镶有金边——同样的用语也见于濯龙宫中对老子的祭祀。虽然汉代的宗庙早已不复存在,但与之类似的灵座在许多汉墓中可以看到。但这类人为建构的空间在考古文献中鲜有提及,其基本原因是"位"并不是一种可以归类定名的实际物件,而是由多种器物构成的空间。考古学者在发掘报告中通常将这些器物分别归入不同的"材料种类"(诸如金属、木制、纺织品);而艺术史家常常以这些工艺品为例证,去分析某个单一艺术传统的历

图 23-4　湖南长沙马王堆1号西汉墓棺椁平面图

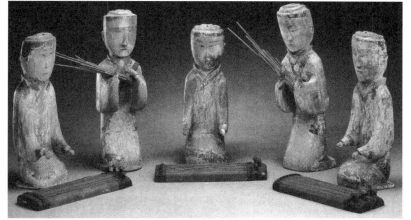

图 23-5　湖南长沙马王堆 1 号西汉墓出土奏乐木俑

史演进。在这两种研究中,"位"这个空间都消失了。

这里我希望说明的是,虽然这种"位"看起来空洞,但它可说是墓葬中的一个最关键的组成部分,因为它是为墓主人的不可见的灵魂而专设的。例如在著名的长沙马王堆 1 号墓中,軑侯夫人的棺箱为四个"边箱"围绕(图23-4)。与东、西、南三个装满随葬物的边箱不同,位于棺箱北方的头箱相当空,布置得像是一个舞台。墙上挂着丝织的帷帐,地上铺着竹席,精美的器物陈列在一张无人的坐榻前方,坐榻配有厚厚的垫子,其后方又衬以彩绘屏风,明显是给一个无形的主人而准备的一个座。❶座周围所摆放的物品透露了主人的身份:坐榻前方是两双丝鞋,榻旁有一个拐杖和两个装有化妆品和假发的奁。这些物件都属于已故女主人的私有品。(学者们已注意到,发现于同一墓葬中的彩绘铭旌上面所绘軑侯夫人也挂着一根拐杖,拐杖似乎与坐榻旁的拐杖有某种联系。)与这些实物一起构成軑侯夫人灵魂之位的还有几组俑,包括八个歌舞者在五个乐师的伴奏下表演节目(图23-5)。这场表演安排在头箱的东端,与西端的坐榻遥遥相对。我们很容易想象那位不可见的軑侯夫人在坐榻上一边享用饮食,一边观看表演的情形。

类似的位也出现在满城 1 号墓即中山王刘胜的墓中,他的"玉衣"已经闻名世界。该墓建于山崖之内,主要部分是一个设置得像个祠堂的大墓室,其中心是两个空座,原以帷帐覆盖(图23-6)。排列整齐的器物和俑分列于中央座位的前方和两旁,显然在模拟一个礼仪性的供奉环境。因为在附近的刘胜夫人窦绾的墓葬(满城 2 号墓)中没发现有这类的"座",所以我曾推测刘胜墓中的两

❶ 对此墓的综合分析,见 Wu Hung, "Art in Its Ritual Context: Rethinking Mawangdui," *Early China* 17 (1992), pp.111-145. 译文见本书《礼仪中的美术——马王堆再思》。

图 23-6 河北满城西汉刘胜墓复原图

1 填充的墓道
2 甬道
3 储藏室
4 车库
5 中室
6 主室
7 厕
8 围绕墓室的隧道

❶ Wu Hung, "The Prince of Jade Revisited: Material Symbolism of Jade as Observed in the Mancheng Tombs," in Rosemary E. Scott ed., Chinese Jades, Colloquies on Art and Archaeology in Asia no. 18, London, 1997, pp.147-170. 中译文见本书《"玉衣"或"玉人"？——满城汉墓与汉代墓葬艺术中的质料象征意义》。

❷ 班固：《汉书》，页 3952，北京，中华书局。

❸ 同上书，页 3955。

❹ Lukas Nichel, "Some Han Dynasty Paintings in the British Museum," Artibus Asiae, LX:1 (2000), p.73.

个座位有可能是为他们夫妇二人的灵魂而准备的。❶ 换言之，尽管窦绾有自己的墓葬，但她的灵魂在她丈夫的墓中"陪祭"。这对夫妇在祭祀中的不同地位反映在他们座位的安排上：一个（可能是刘胜的"位"）坐落在中轴线上，而另一个（可能是窦绾的"位"）被置于它的旁边略靠后处。这两个座位的共存，令人回想起刘胜的同父异母兄弟汉武帝生前的一段轶事。汉武帝的宠妃李夫人不幸早亡之后，汉武帝非常渴望再见到她，方士少翁承诺为武帝召回李夫人的亡魂。据《汉书》记载：

（少翁）乃夜张灯烛，设帷帐，陈酒肉，而令上居他帐，遥望见好女如李夫人之貌，还幄坐而步。又不得就视，上愈益相思悲感，为作诗曰："是邪、非邪？立而望之，偏何姗姗其来迟！"❷

武帝还写过一长篇赋文表达自己的哀伤，以这几句结尾："去彼昭昭，就冥冥兮，既下新宫，不复故庭兮。呜呼哀哉，想魂灵兮！"❸

因此，在这个故事中也有两个相向的帷帐，分属汉武帝和李夫人，而李夫人的帐也与亡魂联系起来。无独有偶，满城墓中的死去的王室夫妇似乎也各有一个覆有帷帐的座。但这种"座"并非仅属于社会上层的专利，一些考古遗迹表明，在汉代和汉代以后，这一丧葬礼俗同样也为低层官吏乃至于平民阶层所享有。这段时期的许多中、小型墓葬中都在前室建有一个特别的"台"或"坛"，其上的祭品和陶制器皿往往围绕一块空地，因此构成死者的"位"。如在洛阳附近七里河发现的一座 2 世纪砖室墓中，其前室西部为特别修造的平台所据（图 23-7 中 C 标识的区域），台上一块空位的前方设有一个几案，其上摆着碟子、盘子、耳杯和筷子，几案

的外部是舞蹈、杂技陶俑。根据这一安排，倪克鲁（Lukas Nichel）因此得出这样的结论："几乎可以肯定这个空位是为墓主人预留的。"❹ 甚至当有些墓葬开始在墓室中绘制墓主像以后（如河北安平和山东苍山的两座东汉壁画墓），这种葬俗仍然持续。如在敦煌佛爷庙湾的一座 3 世纪晚期墓葬中，主室中的一个壁龛中绘有帷帐，下有覆盖竹席的台状坐榻，有饮食器具和一盏灯置于榻前（图23-8）。无论是榻上还是帷帐内却都不见有主人的像，这个空位明显是留给一个无形的灵魂的。

我们所讨论的这些文献和考古遗迹揭示了汉代的一个礼仪传统：一个祭祀场合中的空位代表着该场合中所供奉的对象，同时也意味着供奉者精神集中的焦点。古代世界其他宗教传统中礼拜者所崇奉的人形偶像不属于这种宗教、礼制传统。这种以座位隐喻主体的形式促使礼拜者对礼拜对象做形象化的想象。很显然，桓帝在濯龙宫为老子设立的"华盖之座"是这个视觉传统的产物。

濯龙宫已不复存在，我们只能据文献资料对其做些推测。但幸运的是，汉代及其稍后出现的一类铜镜，所装饰的一种图像或许正是表现了老子的这种"位"。这类铜镜通常被称为"三段式神仙镜"，顶段的中心是一个象征性的图像。正如分别藏于西雅图美术馆和北京故宫博物院的两件铜镜所显示的那样（图23-9、23-10），这个图像由竖立在龟背上的一个开敞的伞盖构成，几

图 23-7 河南洛阳七里河东汉墓

图 23-8 敦煌佛爷庙湾西晋墓壁龛

个人物，包括一个"玉女"，站立在旁边向着伞盖致敬。伞盖的另一方一般饰有一个有翼神人。

学者们对这些形象提出了不同解释。例如，林巳奈夫认为伞旁的那个有翼神人代表位于天之北极的天皇大帝，伞象征着靠近北极、由九颗星组成的华盖星座。[1] 林巳奈夫的观点受到樋口隆康和霍巍的挑战，樋口隆康认为将华盖星置于中央而将天皇置于一

[1] 林巳奈夫：《汉镜の图柄二、三について》，《东方学报》44册，页28~34，京都，1973年。

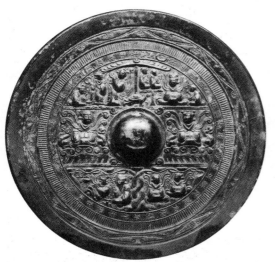

图23-9 美国西雅图美术馆藏三段式神仙镜

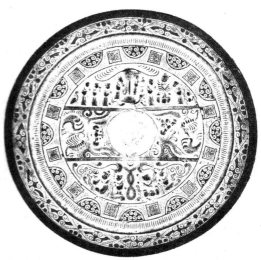

图23-10 北京故宫博物院藏三段式神仙镜

旁不合逻辑。[2] 我同意这一异议，并希望对这个伞盖的图像做出一个新的解释。在我看来，对这个图像的任何解说都必须考虑到三个重要因素：1. 在"三段镜"的装饰程序中，它被安排在最显要的位置；2. 它的构成形式是立在龟背上（在某种意义上是由龟和蛇组成的玄武身上）；3. 它是周围人物尊奉、崇拜的主题对象。将这三种特征与文献材料联系认证，我认为这个形象实际上是对神化的老子的象征表现。

[2] 樋口隆康：《古镜》，页226，京都，新潮社，1979年。

简言之，它所表现的是"华盖之座"——《后汉书》中提及皇室祭祀中为老子设位时所用的术语。这个概念能够解释为什么伞的形象在铜镜的纹饰中占据着最显著的位置，也能解释它为什么被表现为一个被尊奉、被崇拜的对象。其他因素进一步支持这一判断。

其一，4世纪初，葛洪（283—363年）曾在《抱朴子》内篇

中教授如何以镜化出老子的"真形"。根据他的教示,一个道教徒可以用一个、两个或多至四个镜子去幻化道家的神圣。当老子的"真形"出现时,信徒应站起来打躬行礼。别有意味的是,葛洪特别提到老子以一"神龟"为座。❸ 这与"三段式"铜镜中所表现的由神龟支撑的"华盖"不可能是一种巧合。稍后我还将提出"三段式"铜镜与五斗米道之间的密切联系,那是2世纪至3世纪初四川和陕西南部的一个强大的道教社团。这类铜镜也可能正是为了进行葛洪所描述的那种"观像"活动而设计的。正如前面提到的那样,老子的隐喻形式将能激发信徒对该神祇的内在感悟力。

❸ 王明:《抱朴子内篇校释》,页273,北京,中华书局,1996年。

其二,"三段镜"中的所有其他装饰母题均反映了道教信仰,而且这些母题为老子的位组织成了一个图画式的上下文背景。中段的图像总是对称的一对。在多数的"三段镜"中,这对形象分别是西王母与东王公这两个神话人物,他们在东汉时期被搬进了道教的众神榜中(见图23-9)。在另外一些"三段镜"中,这对图像由一龙一虎组成,龙虎是最重要的道教象征物之一,在有关内丹和外丹的道教著述中被当作主要象征物(见图23-10)。最下段的图像以两棵盘结在一起的奇特大树为中心。林巳奈夫将其考定为古代典籍中描写的生于天地中央、天神可沿其在天地间往返的神树"建木"。我认为这个意见是可信的。四川学者霍巍进而发现文献中提到这棵树生长在西去成都约30里的都广或广都。❹ 极有意义的是,这地方离五斗米道的总部阳平治非常近,很有可能是五斗米道的信众们搬弄出建木的神话,来证明阳平治为"天地之中"。这也进一步暗示出五斗米道与"三段"式铜镜之间的密切联系。

❹ 霍巍:《三段式神仙镜とその相关问题についての研究》,《日本研究》19册(1999年),页35~52、47。

其三,这类铜镜与五斗米道之间的联系进一步为它们重叠的地理分布所证明。2世纪初,当张道陵创立五斗米道时,他在南到西昌北到汉中的一个广阔地带设立了一系列的道教中心,称"二十四治",其核心区域是岷江和沱江上游的成都平原(图23-11)。❺ 到了张陵之孙张鲁手中,五斗米道不仅成为当地最有权威的宗教教派,而且建立了中国历史上最早的一个道教政权。据《三国志》记载,张鲁以称作祭酒的道士取代地方官吏,这一改革深受当地民众的欢迎。❻ 据该书《张鲁传》,据有汉中(今陕西南部)之后,张鲁"以鬼道(即五斗米道)教民,自号师君。雄据巴(郡)、汉(中)

❺ 张君房:《云笈七签》卷28,北京,1996年; Wu Hung, "Mapping Early Taoist Art: The Visual Culture of Wudoumi Dao," in Stephen Little ed., *Taoism and the Arts of China*, Chicago, Art Institute of Chicago, 2000, pp.77-93. 中译文见本书《地域考古与对"五斗米道"美术传统的重构》。

❻ 陈寿:《三国志》,页263,北京,中华书局,1959年。

无形之神 519

图 23-11 巴蜀地区五斗米道二十四治分布图

❶ 陈寿:《三国志》，页 263~264。

❷《文物》1991 年 3 期，页 4~5。

垂三十年。汉末，力不能征，遂就宠鲁为镇民中郎将，领汉宁太守，通贡献而已"。❶ 215 年张鲁失败后，许多道教信徒由四川和汉中徙往西安地区，对以后道教在中国北方地区的发展起了重要的作用。考古发现的"三段式"铜镜均出自这一地区——至少有三件是出自陕西南部的几个地点（457 号墓在靠近西安的灞桥，1 号墓在西安韩森寨，还有一座墓在朝县）；第四件出自靠近成都的何家山崖墓中。这最后的一件由于带有铭文，特别值得注意。根据发掘报告，铭文已经残损不能卒读，但可识的部分含有一个不寻常的词语"翠羽秘盖"，❷ 所指显然是铜镜装饰中的伞盖。该词语与《后汉书》中描写老子座位上方的伞盖时使用的"华盖"一词很接近。铭文最后一句为"其师命长"，令我们想起"师"是五斗米道道士的称谓，而该教的主要传教者们自诩为"天师"、"师君"或"五斗米师"。

最后，作为一种隐喻的表达，这个"伞盖"图像合乎五斗米道经典《老子想尔注》中所宣扬的反偶像的教义。传为张鲁所著的《老子想尔注》将老子视为无形的道的化身："道至高无上，精微、隐秘、

图 23-12 华盛顿赛克勒美术馆所藏描绘道教礼仪场面的清代绘画

无形之神 521

无形无像，民只能从其教，不能解之以貌。"[1] 根据这一观念，这部文献将所有对老子或道的形象化表现都指斥为"伪技"："世有伪技，象道以实形，衣之，名之，亦具面目身体，差矣；皆妖伪矣"。[2] 这一言辞激烈的批评或许代表了五斗米道内部的"正统"立场。根据这种立场，表现老子应当仅仅使用象的方式，并且要特别强调道的无形性和隐秘性。

不过，当制作老子和其他道教诸神的有形偶像从5世纪开始普及时，被《想尔注》指斥的"伪技"终于在这本书成书的2、3世纪之后得到广泛流行。这个转变的主要的原因，正像法琳早在一千多年前指出的那样，是来自于佛教的强烈影响。这一影响既意义深远又有讽刺意味，因为众所周知，在印度，对佛陀的早期表现也是采用隐喻的表达方式的，佛陀的人形图像的出现，部分归因于更远的西方的影响。而在道教艺术开始发展自己的偶像系统时，是佛教为其提供了必要的刺激。如果从这个角度来观察，我们或许可以把人形化的老子像，看做古代世界中全球文化和地方文化互动的结果，这一互动逐渐以人形偶像同化了原本尚用隐喻图像表达崇拜对象的区域性视觉传统。

但是，这一同化过程不是完全的和绝对的。新的视觉形式出现之后，旧有的形式仍然可以持续很长时期，这在传统中国文化中尤其司空见惯。在祖先崇拜这一领域，隐喻性的牌位甚至在祖先肖像广泛应用之后仍然保持流行。同样，在道教的礼仪活动中，有形的老子像也从来没有取代对这一神祇的隐喻表现。如柏夷（Stephen Bokankamp）提醒我注意华盛顿赛克勒美术馆所藏的一幅绢画，是《道教与中国艺术》大展中的一件展品。[3] 这幅创作于清朝宫廷的绘画，描绘了一个道教的礼仪场面，画中一道士站在高坛之上，正在为一跪拜于小祭坛前方的俗家礼拜者举行斋仪（图23-12）。所拜的对象（可能即是老子）并非以雕像或画像的形式出现，而是用摆在小祭坛上的一个木牌位来表示。对本文最有意义的是，牌位的上方是一项用多色锦缎和孔雀羽毛制成的"华盖"。

（李清泉 译）

[1] 饶宗颐：《老子想尔注校证》，页17，上海，1991年。

[2] 同上书，页17、19。

[3] Stephen Little, ed., Taoism and the Arts of China, Chicago: Art Institute of Chicago, 2000, pp.190–191.

古代美术沿革

"大始"
从"庙"至"墓"
徐州古代美术与地域美术考古观念
说 俑
五岳的冲突
"图""画"天地
"华化"与"复古"
透明之石

24

"大　始"

中国古代玉器与礼器艺术之起源

（1990年）

 "大始"一词指的是宇宙的初始，即如《礼记》注所说的"大始，百物之始生也"。另一个中文词"大还"则意味着人类重归这种神秘时刻的体验，如大诗人李白描述的"赫然称大还，与道本无隔"的一种精神状态。有意思的是，这两种极端且模糊的概念——一个为宇宙层面上的，一个为心理层面上的——常会被考古学的实践联系在一起。从一方面说，作为考古学的一个既定目标，对人类早期活动证据的不断寻求驱使研究者日益接近文明和艺术的原初状态。然而在另一方面，他们的研究只能是有限地扩展他的历史知识；与"大始"本身的接触永远超越其控制，只能直觉地在理念中存在。

 考古学（archaeology）不见得一定发生在遗址之中或墓室之内；它的词根 archaios（古代）或 archo（初始）更多地暗示着人们通过发现和观察古代物质遗存而建立起来的个人与上古时期的任何联系。也许只有这种与过去或与神秘的"大始"的个人联系才能解释古物学家对其事业终其一生的献身和迷恋。记得七年前当我在参观旧金山亚洲艺术博物馆时的一次个人体验。访问期间，该馆亚洲部主任伯杰（Patricia Berger）博士把我带到一个地下库房，那里尘封的橱柜中装有被标记为赝品的雕琢玉器。这些器物中的大部分都可以忽略，惟有一件内缘为圆形、外缘略呈三角形的玉器——或许是一只玉环，似乎在黑暗中熠熠生辉。器表上精制的刻纹组成了一些具有椭圆形眼的兽面，向外注视着我这个来观者。

那个时候，中国考古学家已经发掘了属于长江下游良渚文化的一些极为重要的墓葬，包括1972—1973年间发掘的草鞋山和1982年发掘的福泉山及寺墩遗址。在这些以及其他一些墓葬遗址中发现了大量玉器，也饰有椭圆形眼和与旧金山玉环相似的兽面。根据这一证据，不仅这件玉环可以从"赝品柜"中被挽救出来，而且数百件原被视为真品但误定为东周或汉代作品的类似器物都应重新断代。一时间我们面对着公元前四千到三千纪的一个灿烂文化，其惊人的技术、艺术，甚至书写系统对原有对于这一时期诸如"原始"和"史前"等种种定名提出了挑战。一系列严肃的问题从而出现：是不是文明在中国的出现要远早于三代？是否三代之前的一个伟大文明被晚期文字历史所忽略而正等待着重新发掘？艺术在中国从何时开始？或更具体地讲，通常被认为是晚期中国艺术传统之根源的"礼器艺术"从何时何地起源？换言之，旧金山玉环重新发现的意义并不在于其自身，而是在于产生这一玉环的文化或文明正在从黑暗中重新浮现出来。

《禹贡》及泛东方玉器文化

保存在儒家经典《尚书》之中的中国最早地理著作《禹贡》之成书年代和真伪在中国学者之间有着长期争论。传统上人们将这一文献归于夏的建立者大禹，但20世纪初出现了种种不同的意见。著名的改革家康有为认为它出自孔子手笔，19世纪与20世纪之交的古文献学领袖王国维则建议这部书肯定是编写于西周时期。顾颉刚提出第三种看法，论证这部文献没有出现于战国以前的可能，因为只是在这时候才产生了构成其基本框架的"九州"观念。❶尽管顾颉刚的理论随即为许多文献历史学家所接受，但近年来一些学者又从不同角度来重新看待这一问题。❷他们试图探索的是这部文献中的不同历史层次，而不是着眼于其最终成书年代。其基本假设是：尽管这一文献在相当晚的时间定型，但和其他许多古代文献一样，它吸收了来自于不同时期的资料。从文献中辨识出这些历史层次的关键方法是将文献和有确定年代的考古发现相比较。这种研究的成果表明《禹贡》中的一些材料可能是从遥

❶ 有关这些不同的理论，参见顾颉刚《禹贡新解》，北京，农业出版社，1964年。王成祖和辛树帜支持西周及春秋的断代，参见王成祖《中国古代地理名著选读》第一册，北京，科学出版社，1959年；辛树帜：《从比较研究重新估定禹贡形成的年代》，《西北大学学报》1957年4期。

❷ Wu Hung, "Bird Motifs in Eastern Yi Art," *Orientations* vol. 16, no. 10 (October 1985)，中译文见本书《东夷艺术中的鸟图像》；邵望平：《禹贡九州的考古学研究》，《九州学刊》1卷1期；邵望平：《禹贡九州风土考古学丛考》，《九州学刊》2卷2期。

远的、甚至早于夏代的上古时期流传而来。

作为一部地理文献，《禹贡》将中国分为九州，其东部诸州的大略位置如图24-1所示。文中每州被简略地认定和描述，列出它的地理位置、标志、土质、物产、人民及特产（即"贡"）。❸此中最后一类与本文研究的课题——即艺术媒介和装饰主题——密切相关。我们发现以下地区共享一些重要特征：

冀州（今山西、河北北部和辽宁西部）❹ 其土著居民被认为是鸟夷（或岛夷）。

❸ 有关此文献的中文本和英译，见 James Legge, *Chinese Classics* vol.3, Oxford, Oxford University Press, 19, pp.92-151.

❹ 我依据上引顾颉刚书中的观点来大致描述九州的分布。

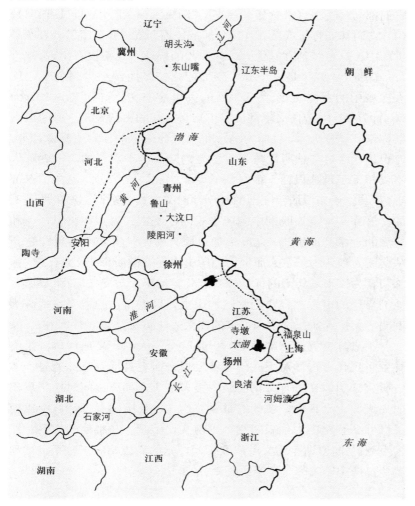

图24-1 中国东部行政区划图

"大始" 527

青州（今山东） 绝大多数居民是沿海岸而居的嵎夷，其"贡"包括"怪石"。

徐州（今山东南部和淮河流域） 其居民称作淮夷，其特产包括"土五色"和"羽畎夏翟"。

扬州（今江苏南部和浙江） 其居民被称作阳鸟和鸟夷（或岛夷），其贡物包括琅瑶和羽毛。

这些重复出现的因素将这些地区联系到一个更大的地理和人种传统中：（1）它们位于东部海滨；（2）它们共有的名称为"夷"；（3）它们都与鸟有关（或称作"鸟夷"、"阳夷"；或其特产中包括鸟羽）；（4）它们都拥有玉或美石（"琅瑶"、"怪石"或"五色土"）。在《禹贡》中，这些特征在其他五个内陆州的描述中几乎没有出现。

因此，"夷"是一个分布于北起辽宁、向南至少到浙江之广大区域中的近海文化。❶ 几乎所有关于这一文化群体（cultural complex）的古代文献都证实了它与海洋的密切关系。有时夷人被称作"以舟为家，以楫为马"，而《越绝书》的作者干脆说："夷，海也。"❷ 这类文献所反映的应该是内陆人的观念。的确，内陆人不仅写下了这些段落，而且还发明了"夷"这个词，意为"东部野蛮人"。正如傅斯年在他的开创性论文《夷夏东西说》中所阐明的，这样一个统治晚期中国历史观的沙文主义观点源自于东夷和华夏的一系列冲突——此冲突通过周灭商而以华夏的胜利告终。❸ 从此夷人被认为是蛮人而他们的历史也逐渐被淡忘（或被有意"抹杀"）。为使华夏集团的优越性合理化，一整套历史文献得以创造。他们自己的谱系被视作全中国的历史，他们自己的祖先被抬高为发明了火、农业、文字和国家的伟大文化英雄。

不过具有反讽意味的是，正是这个强大的华夏或周传统最终导致了现代考古学对夷人的重新发现。而更具反讽意味的是，考古研究证明，在所有文化领域中夷人事实上都要比同时期华夏集团先进。张光直先生在他的重要著作《古代中国考古学》中比较了以仰韶和龙山为代表的两个史前文化传统，并将他的观察总结为下表。❹ 同傅斯年的文献研究一起，张的论述构成了重新描述和解释早期中国史的一个坚实基础。

❶ 巫鸿：《从地形变化和地理分布观察山东地区古文化的发展》，苏秉琦主编：《考古文化论集》，页165~181，北京，文物出版社，1987年；又收入 Wu Hung and Brian Morgan, *Chinese Jades from the Mu-Fei Collection*, London: Bluett & Sons, 1990, 及本书。我的分析是根据考古材料，傅斯年依据文献信息得出了类似结论。傅斯年：《夷夏东西说》，《庆祝蔡元培先生六十五岁论文集》，页1093~1134，北京，历史语言研究所，1935年。

❷ 巫鸿：《从地形变化和地理分布观察山东地区古文化的发展》，页172。

❸ 傅斯年：《夷夏东西说》。

❹ K. C. Chang, *The Archaeology of Ancient China*, New Haven and London: Yale University Press, 1977, 3rd edition, pp.152—153. 中译本，辽宁教育出版社，2002年。

仰 韶 文 化	龙 山 文 化
迁移的聚居地；重复性居住。	永久居住地；相对的永久居住。
猪、狗为主要驯化动物。	除猪、狗外，牛羊也急剧增加。
大部分局限在核心地带；这或许显示了稳定的人口密度。	向东部平原、东北、南部和中部深入扩张。
有刃工具中双刃对称者较多；多圆形和椭圆形剖面，显示了清理土地时对树木的广泛采伐。	不对称刃多于对称刃；多长方形剖面，从而显示木工工具的广泛使用。
有特色的长方形单眼或双孔石刀；说明多狩猎和纵向运用的切割工具。	半月双孔或双孔工具，或镰状石刀和蚌刀，表明收割工具的广泛使用。
手工塑造的陶器。	轮制陶开始,表明强化的手工艺分工。
（无）	使用胛骨占卜；表明职业的专门化。
没有防范设施；专门战争武器极少。	出现夯土墙和武器；表明防守的需要和防范手段的出现。
墓葬显示年龄和性别区分。	墓葬分化逐渐增加；或许表明更严格的阶级区分。
居住模式几乎没有明显表明社会阶层。	玉器的集中出现在遗址的特定地点；反映更严格的社会区别。
艺术品（陶器）与家庭工艺相联。	艺术与家庭工艺没有明显关系，或许与宗教用品有关。
以实用器为特征（绳纹、方格、篮纹）。	以礼器为特征（蛋壳陶、精细制作的杯、浅盘）。
以"生殖崇拜"为特征。	有组织的祖先崇拜；仪礼远不只与农业相关；或许与专门的人群有关。

细心的读者会在这一比较中发现促成东海岸一个强劲的艺术传统出现的某些至关重要的因素,包括制陶、建筑和玉器雕刻等方面的先进技术、手工技术的专门化、提供艺术赞助人的等级社会的出现,以及要求视觉象征的宗教系统的产生。公元前四千到二千纪主要由夷人集团制造的雕琢玉器融合了所有这些因素。我们还发现,这些玉器上最为流行的装饰题材是各类鸟图像。考古发现和《禹贡》间的联系(或平行)因此可以强有力地建立起来。

　　在临近渤海湾的冀州地区发现有一个名为红山文化的文化体。出土于胡头沟和东山嘴等红山遗址中的一种玉器装饰或许为枭的图像(图24-2)。木扉(郑德坤)藏品中有一件类似的例子(图24-3)。和所有的红山鸟图像一样,这一雕刻也是从正面的角度加以表现。鸟头略呈标准三角形,伸展的双翼上以平行线描绘羽毛。同一收藏中的另外一件玉器可能也来自红山。这是一件极为少见的半透明绿色人头像(图24-4),脸部略雕琢成立体形式,阴刻线勾勒出一双泪滴形双眼及大三角形鼻子等面部特征。该人物似乎原戴有华丽的头饰,但遗憾的是其形状已漫漶。安格斯·福赛思(Angus Forsyth)最近辨识出一些或许与此器物相关的早期玉雕,指出其为红山产品。❶其中一件人头像不仅在面部特征和比例上接近木扉玉雕,而且背后有被福赛思认作红山雕刻标志的方孔(图24-5)。福赛思的另一个例子是一件全身坐像,这一作品也与木扉藏品惊人相似:我们又一次见到了这些特征,包括尖下颌、拱形眼眉在前额中部相接、泪滴形眼

❶ A. Forsyth, "Five Chinese Figures: A study of the Development of Sculptural form in Hongshan Neolithic Jade Working," *Orientations* vol. 21, no. 5 (May 1990), pp.54–63.

图24-2 红山文化玉鸟

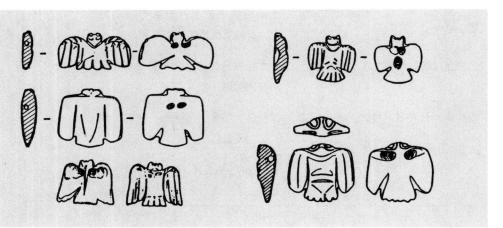

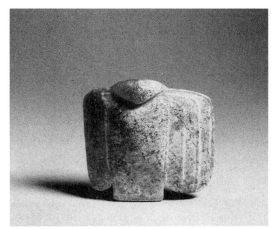
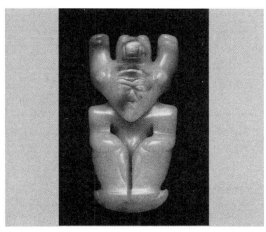

图 24-3 木扉（郑德坤）藏红山文化玉鸟

图 24-4 木扉（郑德坤）藏红山文化（？）人头形玉器

图 24-6 剑桥费茨威廉博物馆（The Fitzwilliam Museum）藏红山文化（？）人形玉器

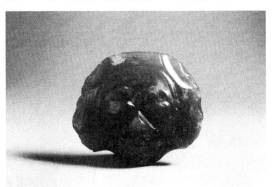
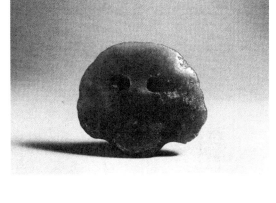

图 24-5 香港私人藏红山文化（？）人头形玉器

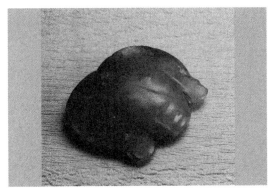
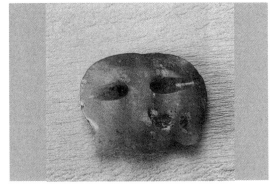

"大始" 531

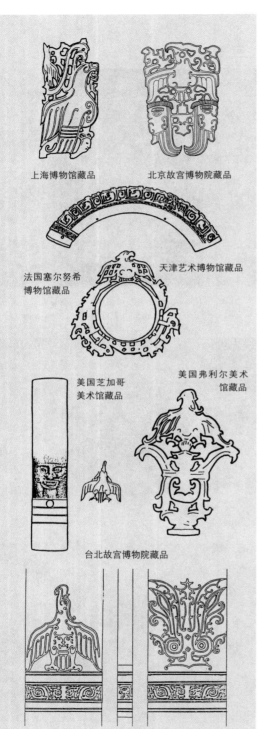

图24-7 龙山文化（？）鹰形装饰图案的玉雕作品

睛、大三角形鼻子、"方孔"和华丽的头饰（图24-6），并且这件坐像的头饰保存完好。

位于渤海湾以南山东半岛的青州地区是鸟夷文化的另一个中心，其中的大汶口文化和后来的龙山文化都有令人注目的玉雕。大汶口文化将在本文后半部探讨，不过或许制作于公元前三千到二千纪间的一组作品可能与龙山鸟夷有关。❶ 这些玉器上的图像明显是鹰（图24-7）——尖喙，平伸双翼，或立于"坛"上，或抓住人头。有趣的是，许多和山东有关的古代传说都提到鹰和此地的关系：其地方神句芒是一个鸟神，而神王少皞以鸷为名，鸷为鹰隼类猛禽。《左传》中保存了一个本地人对于这个东部"鸟文化"的详尽描述：很久以前山东半岛有一国，其官吏及属下都以鸟为名，而国王是一只鹰。❷

青州以南淮河谷地的徐州地区为南北诸夷文化的交汇地。包括三件玉璧在内的许多玉器上有一种刻划符号，由太阳、月牙、山形祭坛和一个状似海燕的侧面鸟像组成（图24-8）。这些作品可能来自于淮河地区，因为它们混合了山东和江苏两种夷文化的特征：其线刻图像与大汶口雕刻有明显的关系（图24-9），而大型玉璧是良渚的标志。有关它们起源的另一条证据来自于鸟形象本身：《禹贡》记载徐州地区的特产包括"羽畎夏翟"。

再向南是长江下游良渚文化，即《禹贡》所谓扬州："淮海为扬州，彭蠡既猪，阳鸟修居。"很显然，这里"阳鸟"一词指的是一组人群，或许为崇拜鸟和太阳的一支东夷。这样一种信仰在艺术中得到最为生动的反映。甚至在良渚文化作为一股强大的势力出

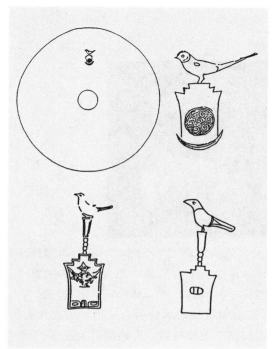

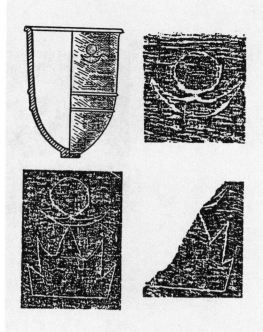

图 24-8 美国弗利尔美术馆所藏良渚文化玉璧上"太阳—鸟"的装饰

图 24-9 山东莒县陵阳河和诸城前寨出土大汶口文化陶尊上的刻符

现之前,该地区公元前四千纪的河姆渡文化的艺术已经以太阳和鸟的混合为特征(图 24-10)。太阳和鸟组合的形象继续存在于良渚文化的艺术中,最为杰出的例子是一件刻有鸟的琮,其中鸟的身体被转变成多个同心圆,而同心圆是中国早期艺术中太阳的形象(图 24-11)。

❶ 巫鸿:《一组古代的玉石雕刻》,《美术研究》1979 年 1 期;Wu Hung, "Bird Motifs in Eastern Yi Art," pp.37-41.

❷ Wu Hung, "Bird Motifs in Eastern Yi Art," pp.40-41.

图 24-10 河姆渡文化有鸟形装饰图案的象牙和骨雕制品

图 24-11 上海福泉山出土带有鸟形图案的良渚文化玉琮

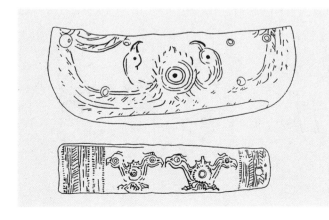

"大始"

图 24-12　湖北天门石家河出土石家河文化玉雕

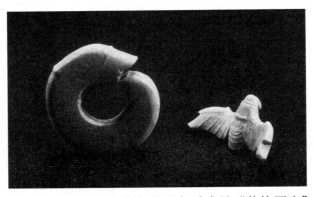

如果仅仅把这些鸟的形象看成是"装饰图案"就会失之偏颇。"鸟"和"阳"这些图像本身揭示了它们作为东夷象征物的意义。另一个错误是把玉仅仅当成一种材料；如《禹贡》所记载，玉为夷人所"珍视"和"拥有"，说明这种艺术材料与使用者的文化身份有关。这两个因素为我们提供了重要线索，去追溯夷人的分布和对其他地区的影响。尽管东部海岸存在有大的夷人群不容置疑；但近年的考古发掘使我们重新估量夷人的力量和生命力。1988年，中国考古学家在湖北天门县石家河镇发现了一组玉雕，表现的是鹰、人头和一个通常称作"猪龙"的环状幻想生物（图24-12）。前两者或许与山东龙山文化的雕刻有关，❶而"猪龙"则肯定是辽宁红山文化的创造（图24-13）。这些形象出现在距山东和辽宁千里之遥的长江中游，其原因至今仍然是个谜。或许海岸夷民沿长江于公元前三千纪到达了这一地区？或许石家河镇所属的石家河文化本身为夷人所建？——我们在《禹贡》中见到，这一地区的"贡"也包括有"鸟羽"。

❶ 巫鸿:《一组古代的玉石雕刻》,《美术研究》1979年1期; Wu Hung, "Bird Motifs in Eastern Yi Art."

图 24-13　红山文化玉"猪龙"

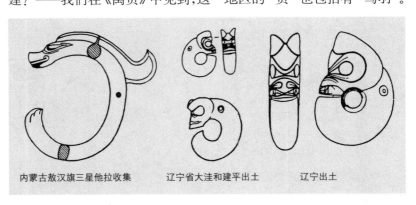

内蒙古敖汉旗三星他拉收集　　辽宁省大洼和建平出土　　辽宁出土

礼器艺术的起源

古代中国人将人造器物分为"礼器"和"用器"两大类。清代学者龚自珍在其《说宗彝》中总汇了众多先秦特别是"三礼"中有关礼器的讨论。根据他的总结，礼器在不同时候被用于多达19种不同的礼仪之中，其中包括祖先祭礼、宴享、纪念、结盟、教育、婚姻等等。❷

然而，将礼器仅仅视为礼仪中实际"被使用"的物体则会失于简单。中国古文献中的"器"这个字可以从字面的和比喻的两个方面来理解。作为后者，它接近于"体现"（embodiment）或"含概"（prosopopeia），意思是凝聚了抽象意义的一个实体。因此，礼器被定义为"藏礼"之器，也就是说将概念和原则实现于具体形式中的一种人造器物。由于这一观念暗含在中国古典礼器艺术的整个传统之中，追溯它的起源就变得极为重要。在中国，礼器艺术的起源实际上等同于艺术的起源。也就是在这个关键点上，我们找到了玉器。

"礼器"和"用器"间的区别证实了古代有关礼仪和礼器艺术之功用的记载中所重点强调的一个对立结构（polar structure）。这些记载说道，先圣发明了"礼"和"礼器"，以区别尊贱、君臣、男女和长幼。在最基本的层次上，礼和礼器的本质因此在于"区分"（to distinguish），而正确的区分则意味着良好的秩序。更进一步地说，礼器概念本身又包含着一个矛盾：一方面，作为一个符号，礼器需要与用器在体质上加以区分；而另一方面，它仍然必须是一个"器"或物体，因此可以与用器在类型上加以比较。在中国艺术史上，以如此微妙的方式区分礼器和用器的观念出现于公元前四千到三千纪的东夷传统之中。

这个观念的第一个标志是出现了一些对"低廉"用具、日常器皿和日用装饰品的"昂贵"模仿。这里"昂贵"（costly）一词表示一件由珍贵原料制成、需要专门化工艺或大量工时的艺术作品。这类作品的早期形式是出现于大汶口文化的玉斧，其最重要特征是：虽然它在类型学上与石斧十分相似，在视觉形象上它与

❷ 朱剑心：《金石学》，页68~70，上海，商务印书馆，1955年。

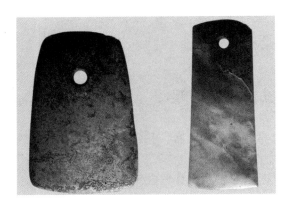

图 24-14 山东泰安大汶口出土大汶口文化石斧和玉斧

石斧截然有别。(图 24-14)它所使用的非同一般的原料不但异常坚硬而且美丽并稀少,从而使其成为一把"特殊的"斧子,同一般实用工具区分开来。

艾伦·迪萨纳亚克(Ellen Dissanayake)在其新作《艺术的目的》(*What is Art for?*)中,强调艺术创造力的一个重要因素是对"特殊物品"的欲望。她写道:

> 从民族学角度来看,如同制造特殊物品一样,艺术可以含括相当的幅度,产生从最伟大到最平庸的结果。但仅仅是制作本身既不是创造特殊物也不是创造艺术。一个片状石器只不过是一个片状石器,除非是利用某些手段使它变得特殊。这或许是投入比正常需要更多的加工时间,或许是把石料中隐藏的生物化石磨出来,以增加物品的吸引力。一个纯粹功能性的碗或许在我们的眼中并不难看,但由于它没有被特殊化,因此并不是艺术产物。一旦这只碗被刻槽,彩绘或经其他非实用目的的处理,其制造者便开始展示出一种艺术行为。❶

大汶口玉斧的意义因而在于它最概括地凝结了艺术(art)与工艺(craft)的差别。一件石质工具在日常劳作中具有完满的实用功能,而玉斧的特殊价值首先在于它的特殊视觉效果,即那些辉映在其平滑而坚实的表面上的丰富色彩。不过我们必须记住这些效果并非轻易取得,而是需要耐心,花费数月或数年的艰苦劳作。因此这个玉斧甚至与大批量生产的器物如彩陶罐也不同。换句话说,这件玉斧的美学价值是和它的社会价值融合在一起的,因为它象征了拥有者控制和"挥霍"具有专门手艺的玉器工匠的巨额精力的能力,从而成为权力的形象化象征。❷ 并非偶然,这类"昂贵"艺术品的出现与最先出现于东夷文化中的其他一些深刻的社会变革同步:

❶ E. Dissanayake, *What is Art for?* Seattle and London, University of Washington Press, 1988, p.29.

❷ 我在其他论文中更仔细地讨论了这个问题,见 Wu Hung, "Tradition and innovation—ancient Chinese jades in the Gerald Godfrey Collection," *Orientations* vol. 17, no. 11 (November 1986), pp.36-38.

正是在大汶口文化时期，贫富差别以及特权和权力等观念首先出现。这种社会等级和分化最明显地反映在墓葬中：大汶口墓地中的绝大多数墓没有随葬品或随葬极少，而少数墓则有数百件优质器皿。毫无例外，所有玉雕都发现于最富有的墓葬中。这里，考古学所揭示的是一个寻求政治象征物的历史阶段，而这一欲望在玉器中找到了合适的传达媒介。

一旦"艺术"脱离了"工艺"，它就会摆脱传统的形式而以自己的逻辑发展。良渚文化玉雕代表了这一发展的第二个步骤。和大汶口玉器不同，良渚玉器并不直接模仿石质器物。如江苏寺墩的一个大墓中出土了包括24件璧、14件斧和3件琮在内的50余件玉雕（图24-15），尽管璧可能是由早期装饰环发展而来，但良渚的玉璧大而重，已经丧失了实际装饰品的功能。同样，良渚玉斧大而薄，不可能在实际生产中使用。所以良渚的这两种玉器可以作为模仿形式的第二代：它们的类型特点证实了它们与工具和装饰物的原始联系，但其非实用性特征则不仅在原料上而且在其造型上得以强调。

良渚玉器更为重要的一个发展是器物表面装饰的出现。大汶口玉器都为素面，但良渚玉器则饰以丰富的花纹。从中我们可以区分出两种刻划，分别称之为"象征性装饰"（symbolic decoration）和"徽识"（emblem）。前者以重复出现在玉琮上的"兽面"题材为代表（图24-16），以两个圆眼睛组成，眼睛下的短横线可能代表鼻子或嘴。眼睛上面的平行线刻或许是表示冠帽。琮表面

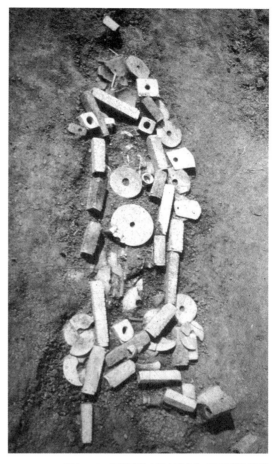

图 24-15　江苏武进寺墩良渚文化"玉殓葬"墓葬

图 24-16　江苏武进寺墩出土良渚文化玉琮

通常划分成横向装饰带，每一装饰带内包含有四个相同兽面，各以琮的一个角为中心。这样的表面雕刻因此是根据器物的形状而设计的，我们也就可以将之称为"装饰"。但另一方面，兽面的形态说明了这些装饰不仅仅是纯粹的抽象图案。它完整的正面形象和对称构图界定了一个固定的、吸引观者注意力的视觉中心。艺术史家乌斯宾斯基（B. A. Uspensky）曾建议这样一种正面宗教偶像（icon）体现了幻想世界中的一个"内部观者"，正在凝视着外部的观众。❶ 同样的道理也可以从观众的角度来描述：在观看良渚兽面时，他发现自己面对着一个"镜像"——不过这个"镜像"已经扭曲了现实中的真实形象。

良渚玉器的另一类雕刻以前述"阳"、"鸟"题材为代表（见图24–8）。我们必须把这类雕刻和"象征装饰"的兽面区别开来。与浮雕兽面相反，这些"阳"、"鸟"形象总是用阴线单刻；这说明它们是在整个作品完成之后加上去的。它们通常很小，有时如此微小以至于很难看清，所以它们的装饰功能被有意忽略。与正面兽面不同，鸟形经常是以侧面剪影出现。乔治·罗利（George Rowley）将这种简单的侧面像定义为"观念性"图像："（它让人）联想起某一事物的观念，比方说，一匹马的观念；顷刻间，这个事物以平面的侧影出现在心眼之前，就在那儿，刻在表面，孤立于虚空之中；形状本身已足以让人辨认出有关任何事物的观念。"❷ 所有这些形式特点都表明良渚文化中的"阳"、"鸟"图像是"图形徽识"（pictorial emblem）。正如弗里森（V. Friesen）从符号学角度所阐释的，"徽识所指的是有直接的言语诠释或字典定义的非语言行为。其意义为一群，一个阶层和一个文化的所有成员所熟知"❸。上文所讨论的古代文献进一步支持把这些侧面像从视觉角度定为徽识的结论：根据《禹贡》，居住在良渚文化地区的人被称作（或称自己）为"阳鸟"。

因此，到了公元前三千年左右龙山文化开始的时期，一整套形态特点已在东夷文化中被牢固地建立起来以定义一种象征性艺术。这些特点反映了一种区分礼器和用器的缜密行为，对礼器美学品质的强调，以及日渐增强用象征形象装饰礼器的欲望。作为最早铭文形态的徽识反映了以文字弥补视觉形式的倾向。由此，我可以回到有关中国礼器艺术的性质和起源这一主要问题上。在研究早期中国

❶ B. A. Uspensky, "'Left' and 'right' in icon painting," *Semiotica*, vol.13, no. 1 (1965), pp.33–40.

❷ G. Rowley, *Principles of Chinese Painting*, Princeton, Princeton University Press, 1959, 2nd edition, p.27.

❸ V. Friesen, "The Repertoire of Nonverbal Behavior: Categories, Origins, Usage, and Coding," *Semiotica*, 1969, 1.

艺术史时，艺术史家常常关注于"装饰"和"形状"这两个视觉范畴，因此往往试图重构器表装饰和器类的进化序列。然而我们从"三礼"以及其他古代文献中所看到的是：中国古代的礼器艺术基于四个同样重要的视觉元素，即媒介（材料）、形状、装饰和铭文。❹远在三代建立之前，这四种因素就都已出现于东夷艺术中，这些因素间的互动继续左右了三代时期礼器艺术的发展。

❹ 关于这个观点的进一步讨论，见 Wu Hung, *Monumentality in Chinese Art and Architecture*, Stanford, Stanford University Press, 1995.

早期玉器艺术的遗产

这样一篇短文自然无法涵盖早期玉器对后代中国艺术的影响：这种讨论需要总览礼器艺术的全过程，也需要讨论玉器收藏及鉴定的出现以及玉器象征意义的进一步发展——例如这种象征性到东汉时被许慎定为儒家的"五德"。我在这里想做的是将我的观察范围扩展到三代时期；更准确地说，我希望辨识出一些将东夷和三代艺术联入一个连续发展过程的图像和风格元素。

木扉藏品中一件有趣的雕刻是一件商代晚期的玉雕（图24-17）。其上端为一个华丽的"王冠"。两面以终结于 C 形的双线勾画出一个人物的大眼、耳朵、尖颌、上举的双臂以及弯曲的双腿。这必定是一件裸体人像，因为他的圆乳清楚地刻在胸上。另一细节使我们将其"王冠"重新解释为商周动物形象的"华冠"，这样的解释为这个雕像的一个奇怪的特征所支持：此像的手脚以鸟爪形状出现。

这件器物隶属于一大组商代玉器，它们所呈现的相似点包括人物的姿态和"华冠"（图24-18）。但是这些形象在类型学上也有着细微差别：有些时候它们有人手人脚；另外一些时候，如木扉雕刻所代表的，手脚都是鸟爪；再有一些时候，脚是人形而手却作鸟爪。这组人像又和同时期另一组雕刻有关，但这后一组所表现的都是鸟（图24-19）。这两

图 24-17 木扉（郑德坤）藏商代晚期人形玉雕

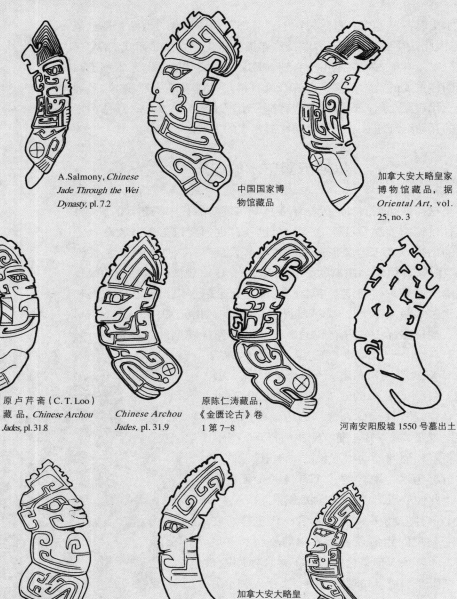

图 24-18 商代晚期的人形玉雕

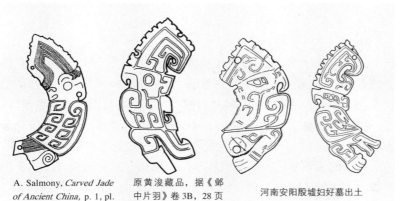

图 24-19　商代晚期的鸟形玉雕

A. Salmony, *Carved Jade of Ancient China*, p. 1, pl. 57.5

原黄浚藏品，据《邺中片羽》卷 3B，28 页

河南安阳殷墟妇好墓出土

组间的联系是不容置疑的：所有的鸟像都具有复杂的侧面"华冠"，与人像所饰十分相似。同样的不稳定性也出现在这些鸟的"爪"上：有些鸟有锋利的鸟爪，而有的则有人脚。将这两组雕像聚合在一起，我们便发现一个从纯粹人像到纯粹鸟像的变化序列，其间是各种"鸟人"或"人鸟"的变体，而没有一个清晰的界限来区分人和鸟。这些玉雕中的大部分（包括这件木扉藏品）在下端有一个凸起的"榫"，表明它们原来有可能是立在现已不存的木座之上。因此这些形象不是人们常常认为的装饰佩件，而很可能是具有某种宗教用途、固定于某处的缩微雕像。

图 24-18 中的两件"鸟人"出土于著名的殷墟 5 号墓，即商王武丁的妻子——强悍的女帅妇好之墓。在陪葬于此墓的 755 件玉器中，另有一件重要玉器有助于我们理解商代艺术中的东夷文化遗产。这是表现一个跪坐人物的圆雕。该人物头戴管状冠，身穿带有刺绣图案的华丽长袍和腰带（图 24-20）。尽管他或她的服饰属于最尊

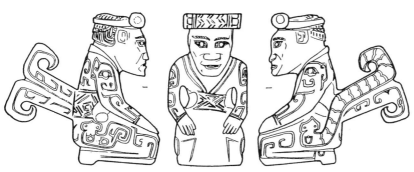

图 24-20　河南安阳殷墟妇好墓出土商代晚期玉人

"大始"　541

贵的礼服，❶而且面部特征也刻画得相当"写实"，但奇怪的是背部下端有一个怪异的突出物。一些研究者在无法辨识其具体属性的情况下，推测它或许表现了一种"兵器"。❷这样的假设很容易被摒弃：这一突出物不见于目前所知的任何商代武器或器物，而且其表面装饰延伸到了人物的左腿，说明它应该是身体的一部分。在我看来，这个奇怪的形状实际上很有可能是一个燕尾，正如与商代燕鸟象形图徽（图24–21）的比较可以清楚地揭示。这类鸟形是青铜礼器上的族徽，它们再一次让我们联想到良渚—大汶口玉璧上的阳鸟徽识。

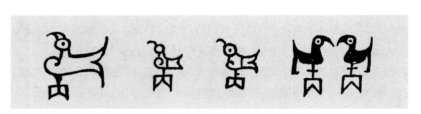

图 24-21　商代青铜器上的鸟形族徽

没有必要在这里罗列商代宗教和艺术中鸟与人密切关系的证据：胡厚宣和于省吾这两位杰出的学者在他们富有启发性的文章中已对这些证据进行了详密的收集和研究。❸正如他们告诉我们的，燕或鹰等鸟形经常作为族徽出现在商代祭器上。一条特别的铜器铭文读作"玄鸟妇"。甲骨文卜辞提供了更明确的信息：有的时候，商王卜问是否要祭祀二犬或一牛给上帝的使者"凤"；另一些时候，商代先王的名字被写成鸟的形象。根据这两位学者，所有这些现象都与商的起源有关：据古代传说，商王族的创建者契是在其母吃了上帝派下的使者"玄鸟"的卵后而降生的。

根据这个传说和其他古代文献，傅斯年论证商族本为东夷的一支，商伐夏和后来的周征商仅仅是贯穿中国上古史的东西两方斗争中的两个事件。下面的图式总结了这一理论，显示了三代之前及三代之间这些斗争及其后果。❹

东西之争　　　　　　　　　斗争的结果

（东）　（西）

夷———夏　　　　　　　没有一支完全征服另一支

商———夏　　　　　　　东方征服西方

商———周　　　　　　　西方征服东方

❶ 我的硕士论文《商代人像考》讨论了这个问题，北京，中央美术学院，1980年。

❷《殷墟妇好墓》，页151，北京，文物出版社，1980年。

❸ 胡厚宣:《甲骨文商族鸟图腾的遗迹》,《历史论丛》1964年1期；胡厚宣:《甲骨文所见商族鸟图腾的新证据》,《文物》1977年2期。于省吾:《略论图腾与宗教起源与夏商图腾》,《历史研究》1959年11期。

❹ 傅斯年:《夷夏东西说》，页1131。

傅斯年的研究发表在55年前；过去半个世纪的考古发掘使我们有可能修订和充实他的理论。最为重要的是，现在已经很清楚，公元前三千纪以前出现了一个以龙山文化为代表的东方传统的强劲扩张 (图24-22)。这一运动的结果是各种龙山型地方文化出现于中原华夏地区。因此，虽然三代王族有可能起源于东、西不同地区，但它们都继承了可以追溯到东夷的一些文化特征。按照这样一种理解，三代文化中的东方文化特征应该在两个不同层面上解释：首先，诸如商艺术中鸟形象以及商代宗教神话中鸟崇拜等"东方"特征可能说明了这个"朝代"的夷人起源；其次，三代艺术中的其他东方特色也应该被看成是逐渐成长中的"中国"文化实体的一部分。在这第二层次上我们发现，许多首先出现在东夷艺术中的元素在后来不仅为商而且为夏和周承袭和发展。

传统上被认为是夏地域一部分的山西南部陶寺在近年有一项十分重要的发掘。❺在发掘品中有相当数量的雕刻玉器，其中的

❺ 发掘报告发表于《考古》1983年1期。

图24-22 公元前三千纪以前东方传统的扩张，据张光直《古代中国考古学》

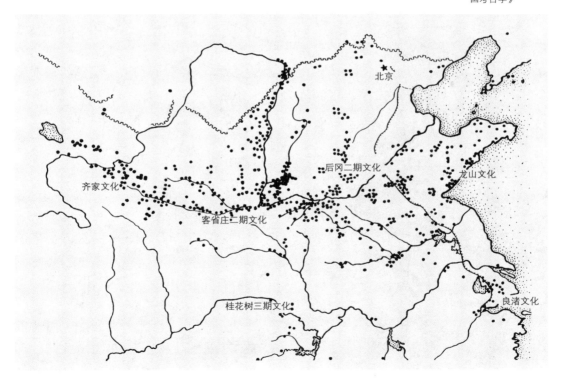

图 24-23　二里头文化玉器

斧和琮可以不容置疑地追溯到东方的良渚文化。这一线索将我们带到一个在河南二里头更为重要的发现。该地被一些学者考订为夏都，[1] 一件二里头玉器在平行栏中刻有兽面，每一个兽面都以一个棱角为中心（图24-23）。这种装饰样式显然来自于良渚的琮。

　　中国至迟在二里头文化期间已进入了高度发展的青铜时代。作为新发现的媒介，青铜开始成为最重要的制作礼器的"珍贵原料"，取代了玉器的传统地位。然而值得注意的是，二里头的青铜器和玉器似乎沿循着两个不同的东方艺术传统。二里头出土的青铜爵为素面三足器（图24-24），不论在类型上还是在对器表装饰的忽视上都与龙山黑陶相似。但二里头玉器则遵循东方的玉器传统，雕刻有丰富的表面装饰。这种礼器艺术中的二元性在商代早中期被彻底排除：商代早中期的青铜艺术以综合此前的青铜及玉器艺术传统的面貌而出现。尽管几乎所有的商代铜器在器形上均源于

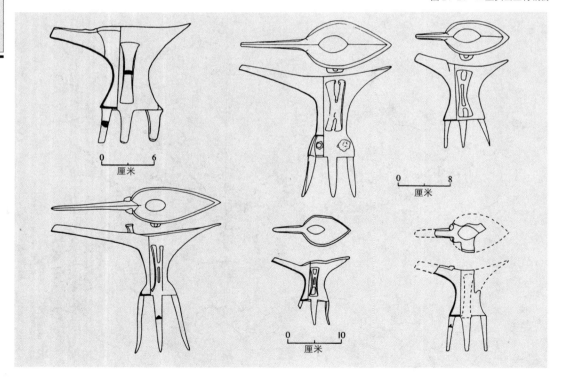

图 24-24　二里头出土青铜爵

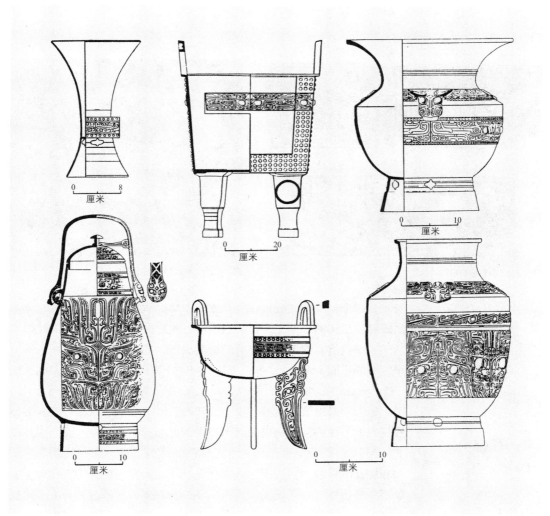

图 24—25 装饰兽面纹的商代铜器

陶器，但先前被玉器垄断的兽面开始被移植到铜器之上（图 24—25）。在这一点上，商代铜器在美学观念上与延续龙山黑陶传统的二里头铜器有着本质的不同。无意恪守任何单一的传统，商代青铜艺术意在利用现存的、来自不同渠道的艺术语言来创造一种新的模式。这些作品因而标志着控制了以后数百年中国艺术发展之青铜艺术的独立化。

商代中晚期最流行的装饰题材是传统上称为饕餮的兽面（图 24—26）。其图像学特征长期以来是学术界感兴趣的话题。饕餮纹最令人费解的是它的构图：屡屡由两个相对的侧面夔龙组成一个正视的兽面。在我

❶ 邹衡：《夏商周考古学论集》，页 171、229，北京，文物出版社，1980 年。

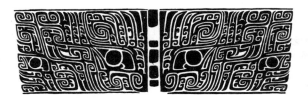

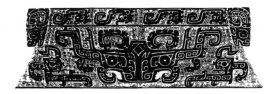

图 24-26 商代中晚期青铜器上的兽面纹

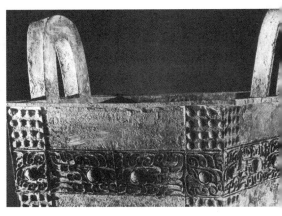

图 24-27 商代方鼎上的兽面纹

看来,这个奇异的图像可以从其来源中得到解释。如前所述,在良渚的琮和二里头的玉器上,兽面通常是以器物的棱角为中心,因此如果从一侧来观看,它以一个完整的侧面出现,如果对着棱角看,则是一个完整的正面(见图 24-16、24-23)。这一程式暗含了古代艺术中形象制作的一个深刻原则,那就是:一个单一的形象应该以两种方式来观看,一个人造形象必须展现两种维度。商代的艺术家继承了这一传统并继而发扬光大:他们不仅将兽面应用到青铜方鼎的棱角部位,而且用其填充平面装饰带(图 24-27)。当一个三维兽面成为二维,它仍然融合了正面和侧面的特征。我们不应该忽视这一变化的重要意义:它代表了形象制作概念中的一个质变和跳跃。良渚和二里头的兽面只有从不同的角度来观看才能展示出其正面和侧面,因此其表现手法仍是由日常的视觉经验决定的。但是商代青铜器上的两维饕餮纹同时展示正面和侧面,因而是一种完全人为的形象。威廉·沃森(William Watson)曾经写道:"人们无法同时把饕餮看成一个兽面和两只面对面的龙。对以这两种可能性解读这个形象的了解往往会令观者感到不安。"❶ 不过获取这种视觉上的不稳定性以及与自然主义的根本脱离,可能正是早期中国礼器艺术的一个目标。

因此,在商代青铜艺术中,我们发现以往玉礼器艺术四个基本元素的三个——"珍贵"原料的观念、与"用器"在类型学上的相似和象征性装饰的应用。最后一个元素——铭文——在青铜器上甚至

❶ W. Watson, *Style in the Arts of China*, Penguin Books, 1974, p.29.

被赋予了更重要的意义。商代中期铭文仍是象形图徽，与刻划在大汶口和良渚玉器上的符号相似。作为标志，它们表明了一件礼器的从属。从商代晚期开始，祖先的名号和头衔被加入进来（图24-28），但铭文的性质并没有根本的变化，所重点强调的是"受祭者"而非"献祭者"。这一重心因通常省略制作者的名字而清晰显现出来。但这个模式到商代末期时发生了重要变化：焦点逐渐从神过渡到供养者。虽然西周青铜器仍然被奉献给祖先的神灵，但这一奉献经常是供奉者现实生活中重要事件的结果。以册命和朝觐为主的这些事件为制作礼器提供了缘由，在铭文中被详细记载。礼器的意义和功能因此逐渐改变：它不再主要是与祖先神灵交通的工具，而更成为人间荣耀和成就的证明。同时，象征性装饰也逐渐失去了其生命力和统治地位；冗长的文字被煞费苦心地刻铸在装饰贫乏的青铜器之上（图24-29）。可以说，这种新式的铜器需要的是"阅读"，而非"观看"。

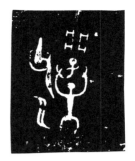

图24-28　商代晚期青铜器上的铭文

观察中国本土传统中的一种进化论模式（evolutionary pattern）饶有兴趣：公元1世纪的袁康在其《越绝书》中说："石兵"是三皇时代的特征，而"玉兵"由黄帝发明，他也创造了国家机器。使用"铜兵"与第一个王朝夏相联系，随后是三代盛世以后的"铁兵"时代。❷ 在这一谱系中，玉器与石器分开，正如铜器与铁器相互区别，后二者为金属，但代表了物质文化的两个发展阶段。这个"四个时代"的

❷ 袁康：《越绝书》卷11，四部丛刊0645，页50。

图24-29　陕西扶风出土西周晚期墙盘

"大始"　547

理论，虽不完全科学，但却显示出了同我刚刚总结出的礼器艺术进化模式惊人的对应关系。

本文的讨论说明，在古代中国青铜器出现之前，雕琢玉器被大量制作，所有的物质属性均被从社会学的角度来理解。如本文所解释，这个现象揭示了一种炮制特权及权力的视觉符号的愿望，这个愿望只出现于人类历史的特定阶段。礼器艺术的一整套特征随之逐渐形成：礼器艺术品总是需要以当时最先进的技术来制作；这些作品通常是以珍贵与稀少材料制成，并且需要耗费具有技术的工匠的大量劳力；它们往往集各种不同类型的符号（包括原料、形状、装饰和铭文等）于一身，以便表达其内涵。

尽管玉器艺术从未消失，甚至到今天玉雕仍然被制造且为艺术爱好者所欣赏，但这种艺术最光辉的时代是在遥远的过去。或如袁康所言，在中国历史和艺术上有一个"玉器时代"，所有后来的"礼器时代"都遵循它并从其中汲取它们的艺术标准及价值。

（王　睿　译）

从"庙"至"墓"
中国古代宗教美术发展中的一个关键问题

(1989年)

中国美术自三代至秦汉经历了种种变化,最重要的一变是以青铜、玉器为代表的礼器艺术逐渐为画像艺术所取代。欧美论者或把这一演变归因于艺术形式的内在逻辑发展,或以为画像之兴盛是外来影响的结果。笔者认为除却这些因素以外,造成宗教美术变化的基本原因还得在宗教本身的发展中去寻找。周秦之际中国宗教变革的核心是祖先崇拜内部的演化,而这一变化最直接的表现则是祖先崇拜中心逐渐由宗族祖庙迁至家族墓地。祖先崇拜中心的转移一方面联系到社会结构的变化,另一方面又决定了宗教艺术的功能、内容及形式。本文的讨论因此关系到古代美术史的几个基本特征。

(1) 中外美术的发展基本上都经历了两个主要阶段,其分野是独立艺术家与独立艺术品的出现(独立艺术品在中国的表现主要是卷轴画,在西方则是"架上绘画"和独立雕塑)。独立艺术家与独立艺术品在中国出现的时期大致可定为魏晋南北朝。在此之前,艺术创作大体可说是宗教一个不可分割的部分,目的在于把抽象的宗教思想和程式转化为可见可触的具体形象。无论中外,不同宗教体系总与不同视觉艺术形象相连。民众的宗教经验往往并非得自经典,而是来自他们对宗教的直接参与,仪式和仪仗的形式便成为宗教宣传的主要媒介。

(2) 任何宗教艺术总是综合性艺术,包含种种视觉因素如器物、装饰、雕塑、绘画及建筑。某一具体因素的宗教意义一方面体现为其固有的艺术特征(如铜器的造型装饰或壁画的主题风格),另一方面又体现为这一因素在整个艺术群体中的位置及与其他因素的关系(如铜器在宗庙中的设置或壁画浮雕在坟墓享堂中的陈列)。一

图 25-1 河南郑州商代前期城址重要遗迹分布示意图

个宗教参与者从来无法把整个艺术群体一览无余,宗教建筑的结构和仪仗的安置不但决定了朝拜者视觉经验的程序,也反映出宗教仪式的时空观念。

(3)古代宗教美术的演变一方面体现出必然性和逻辑性的发展,另一方面也常为偶然事件所左右。美术史研究者对后者的作用不可忽视。

古代中国人信奉诸神,但如吉德炜(David Keightley)所说,其主要宗教形式为体现生者血缘关系的祖先崇拜❶。中国古代美术品用途甚广,但其主要形式均与祖先崇拜有关。商周彝器与汉代画像都是祖先崇拜的艺术,前者之大宗为宗庙祭器,而后者则多为坟葬享堂装饰。

早在三代,"庙"与"墓"已同为祖先的崇拜中心,但二者的宗教含义和建筑形式则大相径庭。"庙"总是集合性的宗教中心,而单独墓葬则属于死者个体或连同其家庭成员。"庙"筑于城内,实际上形成城市核心,而"墓"则多建在城外旷地(图25-1)。❷"庙"与"墓"最重要的区别在于二者

❶ David N. Keightley, "The Religious Commitment: Shang Theology and the Genesis of Chinese Political Culture," *History of Religions* 17.3-4(1978), p.217.

❷ 这种分布见于郑州和盘龙城商城,建于城内高地上的大型建筑物可能是宫、庙遗址,而墓葬则散布城外。

550

崇拜对象的不同：前者的主要崇拜对象是"远祖"，而后者则奉献给"近亲"。

种种古代文献揭示三代时期的祖庙为宗族的宗教圣地，其设置甚至比城市本身的营建更为重要。如《礼记·曲礼下》所述："君子将营宫室，宗庙为先，厩库为次，居室为后。"❸ 这段话反映出古人对于建筑所具社会意义的级差概念。用现代语言来说，宗教建筑最为重要，次而武装防御，最后是生活起居。同样的意识结构也反映在对器物功用的认识中，如《曲礼下》又载："凡家造，祭器为先，牺赋为次，养器为后。"❹

论者尝以三代社会和政治结构解释这个宗庙体系。以西周为例，社会结构的基础单位是"族"所分裂出的"宗"，而城邦即为"宗"之基地❺。因此，作为城市核心之祖庙具有双重象征意义：庙中昭、穆反映了晚近时期"宗"内的世系传递，而所奉之远祖则象征了此宗在整个"族"内的地位。实际上，这种宗庙可以称为是一种"始庙"，宗教仪式的主要作用是"返古溯本"。这一基础思想在晚出的礼书中仍是不厌其烦地重复再三："……筑为宫室，设为宫祧，以别亲疏远近，教民反古复始，不忘其所由生也。""天下之礼，致反始也，致鬼神也。……致反始，以厚其本也，致鬼神，以尊

❸《十三经注疏》，页1258，中华书局，1980年。《礼记》为晚出之书，其成书时间或至西汉。但由于本文中所讨论的问题牵扯到古代宗教和艺术发展的一般性问题，《礼记》和其他较晚文献被用作第二手资料以释考古遗存。

❹ 同上书，页1258。

❺ K. C. Chang, *Art, Myth and Ritual*, Cambridge and London: Harvard University Press, 1983, pp.37-41.

图25-2:a 河南偃师二里头1号宫殿遗址平面图

古代美术沿革

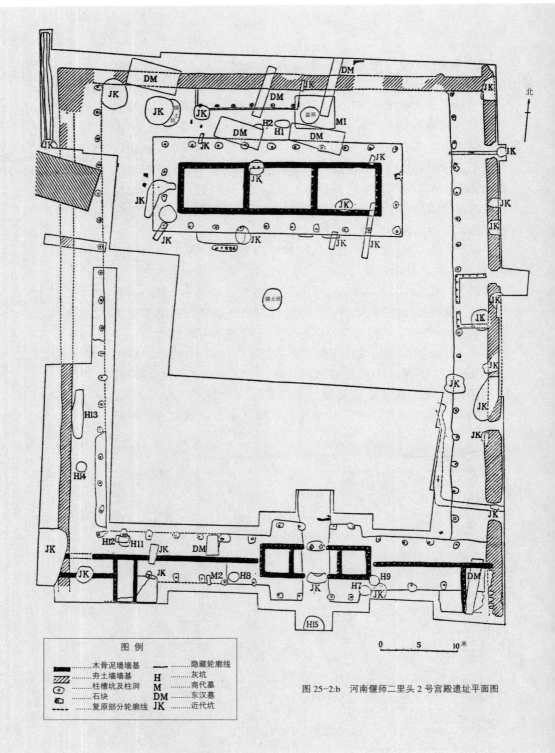

图 25-2:b 河南偃师二里头 2 号宫殿遗址平面图

上也。"❶ 古代的宗庙颂歌尚保存在《诗·大雅》中，不少这些颂歌追溯本族之起源，如《玄鸟》之"天命玄鸟，降而生商"，《长发》之"有娀方将，帝立子生商"，以及《生民》之"厥初生民，时维姜嫄"。同样的思想意识也反映在宗庙设计和礼器艺术中。

　　三代宫庙可以二里头和凤雏发现的礼制建筑为代表。二里头所发掘的二建筑遗址结构相同，均为廊庑环绕的闭合式庭院建筑（图25-2: a、b）。一座殿堂孤立于院中靠北的夯土台基上，闱门则设于东北角。邹衡先生据此指出这个建筑形式与《尚书》、《仪礼》所记三代宗庙类同，是一个重要发现（图25-3）❷。从美术史的角度分析，这一形式为中国宫庙建筑之滥觞。廊庑的主要作用是创造"闭合空间"。由于廊庑的设立，庭院相对独立于外界，而殿堂遂形成这一"闭合空间"之焦点。美国现代艺术心理学家鲁道夫·阿恩海姆（Rudolf Arnheim）称这种空间概念为"人为空间体系"（extrinsic space），其作用是"控制客体间的相互关系及提供视觉以尺度和标准"❸。说得通俗一点，二里头建筑的特性在于其廊庑与殿堂的相互关系。如取消廊庑，"人为空间"即为"自然空间"（intrinsic space）所取代，殿堂所造成的视觉印象将全然不同。

　　"闭合空间"对宫庙建筑的重要性在凤雏礼制建筑中体现得更明显（图25-4: a、b）。凤雏建筑的平面布局远较二里头建筑复杂，但二者基本建筑语汇则相同，均由廊庑、庭院、殿堂构成。这座周代宫庙所体现的设计上的进步有三：一是影壁的出现，其目的明显在于造成建筑体的完整闭合。二是二里头遗址的单一庭院结构在这里变成重叠式的，整个建筑体则包含了一系列"开放"和"闭合"空间的交递。三是"中轴线"这一重要建筑概念的确立。自此以后，中国宫庙建制一直沿循纵深方向发展而形成二度空间的扩张，最后的结果则是孔庙、太庙、紫禁城这种大型建筑群。在这些晚期建筑中，重门高墙划分出越来越复杂的"闭合空间"组合，但其中心总保留了宫庙建筑的雏形。

　　对本文说来，更重要的问题是这种建筑形式与宗教思想的关系。上文谈到人们的宗教经验与宗教建筑及仪仗的形式不可分割，这一点在宗庙崇拜中体现得极为明显（图25-4: a、b）。宫庙设计的主题一是"闭"，一是"深"。周先妣姜嫄之庙称为"閟宫"，后代注者

❶ 同551页❸，页1595。类似记载亦见于同书，页1439、1441。

❷《商周考古》，页27，文物出版社，1979年。

❸ R. Arnheim, *New Essays on the Psychology of Art*, Berkeley, Los Angeles, London: University of California Press, 1986, p.83.

图 25-3 戴震《考工记图》中的宗庙（乾隆中刊《戴氏遗书》本）

图 25-4:a 陕西岐山凤雏甲组建筑复原图（杨鸿勋：《建筑考古学论文集》，页 97，文物出版社，1987 年）

图 25-4:b 陕西岐山凤雏甲组建筑平面图（杨鸿勋：《建筑考古学论文集》，页 97，文物出版社，1987 年）

从"庙"至"墓" 555

解释"闳"的意思是"闭也"、"静也"、"神也",可以说是从不同角度说明了宫庙设计的宗教象征意义[1]。西周的城市遗址尚未发掘,但从文献记载来看,城市建筑本身即形成一"闭合空间",高墙环涂,隔开城野。位于城内的宫庙进而由一道道墙壁围廊环绕(图25-5),而

[1] 同551页[3],页614。

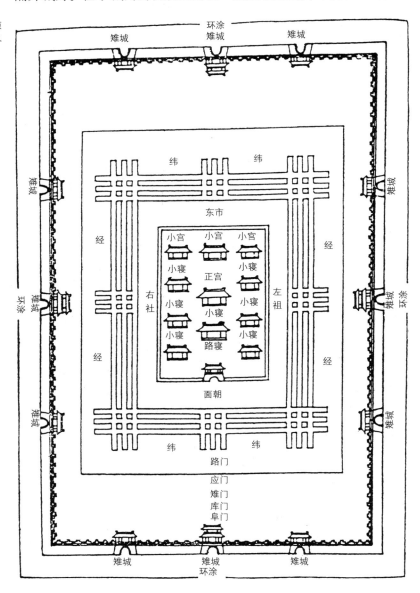

图25-5 周代城市想象复原图(《永乐大典》卷9561)

图 25-6　西周王室宗庙想象复原图（《郊庙宫室考》）

祖庙之中又是层垣重门，造成数个"闭合空间"，越深入就越接近位于宗庙尽端的太祖庙（图 25-6）。当朝拜者穿越层层门墙，视野逐渐缩小，与外界愈益隔膜。由视觉至心理上的反应自然而然地是"闭也"、"静也"、"神也"。

进而言之，这种宗庙朝拜本身即象征了"反古复始"的旅程。朝拜者所经验的空间观念的转换实际上代表了时间观念的推移。当朝拜者最后进入层层"闭合空间"的中心，在宗教意义上也就是归返至宗族的本原。但这一历程仅还是"返始"的前一部。只有当朝拜者经验了这个时空观念的转换，才得以进入超自然的宗教世界而与祖先神灵交通，而交通的工具则是陈设于庙中的祭器和祭品："故玄酒在室，醴盏在户，粢醍在堂，澄酒在下。陈其牺牲，备其鼎俎，列其琴瑟，管磬钟鼓。修其祝嘏，以降上神，与其先祖。"❷

❷ 同 551 页❸，页 1416。

世界历史上每一种宗庙礼仪都包含着时空经验的转移，中国祖庙独特之处在于对宗教"秘密"的深藏不露。宗庙建筑形式一方面以中轴线作为引导朝拜者接近这一"秘密"的线索，另一方面又以重叠墙垣阻挠过易的接近。即使当朝拜者最后到达宗庙中心，他所发现的仍是一个"秘密"而非答案：如何与祖先神灵交通而知其意

向？整个宗庙建筑和礼器系统从而体现了"庙祭"的核心思想：返古复始以寻找生者存在的依据。

但作为三代祖先崇拜另一中心的坟墓，其建筑设计则全然不同。虽然文献记载"族墓"中以昭、穆为序，但考古发掘证明墓地内部的结构相当松散，并未形成宗庙那样严格规划的整体。以殷墟5号墓为例，其地上可见部分仅是一间5米见方的小小享堂，周围无墙垣廊庑等建筑遗存发现（图25-7）❶。这座礼仪建筑似是立于旷野之中，作为墓葬的标志和祭祀的中心。考古发掘亦证明在西北冈商代大墓周围，殉葬坑密布，随年代推移而扩展其分布区域（图25-8）。殉葬区扩展本身即否定了构造任何"闭合空间"的可能性。与宗庙不同，城郊墓地是死者的兆域，而非提供生者传宗接代依据的源泉。

"庙"与"墓"的区别似又与古人对祭祀的分类相关。据《周礼》，庙祭为"吉礼"，献于建邦之天神人鬼，以佐王建保邦国。葬礼则为"凶礼"，以寄生者对死者之哀思。❷ 祭祀的分类或进而与古代的灵魂观念有关，如《礼记·祭义》载孔子答宰我问："众生必死，死必归土，此之谓鬼。骨肉毙于下阴为野土，其气发扬于上为昭明。焄蒿悽怆，此百物之精也，神之著也。……二端既立，报以

❶《殷墟妇好墓》，页4~6，文物出版社，1980年。类似墓上建筑遗址也于安阳大司空村晚商墓地中发现，见马得志等：《1953年秋安阳大司空村发掘报告》，《考古学报》第9册，1953年，页25~40。

❷ 同551页❸，页757、759。

图25-8 河南安阳西北冈大墓和祭祀坑平面图

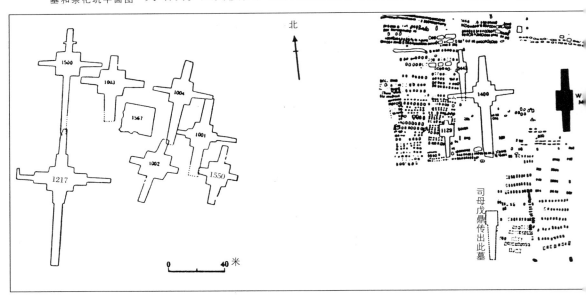

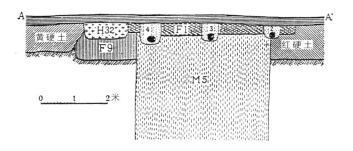

图 25-7:a 河南安阳小屯五号墓上建筑平、剖面图（杨鸿勋：《建筑考古学论文集》，页 139）

图 25-7:b 河南安阳小屯五号墓上建筑想象复原图（杨鸿勋：《建筑考古学论文集》，页 140）

从"庙"至"墓" 559

二礼：建设朝（庙）事，燔燎膻芗，见以萧光，以报气也，此教众反始也。荐黍稷羞肝肺首心，见间以侠甒，加以郁鬯，以报魄也。教民相爱，上下用情，礼之至也。"❶

殷墟5号墓享堂规模与商代宫庙不可同日而语。先秦典籍详载庙祭，但对墓祭的记录却寥寥无几❷。学者自汉晋以来对"墓祭"产生及源流的看法已发生分歧，经清代顾炎武、徐乾学、阎若璩、孙诒让等辩论至今。❸ 上文的讨论或可说明庙祭为三代宗族社会的对应宗教形态，对单独祖先的墓祭仅为祖先崇拜中的辅助形式。

但这一情况在东周时期已开始发生变化。人们对"墓"的兴趣愈益增长，《礼记·檀弓上》载"古也墓而不坟"❹，但孔子南游时已见到墓上封土有"若堂"，"若夏屋者"❺。到了战国时期，墓地中高大华丽的享堂建筑就更屡见不鲜了。以辉县固围村及平山县中山王墓葬为例，每一陵园属于一代之王及其配偶。中山王陵中的享堂筑于高大土台之上，愈增其规模及可见性（图25–9）。墓上建筑迅速发展的原因必须在东周时期社会和宗教变革中去寻找。众所周知，这一时期内周王室衰微，以宗族为基础的分封体系逐渐被家族结构所取代。各强大诸侯的权力地位并非主要来自世袭，而是以其经济及武装实力而定。旧有的宗教和艺术形式无法反映和支持新的社会结构而逐渐为新出现的宗教和艺术形式所取代和补充。其后果则集

❶ 同551页❸，页1595~1596。

❷ 此处须注意"丧礼"与"墓祭"的不同。"丧礼"为埋葬、追悼死者之礼，"墓祭"则为墓地中对祖先的例供。

❸ 参见杨鸿勋：《关于秦代以前墓上建筑的问题》，《考古》1982年4期；杨宽：《先秦墓上建筑和陵寝制度》，《文物》1982年1期；《先秦墓上建筑问题的再探讨》，《考古》1983年7期。

❹ 同551页❸，页1275。

❺ 同551页❸，页1292。

图25–9 战国中山王陵园全景想象复原图

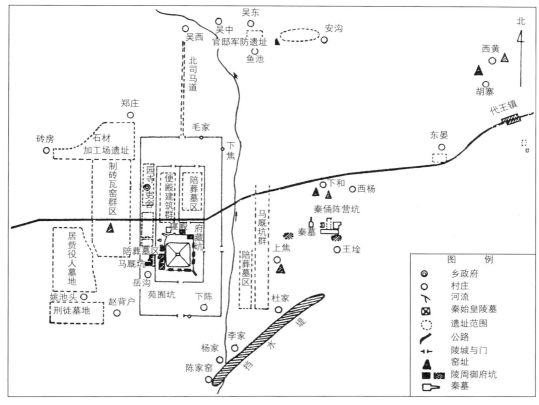

图 25-10 秦始皇陵园平面布局示意图

中地表现为宗族祖庙地位的急剧下降和象征家庭个人权势的"墓"的重要性的日益增长。

东周墓葬规模由死者身份而定,《周礼·冢人》载:"凡有功居前,以爵等为丘封之度与其树数。"❻ 这个系统不一定是儒家的虚构,实际上反映了东周社会的现实情况,《商君书》中便有类似的规定。❼ 值得注意的是此时死者的身份和"爵等"并非由其在宗族内的地位而定,而是根据他生前的任职和贡献。从这里我们可以了解东周时期"庙"与"墓"截然不同的社会意义:"庙"代表了宗族的世袭,而"墓"象征着个人在新的官僚系统中的位置成就。当个人的权势、财富及野心不断膨胀,兆域中建筑的规模也迅速增长。《吕氏春秋》以下的记载或可证明东周末期的情况:"世之为丘垄也,其高大若山,其树之若林,其设阙庭为宫室、造宾阼也若都邑。以此观世示富则可矣,以此为死则不可也。"❽ 这一发展最后则导致了秦始皇骊山陵的出现。(图 25-10)

❻ 同 551 页❸,页 786。

❼ 朱师辙:《商君书解诂定本》,卷 5,页 74,北京,古籍出版社,1956 年。

❽ 许维遹:《吕氏春秋集释》,卷 10,页 8 下,北京,中国书店,1985 年。

秦之祖庙原设于雍，但始皇对此及在咸阳的宗庙并未给以多少重视。与此形成对照的是他自登基始便立即开始营建骊山陵。始皇陵的核心部分为一巨大丘冢。这一建筑形式的基本原理和象征意义因此可说是与宗庙建筑全然相反，设计的主题不在于二度的纵深扩张，而在于向三度空间发展。"闭合空间"为"自然空间"取代，坟丘矗立于地平线上，数里以外便可望见。值得注意的是与古埃及、中东相比，这类金字塔式纪念碑建筑物在中国出现得相当晚。但如本文所说明，其晚出的原因在于只是在这一特定历史时期，纪念碑式建筑才成为适当的宗教艺术形式。如"始皇"这一称号所示，嬴政把自己看成是"始"。他给自己确定了一个开天辟地的历史地位，甚至连他的先祖也无法比拟。这一与三代社会、宗教思想截然两立的新观念在他的坟墓设计中得到具体表现。

如果说骊山陵中金字塔式坟丘是秦始皇个人绝对权力的象征，地下的墓室则被有意识地建筑成一个宇宙模型。《史记·秦始皇本纪》载："始皇初即位，穿治骊山。及并天下，天下徒送诣七十余万人。穿三泉，下铜而致椁，宫观百官奇器珍怪徙藏满之。……以水银为百川江河大海，机相灌输。上具天文，下具地理。以人鱼膏为烛，度不灭者久之。"❶ 对美术史研究者来说，这段记载的重要性远远超过单纯历史实录，它揭示出了一种与三代礼器艺术全然不同的美学理想。商周礼器艺术的目的不在于描绘客观事物，而在于构成人神之间的交通渠道。骊山陵墓室的结构和装饰则模拟自然，通过对日月星辰、江河湖海的复制而构造一个人造宇宙。这种新的艺术思想和设计进而决定了汉代墓葬画像艺术的方向。

始皇陵的整体设计是综合东周诸侯陵园规划的结果。考古资料基本上证明了战国陵墓建筑有东西两系。以中山王陵为代表的东部系统直接起享堂于墓穴之上。这种做法虽然在春秋和战国初年的凤翔秦公陵园中也有发现，但当秦迁都咸阳后即已废弃不用，改为起享堂于墓侧。❷ 东西系统的另一不同处是陵界的构成。中山等东部大墓都有内外宫墙，而无论是凤翔还是故芷阳秦陵均掘湟濠为陵园界沟。骊山陵一方面保持了起享堂于墓侧的做法，另一方面又起内外高墙，从而反映出东西传统的结合。

❶《史记》，中华书局，1959年，页265。

❷ 韩伟：《凤翔秦公陵园钻探与试掘简报》，《文物》1983年7期，页32；骊山学会：《秦东陵探查初议》，《考古与文物》1987年4期，页89。

始皇陵与东周陵园另一不同处在于整个陵区的象征性结构。大体说来，整个骊山陵包括内、中、外三区。内墙之中为墓葬和祭祀区，二墙之间为礼仪官吏之所居。值得注意的是位于内区正中心的一组高大建筑。东汉学者蔡邕说："秦始皇出寝，起之于墓侧。"❸杨宽先生据此断定这个建筑群为原属宗庙的"寝"❹。需要说明的是陵内设寝并非是秦始皇的首创。1986年在骊山西麓发现的陵区很可能是秦迁都咸阳后的东陵，距1号陵园墓穴40米处即有建筑遗存。《后汉书·祭祀志》记载"汉诸陵皆有园寝，承秦所为也"❺。这里所说的"秦"不一定仅指秦代，很可能包括秦国。程学华、武伯纶先生据此推论《后汉书》的记载或较近事实❻，是正确的。

但骊山陵与东周诸侯陵园最大之不同处在于陵园外区的极度扩张。东部巨大的兵马俑群模拟始皇统率之精锐，俑坑与陵园之间发现的一组19座墓很可能为贵族官员的陪葬墓，陵西赵家背户村一带则散布着刑徒墓地。整个始皇陵因此形成一个整体：陵园本身代表了皇帝的禁城，而陵外广阔区域则象征了由官僚、军队、奴隶构成的帝国。

尤应注意，当嬴政为自己确立了"始皇"这一位置，自然就无法再附属于集合性的宗族祖庙。因此，他在生前就已为自己造了一座庙，原名"信宫"，后更名"极庙"。一条甬道进而把这座庙与骊山陵连接起来。❼始皇死后，秦二世召开了一次御前会议讨论祭祀规章，"群臣皆顿首言曰：古者天子七庙，诸侯五，大夫三，虽万世不轶毁。今始皇为极庙，四海之内皆献贡职，增牺牲，礼咸备，毋以加。先王庙或在西雍，或在咸阳，天子仪当独奉酌祠始皇庙"❽。这段记载在古代宗教和宗教美术史研究中的意义极为重要，说明了虽然战国秦王也曾陵旁立庙，但只是在始皇以后这种陵庙才法定为祖先崇拜中心。实际上，传统的宗族祖庙已被废除，秦汉的"庙"成为个人或家族的政治性宗教结构。

汉代皇室和元勋起于闾巷之中，从未有过设立宗庙的特权，他们崇拜祖先的方式很可能为墓祭而非庙祭。❾"汉承秦制"，在陵墓设计中表现得尤其明显。西汉皇帝陵园全仿始皇陵，而且进一步"宫殿化"了，陵园内设有寝殿、便殿、掖庭、官寺。❿大型雕塑在

❸ 蔡邕：《独断》，《汉魏丛书》14卷，页20。

❹ 杨宽：《中国古代陵寝制度史研究》，页188，上海古籍出版社，1985年。

❺ 骊山学会：《秦东陵探查初议》，《考古与文物》1987年4期。

❻ 同上。

❼ 《史记》，卷6，页241。

❽ 同上，卷6，页266。

❾ 同551页❸，页1589。

❿ 《汉书》，中华书局，1962年，卷73，页3115~3116。

始皇陵中还只埋藏地下，但至武帝时期已开始移到地上。皇亲国戚功臣的坟墓围绕皇陵，仿佛死后仍行君臣之礼。沿循秦制，自惠帝以降，每个皇帝的庙修在其陵墓旁边。考古勘察已基本上证实了这一布局。如景帝庙在阳陵南400米处，元帝庙位于渭陵南300米处。❶ "庙"与"陵"以甬道相接，每月车骑仪仗队将过世皇帝的朝服从陵内寝殿护送到陵外的庙接受祭祀，这条甬道因而称为"衣冠道"。❷

杨宽先生《中国陵寝制度史研究》一书有对汉代陵墓规划的详细考证，此处不再赘述。笔者希望强调的是汉代陵墓设计所反映的社会变化。上文说秦以后传统宗族祖庙已经死亡，西汉的陵庙设置证明"宗庙"进而分解为"家庙"。每座"家庙"以男性家长为中心，以其配偶附祭。商周的"庙"与"墓"严格分立，但由于"宗"的概念日益薄弱，这种分立的基础也就逐渐消失了。个人和家族的墓地就如同一块强大的磁石，把崩解中的"庙"一部分一部分地吸引过来。文献载古代宗庙中两个最重要的部分是"庙"和"寝"，庙（廟）得名于"朝"，是举行典礼的地方，"寝"则象征死者生前休息闲晏之处。秦汉时期，"寝"首先被移至陵园内，"庙"也随之附着于墓地。虽然二者仍分设于陵园内外，一条"衣冠道"已把"庙"和"寝"又连在一起了。

但是直至东汉初，陵外之庙仍是举行重大祭祀的法定地点。祖先崇拜礼仪的进一步演化则是把这些祭祀活动移到茔域之内。这个变化发生在公元1世纪中叶。造成变化的原因可能有多种，如家族系统的确立及孝道思想的普及等等，但其直接原因是汉明帝的一项重大礼仪改革。

公元58年，明帝设"上陵礼"，把元旦时百官朝拜这一重大政治典礼移到光武帝的原陵上去举行，随即又把最重要的庙祭"酎祭礼"也移到陵墓。❸ 由于这些改革，"庙"在东汉时期的作用下降到最低点，而"墓"终于成为祖先崇拜的绝对中心。东汉皇室为这一改革提供的解释是明帝的"至孝"。例如《后汉书·光烈皇后传》记载明帝于永平十七年正月"夜梦先帝、太后如平生欢。既寤，悲不能寐，即案历，明旦日吉，遂率百官及故客上陵。其日，降甘露于陵树，帝令百官采取以荐。会毕，帝从席前伏御床，

❶ 王丕忠等：《汉景帝阳陵调查简报》，《考古与文物》1980年1期；李宏涛、王丕忠：《汉元帝渭陵调查记》，《考古与文物》1980年1期。

❷ 同上页❿，卷43，页2130。

❸ 《后汉书》，中华书局，1965年，卷2，页99。

视太后镜奁中物,感动悲涕,令易脂泽装具。左右皆泣,莫能仰视焉"❹。这种解释随之为汉儒接受,如蔡邕于172年随车驾上原陵,"到陵,见其仪,忾然谓同坐者曰:'闻古不墓祭。朝廷有上陵之礼,始(为)[谓]可损。今见(威)[其]仪,察其本意,乃知孝明皇帝至孝恻隐,不可易旧。'"❺现代学者则另有别论,如杨宽先生认为皇室"上陵礼"的设立是豪强大族"上墓"礼俗进一步推广的结果。❻但如果详细考察一下明帝改制的政治、历史背景,可以发现这一改革在很大程度上是权术性的,目的在于解决东汉王朝继统中的一个尖锐矛盾。

明帝之父刘秀崛起于战乱之中,他之得以开立东汉一朝与他为刘姓皇亲无法分开,而他也正是不遗余力地利用了这个条件。史称其举兵始于"刘氏复起"这一谶言。❼而他在称帝后则马上修建了一个刘姓祖庙,称为"高庙",其中供奉11个西汉皇帝的牌位。❽但刘秀比谁都清楚,他并非是西汉皇室的合法继承人。刘秀之父为官不过一县令,而他在刘姓宗室统系中实际上与前汉成帝同辈,而比末两代皇帝哀、平的辈份都高。因此,一旦一统之业告成,洛阳的高庙便如骨鲠在喉,暴露出他"继统"说中不可解释的矛盾。

光武的对策先是另立一个"亲庙",供奉他自己的直系祖先。但这一举动马上遭到张纯、朱浮等人的激烈反对,上书奏议:"礼为人子事大宗,降其私亲。礼之设施,不授之与自得之异意,当除今亲庙四。"❾光武将此事交公卿博士讨论,结果是一项折中。"亲庙"是废除了,刘秀直系祖先的奉祀在陵园内举行。同时,对西汉皇帝的祭祀也分在两处。成、哀、平三帝的牌位移至长安,洛阳高庙中所奉的最后一个皇帝是元帝。❿这个变化似乎错综复杂,但原因实际上很简单,把西汉皇室统系和刘秀本宗世系列成下表加以对照,一个明显的事实是汉元帝为刘秀父执辈,把与他平辈和辈份较低的成、哀、平移出高庙,王朝继统中的矛盾就被暂时掩盖了。

❹ 同上,卷10,页407。

❺ 同上,《礼仪志上》引《谢承书》,页3103。

❻ 杨宽:《中国陵寝制度史研究》,页181。

❼ 同上❸,卷1,页2。

❽ 同❸,卷1,页27~28,又页3194~3195。

❾ 同上,卷1,页32。

❿ 同上。

【表一】
西汉皇室统系:高祖—惠—文—景—武—昭—×—宣—元—成—哀—平
刘秀宗室世系:　　　　　　　发—买—外—回—钦—秀

另一方面，光武帝又发动了更为主动的改革，高庙虽存，祭祀的重心却被有意识地移到陵墓。西汉一朝皇帝从未亲自上陵，因为"庙"在西汉仍是举行重大祭祀的法定场所。《后汉书·光武纪》记载刘秀主持了57次祭祀活动，但只有6次在高庙中举行，其他51次全在陵寝，又令诸功臣王常、冯异、吴汉等皆行上冢礼。因此，虽然光武帝另立宗庙的企图没有实现，但他却成功地把人们的注意力从庙祭转移到墓祭，从而为下一代皇帝必将面临的窘境准备了一条出路。

光武一死，马上产生的一个问题是光武的灵位在何处供奉以及对光武的祭祀在何处举行？如在洛阳高庙，则将如何解释对成、哀、平三帝的无故取消？明帝的对策是为光武另起庙。史籍对此庙的所在语焉不详，但蔡邕《表志》透露："孝明立世祖庙……自执事之吏下至学士莫能知其所以两庙之意。"❶ 由此可见光武庙并不在高庙内，明帝对立两庙的动机也是讳莫如深。但光武庙虽立，明帝却不敢过于明显地把祭祀大典从旧庙移至新庙中去举行，更可行的方法是继光武所开先例，在"孝"的名义下把朝廷大典、宗庙祭祀移至原陵。更进一步，明帝遗诏不为自己起庙，而把牌位置于光武庙中，东汉一朝皇帝皆沿循此例。❷ 因此，东汉时期的庙制与西汉又有不同。每个皇帝的陵外之庙不再存在了，代以两个"宗庙"，一属西汉前八代皇帝，一属东汉皇帝。但宗庙虽具，实属架空，真正的祖先崇拜中心则是原陵。此风一开，朝野效仿。清代学者赵翼说："盖又因上陵之制，士大夫仿之皆立祠堂于墓所，庶人之家不能立祠，则祭于墓，相习成俗也。"❸

这种祠堂即相当于"寝"，但由于陵园外的"庙"已经取消，有时"寝"也就具备了"庙"的功用，"寝"、"庙"也常常混称。如《古今注》载东汉殇帝、质帝幼丧而"因寝为庙"❹。《水经注》记尹俭、张伯雅、鲁峻墓，称其冢前建筑为"石庙"❺。因此，东汉时期茔域中地面上的享堂称为"祠"或"庙"，地下的墓室为"宅"或"兆"，二者构成一个"墓""庙"合一的整体（图25-11）。这种建筑配置又与当时流行的对死者魂灵的理解相通。明代邱琼在议论汉代墓葬制度时说："人子于其亲当一于礼而不苟其生也。……追其死也，其体魄之归于地者为宅兆以藏之，其魂气之在乎天者为

❶ 同564页❸,《志》9, 页3196。

❷ 同564页❸, 卷2, 页123~324。

❸ 赵翼:《陔余丛考》,《读书劄记丛刊》,台北,1960年。卷1, 页3、32。

❹ 同564页❸, 卷6, 页3149; 杨宽:《中国古代陵寝制度史研究》, 页240。

❺《水经注》, 页112、391、276, 商务印书馆, 1936年。

庙祐以栖之。"❻ 东汉芗他君祠堂铭文把这种"筑庙祐以栖魂"的思想表达得非常清楚："……兄弟暴露在冢，不辟晨夏，负土成冢，列种松柏，起立石祠堂，冀二亲魂灵有所依止。"❼ 因此，与商周宗庙为"降神"之所在不同，东汉的祠庙成为死者魂灵的居处。这种新的思想直接导致了宗教艺术形式的变化，"降神"的礼器变成"供器"，为祖先崇拜中的次要因素，给灵魂布置居所则成为艺术创作的主要任务。笔者曾撰文讨论东汉祠堂画像配置，结论是每一祠堂内画像主题或有不同，但基本组织结构都反映了东汉时期的宇宙模式：神灵祥瑞、日月星辰代表的天界在上，人间世界居下，

❻ 引自朱孔阳：《历代陵寝备考》，上海，申报社，1937年，卷13，页5上。

❼ 罗福颐：《芗他君石祠堂题字解释》，《故宫博物院院刊》1960年2期，页179。

图 25-11 山东金乡东汉墓、祠测量复原图［费慰梅（Wilma Fairbank)］

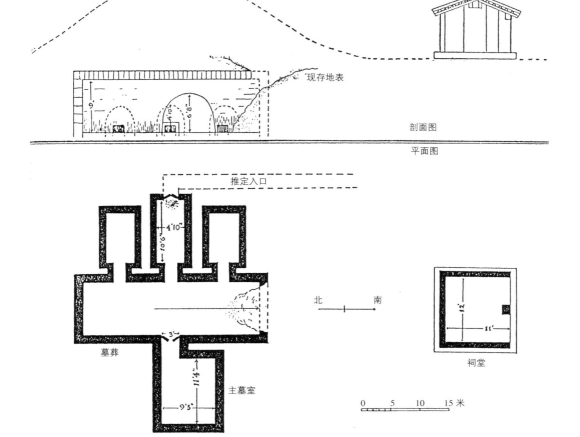

从"庙"至"墓"

由西王母、东王公为主体的仙界在左右山墙。画像的象征性结构明显与"筑庙祐以栖魂"的思想有关。[1]

墓庙之合一与新的灵魂说造成了墓葬画像艺术在东汉时期的极度繁荣。墓地由凄凉沉寂的死者世界一变而为熙熙攘攘社会活动的中心。供祭既每日不间，大小公私集会也常在墓地举行。皇室陵园成为礼仪中心，普通人家的丧礼也是乐舞宴饮。画像不仅雕绘于墓室之中，也出现在享堂石阙上供人观赏，越来越多具有强烈社会伦理意义的贤君忠臣、孝子节妇故事成为艺术表现的主题。东汉一朝遂成为中国历史上墓葬画像艺术的黄金时代。

正如其产生，这个黄金时代昙花一现，突然告终。而造成这一突变的原因又是祖先崇拜中的礼制改革。东汉覆亡后两年，魏文帝曹丕下诏废除"上陵礼"。他对自己陵墓的规定是："无为封树，无立寝殿、造园邑、通神道。……若违今诏，妄有所变改造施，吾为戮尸地下，戮而重戮，死而重死！"[2]可谓声色俱厉。改革之所及，他甚至下令拆除其父曹操陵园中的建筑。《晋书》载："魏武葬高陵，有司依汉立陵上寝殿。至文帝黄初三年，乃诏曰：'先帝躬履节俭，遗诏省约，子以述父为孝，臣以系事为忠。古不墓祭，皆设于庙。高陵上殿皆毁坏，车马还厩，衣服藏府，以从先帝俭德之志。'"[3]

文帝的改革并非局限于皇室内部，实际上波及全国。一个极为值得注意的现象是考古发掘者曾多次在魏晋墓葬中发现东汉画像石。这些雕刻精美的画像石被当成石料，或铺于地面，或以灰浆覆盖其画像。[4]尤可重视的是这些石刻大多取自东汉的墓上祠堂或碑刻，如嘉祥宋山和五老洼墓葬出土画像石，南阳出土的许阿瞿墓志，以及四川犀浦发现的东汉残碑等等。这一现象尚未得到合理的解释，本文所述之魏文改制不但可以给魏晋时期的"毁祠"现象提供一直接原因，而且也说明了画像祠堂的时代下限。

史称东晋宣帝遗诏"子弟群官皆不得谒陵"，但元帝后诸公又有上陵之举。成帝时又行禁止，穆帝时又以恢复。[5]如此反反复复，"庙"、"墓"逐渐又复归于两立，但这种"两立"再不具有三代时期的特殊社会、宗教意义了。

[1] Wu Hung, *The Wu Liang Shrine: The Ideology of Early Chinese Pictorial Art*, Stanford, Stanford University Press, 1989.

[2] 《三国志》，中华书局，1959年，卷2，页81~82。

[3] 《晋书》，中华书局，1974年，卷20，页634。

[4] 据我所知，至少有八座这样的墓葬已被发掘。见《山东嘉祥宋山发现汉画像石》，《文物》1979年9期；《山东嘉祥宋山1980年出土的汉画像石》，《文物》1982年5期；《嘉祥五老洼发现一批画像石》，《文物》1982年5期；《河南南阳东关晋墓》，《考古》1963年1期；王儒林：《河南南阳西关一座古墓中的汉画像石》，《考古》1964年8期；《南阳发现东汉许阿瞿墓志画像石》，《文物》1974年8期；谢雁翔：《四川郫县犀浦出土的东汉残碑》，《文物》1974年4期。

[5] 同[3]，卷20，页634。

徐州古代美术与
地域美术考古观念

(1990年)

中国古代有两种分别以"时间"和"空间"为基础的历史编写体裁，《春秋》为代表的第一种以编年体安排史事；第二种以《战国策》为代表，主要侧重于不同的地理区域。"政治"则是两个传统共同的编写原则。跟随着这两个传统，诸多史书，包括有关艺术史的作品，或遵循朝代更替，或以行政区域界定讨论范围。尽管这两种框架为许多作家提供了观察与重建历史的一个便利手段，但现代史学家，特别是那些从事非政治史研究的史家，逐渐对这些传统模式提出了挑战。比方说，他们质疑，朝代的分期是否一定反映文学和艺术的发展？行政区划是否一定与文化和艺术风格之分布相吻合？这些学者还争论道，所有用于历史写作的框架——不仅包括王朝编年、政治区划，还有那些基于意识形态和宗教的种种框架——都难免是不同时代、不同地域之人群出于不同目的之下的文化建构。没有任何一种是纯粹"客观"、超历史的框架。因此对历史学家来讲，重新检验旧有的框架就成为必需。事实上这类检讨往往可以反过来促进一般性史学研究，其结果是在重构各种新的文学、绘画、音乐及戏剧史的同时，古代的一般性文化地图时常得以重新勾画。

这篇有关中国东部徐州地区的文章便属于这种尝试。此研究与以往的"地理考古"不同的是它的基本分析方法：本文试图探索徐州在中国文化和艺术史中不断变化的位置和影响，而不是孤立地看待这一地区。我希望这一个案会引发读者思考地点和时间在艺术史研究中的相互关系，以及一个特定地点在更广地域内文化及艺术传

播中的作用。我将提出如下建议：1.史前时期，徐州在东西方交流中扮演了举足轻重的角色，对中国文明的形成贡献良多。2.三代时期，此地连接南北，是北方王朝的都市文化（metropolitan culture）向淮河及长江流域扩张的跳板。3.在汉代，这一地区是国家宗教的中心，一种特殊的图像由此传往其他地区。

一

徐州位于今天山东、江苏、安徽三省交界处，北部和东部为狮子山、骆驼山等丘陵所环绕，昔日黄河支流泗水从其西南部流过。然而在考察徐州史前史时，由于古代徐州截然不同的地形，若恪守这一现代地理观念将会导致严重错误。在大约发表于35年前的一项甚有开创性的研究中，丁骕试图复原黄河下游公元前5500年以来变迁的地形（图26-1）。他特别强调，从全新世开始，由黄河带来的大量泥沙在下游地区形成三角洲和沉积平原，在这一过程中，散布在东海间的大小岛屿开始与陆地相连，逐渐形成现在庞大的山东

图26-1 中原平原的形成（据丁骕文，页60~62）

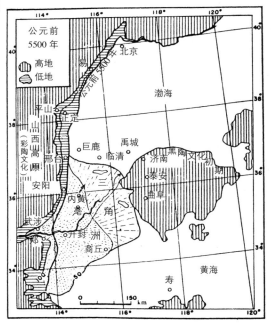
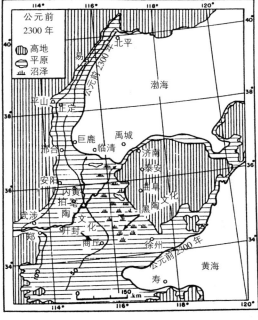
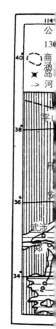

半岛。❶尽管由于材料所限，丁骕的结论不免有失偏差，但他提出的问题对我们理解各种海岸文化的分布、共有文化特征、中心迁移及内外交流方面仍至关重要。❷徐州史前阶段正位于海岸地区，因此也必须从这一背景中加以理解。

最早关于徐州的饶有趣味的一段记载保存在中国早期地理著作《禹贡》中："海、岱及淮惟徐州；淮、沂其乂；蒙、羽其艺；大野既豬；东原底平。"传统上认为这些地形的变化是由于夏代创立者大禹在中国各地治水而为；从现代科学角度来看，如此变化必定需要数千年时间。

在徐州成为"海、岱及淮"之前，这一带的丘陵事实上是岛屿——或为山东群岛的一部分，或是一些散布于大海中的小岛。但正如距今徐州不远的东海县境内所发现的约200件石质工具所显示的，人类在旧石器晚期已开始在这一地区活动。有意思的是，发掘者注意到其中一些石器与黄河中游山西省发现的石器"惊人相似"。❸考虑到当时的地形特点，两个地区间文化交往只能通过分离东部岛屿与大陆间的海峡来进行。这也是徐州居民传统上被认为是海洋民族的一支——"夷人"的原因。据传说，他们"以舟为家，以楫为马"，公元2世纪《越绝书》的作者则径直记载："夷，海也。"

然而到公元前三千纪，山东地区已不再是孤立的诸岛，而是成为与大陆相连的一个大半岛。原来的海峡由于黄河泥沙的淤积成为宽阔沼泽，进而沉积为湖泊，即今徐州北部微山湖的前身。这一新的地貌可以解释新石器时代遗址在这一地区的分布：大量的大汶口文化村落和墓葬遗址发现于湖的东部地区（图26-2）。当时直接穿越湖泊和沼泽一定依然十分困难，东西文化交往的一个主要通道是取道徐州，此地原来的诸岛已变成土壤肥沃的丘陵。（如《禹贡》所说："大野既豬；东原底平。"）文化堆积异常丰富、属于这一

❶ 丁骕：《华北地形史与商殷的历史》，《中央研究院民族学研究所集刊》1965年20期。

❷ 巫鸿：《从地形变化和地理分布观察山东地区古文化的发展》，苏秉琦主编：《考古学文化论集》，北京，文物出版社，1987年。收入本书。

❸《文物考古工作三十年》，页198，北京，文物出版社，1979年。

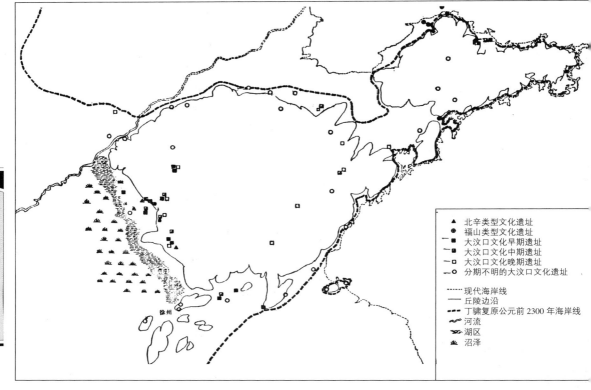

图 26-2 大汶口文化遗址分布图

❶ 南京博物院：《江苏邳县四户镇大墩子遗址探掘报告》，《考古学报》1964年2期，页9~56；中国社会科学院考古研究所：《新中国的考古发现和研究》，北京，文物出版社，1984年，页87~88。

❷ 南京博物院：《江苏邳县四户镇大墩子遗址探掘报告》，页49。

时期的一些重要考古遗址就发现于这一丘陵地带，大墩子和刘林遗址村落及墓葬即在其中。

1963年发掘的大墩子遗址，面积达50平方公里，❶出土了包括工具、陶器、雕塑和装饰品等在内的6000余件器物，揭示了一个生产技能进步、富有审美意识的农业社会。尽管这个遗址被划归为大汶口或青莲岗文化居址，但这一大体分类倾向于忽视其复杂的内涵。最值得注意的是，大墩子遗址中相当比例的彩陶并不是东部沿海文化的典型器物，而与中原地区的仰韶文化密切相关。一些器物的器形和纹饰甚至与出自河南庙底沟文化的相同（比较图26-3:a和26-4:a，图26-3:b和26-4:b）。一些学者已根据二者共有的"植物"图案推测大墩子的器物可能是从仰韶地区"引进"而来。❷另一件同一遗址出土的优雅的彩陶盆也必定源出于同样的文化交流：其器表图案——不惟是"植物"纹样还包括内含菱形图案的

圆形——同样发现于庙底沟文化的陶器上。

在大墩子，仰韶文化类彩陶与数量更多的东部海岸地方文化的素面陶共存。学者们长期争论这两种陶器的关系。有的研究者认为它们属于一个持续发展过程的两个连续阶段，❸而另外一些人则认为它们鲜明的差异必定标志着不同的文化起源。基于对它们装饰风格的分析，我同意第二种说法：这两类陶器反映了两种截然不同的审美意识，几乎没有可能是同一视觉文化传统的产物。概而言之，陶器艺术最基本的要素是器形。许多陶器没有装饰，但没有一件陶器不具备器形。所谓"器形"又可以从两个不同的角度来理解：或作为一个器物的三维形象（即其体积），或着眼于

❸ Chen Yongqing, "The Dadunzi Neolithic Site," *Orientations* 21.10,1990, pp.50–53.

图 26-3　江苏邳县大墩子遗址出土彩陶

图 26-4　河南陕县庙底沟遗址出土彩陶

它的两维形象（即其侧面）。事实上，当陶工制陶时他总是会侧重于其中的一方面：或是把一个器物设想成可从不同角度观赏的"圆雕"，或是把它设想成一个平面形象。

大墩子的两种陶器蕴含了这两种不同观念。这里出土的仰韶文化类代表器形有平底盆、碗和罐，丰满圆润的器身在底部收缩而肩部外突。不管从任何角度观察，其轮廓线都平缓顺畅，没有任何多余的细节破坏其完整感。然而同一遗址中出土的素面陶，包括各式鼎和杯，均带有高足和器座（图26-5：a）。以图26-5：b的杯为例，其器身修长而棱角分明；足和底座尤其纤长，杯体本身相对而言显得微不足道，小且带有突出而外侈的口部。这些特点消除了体积感，突出的是侧面的复杂轮廓。

图26-5 江苏邳县大墩子遗址出土素面陶
a 鼎 b 杯 c 豆

这两类器物在装饰上的对比更为强烈。把这些差异归结于"彩陶"和"素面"的对立过于简单。更为重要的是，它们的装饰与对器形的不同理解有关。仰韶器类的表面装饰加强了器物的体积感；一个器物的浑圆感觉由于重复的曲线装饰而增强。这些流畅的装饰引导视线从一点到另一点迂回旋转，该器物的三维感因此得以突出。这种由装饰引起的视点变化完全不见于素面陶，它们或是根本没有装饰，或者是装饰戳印纹、线刻、沟槽和镂空。有时装饰被用来制造一种统一的表面质感；另外一些时候通过把器表划分为不同部位而强调其棱角感。镂空装饰最明确地说明了此种装饰艺术的特质（图26-5:c）：无意引导观者将陶器理解为一个圆形、实在的器物，这类装饰引导观者的视线"穿透"器表，从而有效地降低了器物的立体感，加强了其侧面视觉效果的复杂性。

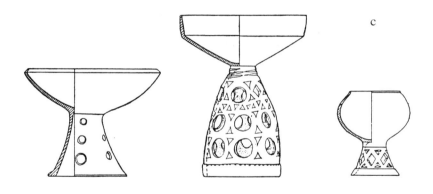

这两种陶器共存的现象不惟在大墩子发现，还见于包括刘林在内的其他东部新石器遗址中。这一重复出现的现象说明徐州是当时东西方文化交流的一个关键枢纽。源于黄河中游的仰韶文化艺术及其思想和技术通过这一渠道传播至东部沿海地区，而东夷文化的发明也由此为华夏人群所知。

一旦一个外来样式得以输入，它就会被加以改变以适应当地口味，并随之融入地方文化中。在大墩子所发现的集两种陶器传统于一身的器物因此并非偶然：一件小黑陶钵的器盖施彩（图26-6），很多鼎的器表饰有仰韶文化的纹饰。同类器物也发现于山东中部典型

图 26-6 江苏邳县大墩子遗址出土带盖钵

❶ K. C. Chang, *The Archaeology of Ancient China*, New Haven and London, Yale University Press, 1986, Fourth Edition.

大汶口文化的典型遗址中；同时河南甚至以西地区发现有素面陶。这一"文化交流"可以在一个更为广阔的历史背景中加以解释，张光直先生在其重要的著作《古代中国考古学》中总结说：❶

到公元前4000年左右，我们注意到一个强大的历史进程的肇端，这一进程将在下一个千纪或更长的时间里持续。这就是说，地方文化日益紧密相联，共享的考古因素将它们纳入一个大的网络系统中，其中的文化相似性远大于与外部文化的类同。这一次我们看到为什么把这些文化放在一起描述的原因：不仅因为它们位于今天的中国境内，还因为它们就是最早阶段的中国。

根据张光直先生的看法，发生在这一时期的所有文化交往都促进了中国文明的形成。从此而言，作为东西方艺术交汇通道的徐州对于一个共同的、为后代所延续的"中国"艺术传统之出现起到了不可替代的作用。

二

东西方文化交流的结果并不是一对一的简单混合。考古证据已经揭示，公元前三千纪以后出现了一个东部文化传统的强劲扩张，其结果是诸类龙山文化出现于传统上中原地区的仰韶文化区（图26-7）。公元前2000年到前1000年夏商周相继在那里建都。三代带来了新的文化传播模式：在强大的王朝都市中心于中原地区建立以后，黄河中游地区成为政治和文化的心脏地带。远征军和使节由此地被派往他方，目的是将后者纳入一个更大的政治文化体系。在这一背景下，徐州成为远征的对象和王朝向南方及东南地区扩张的跳板。

文献和考古学资料都证明，夏商时期的徐州是一个地方王国"彭"（大彭）之都。顾祖禹（1624—1690年）说："禹贡徐州之域，古大彭氏国也。"❷ 早期文献中，汉《世本》和唐《括地志》认定彭国的统治者为彭祖。有关这一王朝的另外一些资料见于《国语》（传春秋时左丘明作）及其注释。其中记载尽管彭祖为商封侯，

❷ 顾祖禹：《读史方舆纪要》，北京，中华书局，1955年。

但由于其后代的恶行而最终为商王朝军队所亡。按照司马迁的说法，这一事件发生于商代晚期约公元前11世纪前后。

从商晚期都城河南安阳所发现的甲骨文否定了有关这些文献可靠性的疑问。在武丁（约公元前1324—前1266年在位）时期的甲骨文中，有一件是占卜征伐彭吉凶的卜辞。❸ 1959年至1965年丘湾遗址的发掘证实了商对徐州地区的强烈影响，其居住地带房址和灰坑中出土的甲骨、石质工具、陶器、青铜刀和凿子等都属于典型商风格。❹

然而在丘湾最重要的发现是居址以南的祭祀遗址：一个75平方米的区域的中心矗立着4块巨石，周围埋葬有人骨20具和狗骨架12具，人骨的葬式都是俯身，双手被反绑在背后。发掘者认为这些是祭祀地神"社"的遗存，矗立的巨石则象征着"社"。这一

❸ 罗振玉：《殷墟书契前编》，1913年，5.34.1。

❹ 南京博物院：《1959年冬徐州地区考古调查》，《考古》1960年3期；南京博物院：《江苏丘湾古遗址的发掘》，《考古》1973年2期。王宇信、陈绍棣：《关于江苏铜山丘湾商代祭祀遗址》，《文物》1973年12期。

图 26-7 龙山文化及其相关文化的遗址分布

图 26-8 商朝军事扩张路线（据岛邦男《殷墟卜辞研究》，页 382~383，东京，1958 年）

推测为文献所证明。需要重点指出的是，"社"的崇拜并非为这个地方王国独有，而是商代王朝宗教的一个重要组成部分，屡次为王朝占卜文献所记载。在这些记载中"社"写作"⌂"，以象征矗立于地面的巨石。直至汉代，这一符号仍被清楚地认为是商的发明，因为我们在《淮南子·齐俗训》中读到："夏后氏，其社用松……；殷人之礼，其社用石……；周人之礼，其社用栗……。"

司马迁"殷之末世，灭彭祖氏"的说法很可能与记录帝辛征伐淮河流域的一系列占卜甲骨有关。陈梦家、李学勤和岛邦男等

学者试图追踪这些甲骨中提到的地点并重构这一远征路线。如岛邦男所绘的地图（图26-8）所示，地理位置与徐州相当的地点是"㝬"，经由此地商王朝军队东进山东，南下淮河和长江下游河谷地带。如果把此次远征或任何其他征伐仅仅当作雄心勃勃的商王发起的军事行为会失之简单。在人类历史上，军事征服通常也是文化输出的一个重要手段。举一个常见的西方例子，亚历山大征服北印度和阿富汗不只是扩张了其业已庞大的帝国，而且还促成了艺术中的犍陀罗样式，强烈地影响了亚洲佛教艺术的发展进程。同样，我们可以注意到商王朝的军事扩张推动了文化传播：其强劲的东南向扩展与商文化的传播相吻合。

我曾试图通过一种发现于安阳及不同的地方区域的青铜器——铙——来追踪这一文化传播模式。这一研究的某些结论可以总结如下（图26-9）：

图26-9 商代青铜钟的分布与传播

1. 商代晚期，高度小于20厘米的小型铙（Ⅰ型）流行于黄河下游谷地的王朝中心地带。这种铙的器身或饰以简单的几何图形或加饰有饕餮图案，但它们的柄总是素面。通常由大到小三个组成一套，或许是固定在木座上演奏使用。

2. 与此类都市类型铙最为接近的器物发现于长江下游地区（Ⅱ型）。这种铙也是素面柄，但其具有"钩型冠饰"的饕餮纹则日趋复杂和抽象。它们在尺寸上大于其原始器形，平均高度为30～40厘米，亦没有证据说明它们成组使用。

3. Ⅱ型铙沿长江下游分布这一现象说明此类青铜器正是通过这条河流而传播到长江中游地带。湖南东北部地区出现了第三种

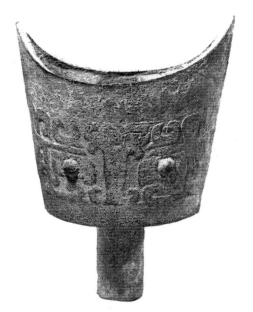

图26-10　瑞典国王古斯塔夫六世阿尔道夫所藏商代晚期青铜铙
(B.Gyllensvard and J. Pope, *Chinese Art from the Collection of H.M. King Gustaf VI Adolf of Sweden*, New York, 1966.)

铙。其特点是，尺寸进一步增大（有些高达70厘米），具有突起而抽象的饕餮纹和柄部的装饰。所有这些特点都是对于Ⅱ型铙诸特征之发展和夸大。而且这两组南方铙有一个共同特征，那就是它们都是独立而非成套使用。

青铜铙的传播路线与商代征伐路线部分重叠，两者都显示了商都市文化强劲的东南方向移动。与此研究相关而值得一提的是记载商王途经徐州的甲骨刻辞和一件或许制造于此地的青铜铙（图26-10）。这件铜铙为瑞典已故国王古斯塔夫六世所藏，与Ⅰ型铙几乎相同，但它的饕餮纹具有"钩型冠饰"，其高度为31厘米。如前所述，这些是Ⅱ型青铜铙的特点，因此这件铙代表了由Ⅰ型到Ⅱ型的过渡阶段，因而将商都市原型与长江下游的诸变体联系了起来。

三

徐州作为南北交往中心的角色延续到以后的中国历史，但随着周的衰微，这一地区开始处于南方强大的楚国影响之下。公元

前 261 年楚国占领了当时在鲁国治下的徐州，进而导致了五年以后对鲁的全面征服。楚人项羽在秦亡之后争夺王权的斗争中，似乎沿循了一条相似的途径。他定都徐州，从一个南方人的角度来看，这里一定是由此征服北部中国的理想战略要地。考古发现证实了楚占徐州的文献记载：一项证据是楚国流通的金币出土于徐州。于艺术史研究意义更为重要的是发现于临沂金雀山的一幅帛画（图 26-11）。据顾祖禹考证，临沂为古徐州的一部分。学者一般认为这件帛画用于称作"招魂礼"的葬仪，以招回死者的灵魂。这个仪式是楚文化的一个重要特征，《楚辞》中的"招魂"和"大招"就是执行这个仪式过程中巫师的祝辞。其他四幅考古发掘的招魂幡全部出土于楚文化的中心长沙，年代为东周和汉代早期，可以视为金雀山的原型。另一方面，金雀山帛画也将楚艺术与汉代画像艺术联系了起来。关于这一点，将在下面加以探讨。

本文到此为止的讨论均着眼于徐州在东西或南北广阔文化艺术传播中扮演的重要中介角色。然而在某些时刻，徐州也会以某一特定艺术风格及图像之"核心"或源起地的面貌出现。一个这样的时刻是在汉代。该王朝的开国者刘邦出身徐州地区，因此给予此地凌驾于同时期其他各地的地位。徐州与汉王室的紧密联系可见于几个事件之中。例如，当刘邦将新建帝国分为诸侯国时，他封其弟而不是贤臣武将为徐州之主（其时称为彭城，为楚王的都城）。徐州郊区发现有 10 座大型汉墓，从包括玉

图 26-11　山东临沂金雀山出土西汉帛画

衣、金印、带铭铜器和一组 4000 余件俑在内的随葬品来看，它们是历代楚王墓。这一密切关系可以解释徐州成为当时王朝文化"晴雨表"的现象：当一个新观念新艺术形式在首都弘扬时，在这个地方王国可以见到即刻的反映。例如，汉初墓葬一项重要的发展是皇室成员的崖墓，不出所料，最大群的崖墓就发现于徐州。其中一座墓由长 55 米的墓道、19 间墓室和 7 个龛组成。❶ 与此"地下宫殿"相比，甚至于负有盛名的河北满城汉墓（中山王汉武帝兄刘胜墓）也嫌逊色。

❶ Li Yinde, "The 'Underground Palace' of a Chu Prince at Beidongshan," *Orientations* 21.10,1990, pp.57-61.

另一个事例与佛教及佛教艺术的初传有关。据记载，永平年间（公元 58—75 年）明帝梦佛遣使求佛教之后，楚王刘英"学为浮屠斋戒祭祀"。除刘英之外的其他皇室成员似乎并不具有明帝对这种外来宗教的兴趣。汉官方史料记载了楚王英与明帝间在公元 56、59、67、68 年的频繁会面。另外，当有人向明帝告发楚王英的邪教倾向时，明帝特别下诏为佛教辩护，保护楚王研习宗教的权利。

然而在汉代，徐州的地位还不只是都市风尚的"晴雨表"。该王朝的创立者出身于此（更确切地讲，徐州地区沛县）的事实最终使得徐州成为汉代国家宗教中的"圣地"之一，并进而成为汉代宗教艺术的一个重要来源。多年来学者们一直争论或许为汉代

图 26-12　山东嘉祥东汉武氏祠前室朝拜图

画像艺术中最重要的一个场景之图像学和象征意义（图26-12）。这个场面一般出现于祠堂的后壁正中，在任何政治、宗教建筑中这里都是最为尊贵的位置。其图像程式相当定型：一个体形硕大的尊贵人物坐于富丽厅堂的下层，身躯几乎直抵屋顶，正在接见持笏行礼的官吏，身后是仆人。厅堂二层上，众女性胁侍着位于中心的一位华冠妇人，或许是楼下尊贵人物的妻子。这个或可称为"朝拜图"画像的基本结构看来是源于汉代早期的葬礼帛画：马王堆和金雀山的帛画都以死者的肖像为中心，低级眷属正向死者恭敬行礼（见图26-11）。但雕绘于汉代晚期祠堂上的这一场景要远为宏大，很有可能是代表了一个宫廷朝觐。

对于"朝拜图"形象的辨识及解释长期以来有着种种推测。[2] 19世纪学者冯云鹏认为所表现的中心人物是秦始皇帝，所绘厅堂即为著名的阿房宫。斯蒂芬·布谢尔（Stephen Bushell）推测此场面描绘了周穆王见西王母。容庚和费慰梅（Wilma Fairbank）提出第三种意见，认为既然这个形象频频出现于墓地中祠堂中，它只可能是死者的肖像。不过所有这些推测都不能让人完全信服或说明所有这类"朝拜图"画像：汉代人去礼拜当时遭到严厉批判的秦朝皇帝的可能性微乎其微，而西王母的形象和死者肖像有时与"朝拜图"共同出现在同一祠堂内。[3]

我在解释"朝拜图"时沿循了多少有些不同的途径：除研究它的构图之外还试图寻找它的起源。研究表明，这一构图的最典型实例多发现于微山湖地区，包括山东西南和江苏西北徐州、微山、东平、肥城、济宁、滕县和嘉祥等地。在这些地区以外，"朝拜图"较为少见或者仅以差别较大的变体形式出现。这样，就自然出现了为什么大多数这类构图在这一地区出现的问题，也因而引导我们发掘汉代史及汉代美术史上的一个重要事件。

从汉代初年开始，汉代皇帝煞费苦心地构建一种国家宗教以巩固新创立的帝国。实现这一目标的方法之一是提倡对先王的崇拜；举行这种礼拜的祠庙随之被建于各侯国郡县。创立这样一个宗教祭祀系统的重要一步，是在公元前195年刘邦死后，他的继承者汉惠帝（公元前194—前187年在位）下令在全国建立刘邦的祠堂。[4]为先王在全国各地建祠的这一措施随之成为国家固定政策，为历代

[2] 关于种种不同意见，见 Wu Hung, *The Wu Liang Shrine: The Ideology of Early Chinese Pictorial Art*, Stanford, 1989, pp.195-198.

[3] 同上，页108、198。

[4] 司马迁：《史记·高祖本纪》，页392，中华书局标点本。

徐州古代美术与地域美术考古观念 583

❶ 班固：《汉书》，卷73，页 3115，中华书局标点本。

❷ Wu Hung, *The Wu Liang Shrine: The Ideology of Early Chinese Pictorial Art*, pp.211–212.

继位者所确认。据《汉书·韦玄成传》记载，截止到西汉末年，在诸郡国都城有167所这类"复制"的祠庙，❶各州县或许更多。各地诸王所建的这类祠庙看来在汉代祭祀系统中有着同等重要的地位，诸王和官吏每年祭祀一次。惟一的一个例外是建于刘邦诞生地沛县、为全国瞩目的"原庙"。

这个祠庙在汉代国家宗教中的重要性首先反映在《史记》、《汉书》和《后汉书》对它的频繁记载中。❷它的建筑一定也具有相当的规模：据记载，120个儿童常住其中，在祭典中演唱汉代开国皇帝最喜爱的歌曲。尽管这个祠庙在公元1世纪被焚毁，但刘秀建立东汉以后立即下令加以重建，并扩充了该庙的礼官人数。这位东汉建国者于公元29年驾临沛县祭祀他遥远的先祖，这一做法为后世东汉统治者所效仿。汉桓帝并于公元167年在"原庙"立碑纪念。

尽管不存在关于这所祠庙建筑装饰的详细记录，但我们有理由推测庙中应有先帝的尊像，作为月祭和年祭的对象。这一推测的一个证据是现存的"朝拜图"。年代为公元1世纪中叶、现存最早的一幅标准"朝拜图"发现于今天山东西部的孝堂山祠堂内。如通常所见，这幅图像位于祠堂后壁中心部位（图26-13:a）。画面右方是一个宏大的战争场面（图26-13:b）：汉帝国骑兵和步兵正与头戴尖顶帽的胡人军队厮杀。有些胡人已被俘或斩首，其他成为囚犯

图26-13:a　山东长清东汉孝堂山祠堂画像石（朝拜图和车马出行图）

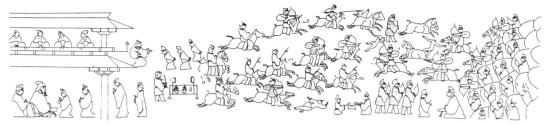

图 26–13:b　山东长清东汉孝堂山祠堂画像石（战争图）

图 26–13:c　山东长清东汉孝堂山祠堂画像石（朝贡图）

的双手被反绑背后。其中，由榜题可辨识为"胡王"的一个俘虏正被呈献给"朝拜图"中的主人，以示汉军的胜利。

"朝拜图"之上是一个由 4 辆战车和 30 名骑者组成的壮观行列(见图 26–13:a)。最华丽的一辆战车饰有鸾鸟，由 4 匹马牵引。在汉代，这类车辆为皇帝专用。这一点也由此车旁"大王车"的榜题所证实。"朝拜图"左侧东壁上表现的是外邦朝贡图（图 26–13:c）。外邦人头戴号角形帽，骑于大象和骆驼之上。与此画有关的事件见载于汉代官方历史。例如，武帝年间，西南夷进贡瑞象，武帝亲自作诗，以志其事。孝堂山祠堂中所刻画的大象代表着南方的臣服，而骆驼则表现了北方的廷贡。这个"朝贡行列"正由两名汉朝官吏率领的队伍接引，其中一名官吏可从题记定为汉朝的"相"。

因此这些画像的内容十分明显：所有这些场景都描绘有关国家政治的最重大事件——战争、和平和皇权。它们由一个有序的图像程序组成，其中心部位的"朝拜图"所表现的因此只能是对汉皇帝的崇拜。这一构图形式密集在微山湖一带，说明其源于此地——很可能是汉代开国皇帝刘邦在沛地的"原庙"。但随着时间的推移，这个图像逐渐丧失了它的原始含义，而被广泛用作肖像画的原型。倘若我们重温一下晚期中国手卷画中的一些杰作，如传顾恺之（约 344—406 年）的《洛神赋》和阎立本（约 600—674 年）

图 26–14　唐·阎立本《步辇图》

的《步辇图》(图26–14)，便不难发现其中对君王的表现来源于一个标准模式。而这个模式可追溯到汉代的"朝拜图"，并进而溯源到金雀山和马王堆的帛画。

汉代灭亡以后，徐州恢复了它在南北文化交流中的中枢地位，其艺术也继续反映着该地变幻的政治统治。发掘于徐州的一组汉代以降的重要艺术品由大约100件北朝彩绘俑组成。❶这批雕像被王子云赞誉为代表了当时最高的艺术创作水准。不过在我看来，它们再一次证明了本文所提出的理论——一个"地区"艺术风格总是与大的文化互动紧密相连。晋室南迁以后，控制徐州成为该王朝存亡的至关要素，而北魏更是急不可待地占据这一地区以挺进江南。北魏在最终实现了这个目标之后，在这里设立了一个称为"东南道大行台"的特殊军事机构，徐州发现的北朝雕刻所反映的正是当地艺术对北方艺术传统的吸收。顾祖禹在300年前总结这个及其他历史事件时写道："(徐)州冈峦环合，汴泗交流，北走齐鲁，西通梁宋，自昔要害地也。"❷本文研究从考古发现中汲取论据并着眼于艺术发展进程，所证实的正是徐州在艺术史和文化史中的这种"要害"性。

❶ Wang Kai and Xu Yixian, "Northern Dynasties Pottery Figurines from Xuzhou," *Orientations*, 20, no.9 (Sept. 1989), p.84.

❷ 顾祖禹：《读史方舆纪要》，页1194。

（王　睿　译，王玉东　校）

说"俑"
——一种视觉文化传统的开端

（2002年）

中国古人从很早就开始制作小型人像，考古工作者在很多史前遗址中已经发现了数目可观的泥质和石质的这类作品。❶然而这些早期的小型人像不论是从功能上还是从年代上都不属于本文所讨论的"墓俑"之列：许多早期人像并非出自坟墓，而"俑"或"墓俑"的基本定义是专门用于随葬的一种雕塑作品。再者，早期人像的传统似乎在墓俑出现之前已经中断，❷所以当公元前6世纪的孔子在谈到俑的时候把它看成是一种晚近的现象，因此责备了那些"始作俑者"。❸丰富的考古材料证实了这一文献记载：墓俑的大量出现确实是在孔子前后的时代。

孔子反对用俑是因为俑模仿人形，意味着在丧礼中使用人殉。然而他的反对并没有能够阻挡墓俑这一艺术传统的发生和发展。反之，这一传统起自东周，贯穿秦汉，成为一场浩大艺术运动的一个核心组成部分。这场运动可说是再造了中国艺术：作为早期礼仪美术主流的青铜祭器走向没落并为各种奢侈品所取代；祖先崇拜中心逐渐由祖庙向家族墓地转移，刺激了新的礼仪的产生和新的礼仪用品的制造。❹在丧葬艺术中，现成的随葬品逐渐被复制品（copies）和各种"再现形象"（representations）所替代，以为死者建构一个理想的来世生活环境。在这些复制品和再现形象中，墓俑形成了一个专门的类别，由于其对人形的模仿而提出了特殊的宗教和美学的问题。因此，尽管孔子一般来说主张以"明器"随葬，他还是将俑与包括"刍灵"在内的非人形随葬物区别开来。在他看来，葬礼应该使用"刍灵"是因为这种草扎的丧具只是象

❶ 这些考古发现的大概情况介绍，见巫鸿等，*3000 Years of Chinese Sculpture*, New Haven, Yale University Press, 即将出版。

❷ 有的学者倾向于将前后两组连为统一的一体，如王仁波指出："最近的考古发现表明，商周以后的陶俑必定是从新石器时期的黑陶和红陶器皿发展而来的。"但是并没提出具体的根据。见 "General Comments on Chinese Funerary Sculpture," in G. Kuwayama ed., *The Quest for Eternity*, Los Angeles County Museum of Art, 1987, p.39. 但早期俑和晚期俑在时间和空间上的巨大差异，提醒我们不能过早地做出任何牵强的结论。

❸ 英译文见James Legge, *The Chinese Classics*, vol.2, "The Work of Mencius," Oxford, Oxford University Press, pp.133-134.

❹ 有关中国艺术的这一转移，见Wu Hung, *Monumentality in Chinese Art and Architecture*, Stanford, Stanford University Press, 1995, pp.77-121.

❶ 见孙希旦校注《礼记集解》卷1，页265，北京，中华书局，1989年；James Legge, *Li Chi: Book of Rites*, 2 vols, New York, New York University Press, 1967, vol.1, p.1, pp.172-173.

❷ 上述研究包括 Ladislav Kasner, "Likeness of No One (Re-) presenting the First Emperor's Army," *Art Bulletin*, vol.LXXVII, no.1 (March 1995), pp.115-132; "Portrait Aspects and Social Functions of Chinese Ceramic Tomb Sculpture," *Orientations* 22.8 (1991), pp.33-42; Jessica Rawson, "Changes in the Representation of Life and Afterlife as Illustrated by the Content of the T'ang and Song Period," in *Arts of the Sung and Yuan*, New York, The Metropolitan Museum of Art, 1996.

征了人，而没有模仿人形。❶ 对于现代艺术史家来说，孔子对墓俑的批评很值得思考。特别是因为这一批评牵涉的似乎主要是一个视觉的问题：孔子对俑的反对并不针对葬礼本身，而是针对随葬品的形式。如上所述，对他来说，"始作俑者，其无后乎"是因为俑在外观上拟人，他因此主张因循传统使用非象形的器物随葬。

但大量考古发掘所证明的情况却与孔子所希望的相反：东周到汉代的大多数中国人所抱有的是一种与孔子不同的态度，热衷于尝试使用"拟人"墓俑的各种可能性。这些尝试意味着当肖形的墓俑被逐渐纳入丧葬习俗的时候，具体"纳入"的方式并没有一下得到解决，而是不断地刺激着人们的哲学思考和艺术实验。何种墓俑最为理想？这些随葬的人像是否应以特殊材料制作？是否应该根据俑的功能而有不同形式？各种俑像应在多大程度上拟人？应该小于真人还是与真人等大？ 是否应该施以彩绘、穿上丝衣、粘上真人头发？ 俑在墓葬中应该如何陈列？是单独摆放还是与其他形象物品组成一宏大场面？ 诸如此类的问题，对它们的不同回答不仅取决于区域传统和风格趋势，也常常反映出墓葬的营造者和赞助人的个人决定。

再进一步说，孔子对墓俑的反对标志了中国美术史中的一个特别的时刻：此时，对人像的表现首次成为一种强烈的艺术追求，也首次受到强烈的质疑。宏观中国古代美术史，尽管公元前6世纪之前的商周美术中也有表现人形的作品，但这种例子相对来说较少，所表现的"人像"也往往具有非人的特征。甚至在公元前6世纪之后，当人的形象越来越多地出现在装饰艺术中的时候，作为器物附件的人像也没有发展成一种独立的雕塑传统。我们可以很有信心地说，是墓俑最先构成了中国美术中人像雕塑的主流传统，其独尊的地位保持了约500年之久，直到公元前1世纪地上纪念石雕的产生。从那以后，小型的俑便和这种大型石雕一起充当装饰墓葬的角色。

虽然对墓俑的著录早已有之，但是把它当作严肃艺术品的认真考察只是在近年才开始。❷ 这些研究已经显示了这一课题的丰富潜力：每一个俑都是对人像的"体"（body）和"面"（face）的一个特殊表现；每一个俑都从属于为死者建立的一个特殊象征空间。对墓俑的研究因此不但应该探讨作品本身的各种形式要素，而且应

该关注它们与死者的联系，以及所从属的象征空间系统。本文试图解释的也就是这些构成墓俑内涵的本质因素。"代替品"和"角色"两节主要考虑的是墓俑的功能及其与人类主体间的关系，接下来的"场面"与"框定"两节讨论的是俑在墓室中的布置及其与死者的关系。第五、六节"象征性材料"和"体与面"涉及到俑的物质属性及视觉表现。我不准备在纯粹理论的层面上阐述这些问题，而希望用具体的考古实例来支持所提出的观点。这一讨论因此将勾勒出公元前6世纪至公元前1世纪这500年内中国墓俑发展的基本概况。

代 替 品 （Substitution）

孔子在墓俑和人殉之间所做的联系导致了一个理论的产生，即认为俑的发明是为了替代丧葬礼仪中所使用的真人殉葬。❸ 这一理论最先在《孟子》和《礼记》等儒家经典的注疏文字中概括地提出，基本上得到了现代考古的支持。最重要的一个证据是：墓俑的出现恰恰伴随着人殉的衰落。在中国，人殉习俗在商代晚期达到顶峰，仅在河南安阳商代王室墓地中就有大约4000具殉葬者的遗骨发现；商代卜辞中也有有关人殉的大量记载。❹ 这种习俗在周代仍延续，但人殉的数量与频度都大幅度地下降，特别在公元前6世纪和前5世纪之后，超过10个殉人的墓葬已经极其罕见；甚至于某些统治者墓葬都不用或只用一两人殉葬。❺ 墓俑正是在这样一个背景中出现的，尽管数量仍较少，俑逐渐成为墓葬装备中的一个固定组成部分。在北方的山东和山西等地，公元前6世纪和前5世纪的墓葬中已经发现了木质和泥质的俑。❻ 在南方，湖南长沙同时期的209座墓葬中发掘出14件木俑。❼ 对常德德山一个东周墓地中84座墓的发掘进一步证实了墓俑在随后几百年中逐渐出现和普及的情况。该墓地中不见战国早期的俑；7件俑发现于两个战国中期墓；规模最大的一批俑，共计23件，出自建于公元前3世纪的5座战国晚期墓葬。❽

俑在墓葬中的空间排列进一步证明了它们与人殉的关系。东周墓葬中的俑常常摆在死者周围或紧靠死者的位置，这一安排显然是仿效较早甚至是当时的人殉葬式。一个非常重要的例子是山西长子的牛家坡7号墓，其中以真人和俑同时殉葬。墓中3个殉

❸ 这一传统理论为执历史唯物论的学者所采纳，用以证实中国社会制度从商和西周的奴隶制社会到东周至秦汉封建社会的变革。根据这些学者的观点，俑的出现和流行意味和象征着奴隶制社会的结束。如李玉杰《先秦丧葬制度研究》，页169，郑州，中州古籍出版社，1991年。

❹ 详细的介绍见黄展岳《中国古代的人牲和人殉》，页53～132，北京，文物出版社，1990年。

❺ 例如，发现于河南固围村的魏王室墓葬中埋有一个人殉，河北邯郸的一座赵王室墓葬中埋有两个儿童人殉，但在河南陕县发现的一座虢国王子一级的墓葬中却没有发现人殉。从另一方面看，人殉的传统似乎是在宋、齐、秦这样一些强国中持续着。

❻ 这些北方墓葬包括山东临淄郎家庄1号墓、山西长子牛家坡7号墓、山西长治分水岭14号墓。

❼ 见《长沙楚墓》，《考古学报》1995年1期，页41～60，特别是页54。

❽ 《湖南常德德山楚墓发掘报告》，《考古》1963年9期，页461～473。

人沿西壁和南壁摆放，4件俑则沿东壁和北壁摆放（图27-1）。似乎这7个"人"共同环绕和守护着中央的死者。❶ 从另一方面看，这个例子也引导我们更加仔细地考察墓俑的"替代"功能。长子墓中的3个殉人各自均有棺椁及青铜和玉器装饰品，显然不是奴隶甚至一般的平民。4件盛装打扮的俑所表现和"取代"的似乎也是这种具有一定身份和社会地位的人物。

　　大量考古发现已使学者分辨出中国早期以人为牺牲的两种主要类型："人殉"和"人牲"。❷ "人殉"包括亲属、配偶、下属、守卫和仆从。尽管这类人是被处死以便跟从他们死去的主子，他们的尸体依然被完整保存并予以装饰。而"人牲"则被当作一种特殊的"牲"或动物，遭到的是残忍的斩首、断肢等暴死。　发现于安阳的1001号商王墓拥有90人的人殉队伍，由卫士、妻妾、侍从和一小队王室禁卫军组成。这些人分别埋在主墓内部和外部的一些单独的墓坑中，并陪葬有兵器、礼器和装饰品，有时还有他们自己的"人殉"。相比之下，73具头骨和一些无头的骨架组成了该墓的"人牲"，当墓葬封土掩埋时，这些人被杀戮、肢解，其残损尸体被混于土中，充填墓坑和墓道。

　　大多数早期俑表现的是卫士、仆从和伎乐，代表的显然是人殉而非人牲。❸ 这一解释在东周墓葬中出土的"遣册"中得到进一步证实：这些文献称同墓中的俑为"亡童（僮）"或"冥童（僮）"，❹ 说明这些俑被看做扮演仆人的角色，在冥间侍奉死去的主人。但这些案例也揭示了墓俑的一个新的意义层面：尽管被贴上了"亡"的标签，这些俑所展示的却是操持各自行业道具的仆从们的生动活泼的形象。因而这些墓俑不仅仅是取代了人殉，同时也是实现了人殉的被期望的功能。也就是说，俑所表现的是"人殉"实体及其在冥界功能的综合。这样，墓俑就把写实和想象结合成凝固的视觉形式。

　　但是俑对"活的"形象和状态的表现并没有导致它们对人殉的完全取代。只要它们仍旧是代替品，这些人工形象就只能是被看做低于"原本"的模拟。这也就是为什么在墓俑出现了很长一段时间以后，真人仍然与墓俑一起用于大墓中作为殉葬的原因。前面提到的牛家坡7号墓就是这样一个例子（见图27-1）。更复杂的一个案例是山东临淄郎家庄一座公元前5世纪的墓葬，不仅具有"人殉"和"人牲"，同时也随葬有俑。❺ 延续商代1001号墓所使用的礼俗，6个"人

❶《山西长子东周墓》，《考古学报》1984年4期，页504~507。

❷ 黄展岳：《中国古代的人牲和人殉》，页1~12。

❸ 这并不是说所有早期俑都是表现"陪葬人"，少数例子中似有特殊的礼仪或巫术功能，正如我将在593页❷和604页❺中介绍的那样，长台关1号墓中有一个俑胸前插着一根竹针，马王堆1号墓中有一些俑发现在两重内棺之间，可能也有避邪功能。

❹《江陵望山沙冢楚墓》，页278，北京，文物出版社，1996年。类似的文书也发现于信阳楚墓和西汉马王堆3号墓中。

❺《山东郎家庄一号东周殉人墓》，《考古学报》1977年1期，页73~103。

图 27-1 山西长子牛家坡 7 号东周墓平面图

性"的碎尸被混进此墓填土。17 个"人殉",全是些年轻女性,分别被装棺埋入不同的小型墓坑,围绕着躺在中间的一个男性死者。她们或许是男性死者的妻妾,都佩戴有首饰珠宝并随身带有自己的私有物品,其中两人还配有"人殉",显然是她们自己的女仆。另外 15 位女性中,有 6 位陪葬以小型陶俑。类似的情形也见于新近在山东章丘发掘的一座东周中期墓葬中。❻ 这一现象在山东的重复出现,意味着在公元前 5、4 世纪的齐国,一个拥有特权的男性贵族的葬礼仍然可以使用真人殉葬;俑则由身份较低的人使用,作为真人的代替品。人和俑一起殉葬的做法在东周之后仍未结束,如我在下文将论及,这两种类型的随葬均被用于骊山秦始皇陵。

❻ 李曰训:《山东章丘女郎山战国墓出土乐舞陶俑及有关问题》,《文物》1993 年 3 期,页 1~7。

角 色(Role)

在戏剧艺术中,"角色"意味着戏中人物,是一出戏的一个关键组成部分。用在视觉艺术中,"角色"这个词指的是大型构图中的特殊人物形象——它的功能、表现以及所从属的叙事性或象

说"俑" 591

征性的"上下文"。文学和戏剧中的角色常常是一个独立的个人,但中国古代的墓俑极少(如果不是根本没有的话)表现有名有姓的个体;它们所"取代"的是某些被认为在死者来世生活中不可缺少的一般性社会类型。不同墓俑的穿着及所伴随的家具、乐器和日用器具进一步强调它们的这种象征功能。这些物件或是真的或是代用品,协助墓俑完成它们所派定的角色。

河南信阳的一座东周墓葬——长台关1号墓——为说明俑的"角色"问题提供了一个极佳范例。❶ 该墓被分成7个隔箱或椁室(图27-2)。中间的椁室中以两重棺装殓死者的尸体,其外围的6个边箱中随葬有俑。这些俑的形态以及伴随物品揭示出它们的特定功能和"角色"。如横置于前部的边箱中陈列着青铜礼器、乐器

❶《信阳楚墓》,页18~20,北京,文物出版社,1986年。发掘者将这座墓葬的年代确定在战国早期,约公元前5世纪中晚期。

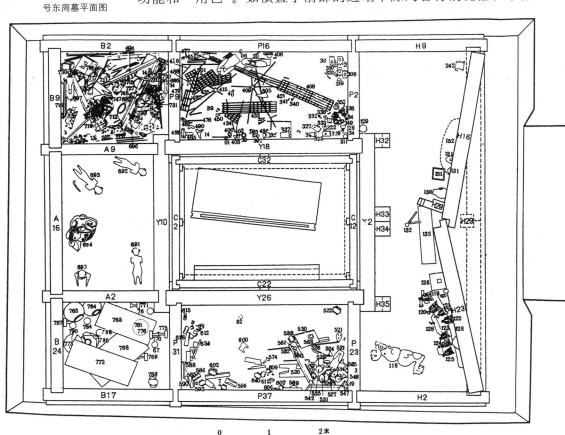

图27-2 河南信阳长台关1号东周墓平面图

和一个"侍者"俑,共同表现一个从事礼仪活动的厅堂。棺箱两侧的边箱,左边表现车马库,右边表现庖厨,左室中发现的两个御者俑应与两辆车驾有关,而厨房中配有厨具、食物,还有两个厨俑。左后方的隔箱中表现的是一个书斋,其中配有一张床榻、一个文具箱和一些竹简,此箱中的两个举止文雅的俑可能是书吏。厨房的后方是一个储藏室,一个侍者俑正在那里守护着储物的箱罐。❷

因此,这个墓葬中各室所表现的是一组家居的空间,其中容纳了各种贵族家居生活中的服役角色,包括厨役、侍童、仆从、御者和书吏。这些特定角色的选择,揭示了为墓主的来世生活而准备的一套特定的组合。但由于在不同的地区,不同性别、职业和社会阶层的人对来世的想象各有不同,人们也就创造了各种不同角色的俑以建构不同的来世景象。值得注意的是长台关墓中没有出现乐舞俑,而在包括郎家庄墓、章丘墓和山西长治分水岭墓内的一些同时期的墓葬中,伎乐人物却常常是墓俑的最重要的甚至是惟一的角色。位于陕西咸阳的一座秦墓中所反映的则是另外一种兴趣:这座墓中埋有两个目前所知最早的骑士俑,可能与死者生前的军事生涯有关。❸ 离此墓不远的另一座秦墓中出土了一驾牛车和一个谷仓的泥塑模型,反映的则是对经济生活的特别关注。❹

秦始皇也对自己墓中的俑做了明确的选择,陪葬于骊山陵的大量与真人等大或接近真人大小的红陶人俑表现了至少四种角色:(1)禁卫军,(2)文官,(3)杂伎,(4)马夫和管理宠物的役者。其中以禁卫军的组合最为庞大。尽管比例缩小了许多,汉代早期的两支"地下军队"仍是仿效了秦始皇的先例。❺ 其中一例发现于西安附近的杨家湾,其位置紧靠着汉代早期著名将领周勃、周亚夫父子的两座墓葬,❻ 死者的身份因此可以说明墓俑为什么专尚军事的内容。但一般说来,绝大多数的汉代早期墓俑倾向于表现家居角色,诸如侍童、仆从、卫士、伎乐等。追随皇室所树立的典范,这些角色很快主导了全国范围内的墓俑生产。在南方,建于公元前168年前的马王堆1号墓中葬有131件俑,其中126件表现从事家务的角色。❼ 在东部,徐州北洞山的一座由55米长的墓道和19个墓室组成的大型崖墓中,422件彩绘陶俑陈列于墓葬的不同部分。其中,

❷ 需要说明的是,在四个边箱的世俗家庭景象之外,又补进了一个神秘的场面:棺箱后方的那个边箱里装着一件雕塑,表现的是一个带有鹿角的长舌兽,通常称为"镇墓兽",它被置于棺箱的中央,为四个角落里的俑所包围。与墓中的其他俑不同,这四尊俑没有穿衣,身体刻得也很粗糙,更奇怪的是其中的一尊胸前插着一根竹针,这一特征表明这四尊俑代表着仪式所镇压的恶魔,不代表在阴间起一定作用的"陪葬者"。

❸ 见《咸阳石油钢管钢绳厂秦墓清理简报》,《考古与文物》1996年5期,页1~8; Li Jian, ed., *Eternal China: Splendors from the First Dynasties*, Dayton, Dayton Art Institute, 1998, pp.68-69.

❹ 《陕西凤翔八旗屯秦国墓葬发掘简报》,《文物资料丛刊》3期(1980年),页67~85。

❺ 在杨家湾的"地下军团"之外,还有一支与之相似的超过6000人马的"部队"发现于徐州狮子山楚王陵附近的陪葬坑。见 Wang Kai, "Han Terra-cotta Army in Xu Zhou," *Orientations* 21.10 (October 1990), pp.62-66.

❻ 《咸阳杨家湾汉墓发掘简报》,《文物》1977年10期,页10~21。

❼ 发掘报告记录该墓中有162件俑,但其中的33件是捆绑起来作为一件的木质镇墓俑。

说"俑" 593

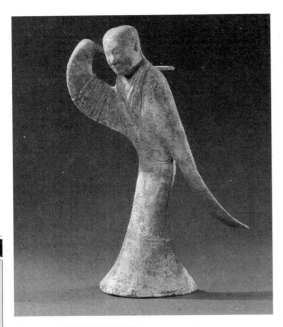

图27-3 江苏徐州北洞山西汉墓出土舞女俑

沿墓道而设的浅龛中配有武士俑，仆役俑表现男女仆从们服侍于各个墓室，而"舞乐厅"中的伎乐俑所显示的则是一个正在进行的表演场面。❶

西汉早期对家庭角色的强烈兴趣，导致了作为此期新文化偶像的一些特别优美的形象出现。如北洞山和其他一些同期墓葬中的一种俑取态于一个秀雅的舞女（图27-3）。❷她上身微向前倾，右袖抛举过肩，左袖自然垂下，其身态在紧束的衣裙和垂袖的映衬下显得格外柔丽动人。可以说，在西汉时期，是这种"室内"角色而非杨家湾的那种缩微的士兵形象最能够代表当时墓俑发展的艺术成就。

场　面 （Tableaux）

墓葬中的"场面"所指的是一组俑及其辅助物品的集体呈现，它们被安排在一个单一空间框架中，并且都服从于统一的比例。根据这一定义，尽管长台关1号墓每个隔箱中的俑和随葬物组成了一个聚合群组，但它们尚未构成一个"场景"，因为在每一个群组中，尺寸大约是真人三分之一的俑与直接取自现实生活中的实用物品混在一起，这种集合还缺少连贯性视觉经验所不可或缺的统一比例。而且，这些物品中的一些是更大物件的"象征符号"，如以车的零件代表整车。另有一些物品，如"书斋"中的床榻，是被拆散后埋葬的。

解决尺寸不协调的办法只能有两个。一个是缩小辅助物品的比例，使之与微型的俑相适应。另一个则是将俑放大到真人的比例。第一种做法在东周时期以中国北方的俑为代表。与发现于南方的木俑不同，北方俑系以黏土手制而成，或以红、黄、赭色彩绘，或完全涂黑。许多俑的体量相当小，如郎家庄墓的俑高约10厘米。类似尺寸的俑在山西分水岭、河南辉县和洛阳、陕西凤翔以及山东的几处地点也有发现。❸这些微型人像的面目和身体都很简略，令人

❶ 《徐州北洞山西汉墓发掘简报》，《文物》1988年2期，页2~18；Li Yinde, "The 'Underground Palace' of a Chu Prince at Beidongshan," *Orientations* 21,10 (October 1990), pp.57-61.

❷ 发现于西安附近白家口的几例，与纽约大都会博物馆所藏的一例非常相似，有关这件作品的图文介绍，见Jessica Rawson ed., *Mysteries of Ancient China*, New York, George Brazille, 1996, p.206.

❸ 《考古学报》1957年1期，页116；《辉县发掘报告》，页45；《考古》1959年12期，页656；1960年7期，页71；1962年10期，页516。

● 594

赞叹的往往是它们所组成的大型场面。这类陶俑中最有意味的一组于1990年发现于前文所提到的山东章丘大墓，墓中既有"人殉"也有"人牲"，还有陪伴着一个女性"人殉"的一套38件小型的陶俑。由26个俑、5件乐器和8只鸟构成了一个规模可观的乐舞队伍。其中，10个女性舞蹈者高度在7.7～7.9厘米之间，其不同的服饰和姿态表明舞蹈队列经过精心的编排。两个男性乐师司鼓，余下的3个人分别敲钟、击磬、抚琴。另外还有10个袖手人物，发掘者根据他们的姿态将其定为这场舞乐表演的观众。这种微型舞乐俑的传统在汉初的山东地区继续发展。例如在济南出土的公元前2世纪的一个陶俑场面中，乐队在为一个歌唱者、几个舞蹈者和一群杂技表演者伴奏，一群显达分立两列，正在观看表演（图27-4）。❹ 与章丘的例子不同的是，这里有一个方台为这些俑提供了一个公共的场地，显然反映了将一场演出连贯成一个有机整体的企图。

第二种制造场面的做法只有一例：在中国美术史的全过程中，只有秦始皇授意将自己的墓俑做得与真人等大。与先秦的微型俑相比，这支庞大地下军队所反映的是秦皇对"巨大"（gigantic）的渴望。"巨大"的概念在这里可以做两方面理解：一方面，它所

❹《试谈济南无影山出土的西汉乐舞杂技宴饮陶俑》，《文物》1972年5期，页19~23。

图27-4 山东济南无影山西汉墓出土乐舞杂技俑

说"俑" 595

图 27–5　陕西临潼秦始皇陵陶俑与战国陶俑体量比较

表达的是与前代陶俑相比秦俑在体量的宏大（图27–5）；另一方面，"巨大"也可以是一个假想观者对地下军队不寻常体量的反应（图27–6）。关于这后一个方面，任何访问者面临秦俑坑都会感到自己被这支军队所包围环绕，处于它的威力之下，为它的阴影所笼罩。

值得玩味的是，汉代早期的统治者们舍弃了秦始皇的这种对"巨大"的追求，而返回到微型式的场景陈列。汉景帝阳陵中的俑在汉代早期尽管属于较大的一类，其高度也不过相当于秦俑的三分之一左右；而那些出自徐州后楼山等地的俑的高度不过是秦俑的九分之一。虽说这些俑要比秦代以前的东周北方陶俑大一些，

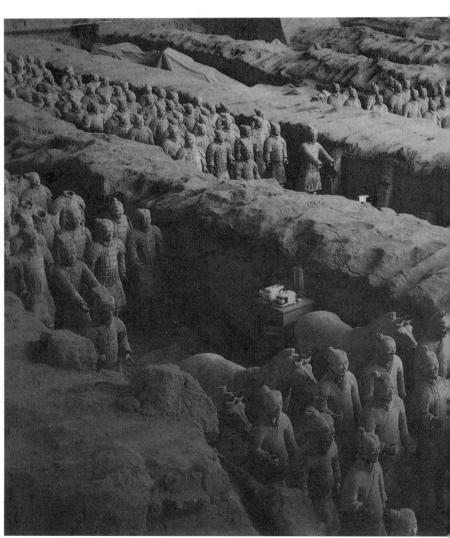

但它们仍可被称为"微型"俑,一个原因是它们的体量远小于所模拟的对象,另一个原因是其缩小的尺寸应是出于有意识的决定。说其尺寸是一个有意识的决定,是因为这些俑的制作地和时间都距秦兵马俑的制作地和时间不远,汉初长安附近的人们对二三十年前制造数千件与真人等大陶俑的壮举必然还记忆犹新。

但为什么汉代帝王不仿效秦代的做法用与真人等大的俑装饰他们自己的墓葬?有些学者从节俭和其他经济考虑的角度去解释,但这一理由很难说明为什么即便在汉代初期之后已经积累了大量财富的情况下,也没有哪一个帝王尝试使用过与真人等大的

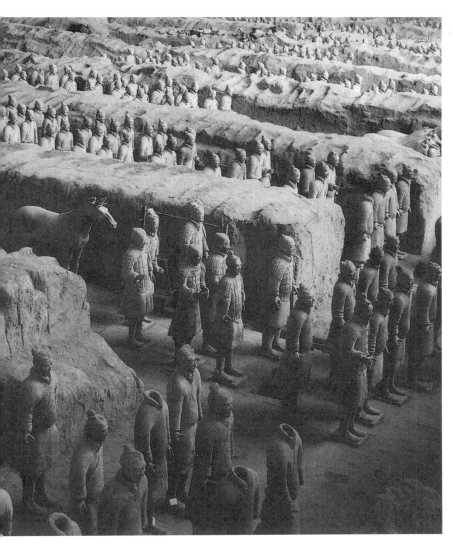

图27-6 秦始皇陵1号兵马俑坑

图 27-7　陕西咸阳汉景帝阳陵第 21 号丛葬坑

❶ Wang Xueli, "The Pottery Figurines in Yangling Mausoleum of the Han Dynasty: Melodic Beauty of Pottery Sculpture," in Archaeological Team of Han Mausoleums and Archaeological Institute of Shanxi Province, *The Colored Figurines in Yang Ling Mausoleum of Han in China*, in Chinese, English and Japanese,（西安，陕西旅游出版社，1992 年），pp.8-13.

俑。汉景帝向以节俭著称，但近年来对他的陵墓——阳陵——的发掘，已经开始显示出一个在概念上说并不亚于骊山陵的宏大计划。该陵南部至少有 24 个大型随葬坑，其中埋有各式各样的俑和随葬物。❶ 这些随葬坑的长度从 25 米至 291 米不等，紧凑地排列在一个精心规划的区域内。其一致的方向和平行式排列显示出它们是作为一个整体来设计的，其内容也的确再现了汉代皇室生活的各个方面。例如第 17 号坑的南段装有谷物，可以看做是一个地下粮仓，北段马车后面的 70 个红陶军士俑或许表现保护这一重要食物资源的士兵。第 21 号方形坑分为三段，分别埋葬各种家畜俑，包括牛、狗、羊、猪和鸡，塑绘精细逼真；该坑中还摆放着灶具和炊具，伴有仆从俑（图 27-7）。该坑中的第三个组成部分是士兵俑，身佩长短兵器，守卫于这一地下建筑的四隅。

这里我希望强调说明的一点是：我们不应把这些汉俑仅仅看成是秦俑的缩小和简化，而应该认为它们所构成的"场面"具有不同的艺术目的——其意图是造成一个微型的而非巨型的世界。

这个意图在阳陵中表露得最为清晰，俑坑中的每一件东西——不仅仅是俑和家畜，而且包括建筑、马车、兵器、锅、灶、斗、升等等——都是现实事物的微型翻版。现代的观者往往感到难以理解为什么这些仿制品被那么精心地按比例缩小。我感到答案必须在"微型化"（miniaturization）艺术表现的特殊目的中去寻找。学者已提出过微型的表现目的在于为一个虚幻的世界创造一个内在的时空系统，[2] 与企图将艺术等同于现实的原大雕塑形象不同，比喻性的微型世界扭曲了现实世界的时空关系。从这个角度说，阳陵和其他汉墓中的微型俑不仅"取代"了人间世界，更重要的是它们构制了一个不受人间自然规律约束的地下世界，以象征生命的无限延续以至永恒。

[2] Susan Stewart, *On Longing: Narratives of the Miniature, the Giantic, the Souvenir, the Collection*, Durham, Duke University Press, 1993, p.65.

框 定 （Framing）

墓俑组成"场面"的功能应该与它们为死者建构象征空间的功能合并起来研究。之所以说是死者的象征空间，因为他（她）是那些模型妻妾和奴仆的假定主人、是那些模型车马和牲畜模型的假定所有者，也是那些模型乐舞表演的假定观看者。认识到这种关系非常重要，因为在这个时期里，死者很少以画像或雕塑的形象出现在墓葬中。[3] 在多数情况下，他（她）在另一个世界的存在是通过"框定"的方法暗示出来的，即通过墓俑和其他随葬品为死者界定一个或多个的"位"。甚至在墓中确有死者画像的情况下，"框定"仍对加强画像的中心地位以及界定死者在墓中的其他"位置"具有重要作用。从这一观念出发，我们可以再回头看一看长台关1号墓的设计。该墓中唯一不含有俑的建筑单元是中部的棺箱，被六个边箱所表现的家庭空间系列所环绕，棺箱中的死者通过这种"框定"而确定了阴宅中主人的地位。

[3] 到目前为止，只有湖南和山东两地发现了五幅带有死者肖像的帛画，两幅为公元前3世纪作品，三幅为西汉早期作品。

此外，我们还发现此墓中的一些边箱中可能有为死者设定的特殊私人空间。如安置车马的椁室中只有御者而没有乘车人；"书斋"中紧靠着墙壁的床榻也显然不是给那两个书僮俑准备的。这两个场面是否是为死者不可见的灵魂而设置的呢？马王堆1号墓的发掘为这一问题提供了答案。该墓墓主是汉初长沙国第一代轪侯

图27-8　湖南长沙马王堆1号西汉墓棺椁平面图

利仓的夫人。❶ 和长台关墓一样，这个墓葬的中心也是由几个边箱围绕的棺室构成（图27-8）。和长台关墓不同的是，此墓中棺室东侧、西侧和南侧的三个边箱满装一层层的生活用品，包括48箱衣物、食品、药物，还有泥制的家庭用品。鉴于每个边箱中都充塞得满满实实，这些物品不可能是为了视觉的观感而陈列的。更恰当地说，它们应是利仓夫人带往来世的物质财产。与这些物品堆积在一起的有103件"僮仆"俑，也可说是她来世居所中的一种特殊财产。但是棺箱北部头箱的陈设则全然不同，如我在《无形之神——中国古代视觉文化中的"位"与对老子的非偶像表现》一文中所说，这里的器物和俑分别排列于地面上的不同位置。室东部有着为某种不可见主体而设置的一个"位"，而一场歌舞表演被安排在室东端。我们可以想象墓主的灵魂在座榻上一边享用食物，一边观看表演的情形。❷

"框定"在著名的满城1号墓的设计中起着更为关键的作用，该墓墓主刘胜于公元前154年至公元前113年统有今天的河北境内的中山国。墓葬主室中原有两个空座，其上覆以丝质帷帐（图27-9）。器皿、灯盏、香炉和18件俑分列于座位的前方和两旁。这些俑表现的都是随从，摆放在器皿的旁边，仿佛在服侍不可见的宾客。我在另文中已经提出，这两个帷帐中的座位，极有可能是为刘胜及其夫人窦绾的灵魂而设置的。原因之一是窦绾葬于同一墓地，但她自己的墓葬中却没有这样的座。❸ 如果这一设想可靠的话，那么我们可以说满城1号墓里的"框定"特别强调丈夫的主导地位：他的"座"位于中心，被俑和其他相关器物所环绕。

因此，这些案例中的俑是为死者建构"位"（或"位置"）的一个重要手段。"位"是古代中国视觉文化中的一个极其重要的概念，为非表现性的主体再现提供了可能。这一概念隐含于一套完整的视觉语言中，为多种政治和礼仪目的服务。例如，《礼记》中

❶ 这次发掘的最完整的报告材料是两卷本的《长沙马王堆一号汉墓》，北京，文物出版社，1973年。考古迹象表明，马王堆1号墓的年代晚于3号墓，墓主利苍死于公元前168年。见《马王堆二、三号汉墓发掘的主要收获》，《考古》1975年1期，页47。利仓死于公元前186年。

❷ 值得注意的是，置于内棺上的著名的铭旌帛画描绘了年老的軑侯夫人拄着一根拐杖，这根拐杖似乎与床榻旁边的那根拐杖有关。

❸ Wu Hung, "The Prince of Jade Revisited: Material Symbolism of Jade as Observed in the Mancheng Tombs," *Chinese Jades, Colloquies on Art and Archaeology in Asia* no. 18, ed. Rosemary E. Scott. London, Percival David Foundation of Chinese Art, 1997, pp.147-170. 译文见本书《"玉衣"或"玉人"？——满城汉墓与汉代墓葬艺术中的质料象征意义》。

的"明堂位"这篇政治文献在界定王权时并不是描写他实际拥有的权力,而是通过在四方朝臣、诸侯、蛮夷首领等层层框架之中为之确立一个中央的位置。在佛教进入中国之前,祖先崇拜在宗教领域中占据主导地位,有关拜祖的礼书教导说,拜祖庙时,祖先神灵应以"牌位"象征,不需有任何肖形的表现。顾名思义,牌位的功能是"位"的标记。其意义在于确定供奉对象的中心位置,而不在于具体描绘这个对象。❹牌位立于家庙之中,墓葬中的死者灵魂则往往以空位来象征,通过"框定"的方式以获得位的视觉意义。由此我们可以理解为什么中国古人创作了那么多的俑而较少在墓葬中刻画死者的肖像:这些俑之所以做得那么考究,是因为它们有助于建构死者的位,使死者无形的灵魂有所寄托。

❹《礼记·祭义》。

"框定"的基本方式有"凝住"(arrest)和"运动"(movement)两种,以标示灵魂存在的两种不同状态。"凝住"意味着将灵魂固定于一个特定位置,多是在类似于马王堆和满城墓中的那种空座或空榻的帮助下完成的。而"运动"则意味着为灵魂创造一个移动中的位置,多是以一辆空车或一匹无人乘骑的马作为象征。古代礼书中说,送葬的行列中应该有一辆空车,供死者离去的灵魂乘坐。这种车因而被称为"魂车"。❺然而,当这种车被埋藏或描绘于墓中时,它的功能随之转变,进而象征死者灵魂前往仙界的旅程。❻这种信仰最早出现的时间尚不清楚,但长台关1号墓中的车马可能就反映了这种概念。下文将讨论的始皇陵地下隧道旁的青铜马车,或许是这一传统的延续。满城1号墓中有两辆极精致的马车,停于主室前

❺ 阮元:《十三经注疏》,页1253,北京,中华书局,1980年。

❻ Wu Hung, "Where Are They Going? Where Did They Come From? — Chariots in Ancient Chinese Tomb Art," *Orientations* 29.6(June 1998), pp.22-31. 译文见本书《从哪里来? 到哪里去?——汉代丧葬艺术中的"柩车"与"魂车"》。

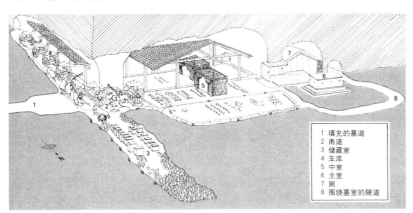

图 27-9　河北满城西汉刘胜墓复原图

说"俑"　601

❶ 同上页❺。

的甬道中，面朝墓外。根据其方向以及其他一些迹象，我曾推测第一辆车为"导车"，第二辆车为中山王的"魂车"。❶东汉时期，甘肃武威雷台的一个2世纪晚期的墓葬里出土了上百件铜马、铜车、仆从和仪卫俑，构成了一个庞大的车马行列。值得注意的是有几辆车无人乘坐，但上面却刻有死者妻妾的名字。死者本人在车马行列中的位置则由一匹无人乘骑但备有鞍銮的最高大的马来体现。这匹马缓步前行，但墓中出土的另一匹同样无人乘骑的马却飞驰于空中，一只马蹄轻踏于展翅的飞燕之上，暗示着一个超凡的旅行。很可能它所象征的是死者的无形灵魂正驾驭此马飞往天堂。

象征性材料（Symbolic material）

"象征性材料"是指制作墓俑的材料具有超于自然雕塑媒材的文化价值，雕塑者对材料的选择反映了这种文化意义。考察考古资料，我们可以看到对这种意义的自觉意识逐渐产生和发展的迹象。这种自觉性在墓俑刚刚出现时尚不明显。据目前所知，在公元前5世纪至公元前3世纪的两百年间，墓俑的材料大体由南北地域所决定，因此是取决于广阔的文化传统，而非基于个人的选

❷ 长子牛家坡7号墓的俑是一个例外，它们是些体量相当大的墓俑（67厘米高），外表涂以黑漆，再绘以衣饰等细节，面部本为泥土做成，后泥土脱落。见590页❶。

❸ 这一部分是对我先前论文中一种诠释的详细说明，见600页❸。

择。具体地说，南方楚地的俑以木料做成，而北方诸国的俑则大部分是陶制的。❷从这一点说，建于公元前3世纪末叶的秦始皇陵可能是最早有意使用各种材料来制作俑的：这个墓中多数的俑以陶土制作，但又用青铜和石材制作了墓室附近的车马和甲胄。然而，墓俑设计中的复杂材料象征系统可能直到公元前2世纪晚期才逐渐定型，满城1号墓是这个系统的一个极好例证。❸

该墓的建造不晚于公元前113年，墓在山中凿筑，由一系列内部连通的墓室组成，因此属于当时新出现的"横穴墓"类型（见图27-9）。与长台关1号墓和马王堆1号墓那种"竖穴墓"（见图27-2、27-8）不同，"横穴墓"更着意模仿现世住宅，以中轴线将多个建筑

❹ 有关这两种墓葬类型的介绍，见 Wang Zhongshu, *Han Civilization*, tr. by K. C. Chang, New Haven and London, Yale University Press, 1982, pp.175-176.

单位联成一个连续空间。❹刘胜墓的隧道长达50米，在隧道终点处有两个耳室，右耳室是一个"储藏室"，左耳室则是一个"车库"，甬道之后即是本文前面所讨论过的中央墓室，其中坐落着两个帷帐中的"灵座"或"神座"。后室由两扇厚石门与主室隔开，成为

这一墓葬空间系列的结尾，其中躺着身穿玉衣的中山王刘胜。墓中发现有俑的地方至少有五处(见图27—9)。[5] (1)主室中的中央"灵座"的前方和两边，(2)帷帐之下"灵座"的近旁，(3)灵座与后室石门之间，(4)石门之内通向后室的甬道两侧，(5)后室中的棺椁之内。耐人寻味的是，五组俑是由五类不同材料做成的。这五组俑可以根据其陈设地点分为两大单元：陶、木和铜用于制作主室中的俑，而石俑和玉俑则发现于后室。这一初步观察引导我们在三个不同层面上考察该墓葬的质料象征问题。

第一，在前室或后室每一单元中，不同材质的俑表现不同对象，并反映了这些对象和死者的不同社会关系。在主室中，陶土与青铜形成对照：18个陶俑表现的是在死者"灵座"周围服役的仆从，而两个错金的青铜俑则放置在帷帐之下，其材料之昂贵和工艺之精湛均表明它们是刘胜的私人所有物。摆在紧靠"灵座"的地方，为的是协助"框定"刘胜无形灵魂的存在。在中央灵座的后面，11辆木制马车模型组成一个象征性礼仪行列。虽然这些模型已经大部分朽坏，但遗留下来的203件青铜车马饰上全部有繁缛的错金纹饰，可见这一车马行列是给墓主准备的，其作用可能是从后墓室中接送刘胜的灵魂去"灵座"接受供奉。在安放尸体的后室中，石和玉形成了对照。4个石俑，两男两女，表现的是侍立于门侧的仆从，而置于棺中、陪伴刘胜尸体的则是一个由纯白玉制成的极其精致的俑(图27—10)，表现了一个坐姿端庄、双手凭几的男子，其底部的铭文说明这是一个仙人的形象。

其二，俑的不同材质从属于它们所处的建筑单元。含有陶俑和木制车辆的主室本身就是一个盖瓦顶的木构建筑。主室中置有错金铜俑的"灵座"帷帐也具有错金的青铜框架。石俑守护着石质的墓室。甚至连棺内的那个玉人也不是单独存在的：玉材也被用于制作死者的寿衣和刘胜夫人内棺中的衬里。

其三，墓葬的整体设计基于土木和石

[5] 我说"至少"是因为在这五处之外，还在主室南面的"灵座"附近发现一个石俑。我已经谈到这个座位很可能是为葬于满城2号墓的刘胜夫人准备的。这一猜测也能解释为什么这尊俑是主室中惟一的石俑：选这种材料是为了把这个座位和埋在别的墓葬中的刘胜夫人联系起来。

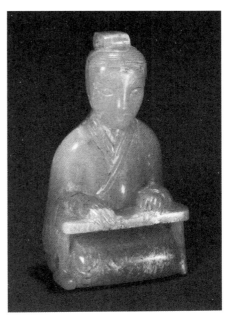

图27—10 河北满城西汉刘胜墓出土玉人

说"俑" 603

头的二元性（dualism）；同时，贵金属和玉又进一步标示出死者在这两个"二元"区域中的位置。实际上，发现于该墓中的石俑，是中国古代石雕的最早例子之一，公元前2世纪以前，中国人极少以石头来制作人和动物的形象；即便是不可一世的秦始皇，似乎也颇满足于他的陶土兵俑和青铜车马。❶一旦石质材料在墓葬艺术中使用，就与传统材料形成对比而生发了新的意义。石头与土木相对立：它的所有特性——坚强、素朴，特别是它的持久性——成为"永恒"的象征。相对而言，脆弱且易受损的陶器和木器则与临时性的、终将磨灭的存在状态相连。这种材料的"二元论"解释了当时用不同材料建造的建筑和雕塑：木构建筑供生者使用，而石庙和祠堂则是献给死者、神灵和仙人。❷"石"与"死亡"和"成仙"的双重联系加强了"死亡"和"成仙"之间的联系。正如我在别处讨论过的，这一联系为建构来生准备了新的土壤，同时也是东汉时期石质丧葬纪念建筑和雕刻广泛流行的根本原因。❸

满城1号墓采用了土木和石头的"二元"设计，象征地表达了两种不同的长生观念。一种是早在汉代以前已经出现而在汉代仍然流行的观念，想象来生是前生的继续。另一种观念则可能是汉代的发明，幻想将死者的灵魂送到一个仙境，或是通过将死者的身体变成一个不朽之身来达到长生的目的。这两种理想在满城1号墓中得到综合的运用，并且通过不同的雕塑、建筑材料做出了象征的表达。墓葬的前半部分——包括盖有瓦顶的木构建筑、陶俑和木制车马行列的模型——模仿墓主前世生活。而后半部分——包括石室、石俑、玉俑和"玉衣"——则不再是现世的自然延伸，而是死者化为仙人的地方。❹

体与面 （Body and face）

墓俑的发明强化了中国美术中对"体"和"面"表现之间的对话：从一开始，一个俑的面部和身体，就在不断的"互动"中构成了两个各自不同而又相互关联的表现领域。暴露在外的面部成为形象创作的持续主题；形象之不同主要反映了艺术风格的差别。身体的处理则较为复杂，至少有三种基本表达方式，❺第一种

❶ 这并不等于说中国古人从不用石头做雕塑，比如商王墓和先秦王墓中就发现有石俑。但这些作品稀少，并且也没有形成一种特殊的艺术传统。

❷ 司马迁在《史记》页3163~3164中记载了西王母石室。现存的献给神仙的石构建筑有河南登封的两对石阙，一对是作为少室山的入口，另一对属于启母庙。见陈明达《汉代的石阙》,《文物》1961年12期，页10~11。

❸ Wu Hung, *Monumentality in Early Chinese Art and Architecture*, pp.121-142.

❹ 关于对这一转变的详细讨论，见Wu Hung, "The Prince of Jade Revisited: Material Symbolism of Jade as Observed in the Mancheng Tombs." 译文见本书《"玉衣""或"玉人"？——满城汉墓与汉代墓葬艺术中的质料象征意义》。

❺ 这三种表达方式中不包括古代文献中称作"俑"的一类形象。马王堆1号墓中的36个这种像，表现出拒绝对人的自然描绘的倾向，这些像全以木片制成，略具面目，仍有6件简略具备四肢，身穿粗布衫；另外33块木片只在一端绘有眼睛。这类俑的拙劣外形和制作的粗糙，显然是由有涉其宗教功能之特殊风格选择而造成的。该墓发掘者已正确断言这些半写实的像是用作符的，当时人认为它们有保护死者的法力。然而重要的是要了解，这些像的法力恰好来自它们的非人形貌，这一特征与同墓中的人形俑形成了鲜明的对比。

表现生活中的可见形象，艺术家所关注的是人物的外表和随身物品——服装、装饰、兵器、乐器等等，从而有效地表示人物的性别、地位和社会角色。这种类型的俑数量很多，南方和北方都有。在南方的楚国，这种形象常由一块木头刻成；伸开的双臂有时分别做好后用榫卯固定在躯体上。这种俑的两个引人注目的例子发现于湖北江陵义地 6 号墓 (图 27-11)，二俑具有同样的面容和装束，但姿态不同，一个双手平伸似乎奉献某物，另一个则双手合于胸前作侍立状。这类俑的写实目的也可以解释艺术家为何以雕刻和绘画结合的方式去实现其表现功能。稍晚的秦始皇陵的秦俑虽说是用泥做成的，而且体量也大得多，但采用了类似的表现手段，同样是力图模仿人物的外在特征。

图 27-11　湖北江陵义地 6 号东周墓出土木俑

说"俑"　605

图 27-12 湖北包山 2 号东周墓出土木俑

❶ 古代文献中称述这种俑的真实性时说:"俑,偶人也,有面目机发,有似于生。"《礼记·檀弓·下》,郑玄注。

❷ 这件俑的图片,见《中国美术五千年》10 卷本,卷 3,"雕塑·上",页 49,北京,人民美术出版社,1991 年。

❸《盐铁论·散不足》。

❹ 高明考证这两个男性形象是轪侯夫人家中的宦官头领。《长沙马王堆一号墓"冠人"俑》,《考古》1973 年 4 期,页 255~257。

❺ 到目前为止,这类大部分为男性及少数女性裸体俑发现于几座皇室成员墓葬中。西汉都城长安外一组 21 所官窑中还发现了一些未曾完工就废弃的同类俑。从这些出土此类俑的墓葬和窑址的年代来看,这类俑有可能发明于公元前 2 世纪中叶前后,如出土于阳陵的俑所证实的;又如宣帝(公元前 73—前 48 年在位)杜陵附近随葬坑俑所证明的,这类俑在一定范围内持续使用至公元前 1 世纪中叶。

　　表现人体的第二种模式是把它做得像个木偶一样,具有可以活动的肢体。古代文献中称这种俑为"象生"。但其之所以象生不是因为它们模仿了人物的衣饰外貌,而是因为它们模仿人体的结构。❶ 以常山墓出土的一尊士兵俑为例,这尊俑有着一张程式化的盾形面孔,艺术家所着重表现的是其复杂的身体:它的手、臂均可以活动,手中还握着一件兵器。❷ 湖北的包山 2 号墓中出土了两尊大型木俑,高度均在 1 米以上,不仅胳膊是分开制作的,而且连它们的耳朵、手和脚,也是单独刻好了之后再拼装在一起的,目的在于获得更加复杂的动态和姿势(图 27-12)。然而,这种木雕的人体仅仅是用于着装的"躯架",因此脖子以下的身体部分刻得相当粗糙,而暴露在外的部分则处理得很细心:头面部刻绘得极为精致,还粘有胡须和发辫。这种对面部和身体的不同处理反映了二者的不同表现功能:暴露在外的面部以其自身特征来表现,而身体是盖在衣服里面的,故而做成了可以活动的骨架。

　　包山楚墓的这两尊木俑原本穿有丝织品的衣服,因此兼有第三种俑的特征,古代文献中形容这类着衣木俑为"桐人衣纨绨"。❸ 包山俑的衣饰在出土之前已经朽烂,但是从东周至汉代,有相当数量的着衣俑尚幸存至今。鉴于同一墓葬中往往伴有彩绘俑出土,这些穿着打扮华丽的俑所表现的角色,似乎对其拥有者来说特别重要。例如,发现于湖北马山的一座东周晚期墓葬属于一个 40 岁

出头的贵族妇女。该墓保存十分完好，墓中发现的8个俑当中，4尊是放在棺箱上方的头箱里的，高度均在60厘米上下，皆身穿绣有诡谲图案的丝衣。这些女性俑与边箱里的那些绘制粗糙、高度仅有30厘米左右的俑有着显著的不同。头箱当中的其他物品包括铜镜、梳子、鞋子、内衣，还有铜器和漆盒之类的私人用品。从它们所处的不同环境关系考虑，头箱中的这些俑表现的极有可能是死者的私人随从，而边箱中的那些则代表一般家仆。

晚于马山墓约1个世纪的马王堆1号墓，为俑的分类研究提供了一个更加复杂的案例。如前所述，墓中的131件俑多是发现于各个边箱，分别表现轪侯夫人的私人侍从、歌舞伎乐和仆人。这最后的一组——103个仆人俑，刻绘都很简单。和这些仆人俑摆放在一起的有两个头戴高冠、身穿丝袍的大俑（图27-13），其高度几乎是仆人俑的两倍，其中的一件上面书有"冠人"名衔，可见这两尊俑表现的皆为轪侯夫人的管家。❹

需要强调的是，给俑穿衣服并不仅仅是加强其角色重要性的一种便捷方式。"着衣"俑形成一个层叠式表现结构，尽管身体最终被遮盖了，但它仍然是人体表现的一个核心部分；而且这类俑的发展也的确显现出对被遮蔽的身体的逐渐重视。包山俑的身体仍是粗糙的木头骨架，马王堆的一些"着衣"俑已经可以看到很明确的躯干，有着圆滑的肩膀和宽阔的臀部。这个发展最终导致一个关键性的历史转折：公元前2世纪中期前后，一种"裸体"俑被大量制作（图27-14）。❺与在此前后的所有墓俑不同，这些裸体的形象排除了脸部和身体的不和谐与对立，将二者统一到一体化的表现之中。艺术家不再以雕塑和绘画手段模拟人物的衣饰外表，而是从衣服所覆盖的身体开始，去创造一个自然的人类形象。❻最引人注意的是，这些俑的形象反映了中国艺术中罕见的对身体物质性的强烈兴趣：每个形象都塑造得很细心，其胸部微微凸起的肌肉、稍稍突出的锁骨、浑圆的双臂，还有诸如肚脐和性器官等通常较为隐秘的身体特征，都得到仔细的表现。身体的表面打磨光滑，再涂上橙色以仿效皮肤颜色。有些俑的表面遗有丝织品残迹，表明原本穿有衣服。

但这些俑也提出一个难于回答的问题：如果它们最终是要穿上衣服的，为什么要对它们的身体做如此精心的塑造和绘制？在

❻ 所有这些裸俑都没有手臂；在每个肩膀旁是一个扁平的圆形平面，其中间的圆洞通到胸部。学者认为，这个洞是用来安装可活动手臂的，由于其可腐性原料，它们已完全朽坏。

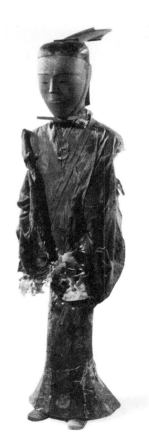

图27-13　湖南长沙马王堆1号西汉墓出土"冠人"俑

说"俑"　607

图 27–14 陕西咸阳汉景帝阳陵丛葬坑出土陶俑

我看来，问题的答案只能是：对其制造者说来，俑的衣服和身饰是同等重要的表现对象。必须要首先做出人物裸体然后才给它穿上衣服，因为现实生活中情况即是如此。因此，制作这样的俑意味着一种特殊的现实主义意图，这种现实主义并不在于逼真的形象再现，而在于仿效一个"创造过程"，其艺术目标因此在人的创造力和神的创造力之间画上等号。饶有兴味的是，大约正是在这段时期，中国出现了一个造人的神话，其中心人物是女娲——一个在东周末至汉代被赋予"造物主"地位的上古女神。女娲的主要功绩是创造人类，如成书于2世纪的《风俗通》记载："传说天地开辟，尚未有人，女娲抟土造人。"❶ "抟土造人"

❶ 应劭：《风俗通义附佚文》卷1，页83，北京，1943年。

的意象显然取之于当时的艺术生产，但这个神话同时也将无名匠人的造俑活动比附为天神造人。

个案研究：秦始皇俑

从1976年秦始皇的"地下军团"重见天日，这支大军随之成为各种著述的主题。本节的目的不在于提供有关这批雕塑的额外信息，也不是要对它们的身份做新的考证。我所希望的是拓宽观察的范围，把兵马俑和同一陵园中出土的其他群组的俑联系起来观察和解释。我们的问题因此就不限于每个兵俑的图像学和风格问题，甚至也不限于地下军团的身份及其礼仪功能。我们更想知道的是，为什么在这座陵墓的不同部位中所发现的俑的大小、材质及组织方式不同；这些俑和陵园中所埋葬的真人、动物以及各种物品的关系如何。更为重要的是，这些俑是如何象征秦始皇在来世的存在的。这一节的目标因此是通过提出和回答这些问题，将前面

图27-15 陕西临潼秦始皇陵园平面布局示意图

各节所讨论的墓俑的各个方面，纳入到一项个案中做综合考察。

对于骊山始皇陵的考古调查和发掘已经开始显示出这座陵园的大体结构（图27-15）。❶始皇的坟墓坐落于陵园的中心，陵园有两重围墙，巨大的方锥形坟丘占据了陵园中央部分的南半。位于这座人造山陵之下的墓室至今尚未发掘，但据司马迁的记载，这个隐秘的空间被设计成一个微型宇宙。❷墓葬封土的北面原有一大型建筑，可能是陈设祭供的享殿。环绕着封土堆有许多独立的陪葬坑，有的设有地下通道与墓室相接。两辆青铜马车和几辆木制马车的残迹发现于封土西边墓道的近旁。陵园内园的东北角处有几排中小型墓，可能是秦始皇妾妃的墓葬，由于她们没有给秦始皇留下子嗣，因而被逼令陪葬秦陵。陵园的两重围墙之间发现了几组礼官和宫人的居住建筑基址。这一环形区域东西侧的地下储藏尤其丰富，包括两个很大的皇家"马厩"、一个宫廷"动物园"以及文官和杂技陶俑。

综合陵园内的这些发现，我们可以清楚地看到两重围墙之内的中央区域是秦始皇的私人领地，两重围墙之间代表他的宫闱。❸围墙外面的广大地区则象征着秦帝国，所埋葬的朝臣、奴隶和仿制的地下军队反映了秦代的国家机构。陵园东侧约350米处整齐地排列着17个规模可观的墓葬，其墓主皆属于贵族阶层，但从部分死者的尸骨曾被斩成多段来看，他们显然死于非命。根据史料，学者们猜测死者可能是公元前208年于秦始皇死后处死的一批王公大臣。他们因此可被看做一种特殊的人牲。17座墓葬稍东是另外一个大型车马厩，再东是著名的兵

❶ 这些考古发掘的英文摘要包括 Arthur Cotterell, *The First Emperor of China*, London, Penguin Books, 1981, pp.16-53; Robert Thorp, "An Archaeological Reconstruction of the Lishan Necropolis," in G. Kuwayama ed., *The Great Bronze Age of China—A Symposium*, Los Angeles County Museum, pp.72-83. 关于这些考古发掘的最新总结见王学理《秦始皇陵研究》，上海，上海人民出版社，1994年。

❷ 司马迁：《史记》，页265。

❸ 见《秦始皇陵园考古报告》，北京，科学出版社，2000年。这种结构可以与战国时期中山国皇家陵园的设计相比较。根据这种设计，中山陵园也是由两重墙围绕。两重墙内的中心部分称作"内宫"；两重墙之间的空间称作"中宫"，见 Wu Hung, *Monumentality in Early Chinese Art and Architecture*, pp.113-114.

图27-16　陕西临潼秦始皇陵封土西侧出土彩绘铜车马

马俑坑，两处皆出土了大量的陶俑雕塑，这一点俟后将还会谈及。陵园西侧与东侧的17座墓和车马厩大约对称的位置，是埋有大量囚徒的墓地，其中不少死于非命。

根据骊山陵的大体结构，我们可以勾画出各组俑的分布并设法去理解它们的意义。我在前面的讨论中已经阐述了研究这些形象的几种角度，其中包括其在陵墓中所处的特定位置及与始皇墓室的距离；俑和其他随葬动物或器物之间的关系；俑的材质、尺寸和结构方式。根据这些特征，我们可以把骊山陵出土的俑分成三类：(1) 可能是为了秦始皇在另一个世界的旅行而制作的，包括两驾铜车马，(2) 表示供职于皇家车马库和宫室园囿的宦官和服侍人员的陶俑，也包括伎乐俑，(3) 表示秦朝帝国卫队的文武官员和士兵的陶俑。以下分别加以说明。

每一驾铜车皆有四匹马和一个御者，但车的类型则不同。❹前面一驾225厘米长、152厘米高，带有一个伞盖和一个较浅的车厢，可看成是一辆"导车"。后面一驾317厘米长、106.2厘米高，密封的车厢上面有一个微呈弧形的宽敞顶盖。两车的御者也是用青铜做成的，约当真人一半大小。制作者显然意图做出高度写实的同代人形象，不仅御者的面孔和衣着细节表现得极为细致，而且还给他们戴上了玉饰，加以彩绘。两车的另一个显著特征是其组合式结构：与通常所见的一体铸造的雕塑不同，每辆车都由许多单独的部件组成，先分别铸好之后再组装在一起。这样，两车的制作程序实际模仿了真车的制造。特别是第二辆车，可说是青铜制作的奇迹：3462个组合部件，用铜1241千克，把一个装备齐全、半大于真的车辆表现得惊人地精确（图27-16）。❺

由于其异常奢华的结构和装饰，许多学者认为这第二辆铜车复制的是秦始皇的私人用车，或称温辌车。但令人不解的是车中并无乘车人。❻为了解释这一现象，我首先要提请大家注意的是，和另外两类俑不同，这两辆铜车马和御者被埋在陵园的最靠中心的地带（见图27-15）。停放两辆铜车的木室附于西墓道之侧，因而与皇陵实际相连。从制作材料看，两辆车不仅不同于兵马俑坑中的木构战车，也有异于其毗邻墓室中的车，尽管那里面的车装饰得也很精致，但依旧是些木车。其实，这两辆铜车与毗邻墓室中的木车很有可能共

❹ 关于这些车马的发掘情况，见秦始皇兵马俑博物馆、陕西考古研究所：《秦始皇铜车马发掘报告》，北京，文物出版社，1998年。

❺ 关于这一铜车马的全面介绍，见袁仲一、程学华《秦陵二号铜车马》；秦俑坑考古队、秦始皇兵马俑博物馆：《秦陵二号铜车马》，西安，《考古与文物》编辑部，页3~61,1983年。

❻ 袁仲一、程学华：《秦陵二号铜车马》，页46~49。

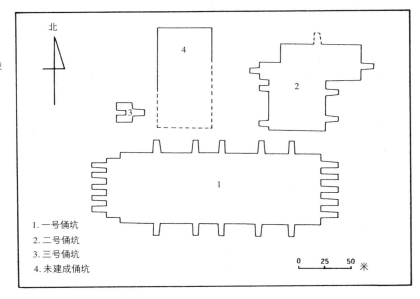

图27-17 陕西临潼秦始皇陵兵马俑坑分布图

1. 一号俑坑
2. 二号俑坑
3. 三号俑坑
4. 未建成俑坑

同组成一个特殊的礼仪行列，停靠在皇陵的外面。如前面提到的，古代的中国葬礼中往往给死者配备一辆"魂车"，考古发现的这种车辆均朝向墓外，象征着死者灵魂去往仙界的旅行。始皇陵中的这两辆铜车也都是面朝西方，作离开皇陵状。因此二车及其御者极有可能属于一个象征性礼仪行列的一部分，其中的屋状轿车即为秦始皇的"魂车"。这个推想可以解释这两车的特殊地点、方向、类型、材料和装饰，也能回答为什么车中没有乘车人的问题。考古学家最近又报道了该墓封土北面发现第二组青铜和木制车辆的情况。❶ 或许当时造有多辆"魂车"，停放于陵墓的四边，以便秦始皇灵魂向任何方向的旅行。

第二种类型的俑包含有呈站立和跪坐姿态的男性红陶人物俑。除了近日发现的文官俑和伎乐俑外，❷ 其他陶人都是和真实动物埋在一起的。这些动物不是殉葬于地下马厩中的马，就是地下动物园中的兽类和禽鸟。如上所说，两个巨大马厩和一个动物园坐落在陵墓西侧的两重围墙之间，其中一个马厩117米长，是一个木构长廊，里面容纳了几百匹在埋葬之前屠宰过的马，该马厩中的11躯陶俑全与真人等高，表现的是不同品级的职官。靠近这个马厩之处有排成三列的51个殉葬坑，共同组成那个地下动物园。中间一列的葬坑中各有一只动物或禽鸟，随葬有一个陶盆，继续给动物提供水和食物。两旁各有14个两米深的方形葬坑，每坑中埋有一陶人，衣

❶ 王学理：《秦始皇陵研究》，页110。

❷ 段清波：《武俑之后是文俑——秦始皇陵园文官俑百戏俑发掘记》，《文物天地》2001年6期，页17~19。

着较简朴，既不戴冠，也不持兵器，表现的是动物饲养者或驯兽人。每个俑的近旁陪葬一个陶罐，仿佛提醒他们在阴间仍需尽守职责喂养皇家动物。

与近旁马厩中的站立官吏不同的是，这些动物饲养人体量较小，且全部呈跪坐姿态。❸ 同样姿态和大小陶人也发现于陵园东墙之外的马厩中，表现的应是正在工作的马夫。这些俑之所以身量较小，可能是其身份较低的缘故。据估计，这个马厩可能表现的是一个政府马厩，而非皇家马厩，其中共有300到400个独立葬坑，每坑中埋有一匹真马或一个马夫俑，有的埋有一马一俑。这里的马匹都陪葬有陶盆和陶罐，马夫的身旁有油灯和铁器工具，暗示这些牲畜和人员要在冥间继续为秦始皇役使。

第三类俑即为那支众所周知的地下军队，其与前两类俑不同的主要特征包括：(1) 他们在陵区的外围形成了一个相对独立的单位；(2) 不仅人像是陶制，马也是陶制；(3) 他们装配有青铜兵器和实战用的战车。学者对于这支军队及其各部的功能和定名提出了不同的推想，中国考古学家中的一个主流观点是四个俑坑共同组成了秦朝的皇室禁卫军：1号坑、2号坑以及未完成的4号坑表现的是左、右、中三军；较小的3号坑是整个大军的总指挥部（图27-17）。❹ 这支大军拥有实际大小的人马形象约8000躯，堪称人类历史上最大的墓俑"场面"。

规模最大的1号坑为长方形，东西210米，南北62米，四围环绕以连续的长廊。坑内东西平行排列的9个廊室中容纳了约6000名士兵和160匹马的陶俑军团。这支主要由步兵组成的兵团，与2号坑中的战车和骑兵兵团相得益彰。❺ 2号坑位于1号坑北约20米，呈L形，内置939躯士兵和472匹战马。这些兵马被分成4组：跪射俑方队在东，战车方队据南半部，步兵和战车合并的方队据以中央，骑兵方队则占有北半部。❻

第4号坑未曾完成，将其定为秦帝国禁卫军的一个核心组成部分，目前仍属假说。最小的3号俑坑则明显模仿一个军事指挥部，里面驻扎着整个大军的主帅。❼ 的确，这个主帅的战车套有4匹马，占据着这个形状不规则的地下空间的中心（图27-18）。车上原有伞盖，车厢饰有富丽的漆绘纹样，还有4个高大的护从亲兵和68个夹持军

❸ 这些跪坐的像高约65厘米，是非真人大小的雕像：摆放成这一姿势，一个1.85米的人会高约1米。

❹ Wang Renbo, "General Comments on Chinese Funerary Sculpture," in George Kuwayama ed., *The Quest for Eternity*, pp.39-61; 特别是 pp.41-44.

❺ 关于这一俑坑的发掘，见陕西省考古所、秦俑坑考古队《秦始皇陵兵马俑坑：一号坑发掘报告，1974—1984》，2卷，北京，文物出版社，1988年。

❻ 有关这一俑坑的发掘，见秦俑坑考古队《秦始皇陵东侧第二号兵马俑坑钻探试掘简报》，《文物》1978年5期，页1~19。

❼ 关于这一俑坑的发掘，见秦俑坑考古队《秦始皇陵东侧第三号兵马俑坑清理简报》，《文物》1979年12期，页1~12。

说"俑" 613

士。可是，那个主帅却不在俑坑之中。有的学者猜测他可能是俑坑西侧 15 米处的一个秦代大墓的墓主。但我认为更大的一个可能是：这个无形的主帅就是秦始皇本人。正像皇陵旁边的那辆铜车那样，秦始皇在冥间的存在是不能以肖像来实际表现的，而只能以空虚的"位"来象征。

许多文章致力于探讨这些陶俑的制作程序。大体上说，每个俑都分成三个部分来制作和连接：一个是头，一个是手臂，再一个是躯干。躯干为手塑，另两部分则采用模制。但无论是手塑还是模制，都是首先做出每个部件的大概形状，然后再上一层细泥浆，以便于刻画头发、胡须、眼睛、嘴巴、肌肉和筋腱、衣领、衣褶、腰带和带钩、绑腿和铠甲等细节。对各种发型、铠甲的甲片、连接甲片的带子以及鞋底上密密麻麻的针辙的细致模仿反映出工匠们的极大耐心。他们首先关注

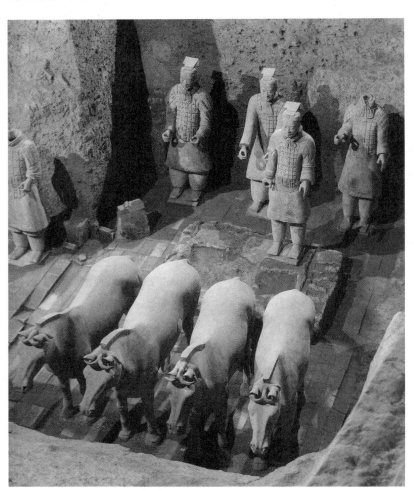

图 27-18　陕西临潼秦始皇陵 3 号俑坑

的显然是标识武士们战争功能和等级的形态特点。所以，尽管每个俑似乎是表现单独个体，它们的基本功能仍然是塑造某种类型或角色。但是通过对身体部件的组装和对面部特征的手工修饰，塑造者也可以在一定程度上赋予每个俑不同的外貌。事实上，尽管我们可以根据这些兵俑的服装、姿态和手中所持的兵器将其分入几种不同军事编制，但它们面部的微妙变化却是不可能以固定类型来区分的。因此我同意莱迪斯拉夫·凯思纳（Ladislav Kesner）的说法：这些俑"既不是个体形象的真实写照，也不是理想化的概念样板"，它们所反映的是"创造一种特殊需要所要求的那种真实的动机"。❶

这个动机以及俑的材料和使用环境，可说是综合了先秦时期不同地区的墓俑传统。如前面所讨论的，楚墓中的俑通常和其他随葬物——包括以各种材料制成的实用器物——埋在一起以再现社会生活，比如组成一个车马厩或者厨房等等。秦代的陶俑继承了这一传统，也和真实的动物、马车、兵器以及实用器具合埋在一起。正如凯思纳在其关于秦俑的一篇优秀论文中所提出的那样，这些陶制人像只是骊山陵中所见的几种艺术表现方式的一种。每种方式——无论是殉葬的真人和真动物、陶人和陶马，或者铜人铜马——表明了一个不同的构想。这些真实的和人造的形象共同构成了"一个适于秦始皇的地下长眠的真实"❷。但我希望指出的是，在这一来世的"真实"当中，与秦始皇关系最密切的人——他的妻妾、臣僚和亲属——是以人殉的形式出现的，而普通的行政和军事角色则以陶俑的形式出现。这一传统可以追溯到前文讨论过的东周墓葬，其中人殉和陶俑出现于同一埋葬环境但暗示着某种社会等级差别。但如果说这些早期陶俑仅仅构制了一些小型场面，那么秦代这项计划的威力则首先体现于其巨大的规模。虽然到现在为止我们接触到的可能仍然是这座旷世陵墓的表面，但是重现人世的俑和其他随葬物品已经开始揭示其设计中的一套复杂的象征系统。

（李清泉　译）

❶ Ladislav Kesner, "Likeness of No One: (Re) presenting the First Emperor's Army," pp.126,129.

❷ 同上，p.126.

五岳的冲突
历史与政治的纪念碑

（1993年）

"岳"的概念意味着一座由岩石、土壤、山泉、树木构成的自然形态的山被赋予了一种文化上的象征意义：它已成为一个独立的文化实体而与周围的"自然"世界区别开来。"岳"与人工修筑的礼制建筑不同：它们作为一种由自然转化而成的文化构成不断地被褒扬封祀和勒石纪铭；它们高峻的山势、壮观的景象和包容一切的气概给予它们一种至尊的外表。它们似乎体现了一种超人的力量。但同时，诸岳名号的确立、追封和削夺实际上也是一种人们用以控制权力、确立地位的政治手段。"岳"往往被赋予了一种超乎自然的意义，但本文所要讨论的并非人类对自然界的凌驾和控制，而是"岳"所体现的意识形态。特定的"岳"是特定意识形态的派生物，体现了一种政治、宗教或历史传统上的独特含义。更具体地说，人们选择哪一座山为"岳"往往有其宗教的、政治的和历史传统的背景。

因之，本文的主要意图有二：一是对诸岳地位的升降进行探究，一是对"岳"的不同组合模式进行比较。本文不专注于对零散文献的收集和考订，或对某一特殊封禅活动进行详尽描述。[1] 我希望做的是对诸岳所反映的社会政治观念形态——特别是它们在政治领域里所扮演的角色——进行综合考察。为此目的，本文以五岳中最为重要的两岳——泰山和嵩山作为讨论的主要对象。

官方的五岳系统确立于公元前72年。据《汉书》记载，西汉宣帝（公元前73—前49年在位）在这一年将奉祀五岳纳入国

[1] 代表西方学者在这两方面成就的著作为：Edouard Chavannes, *Le T'ai Chan*, Paris, Ernest Leroux Editeur, 1910; Susan Naquin, Chun-fang Yu, *Pilgrims and Sacred Sites in China*, Berkeley, University of California Press, 1992.

家祀典。汉宣帝所定的五岳即东岳泰山、中岳太室（即嵩山）、南岳潜山（即霍山）、西岳华山及北岳常山。按照宣帝诏令，祭祀五岳由有司行事，泰山每岁五祀，余四岳每岁三祀。❷

❷ 班固：《汉书》，页1249，北京，中华书局，1962年。

如图28-1所示，这一五岳系统貌似均衡而实存内在矛盾。按照其所根据的"五行"之说，五岳应以中岳嵩山为中心。而且早在汉武帝（公元前140—前87年在位）时，汉朝皇室就已把自身政权明定为"土德"，中岳嵩山因此理应是汉帝国的象征。但在宣帝的五岳系统中，东岳泰山仍是行封禅大礼的所在，为五岳中享祀最频繁者。由此我们可以看到这一系统中泰山与嵩山间、东方与中原间、封禅礼仪与五行学说间的相互抵触。汉宣帝将泰山和嵩山都纳入到五岳之中，似乎可以看做是历史传统与政治权力互相妥协的结果。这种既竞争又妥协的情形可以追溯到中国大一统之前的历史时期。

```
              常山（3）
               （水）

华山（3）      嵩山（3）      泰山（5）
 （金）        （土）         （木）

              潜山（3）
               （火）
```

图28-1 汉宣帝所定"五岳"系统（数字表示岁祀次数）

泰山：传统礼制的权威

今天人们游览泰山，出发点是泰安城内的岱庙。唐代以来历代帝王在这里树立的一通通巨大石碑矗立在龟趺石座上。秦汉以来的其他石刻，排列在长长的廊道一侧。这些碑铭石刻由于其年深月久而价值愈增。相传汉武帝所植的五棵巨大的松柏，也可以称得上是无价之宝。岱庙以古树荟萃而闻名，其中年代最为久远的"六朝松"据说已经存活了1500余年，但现在的高度仍不足3尺。

五岳的冲突 617

岱庙正北是长长的通天街,参观者沿着它可以直抵岱宗坊,这便是泰山山门。过了这道山门,石级继续延伸。山路不是盘旋而上,而几乎是垂直向上直达山顶。这样陡峭的阶梯更加衬托出山势的高峻。(据称在古代,因为泰山是神山,修路时不能伤及山脉,所以修筑石阶的石材只能从他处开采运来。)石阶旁的峭壁上满布劈崖凿题的碑铭,游客们常常被留题者熟悉的名字或精湛的书法所吸引而驻足忘返,他们辨认刻石者的姓名,推测他们的时代,揣摩他们的墨迹。由于山脚刻铭的年代相对要晚,越往上年代则越为久远。这样,沿循着这些题铭攀登而上,游客们感到自己正在一步一步地踏寻岁月的痕迹,深入历史。而当他们登临岱顶面对无字碑时,就宛如到达了沉寂无声的历史源头。

登山一路上会经过不少的门楼和牌坊,如一天坊、中天门、南天门,以及很多的景点,如"孔子登临处"、"五大夫松"(秦始皇登泰山时避雨于此树下)、"玉照屏"(宋真宗驻足观景之处)等等。尽管这些人文古迹的建造和出现时代往往比事件发生的岁月要晚得多,但它们仍足以唤起人们对这些事件的记忆。可以说,再没有别的地方能够如泰山这样使人发思古之幽情。人们在这里仿佛是在聆听一首历史的交响曲:它所纪念的不仅仅是一人一事,而是唤起了对无数历史人物和事件的回忆。泰山因此不是某一特定历史事件的纪念碑,而像是历史自我堆积起来的一个纪念物。人们对它的苦心经营已经延续了许多世纪,但永远不会结束。泰山本身因此成为一种无可比拟的历史象征。

我在这里描述的可能只代表了20世纪人们访游泰山的感受,但我们作为一个历史研究者需要对这种感受加以分析,并由此推及历代游客访问泰山的经验。比如,一个宋代的造访者不可能在泰山看到岱宗坊等牌坊,因为这些都是元明时期以后的建筑。当汉武帝于公元前120年举行封禅大礼时,他在岱顶所能见到的可能只是秦始皇和秦二世留下的两块碑铭。那么秦始皇以前的情形呢?一片旷古的沉寂!这里我们面临的又是一个"沉寂无声的历史尽头",不过我们面对的不是无字碑,而是质朴自然、没有打下人类烙印的泰山。没有打下人类烙印的泰山当然不能看做是一处圣地或是一种历史的象征。事实上,公元前7世纪中期以前,泰

山还是一座默默无闻的山。它的第一次被提及是被作为一个地方政权——鲁国的象征而出现的：

> 泰山岩岩，鲁邦所詹。奄有龟蒙，遂荒大东。至于海邦，淮夷来同。莫不率从，鲁侯之功。❶

当时，鲁国为了取得政治上的领袖地位正忙于同其他诸侯国进行角逐。这首诗的字里行间流露出东周时期（公元前770—前249年）所特有的争霸气息。这一时期也正是周代王室衰微、礼崩乐坏的时期。各个诸侯国依仗自身拥有的经济资源和军事力量互相争斗。为霸权和领土进行争战的结果，使得诸侯国的数目较之周初分封时已大为减少。势力强大，能够挟周王而令诸侯的"春秋五霸"随之出现了。随后的霸主们自封为"王"并企图进而统治整个中国。谢和耐（Jacques Gernet）曾这样概述这一时期的历史趋势和历史进程："每一个诸侯国都力图摆脱周王室对自己的束缚——从公元前9—前7世纪时期它们共同组成的宗主国内挣脱出来——随着周朝的日益崩溃，这种趋势越来越明显。"❷

在宗教和宗教艺术领域内，旧有的意识形态和它们的象征物如果不再合乎现实政治的需要，它们就会被新的意识形态和象征物取代。我曾经在一篇文章中提及，这一时期的一个重要现象是传统宗庙（包括其中的祭器）地位的下降和新的纪念物的出现；这些往往巍峨高大的新式纪念物所证明的是政治因素成为艺术和建筑的"特定驱动力"。❸拥有强权的诸侯王陵上开始出现高大的封土，而在他们的都城内则出现了高台式建筑。历史文献中屡屡提到当时的"国际"会议或盟誓常常在这种高台式建筑内举行或签订。如距泰山不远的临淄城内的一座巨大台子就以公元前8世纪"春秋五霸"中最为著名的齐桓公的名字命名（桓公台）。两千多年后的今天，发掘出来的台基边缘仍长达86米。❹一位楚王修筑的另一高台比桓公台还要高得多，据说上插云霄，高达百仞。❺这些尺寸显然有夸张成分，不能完全相信，但这种夸大更加说明了当时崇尚高台式建筑的风尚。

文献中还记载，齐景公曾造"大台"，卫灵公有"重华台"，晋灵公有"九层台"。而楚国诸王也同其他诸侯王一样，修有"乾溪台"、"章华台"、"章怀台"和"黄金台"。❻这些高台的建造地

❶《诗·閟宫》，参见 Arthur Waley, *The Book of Songs*, New York, Grove Press, INC., 1978, p.272; James Legge, *The Chinese Classics*, vol. 4, *The Shi King, or The Book of Poetry*, Oxford University Press, 1872, p.627.

❷ 同上，页62。

❸ Wu Hung, "From Temple to Tomb," *Early China* 13(1988), pp.78-115. 中译文见本书《从"庙"至"墓"——中国古代宗教美术发展中的一个关键问题》。

❹ 山东省文物管理处：《山东临淄齐故城试掘简报》，《考古》1961年6期，页289~297；群力：《临淄齐国故城勘探纪要》，《文物》1972年5期，页45~54；刘敦愿：《春秋时期齐国故城的复原与城市布局》，《历史地理》1981年1期，页148~159；张龙海、朱玉德：《临淄齐国古城的排水系统》，《考古》1988年9期，页784~787。实际上，桓公台并非为齐桓公所修。

❺ 陆贾：《新语》，页134。

❻《太平御览》，页861~864。

① 《韩非子·外诸说·经三》。

② 司马迁：《史记·秦本纪》，北京，中华书局，1956年。

③ 刘向：《说苑》卷十三。

④ 《史记》，页192。

⑤ 刘向：《新序·刺奢》。

⑥ 除了文献记载以外，会盟的情况还有实物依据，1954年在泰山下的社首山附近发现了一组有"楚镐"铭文的祭器。它们可能是在公元前589年埋入的，当时楚王曾在这里与十国会盟。崔秀国、吉爱琴：《泰岱史迹》，页16，济南，山东友谊书社，1987年。

点虽不同，但政治意义却是相同的：台越高，意味着建造者在当时的政治环境中的地位也越高。地处东隅的齐国国君齐景公在登上柏寝台后，俯视他的都城时不禁自鸣得意地叹息道："美哉！泱泱乎，堂堂乎！后世将孰有此？"❶ 在北方的赵国，赵武灵王修了一座极高的台，据说可以俯视邻国齐国的国土，这座建筑不仅显示了他的强大，还让他的敌国感到了不安。❷ 在南方的楚国，一位楚王修筑了一座与其他诸侯王会盟的高台，迫于楚国的势力，与会的诸侯王被迫同意与楚国结盟并宣誓："将将之台，宵宵其谋，我言而不当，诸侯伐之。"❸ 在西方秦国，秦缪公为了向外国使臣显示国威，带他们参观秦国的宫殿，这些宫殿"使鬼为之，则劳神矣！"❹ 中原的魏国国君计划修造中天台，许绾争辩说：

> 臣闻天与地相去万五千里，今王因而半之，当起七千五百里之台，高既如是，其趾须方八千里，尽王之地，不足以为台趾。古者尧舜建诸侯，地方五千里，王必起此台，先以兵伐诸侯，尽有其地犹不足，又伐四夷，得方八千里乃足以为台趾，材木之积，人徒之众，仓廪之储，数以万亿度。八千里以外，当尽农亩之地，足以奉给王之台者，台具以备，乃可以作。❺

许绾的如簧之舌吐露出东周时期关于纪念物的一种看法。在他看来，修筑高大雄伟的纪念物同六合宇内，甚至降服异邦是等同的——其隐含的目的是夺取疆土、控制万民、统治天下。特别要指出的是，也就是在这一时期，泰山成为诸侯会盟的重要地点。❻ 这样我们就可以理解为什么泰山从这时候起成为一个地方政权（齐国）军事和政治的象征，借用谢和耐的话，泰山的角色由一座普通的山变成一种政治象征的这个过程，意味着"政治权力"从传统的角色"脱胎换骨"，它之凌驾于传统纪念物之上是"传统与新时代的要求相冲突"的结果。

但是，我们不能简单地认为，泰山的新地位和它与统治者之间的联系，由于有了这种象征就得到了实现。要真正使它成为一座"圣山（岳）"，还需要借助一定的礼制仪式来完成。詹姆斯·沃森（James Watson）曾说过"礼仪"的内涵是意义的转化。人或事物因此可以由于祭祀而神化。祭祀的过程是主动的，而不仅

仅是被动的。[7] 这个理论帮助我们理解封禅与泰山的联系。依据传统文献的解释，受了天命的统治者在完成了统一国家的使命后，要"封"泰山，即在泰山之顶设坛刻石，以谢天命。而"禅"则是在泰山下的一座小山上造坛祭地。一旦举行了封禅大礼，帝王和泰山就不再是原来的皇帝和泰山了：泰山由于被"封"而崇而尊，皇帝则由于行了封禅大礼而延受天命，他对国家的统治是秉承天意的行动。[8]

尽管文献中所记载的封禅历史由来已久，但这一礼制活动被赋予上述含义则可能是公元前4世纪以后的事。当时政治形势的改变和这一新的象征物的确立有双重联系：首先，由于只有一位合法的天子能够行封禅之礼，所以封禅和泰山都与中国的统一相联系，反映了东周王朝走向衰亡时人心所向的一种必然历史趋势。第二，儒生通过制礼而参与到政治和封祀五岳的活动中去。这些知识分子和礼仪专家们造作经典，宣称他们对祀典的解释是合乎天意的；他们，也只有他们才能决定谁有资格举行封禅、应该在什么时候进行封禅。儒生对祀典的造作和解释因此实际上是一种政治手段。这两种现象的出现时间并不一致，第二种趋势首先出现在泰山脚下互相毗邻的鲁、齐二国。倡导这种做法的无疑就是孔子。孔子出生于鲁国，曾试图阻止季氏"旅于泰山"，但没有成功。[9] 大约300年以后，《管子》一书出现于齐都临淄的稷下学宫。此书托为管仲所作，其中一章是关于封禅仪式的，称管仲也曾有过一次类似的劝谏。[10] 与孔子的经历不同，管仲的劝谏奏效，国君齐桓公放弃了原来的打算。管仲关于封禅的言论，成为以后儒家讨论封禅与泰山的理论基础，这里我们摘引如下：

> 秦缪公即位九年，齐桓公既霸，会诸侯于葵丘，而欲封禅。管仲曰："古者封泰山禅梁父者七十二家，而夷吾所记十有二焉。昔无怀氏封泰山，禅云云；虙羲封泰山，禅云云；神农封泰山，禅云云；炎帝封泰山，禅云云；黄帝封泰山，禅亭亭；颛顼封泰山，禅云云；帝喾封泰山，禅云云；尧封泰山，禅云云；舜封泰山，禅云云；禹封泰山，禅会稽；汤封泰山，禅云云；周成王封泰山，禅社首：皆受命然后得封禅。"

[7] James Watson, "The Structure of Chinese Funerary Rites: Elementary Forms, Ritual Sequence and the Primacy of Performance," in J. Watson and E. S. Rawski ed., *Death Ritual in Late Imperial and Modern China*, Berkeley, University of California Press, 1988, p.4. 在同一文章中，作者探讨了各种不同的有关仪礼行为的理论，他总结道："所有关于这一课题的研究都认为仪礼是关于转变的……特别是关于从一种存在或状态转变到另一种，变化了的存在或状态。"

[8] 班固：《白虎通》；《史记》，页1355（《史记正义》）。

[9] 《论语·八佾》。

[10] 此节为今本《管子》所佚，但《史记》页1361有摘引。

桓公曰："寡人北伐山戎，过孤竹；西伐大夏，涉流沙，束马悬车，上卑耳之山；南伐至召陵，登熊耳山以望江汉。兵车之会三，而乘车之会六，九合诸侯，一匡天下，诸侯莫违我。昔三代受命，亦何以异乎？"

于是管仲睹桓公不可穷以辞，因设之以事曰："古之封禅，鄗上之黍，北里之禾，所以为盛，江淮之间，一茅三脊，所以为藉也。东海致比目之鱼，西海致比翼之鸟。然后物有不召而自至者十有五焉。今凤凰麒麟不来，嘉谷不生，而蓬蒿藜莠茂，鸱枭数至，而欲封禅，毋乃不可乎。"于是桓公乃止。❶

这一段记载，不仅仅是对某一历史事件的记录，它更表明了东周末年山东的儒生们——他们多是孔子的门徒——对封禅的观点。这一观点的核心问题是"权力"和"合法性"之间的关系。按照作者的看法（以管仲的名义），政治上的合法性既不能通过武力攫取也不能通过权力来证实。国君必须尊重历史传统，并服从上天的意愿。这样，泰岳之"尊"，就不仅仅如《鲁颂》所言是属于一个地方政权的，而是整个国家历史传统的体现，也是上帝意愿的体现。任何想到泰山行封禅之礼的人，都必须首先证明他自己是上古以来贤王圣主们的继承人，同时还要有祥瑞征兆的出现。然而，历史是记载在文献中的，而征兆又必须由礼仪专家们来解释。这两个渠道都掌握在儒士们的手中。

当这一理论被推崇至极的时候，只有孔子才被认为有资格主持封禅大礼。作为先圣的传人（甚至超过先圣），只有他才真正理解上天的旨意，洞察历史的原则。其结果是孔子与泰山的联系日益密切。有时管仲关于封禅的理论也被归结到孔子的身上："孔子论述六艺，传略言易姓而王，封泰山禅乎梁父者七十余王矣。"❷另外还有记载说孔子曾亲登泰山并在那里针砭时政。❸ 泰山和"泰斗"（北极星）也与孔子联系起来，甚至成了孔子的代名。《孟子》记载了孔子与他的三个弟子的对话：

宰我、子贡、有若，智足以知圣人，汙不至阿其所好。

宰我曰："以予观于夫子，贤于尧舜远矣。"子贡曰："见其礼而知其政，闻其乐而知其德，由百世之后，等百世

❶《史记》，页1361。

❷ 同上，页1363。司马迁的记载似乎本于更早的记载，类似的记载还见于《韩诗外传》。

❸《礼记·檀弓》；王充：《论衡·书虚篇》。

之王，莫之能远也。自生民以来，未有夫子也。"有若曰："岂惟民哉？麒麟之于走兽，凤凰之于飞鸟，太山之于丘垤，河海之于行潦，类也。圣人之于民，亦类也。出于其类，拔乎其萃，自生民以来，未有盛于孔子也。"❹

❹《孟子·公孙丑章句上》。

他们三人从三个不同的角度对孔子做了评价。有若从大师、泰山和其他神圣象征物之间的关系上进行分析；子贡则是钦佩孔子对历史和人事的洞悉；宰我则认为孔子应成为一位合法的国君。最后的一种评价亦为孟子所赞同："孔子登东山而小鲁，登太山而小天下。"❺泰山已不再是地方政权的象征，而是孔门儒学统治天下的象征了。

❺《孟子·尽心章句上》。

然而无论是孔子还是他的门徒都没有估计到以后历史的发展。《礼记》记载孔子在垂暮之年叹息道："泰山其颓乎，梁木其坏乎，哲人其萎乎。"❻但泰山终究没有崩坍，结果是孔儒们最为憎恨的秦始皇反倒成为中国历史上登临泰山举行封禅大礼的第一人，司马迁在《史记》里记录了发生在公元前219年的这一历史事件：

❻《礼记·檀弓上》。

（始皇）即帝位三年，东巡郡县，祠驺峄山，颂秦功业。于是征从齐鲁之儒生博士七十人，至乎泰山下。诸儒生或议曰："古者封禅为蒲车，恶伤山之土石草木；埽地而祭，席用菹秸，言其易遵也。"始皇闻此议各乖异，难施用，由此绌儒生。而遂除车道，上自泰山阳至巅，立石颂秦始皇帝德，明其得封也。❼

❼《史记》，页1366~1367。

秦始皇的封泰山之举，人们多认为是为了炫耀权力，或是巩固对东方的统治的政治步骤，总之，封禅大礼颂扬了他的胜利。然而，从更深层次上的意义来说，此举预示着他的最终覆亡。秦始皇以"焚书坑儒"而昭著于史册，但他的东巡泰山却意味着对儒家学说不自觉的和迫不得已的臣服。到泰山封禅意味着步前王先圣们的后尘，这与他自己所标榜的要做"始皇帝"、要做万世宏业的创始人的风格是不一致的。虽然他没有采纳儒生们关于封禅仪式的建议，但封禅之举的本身足以表明儒家学说已成为政治生活中的国家哲学。

据司马迁的记载，儒生们被秦始皇斥退以后，闻秦始皇登泰山遇风雨，"则讥之"。❽12年后秦朝覆亡，儒生们似乎并不承认秦始皇举行的封禅大礼："始皇上泰山为暴风雨所击，不得封禅。"❾这一

❽ 同上，页1367。

❾ 同上，页1371。

五岳的冲突 623

观点为后来的儒家所沿用。南宋王钦若在《册府元龟》中罗列了所有传说中举行过封禅的人物，但惟独对确曾举行过封禅大礼的秦始皇缺而不录。❶ 这种遗漏不仅仅是一种"非历史"的态度，而是表明了作者的历史观念，即认为某些统治者虽然举行了这一礼仪，但实际上并不具备举行这一仪礼的品德。❷ 这样，泰山封禅就被认为是对儒家学说的遵循。在此后的中国历史时期里，就像孔子从未获得过重要官职却被尊称为素王一样，泰山也成为一种历史和精神上的儒家权威象征。

嵩山：天下之中

泰山是在东周时期成为"岳"的，嵩山与泰山有所不同，虽然考古发现证明商周时期对这座山也曾献祭崇拜，但在东周至西汉中期以前它并未曾得到特殊褒扬，被称为"岳"。它的受封之所以如此之晚，是因为它既不是一个地方政权或一种经院哲学的象征，又没有一种明确的自身的特殊意义。它最后所以能够跻身于"岳"的行列，很大程度上是缘于它处在"诸岳"系统中的中心位置。但是这种系统，就像中原王朝的概念一样，只能是在国家统一以后才能得到最后界定。在此以前，关于"诸岳"系统的各种观点众说纷纭。这些观点包括"四岳说"、"五岳说"、"九岳说"和"十二岳说"。这些不同说法的产生表明了实现国家统一的各种愿望，每一种观点都有其特定的哲学传统，代表着一种特定的政治主张。我们对嵩山的考察可以从这种派别纷纭的时候开始。换言之，由于嵩山是"五岳"系统中的一岳，因此只有弄清了"五岳说"产生的进程，我们才能理解它在历史上和政治上的重要性。反过来说，只有我们明白了嵩山作为"中岳"的产生是中央集权政治的体现，也才能正确、全面地理解"五岳说"的意义。

东周时期出现的"诸岳"说中，"四岳说"（四山说）在《尧典》中阐述得最为清晰。以前认为《尧典》是先夏时期的作品，事实上它成书于战国时期❸：

岁二月，东巡守。至于岱宗，柴望秩于山川。肆觐东后……五月南巡守，至于南岳，如岱礼。八月西巡守，至

❶ 汤贵仁、陈卫军：《论泰山封禅与封建政治的关系》，《泰山研究论丛（一）》，页121，青岛，青岛海洋大学出版社，1989年。

❷ 同上。

❸ 东晋时期的梅赜将《尧典》的后半部分抽出编为《舜典》，有关"四岳说"的文献也被收入其中。蒋善国：《尚书综述》，页29~32，上海，上海古籍出版社，1988年。学术界关于此书的时代和源起有不同观点。因为书中提到了诸岳系统，顾颉刚力举此书的年代不可能早于汉武帝时期。顾颉刚：《州与岳的演变》，《顾颉刚选集》，页343，天津，天津人民出版社，1988年。我将在下文论及我的观点，此书所提到的"诸岳"系统与汉代的诸岳概念有本质的不同，它反映了春秋战国时期诸子学说中的地域观念。蒋善国在对《尧典》的年代做了充分考证以后得出结论，认为该书最初面世于战国时期，今天所见到的《尧典》源于秦代的版本。见蒋善国《尚书综述》，页140~148。

于西岳，如初。十有一月朔巡守，至于北岳，如西礼。❹

《尧典》的作者应该是有所本的。"四方"、"四土"、"四国"一类的字眼在西周文献中相当常见，❺它们是以周王室所在地为中心对周围地区的称呼，体现了一种中心优越感。如图 28-2 所示，周王所游历的四岳在四个主要方向上，而王室其所统辖的中心区域则没有述及。到东周时期，天下统一的理想模式已开始出现，《尧典》所体现的就是这样一种新的思想，因此也提出了新的象征物。首先，《尧典》不再像早期的文献那样用"四风"、"四神"和"四民"❻一类词汇来指示东南西北四个区域，而是代之以四座主要的山岳作为象征物，来指示国家疆域的四至。其次《尧典》只提出了"泰山"一岳的名称，其余三岳缺而不录，原因可能是因为泰山成为"东岳"的时间要早于其他北岳、西岳、南岳。第三，在这里，"岳"

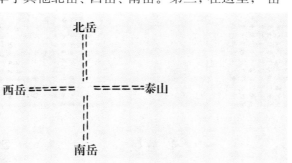

图 28-2 《尧典》所记的四岳系统

已不再是指一般意义上的高峻山脉，而是作为"诸岳"说的术语，有了特定的含义。❼ 也就是说，"岳"已从自然的环境中脱离，成为相互联系的网格系统中的一员。第四，四岳都受到国君同样的祭祀，泰山仅仅是作为四岳之一的东岳而存在，并没有历史和精神上的特殊之处。

与"四岳"说相关的是"十二山"之说，也见于《尧典》。❽值得注意的是，在已经确认为商代和西周时期的文献中从未提及过"十二州"。顾颉刚认为这种行政区划是西汉时期的做法。❾但是"四"与"十二"之间的联系源于一年中"四季"与"十二月"的联系，这种联系可以说是早已有之。长沙出土的东周时期楚帛书生动形象地证实了这一点：图中十二月被按季度分为四组，每一组分布于一区，因此和四方相应（图28-3）。据此，我们可以将《尧典》记载的"十二山"

❹《尚书·舜典》。

❺ 这些术语见于《诗·周颂》和青铜器铭文。

❻ 这样的联系，可以一直追溯到商代的甲骨文。

❼ "四岳"一语还见于《左传》和《国语》。但各篇中所指含义有所不同，有时指的是一个人，有时指的是一座山脉。见顾颉刚《州与岳的演变》，页314~316。

❽ 顾颉刚：《州与岳的演变》，页5。

❾ 同上，页335~340。

五岳的冲突 625

图28-3 长沙出土东周楚帛书

图28-4 《尧典》所记的"十二山"

复原如下(图28-4)。需要指出的是,东周时期,在天文宇宙观念中,"十二"这一数字已经被赋予了重要的含义。比如,《左传》就曾说过"十二,天之大数也"。❶ 这也就是《尧典》的作者在区划中国的疆域时,为什么要将"四区"分为十二州,而用十二座无名山来象征各州的原因所在。

如果说"四岳"和"十二山"是基于抽象的图式框架,那么"九岳"倒是有着较为真实的地理基础。东周时期,"九州"之说相当流行。❷ 在一些先秦的文献中,如《禹贡》、《尔雅》和《吕氏春秋》等,九州是以河流、山脉和海洋等地貌及出产物来分界的,并没有构成一个抽象的几何模式。以这些文献中最为有名的《禹贡》为例,描述九州的分界时,往往是"海岱惟青州"或"荆河惟豫州"一类的说法,自称是追随禹的足迹从一州写到另一州。根据这些记载,我们可以画出一幅中国古代地图来。这些记载提及"九

❶《左传·哀公十二年》。

❷ 顾颉刚认为,这一概念只是在春秋时期出现。见顾颉刚《州与岳的演变》,页 320~323。实际上类似的概念在更早的文献如《诗》("玄鸟"、"长发"、"殷武"等)中即已出现。我认为这些概念在东周时期有了新的含义,用以指代理想之国的疆域。也就是在这一时期,"九州"的说法开始流行。

图28-5 《职方》所记中国地理示意图

图 28-6 《尔雅》所记的中国地理概况

```
（西北）昆仑    （北）幽都    （东北）斥山

（西）霍山      （中）岱山    （东）医无闾

（西南）华山    （南）梁山    （东南）会稽
```

❶《尚书·禹贡》。

❷《吕氏春秋·有始》，《诸子集成》6册，页124。

❸《孟子·梁惠王上》，《孟子正义》，页91，北京，中华书局，1996年。

❹朱右增：《逸周书集训校释》，页133~135，上海，商务印书馆，1940年。

❺关于《尔雅》的时代，见徐朝华《尔雅今注》，"序1－2"，天津，南开大学出版社，1987年。

❻关于"河图"与"洛书"的讨论，见John S. Major, "The Five Phases, Magic Squares, and Schematic Cosmology," in H. Rosemont, Jr. ed. *Exploration in Early Chinese Cosmology*,Chicago, Scholars Press, 1984,pp.133-166. Joseph Needham, *Science and Civilization in China*, 7 vols., Cambridge, the University Press, 1954, vol. 3, pp.55-62.

❼据说五行说是公元前4—前3世纪时期齐国稷下学宫的思想家邹衍创立的。我们认为，五行说和九州说在邹衍的学说中均受到重视，这是邹衍思想的一个重要特点。他关于九州的言论保存在《史记》中："先列中国名山大川，……以为儒者所谓中国者，于天下乃八十一分居其一分耳。中国名曰赤县神州。赤县神州内自有九州，禹之序九州是也。"（见《史记》，页2344）Fung Yu-lan, *A History of Chinese Philosophy*, vol.1, Princeton, Princeton University Press, 1952, p.162.

岳"，但似乎与九州并不相关联。如《禹贡》的作者并没有指出"九岳"的山名，在他看来，重要的是对这些名山进行合适的祭祀，因为这体现了一种良好的政治环境。《禹贡》的记载如下："九州攸同……九山刊旅，九川涤源，九泽既陂。"❶类似的对自然的概述还见于《吕氏春秋》："天有九野。地有九州。上有九山。山有九塞。泽有九薮。"❷九山在这里得到了确认，但它们的方位与九州并不存在对应的关系，如冀州有九山中的五座山（王屋、首山、太行、羊肠、孟门），而有的三、四州连一"山"也没有。

由于存在这样的矛盾，有的作者便想将九州变成一种理想模式，并将九州与九山联系起来。孟子就说："海内之地，方千里者九。"❸他的这种观点可以看做是将天下等分为九，成为一个与他的"经天说"相吻合的3×3的网格。特别是，我们从战国时期的"职方"中发现了一段记载，这段文字现在保存在《逸周书》和《周礼》里：

> 东南曰扬州，其山镇曰会稽……正南曰荆州，其山镇曰衡山……河南曰豫州，其山镇曰华山……正东曰青州，其山镇曰沂山……河东曰兖州，其山镇曰岱山……正西曰雍州，其山镇曰岳山……东北曰幽州，其山镇曰医无闾……河内曰冀州，其山镇曰霍山……正北曰并州，其山镇曰恒山。❹

这段文字蕴含了两个重要的变化。首先，它不是按照各州的边界来描述它们的方位（如《禹贡》所述），而是用了两种参照物——地域中心和黄河。结果，自然分布的九州便变成了概念性的九州，

如图28-5所示。尽管"中心"还比较模糊,但已经可以看出以黄河流域的三州为中心的端倪了。这样,我们就可以看到一个不完整的3×3的网格。其次,山岳已不再是各州的界标,而是各州的象征——"山镇"。

随后,我们又在《尔雅》中见到另一种"九州(九山)"系统,《尔雅》成书于战国时期。❺这时的九州完全呈3×3的格局,而且每一州各有一座对应的山岳(图28-6)。特别有意思的是,泰山居于

图28-8 按空间方位排列的"洛书"图

西北(4)	北(9)	东北(2)
西(3)	中(5)	东(7)
西南(8)	南(1)	东南(6)

图28-7 "洛书"

图28-9 《洪范》所记的五行(按空间方位排列)

中央位置,显然是为了将抽象的地理布局同孔子哲学相对应而这么做的。

治中国哲学史的学者们很容易由这幅"地理图"联想到所谓的"洛书"。后者是一幅数学模式,据说是从洛水中浮现的一只神龟的背上发现的。学者们已经指出,"洛书"是一个平面的数学魔方,横、竖、对角线上的三个数字相加之和均为15(图28-7、28-8)。❻

在我看来,这一数学魔方的重要性在于,它在"九州"说与"五行"说之间建立了一种必然的联系。❼记载五行说的最为重要的先秦著作是《洪范》,该书对五行的

金(4)	金(9)	火(2)
木(3)	土(5)	火(7)
木(8)	水(1)	水(6)

五岳的冲突 629

❶ 这一观察有助于澄清五行模式中的一个重要特征：尽管这一模式通常既被理解为一个空间组合也被看做是一个序列变化，但它首先应该是一个空间网络，它的五个基本位置与四方和中心相对应。只有当这些位置被联系到一个圆周运动的时候，这一模式才成为时间性的。

每一要素给定了一个数字。当我们按照"洛书"上的数字来排列五行时，我们可以看出五行相克的关系（图28-9）。❶ 同时，我们还可以按照另一种数学模式——"河图"——来排列《洪范》所记的五行，结果可以看到五行相生的关系（图28-10、28-11）。

人们也许会感到很奇怪，为什么在周代晚期，这些数字上的游戏能决定人们的思维方式，甚至被赋予了神圣的权威。我以为，这是因为它决定了当时政治生活中最为重要的三个理论：(1) 中国在地理上的"九州"观念，(2) 以五行相生相克为标志的关于世界和人类历史演变模式的理论，(3) 前两种理论都内在包含着的"中心"理论。"九岳"是与"九州"相联系的，同样，"五岳"也是与"五行"相关联的。与"四岳"和"十二山"的说法（图28-2、28-4）相比较，"九岳"和"五岳"说都有一个明确的"中心"。这显示了人们的世界观和人生观的一个根本性的转变：他们现在是站在世界之外来描述这个世界。我们可以勾勒出这一进程："四方"和"四岳"说意味着中央权力的现实存在；而"五行"和"五岳"说则表明了对未来政权统一的一种期望。

于是，"五岳"的观念就出现了。❷ 战国时期的思想家们不难将它们与五行说联系起来，因为五行说本身就是一种象征与符号的系统。五行同时也是一个空间和位置的系统，每一"行"可以

❷ "五岳"一词首次出现于《周礼·大宗伯》，但作者没有明确指出五岳的山名。《礼记·王制》也提及"五岳"一词，但"王制"的撰写年代在西汉文帝时期。

图28-10 "河图"

图28-11 按空间方位排列的"河图"

```
            （河北）恒山

（河西）岳山      （河南）华山      （河东）岱山

            （江南）衡山
```

图28–12 《尔雅》所记的五岳

由多种物象指示。❸ 这些指示物是从无限的事物和概念中选择出来的，选择方式往往带有较大随意性。"五岳"系统的出现——不仅仅是出现"五岳"这一术语，而是指名道姓有五座山岳的名称——是在《尔雅》中被首次提及的。❹ 它是在传统的"四方"和"四岳"说的基础上经过修正而成的（图28–12）。

黄河流域的四座大山大致是一个"四方（岳）"系统，其中心暗示在渭河之北、靠近秦都（咸阳）的某地。❺ 而将衡山加入到这一传统的"四岳"系统中，表明是受了"五行"说的影响。在这一新的组合中，地近秦都咸阳的华山成为一个定点。"五岳"之说与秦的关系可以通过与《职方》所记的九州（岳）图（图28–5）相比较而得到证实。由此我们可以得出结论，《尔雅》所记的"五岳"系统偏重于西方，而东面、东北面和东南面的山岳并未受到重视。

也许由于有这种地方色彩，这一系统没有被中国的统一者、对他的国土有着更为广阔的视野的秦始皇所采纳。为了证实他的统治，他在泰山举行了封禅大礼。作为中国的统治者，他对十二座"名山"进行了祭祀。这十二座名山在排列选择上有较大的随意性，如果说它们所构成的群体没有意识形态上的特殊重要性，至少在规模上引人瞩目。以地近秦都咸阳的华山为界，这十二座名山可以分为东、西二组，其中七座在西部秦国故土上，而东方仅有五座。据司马迁的记载：

> 及秦并天下，令祠官所常奉土地名山大川鬼神可得而序也。于是自崤以东，名山五，大川祠二。曰太室。太室，

❸ 成书于公元前4—前3世纪的《洪范》以与五行相关的九个分类中的第八类来定义这些具体的物象，见 Fung Yu-lan, *A Short History of Chinese Philosophy*, Derk Bodde ed., New York, The Free Press, 1948, p.132.

❹ 徐朝华：《尔雅今注》，页234。

❺ 我之所以得出这一假设，是受了华山被说成在"河"南的说法的启发。这里的"河"必然是指渭河。所以笔者以为文中"四岳"的中心在靠近咸阳的渭河北岸的某地。

嵩高也。恒山，泰山，会稽，湘山……自华以西，名山七，名川四。曰华山，薄山。薄山者，衰山也。岳山，歧山，吴岳，鸿冢，渎山。渎山，蜀之汶山。❶

"五岳说"只是到了汉武帝时期才开始流行。尽管此时秦始皇时期的"名山"系统还在使用，但已开始向"五行说"靠近，"十二山"开始重新组合。如《史记》就曾记载一位叫做申公的方士向汉武帝说："天下名山八，而三在蛮夷，五在中国。中国华山，首山，太室，泰山，东莱。"❷尽管他没有使用"五岳"这一术语，但这一术语已在当时的著述里频繁出现。❸更为重要的是，五岳的内涵已趋于确定。下面是从《史记》中摘引出来的一段文字，可能是本于《尧典》，文中有司马迁的插入语。这段文字充分展示了公元前2世纪时期的情况：

> 岁二月，东巡守，至于岱宗。岱宗，泰山也。柴，望秩于山川。遂觐东后。东后者，诸侯也。合时月正日，同律度量衡，修五礼，五玉三帛二生一死贽。五月，巡守至南岳。南岳，衡山也。八月，巡守至西岳。西岳，华山也。十一月，巡守至北岳。北岳，恒山也。皆如岱宗之礼。中岳，嵩高也。❹

司马迁所插入的是中岳和其他四岳的定名。探究这些定名的来源是很有意思的，因为这在汉代以前直至汉代早期都不曾见过。❺我认为，它们很可能源于《诗·崧高》里的诗句，首句为"崧高维岳"，意即"高高的大山"。这里"崧高"是表示"崇高"的复合词，而"岳"指的则是高大的山。公元前2世纪中叶的汉代注释家毛亨对"岳"提出了新的命意，《诗》毛传："岳，四岳也。东岳岱，南岳衡，西岳华，北岳恒。"❻中岳仍然空缺。公元前110年，汉武帝抵达洛阳附近的太室山，他将此山更名曰"嵩高"。司马迁生动地记载了这一事件：

> 三月，遂东幸缑氏，礼登中岳太室。从官在山下闻若有言"万岁"云。问上，上不言；问下，下不言。❼

因为有了这种神应之事，汉武帝发布一道诏令，更太室名为"嵩高"，立为中岳，又以三百户封太室奉祠，命曰"嵩高邑"。显然，"嵩高"这一新的名称来源于《诗经》。这样我们就可以

❶《史记》，页1371~1372。

❷ 同上，页1391。

❸ 同上，页458、485、1371、1357、1403。

❹ 同上，页1355~1356。顾颉刚认为这一段文字是后来衍入《史记》的。但《史记》他处也有"五岳"的出现，顾说值得商榷。

❺ 此外，《尔雅》中也有"五岳"的记述。但已有学者考证这些记载是汉武帝以后衍入的。见徐朝华《尔雅今注》，页238。

❻ 孔颖达：《毛诗正义》，页565，见阮元《十三经注疏》，北京，中华书局，1979年。

❼《史记》，页47、1397。

理解为什么司马迁将中岳称为"嵩高"而不是"太室",而《诗经》的诗句正好为人们所期望的"五岳"说提供了关键的依据:"崧高维岳"到此可以被解释为"嵩高是诸岳之一"。一旦将中岳嵩高(即嵩山)加入到此前毛亨所确认的四岳中去,"五岳"系统就确立起来了。❽

从广义上而言,"五岳说"的出现反映了汉武帝时期三个重要的现象。一是"中央"观念的强化,二是地理中心的东移,三是孔儒经典日益受到重视。但从另一方面,五岳官给奉祀的制度此时尚未确立。据《史记》的记载,官给奉祀五岳制度的确立是在公元前 72 年,这是儒家学说和五行说的共同胜利。

众所周知,汉武帝曾"罢黜百家,独尊儒术"。儒家五经——《诗》、《书》、《礼》、《易》、《春秋》的研修受到政府的推崇。邹衍的五行说在当时可能并未被立为官学。最近美国学者桂思琢(Sarah Queen)研究发现,传统上认为董仲舒所推崇的五行说应该产生时间较晚。❾但这并不是说当时五行说并未受到重视。实际上,五行说在国家宗教和祭祀方面扮演着重要的角色。这种影响可以追溯到西汉初年。比如,秦祭四帝于雍,但西汉的建立者汉高祖却增加了一帝而使之成为五帝。❿西汉的第三帝汉文帝,在都城长安附近和未央宫内立五帝坛。⓫汉武帝时期,国家祀典趋于完备,祭汾阴后土和甘泉泰一时都有五帝坛。⓬当时是祭祀天帝于坛上,以祖先配祭。这种意图在公元前 104 年的一次重要的祀典改革中得到了部分体现。这一年,汉命从"水德"转变为"土德","土"在五行中居中:"夏,汉改历,以正月为岁首,而色上黄,官名更印章以五字,为太初元年。"⓭

汉武帝以后,孔儒学说和五行说都受到朝廷的重视,二者之间的关系也越来越密切。从桓宽所记载的公元前 81 年一次著名讨论的《盐铁论》中可以看出,在公元前 1 世纪早期,五行说已成为各家学派进行学术争鸣的讨论基础。用鲁惟一(Michael Loewe)的话说,"《盐铁论》记录了今、古文派观点的差别,今、古文派都认为世界是按五行规律运行的,但今文派主张五行相克,而古文派则力举五行相生"⓮。

《盐铁论》成书于汉宣帝时期。该书作者的改革主张反映了

❽ 诏令中除了新立的中岳嵩山和原有的东岳泰山外,还提到了其他诸岳:(南岳):"其明年冬,上巡南郡,至江陵而东。登礼潜之天柱山,号曰南岳。"《史记》,页 1400。(北岳):"常山王有罪,迁,天子封其弟于真定,以续先王祀,而以常山为郡,然后五岳皆在天子之(郡)。"《史记》,页 1387。

❾ Sarah Queen, "From Chronicle to Canon: The Hermeneutics of the Spring and Autumn Annals according to Tung Chung-shu," Ph.D. dissertation, Harvard University, 1991, pp.78-141.

❿ 《史记》,页 1378。

⓫ 同上,页 1382~1383。

⓬ 同上,页 1389、1394。

⓭ 同上,页 1402。

⓮ Denis Twitchett and Michael Loewe, *The Cambrige History of China*, vol.1, "The Ch'in and Han Empires," Cambridge, Cambridge University Press, 1986, p.188.

当朝皇帝试图通过尊崇儒术、兴隆祀典达到长治久安的目的。检视《汉书》本纪，这一时期内关于祥瑞和祭祀的内容比比皆是。汉宣帝的目标是要重振汉室、精简祭祀，而不是进行根本性的改革。他重修了祭祀泰一、五帝和后土的坛址。鲁惟一已经注意到"汉宣帝以前，没有哪位皇帝能像他一样重视文化建设，他勤于朝政，常常亲自参加祭祀仪式"。[1]

由此可以理解，同卷记载的汉宣帝确立官府奉祀五岳的制度是为了达到"长治久安"的目的。值得特别注意的是，如前述，五岳系统是本于五行相生的理论的，而五行相生正是国家政治改革的理论基础。与皇帝的折中态度相一致的是，这次祭祀制度的改革也是儒家各派之间的一次妥协：一方面说，五岳并不是五行的均衡形势（因为泰山的独尊地位是传统儒家学说所强调的），另一方面说，泰山也不能完全享受独尊的地位（因为它是属于这一"系统"中的一员）。这样，这一系统就有了两个中心和两种象征——泰山是传统礼制上的首要象征，而嵩山则是天下的中心。这种格局维持了很长一段时间，直到武则天，这位中国历史上第一位也是惟一的女皇帝，试图在她的朝代里将这两个中心合二为一时才有所改变。

泰山和嵩山：两岳的冲突

武则天是中国历史上惟一一位既在泰山又在嵩山封禅过的统治者。公元665年，她以唐朝皇后的身份参加了"禅"于泰山的大礼；公元695年，她作为新建立的大周帝国的"皇帝"在嵩山主持了"封"和"禅"的大礼。这两件大事是她夺取皇权斗争中的两个台阶，发生的时间前后相距30余年。本文不想在武则天的夺权斗争和历史地位方面讨论太多，但对她在礼制改革方面所做的这两件大事做一探究还是很有意义的，因为它可以帮助我们了解武则天对自己身份的复杂心理、她利用"象征"进行的权力斗争、她驾驭公众舆论的能力以及泰山和嵩山在唐代政治舞台上地位的升降等情况。

到665年，武则天已在夺取权力的道路上走了很远，并且已经从唐太宗身边的一个小才人变成了一个铁腕皇后。[2] 624年，武

[1] 同上页⑭，页191。

[2] 有不少学者对武则天的生平做过研究。英文著述见 R. W. L. Guisso, *Wu Tse-t'ien and the Politics of Legitimation in T'ang China*, Bellingham, Western Washington University, 1978.

则天出生于一个富裕的地方豪族家庭。她的入宫时间不晚于640年。649年，唐太宗病死，不久，她就成为唐高宗的嫔妃。653至654年间，她为唐高宗生下了王子。656年，她取代前皇后王氏，当上了皇后。660年，高宗病，暂时将朝政大权委于武后，但武则天真正成为高宗政治上的左右手则是在664年以后。关于这一点，《旧唐书》有如下记载："自此'内辅'国政数十年，威势与帝无异，当时称为'二圣'。"❸ 这一段记载说明了两点：一方面，武则天已经取得了几乎与皇帝相等的权力和地位；另一方面，她还只是以皇后的身份"内辅"她的丈夫。我们发现，次年（665年）武则天参加泰山封禅大礼的时候，正是以这种身份出现的。

❸ 刘煦：《旧唐书》，北京，中华书局，1975年，页115。Guisso, Wu Tse-t'ien, p.20. 关于二圣的年代有不同的意见。

这次封禅是在这一仪式中断了五百余年之后举行的。自从东汉时期对泰山举行过一次封禅以后，中国便进入了一个朝代更替频繁、地方政权林立的时代：南方在六朝的统治之下，而北方则先后出现了至少五个以上的政权。在如此动荡的年代，无人有资格宣称自己是中国的统治者，也没有信心到岱顶去行封禅之礼。直到581年隋朝重新统一中国以后，对封禅的讨论才又被提上日程。朝廷对封禅的计划和日程进行了热烈的讨论，这种情况在同时期的文献记载中差不多总是以同样的模式记载：儒家大臣们一再恳请当朝皇帝举行封禅大礼，而皇帝则总是以自己没有资格进行封禅而拒绝。据说唐朝的建立者唐太宗在不同的场合至少五次拒绝了类似的请求。当他最终表示同意并计划巡视泰山时，一种不吉的征兆使得他在最后时刻放弃了这一计划。❹

❹ 刘煦：《旧唐书》，页881~884。

这样我们就很容易理解665年进行封禅的原因了：经过大臣们"数请"和武后的"阴争"，唐高宗终于感到举行封禅的时机成熟了。❺ 于是他召集儒士和礼官就封禅的细节问题进行讨论。没有记载表明武则天参与了这次讨论，但是从祭祀的对象的显著变化可以看出她所施加的影响。早在太宗准备封禅时就议定了详细的计划，按照这一计划，在"封"和"禅"的仪式上将有两组神受到祭祀。第一组神在"封"于泰山之顶的时候进行祭祀，祭祀的对象是上帝，以太祖配；第二组神在"禅"于泰山脚下时进行祭祀，祭祀的对象是后土，以高祖配。根据这一安排，唐朝皇室接受祭祀的先祖被严格地限定为男性。❻ 这一计划在665年做了更改：两

❺ 同上，页884。

❻ 同上，页883。

位男性祖先(太祖和高祖)在"封"于岱顶时进行祭祀,而他们的配偶则在"禅"后土时接受祭祀。❶可以看出,665年所定的封禅仪式强调了两性的对立和平衡。尽管从表面上看,男性祖先的地位被"提升"了,而实际上却是中国历史上女性皇室成员第一次在儒家最为看重的祭祀大礼上成为了祭祀的对象。

但是这一计划仍然主张封禅仪式只能由男性来举行,皇帝初献,公卿为亚献、终献。❷武则天对此深感失望,她向她的丈夫上表曰:

> 伏寻登封之礼,远迈古先,而降禅之仪,窃为未允。其祭地祇之日,以太后昭配,至于行事,皆以公卿。以妾愚诚,恐未周备。何者?乾坤定位,刚柔之义已殊;经义载陈,中外之仪斯别。瑶坛作配,既合于方祇;玉豆荐芳,实归于内职。况推尊先后,亲飨琼筵,岂有外命宰臣,内参禋祭?详于至理,有紊徽章。
>
> 但礼节之源,虽兴于昔典;而升降之制,尚缺于遥图。且往代封岳,虽云显号,或因时省俗,意在寻仙;或以情觌名,事深为己。岂如化被乎四表,推美于神宗;道冠乎二仪,归功于先德。宁可仍遵旧轨,靡创彝章?
>
> 妾谬处椒闱,叨居兰掖。但以职惟中馈,道属于蒸、尝;义切奉先,理光于芣、藻。罔极之思,载结于因心;祇肃之怀,实深于明祀。但妾早乖定省,已阙侍于晨昏;今属崇禋,岂敢安于帷帟。是故驰情夕寝,眷嬴里而翘魂;叠虑宵兴,仰梁郊而耸念。伏望展礼之日,总率六宫内外命妇,以亲奉奠。冀申如在之敬,式展虔拜之仪。❸

我如此花费笔墨将这一段文字抄录于此,因为它是武则天在这一时期内最为精彩的政论文。她的这篇文章从传统的儒家经义中引经据典,同时还将她自己描写成一个忠贞贤慧的妻子。她称颂李唐皇室的先祖先妣,尊崇对祖宗的祭祀。她在奏表中立论于阴阳的差别上,主张自己作为女性、妻子和皇后,其地位要下皇帝一等。然而,她在推崇儒家礼教的口号下,对唐朝开国皇帝及其后继者所定下来的传统礼制提出了挑战。在征得高宗的同意后,武则天在帷帐的遮护下参加了禅社首的礼制活动。据史书的记载,

❶《旧唐书》,页886。

❷ 同上。

❸ 同上,页886~887。

当时"执事者皆趋而下","百僚在位瞻望,或窃议焉",❹但没有人提出非议。礼毕,皇帝皇后接受了百官的朝贺。❺

 随后的几年,武则天沿着这条道路继续前进。她亲蚕事,还撰文讨论儒家的忠孝贞节。道教始祖老子因为姓"李"而与李唐皇室发生了联系,她就尊崇老子。以往的李唐皇帝信奉弥勒佛,她也就推崇对弥勒的祭祀。尽管有关她恶行的流言蜚语在四处传布,但如果她确实是在迫害李唐皇室成员的话,那这些也都是尽量秘密进行的。在公众场合,她的行为举止力图表现得中规中矩。她小心谨慎地维持男女之间的界限:当她的地位上升时,她丈夫的地位也必须跟着上升,甚至要比她更高,以便体现性别上的等级差异。这种趋势在670年达到登峰造极的地步:在她的建议下,高宗和她分别上尊号为"天皇"和"天后"。❻

 这种局面因683年高宗的去世而被打破。武则天首先以太后的身份监国。在此后的一段时期内大力推行礼制改革,并兴修了不少礼制建筑。下面我们以年表的形式将这些情况列表如下,她的这些举措,旨在消除儒学在男女性别上造成的差别。另一方面,她对中国社会传统上受到推崇并被付诸实施的礼制系统仍然予以尊重。所以,我不太同意贵索(R.W.L. Guisso)的观点,认为武则天树立了一个全新的礼制信仰系统。❼总而言之,她自己仍然保持传统意义上的地位,但权柄已开始转手。从这种意义上说,武则天在所有的宗教、礼制和政治领域开始"颠倒性别"的行动:未来佛被说成是女性形象,"陪都"洛阳被更名为"神都",封禅的地点从泰山挪到了嵩山,最后,她自己的身份也发生了改变,她不再是唐朝的皇后和太后,而是大周帝国的皇帝。

 683年:高宗崩。七月,沙门怀义上《大云经》。按《大云经疏》的说法,武则天乃弥勒佛下生。

 690年:九月,武则天改国号"大周",加尊号为"神圣皇帝"。改元"天授",以洛阳为神都,长安为"辅都"。立武氏七庙于洛阳。唐睿宗赐姓"武"氏,制颁《大云经》于天下,令诸州各置大云寺一所,总度僧千余人。

 691年:二月,更唐太庙曰"享德庙",迁户数十万以"实"洛阳。

❹《旧唐书》,页888。

❺ 同上,页89。

❻ 同上,页99;见Guisso, *Wu Tse-t'ien*, p.22.

❼ Guisso, *Wu Tse-t'ien*, pp.26-50. 该书的论述中不乏真知灼见,但他总的结论却是"武则天似乎认为儒家思想对妇女的偏见仍然很有势力,所以她全力寻求建立新的礼制",页35。

五岳的冲突 637

693年：正月，武则天自制神宫乐，舞于明堂。

694年：五月，武则天加"越古"尊号。

695年：正月，武则天再加"慈氏"尊号。此前毁于火灾的明堂开始重修。四月，树象征"大周"政权的"天枢"于洛阳皇城南。九月，武则天又加尊号"天册金轮大圣皇帝"。十二月，武则天封禅于嵩山。

这一系列的事件表明武则天重修礼制的三个基本策略：（1）重新安置传统象征物的地点，（2）重新命名传统象征物，（3）重新确立传统象征物。这些举措都与嵩山封禅有关，嵩山封禅可以看做是武则天对传统礼制的一次总的改革。❶《旧唐书·礼仪志》有关于这一事件的简要记载如下：

则天证圣元年，将有事于嵩山，先遣使致祭以祈福助，下制，号嵩山为"神岳"，尊嵩高神为"天中王"，夫人为"灵妃"。嵩山旧有夏启及启母、少室阿姨神庙，咸令预祈祭。

至天册万岁二年腊月甲申，亲行登封之礼。礼毕，便大赦，改元"万岁登封"，改嵩阳县为"登封县"，阳城县为"告成县"。粤三日丁亥，禅于少室山。又二日己丑，御朝觐坛朝群臣，咸如乾封之仪。则天以封禅日为嵩岳神祇所佑，遂尊神岳天中王为"神岳天中皇帝"，灵妃为"天中皇后"，夏后启为"齐圣皇帝"，封启母神为"玉京太后"，少室阿姨神为"金阙夫人"，王子晋为"升仙太子"，别为立庙。登封坛南有槲树，大赦日于其杪置金鸡树。则天自制《升中述志碑》，树于坛之丙地。❷

武则天所立的碑早已被毁。但从这段记载来看，她的嵩山封禅是承继泰山封禅而来的。二者的差别在于封禅地点和主持人物的不同。泰山封禅时，武则天强烈要求以皇后的身份参加"禅"礼，而在嵩山她则以皇帝的身份既参加了"封"之礼，又参加了"禅"之礼，因此实际上否定了她早先的立场。从这种意义上来说，武则天恢复了皇帝一人参加"封"、"禅"二礼的传统，但不同的是这时的皇帝已是一位女性。

封禅地点的改变与本文的主题关系密切，值得深入探讨。武则

❶ 嵩山封禅以后惟一一次较为重要的礼制活动就是667年中央集权的象征物——"九鼎"的铸造。这些形体巨大的礼器后来被安置在"通天宫"内（即武则天明堂。——译者注）。

❷《旧唐书》，页891。

天封禅一再强调一个主题,即嵩山为"天下之中"。这一点不仅表现在武则天对中岳山神所上的封号上,而且在李峤的《大周降禅碑》碑文里论述得更为细致。李峤所作的碑文是一篇辞藻华丽的骈文,他在文章中首先回顾了泰山的历史以及它与古代帝王的联系。李峤对泰山封禅的历史传统表现了应有的尊重,同时他也提出质疑,为什么这一传统要如此严格地遵守而不做任何修正。在他看来,泰山是历史上举行封禅大礼的地点,因为封禅活动起源于此。但是,这并不意味着封禅永远都必须在泰山举行。他认为,事实上,当晚近的君王巡视泰山,在那里展示祭器、留下刻铭时,他们实际上忽视了"中土"和"中土"的神灵。但中土在哪里呢?李峤写道:

> 然则置表测日,阳城当六气之交。祭林奠山,太室为九封之长。神翰降生于廊庑,王畿仰瞩于峰岫。风雷所蓄,俯镇于三河;宸纬所躔,旁临于四岳。立崇乾事坤之兆,疏就下因高之位,舍此地也,畴其尚焉。❸

❸ 引自《古今图书集成·山川典》,页 575(李峤《大周降禅碑》全文见《全唐文》页 2505。——译者注)。

但是即使用天文地理方面的知识证明了嵩山是"天下之中",泰山仍然享有一大优势——"历史的传统"。不仅传说所称先秦的七十二王曾在泰山举行过封禅活动,而且秦汉时期的帝王还在岱顶修建了礼制建筑和树立了碑石。为了能与泰山相抗衡并取而代之,嵩山也必须有它自己的"历史"。于是人们开始在《诗经》等古代文献中寻找依据,嵩山上原有的一些古代庙宇也被派上了用途。最有意思的是,有些神庙供奉的对象居然还是些女性神,其中包括夏朝的建立者夏启的母亲和姨母。前面所引的文献已经表明,对这些女性神的封祀受到特别的重视。除了给她们增修庙宇和官给常祀以外,还为她们树立了碑石,这说明她们受到了皇室的特别关注与保护。如《少姨庙碑》开宗明义就说嵩山是封禅的法定地点。但碑文的作者杨炯接下来就将注意力集中到了这位"少姨"的身上:

> 臣谨按:少姨庙者,则《汉书·地理志》嵩高少室之庙也。其神为妇人像者,则古老相传云启母涂山之妹也。昔者生于石纽,水土所以致其功。娶于涂山,家室所以成其德。后宗之位,象南宫之一星;外戚之班,比西京之列传。惟几不测,其道无方……❹

❹ 同上,页 579(杨炯《少室山少姨庙碑铭》全文见《全唐文·新编》页 2208。——译者注)。

类似的文字还见于启母庙碑。这些碑文引人注目的地方在于,

这些寺庙的神主本是不太为人所知的，但都被与古代的记载联系起来。这样，嵩山的"神岳的历史"就被建立起来了。而且，这些历史中包含一系列作为武则天的先驱们的女性圣贤和神祇的传说。从这些碑文中可以看到武则天——这位曾经身为皇后但后来却君临天下的女皇的影子。这种例子在这些碑文中随处可见。其中有一处甚至将武则天与女娲——一位炼五色石补天以救济苍生的女神相提并论。

后来的唐代皇帝们是如何看待武则天的呢？有些学者认为，尽管这些皇帝都认为武则天建立的大周政权中断了唐朝的历史，但他们仍然承认武则天是一位合法的女皇："由于武则天的幼子唐睿宗深受妹妹太平公主的影响（而敬重武则天），所以应该以唐玄宗对他的祖母登基的合法性的态度，来衡量历史对武则天的态度更为合适。虽然唐玄宗似乎没有对此做过正式议论，但是716年他将武则天的《实录》同唐中宗、唐睿宗的《实录》一起接受下来，此举表明虽然武则天曾遗诏死后去帝号，但唐玄宗仍愿意将武则天作为皇帝来对待。"❶

❶ Guisso, *Wu Tse-t'ien*, p.2.

这一说法值得商榷。玄宗确实不曾公开否认过他的祖母武则天的地位（这样做会被视为不孝），但他通过其他途径达到了这一目的。其中最为重要的一个途径就是他于725年在泰山举行的封禅大礼，恢复了泰山封禅的合法地位。在举行这次封禅活动之前，唐玄宗颁布了一道制诏，对历代封禅的历史做了一番回顾。在这篇诏书中，武则天举行封禅的事迹全然没有被提及，暗示这一礼制上的神圣大礼一直是，而且应该是只有男性帝王才能举行：

> 自古受命而王者，曷尝不封泰山，禅梁父，答厚德，告成功。三代之前，罔不由此。越自魏、晋，以迄周、隋，帝典阙而大道隐，王纲弛而旧章缺，千载寂寥，封崇莫嗣。物极而复，天祚我唐，武、文二后，应图受箓。洎于高宗，重光累盛，承至理，登介丘，怀百神，震六合，绍殷、周之统，接虞、夏之风。中宗弘懿铄之休，睿宗沐粹精之道，巍巍荡荡，无得而称者。……祥瑞已现，王公卿士，罄乃诚于中；鸿生硕儒，献其书于外。莫不以神祇合契，

亿兆同心。斯皆列祖圣考,垂裕余庆。故朕赖宗庙之介福,
敢以眇身,颛其克让。❷

② 《旧唐书》,页892。

至此,泰山的至尊地位重又得到恢复,与此同时,男性对历
史的主宰也得以恢复。而武则天所进行的礼制改革,包括她第一
次参加封禅大礼时所进行的礼制改革,统统被废止。对武则天不
加掩饰的愤慨之情在张说的一番话中可以看得出来:

> 乾封旧仪,禅社首,享皇地祇,以先后配飨。王者
> 父天而母地,当今皇母位,亦当往帝之母也,子配母飨,
> 亦有何嫌?而以皇后配地祇,非古之制也。天监孔明,
> 福善如响。乾封之礼,文德皇后配皇地祇,天后为亚献,
> 越国太妃为终献。宫闱接神,有乖旧典。上玄不佑,遂
> 有天授易姓之事,宗社中圮,公族诛灭,皆由此也。景
> 龙之季,有事圆丘,韦氏为亚献,皆以妇人升坛执笾豆,
> 渫黩穹苍,享祀不洁。未及逾年,国有内难,终献皆受
> 其咎,掌座斋郎及女人执祭者,多亦夭卒。今主上尊天
> 敬神,事资革止。斯礼以睿宗大圣贞皇帝配皇地祇,侑
> 神作主。❸

❸ 同上,页893(《旧唐书·礼
仪志(三)》中的这一段话是
张说对徐坚、韦绹等人讲的,
不是给玄宗的奏议。——译
者注)。

唐玄宗接受了这一建议。结果,不光是武则天,所有女人都
从封禅大礼上消失了。那么嵩山的情况又怎样呢?唐玄宗在泰山
封禅以后不久,就削夺了嵩山"神岳"的封号。嵩山仍仅仅是作
为地理中心的象征,泰山则恢复了其作为传统礼制上的地位。

(姜 波 译)

"图""画"天地

（1998年）

本文是对东周晚期至汉代图像制作基本规律的一个宏观探讨。纳入考虑的图像种类不但包括绘画的题材与结构（这是艺术史的常规课题），同时还包括抽象的符号与图形（这些内容常常不为艺术史研究者所注意）。我的主要命题是，在这段历史时期中，不只是一个，而是有数个并行发展的图像系统，以满足不同种类的需求。同样的"主题"因而可以通过不同的视觉表达方式得以表现。对这些视觉系统的使用类似于对不同语言的操作和运用，其交互作用对视觉文化的日渐复杂产生了重大影响。

申明这一基本观点之后，我想集中探讨"宇宙"这个命题，其基本界说是一个无所不包、囊括万事万物的整体，涵盖天地间的一切以及时间和空间。基于这一定义，宇宙意味着一种绝对的包容性，是一个把一切都包含于内部的封闭系统。不难理解，这种包容性在各种古代文化的建筑术语中得到反映。同时，对这种绝对包容性的想象也刺激了将建筑物设计成具有内在秩序的微型宇宙的兴趣。

从东周至汉代，两种微型宇宙式的建筑物与不同的文化活动相联系。一种是一个理想化的礼仪建筑，即众所周知的明堂。图29-1所示为公元1世纪初王莽建造的明堂的遗址图。该建筑方案可说是极度抽象，以基本几何形构成。中央的建筑，即明堂本身，有一亚字形的地面轮廓，每边各有三室。这个建筑坐落在一圆形台基之上，圆台在一方形院落之中，而这个院落又被圆形的水渠环绕。方圆的反复交错遂象征了天地、阳阴的互动和相互转

图 29-1　长安王莽明堂

化。汉代文献将明堂赞为"万物之大者",并不是因为明堂是一个宏伟壮丽的纪念碑式建筑(实际上,据称王莽的明堂仅仅用了不到二十天就建成了),而是因为明堂的结构展现了宇宙的构造和运行。这个建筑因此被说成是"变化之所由来"。对 2 世纪作家蔡邕来说,"明堂者,所召明天地,统万物"❶。

第二种微型宇宙的建筑形式则是在一个相当不同的历史背景中发展起来的:它产生于变化中的丧葬文化,特别是与新出现的对来世的幻想有关。墓葬从其根本性质来说就是一个与外部隔绝、仅具内部的建筑形式。从东周至汉代,人们开始希望以现实世界为模型创造来世,天、地图像因而被置于墓中,使墓葬成为一个应有尽有的宇宙缩影。这种建筑的最早范例大概是秦始皇陵。据司马迁的记载,陵中包含有人工的河流与海洋、百官俑与宫殿的模型,以及各种各样的奇物珍宝。司马迁以一语概括这座陵墓内部的装饰:"上具天文,下具地理。"因为这座位于骊山的陵寝至今尚未开启,我们无从验证这一记载。据我所知,在已发掘的公元前 3 世纪和前 2 世纪的墓葬中,尚未发现有天象绘于墓顶的情况。最早的这类建筑壁画目前只发现在公元前 1 世纪的墓葬中,实际上非常接近司马迁

❶ 蔡邕:《明堂月令论》,《蔡中郎文集》,涵芬楼本;又见《全上古三代秦汉三国六朝文·全后汉文卷八十》,北京,中华书局,1995 年。

"图""画"天地　643

古代美术沿革

图 29-2:a 陕西西安交通大学西汉晚期壁画墓出土星象图

图 29-2:b 河南洛阳烧沟西汉晚期 61 号墓出土星象图

的时代（图29-2∶a、29-2∶b）。这些壁画标志着一场声势浩大的艺术运动的开始。许许多多的图像在这个运动中被创造出来，将一座墓葬、祠堂或棺椁转化成一个生动的图画宇宙。在这类宇宙中，"天"不是一个抽象的圆圈，而是表现为一个实在的空间，充斥着出没云间的各种神祇与灵怪，其变幻的外形似乎表达了宇宙内部的无穷变化（图29-3）。这个宇宙中的其他空间还包含有仙境、地府和世俗世界，每个空间具有不同的人物与事件（见图29-14、29-15、29-16）。

通过这个例子我们可以总结出当时这两种视觉表达系统之间的一个主要差异：一个系统以抽象的象征符号和图形图解宇宙，另一个系统则以具体的形象描画宇宙。这两个系统在数百年间持续平行发展，没有相互取代，其中必定暗含着某些深奥的道理。这些道理究竟是什么呢？两个系统的理论基础和实际应用是怎样的呢？它们相互间的关系又如何？要对这些问题做出系统的回

图29-3　山东嘉祥东汉武氏祠天顶天界诸神画像

"图""画"天地

图29-4 《明堂位》位置图

答，目前的条件或许还不够成熟，因为还有更多事实细节需要查证，也有更多的理论问题需要推究。本文的目的是通过探讨一个特殊问题——即"图"这一系统来开启这项研究。

让我们从明堂开始。传统和现当代的学者已对明堂的研究做出了许多贡献。毋庸置疑，明堂作为宇宙缩影的这种象征性是逐渐形成的。在这个历史过程中，这种古代建筑被不断再创造，并被赋予新的形式和意义。古老的明堂曾是西周王室庙堂中的主要建筑，也是国事活动的重要场所。如《礼记·明堂位》篇就记述了一次这样的礼仪活动（这段文献也部分地见于《逸周书·明堂》一节）。尽管是以高度理想化的形式出现的，这个活动反映了当时明堂的性质和结构。通过对礼仪程序的复原（图29-4），可以确定君王及朝臣、诸侯、蛮夷首领的固定的"位"，进而暗示着一座定位于中轴线上的坐北朝南的宫廷建筑。这种形式与考古发现的商周礼仪建筑的形式相似（图29-5），但与东周至汉代发展起来的明堂形式则根本不同：这些后出的明堂的建筑基础不是南北中轴线，而是中央和四方的观念。虽然如此，这些后来的明堂并非徒得早期明堂之名。正如《明堂位》的篇名所示，明堂通过二度空间的"位"发挥其功能。这一文献以建筑形式演示政治制度；晚期明堂具有同样性格，但被设想为一微

型宇宙。(值得注意的是,《明堂位》篇中所记述的建筑结构及其象征的政治体制不是绝对封闭式的,因为建筑本身仅代表中央王朝,蛮夷首领属于墙外的开放的空间。)

到了三代末年,古老的明堂逐渐成为历史的记忆,但是它作为王权和政治秩序的最高体现却不断被强化。通过一系列耐人寻味的变革,这一难以捉摸的建筑物不仅象征着已逝的过去,同时也开始象征着未来。对人们想象中的大一统国家来说,"重建"明堂成了建立一个理想政府的同义词。所以,当荀子向一位诸侯陈述他的政治主张时总结道:"若是,则虽为之筑明堂于塞外,而朝诸侯亦可矣。"❶ 孟子在与齐宣王的交谈中也提出过类似的见解。❷

孟子和荀子均没有为新明堂提出一种建筑方案。历代学者多将这类方案的出现归功于阴阳五行家。但是正如李零和其他学者新近指出的那样,阴阳五行学派根植于广泛的宗教、巫术、军事、技术、天文和医学的传统与习俗。各种"图"、"式"在这些传统中获得长足的运用和发展。有足够的迹象表明,当明堂在东周晚期被再度创造时,它至少因袭了三种"图"的形式与概念,包括(1)作为宇宙模式的"式图",(2)建筑图,以及(3)一种我称之为"图文"的非线性(non-linear)文献。

❶《荀子·疆国》,王先谦:《荀子集解》,页201~202,见《诸子集成》,卷二。

❷《孟子·梁惠王下》:"夫明堂者,王者之堂也,王欲行王政则勿毁之矣。"阮元编:《十三经注疏》下册《孟子注疏》,卷2,页2676,北京,中华书局。

图 29-5　陕西凤雏西周早期宫庙

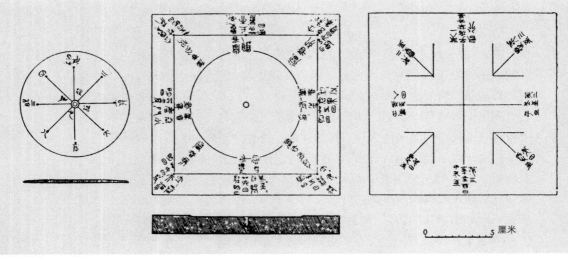

图 29-6 安徽阜阳双古堆 1 号西汉墓出土式盘

图 29-7 河北平山战国中期中山王墓出土石六博棋盘

李零等学者已对式图做了深入的讨论。❶根据他们的研究，"式"是一种卜卦的器具，通常由一圆形"天盘"和一方形"地盘"组成，两盘均刻有各种指示天文与历法区划的标记。(图29-6)正如李零所论，由这两种形状和标记构成的图像（即"式图"）不仅见于式盘，而且还见之于东周晚期至汉代的六博盘(图29-7)、铜镜乃至某些文献的设计。作为对宇宙的一种表现，一个式图是由线与面等多种高度抽象的视觉元素构成的几何图形。李零归纳了式图中的五种基本构成或范式，包括"四方"、"五位"、"八位"、"九宫"和"十二度"(图29-8)。我们或许可以再加上另一个：方圆或天地。这些基本范式中的每一种都有派生新范式的潜力，并且可与其他视觉元素——诸如色彩和动物形象等结合在一起。

❶ 李零：《中国方术考》，页82~166，北京，人民出版社。

图29-8　各类式图

对设想和计划新式明堂起到重要作用的第二种图是建筑图，它的绘制具有一套特殊的表达程式。两件公元前5世纪至前4世纪的这种类型的图保存至今，一件为镶嵌于铜板上的"兆域图"，详细地记录了一座中山王陵的建造方案（图29-9）。图所显示的是一个由两重围墙所环绕的矩形结构。内墙之中的五个方形表示中山王及其后妃的陵墓。简短的铭文注明每一建筑单元的尺度。另一建筑图绘于一个漆器盖上，发现于临淄附近的一座齐墓（图29-10）。虽然已经残毁，但仍然显示一个"亚"字形建筑物，每边有三室，环以"水"纹圆环。这两幅图表现的是不同的建筑物，但它们运用了同样的技法，将三维建筑表现为二维的图案。从把建筑特征简化到接近几何形这一点来说，这两幅图有效地界定了每个建筑单元的位置以及各单元在一特定空间内的排列关系。因此这两幅图与"式图"的原理相当接近。特别是发现于临淄的那幅图，更与式图有着密切的亲缘关系，事实上，此图与王莽所建的明堂相似，因此黄明崇称其为公元前5世纪的明堂设计图样。❶

重新创造明堂的第三种形象来源是上面说到的"图文"，这种文本在维拉·多路费瓦-里奇曼（Vera Dorofeeva-Lichtmann）

❶ Hwang Ming-chong, "Ming-tang: Cosmology, Political Order and Monuments in Early China," Ph. D. Dissertation, Harvard University,1996.

图29-9　河北平山战国中期中山王墓出土兆域图

图29-10　山东郎家庄1号战国墓出土漆器图案

即将发表的论文中得到相当全面的研究。❷（但她所研究的主题较本文广阔，是称为"非线性的文本结构"的一批材料。）在我的定义里，"图文"必须具有两个基本特征：首先，它必须具有非线性的空间结构，这一模式反映一种通行的"图"的模式；其次，这种非线性的空间结构与文献本身的内容不可分割，具有文献的固有特征。因此，尽管某些文字材料，包括中山王陵"兆域图"中的铭文，可说是安排在特定的空间形态中的，我仍把它们看做"空间文本"，而不是图型文本，因为文字的空间安排并不演示一个可被确认的图式。一种真正的"图文"一旦被转换成单纯的线性文献，即失去了其原有面貌。要恢复它的本来状态必须重构它的空间排列。

　　仍然保持原貌的一件东周"图文"是著名的楚帛书（图29-11）。此外，《管子》中的"幼官图"或"玄宫图"是可以复原的一件"图文"，学者们曾对此提出过不同的复原方案，图29-12是由郭沫若最早提出的方案。尽管有着明显差异，这两件作品具有两个重要的共同特征。就其平面区划来说，两件作品都是被安排在一个基本确定的平面空间结构中，并具有明确的中心。就其内容来说，两作品均与"月令"这一文体类型有密切关系。大体上说，"月令"源自一种据季节和月份来规定相应的人事活动的历书。当周代衰亡之际，这种文体被一些有政治抱负的知识分子加以改造，设计出一套通辨的宇宙理论和一个理想政府的模型。在他们的计划中，

❷ Vera Dorofeeva-Lichtmann, "Spatial Organization of Ancient Chinese Texts," 未刊稿。

图 29–11　湖南长沙出土战国楚帛书

"月令"不仅规定了时间、天象与五行的关系，也是国君举行礼仪和政事活动的基础。这类计划见诸一系列东周晚期至汉初的文献，包括《管子》、《吕氏春秋》、《礼记》和《淮南子》等等。在这些文献中，"月令"与明堂被结合了起来。这一现象对本文来说很重要，因为通过这一结合，"月令"的文本结构被赋予了一个明确的建筑形式，而明堂也最终获得了一个明确的宇宙哲学的象征意义。

由于式图、建筑图和图文这三种图都有助于明堂的再创造，它们也就可以解释明堂的某些基本特征以及东周末至汉代时期人们对它的理解。简要地说，（1）明堂的基本元素是抽象符号和图形；（2）这些符号和图形被布列在一个二维的平面上；（3）这种几何形意象很大程度上是在文本的传统里发展起来的，特别为哲学家、政治家和礼学家们所注意。这一文本传统在汉代继续发展，一个重要的现象是一系列名为"明堂阴阳"之类文献的出现，开始提出某种具有纪念目的的建筑设计。《太平御览》中保存了"明堂阴阳"的一段文字。❶《大戴礼记》中则包括了一个更详细的设计方案。❷）

❶ 李昉编：《太平御览》卷533，页2418，北京，中华书局，1960年。

❷ 王聘珍：《大戴礼记解诂》，页149~152，北京，中华书局，1983年。

尽管这类设计由于越来越多地与文化和政治因素结合而变得日渐复杂，其建筑结构仍然基本是"阴阳"和"五行"图式系统的增益与复合。它的发展在蔡邕的《明堂月令论》中达到了登峰造极的地步，这是一位汉代作者对明堂所做的最详细的记述，其中明堂被想象为一些非实存形象的集合，每一形象都代表着一种特定的宇宙学成分、价值或运动：

> 其（明堂）制度数各有所法，堂方百四十四尺，坤之策也；屋圜、屋径二百一十六尺，乾之策也。十二宫以应辰，三十六户、七十二牖，以四户九牖，乘九室之数也。户皆

图 29-12　郭沫若复原的《玄宫图》（据《管子集校》）

"图""画"天地

图 29-13 山东嘉祥公元 151 年武梁祠画像展开图

外设而不闭,示天下不藏也。通天屋高八十一尺,太庙、明堂方三十六丈,通天屋径九丈,阴阳九六之变也。圜盖方载,六九之道也。八闼以象八卦,九室以象九州。黄钟九九之实也。二十八柱列于四方,亦七宿之象也。堂高三尺,以应三统;四乡五色者,象其行外。二十四丈应一岁二十四气,四周以水象四海。❶

❶ 蔡邕:《明堂月令论》。

这种以图式解说宇宙的方式显然不同于绘画的表现。但"图"与"画"二者的差别并不仅仅在于所用符号类型的不同。我已提到过司马迁对秦始皇陵墓室的描述,以"上具天文,下具地理"一语结尾。这一套语引入了一个描述宇宙的标准程式。例如,刻在一所 2 世纪祠堂上的一段铭文,首先综述了祠堂内部的一些单独的装饰题材,接着将整个装饰程序概括在"上"、"下"两大部分中:

雕文刻画,交龙委迤。猛虎延视,玄猿登高。狮熊嘻戏,众禽群聚。万狩云布,台阁参差,大兴舆驾。上有云气与仙人,下有孝友贤人。尊者俨然,从者肃侍。❷

❷ 王恩田:《安国祠堂题记释读补正》,《考古》1989 年 1 期,页 81~91。

我们在这里看到的是一个定型化的视觉模式,其中宇宙的缩影被限定在一个三维的空间范围中,由属于天地两界的区域和物象构成。这一对宇宙的表现因而与明堂迥异,如上文所说,明堂是以抽象符号在二维空间平面上的排列来表明其宇宙含义。现存的丧葬建筑也证实了这种不同。一些建于公元前 1 世纪的墓葬,在墓顶绘有日月星辰,而在墙壁和门楣处饰有历史画面和人间景象(见图 29-2)。

这种宇宙的纵向结构进而结合以横向的维度：在东汉的墓葬和祠堂中，山墙成了描绘仙界的法定空间（见图29-14）（这种布局因此延续了鲍吾刚[Wolfgang Bauer]数年前指出的一个传统："古代中国以东、西为仙界之两极。"）。对天、地与仙境三界综合表现的一个实例是建于公元151年的武梁祠（图29-13）。正如我在别处已经讨论过的那样，祠堂顶上的"祥瑞"图像表现天的意志；两山墙为西王母与东王公及其他仙人占据；三面墙壁上的图像则描绘从人类诞生以来的历史。

事实上，武梁祠和王莽明堂这两个建筑，为理解汉代表现宇

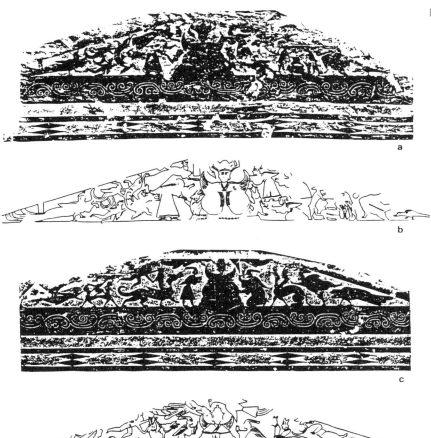

图29-14　山东嘉祥公元151年武梁祠山墙画像

"图""画"天地　655

宙的两种不同体系提供了极好的范例。王莽明堂代表着一种官方的宇宙论，该建筑的每一特征都基于一种特定的数字价值，是确定而不可更改的。相对而言，武梁祠则是一个对基本宇宙结构的个人化解释，其中有关天、地与仙界的内容——天顶、墙壁和山墙上的画像题材——都反映了一种特有的政治见解和意识形态。明堂的结构，正如我早先已经提出的那样，本自于高度抽象化的图式——实际上可以被看做一种以建筑形式出现的"图"。武梁祠的结构不是由任

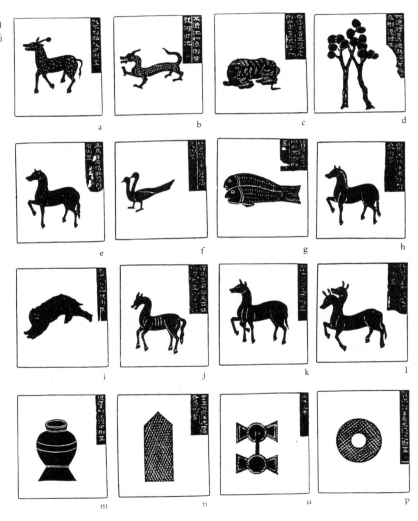

图 29-15　山东嘉祥公元 151 年武梁祠顶祥瑞画像（清代摹刻）

图 29-16　山东嘉祥公元 151 年武梁祠
　　　　　墙壁画像
　　　　　a 古帝王　b 忠臣、刺客
　　　　　c 县功曹谒见武梁

图 29-17　河南洛阳金谷园新莽壁画墓前室顶部五行图像

何图式决定的，而是从多种源泉中——包括绘画、书籍插图等——取得装饰母题。这里我希望再次申明，"图"是一个极宽泛的概念，不仅包括式图等几何形的图表，还包括诸如地图、天象图、瑞图乃至历史人物与事件的插图等实在的图像。当明堂与抽象的"图"形牢固地联系在一起时，武梁祠和其他丧葬建筑中的图像却常常是由那些"图画性的"图提供的。例如武梁祠天顶上的画像即遴选自汉代的《瑞图》(图 29-15)。刻画在墙壁上的形象则选自一种叫做《颂图》的插图文本，或者是从那种概括和图解孝子、列女之生平事迹的"像赞"中找来的 (图 29-16)。❶ 另外一些汉代丧葬建筑上的装饰画像从"山海经图"、"星图"、"城图"、"孔子徒人图法"等材料中吸取绘画母题。鲜有抽象的图形被用于坟墓或祠堂的装饰。实际上，我仅知道一个这样的例子，即洛阳附近的一座墓，其天顶之上出现了"五行"图 (图 29-17)。并非巧合，该墓正建于王莽统治时期。❷

许多问题或可从对这两套图像系统的区别及相互关系的综合研究中得到解决。这里我仅提出一个问题来结束这段讨论，即这两套系统与汉代不同历史观和史学传统之间可能的联系。王莽明堂所象征的宇宙图像同时也表现为一种抽象的线性轨迹演进的历史：循环往复的五行"生发"出所有的朝代，终结于他自己的新

❶ Wu Hung, *The Wu Liang Shrine: The Ideology of Early Chinese Pictorial Art*, Stanford, Stanford University Press, 1989, pp.73-217.

❷ 此为金谷园新莽墓，见黄明兰、郭引强编《洛阳汉墓壁画》，页 105~120，北京，文物出版社，1996 年。

图 29-18　五行终始说示意图

朝(图29-18)。而武梁祠三面墙壁上"图像历史"所采用的"块状结构"可以在司马迁的《史记》中找到绝妙的契合:这个图像历史以一系列古帝王像开始(见图29-16:a),因此与《史记》中的"本纪"相对应;接下来对列女、孝子、忠臣、刺客等著名历史人物的描绘(见图29-16:b)相当于《史记》中的"列传";整个图像序列以一个表现武梁个人经历的画面终结(见图29-16:c),因此可以和司马迁用以结束《史记》的"太史公自序"比较。在这种历史叙事中,历史的轨迹与准则由特殊人物与事件显现。对于这些过往事件的记述由现在向前回溯,而所谓的"现在"则由史家本人的位置(position)和眼光(gaze)体现。

(李清泉　译)

"华化"与"复古"
房形椁的启示

(2002年)

山西省太原市隋虞弘石椁和陕西省西安市北周安伽石棺床是近年来两项重要的考古发现,❶这些新资料引起了研究者对于北朝至隋代入华中亚和西亚人艺术的极大兴趣。据墓志可知,虞弘和安伽都与粟特萨宝有关,这是一个由中央任命的在中国主要城市中主管粟特聚落事务的官职。还有材料证明他们都信奉祆教;两套葬具上装饰有祆教的图像;安伽墓的发掘者还发现该墓中有祆教葬俗的痕迹。这两项发现引导研究者进一步重新检讨国外博物馆收藏的一些著名石刻,肯定了某些学者提出过的一种观点,即这些以往发现的石刻也是由入华的粟特人创造的。

这些研究中的一部分,包括姜伯勤、张庆捷和荣新江的论文,已经收录在新近出版的一本会议论文集中。❷ 同一文集中所收录的郑岩的文章中提出了一个新的问题,即这些葬具的建筑形式及其在丧葬中的功能。❸他对于这个问题的讨论虽然比较简短,但是极为重要。本文将继续沿着这一研究方向,集中探讨一种笔者称之为"房形椁"的丧葬结构。这种石椁(或造型相似的石棺)可能起源于汉代西南地区的四川,5至6世纪重新出现在中国北方和西北地区,以后进而流行于唐代贵族墓中。但我所讨论的中心问题不仅是这种葬具的历史,而更重要的是一种早期艺术形式如何得以在后来的艺术中重新流行,以及这种"复古"现象作为文化互动的一种特殊模式的可能性。

❶ 山西省考古研究所、太原市考古研究所、太原市晋源区文物旅游局:《太原隋代虞弘墓清理简报》,《文物》2000年1期,页27~52;陕西省考古研究所:《西安北郊北周安伽墓发掘简报》,《考古与文物》2000年6期,页28~35;陕西省考古研究所:《西安发现的北周安伽墓》,《文物》2001年1期,页4~26。

❷ 见巫鸿主编《汉唐之间文化艺术的互动与交融》,页3~72,北京,文物出版社,2001年。

❸ 郑岩:《青州北齐画像石与入华粟特人美术》,巫鸿主编:《汉唐之间文化艺术的互动与交融》,页81~84;又见郑岩《魏晋南北朝壁画墓研究》,页236~284,北京,文物出版社,2002年。

图30-1　山西大同近郊公元477年宋绍祖墓石椁和陶俑

一

目前已有八座房形石椁见诸考古报道，一家国外博物馆收藏的一具完整石椁也属于这一形式。我首先按照年代顺序简要介绍这些材料。

科学发掘的此类石椁中年代最早的是一个小型石屋，出土于477年去世的北魏官员宋绍祖的墓葬中（图30-1）。该墓是一座带有长甬道的单室墓，位于山西大同市区东南3.5公里处，在石椁顶部和天井中出土的墓铭砖上有太和元年的纪年。发掘者称之为"椁"的这一雕刻精美的石质房屋高2.40米，宽3.48米，由上百个构件组成，占据了墓室的大部分空间（图30-2：a、30-2：b）。其外形模仿木构建筑，设有四柱前廊，上承横枋和斗拱，但没有窗子（图30-2：c、30-2：e）。室内有一高起的U形平台；房屋正面设一约1米高的石门；

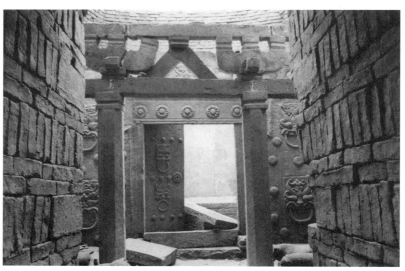

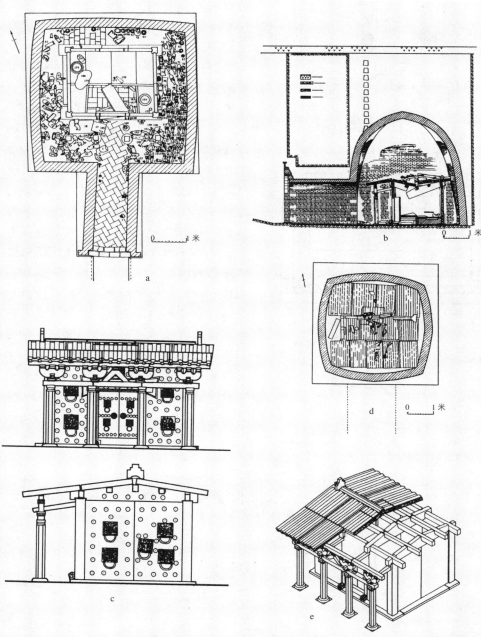

图 30-2 山西大同近郊公元 477 年宋绍祖墓
a 平面图 b 剖面图 c 石椁正面和侧面透视图
d 放有死者遗骨的石椁顶部 e 石椁结构图

门扉和房屋外墙上装饰22个铺首和大约100个圆形门钉,均为浮雕。其内壁原有彩绘壁画,但现在只有北壁上的部分形象还能看清。残存壁画中有两人分别弹琴和阮,乐器和服饰均为典型汉式,但是围绕石椁放置的117件陶俑则皆着鲜卑式服装。❶

第2至5例为大同南部智家堡村附近发现的四座"石椁墓"。其中一座因为绘有大量壁画,有关的报道比较详细(图30–3)。该墓中没有发现任何纪年材料。但是通过与附近云冈石窟相似的花纹进行比较,发掘者将墓葬的年代确定在太和八年(484年)到十三年(489年)之间,略晚于宋绍祖墓。❷该墓的石椁比宋绍祖墓石椁形制简单。在石椁和墓室墙壁之间没有空间,壁画只绘在石椁内壁和门扉内面,因此这个石椁甚至可以被看做是墓室本身。其后壁中央正对墓门,画一对身着鲜卑装的夫妇,坐在一斗帐中的榻上,帐的两侧和后面有多名男女侍者(图30–4)。两侧壁绘有更多的侍者,

图30–3 山西大同智家堡北魏墓石椁
　　　　a 复原图　b 平面图

❶ 大同市考古研究所、山西省考古研究所:《大同市北魏宋绍祖墓发掘简报》,《文物》2001年7期,页19–39。

❷ 王银田、刘俊喜:《大同智家堡北魏墓石椁壁画》,《文物》2001年7期,页50。

图30–4 山西大同智家堡石椁正壁所绘墓主夫妇及侍者像

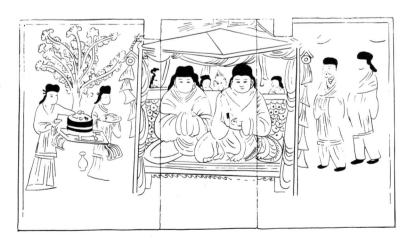

662

图30-5 河南洛阳出土公元527年宁懋石椁，美国波士顿美术馆藏

根据性别分为两组，上部是手中执幡的仙人。门两侧内壁分别绘牛车和一匹没有骑者的鞍马。门以一石板封堵，内面绘两女子立于莲花下。同样形式的莲花亦见于房顶内面。

该石椁一个值得注意的现象是其内壁下部没有装饰；甚至后壁以朱砂绘制的外框也停止在距离底部约30厘米处。这说明石椁内原设有像宋绍祖石椁中那样高起的棺床或榻。但此处的棺床应为木制，现已全部腐朽。这一特征也见于下一个例子，即著名的宁懋"享堂"（图30-5）。

波士顿美术馆收藏的这一珍品是一石质建筑，以前被包括笔者在内的研究者称作"享堂"或"石室"。但是由于有上文介绍的两个例子和下文要介绍的虞弘墓"房形椁"相比照，我们现在应当放弃这一名称而改称它为"石椁"。宁懋石椁长2米，高1.38米，进深0.97米，体量与智家堡石椁相当，后者长2.11米，进深1.13米。（虞弘石椁略宽。）众所周知，该石椁早年出土于洛阳，同墓中还发现一墓志；虞弘墓中也有同样的组合。此外，像智家堡石椁一样，宁懋石椁内壁也装饰有牛车和鞍马的图像。

许多学者都曾讨论过宁懋石椁上的精美画像，[3]但大都忽略了这些石刻画像的两个特别之处。其一，石椁内壁下部没有装饰（图30-6）。根据新的考古发现，特别是智家堡石椁的材料，我们可以推测石椁内原应有一高起的木构棺床，将其底部遮挡，因此没有必要

[3] Kojiro Tomita, "A Chinese Sacrificial Stone House of the Sixth Century A. D.," *Bulletin of the Museum of Fine Arts*, vol. XL, no. 242 (1942), pp.98–110.

- ❶ 朝鲜画报社:《德兴里高句丽古墓壁画》,东京,讲谈社,1986年。
- ❷ 郑岩:《墓主画像研究》,页455,山东大学考古学系编:《刘敦愿先生纪念文集》,济南,山东大学出版社,1998年。
- ❸ 甘肃省文物考古研究所戴春阳主编:《敦煌佛爷庙湾西晋画像砖墓》,图版五、一二,北京,文物出版社,1998年。
- ❹ 王克林:《北齐库狄迴洛墓》,《考古学报》1979年3期,页377~402。

图 30-6 河南洛阳出土公元 527 年宁懋石椁后壁内面画像拓片

装饰所遮住的墙壁部分。其二,尤其令人费解的是,虽然石椁内外满饰画像,其最重要的部位——正壁的焦点位置——却是空白的,上面没有发现任何刻画痕迹。要解释这一现象,笔者可以提出两种假设。第一种可能是,在这一部位原来曾绘有某种图像,最有可能的是像智家堡石椁那样绘有死者夫妇的肖像,但是这些绘画形象未能保存下来。在这一时期同时运用绘画和雕刻的手段装饰同一物品的现象并不少见,如虞弘石椁就是一个典型例子。但是为什么这一部位采用了绘画,而其他部位则采用雕刻的形式呢?要回答这一问题,今朝鲜平壤附近的德兴里墓或可提供一些线索。在这座5世纪

图 30-7 朝鲜德兴里公元 408 年墓后室正壁壁画

的高句丽墓葬中，其后室正壁只绘有丈夫的肖像，而其左侧应绘妻子肖像的位置却是空白的（图30-7）。❶一种通行的解释是，因为在墓葬中绘生者的肖像被视为一种禁忌，当丈夫首先去世并被埋葬时，其妻子的肖像没有马上被画在墓中。但因为某种与其家庭或墓葬本身有关的原因，妻子的肖像再也没能被补加上。❷

如果将这种解释用在宁懋石椁上，我们可以假定宁懋夫妇在世时就制作好了这一石椁，因此这一部位被留下来等待以后添加彩绘的肖像。当1500年后这座石椁被再次发现时，那些形象已无影无踪。笔者第二种假设是，这一被有意留下的空白象征着宁懋夫妇的"位"，即象征他们灵魂的"空间"。敦煌佛爷庙湾西晋墓中空白的帷帐是这种艺术规范清楚的反映。❸

以上介绍的这些石椁都刻意模仿了木构建筑的形式，因此我们可以推测当时应有木制的"房形椁"存在。这一推测得到考古材料的确证：在山西寿阳北齐贵族库狄迴洛墓中就出土了一具木椁的残迹。❹可惜的是这一木构已难以复原，但所遗留的50多块残件足以说明原物是一座十分讲究的建筑，其细部经过了精心的装饰（图30-8）。这一木椁长3.82米，进深3.04米，原位于墓室的中央，其位置与上文讨论的宋绍祖石椁和下文要讨论的虞弘石椁十分相似。

著名的虞弘石椁在1999年发现于山西太原（图30-9）。如上所述，虞弘可能是一粟特移民，其墓志记述了他不平凡的经历：在他到达中国之前，曾受蠕蠕国王之命出

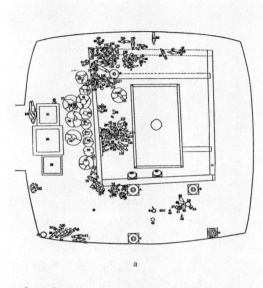
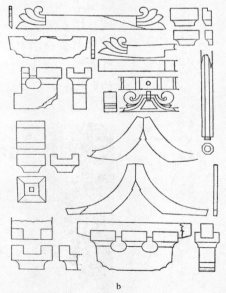

图30-8　山西寿阳公元562年库狄迴洛墓
　　　　a 平面图　b 残存墓椁构件

"华化"与"复古"　665

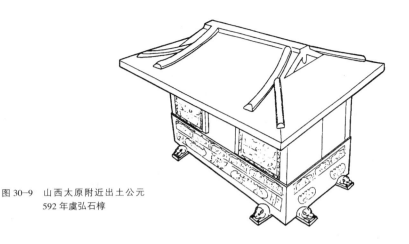

图 30-9　山西太原附近出土公元592年虞弘石椁

使波斯和吐谷浑。大约在6世纪中叶他出使北齐,随后便留在中国,成为北齐、北周和隋朝的官员。虞弘死于592年,墓志罗列的他生前曾担任的官衔至少有14个。❶ 虞弘石椁也放置在墓室中央,由一长方形高台(包括兽形的支脚在内高57厘米)、前面辟门的"室"和用一块整石雕成的厚重的典型中国式屋顶组成。石椁长2.46米,宽1.37米,与宁懋石椁和智家堡石椁体量差不多。该石椁上有许多非中国题材的装饰图像,因此它的发现为研究中国与中西亚艺术传统的相互关系提供了重要的资料。这些令人惊异的雕刻与绘画使得这一石椁成为隋代艺术的杰作。张庆捷和姜伯勤等学者已对这些图像进行了研究。❷

❶ 山西省考古研究所、太原市考古研究所、太原市晋源区文物旅游局:《太原隋代虞弘墓清理简报》;张庆捷:《虞弘墓志中的几个问题》,《文物》2001年1期,页102~108。

❷ 巫鸿主编:《汉唐之间文化艺术的互动与交融》,页3~50。

图 30-10　四川乐山肖壩出土公元2世纪末至3世纪初石棺

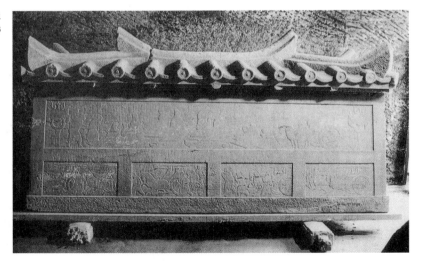

二

上文概述的八具石椁的制作年代在公元477年至592年之间，横跨115年。我们可以从三个方面讨论它们在中国美术史上的地位和意义。第一个方面关系到这种丧葬结构的起源：尽管人们都认为以虞弘石椁为代表的这种房形椁遵循了"中国样式"，我们仍希望知道这种样式的确切来源。在回答这一问题时，我们必须考虑到其建筑形式和礼仪功能两个方面，也必须考虑到造成以上八例之间差异的多种因素。

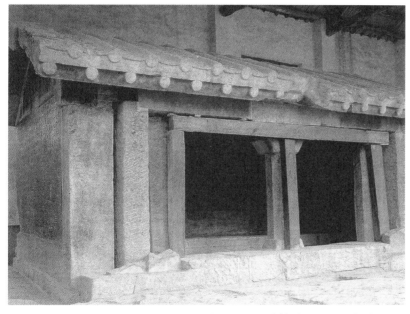

图30-11 山东长清东汉孝堂山石祠堂

这些房形椁与同时及以前的四种丧葬结构在形制上或功能上似有共同之处。第一种是以公元前2世纪西汉中山王刘胜墓及刘胜妻窦绾墓为代表的崖洞墓中所建造的石室。该石室位于墓葬后部以保护死者的尸体。这种石室虽与房形椁的功能相近，但不能称为椁，因为它们是整个丧葬建筑的一部分，并且包括了如厕所等在内的其他建筑部分。❸第二种与北朝和隋代房形椁在形式和功能上有很强一致性的丧葬结构是较早的"画像石棺"。这种石棺早

❸ 中国社会科学院考古研究所、河北省文物管理处：《满城汉墓发掘报告》，北京，文物出版社，1980年。

在公元前1世纪就出现在中国东部的山东—江苏地区；但在公元1世纪后只在四川保存下来，并发展成为西南地区的一种流行丧葬用具。值得注意的是，根据目前掌握的考古材料，也正是在同时期的四川地区出现了最早的"房形石棺"，如乐山出土的一具石棺外形像一独立的建筑，顶盖模仿覆瓦的四阿屋顶（图30-10）。许多2至3世纪的其他四川石棺在其侧面的中部刻有象征性的门；有的表现为开启状态，象征由此可以进入这一建筑。❶ 我们在北朝和隋代的房形椁上可以看到相似的特征。

第三种可能影响北朝和隋代房形石椁的丧葬建筑是汉代墓园中的石祠堂。正如郑岩所指出，虽然这两种建筑的功能不同，但其建筑风格和装饰主题却十分相似。以宁懋石椁和山东金乡的汉代"朱鲔石室"相比较，或以智家堡石椁与山东长清孝堂山东汉祠堂（图30-11）相比较，似乎都可以支持这一论点。但是为什么北齐的石椁能够受到四五百年前的祠堂建筑形式的影响呢？郑岩解释说，许多汉代的祠堂在5至6世纪仍矗立在地上，并被当时的人们注意到。北魏地理学家郦道元在《水经注》一书中就记载了这类汉代祠堂，有些北朝的参观者还在这些祠堂上留下了题记。❷

最后，北朝时期还有一种木构"棺亭"，可能会被复制为墓中的房形椁。纳尔逊-阿特肯斯美术馆（Nelson–Atkins Museum of Art）收藏的一具6世纪的石棺上描绘了这种"棺亭"的形象，其主要功能为蔽棺（图30-12）。❸ 上文介绍的库狄迥洛墓中的木制房形椁也是一座围绕棺而精心修造的木构建筑，与这种"棺亭"十分相似（见图30-8）。

但是在这四种结构中，只有四川出土的房形石棺可以被看做北朝和隋代房形石椁的原型。其他三种并非棺椁，尽管它们也能对房形椁的设计和装饰有所影响，但这种影响是次要的和局部的。耐人寻味的

❶ 高文：《四川汉代石棺画像集》，图版15、48、89、90、93、97~98、105~107、136、141~142、145~146、149，北京，人民美术出版社，1998年。

❷ 郑岩：《青州北齐画像石与入华粟特人美术》，巫鸿主编：《汉唐之间文化艺术的互动与交融》，页82~83。

❸ 黄明兰：《洛阳北魏世俗石刻线画集》，页4，北京，人民美术出版社，1987年。

图30-12 美国纳尔逊-阿特肯斯美术馆藏北魏石棺画像局部

是四川房形石棺在北朝的复兴和发展不是一个孤立的现象；另一种形式的汉代石棺也按照同样的文化传播途径得到复兴。这是一种顶部平直或略拱的匣形石棺，在北魏时期曾经十分流行，在京畿洛阳地区最为多见，其最为接近的原型也发现在四川。这些证据表明，许多北朝贵族在采纳中国式丧葬习俗时，似乎受到了这一特殊地区丧葬观念和形式的启发。

三

但是为什么是四川？为什么一种早期的地域性艺术传统能够再现于较晚的时期和不同的地区？这里的原因可能很复杂，但最根本的是，我认为这种跨越时空文化传播的媒介是早期道教中叫做天师道或五斗米道的这一宗派，这一教派在2至3世纪时即以四川为基地。我曾在另文中指出汉代这一地区流行的许多丧葬艺术形式，包括各种石棺，都与这一教派有密切关系。❹ 然而，从3世纪早期开始，这一教团的成员逐渐迁徙到陕西和山西，并在那里建立了新的基地。在寇谦之强有力的领导下，天师道得到了北魏皇室的支持，并影响到北魏高层的精英人物。我们因此可以理解为什么北魏石棺不仅继承了四川石棺的形式特征，同时还继承了许多诸如青龙、白虎和天门在内的道教题材。房形椁的改造和利用应看做这种文化互动的一部分。

由此就引导出我的第二个问题：谁是这种丧葬结构的使用者和赞助人？尽管目前的材料有限，但值得注意的是所有房形椁都出自北方和西北地区，七具出土于山西，一具出土于洛阳。这八座墓葬的大部分墓主不是汉人。虞弘为鱼国人，可能属于粟特民族。库狄迴洛可能是鲜卑人。智家堡北魏墓没有出土任何有关死者生平的材料。但是我们可以有把握地说该墓的墓主为鲜卑人，因为石椁中所有的形象，包括死者夫妇和男女侍从，皆身着典型的鲜卑服装（见图30-4）。

宁懋的问题比较复杂。墓志将其家族的来源追溯到山东，但是也指出其祖先早在"溱（秦）汉之际"迁至西域。只是在大约700年后，其家族才迁回中国北方，在北魏朝廷为官。赵万里和郭建邦都认为宁懋的早期家世是伪造的。❺ 郭建邦进一步指出，

❹ Wu Hung, "Mapping Early Taoist Art: The Visual Culture of Wudoumi Dao," in S. Little ed. *Taoism and the Arts of China*, Chicago, The Art Institute of Chicago, 2000, pp.77-93. 译文见本书《地域考古与对"五斗米道"美术传统的重构》。

❺ 赵万里：《汉魏南北朝墓志集释》，第2册，页56，北京，科学出版社，1956年；郭建邦：《北魏宁懋石室和墓志》，《河南文博通讯》11期（1980年1月），页39。

宁懋的字"阿念"很清楚地说明宁懋非汉人血统。在这八个例子中，只有宋绍祖为汉人。但是根据墓铭砖上的文字，他是敦煌人。张庆捷和刘俊喜将他和敦煌宋氏家族联系起来，推测宋绍祖可能是在439年北魏占据敦煌后迁徙到北魏京城的。[1]因此宋绍祖尽管有汉人血统，也仍是来自边远地区的移民。

所以，这些发现说明，5至6世纪的房形椁并不是世代居于中原和南方的汉人所使用的传统葬具，而是受到鲜卑、粟特和其他从西域迁徙到中国北方的汉人和胡人的喜爱。我们必须思考他们使用这种旧有的地域性汉文化丧葬器具背后的心理因素。一种可能是，当这些移民在寻找一种"汉式"葬具以慰死者的时候，与当地流行的道教传统有关的房形椁满足了这种需要。

我最后要讨论的一个方面涉及到房形椁的功能。这个看来似乎简单的问题实际上并不容易解决。我们所讨论的这些例子中，宁懋和智家堡石椁不是科学发掘的，缺乏准确判断其功能的材料。库狄迥洛墓中的木构房屋可以认为是中国传统意义上的"椁"，内置存放死者遗体的棺。宋绍祖和虞弘的石椁中未发现木棺痕迹，因此一种可能性是尸体直接放在石椁内。但是这一假设亦受到考古资料的质疑。在宋绍祖墓中，死者夫妇的大部分遗骨并不是发现在石椁内，而是放置在石椁顶部（图30-2:d）。一种可能的解释是，由于该墓早年被盗，尸体被盗墓者搬动移位。但是我感到很难想象盗墓者会费力将尸体或骨架搬到高达2.40米的石椁顶部，却没有取走死者佩戴的银质和琥珀装饰品。

在虞弘墓中，遗骨散布在不同的位置，不仅石椁内外都有，而且见于石椁基座内部。尽管人们仍旧可以推测这种散乱是墓葬被盗的结果，我们仍然难以解释一部分骨骼是如何到了石椁的基座内，而这个基座在发掘前一直是封闭的。面对这些难以解释的现象，我认为不能急于根据汉文化的一般性规范对房形椁的功能做出最后结论，重要的是要注意到这一时期不同民族融合的过程中习俗和礼仪的极端复杂性。2000年在西安郊区发现的安伽墓再次提醒我们要重视这一问题。安伽是一位粟特人，信奉袄教，在其墓葬的门楣上刻有袄教的火坛。其石棺床安放在墓室中，但其上却空无一物，既没有棺也没有尸骨。在靠近墓门放置的墓志的

[1] 张庆捷、刘俊喜：《北魏宋绍祖墓两处铭记析》，《文物》2001年7期，页61。

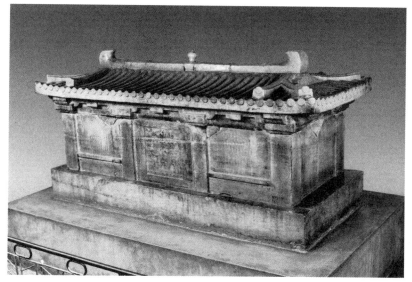

图30—13 陕西西安梁家庄出土公元608年李静训墓石椁

附近发现人骨遗存,但只有头骨和一段股骨,后者被火烧过。文献记载和考古资料均证实粟特文化有以火焚烧死者骨骼的习俗。正如发掘者所指出,因为安伽墓未曾被盗,我们有理由认为安伽的葬礼中使用了这种粟特式礼仪。❷ 但是这里又出现了另外一个问题:墓葬中央如此华美的一具石棺床有什么用途?沿着这条线索我们还可以问:虞弘和宋绍祖墓中的房形石椁如果不是用来安放死者,那么又有什么别的用途和含义?

我把这个问题留给将来的研究者。我们现在可以肯定的是,北朝时期和隋代的这种较为特殊、非正统的房形椁在随后的一个世纪中逐渐进入主流,越来越多的唐代贵族和皇室采用了这种葬具。虞弘死后16年,李静训墓中使用了一具雕刻精美的房形石椁(图30-13)❸。又过了22年,唐朝贵族李寿也被安葬在一具规模宏大的房形石椁中,这具石椁现存西安碑林博物馆。❹ 但这些唐代房形椁的画像装饰中不再具有明显的粟特或祆教内容。我们可以说,至此,房形椁又重新恢复了其安葬死者遗体的中国传统功能。这种葬具在北朝时期的复兴因此可以看成当时外来移民"华化"努力的结果,通过这种努力,他们利用和发展了一种旧有的中国地域美术传统,同时自己也由"圈外人"(outsiders)变成了"圈内人"(insiders)。

❷ 陕西省考古研究所:《西安发现的北周安伽墓》,页25。

❸ 成建正编:《西安碑林博物馆》,页84,西安,陕西人民出版社,2000年。

❹ 陕西省博物馆、文管会:《唐李寿墓发掘简报》,《文物》1974年9期,页71~86。

(郑岩 译)

31

透明之石
中古艺术中的"反观"与二元图像

（1994年）

中国古代艺术的进程被一个重要的时期分为两大阶段。在此之前，视觉艺术基本属于一个宏大的礼制传统，其作用是通过物质和视觉符号组织人们的行为以及传达政治和宗教观念。我们现在称为"艺术品"的种种形式实际上都是当时更为宽泛的纪念性建筑——如宗庙、陵墓等的有机部分。而这些"艺术品"的创造者则一般是无名工匠，其个人创造性通常要服从于约定俗成的文化、礼制传统。然而，从4、5世纪开始，出现了一批独立的个人，包括学者型的艺术家和艺术评论家，开始创造自己的一部艺术史。虽然传统意义上的宗教和政治性纪念物的建造从未停止，但这些人试图通过艺术媒介、风格和精神的渠道将大众和礼制的艺术"升华"为个人表现。这些人喜爱收藏古物，具有一种浓郁的怀古情绪。他们的兴趣从公共性纪念建筑转移到从属于私人空间的艺术品和摆设。他们将普通的书写和铭刻凝练为个人的书法风格。本文所要讨论的也就是中国艺术史中影响深远的这个过渡时期，讨论的出发点则是书写和绘画中出现的某些虽然貌不惊人但甚有含义的新方式。

一、倒像（reversed image）与反观（inverted vision）

今日的南京市附近坐落着10余座建于6世纪早期的巨大陵墓，它们是梁朝（502—557年）皇帝和皇子们辉煌过去的历史见证。❶ 这些陵墓有着共同的特点，一般在封土前立有三对石制纪念物（图31-1）。首先是一对石雕像，依墓主的地位或为麒麟或为天禄。雕像安置在由

❶ 据姚迁、古兵《六朝艺术》，共有11座梁朝的陵墓被发现，它们是：1.文帝的建陵（可能建于535年）；2.武帝的修陵（修建于549年即武帝卒年前）；3.简文帝庄陵（552年前修建）；4~11为八位梁朝皇子的墓，包括：萧秀（518年）、萧恢（527年）、萧憺（522年）、萧景（523年）、萧绩（529年）、萧正立（548年前）、萧暎（544年）。但是简文帝庄陵的遗迹已经看不见了。

❷ 神道和隧道都是指从阙门至陵的通道；见朱希祖《六朝陵墓调查报告》，页100、202，南京，1935年。这也正是神道一词总是刻在阙门上的原因。

古代美术沿革

672

两个石柱构成的阙门前，石柱顶部下面的一个长方形石板上刻有墓主的姓名和头衔。最后是两座相对的石碑，碑文记载了墓主的生平和事迹。这些成对的石刻夹持着通向墓冢的中轴线，即称为"神道"的礼仪通道。如它的名称所示，"神道"并非为生者所建，而是象征死者灵魂所将经过的道路。这是因为当时人们相信在葬礼中，送葬行列护送着死者灵魂通过划分生死界线的阙门，❷沿着神道从死者故居来到他的新宅。

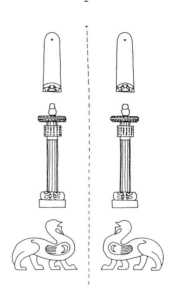

图31-1　梁朝陵墓布局（Ann Paludan, *The Chinese Spirit Road*, New Haven,1991, fig.2b）

　　1500余年过去了，这些陵墓都已成为废墟。石雕像矗立在稻田里。石碑损断，碑铭斑驳离落（图31-2）。而神道，尽管从来没有以物质性的形态出现，而仅是通过周围的石刻得以界定，则似乎超越了岁月的磨蚀。只要那些成对的纪念物——哪怕是其残骸——仍然存在，任何一个来访者都

图31-2　江苏南京公元502年梁文帝建陵石雕

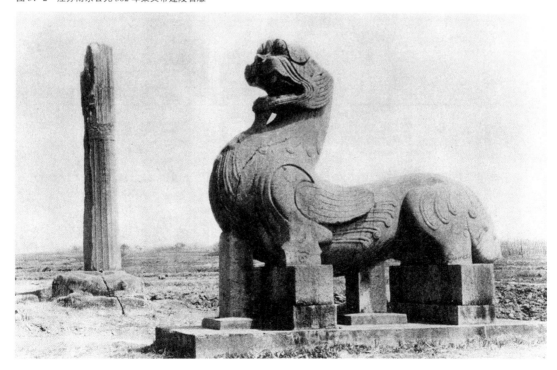

会辨认出这条"道路"。而这个来访者的脚步，或是他的目光，会沿着这条通道延伸。和古人一样，他首先会遇到那对动物石雕，它们弯曲的身体形成一个流畅的S形轮廓，圆睁的双目和大张的巨口使得这些神兽令人惊畏。和3世纪以前的笨重汉代石兽相比，这些齐梁石刻的美感是精神上而非纯物质的，所表现的是瞬间的神态而非永恒的存在。它们强调个性而非程式：与其是千篇一律地模拟已存在的形式，它们综合现实与超现实因素以凸现一种特殊情趣。这些石雕栩栩如生的神态甚至减轻了墓地应有的肃穆之气。立在阙门之前，这些神奇怪兽像是刚从门内遽然出现，惊讶于它们所面对的世界。

这些石雕的生动形象导致有关它们的丰富传说：人们反复地叙说看见它们从基座上腾空跃起。❶有记载说，梁朝建陵——也就是梁朝建立者萧衍的父亲的陵墓——前的石兽在546年突然立了起来，在阙门下和一条巨蛇进行了殊死的搏斗，其中一只石兽还被这条怪蛇所伤❷。这件事情在当时引起了极大的轰动：它被载入了官修史书中，同时还见于当时著名诗人庾信的作品❸。这一传说以及其他有关的故事显然渊源于石兽的驱魔功能，同时也解释了它们随着时间推移而难于幸免的风化伤损。但尽管如此，这类奇异事件仍然不免

❶ 朱希祖：《六朝陵墓调查报告》，页23。

❷ 《建康实录》，页17、19，北京，1937年。我将"隧头"一词解释为"在阙门下"。因为如朱希祖所说，"隧道"或"隧"是指从阙门到陵前的通道，见672页❷。

❸ 姚思廉：《梁书》，页90，北京，1973年；朱偰《建康兰陵六朝陵墓图考》引庾信《哀江南赋》，页24，上海，1936年。

图31-3:a、b 江苏南京公元502年梁文帝建陵前石柱铭文

图 31-4　图解：倒像

图 31-5　图解：反观

导致带有政治色彩的解释。因此，当另一起类似事件被报告到朝廷时，一些大臣认为这是一个好兆头，而皇帝则怀疑这是民间反叛的预兆。两种解释隐含的都是相信石兽能够给生者带来上天预示。❹

　　越过这些石雕像，参观者就置身于石柱前了。如上文所言，两根石柱柱头下都有用来刻铭的一方平板。如图 31-3：a 和 31-3：b 所示，梁武帝之父墓地中石柱上的碑文如下："太祖文皇帝之神道。"铭文的内容没有丝毫新奇之处。令人奇怪的是铭文书写的方式：左石柱上的铭文按照正常的书写格式，但右石柱上的铭文却是反文❺。

　　尽管这两段铭文的内容是相同的，但它们的视觉效果则截然不同。左石柱上的铭文显示为由若干词汇所组成的连贯、可读的文本。但右石柱上的铭文乍一看去只是一些孤立的、不可读的符号。两组铭文的可读与不可读性导致了阅读上的时间顺序：尽管二者在神道上是同时所见，但在对它们的理解上必然有一个先后顺序。对于一个识字的人来讲，阅读左石柱上的正书铭文用不了几秒钟，但要理解右石柱的铭文则需要找到线索。这种线索见于两件铭文间的视觉的与物质的对应关系：它们对称地放置和相互呼应的形式表明了不可读的铭文是可读铭文的"镜像"。其结果是参观者下意识地依据左柱上的正书铭文来理解右柱上反书铭文的内容。

　　一旦参观者意识到这两件铭文是"同样"的，也就没有必要再继续逐字进行比较。因为不可读的铭文通过其镜像已变为可读 (图 31-4)。换言之，反书铭文内容的神秘性已经消失了：它不过是把一篇正常铭文反过来书写而已。仍然存在的是其"阅读"的神秘性：它不但变得可读，而且如果从它的"背面"——也就是从石柱的另一面❻——来阅读的话，它的格式甚至是正常的 (图 31-5)。一旦有了这种启示，这一反书铭文就从一个有待

❹《丹阳县志》引《舆地志》，见朱偰《建康兰陵六朝陵墓图考》页 23。

❺ 我在这里虚拟了一个参观者的视角。而中国和日本学者通常是从墓冢所在的位置来描述石柱的（如从死者的角度来看），因此他们文章中所说的右边石柱则是本文中的左石柱，反之亦然。

❻ 绝大多数梁朝陵墓石柱上的铭文是朝外的，惟一的例外是文帝陵前的铭文，它们互相相对，形成一组真正的镜像。这里我主要讨论多数情形。

透明之石　675

破译的主题转变为一个刺激想象力的东西了。❶ 在这些刻画符号的引导下，参观者的思绪被领到门的另一边。他忘却了固态、坚实的石头的存在，在他脑中，厚重的石板已经不知不觉地变成了一块"透明"之石。

所有的这些看起来似乎是一个心理游戏和一种很主观的解释，但对本文要讨论的六朝丧葬艺术和文学作品来说，这类知觉上的转换并不乏见。在葬礼仪式中，上文中提到的"参观者"事实上是作为一位哀悼者出现的。这种身份使他不可避免地考虑丧礼的象征意义以及丧葬建筑和器物的功能。是谁能在某一位置上"正面地"阅读反书铭文呢？换句话说，是谁处在阙门的另一边向外看呢？

任何一扇门总将空间分成内外两个部分。对墓地而言，一个阙门则是将空间分为生者和死者的两个世界。石柱上的正、反书铭文位于这两个世界的连接处以及从大门内外相对方向发出视线的交会点（图31-5）。哀悼者的"自然"视线从大门之外向墓地内部延伸，在他的想象中，处在神道那一端的死者的视线则是这一"自然"视线的逆转。对他来说死者的位置是明确的：不但他的尸体埋在神道那一端，他的生平也铭刻在那里的墓碑上。

这里最重要的一点是，这一想象性的阅读和视觉过程使得哀悼者在心理上经过一个从此世界到彼世界的位移。面对不可读的反书铭文，他的日常生活中的正常逻辑被冲击和动摇。对于两种铭文之间相互映照关系的发现使他自然而然地幻构出一个生死对立的强烈比喻。而他对两个铭文的顺序阅读则导致了从外到内的时序转移。当这种构想使他将自身置于大门那一边的时候，他的立足点已经与死者等同，他的思维和叙事可以从死者的角度出发。阙门的功用因此不仅仅是分割两个空间和两个世界：作为一个静态的、物质的界限，它是容易被通过的，但它永远保持它的存在；但是作为礼仪中的一个有机部分，如果阙门完满地完成它的象征意义，这种完成将取消它的物质性存在。这种象征性转变的前提是生者必须抛弃自身身份，接受另一世界的视点。这样他才能进入墓地而不侵犯它，这样他才能不仅向死者致敬，而且能为死者代言。

由此，我们能够理解陆机（261—303年）所作的三首《挽歌》

❶ 换言之，这种二元的铭文首先是独立于视者的外在的东西；它们然后成为一种可视的、可被理解的东西，最后才成为图像视觉的刺激物。对于图像和幻象的简要讨论，可参看Ray Frazer, "The Origin of the Term 'Image'," *English Literary History* 27(1960), pp.149-161. 这里我还参考了Pauline Yu, *The Reading of Imagery in the Chinese Poetic Tradition*, Princeton, N.J., 1987, pp.3-19.

的叙事顺序和象征意味。❷ 起始一首似乎是一位匿名旁观者对葬礼行列所做的不动情的描述：

> 卜择考休贞……
> 凤驾惊徒徒……
> 死生各异伦；
> 祖载当有时。
> 舍爵两楹位；
> 启殡进灵轜。

第二首挽歌的焦点仍然是葬礼，但是叙述逐渐变得主观化和情绪化。诗人通过哀悼者的眼睛观察并替他们代言：

> 流离亲友思；
> 惆怅神不泰……
> 魂舆寂无响；
> 但见冠与带。
> 备物象平生……
> 悲风徽行轨；
> 倾云结流霭。
> 振策指灵丘，
> 驾言从此逝。

当丧葬队伍最终向墓地出发时，诗人的观点再一次发生了变化。在第三，也是最后的一首挽歌中，叙述者采取了死者的角度，以第一人称在看、听和叙述。诗人不再是把他自己等同于哀悼者，而是等同于死者本身：

> 重阜何崔嵬！
> 玄庐窜其间。
> 磅礴立四极；
> 穹隆放苍天。
> 侧听阴沟涌；
> 卧观天井悬。
> 圹宵何寥廓！

我们在史书中也读到，当梁朝皇子萧子良来到位于祖硎山的家族墓地时，他哀悼道："北瞻吾叔，前望吾兄，死而有知，请葬此地。"❸

❷ 英译见：A. R. Davis, *T'ao Yuan-ming: His Works and Their Meaning*, 2 vols, Cambridge, 1983, 1, pp.168-170.

❸ 萧子显：《南齐书》，页701，北京，1972年。

这里，子良同时为他死去的亲友和他自己而伤感——作为这个家族的生者，他似乎已看到自己被埋在一座黑暗的墓穴中的情形。感伤而自怜，他似乎在效法梁朝的创建者、酷爱文学的萧衍（464—549年）。梁武帝萧衍为其父萧顺之（444—494年）修建了建陵，我们在上文中已经提到了这个陵墓前的正反两篇铭文。萧衍为他自己修建了修陵。544年三月，他祭奠了乃父的建陵后又视察了他自己的未来陵墓，在此"但增感恸"❶。我们不禁会问究竟是什么使得梁武帝在自己陵墓前如此伤感——惟一可能的答案是他似乎看到自己处于阙门另一侧的将来。

我们因此需要重新对"哀悼者"这个概念进行定义。一个哀悼者不仅仅可以来到一个墓地哀悼他人，他也可以是去参观自己的墓葬并把自己作为他人来哀悼。在第一种情况下，阙门分隔但又联系着死者和生者。在第二种情况下，它分隔和联系着一个人想象中的分裂的自我。在3世纪晚期，陆机就已经试图替生、死两方陈词；到了5、6世纪时，人们哀悼自己就好像自己已经死了一样。❷ 这第二种文学传统产生了陶潜（365—427年）的三首著名的《挽歌》；其中作者以死者的无言视线冰冷地审视着周围世界：

荒草何茫茫，
白杨亦萧萧。
严霜九月中，
送我出远郊。
四面无人居，
高坟正嶕峣。
马为仰天鸣，
风为自萧条。
幽室一已闭，
千年不复朝。
千年不复朝，
贤达无奈何。
向来相送人，
各自还其家。

❶ 姚思廉：《梁书》，页88。

❷ 正如学者们所指出的那样，从死者的角度来写挽歌并非是陶潜的首创；陆机和缪袭（186—245年）都曾写过这样的作品（见Davis, *T'ao Yuan-ming*, 1, pp.167-168）。在我看来，这一传统至少可以追溯到汉代，乐府诗《战城南》的作者就是从一个牺牲的战士的角度来写的。但是只有陶渊明为他自己写过挽歌。

亲戚或余悲，
他人亦已歌。
死去何所道，
托体同山阿。❸

陶潜一定曾被各种"反观"自己的可能性所吸引——在《挽歌》中观察和描述自己及周围时他似乎化身为一个无形的、透明的视线，如照相机镜头般沿着葬礼的行进而移动。他常为他的亲友写祭文，在这种时候他是作为家族的生者而哀悼死去的亲人。❹但是他也为自己写祭文。如果说在《挽歌》中他是把自己想象成一位死者来观测整个葬礼过程的，那么在这篇《自祭文》的序言中，他的位置则是游离于生死之间：

岁惟丁卯（427年），律中无射。天寒夜长，风气萧索，鸿雁于征，草木黄落。陶子将辞逆旅之馆，永归于本宅。故人悽其相悲，同祖行于今夕。羞以嘉蔬，荐以清酌。候颜已冥，聆音愈漠。❺

如果生与死是由一座石阙门隔开的话，陶潜在这里所描述的感觉则发生在阙门两柱之间的门槛之上。与陆机按照从生到死的清楚步骤来描述葬礼不同，陶潜虚拟了介于生死两者之间的一种状态。然而，这种不确定的状态并非完全是陶渊明的发明，孔子已经为我们提供了一个经典的例子：

岁在壬巳（公元前479年），四月十一。孔子蚤作，负手曳杖，逍遥于门，歌曰："泰山其颓乎！梁木其坏乎！哲人其萎乎！"既歌而入，当户而坐……后七日，四月十八，近日中，卒，年七十三。❻

有关孔子的这件轶事把我们带回到有关门（这里称为"户"）的主题，但是又增加了一个新的观察角度：我们的兴趣从被阙门所分割的两个三度空间转移到阙门门柱间的二度平面（也就是孔子去世前"当户而坐"之处）。被这个兴趣引导，我们的注意力从矗立在墓地前真实的阙门转移到那些刻在画像石上的阙门图像。从公元2世纪开始，这种图像经常出现在石棺的前挡上。❼很多情况下只有一座敞开的空门，象征通向另一世界的入口（图31-6）。但有时则是由一匹马或骑马者引导游魂进入大门（图31-7）。第三种形式则较

❸ 这是第三首挽歌。见《陶渊明集》，页142，北京，1979年。

❹《陶渊明集》，页191～196。

❺《陶渊明集》，页196～197。

❻ Henri Doré, *Researches into Chinese Superstitions*, L. F. McGreal tr., 12 vols, Shanghai, 1938, 8, p.89.

❼ 有关此类石棺的装饰题材和"阙门"的表现形式，可参看 Wu Hung, "Myth and Legend in Han Pictorial Art — A Structural Analysis of Bas-reliefs from Sichuan," Lucy Lim ed., *Stories from China's Past*, San Francisco, 1978, pp.73-81. 译文见本书《四川石棺画像的象征结构》。

图 31-6 四川成都出土东汉阙门画像砖

图 31-7 四川新津石棺右侧所刻导引者和阙门

图31-8 四川芦山公元211年王晖石棺前挡半开的门

为复杂(图31-8):一个人出现在一个半开半掩的门后,一只手扶着那扇仍然关着的门扉。这里所表现的因此是半虚半实的一个门:虚的一边引导我们的视线向门内的无限空间延伸,而关着的门扉则把我们的视线阻挡在门的这一边。扶门的人跨越两界,既暴露在其身后虚幻的空间之前,又置身于关闭的门扉之后。他的地位因此像是即将要消失于身后的空间里,但仍然抓住门扉,向外回顾那个他曾经属于的世界,❶ 所表现的因此是一种介于生死之间的境界。

这个图像使我们想起陶潜给自己所写的祭文:"陶子将辞逆旅之馆,永归于本宅。故人悽其相悲……候颜已冥,聆音愈漠。"我们可以想象那位半置身于石棺的入口处,游离于两个世界之外的

❶ 在我先前的一篇文章中(同上,页74~77),我曾经认为站在门口的这个人是另一世界里来迎接死者的人。虽然这种解释并非没有可能,但我现在还是提出了另一种说法。据陶潜和其他人的作品,这种新说法可能反映了汉代以后观念的变化。

图31-9 图解:模糊视点

图31-10 图解:二元视角

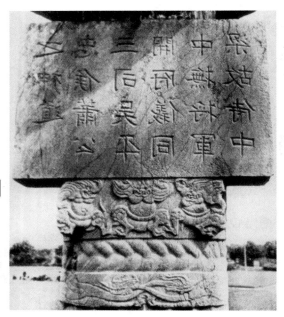

图31-11 江苏南京公元523年梁萧景墓前石柱上的倒书铭文

❶ 李昉：《太平御览》，页3315，北京，1960年。

❷ 同上，页3318。除了当前这条引见于晚世类书中的材料外，我们对于庾元威的其他作品一无所知。

人会发出同样的感叹。诗人陶潜和描绘这个图像的艺术家都在想象一种处于大门门槛上的"中介状态"（图31-9）。他们的眼光可以被称为"双向视线"，因为他们同时朝向两个对立的方向去审视生死（图31-10）。

这种想象的视觉方式和六朝时期一种普遍现象相联系：许多同时期的作家、画家和书法家都试图能够同时看见世界的两面。因此，当我们回到那些正、反书的铭文时，我们所关注的焦点将从观者的视觉感知转移到艺术家在创造这些铭文时的抱负。但是这里所说的"艺术家"是谁呢？我们通常假设一篇石刻铭文是摹刻一篇书法作品，目的是再现书法家原有的风格。但是如果一位书法家只是写了一份正书，被正、反两次刻在阙门石柱上，那么他的作品在本质上讲和这最后的产品无甚关系；他几乎不能被看成是反书铭文的作者。但是如果他真的是创作了正、反两个版本的铭文，这其中就大有深意了。这表明反书的铭文直接地反映了作者的创造性和思想状态。因此，正如梁武帝所说的"心手相应"❶，这种实践意味着书法家首先要试图"逆反"自己：在创造"透明之石"前他必须在想象中消除自己的实体。

有两种方法可以帮助我们确定这些正、反书是如何写的。首先，我们可以检索同时期文字记载中有关正书和反书的材料。其次，我们也可以试图从现存的铭文本身中找到线索。根据文献，6世纪的著名书法家庾元威在一篇文章中说他自己曾经用一百种不同的书体来书写一块屏风。其中既有墨书也有彩书。他还列举了这些书体的名称，如仙人篆、花草书、猴书、猪书和蝌蚪篆等。在这段话的末尾他提到两个值得注意的名称："倒书"和"反左书"。❷更值得注意的是，在同一段话里庾元威还说明了一种"左右书"的来源：

（孔敬通），梁大同中（535—546年）东宫学士，能

一笔草书，一笔一断，婉约流利，特出天性，顷出莫有继者。又创为左右书，座上酬答，无有识者。❸

❸《中国美术家人名辞典》，页27，上海，1981年。

庾元威的这项记载至少提供了三条信息。首先，"左书"或"反左书"所指的可能是完全颠倒的或"镜像"式的书体，因此观者无法一眼辨认。（我在下文中将要说明，所谓的"倒书"可能是指书写顺序上的颠倒；而所书写的字并不需要反过来。）其次，孔敬通能够在宴席间同时书写左右书，类似于一种即兴的表演。作为一位有天赋、并且深受时人喜爱的书法家，他必然首先是学习了传统的书写方式，只有经过一个痛苦的自我颠倒的过程后才能掌握这种"反常"技巧。第三，孔敬通发展了两种不同的书写风格：一种是草书，另一种是左右书。值得注意的是这两种书写风格都强调形式甚于内容。

从现存的铭文本身中寻找线索，我们可以借助一种简单的方式来确定反书铭文是如何书写的：将这样一篇铭文翻过来放在灯箱或窗户玻璃上，如果该铭文是由一篇正书倒刻而成的话，我们应该看到一篇正常的右手写的书法。目前保存最清晰的反书铭文见于萧景阙上（图31-11）（不幸的是与此相对的"正书"铭文早已佚失）。按照上面所说的方式我将这篇反书的铭文（图31-12:a）翻转过来，从而得到了如图31-12:b所示的铭文。任何一个稍具常识的中国书法家都立刻会指出它的缺点：其中几个字的结构不平衡，横笔向下倾而不是如正常书写时略微向上。这些都是一个习惯用右手书写的人在用左手书写时容易犯的毛病。这项实验表明所谓的"左右书"可能是指一位书法家用左右手同时书写，其右手所书是正

图31-12:b 江苏南京公元523年梁萧景墓前石柱铭文的倒转

图31-12:a 江苏南京公元523年梁萧景墓前石柱铭文复原品的拓片

常、可读的文本；而左手所书则是"镜像"的、不可读的符号。这样一种能够随意使用双手的技艺在中国传统中常常被认为是超自然的技能。在当代中国文学中还可见到类似的传说，如著名的武侠小说作家金庸的作品中就塑造了小龙女这样一个角色，她能够双手同时使用完全不同的剑法。正因为她能将两种武功合二为一，均衡使用，因此变得天下无敌。

但是对一种传统程式的颠倒也可能导致一种新的程式的产生。一旦"左右书"变成一种标准模式，它就将失去困惑读者的功用，而一个超凡脱俗的书法家也会因此一下沦落为一个玩弄技法的匠人。如果孔敬通反复书写这样的作品，观看者可以一眼就识破他的把戏。而当丧葬的队伍行进到刻有正反书铭文的阙门前，也不再会有哀悼者被石柱上的铭文所困惑。其结果是石柱恢复到它们的固态、不可透视的原始状态。阙门所界定的界线虽然能够被跨越，但却不会自行消失。

图 31-13:a、b 江苏句容梁萧绩墓前石柱铭文拓片

现存有七件梁朝陵墓石柱上的铭文被一般称为正反书。但是如果我们更为细致地审视这些铭文，就会发现其实有三种不同的正、反方式。我们谈论过的建陵铭文是其中的一种形式（见图31-3）：一件正常的铭文被整个颠倒过来形成一种完全的镜像。❶ 图31-12:a 和 31-12:b 所示的是第二种形式：反刻每一个字，但是仍然保持正常的从右到左的书写和阅读方式。❷ 第三种方式则是第二种情况的颠倒（图31-13:a、31-13:b）：正常的从右到左的书写和阅读格式被逆反为从左到右，但是每个字的书写则是按照正常格式的正书。❸ 这最后的一种情形或可能是庚元威所列举的书写方式之中的"倒书"。

上述三种形式的"反书"铭文都出现于短短的30余年间，可想而知其中必有某种深层原因导致了这种不断的变化。❹ 在我看来，这种迅速的变化只能说明人们对固有格式的着意摆脱。这并不是一件容易的事情，一方面，"正反书"的定义要求一篇正常的铭文和一篇倒书铭文相对应，这样他们才能确定两个对立视觉方式的交会点。另一方面，任何的格式化都会把一组对应铭文变成静态的、不具备心理上的震撼力的符号。作为现存最早的"正反"书，萧顺之墓前石柱上的铭文为真实的镜像当非巧合。为了避免重复同样的图像，后来的铭文采用了颠倒字形或颠倒书写（和阅读）的顺序。事实上，要颠倒一篇铭文仅仅有这三种方式。而这三种方式梁朝人在一个短时期内都已迅速地尝试。

二、"二元"图像（"binary" imagery）和绘画空间（pictorial space）的诞生

南北朝时期（386—589年）通常被认为是中国美术史上的巨变时期。在这三个世纪中发生了中国美术史上的一系列划时代事件，包括佛教石窟的广泛建造、著名画家和书法家的产生以及在视觉感知和绘画表现中的深刻变化。根据以往论者，其中最后这项成就以绘画空间的发现为代表，意味着此时的画家能够将不透明的画布或石板通过绘画形象转化为一扇通向虚构空间的窗口。这个论点并不错，但它的问题常在于把这个变化归功于某几位大艺术家，或将其看成是图像形式的固有的、不以人的意志为转移的进化过程。本文

❶ 现存惟一的例子见于梁文帝的建陵。

❷ 在文帝之侄萧景墓前的一根石柱上还可见到这样的一篇铭文。而萧秀墓前石柱上的铭文仅存两个反刻的字。据莫友芝，萧景神道石柱上的铭文是反刻顺读的。见朱希祖《六朝陵墓调查报告》，页57。

❸ 这种形式的铭文见于萧宏（文帝之子）、萧景、萧正立和萧绩（文帝之孙）之墓。

❹ 据《丹阳县志》引《舆地志》，建陵前的石雕（也可能包括其他石雕）是535年雕刻而成的，见朱偰《建康兰陵六朝陵墓图考》，页23。

图 31-14　河南洛阳出土公元 527 年宁懋石室，波士顿美术馆藏

图 31-15　河南洛阳出土公元 527 年宁懋石室后墙上宁懋（？）的肖像

所希望提倡的是另一种观点，即新的视觉感知和表现方式产生于对传统礼制艺术的叛逆。当传统的纪念物（如祠堂、石棺和石碑等）继续被生产的同时，其表面的铭文和装饰开始追求独立。尽管在内容上仍然常常是仪礼或教诫性的，这些铭文和图像已开始注意其独立的视觉效果。通过将礼制性的纪念碑转化为创作图画的平面，这些图像使人们看到先前从来没有看见过或表现过的事物。

6世纪初创造的一些丧葬石刻最有力地证明了这一变化。现藏于波士顿美术馆的一件529年（因此和以上所讨论的正反书铭文约略同时）的石室（或"石椁"）在形式和结构上和四个世纪前的汉代祠堂并无二致（图31-14）。❶它的新颖之处在于它上面所刻的图像，尤其是后墙外的人像（图31-15）。这里，画者采用很细的阴线刻画出一座木构建筑的正面，其中布置三组人物肖像。每组中心为一位男性人物，服饰相似并分别伴有一位女性，他们所不同的主要是年龄和姿态上的差异。右边一人最年轻，容貌丰满，身体壮硕。左边一人面颊生须，骨象清健。这两个人都是半侧面向外，而且都显得精力充沛。而处在中间的一位则是个体质衰弱、驼背

❶ 有关波士顿美术馆所藏石室的介绍，可参看 Kojiro Tomita, "A Chinese Sacrificial Stone House of the Sixth Century A.D.," *Bulletin of the Museum of Fine Arts* 40, no. 242(1942), pp.98-110. 郭建邦：《北魏宁懋石室和墓志》，《河南文博通讯》1980年2期，页33~40。在本文中我采纳的是前者所定的年代。

图31-16　河南洛阳出土公元527年宁懋墓志拓片

❶《中国美术全集》卷1，图版19；图5的说明，北京，1986—1989年。

❷ 劳伦斯·西克曼（Laurence Sickman）最早于1933年在开封见到此石室，后来他在北京偶然得到一套完整的拓片。Kojiro Tomita, "A Chinese Sacrificial Stone House of the Sixth Century A. D.," p.109.

❸ Kojiro Tomita, "A Chinese Sacrificial Stone House of the Sixth Century A. D.," pp.109-110.

内向的老者，正低头凝视着手中的一朵莲花。作为纯洁和智慧象征的莲花渊源于佛教，在6世纪时已经在中国文人中广泛传播。深浸在自己的思绪中，这位中心的老人似乎即将迈进那座木构建筑，离开他身后的世界和我们这些观众。

黄明兰曾经对这一画面做过很有意思的解释。他认为石室后壁上所刻的这三个人都是石室所纪念的死者宁懋，反映了宁懋一生中的不同阶段，从朝气蓬勃的青年时期到最后的精神升华。❶与石室同出的宁懋墓志记录了他的经历（图31-16），❷提到三件有明确纪年的事件：一是在35岁时（486年）蒙获起部曹参事郎，二是在494年北魏迁都洛阳后任营戍极军、守卫营建台殿司，主管新宫和庙宇的建造，三是在主要的宫殿完工后被提升为横野将军甄官主簿，但不久就因病于501年去世。❸虽然宁懋石室上的三幅肖像并不一定和上述事件相吻合，但它们似乎在大体上勾画出如墓志中所描述的宁懋的生平。他曾经担任过主管礼仪和建筑的官员，这可以解释宁懋石室上高水平的线刻图画。三个连续肖像的意味——从追求世

图31-17 河南洛阳出土北魏石棺所刻孝子王琳故事，美国纳尔逊—阿特肯斯美术馆藏

俗荣耀到追求内心平静的转变——正是南北朝时期士人中最为流行的一个思想主题。上文所引的陆机和陶潜的诗歌也反映了相似的过程。但在视觉的表现中，生与死、尘世俗务与内在精神之间的冲突由一种"正反"图像所揭示。在这里，我们再次发现人生终结于内转、将要穿透石头表面的那一瞬间。

这种并置的"正反"图像成为了当时的一种基本构图模式。在很多情况下，这种组合不再具有某种特定的礼仪或哲学含义，而是提供了增加绘画表现复杂性的一种习见方法。图31-17所示的是现藏于美国堪萨斯市纳尔逊-阿特肯斯美术馆的一件著名北魏石棺上的图像。❹和汉代相同主题的画像相比，这些刻在石棺两侧的孝子故事在绘画表现上有了很大的发展，最为重要的是它们被赋予了连续性情节叙述方式和三维的立体图像。界定在由装饰图案组成的"画框"中，棺侧的画面似乎是打开了一扇透明的、通向一个幻想世界的窗户。

这些画面的强烈的三维感觉使得学者们用线性透视原理来解释它们，认为艺术家采用了重叠形式和缩短景深的方法有意地构成了这种透视系统。❺在这类研究中，研究者常常是有意无意地将这些中国古代的图像和文艺复兴后的欧洲绘画等同起来，后者一般被认为是把线性透视作为最有效的构图手法。但是如果我们更细致地观测石棺上的图像，我们就会发现其中有相当多不同于线性透视基本原理和目的的特征，而这些特征与中国5、6世纪发展起来的二元或"正反"表现手法正相吻合。最简单地说，线性透视法意味着单点透视：画家和观众的视线从一个固定视点向逻辑上的消失点移动（图31-18）。❻而"二元"方式则是基于另一种假定，即一个形体应当从正反两面来表现。而当一个形体被这样表现时，它引导观众的视线向前方或纵深移动，但从不向一个真实的或虚构的消失点接近（图31-19）。

纳尔逊-阿特肯斯美术馆石棺画像的一个部分（见图31-17）是有关孝子王琳的故事，他从土匪手中救出了他的哥哥。这里，一株大树将画面一分为二。亚历山大·索珀（Alexander C. Soper）曾经大胆地提出两个画面反映的是同一个情节——即王琳和土匪们的对立；不同的是一幅画面是从前面描绘，而另一幅则是从后

❹ 这件石棺可能是522年为元氏所作。已经有众多的学者对其进行过研究，可参看 The Cleveland Museum of Art ed., *Eight Dynasties of Chinese Painting: The Collections of the Nelson Gallery-Atkins, Kansas City, and the Cleveland Museum of Art*, Cleveland, 1980, pp.5-6.

❺ Alexander C. Soper, "Life-Motion and the Sense of Space in Early Chinese Representational Art," *Art Bulletin* 30, no. 3(1948), pp.167-186. 有关纳尔逊石棺的部分见页180~185。

❻ 有关线状透视法的研究很多，而最近的研究则有：Margaret A. Hagen, *Varieties of Realism: Geometries of Representational Art*, Cambridge, 1986, pp.142-165. 有关王琳故事的研究有：Osvald Sirén, *Chinese Painting: Leading Masters and Principles*, 5 vols, New York, 1956, 1, p.58; Alexander C. Soper, "Early Chinese Landscape Painting," *Art Bulletin* 23(1941), pp.159-160.

图 31-18　图解：一元透视

图 31-19　图解：二元透视

❶ Alexander C. Soper, "Early Chinese Landscape Painting."

面表现。❶ 在我看来索珀这一推论走得稍微远了一点：我们可以清楚看到在左边的画面里，王琳的哥哥的脖子上系着一根绳子，而王琳正跪在土匪面前哀求让他替代他哥哥。而在右边的画面里，王琳和他的哥哥都被释放了。因此，这两个画面所反映的应该是同一个故事中两个顺序情节。

　　然而，这种对内容的重新解释并不否认索珀将画面看成前后两个视角的基本观点。实际上，这里最重要的并不是故事情节所反映的内容（因为类似的内容在汉代画像中已经是司空见惯），而是在于这些情节是如何被描述和观察的。在左边的画面中，我们看到土匪们刚刚从一个山谷中出现并走向王琳（在更一般的意义上，在走向我们这些观画者）。在另一画面中，王琳和他的哥哥正引着土匪走入另一个山谷，整个队列背朝我们，此时我们所能看见的只是人的后背和马的臀尾。这种组合让我们又一次想起了上文讨论的"正反"铭文，一篇对着我们，而另一篇则背向我们。但不同的是，这里我们的视线被画面中的人物活动所引导。在看左边的"正面"画面时，我们的视线迎接那些正在走近的人物。但当我们将视线转移到下一幅画面时，我们禁不住感到自己突然间被抛弃和忽视了：画中人物正

在离去并将要消失。竭力留住他们,我们的视线跟随着这个人物行列进入了深谷。

这种"二元"的方式也可以用来说明南北朝时期另一件艺术珍品的构图手法。这件传为顾恺之(约345—406年)所作的《女史箴图》❷的作者问题并不确定,因为现在还没有唐代以前的资料表明顾恺之确实创作了这幅作品,而新近发现的一件5世纪的屏风上却有和《女史箴图》一个部分几乎相同的内容。❸以此为证,我们或可把《女史箴图》定为5世纪,和纳尔逊石棺大略为同时期的作品。因此我们也就可以理解为什么《女史箴图》中最有意思的一个图像采用了"二元"或"正反"构图。但是在这里,这种构图手法已经更加远离了其最初的礼仪背景而变为纯粹的构图方法。

《女史箴图》是根据3世纪诗人张华的同名诗歌而创作的。其中据原诗中"人咸知修其容"一句而绘制的部分(图31-20)尤其娴熟地运用了"二元"构图法。这一画面也是分为左右两个部分,

❷ 这幅画被多次地出版和讨论过。有关的资料可参看 James Cahill, *An Index of Early Chinese Painters and Paintings*, Berkeley, 1980, pp.12-13.

❸ 两个场景都是描述汉代班婕妤拒绝与皇帝同辇的故事。这件屏风出土于山西大同的北魏司马金龙墓。

图31-20 传顾恺之《女史箴图》局部,约公元9世纪时的摹本,大英博物馆藏

图31-21 图解:图31-20的构图体系

透明之石 691

图 31-22 山东嘉祥公元 151 年武梁祠梁高行画像

每一部分中均有一位女性在揽镜自鉴。右边的一位身子朝里，我们只能在镜子里见到她的脸。而左边的一位则是朝外，她在镜子里的形容成为隐含的（只能见到镜子背面的花纹）。因此，"镜像"的概念在这里被重复表现（图31-21）：每一组自身都包括一对镜像，而两组在一起又形成了互相反映的一对。我们甚至可以想象这个画面可以从正反两面来看：画布另一面的假想观者会看到一幅相同的图画，但正好是我们所看的画面的反像。

南北朝以前的绘画从未使用过这种构图。我们在汉画像石上所见的常常是"平贴"在上面的一些剪影。当我们在观看图31-22所示武梁祠画像中持镜的梁高行或跪在其母面前的曾子等画面时，我们的目光在石头的表面移动，画像上有意留下的凿纹使得石头这种介质变得更加实在。传统的二维表现手法即使在4世纪的画像中也还没有彻底转变。尽管"竹林七贤"的图像中确实是出现了某些新的因素：如更为闲适多变的姿态、由风景因素形成的空间单元以及对流畅线条的强调（图31-23）。但是图像依然是紧贴于二维的绘画媒介表面，仍不能引导观者的目光穿越这个负载画像的平面。真正的变革是发生在5、6世纪：如上文谈到的王琳画像中，人物随心所欲地在一个三度空间中来来往往；《女史箴图》中的仕女们凝神于自己的镜像，而她们的目光引导我们去凝视她们。在这两幅画中我们的视线随着画中人物，毫不费力地穿过石头或画布。也就是说，绘画的介质再一次变得"透明"了。

所有这些作品，包括宁懋石室、纳尔逊石棺以及《女史箴图》中的人物，都反映了一种追求，即试图去看和表现先前没有看过和表现的物象。艺术家们所追求的新的视点并不是现实中的一个真

实的或假定存在的定点。"自然的"观察和表现事物难于企及艺术家们向往的艺术高度：在他们看来，艺术应该能使他们超越真实的空间和时间界限。"看"与"想象"的关系——或者说眼睛和思维的关系成了这一时期里艺术批评的中心话题。有时这种关系被认为是对立的，如王微（415—443年）就批判那些只注重形体和"自以为书巧最高"的画家，认为"且古人之作画也，非以案城域，辨方州，标镇阜，画浸流。本乎形者融灵，而动者变心"。❶ 他的观点或许代表了一个极端，而另外一些评论家如谢赫（约500—535年）则认为一幅好的画应该同时具备"因物象形"和"气韵生动"的特点。尽管如此，他还是把"气韵生动"当成是他所提出的绘画"六法"中的最重要准则。❷

与此同时，"理想艺术家"的概念也出现了：这种艺术家能够实现新时代所要求的新的艺术目标，他们驰骋的想象力将使得他们永留史册：

> 遵四时以叹逝，瞻万物而思纷……
> 其始也，皆收视反听，耽思傍讯，
> 精骛八极，心游万仞……
> 罄澄心以凝思，
> 眇众虑而为言。
> 笼天地于形内，

❶ Susan Bush and Hsio-yen Shih, *Early Chinese Texts on Painting*, Cambridge, Mass., 1985, pp.38-39.

❷ Susan Bush and Hsio-yen Shih, *Early Chinese Texts on Painting*, pp.36-40.

图 31-23 江苏南京西善桥南朝墓出土竹林七贤与荣启期画像砖中的阮籍和嵇康

挫万物于笔端。❶

这种描述并不纯粹是抽象的。当谢赫把画家按其成就分等时（因此他也就确定了自己"权威"观者的身份），他使用了相似的概念，从而发现5世纪的陆探微是他的标准理想画家："穷理尽性，事绝言象。包孕前后，古今独立。非复激扬所能称赞，但价重之极乎上上品之外！无他寄言，故屈标第一等。"❷

这里谢赫似乎感到无法找到合适的语言来表达他对陆探微的钦佩：面对一个穷极宇宙和人类本性的艺术家，除了归功于他的天赋外，人们真的是无法再说什么。但正因为这样，这种称誉也很难使我们真正感知到那个时代的艺术珍品的具体风格面貌。由于这些艺术珍品都已经散佚很久了，一件6世纪制作（因此与谢赫对画家进行品鉴大约同时）的石棺上的画像，也许能让我们更清楚地了解到谢赫心目中的理想艺术形式。和纳尔逊石棺一样，这件现藏于明尼阿波利斯美术馆（Minneapolis Art Museum）的石棺也是出土于北魏都城洛阳附近（图31-24）。❸同样如纳尔逊石棺，这件石棺的两侧长方形挡板上刻满了画像。❹在每一个长方形构图的底部，连绵起伏的小丘构成连续的前景，并沿着长方形的立边向画面内延伸，因此形成一个U字形的"画框"。"画框"内部的空间进而被一些大树分割成若干部分或空间单元，用以刻画著名的孝子故事。论者

❶《陆士衡集》，页1a~4b，上海，1930年；斯蒂芬·欧文（Stephen Owen）对这一节中和反悟紧密联系的"收视反听"的意思是这样评论的："绝大多数中文注释将这段话解释为情感的中断，'收'即为一般的'中止'，'反'的意思是把'有意的听''反'为无意的听。中国的理论家经常提到为了写作而断绝各种世俗杂念的必要性。" Stephen Owen, *Readings in Chinese Literary Thought*, Cambridge, Mass., 1992, pp.90-110.

❷ 英译文见 W. R. B. Acker, *Some T'ang and Pre-T'ang Texts on Chinese Painting*, 2 vols, Leiden, 1954, 1, pp.6-7.

❸ 最近王树村介绍了另外10余件类似的洛阳地区出土的石棺，见《中国石刻线画略史》，《中国美术全集》卷一序文，图版19，页11。

❹ 有关这件石棺的研究，参看奥村伊九良《镀金孝子传石棺の刻画に就て》，《瓜茄》第5号，页359~382，东京，1939年。

常对这些叙事场景的高度写实风格惊讶不已:比例适中的人物或坐或跪,置身于向画面内部延伸的地面或坐榻上。他们的身后是山峰和流云,其大大缩小的尺寸强调出它们遥远的距离。

但是这个统一空间所表现的并非真实自然,而是有着深刻的象征意义。这个空间把不同时期的历史人物汇集在同一个组合里,而这种组合的理论基础是这些人共有的德行和业绩。对他们描绘时所使用的"自然主义"风格因此取消了真实历史的痕迹。这些人物既不属于过去,也不属于现在;他们代表的是从历史和人类行为抽象出来的、不受时间限制的儒家圣贤形象。这也就是为什么这些孝子贤人被安排在画像下栏的原因:他们依然是地上的凡人,而他们画像的"自然主义"风格也证实了他们所代表的人类品质的真实性。

历史儒家人物以及与之联系的写实绘画风格从棺侧画像的上半部中消失了。这里我们所看到的是幻象的或可能是道教的题材:相对的巨龙和飞凤、腾云驾鸟的仙女以及迎风呼啸的怪兽。这些以优美、流动的线条刻画的形象并不从属或构成一个完整的三维空间。我们也许可以说这些流畅线条本身就象征了充填宇宙的"气",❺ 而所有的形象如天花、瑞鸟、异兽、仙女和鬼怪之类都从这包容万象的"气"中浮现而出。这些线性的形象在二维的平面

❺ Wu Hung, "A Sanpan Shan Chariot Ornament and the *Xiangrui Design* in Western Han Art," *Archives of Asian* 37, 1984, pp.46-48. 中译文见本书《三盘山出土车饰与西汉美术中的"祥瑞"图像》。

图31-24 河南洛阳出土公元524年石棺的画像,美国明尼阿波利斯美术馆藏

上飘浮、变化着，但从不穿透这个平面。

跨越画面上下两栏的一件衔环铺首更增添了画面设计的复杂性。这个石刻图像的原型是钉在木棺上鎏金的铺首，在这里它演变为石棺表面上的一个平面图案。它的存在增加了一层视觉的辩术：作为二维平面上的一个图像，这件铺首像是悬挂在空气中一样，周围的运动中的图像似乎在退远和消失在它的后边。坚定而独立，这件铺首强烈地提醒观者石头表面的存在，迫使观者将视线（或思绪）从远处的、虚幻的世界中拉回来，使他们再度衡量自己与石棺的关系。这一铺首图像的作用因此是不断地"恢复"画面的介质，但恢复的结果是允许画家重新利用这一介质，重新分解和组合画面。在铺首的两侧各刻有两扇正方的窗户，把观者的视线引入石棺内部。每扇窗户里各站两人，面朝外对着观者。❶ 这些窗口似乎使观者可以察看画面"背后"所掩藏的空间，因此最终拒绝了任何意图于"幻视"的图像系统，也排除了任何二维绘画在其内部表现固定空间或时间概念的企图。❷

面对这样一个包含了如此之多矛盾因素的复杂画像，我们感到它的设计者在不停地以新的表现手法向我们挑战。跨越时空，他引导我们面对不同的领域和状态。从"精惊八极"到"瞻万物而思纷"，他在不同的图像间以及不同的图像和介质间创造和再创造矛盾和张力：当任何一个场景将要独立，变成"真实"的时候，他就引进一种对立的图像或风格以排斥任何可能造成的"幻视"，从而重构画面的物质性以创造新的视觉表现的可能。因此我们发现画面似乎是在不停地否定、逆转自身以求平衡：写实风格的历史故事画与幻想和装饰性的线性形象相对，"凸起"的铺首与"凹陷"的窗户并列。前一组将画面转化为图像因此消除画面；后一组则恢复了画面——因为铺首必须和这个画面紧贴，而窗户也必须在画面上打开。❸ 这一构图的原理因此仍然是"二元"手法：艺术家沿着相反相成的两个方向发展他的想象力。在这种创作过程中，他不断地打破传统的艺术表现手法，将人类感知推向了一个新的境界。

（孙庆伟　译）

❶ 这些可能是墓主的仆从：在1973年固原发现的一件漆棺的两侧也画有这样的窗户和人物，而墓主像则出现在棺的前挡。见固原文物工作队，《宁夏固原北魏墓清理简报》，《文物》1984年6期，页46～56。

❷ 这件石棺线画和委拉斯贵支（Velásquez）的名画《侍女》（Las Meninas）之间有着很多表面和深层的相似，在后者中也采用了一系列的互不联系的肖像来扩大视野。尤其是用做背景、直接面对观众的一面长方形镜子里也有两个直视观众的人物。用福柯的话来说："它并没有告诉我们画本身所要体现的内容，它的无目的视线向画的前方延伸，直至不可视的最远处，在这里形成了它的外在的表面并表现这一空间里的人物。" Michel Foucault, *The Order of Things: An Archaeology of the Human Science*, New York, 1973, pp.7-8. 这面镜子里的人物可以和石棺线刻相比较。

❸ 诺曼·布莱森（Norman Bryson）曾经比较了中西方绘画对画面不同的态度和处理方法："在大多数的西方传统中，油画主要是被看成为一种'可擦的介质'。首先可以被擦去的是画布的表面：画布的可视性将会威胁到基本技术间的联系，正是依据这些基本技术西方绘画才得以进行。"而在中国画中，"除了那些不被看成是画之一部分的原稿和错误，其他画面上的任何东西都是可视的"。见 Norman Bryson, *Vision and Painting: The Logic of the Gaze*, New Haven, 1983, p.92, 94. 但这幅石棺线画表现了这两种手法：一些场景擦去了画平面，而另外一些则重新形成了这一平面。

附录1

巫鸿教授访谈录

李清泉　郑岩

巫鸿先生是芝加哥大学美术史系讲座教授,是西方研究中国美术史卓有影响的学者。其主要著作有《武梁祠——中国早期画像艺术的思想性》(*The Wu Liang Shrine: The Ideology of Early Chinese Pictorial Art*, Stanford University Press, Stanford, California, 1989)、《中国古代美术和建筑中的"纪念碑性"》(*Monumentality in Early Chinese Art and Architecture*, Stanford University Press, Stanford, California, 1995)、《重屏——中国绘画的媒介与表现》(*The Double Screen: Medium and Representation in Chinese Painting*, The University of Chicago Press, Chicago, Illinois, 1996)、《瞬间——20世纪末的中国实验艺术》(*Transience: Chinese Experimental Art at the End of the Twentieth Century*, The University of Chicago Press, Chicago, Illinois, 1999)等。受《艺术史研究》编辑部委托,我们于1999年11月18、19日,就目前国内美术史学界普遍关心的一些问题,在北京对他进行了两次采访。现将有关的内容整理发表,供读者参考。

李:巫先生,目前国内研究中国美术史的学者,总体上说来,对于西方学者中国美术史研究的历史和现状了解不多,特别是近一二十年的情况,很少有人介绍。您能不能谈一谈这方面的问题?

巫:这第一个问题就比较难以回答。西方对中国美术史的研究实际上分野很大,如搞铜器和书画的方法不一样,背景也不一

样。要谈西方对中国美术的研究,往往要分开谈,很难对中国美术研究的整体发展状况一概而论。我以前在社科院考古所谈这方面的问题,是以汉代为主的。(记录稿刊于《东南文化》1997年1期,页103~106。——采访者注)关于绘画研究的历史,西方有几篇文章可以读一下或翻译一下,如几年前西雅图华盛顿大学的资深教授谢柏轲(Jerome Silbergeld)有一篇长文回顾了西方对中国绘画的研究情况,谈得很细,其实后来的发展并不太大。有些新的东西是否可以请他接着写。

搞铜器研究的人传统上与古物学者关系密切。近年来青铜美术研究的发展主要是由于国内考古学的带动。以前的研究往往是器物学和铭文学的结合,现在有了整体的墓葬的发现,就产生了一个新的方向,我个人也有所尝试,也鼓励学生尝试,就是要考虑器物和墓葬的关系、和礼仪的关系、和思想的关系,要加上一些人类学、社会学的问题。包括对明器的研究,也是一个大题目。现在称为艺术品的,很多是为丧葬作的,涉及很多问题。此类的研究还没有形成大气候,但却是一个有前景的方向。早期美术的研究,还有人尝试引入晚期的研究方法,如一部分铜器比较特别,是否可以联系到赞助人或作坊的问题上?

总的说来,七八十年代以来社会学的方法在目前仍有很大的势力,如赞助人、社会生活等问题,后来的突破并不太大。

郑:是不是研究课题上还是有一些变化?如对于汉代画像,您与包华石(Martin Powers)等人都做了很多的研究,使得这一方面异军突起,不像以前那么寂寥,这对早期美术的研究还是会产生影响的。

巫:其实做汉画的人就那么几位,包华石目前也不做了,唐琪(Lydia Thompson)似乎也停下了。但我想还是会有人继续做的。

现在有人对汉到唐这一段兴趣很大。这的确是内容很丰富的一段。大都会博物馆要搞一个大的展览。包括我们正在与国内学者合作《汉唐之间》(*Between Han and Tang*)的系列会议,选择的不是中国美术史的高峰,而是坡谷;不是研究一个历史趋势的完成,而是研究它的产生。产生的意义不亚于完成,这是两种不同的

问题。道教艺术最近也有人重视,这个问题较模糊,做起来更困难。(这一合作项目已经完成,会议论文结为巫鸿主编的三本文集,即《汉唐之间的宗教艺术与考古》、《汉唐之间文化艺术的互动与交融》和《汉唐之间的世俗美术与物质文化》,文物出版社2000、2001、2003年出版。——采访者注)

李:您认为应当如何估计目前中国美术史研究在整个美术史学科中的水平?

巫:衡量中国美术史研究所处水平的标准,要看它对世界美术史研究的贡献,我认为目前在方法论上,贡献还不大。材料当然好,但这是中国美术的贡献,而不是美术史家的贡献。现在是一个过渡阶段,比较孤立。关于中国美术史研究的文章,别人看不看,尚无伤大雅。所以不能说得太过分。现在许多年轻的朋友基础很好,希望将来真正能做一些好的工作,一本书出版了,不只是搞中国美术史的人要看,搞其他研究的人也要看。到那时中国美术史的研究才真的会有地位。

郑:美术史学科的定位,应当有多个参照系,其中与其他学科的关系是很重要的方面。我们注意到您的文章中运用了大量考古资料,国内一些考古学者近来对于美术史的研究也很有兴趣,您能否谈一下美术史与考古学的关系?

巫:常有人问,什么是美术史?我的回答很简单,如果使用很多美术史的材料,最后的结论落到一个社会学问题,或是解决了汉代交通方面的问题,那就不是美术史。如果提出的问题是视觉的、图像的、空间的,中间不管用什么方法,最后又回到美术上来,那就是美术史。可以多种方法,不要越搞越窄,要留有余地。

我想也许与考古学的关系问题比较容易说,这里面也就牵扯着方法的问题。美国与国内的学科划分不太一样,这一点大家都知道。例如石窟考古,在美国肯定是被划成美术史,而不放在考古学中。中国的考古学,尤其是从商周以降,基本都是历史考古学,而美术史是历史,是在基本历史架构中研究物质性的,或者是物质性又带有视觉性的遗存,所以它与考古学的基础是一致的。

材料是物质性的，解释框架先是时间性的，年代性的，然后就是地域性的。美术史与考古学也都要使用文献。所以基本的两大因素都是很接近的，在这个基础上，我觉得没有什么说不来的地方，因为在美国不管你怎么搞美术史，这总是第一位的；在中国不管你怎么搞考古，这也是第一位的。不同的方法则是第二位的。

偏重当然有，比如考古学偏重田野，这里有很多技术性问题，对材料的发掘、记录是第一步，这是大家都承认的。你进一步搞分析，那就是第二步的事，所以，首先第一步是获取材料，要把材料挖出来，好好记录下来，可以供大家用来重构历史。这就需要有一种相当客观主义的倾向。美术史就不太一样，发掘和记录并不是它的主要任务。它需要综合多种实物材料与文献，比较快地上升到解释与重构的层面上来。当然，美术史和考古学在分析材料时使用的概念也不完全一样。但这种差别是一种互补的关系，而不是对立的关系。从我的角度看，搞以物质文化为主的美术史所用的方法和考古学比较容易说得上话，有时比与美国的人类学还容易联系上。

人类学的方法基本上是从现在向前推，没有时间深度，有时虽也用一点历史方法，却不是主要的，所以往往从现代社会这一水平面一下发展到一种理论架构，不是搞历史重构。所以从美术史的角度看，比较容易和历史考古学挂钩，而不太容易和人类学挂钩，或说只能和现代人类学里面的历史人类学挂钩。

我总是说，美术史这东西，不懂的人只看头两个字，懂的人则看第三个字。实际上"美术"这两个字越来越不重要，因为现在美术的概念越来越糊涂。我说"美术"二字不重要，是因为它本身就是一个历史性概念。比如唐代人所认为的美术可能就和我们所认为的美术很不一样。现在搞的美术史可以说是什么都包括，只要有一个形象的东西，就可以包括。英文中的"美术"一词，Fine Arts，直译为"美好的术"，或"精美的术"，有一种很精致、很雕琢、很上层的味道。现在大家越来越不喜欢这个词了，因为它不能反映很多不那么精致的，如民间的东西，月份牌、电影、电视等等。这些东西已很自然地进入了美术史的领域，所以我觉得史的概念越来越重要，"美术"的意义就看你怎么理解了。这样就又和考古学联系起来了。因为考古学的材料不分什么精美的部分和不精美的部分，

连垃圾也可以被视为材料，这倒有些和现在国外美术史的发展更接近了。如果说原来的美术史总是挑那些雕像来研究，而考古学家只研究那些残砖断瓦的话，那么现在这种界限慢慢消失了，美术史家也搞残砖断瓦。这种界限的消失也表明美术史与考古学的联系越来越密切。从考古学家的角度讲，他们解释意识也越来越强了，不光是记录、做分类，也搞一些人的文化、人的行为模式，甚至人的思想方面的研究。考古学家一搞这些，那就又和美术史很接近了。可见这两方面都有相互靠拢的趋向。

但我不觉得这样学科的分野就没有了，因为我们刚才谈到田野发掘的问题和美术史的一套方法论，如视觉方面的问题，还是存在着一些不同，有点重合，但也不能说是变成一回事了，完全一样也是不可能的。而且，美术史中的一些部分，是考古学里所不包括的，比如说卷轴画及其他的一些单独作品，一般不包括在考古学里面。

有些国外学者有一种倾向，认为需要向中国介绍一些美术史的方法，比如在一些会议上就有这种情况。这种动机是很好的，包括我也提出过。但有时也有种错觉，好像西方学者像传教士一样，要教给中国人一套方法，然后一用就灵了。这些方法往往是比较高层的分析方法，如解释材料的方法，这当然是一部分要做的工作。但我有时也开玩笑地说，如果中国学者都去解释你们的问题，那就没有人为你们提供科学发掘的资料了。不同研究方法有不同的职能，相辅相成，发掘是很重要的任务。当然发掘也不是独立的，也需要解释。这二者的关系是互相制约的，但主要是配合的关系。

李：今天上午我们几个人跟杨泓先生交谈时，有人问起考古学与美术史能否结合的时候，杨先生说："在很多方面，当然都是可以结合的，巫鸿先生就是正在这样做的嘛。"

巫：杨先生过奖了。不过我觉得刚才咱们谈到的这些问题，确实是我的想法。有些方面合不起来，是由于一些基本的学科矛盾。比如，我觉得美术史和美学就很难结合，因为美学没有史的基本框架。

李：这也是我们想问的一个问题。国内上世纪80年代的"美

学热"在学术界产生了很大的影响,美术史的研究也不例外。近些年有人注意到了这个方面的问题,翻译了一些美术史方面的著作,但纯理论的东西仍占较大的比重。您如何看待美术史与美学等理论学科的关系?

巫:美术史的研究要求有历史研究的技术性,美术史家不是理论家。我对"理论"这两个字不太喜欢。我比较喜欢"方法"二字。一讲理论,好像就变成一种目的,而方法永远是手段。美国大学中的美术史系有一门课叫《理论方法论》,是本科学生的必修课。碰到要教这门课时,我就把"理论"那两个字删了,我实在没有理论,我所有的"理论"都是方法论,就是要用一种方法做点什么东西。做得稍为高一点、稍为深一点,就用得着方法。

很多搞美学的人也用一些历史框架,比如李泽厚先生的《美的历程》,它怎么说也是个"历程",不是完全作为理论来谈。但美学作为一个学科,是属于哲学的,是从概念出发,最后还要还原到概念。这一点与考古学和美术史差别都比较大,因为后两者最后都不是要还原到概念上,而是要还原到历史实境上。美术史不管怎么搞法,不论是大题目还是小题目,最后都要还原到一个"例"或"案"上。你搞个"奴隶制社会"也算个案例,这和一个概念,如美、丑等等,就很不一样了。所以这两个结合是比较难的。这并不是说美术史不能吸收一些美学的东西,但作为大的学科上的合作却比较难。历史地来看,国内往往将两者合到一块。"美术史"与"美术理论",或者说"史"与"论",已经吵了那么多年的架了。我觉得也不是这些人本身爱吵架,这些问题之间确实是有矛盾的。当然,现在又都要搞成"美术学",我也还不太知道什么是"美术学",也不是说就不能这么叫,你总得有个定义,并且作为一个现代的学科,你还得拿出一套可操作的方法。现代学科与古代学科的最大区别就是现代学科讲究方法论,而古代不称学科,只称什么什么"家"。没有方法论上的发展是不行的。

郑:说到学科划分和专业设置问题,可能还有资料本身的原因,如国内六朝以后书画的研究,主要是美术学院的美术史家们在做,而前面的内容则多是考古学者在做。虽然美术史家也涉猎

前段的内容，但所见的一些通史著作，六朝以前部分基本上是在描述考古材料，或转述考古学家的研究，而基本的框架和理念没有大的改变。考古学家所做的工作，在目的和方法上跟书画的研究很不一样。本来历史的发展是持续的，但由于现在这种学科的划分，以及每个人研究目的和方法的不同，好像历史在六朝这里出现断裂。请问有没有什么途径使这前后两段的研究贯通起来？

巫：说了半天，我想澄清一点，你们提的这些问题，同样也是国外所存在的问题，大家都有共同的体会，并不是说国外在这些方面就很清楚。你们说国内不太清楚，其实国外也一样复杂，只是讨论多一些、试验多一些。有些国外研究者还是很孤立地从事工作，比如研究些重要的画家等等。所以我讲的基本上是我自己的观点，很难说代表一派或者代表所有美国的学者。

前后两段的研究是可以连接的，并且正在慢慢连接。晚期的绘画基本上是些传世品，而我们的目的是要提高到对于整个的文化复原，如过去的文化背景和原境（context）。考古学基本上是搞这些，考古学家和盗墓贼的区别就在于不是要拿到一两件东西，而是把整个原境保存下来。而书画研究要受材料本身的限制，有的书画连真假都不清楚，更不用说去研究它的原境了。现在有些倾向在向这方面努力。比如说我的《重屏》（The Double Screen），就是在强调绘画的物质形态。我在书中的第一句话是："什么是一张画？"我们现在所说的画，给人的印象往往是非物质的，是一种 image（形象），image 是很虚的，而作品实际上是很实的。不光应该把画看成一种形象，而应该首先想成是卷轴、屏风、壁画等等。有了东西，也就有了它和人的关系。比如这画怎么拿？怎么看？放在哪儿？这样，和建筑的关系、和观者的关系等等一系列的问题就提出来了。你如果能够把这些东西重构出来，也许就能把两段打通了。所以我自己觉得也不要一下子跳得太远，首先要考虑到一幅画或一件雕塑原来历史的形态。这种形态往往已经改变了。比如傅熹年先生研究《游春图》，他认为这幅画与台湾所藏的传为李思训的《江帆楼阁》应同源，而《江帆楼阁》剩下原来一整幅屏风的四分之一了。苏立文（Michael Sullivan）等也做过屏风的问题，这样也会对这些绘画的物质性问题有一个认识。再下来的问题是，这些屏风是安放在

哪里的呢？如郭熙的《早春图》是否为安放在玉堂殿中的一幅？这个建筑又是什么时候建的？这样，就与绘画传统的研究方法有所不同，能够建立起与考古学的联系。这种联系就不是理论上的，而是实际历史研究中的运作。

还有一种可能就是通过考古发现，产生出一些平行资料，如城市遗址、窑址，前段后段都有，就是说这两段的资料不是完全分割的。正如我们所知道的，通过考古发掘，六朝以前也发现了一些较为独立性的绘画，如长沙一带出土的东周和汉代的铭旌。六朝以后墓室里的材料也出现了一大批，比如说宋、辽、金的一大批墓室壁画就非常重要，中外研究都不够，还有你（指**李**）所做的辽墓壁画，都很值得跟卷轴画放在一起来研究。明清的材料也都值得这样去搞。唐代的绘画如果不这样来探讨，就是个绝大的错误，因为唐代大部分的画都是建筑装饰画，只是后来改头换面，变成了卷轴画。卷轴画成为一种独立的绘画形式以后，那也还是可以与墓室壁画放在一起来看的，即使并不一样，至少也还要考虑二者的关系问题。

很多事都可以想。比如像《洛神赋图》有两种本子，一种本子咱们都很熟悉，还有一种大本子，故宫有一幅，国外还有几幅。那种大本子挺有意思，特别高，画得也特别精细。（**李**：也跟顾恺之有联系吗？）那倒不敢说，可能源头都比较接近。从画法和题字的方式看，都不太一样，比如第二种类型的题款不是那样大段大段抄的，而且都放在界格里面，像壁画一样，画一方框，里头写字。整个画法也不是线性的，而是上上下下地铺展，波澜壮阔。绘制的方法也接近壁画，很有意思。这个题目如果做个个案，是可以与壁画联系的。可能一种题材，一部分会跟卷轴画联系密切，一部分会跟粉本、壁画联系密切。这样就可以打得比较开。（**郑**：像六朝时的《竹林七贤图》，应该也是类似的情况。）是的。

李：我们还希望您结合自己的研究，谈一些更为具体的问题。我想首先是您个人的经历。您在国内的时候在故宫工作过，后来在哈佛又读了人类学，这对于您的研究产生过什么影响？

巫：我在国内的有些学习主要是受到家庭的影响，是不够专

业化的。我的父母都是知识界的,小时候大人谈话的时候,我爱在旁边听。也见到过陈梦家先生、胡厚宣先生,以前还拿了自己的稿子请夏鼐先生看。在故宫时,接触了许多文物,请教过唐兰先生,我想这些都会对我有潜移默化的影响。我在大学时也学过美学,但体会不深,我学的更多的是历史、考古、训诂等方面的东西。

人类学方面是在哈佛从张光直等先生那里学到的,主要是学如何从一些具象的材料里找到意义,比方说 body language 等人类行为,都是材料,和绘画一样,是一种 representation。以前积累的一些历史知识,再加上人类学,使我有点豁然开朗,回头再看中国的"三礼",基本上就是人类行为的问题。人类行为涉及所有的艺术品,比方说"看"就是一种行为。后来我研究变相,除了谈到变文和变相的关系以外,还有一个观者的问题。变相是看的,变文是听的,这都是行为的问题,并不是简单的形象和文字的关系。这些想法都是和人类学训练相关的。

但由于我个人的偏好,在哈佛读人类学两年之后,我自己为自己组织了一个跨学科的"委员会",包括人类学、美术史和思想史。这是哈佛的一个特点,学生有权自己找教授建立这样的"委员会"。当然这样一来学的课就要加倍,但也更有意思。当时较喜欢的是各个学科方法论的课。其中包括语言学、民俗学和结构主义的一些东西,都很有意思。但时间长了,选来选去觉得都差不多。因为西方各学科在一定时期内基本上都是连着的,所以神秘感也就慢慢破除了,于是又回来做个案研究。

郑:您以前在国内写的文章都是研究先秦文物和艺术的,您的博士学位论文为什么选择了武梁祠?

巫:我从青铜时代转到汉代是经过考虑的。前面说过,美国中国美术史研究的情况与国内有些相似,即一大部分人搞早期的铜器、玉器,而另一大部分人则搞书画。80年代美国各大学研究中国美术史的教授也是非此即彼。这样搞都是根据收藏发展出来的。这一来中国美术史就变得很奇怪,从一大堆的铜器、玉器一下子就蹦到了一大堆书画上来,有点不成个"史"。回头来再看看中国人写的美术史,也差不太多。虽然也有些人在搞汉代画像研

究,但深度不够,绝对比不上铜器和书画。包括对佛教美术的研究,也不发达。中世纪有一大段是接不上的,好像有个大黑洞似的,当中空气稀薄。所以我就想,做学问不能光跟着别人凑热闹,干脆在中间搞一段。

当时做武梁祠,就想找一个个案,在方法论上反省一下。武梁祠中国人做了一千年,西方人做了一百年,有一套东西,可以让我们回顾一下美术史学史。咱们搞学术的,同时都在搞两个史,一个是咱们所研究的对象,或者是汉,或者是宋,是已经消逝了的历史;还有一个历史,其实更实在,就是包括研究者在里面的学术史。有人说干嘛要搞一个老材料,而不搞别人没搞过的。但我觉得老的题目也很有意思,关键是在方法论上要自觉,要有新进展。

李:您做汉代这一段的方法与别人有什么不同?

巫:我以前也谈到过,我主张搞中间层次的研究。以前的研究大致可概括为两个层次:一个是贴得很近的,如考证一个字怎么读,一个细节画的是什么;另一个则离材料较远,大都涉及较高的社会层面问题,如历史发展阶段、阶级关系等等。我认为二者之间缺少不止一个层次。所以我在方法论上倾向于做一个中间层次。所谓的中间层次,就是以当时的创作单位来定,比如一座墓葬,要考虑到墓室建筑、壁画、陶俑,甚至地面以上的东西,要想一想当时它们是不是统一设计的,不能单独抽出来一点东西来孤立地搞。

郑:我们发现您的研究课题不断在变。写了很多关于汉代艺术的文章之后,转到了敦煌,《重屏》这本书又是专门研究绘画的,您还关注当代美术,今年初在芝加哥主办当代中国实验美术的展览。我觉得在研究上您是从早期向后推的。

巫:其实我也不一定有特别严格的计划,主要是个人的兴趣。有时候不同的研究往往交叉进行,如我在1987年申请哈佛的教授席位时,按规定要有一个演讲,那时所讲的题目就是《重屏》,而当时主要的精力仍在搞汉代。

郑:对不同课题的研究,您的方法好像在很多方面是相通的。

比如《武梁祠》一书中的方法，在《变相》一文中就看得到；《变相》中的有些方法，又运用到《韩熙载夜宴图》的研究中。前面您已经谈了方法上的衔接问题，您在具体研究的时候，方法是不是也在逐步丰富、发展？

巫：是的，《武梁祠》基本的技术还是比较传统的，只是在传统的基础上加上了整体的读法，受到西方对于叙事美术和教堂结构研究的影响，谈到了赞助人和设计者的问题。后来对敦煌的研究，又加进了"看"和心理的研究。对六朝"正反书"的研究，也加入了观者的因素。我回过头来在写《纪念碑性》（Monumentality）一书时，所注意的艺术品的参与者就更多了。认识到汉代墓葬的设计，可以是由若干方面的人参与决定的，包括死者本人、亲属、友人和工匠等等。我做武梁祠时，还只是把它看做一件艺术品，而实际上艺术创作是包括创作、使用、观看等因素在内的一整套机制，很复杂。艺术品不仅处于这个机制的中间，甚至它的意义也在这个机制里不断地变化，对一个人是一种意义，对另一个人又是另一种意义。所以，有没有一种固定的意义，是值得怀疑的。

李：有人说国内许多研究者，提出问题的能力较差，解决问题的方法单一，这是不是学术传统的问题？

巫：我认为狭窄单一不是中国的传统，原来中国的知识其实很广大，而且很深入。有的学者能又广又深，也不一定有很强的衔接感，比如王国维的甲骨学与《人间词话》有什么衔接？他的修养、兴趣使他可以做许多方面。不知道现在为什么会比较窄。我第一次把自己的文章给夏鼐先生看时，他先看我的注解。这是一个人的"底"。我去看张政烺先生的藏书，很惊奇其中居然有许多敦煌学方面的书。现在国内的分段很细，和机关有关系，也和人多有关系。在美国，一所大学的美术史系一般只设立一两个中国美术的教职，一个人什么都要管，与中国的情况不太一样。总之，兴趣要广泛，积累到一定程度就可以变成文章了。

关于中国和西方的差别问题，我还想多说几句。我昨天读了《艺术史研究》第一辑中的一篇文章，感觉它和目前美国有些学者的倾向有点不谋而合，它们都把中国想成一个很固定的东西，也

把西方想成一个很固定的东西。也在这一辑中,贡布里希(E.H. Gombrich)谈到16、17世纪的情况,那时的确中西的差别很大,欧洲人看中国是很遥远的,乾隆看西方也是非我族类。问题在于现在美术史界仍有这种思维方式,中国人认为中国有一套自己的概念,要写一套自己的美术史。有些西方美术史家,包括最近与我有所争论的几位学者,批评中国的考古学时常用"中国学者"、"中国考古学家"这样的字眼。我认为这种认识很危险,经不住分析。实际上,从20世纪初开始,就越来越没有这种绝对的分野了,特别是目前中国学者的研究,已经是很世界性的了,不完全是中国传统的做法。国外的汉学研究,也受到许多中国学者的影响。中国的学者,如张光直先生,对那里的研究影响很大,中西的界限已不太明显了。当然有原来的传统和特点,但很难说有一个"中国学派"。中国自己的情况也很复杂,有很多派,如考古学界的争论就很大。笼统的"中国的美术史"的设想,是一种小说式的(fictional)思维。西方对中国的一些批评,往往是很粗糙的,欣赏也是如此。西方也常常辩论,所以从中国的角度看西方,想象一个完整统一的"西方学术",也是不恰当的。生硬地划分中西学派,标准究竟是观点、方法上的,还是种族上的,是说不准的。如果按观点分还好一些,如果滑到种族的问题上,说中国人搞的就是中国美术史学或中国考古学,就很糟。要互相增强理解,要把对方的复杂性想得多一点。一个人,不管在中国还是在美国,不能一下子给他定位,国内的学者,包括没有出过国的,也不知不觉地有了世界性,做法和以前不太一样了。

郑:中国的美术史和历史考古学的研究十分注重文献,要求研究者有很扎实的文献修养。但是这种方法在西方的学术环境中是否会有些变化?我们看到您的文章也很注重文献的使用,有许多题目都谈到了艺术与文献的关系,请再综合介绍一下您对于这个问题的看法。

巫:这是个大问题。原来西方的美术史,特别是形式分析学派,对于文献不但不太重视,甚至有些排斥。搞图像学必须注重文献,(巫鸿教授用中文讲到"图像学"时,指的是iconography,而不

是 iconology。以前国内有学者将 iconography 译为"图像志",将 iconology 译为"图像学",与巫氏译法有所不同,请读者注意区别。——采访者注。本书所收文章中,iconography 也译为"图像学"。——郑岩注)但有人搞形式的研究,就故意不用文献。有的人没有汉学的训练,就更强调形式。现在这个问题也还存在。

美术史研究是否要用文献?一派认为应该用,一派认为不应该用。主张不用文献的人找到了一个道理,即对商周美术的研究,文献不太可靠,或年代较晚。这些方面的文献是否可以用?我认为关键在于如何使用。在这方面国外有些例子,我个人也在摸索。

关于文献,一种是和被研究的东西基本同时,并且是在同一个文化环境下出现的。在这种情况下,文献作为直接历史证据的意义比较可靠。另一种文献是与图像非同时、非同地、非同源的,这样的文献就要加以考虑,但并不是不能用,这与要谈的问题有关。文献和艺术品的距离大,结论就不能太细。有时晚的文献,虽不能作为直接的证据,但往往反映了稍晚的人——当然比我们要早得多——对这些问题的看法,英文说的 discourse,指这些艺术现象已经被他们分析了。如东周人就试图解释商、西周的一些问题,这些解释要比商、西周晚几百年,但是却反映了当时的理解,要比我们接近得多。这类资料常常出现,如宋代人看唐代的画,当然也比我们接近得多。这批文献不能当作直接材料,但是反映了当时人重构历史的企图。如"三礼"或张彦远的书就可以这样去看。

不能把文献想成一种绝对的证据。文献与图像是两种证据,哪种更权威?过去总是不知不觉地认为文字更权威,总是文字说了算。其实,各种证据有着特殊的效能,不能以一个代替另一个。要确定绝对年代,没有文字不行,这些细致的历史信息,必须要依靠文字。但是文字不能代替所有的东西,图像也提供了别的信息,例如在《何为变相?》一文中,我讲到文字的叙事性不能代替图像的叙事性。再如建筑空间,也提供了另外的信息。一组艺术品和环境的关系等,都是证据。一篇文章,可以用各种证据,每种证据不能互相取代,文字只起到一部分作用。想找到一些文字,就能解决所有问题,是不可能的。

文字本身是一种表现,或自我表现,或表现别人,有其目的

性,不能当作纯客观的证据。谁在说话?在什么情况下说话?为什么这么说?这些问题有的人考虑得太少,似乎受传统观念的影响,认为写在书上的就是真的。纪念碑上的文字就是一个明显的例子,不管是哪个国家、时代,可能都有许多假的成分,往往不符合事实。文字作为证据,首先要经过很严格的检验,问题很复杂。文字和图像都不是静止的,二者是互动的关系。别的东西也可以互动。如建筑和建筑装饰,家具和建筑都可以互动。并不总是 A 决定 B,不能先设想出一种模式。要先把资料收集仔细,再想一下怎么谈。变相与变文的问题是这样,再如小说和戏剧的关系也是这样,如《牡丹亭》似乎不是为了表演用的,而是为了读。我不太喜欢"影响"这个词,一说影响,似乎就是一个主动,一个被动。实际上我不要,你也难以影响我,更准确地说应该是"互动"(interaction)。

所以对文献的熟悉、掌握是一个方面,运用也是一个方面。我们要具备前辈学者的文献功底很不容易,用得好更不容易,时代对我们要求更高,而我们的底子往往比较薄,常常产生矛盾。许多文章的问题,就出现在这两个方面。

李:在美国,一个学生要学习美术史,需要具备怎样的基本素质?

巫:孔夫子早就讲过,学生的情况是不一样的。国内的学生到了美国,首先是语言的问题,不光是英语,如果要搞佛教,就要懂梵文,德语或法语还要懂一点。再就是所谓的视觉训练。这不是说一个人会不会看,国内的鉴定家都很会看,但问题是要把看到的东西升华到一种语言层次。不但是内容,也有形式的问题。有的人只要一看文字,满篇都是意思,一看画就发现不了问题。这就不适合做美术史。美国的训练强调这个方面。图像的东西要多观察,例如你们都谈到的"妇人启门"的问题,如果能找到书中怎么说当然好,但首先要多观察,你(指**李**)谈到人物向里走还是向外走,这样的观察很重要,不要先忙着去查书。这也是基本功。

其他历史、文学、宗教等方面,当然懂得越多越好。还有收集材料、分析材料的技能。好的学生能提出问题,有的学生提不

出问题，要搞也只能像工匠一样。

李：我们上面谈了这么多具体问题，最后还要问一下您对国内美术史研究的组织工作、课题的选择和操作方式有什么建议？

巫：国内配合的机制不完整。例如国内的图书馆就不够好，学者之间的交流也不够，大家习惯于一种个体式的研究，特别是年长的学者，更是如此。国外比较好的是知识劳动的机制，文章发表前有很多讨论，很多试验。我的文章在发表前大都在很多不同的场合讲过，别人的一些意见很好，就要吸收；有时讲着讲着，看到别人的表情不对了，有失去听众的感觉，这时别人即使不说，自己也要小心了。这种机制的建立可能比某种方法的引进更重要。应该多创造一些机会，办一些很实际的会议，规模不一定大，大家坐下来就谈，谈完了就走。文章也不一定是宏篇大帙，可以是半成品。这样不断地搞，一定会出来一些好的方法。这样的机制，也容易把别的方法介绍过来，这比翻译几本书更为重要。有的问题一时还难以解决，如图书馆。目前能做的，应当做一下。

关于国内的美术史，我也跟别人谈到过，现在慢慢改变多了，很有起色。但总体上还是缺乏一些方法论上的讨论和发展。因为研究应该是一环扣一环的，不能乱打，好像练武术似的，得有一些套路。方法要提倡多元化。一定要有很多种，要是只有一种两种，就很糟糕，要丰富方法论。所以我觉得没有必要一下子推出某种方法，因为大家用不同的方法做更好。我的方法，只是我个人的选择，每个人的背景不一样。我对自己的学生也不要求他们与我一样。看别人的文章，你首先要懂别人的方法论，不要一下子就去看结论，每个方法都不是那么简单的。比如说考证和训诂都是方法，你不学上几年，难以搞懂，有时还得亲自做一做。在美国，中国美术史研究也不是很发达的，目前也正处于现代化的过程中，在这个过程中，也有些矛盾，会出现磕磕碰碰的情况，我想大家应该首先持以开放的态度，不要把对方说得过于保守或过于激进。在中国，也应该如此。

现在对于方法往往有一种简单的理解，好像它是一把锤子或剪刀，拿来就能用。事实上，方法讨论不能游离于具体问题之外。我认为不能抽象地探讨方法，而应该通过个案来摸索。 在现阶段，

我还是建议多做一些中间层次的个例，目前做得还是不够。包括考古发掘。问题要通过个案来解决，而且历史也只能这么做。历史有层次的问题，严格地说，每个墓葬都不一样，都可以做一个个案，然后可以涉及高层次的文化、时代等问题，但个案是不能躲开的。而理论则不同，比如沃尔夫林（H. Wölfflin），他总结出五对形式元素，就形成了一种理论模式，超出了个案的传统，触及某些规律，又反过来指导实践。这是当时搞美术史的人喜欢用的方式，想寻找出大规律的东西。现在国外很少有人这样搞了，大家越来越倾向搞实的，而不是宏观的叙事结构。

建议《艺术史研究》建立比较好的书评，在中国这是很难的。诚实的、结实的书评，本身就必须触及方法论的问题，诚实当然也不一定就是批评别人。书评不只是评论做得对不对，还要看是怎么做的研究，这就要放到方法论、史学史的框架中去，和以前的著作比较。这不太容易。美国杂志 *Art Bulletin* 中书评有时占到三分之一，每个书评像一篇小文章，写得很好。可以翻译几篇公允的书评，使大家了解西方书评的基本态度。

中国美术史的材料丰富，研究不多，空间很大，我们有很多工作可以做。

本文原载中山大学艺术学研究中心编《艺术史研究》第 2 辑，页 110～123，广州，中山大学出版社，2000 年。

附录2

本书所收论文出处

1 东夷艺术中的鸟图像

原载 *Orientations* 19.10 (October 1985), pp.30—41. 原题为 "Bird Motifs in Eastern Yi Art."

2 从地形变化和地理分布观察山东地区古文化的发展

原载苏秉琦编《考古学文化论集》, 页 165～180, 北京, 文物出版社, 1987 年。

3 九鼎传说与中国古代美术中的"纪念碑性"

原文为 *Monumentality in Early Chinese Art and Architecture*(《中国古代美术和建筑中的纪念碑性》)序论。Stanford: Stanford University Press, 1995, pp.1—15.

4 眼睛就是一切

——三星堆艺术与芝加哥石人像

原载 *Orientations* 28.8 (September 1997), pp.58—66. 原题为 "All About the Eyes: Two Groups of Sculptures from the Sanxingdui Culture."

5 战国城市研究中的方法问题

原载 *Journal of East Asian Archaeology*, vol.3, no.1—2 (2001). Brill Academic Publishing. Leiden, the Netherland, pp.237—258. 原题为 "Rethinking Warring States Cities: A Historical and Methodological Proposal."

6 礼仪中的美术

——马王堆再思

原载 *Early China* 17 (1992), pp.111—145. 原题为 "Art in its Ritual Context: Rethinking Mawangdui." 中译(陈星灿译)原载中国社会科学院考古研究所编《考古学的历史、理论、实践》, 页 404～430, 郑州, 中州古籍出版社, 1996 年。本书译文有所改动。

7 "玉衣"或"玉人"?

——满城汉墓与汉代墓葬艺术中的质料象征意义

原载 *Chinese Jades, Colloquies on Art and Archaeology in Asia* no.18, ed. Rosemary E. Scott. London：Percival David Foundation of Chinese Art，1997，pp.147–170. 原题为 "The Prince of Jade Revisited：Material Symbolism of Jade as Observed in the Mancheng Tombs."

8　三盘山出土车饰与西汉美术中的"祥瑞"图像

原载 *Archives of Asian Art*, 37（1984），pp.38–59. 原题为 "A Sanpan Shan Chariot Ornament and the *Xiangrui* Design in Western Han Art."

9　四川石棺画像的象征结构

原载 *Stories from China's Past*. Lucy Lim ed., San Francisco：Chinese Cultural Foundation, 1987, pp.72–81. 原题为 "Myth and Legend in Han Pictorial Art—A Structural Analysis of Bas-reliefs from Sichuan."

10　汉代艺术中的"白猿传"画像
　　——兼谈叙事绘画与叙事文学之关系

原载 *T'oung Pao* LXXIII 1–3（1987），pp.86–111. 原题为 "The Earliest Pictorial Representations of Ape Tales–An Interdisciplinary Study of Early Chinese Narrative Art and Literature."

11　超越"大限"
　　——苍山石刻与墓葬叙事画像

原载 *Boundaries in China*. J. Hay ed., London：Reaktion Books, 1994, pp.81–104. 原题为 "Beyond the Great Boundary：Funerary Narrative in Early Chinese Art."

12　"私爱"与"公义"
　　——汉代画像中的儿童图像

原载 *Chinese Views of Childhood*. A.B. Kinney ed., Honolulu：University of Hawaii Press, 1995, pp.79–110. 原题为 "Private Love and Public Duty：Children's Images in Early Chinese Art."

13　汉代艺术中的"天堂"图像和"天堂"观念

原载《历史文物》第 6 卷第 2 号，台北，（国立）历史博物馆，1996 年 8 月，页 6～25。

14　从哪里来？到哪里去？
　　——汉代丧葬艺术中的"柩车"与"魂车"

原载 *Orientations* 29.6（June 1998），pp.22–31. 原题为 "Where Are They Going? Where Did They Come From? —Chariots in Ancient Chinese Tomb Art."

15 汉明、魏文的礼制改革与汉代画像艺术之盛衰

原载《九州学刊》第 3 卷第 2 期，1989 年，页 31～40。

16 早期中国艺术中的佛教因素（2—3 世纪）

原载 *Artibus Asiae* 47.3/4 (1986), pp.263–347. 原题为 "Buddhist Elements in Early Chinese Art (2nd and 3rd century AD)."

17 何为变相？
——兼论敦煌艺术与敦煌文学的关系

原载 *Harvard Journal of Asiatic Studies* 52.1 (1992), pp.111–192. 原题为 "What is *Bianxiang*? —On the Relationship between Dunhuang Art and Dunhuang Literature." 中译（郑岩译）原载中山大学艺术史研究中心编《艺术史研究》第 2 辑，页 53～109，广州，中山大学出版社，2000 年。

18 敦煌 172 窟《观无量寿经变》及其宗教、礼仪和美术的关系

原载 *Orientations* 23.5 (May 1992), pp.52–60. 原题为 "Reborn in Paradise: A Case Study of Dunhuang Sūtra Painting and its Religious, Ritual, and Artistic Contexts."

19 敦煌 323 窟与道宣

原载胡素馨主编《佛教物质文化——寺院财富与世俗供养国际学术研讨会论文集》，页 333～348，上海，上海书画出版社，2003 年。

20 再论刘萨诃
——圣僧的创造与瑞像的发生

发表于 *Orientations* vol. 27, no.10 (November 1996), pp.32–43. 原题为 "Rethinking Liu Sahe: The Creation of a Buddhist Saint and the Invention of a 'Miraculous Image'."

21 汉代道教美术试探

原载千田稔编《道教と东ヅア文化》，页 9～40，原题为《早期道教美术综述》，京都，国际日本文化研究センター，1999 年。收入本书时有所删节。

22 地域考古与对"五斗米道"美术传统的重构

原载巫鸿编《汉唐之间的宗教艺术和考古》，页 431～455，北京，文物出版社，2000 年。英译见 "Mapping Early Daoist Art: The Visual Culture of Wudoumi Dao," in S. Little ed., *Taoism and the Arts of China*, Chicago: The Art Institute of Chicago, 2001, pp.77–93.

23 无形之神
——中国古代视觉文化中的"位"与对老子的非偶像表现

原载 *Orientations* 34.4 (April 2002), pp.38–45. 原题为 "A Deity Without Form:

The Earliest Representation of Laozi and the Concept of Wei in Chinese Ritual Art."

24 "大始"
——中国古代玉器与礼器艺术之起源

原载 Wu Hung and Brian Morgan, *Chinese Jades from the Mu-Fei Collection*, London: Bluett & Sons, 1990. 原题为 "The Great Beginning: Ancient Chinese Jades and the Origin of Ritual Art."

25 从"庙"至"墓"
——中国古代宗教美术发展中的一个关键问题

原载 *Early China* 13 (1988), pp.78-115. 原题为 "From Temple to Tomb: Ancient Chinese Art and Religion in Transition." 中译原载俞伟超编《庆祝苏秉琦考古五十五年论文集》，页98~111，北京，文物出版社，1989年。

26 徐州古代美术与地域美术考古观念

原载 *Orientations* 21.10 (October 1990), pp.40-59. 原题为 "The Art of Xuzhou: A Regional Approach."

27 说"俑"
——一种视觉文化传统的开端

原载 *Body and Face in Chinese Visual Culture*, Wu Hung and Katherine Mino, ed., Cambridge, Mass.: Harvard University（待出）. 原题为 "On Tomb Figurines —The Beginning of a Visual Tradition."

28 五岳的冲突
——历史与政治的纪念碑

此为提交"中国的山与风景文化"(Mountains and the Culture of Landscape in China) 学术会议论文，University of California, Santa Barbara, 1993. 原题为 "The Competing *Yue*: Sacred Mountains as Historical and Political Monuments."

29 "图""画"天地

此为在1998年美国亚洲学年会上宣读的论文讲稿，原题为"Picturing or Diagramming Heaven."

30 "华化"与"复古"
——房形椁的启示

原载 *Orientations* 34.5 (May 2002), pp.34-41. 原题为 "A Case of Cultural Interaction: House-shaped Sarcophagi of the Northern Dynasties."

31 透明之石
——中古艺术中的"反观"与二元图像

原载 *Representations* 46 (1994), pp.58-86. 原题为 "The Transparent Stone: Inverted Vision and Binary Imagery in Medieval Chinese Art."

开放的艺术史丛书

尹吉男 主编

* 武梁祠：中国古代画像艺术的思想性
 [美] 巫鸿 著 柳扬 岑河 译

* 礼仪中的美术：巫鸿中国古代美术史文编
 [美] 巫鸿 著 郑岩 王睿 编 郑岩等 译

* 时空中的美术：巫鸿中国美术史文编二集
 [美] 巫鸿 著 梅玫 肖铁 施杰 译

* 黄泉下的美术：宏观中国古代墓葬
 [美] 巫鸿 著 施杰 译

* 美术史十议
 [美] 巫鸿 著

* 万物：中国艺术中的模件化和规模化生产
 [德] 雷德侯 著 张总等 译 党晟 校

* 傅山的世界：十七世纪中国书法的嬗变
 [美] 白谦慎 著

* 另一种古史：青铜器纹饰、图形文字与图像铭文的解读
 [美] 杨晓能 著 唐际根 孙亚冰 译

* 石涛：清初中国的绘画与现代性
 [美] 乔迅 著 邱士华 刘宇珍等 译

* 祖先与永恒：杰西卡·罗森中国考古艺术文集
 [英] 杰西卡·罗森 著 邓菲等 译

* 道德镜鉴：中国叙述性图画与儒家意识形态
 [美] 孟久丽 著 何前 译

* 山水之境：中国文化中的风景园林
 吴欣 主编 柯律格、包华石、汪悦进 等著

* 雅债：文徵明的社交性艺术
 [英] 柯律格 著 刘宇珍 邱士华 胡隽 译

开放的艺术史丛书

*长物：早期现代中国的物质文化与社会状况
　　［英］柯律格 著　高昕丹 陈恒 译

大明帝国：明代的物质文化与视觉文化
　　［英］柯律格 著　黄小峰 译

*从风格到画意：反思中国美术史
　　石守谦 著

*移动的桃花源：东亚世界中的山水画
　　石守谦 著

早期中国的艺术与政治表达
　　［美］包华石 著　王苏琦 译

董其昌：游弋于官宦和艺术的人生
　　［美］李慧闻 著　白谦慎 译

（*为已出版）

生活·讀書·新知 三联书店刊行

巫鸿作品精装（五种）

礼仪中的美术：巫鸿中国古代美术史文编

时空中的美术：巫鸿古代美术史文编二集

黄泉下的美术：宏观中国古代墓葬

武梁祠：中国古代画像艺术的思想性

美术史十议

生活·讀書·新知 三联书店刊行